미술과
문학의
파타피지컬리즘

# 미술과
# 문학의
# 파타피지컬리즘

이광래

욕망하는 미술, 유혹하는 문학

미메시스

# 머리말

이 책은 저자가 〈융합 인문학〉의 구축을 위해 『미술을 철학한다』 (2007)와 『미술의 종말과 엔드게임』(2009) 그리고 『미술 철학사』 (전3권, 2016)에 이어서 네 번째로 선보이는 상호 통섭주의pataphys-icalisme의 실험서이다.

## 1.

본래 〈파타피지컬리즘〉이란, 프랑스의 소설가 알프레드 자리Alfred Jarry의 『신과학 소설, 파타피지시엥 포스트롤 박사의 업적과 사상 *Gestes et opinions du docteur Faustroll, pataphysicien, roman néo-scientifique*』(1911)에서 빌려 온 용어이다. 그는 1896년에 이미 희곡 작품 『위뷔 왕*Ubu Roi*』에서 독창적인 상상력을 발휘하여 생각해 낸 이상적인 세계관을 〈파타피지크〉라고 표현한 바 있다. 그는 자신의 작품 세계를 전통적인 형이상학적 세계에만 머무르지 않고, 이를 상상의 세계와 상호 연관시킴으로써 가상의 초월적 정신세계를 작품 속에서 구현하고자 했던 것이다.

## 2.

어떤 주의主義이든 그것은 이념의 바람이고, 새로운 바람을 일으키는 정신 현상이다. 새로운 학예로서의 인문학을 모색하기 위해 저자가 추구해 오는 〈파타피지컬리즘〉도 마찬가지이다. 본래 〈인간이라는 존재의 본질이 무엇인지〉를 알아보고자 하는 인문학일

수록 철학과의 관계뿐만 아니라 문예 간의 관계에 대해서도 상호 통섭적인 설명과 융합적인 이해가 불가피하기 때문이다.

〈인간人+間〉은 문자 그대로 〈관계적〉 존재이다. 자연의 일부로서의 존재론적 관계는 물론이고 인위적 구성원으로서의 문화적 관계 속에서도 살아가는 존재이다. 이렇듯 그들은 관계망 속의 존재라는 점에서 〈인간Homo〉인 것이다. 무엇보다도 본능과도 같은 인간의 〈가로지르기 욕망〉 때문이다.

〈관계망network〉은 욕망의 산물이다. 인간의 가로지르기 욕망은 자연적, 문화적으로 얼개 짓기를 멈춘 적이 없다. 인간이 본래 유목민으로 태어난 탓이다. 애초부터 인간은 자연을 가로지르기하며 부단히 적응해 오지 않았는가? 그렇게 해서 인간은 자연과 관계망을 만들어 온 것이다. 다시 말해 생존을 위한 인간의 이동 욕망이 자연적 관계망을 그 흔적으로 남겨 왔다. 이를테면 헤아릴 수 없이 많은 지상의 다리들이 그것이다. 욕망하는 주체가 저마다 이동하기 위해, 또는 주체가 욕망을 실어 나르기 위해 자연에는 언제부터인가 다양한 다리(길)들이 생겨난 것이다.

인위人爲인 문화도 가로지르기 욕망의 흔적이기는 마찬가지이다. 인간은 문자의 의미 그대로 〈간間 주관적inter-subjective〉 존재이므로 흔적으로서의 문화 또한 〈간間 문화적inter-cultural〉일 수밖에 없다. 문화에 순종이 있을 수 없는 까닭도 거기에 있다. 문화는 저마다 다를뿐더러 순수하거나 순전할 수도 없다. 삶이 정주적일지라도 욕망을 따라 이동하는 주체가 전염병과도 같은 문화의 숙주가 되기 때문이다.

그것은 인종이 하나일 수 없는 이유와도 다르지 않다. 이를테면 〈인류人類〉라는 개념이 그것이다. 다른 인종의 발견, 인간들이 저마다 다르다는 차이의 발견이 〈인류 문화〉의 다양성을 일깨웠다. 인류는 인간이 가로지르기하며 상대하는 다양한 타자(인

종)들의 발견에서 비롯된 개념이다. 하물며 삶의 표현형phénotype으로서 문화의 양태가 하나일 수 없는 까닭은 말할 필요도 없다. 특히 문화의 내부 환경을 이루는 문예의 양태들 그리고 그것들의 상호 관계에 대해서는 더욱 그렇다.

## 3.

그러면 저자는 지금, 왜 파타피지컬리즘pataphysicalisme을 내세우려는가? 오늘날의 시대정신은 이미 그 자리바꿈의 징후들을 뚜렷하게 나타내며 빠른 변화를 예고하고 있다. 다름과 차이에 주목하고 이를 더욱 강조하던 (20세기 후반 이래의) 포스트모더니즘과 해체주의 시대, 그 이후(21세기)의 신인류는 더 이상 탈구축이나 탈정형에만 매달리지 않는다. 그들은 오히려 얼개들 상호 간의 연결 짓기에 주의를 기울이며 새로운 시대를 준비하고 있기 때문이다. 그들은 과학 기술의 선도에 따라 삶의 양태를 일신하는가 하면 학문과 문예에서도 새문안에 둥지 틀기를 서두르고 있다. 오늘날 소박 미학이나 형식 미학에 시뜻해하는 많은 작가들은 현실에 없는 유크로니아적uchronique 시공간에로까지 사유의 지평을 넓혀 융합이나 콜라보레이션을 시도하고 있다.

　　하지만 돌이켜 보면 역사가 바뀔 때마다 변화의 모멘트로서 작용해 온 이와 같은 상호 통섭적 반성의 선구적 모범을 찾기란 어렵지 않다. 학예에서의 경계나 장르를 가로지르기하려는 의지와 욕망이 강한 지식인이나 예술가일수록 급변하는 시대에 대한 철학적 반성과 문예를 망라한 인문학적 통찰을 게을리하지 않았던 탓이다. 소설가 플로베르가 그랬고, 시인 말라르메가 그러했다. 인상주의나 상징주의 화가들이 그들과 소통하고 교류하며 새로운 시대정신을 작품으로 대변하려 했던 이유도 마찬가지다.

　　저자가 특히 스테판 말라르메Stéphane Mallarmé를 주목하며 상

당한 지면을 할애하는 까닭도 마찬가지이다. 문예 사조사에서 그는 누구보다도 문예의 가치에 대해 가장 적확하게 이해했던 파타피지컬리스트였다. 그는 적극적인 상호 통섭을 위해 1880년부터 이끌던 문예 장터인 〈화요회Les Mardis〉를 통해 새로운 정신 운동을 실험했다. 그 모임으로 문예에서의 집단적 횡단성을 실험하는가 하면 다른 한편으로는 스스로 장르의 월경과 가로지르기를 시도하며 새로운 독창적인 글쓰기를 모색하는 통섭 인류적 삶의 모델이 되었다. 그는 변화를 갈망하는 당시의 미술가와 문학인들에게 욕망과 유혹의 모멘텀이 되기에 충분한 인물이었다.

4.

이 책의 출간을 맡아 준 이들의 결정적인 도움 때문에 저자는 내면에서 키워 온 사유의 인고忍苦는 물론이고 마지막의 산고産苦마저도 잊게 되었다. 『미술 철학사』에 이어서 이 책의 출판까지 기꺼이 받아 준 출판사 〈미메시스〉에게 우선 감사의 마음부터 전해야겠다. 홍유진 대표의 호의를 비롯하여 이번에도 편집을 맡은 김미정 님과 여러 관계자들의 노고를 잊지 않으려 한다.

또한 한결같이 호의를 베풀어 주는 분들에 대한 고마움도 적어 두고 싶다. 국민대 미술학부의 조명식, 박상숙 교수님, 홍익대 회화과의 권여현 교수님, 충남대 미술학과의 심웅택 교수님, 국민대 미술학부 박사과정에서 저자와 토론을 함께했던 분들, 강원대 불문과의 김용은 교수님 그리고 미국 시카고에서 언제나 꼭 필요한 자료들을 어렵사리 구해 주는 최형근 씨 부부 등 저자는 그분들의 도움을 잊지 않으려 한다. 끝으로 이 책과 만날 독자들에게도 다시 한 번 진정 어린 감사의 마음을 전하고 싶다.

2017년 3월, 강릉에서

# 차례

찾아보기                                                    6 1 0

# 제1장

## 욕망하는 미술

미술과 문학을 비교한 첫 번째 사람(애호가)은
이 두 예술로부터 비슷한 영향을 느낀 섬세한
감정의 소유자였다. 그는 양자 모두 우리에게
없는 가상을 눈앞의 현실처럼 보여 준다고
느꼈다. 둘 다 환상을 불러일으키며 그
환상은 모두 쾌감을 준다고 느꼈다. 두 번째
사람(철학자)은 이 쾌감을 분석해서 그것이
미술이나 문학 모두 동일한 원천(보편적
법칙)에서 나온다는 것을 발견했다. 세 번째
사람(예술 비평가)은 어떤 법칙들은 미술에
그리고 다른 법칙들은 문학에 더 많이
적용되었다는 것을, 다시 말해 후자의 경우에는
문학이 미술을, 그리고 전자의 경우에는 미술이
문학을 설명과 본보기로써 도와줄 수 있다는
것을 알아차렸다.[1]

— 고트홀트 에프라임 레싱Gotthold Ephraim Lessing

1   고트홀트 에프라임 레싱, 『라오콘: 미술과 문학의 경계에 관하여』, 윤도중 옮김(서울: 나남, 2008), 11면.

레싱의 주장에 따르면 예술 애호가는 미술과 문학이 주는 환상과 쾌감에 로그인login하려 하고, 철학자는 미술과 문학이 창작되는 원천(보편법칙)에 로그인하려 한다. 그런가 하면 예술 비평가는 미술과 문학을 서로 견주며 비평(설명과 해석)하는 작업에 로그인하려 한다.

이렇듯 인간은 저마다 무언가에 로그인한다. 누구에게나 인생人生이 곧 〈로그인〉이다. 애호가이건 철학자이건 작가이건 비평가이건 중생은 저마다 무언가를 인생에 오려 두고, 복사하고, 붙이고, 지우며 마침내 저장한다. 그러고는 또다시 자신의 삶에 로그인한다. 그들은 죽음에 이를 때까지 그것을 좀처럼 멈추지 않는다.

# 1. 욕망의 횡단성(가로지르기)과 조형 욕망

그러면 인간은 무엇을 그렇게 하는 것일까? 〈욕망〉을 그렇게 한다. 누구나 욕망이라는 〈보이지 않는 강보〉에 싸여 태어나는 탓이다. 엄마의 젖꼭지를 빼앗긴 뒤에 인간은 살아갈수록 더욱더 욕망에 사로잡힌다. 우리는 늘 남과 비교하며 욕망에 로그인한다. 그것을 또다시 지우며 저장하기를 거듭한다. 한마디로 말해 우리는 누구나 〈나는 욕망한다, 그러므로 나는 존재한다desiro, ergo sum〉고 스스로를 졸라매며 확인한다.

이렇듯 우리는 욕망에서 자신의 존재 이유마저 찾으려 한다. 인간은 〈사유하는(의식적인) 주체cogito〉이기 이전에 〈욕망하는(무의식적인) 주체desiro〉이기 때문이다. 결여나 결핍에 대한 본능적인 목마름이 이성적인 사유와 판단보다 먼저 우리의 몸과 마음을 부리려 한다. 또한 있어야 할 것의 부재나 가득 채워지지 않은 부족함도 우리를(은연중에조차) 일체의 욕망에 로그인하게 한다. 그렇게 우리는 남들과 일상의 욕망을, 나아가 명예나 권력과 같은 더 큰 야망ambition을 겨룬다.

자아에 대한 집착과 세간에 대한 탐욕의 멍에를 내던지고 출가한 수행자들은 〈오온五蘊²의 욕탐〉으로부터 해탈하기 위해 〈고행의 길苦道〉을 마다하지 않는다. 석가모니가 그랬듯이 그들은 깨달음의 경계 너머인 무아無我나 비아非我의 경지에 이르기 위해 속세의 실아實我를 버리기에 주저하지 않는다. 그들은 세속의 욕망에 대한 제로섬 게임Zero-Sum Game을 마다하지 않는 것이다.

하지만 다중은 그와 같은 엔드 게임의 관객일 뿐 출연자가 아니다. 이름 모를 관객(실아)들은 욕망의 번뇌와 속박을 탈겁하지 못해 출가자들이 보여 주는 비아(타자)의 결단과 용기를 부러워한다. 다시 말해 객석의 중생(재가자)은 지금도 그와 같은 온

2 불교에서의 오온은 아집(我執)이 낳은 색(色), 수(受), 상(想), 행(行), 식(識) 등의 다섯 가지 요소를 가리킨다. 이를테면 색온(色蘊, 육체, 물질), 수온(受蘊, 지각, 느낌), 상온(想蘊, 표상, 생각), 행온(行蘊, 욕구, 의지), 식온(識蘊, 마음, 의식) 등이 그것이다.

갓 삶의 멍에를 힘겨워하면서도 여전히 자리 보존을 욕탐한다. 그들은 객석마저도 자리다툼한다. 중생의 아이러니는 그뿐만이 아니다. 재가자들의 인생은 색즉시공 공즉시색色卽是空 空卽是色[3]의 굴레로부터 해방과 자유를 갈망하면서도 그 무겁고 허망한 멍에와 짐(번뇌)들을 어지간해서는 죽을 때까지도 내려놓지 않는다.

언제나 죽음의 베일을 뒤로 하고 있는, 불현듯 죽음의 커튼이 삶을 덮어 버릴지도 몰라 불안해 하고 있는 우리는 〈존재의 피할 수 없는 그 무거움〉을 애써 외면하며 욕망에 또다시 로그인한다. 절대 유일자라는 기독교의 하나님에게 내세의 구원을 애원하면서도 그렇게 한다. 심지어 세간의 무속에까지 매달리며 자신의 욕망을 확인한다. 끝 갈 데 모르는 욕망의 아포리즘은 어떤 초논리나 이율배반, 부조리나 불합리에도 개의치 않는다.

도리어 그렇게 함으로써 우리는 원죄로부터의 구원을 갈구하거나 온갖 번뇌를 일으키는 욕망의 〈바람이 재워지기를〉 갈망한다. 제임스 힐턴James Hilton의 샹그릴라Shangri-La보다 더 이상적인 구원久遠의 땅을 찾아가는 순례자처럼 범부와 살타薩埵 ─ 인식기관을 지닌 일체의 생명체 ─ 는 누구라도 무명과 미혹으로부터의 해탈nirvana이나 열반blow out을 욕망하는 것이다.

---

3    반야심경의 〈사리자 색불이공 공불이색 색즉시공 공즉시색 수상행식 역부여시(舍利子 色不異空 空不異色 色卽是空 空卽是色 受想行識 亦復如是)〉의 문장으로 〈사리자여, 물질이 빈 것과 다르지 않고 빈 것이 물질과 다르지 않으며, 물질이 곧 비었고 빈 것이 곧 물질이니 감각과 생각과 행함과 의식도 모두 이와 같다〉는 뜻이다. 여기서 색(色)은 색깔이 아니라 〈실체가 있는 모든 물체〉를 말한다. 〈색즉시공 공즉시색〉을 쉽게 말하자면 물질은 언젠가 사라지고 또한 사라지더라도 곧 다시 생겨나는 굴레이다. 즉, 자신의 집착과 욕망이란 좀처럼 끊기 힘든 것임을 가리킨다.

## 1) 가로지르기 욕망과 조형의 시원성

욕망이란 무엇일까? 욕망은 결핍이나 부재가 낳은 무의식의 충동
이다. 인간이 태어나면서 내뱉는 최초의 언어는 〈울음〉이다. 유아
에게 욕망의 신호는 단지 울음 ― 유아는 50여 가지의 욕구를 울
음으로 표현한다 ― 뿐이다. 신생아의 울음은 인간이 선천적인
〈결여의 존재〉임을 알리는, 그래서 더욱 〈욕망하는 주체〉임을 알
리려는 고유한 시그널이다. 인간은 결여나 부족을 채우기 위해 어
려서부터 보채며 성장한다. 그리고 자랄수록 세상을 간단間斷 없
이 〈가로지르기traversment〉한다.

### ① 가로지르기 욕망

20만 년 전에 출현한 인간은 애초부터 정주하지 않았다. 붙박이라
기보다 떠돌이였다. 인간은 태어나면서부터 시공을 넘나들며 〈통
섭하려는 종pataphysical species〉이었다. 약 6만 년 전에 시작된 인류의
대이동에서 볼 수 있듯, 보다 나은 삶의 조건을 찾아 가로지르려
는 욕망은 인간을 한곳에 그대로 두지 않았다. 문화와 문명은 그
런 연유로 한가지일 수 없다. 학문과 예술도 마찬가지다. 그것들
은 시공을 가로지르는 욕망이 배설하는 대로 모양새를 바꾸며 줄
곧 진화를 거듭해 오고 있다.

　　모름지기 〈가로지르기〉란 무엇인가? 그것은 욕망의 흔적
남기기이고 저장하기이다. 그것을 위해 인간은 쉬지 않고 욕망에

로그인한다. 따져 보건대 욕망은 흔적 남기기에서 비롯된다. 가로지르기 욕망도 흔적 욕망에서 생기는 것이다. 흔적을 세로내리기하려는 본능적 통시 욕망인 종족 보존의 행위들은 물론이고 정치적, 사회적 영웅주의를 부추기는 아틀라스 콤플렉스나 슈퍼 콤플렉스도 모두 그러하다.

또한 지상에 수없이 다양한 형태의 〈길roads〉과 〈다리들 bridges〉이 지닌 내력 그리고 그것들로 인한 공간적 연장의 현상과 통섭적pataphysique 효과도 마찬가지다. 인간이 만들어 온 〈길〉이나 〈다리〉는 통섭 욕망의 상징적 흔적들이다. 지상의 헤아릴 수 없이 많은 길들이 욕망의 통로라면 다리는 그보다 더 크고 강한 욕망의 연결망이다. 길이 욕망을 운반하기 위해 인간이 지상에 남긴 흔적이라면, 다리는 단절된 자연의 장애마저 극복하려는 인간의 통섭 욕망과 의지의 표상이다.

이렇듯 인간의 통섭 욕망은 어디든 가로지른다. 누구도 발을 들여 놓은 적이 없는 전인미답의 경지일수록 공시 욕망은 호기심을 더욱 발동시킨다. 콜럼버스Christopher Columbus의 신대륙 발견(1492)이나 최초의 철교인 아이언 브리지(1779)와 같은 모든 새로움과 창조도 미지와 미답에 대한 호기심과 모험심에서 비롯되었다. 심지어 존 밀턴John Milton의 『실낙원Paradise lost』(1674)과는 반대로 하나님의 나라(천국)를 향해 가는 순례자의 여정을 회화적으로 글쓰기한 존 버니언John Bunyan의 『천로역정The Pilgrim's Progress』(1678)도 그렇게 탄생했다.

본디 〈생긴 그대로〉의 자연nature(모어인 라틴어의 nātūra는 〈생기다〉를 뜻하는 nāscī에서 유래했다)을 그대로 두지 않는 욕망의 노마드적 횡단성과 통섭성은 어떤 공간이든 가릴 것 없이 가로지른다. 인간의 욕망은 (천지) 자연에 틈입하여 자연을 마음대로 강간하고 변조한다. 자기화하기 위해서다. 그리고 그 결과나 흔

적들을 〈인간화〉나 〈인문화人文化〉, 즉 〈문+화文+化〉라고 미화해 왔다.

회화나 조각뿐만 아니라 시나 소설과 같이 그것을 멋지거 나 감동적으로 표현하고 서정적이거나 서사적으로 수사하는 기 술을 〈예술ars〉이라고 부르는 이유도 마찬가지다. 예컨대 독일의 고전주의 극작가이자 시인인 프리드리히 실러Friedrich Schiller도 「예술가들Die Künstler」(1789)에서, 〈……자연의 지배자여Herr der Natur! 그 대의 지배를 받아 빛을 발하며 야성적 상태에서 벗어난 자연은 그 대가 얽어맨 쇠사슬을 사랑하고, 수없이 많은 전투에서 그대의 힘 을 단련시켜 주도다〉라든지 〈오, 인간이여, 예술은 그대만이 지니 고 있도다Die Kunst, O Mensch, hast du allein〉라고 하여 〈자연에 대한 인간 (예술가들)의 지배(인간화)〉를 노래로 애써 강조할 정도였다.

문화와 예술은 가시적이든 비가시적이든 인간들이 행한 자 기 영토화(인간화)의 상징이고 흔적이다. 잘 알다시피 사자나 호 랑이 등의 맹수들은 자연을 훼손하지 않은 채 배뇨와 같은 냄새 풍기기의 행위만으로 자신의 영역을 표시한다. 하지만 인간은 자 기 속령화를 위해 〈욕망이 시키는 대로〉 자연(원형)을 변조하고 변형한다. 유사 이래로 가로지르기를 해온 욕망의 기록인 역사는 물론이고 선사 이전부터 길이나 다리를 따라 온갖 자연을 훼손해 온 다양한 문화와 문명들 역시 자기 영토화의 상징이다. 그것들은 모두 정주의 흔적이면서 이동 욕망이 낳은 영역 표시들의 저장소 archives이다.

그러면 〈문화〉는 왜 욕망의 아카이브인가? 공작인homo faber 의 상징물인 문화는 정주민으로서의 인간이 자연을 가능한 한 집 요하게 〈인간화〉하려는 편집증에서 비롯된 것이다. 그리고 오래 전부터 자연에 대한 훼손 행위를 문화와 문명의 진화로 과장, 위 장해 온 정주민의 집단적 편집증과 과대망상이 자연에 대한 자의

적인 조작 욕망을 조절 불가능하게 했기 때문이다.

자연과 인생을 상찬賞讚하는 시와 소설, 회화와 조각, 음악과 무용 등 이제껏 정주해 온 예술가들이 남긴 문예의 흔적들도 마찬가지다. 문화 현상과는 달리 그것들은 개별적이고 자연 친화적이지만 자연을 심미적으로 가로지르려는 〈욕망의 상징〉이고 〈유혹의 기록〉이라는 점에서는 다를 바 없다. 미국의 음유 시인 월트 휘트먼Walt Whitman은 시집 『풀잎Leaves of Grass』(1855) 중 「나의 노래」에서 풀밭의 순수함와 순결함으로 우리를 유혹한다. 〈풀을 볼 때마다 내가 언제나 느끼는 것은 마치 초록색 희망 덩어리라는 생각이다. …… 풀은 희망의 초록색 천으로 짠 것으로서 내 느낌의 깃발이다. …… 풀은 하나님께서 이 땅 위에 떨어뜨린 손수건일지도 모른다. 또한 풀은 식물이 낳아 놓은 갓난애일지도 모를 일이다. 아니면 나는 그것이 불변의 상형문자라고 여긴다〉고 휘트먼은 자연을 예찬한다.

이에 비해 미술사에서 〈근대성의 발명자〉라고 불리는 에두아르 마네Édouard Manet에게 풀과 풀밭은 희망도 아니고 신의 선물도 아니었다. 「풀밭 위의 점심Le Déjeuner sur l'Herbe」(1863)에서 〈풀밭l'Herbe〉은 기상천외한 누드화를 위한 도발적 욕망의 배경으로 동원됨으로써 풀밭Grass을 신의 손수건이나 갓난아이에 비유하는 휘트먼의 순결한 예찬을 무색하게 했다.

이렇듯 자연을 〈인간화〉하려는 문화가 인간의 태생적인 이동과 통섭의 욕망을 충족시키기 위해 자연을 직접적인 매개체로 간주하거나 도구화해 온 데 반해 예술, 특히 문학과 미술은 자연이 지닌 〈상상할 수 있는 그 이상의〉 아름다움과 순수함, 위대함과 신비로움을 시인이나 화가들마다 다른 의도와 방식으로 노래하며 그려 왔다. 그러므로 〈예술이 곧 자연의 모사Ars simia naturae〉라고 말해도 무방한 것이다.

그럼에도 불구하고 문학과 미술은 자연의 순결한 아름다움, 조화로운 위대함, 나아가 초인간적인 신비로움에 대해 〈유사한〉 표현이나 수식의 한계를 고백하거나 부족함을 토로한다. 그래서 고전주의에서 낭만주의, 사실주의, 자연주의, 상징주의, 초현실주의, 해체주의 등에 이르기까지 여러 문예 사조들이 출현해 왔다. 따지고 보면 그것들은 자연에 대한 이해와 표현을 달리할 때마다 내세워 온 〈예술을 위한 변명들Apologies pour l'art〉일 뿐이다.

## ② 예술의 시원성과 상상력의 원천

인간은 고향에서 멀어질수록 향수에 젖는다. 엄마 품에서 멀어질수록 모성애에 목마르다. 시원始源에의 갈증 때문이다. 자연과 신화가 예술과 예술가에게 미치는 영향도 마찬가지다. 자연과의 유사성similitūdō을 정합의 원리로 삼으므로 예술적 표현에서 자연에의 갈증은 향수와 모성애만큼이나 운명적이다. 영국의 낭만주의 시인 윌리엄 워즈워스William Wordsworth는 『서곡The Prelude』(1805)에서, 〈…… 자연이 내게 준 모든 수단에 감사하라. 부드러운 경고와 더불어 찾아오는 자연의 방문이라든지, 평화로운 구름에 해를 끼치지 않는 햇빛 비추는 것처럼, 자연은 엄격한 중재를 하고, 더욱 분명한 존재로 그녀의 목적에 가장 적합한 일을 하는구나〉라고 자연 속에서 모든 변화의 시원과 창작의 근원적 에너지를 찾으려 했고, 자연과 자신의 상상력과의 긴밀한 관계를 찬양했다. 아무리 이상적이고 초자연적인 표현을 시도하는 예술가일지라도 그와 같은 시원에의 노스탤지어에서조차 자유로울 수는 없다.

시원으로서의 신화와 예술과의 관계도 마찬가지다. 거대 서사인 신화가 곧 예술의 시원이고 토대이기 때문이다. 『일리아드Iliad』(BC 1260~1180경)와 『오디세이Odyssey』(BC 8세기) 등 호메

로스Homeros의 서사시들이나 헤시오도스Hesiodos의 『신통기*Theogony*』(BC 8~7세기), 고대 그리스의 삼대 비극 작가인 아이스킬로스Aeschylus, 소포클레스Sophocles, 에우리피데스Euripides의 작품들과 로마의 서사 시인 오비디우스Publius Ovidius Naso의 『변신 이야기*Metamorphoses*』(AD 8), 셰익스피어William Shakespeare의 「비너스와 아도니스Venus and Adonis」(1593) 등 돌이켜 보면 많은 천재들의 예술적 상상력도 신화나 종교에 대한 신앙에서 비롯되었다.

그뿐만 아니라 「라오콘 군상」(BC 42경)이나 단테Dante Alighieri 의 『신곡*La Divina Commedia*』(1321), 보티첼리Sandro Botticelli의 「프리마베라」(1482경), 「베누스의 탄생」(1486경)이나 미켈란젤로Michelangelo의 「시스티나 대성당의 천장화」(1482)와 「최후의 심판」(1541), 카라바조Caravaggio의 「나르키소스」(1599), 푸생Nicolas Poussin의 「아폴론과 다프네」(1625)나 실러의 「그리스의 신들」(1830), 밀턴의 『실낙원』이나 로댕François Auguste René Rodin의 「지옥의 문」(1880~1917), 달리Salvador Dali의 「나르키소스의 변신」(1937) 등도 그 거대 서사들이 탄생시킨 것들이라고 말할 수 있다.

이렇듯 문예 사조사는 예술의 시원과 상상력의 원천이 되는 고대 그리스 신화나 기독교 성서에 의한 성상 증후군The Holy Image Syndrome을 오랜 동안 앓아 왔다. 실러도 「그리스의 신들」에서 인격신들의 신상과 이야기를 통해, 다시 말해 제우스를 비롯한 신들의 세계 내 존재에 대한 형상과 서사들 속에서 인간사의 원형뿐만 아니라 〈모든 미의 원형Urbild alles Schönen〉도 찾아낸다. 실러는 시원과 미의 원형을 찾아 상상의 세계를 가로지르려는 인간의 실존적 욕망을 가장 완벽하고 창조적으로 실현한 가상의 현실(길과 다리)이 바로 고대 그리스의 신화라고 믿었다. 그리스의 신화는 시원성에서 철학보다도 선구적인 창작물이라는 것이다. 또한 「그리스의 신들」에서 다음과 같이 말하여 밀턴과는 달리 「실낙원」의 모

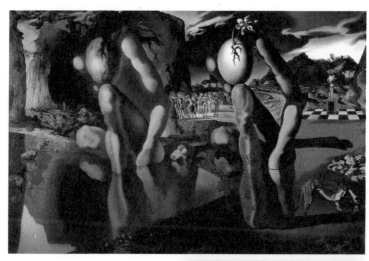

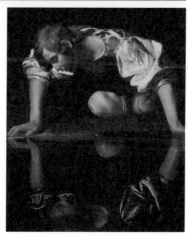

살바도르 달리, 「나르키소스의 변신」, 1937
카라바조, 「나르키소스」, 1599

형을 그리스 신화에서 찾기도 했다.

(……)

그대들이 머물고 있는 곳에선 인류가 얼마나 즐겁게 웃고 있는가,

그대들이 가버리고 난 뒤에는 인류가 얼마나 슬픔에 젖어 있는가!

Wie lacht die Menschheit, wo ihr weilet,

Wie traurig liegt sie hinter euch!

신화는 인간의 지력으로는 밝힐 수 없는 상상의 세계에 대한 거대 서사다. 그렇다고 꿈이나 환상의 집합이 아니다. 허망한 망상의 산물은 더욱 아니다. 신화는 무한한 상상의 세계를 그럴싸하게 객관화하기 때문이다. 특히 신화는 일찍이 우주 만물의 근원이 무엇인지, 그리고 여러 신들을 포함하여 세상의 만물들이 어떻게 해서 존재하게 되었는지를 알고 싶어 하는 인간들이 보여 준 탐구욕의 산물이다.

신화는 우주의 신비와 자연의 수수께끼에 대해 인간이 내놓은 최초의 대답이었다. 트로이가 함락되면서 고대 그리스어 문자가 사라진 기원전 11세기부터 9세기까지의 암흑기를 지나 기원전 8세기 페니키아 문자가 등장하던 서사 시대에 헤시오도스가 쓴 서사 시집 『신통기』와 『노동과 나날 *Erga kai Hemerai*』(BC 7세기)이 그것이다. 1천 22행의 서사시로 된 『신통기』는 3백여 명이 넘는 올림포스 신들의 조상이 누구인지, 그리고 그들이 어떻게 해서 태어났는지에 대하여 전승된 설화를 모아 놓았다. 제우스의 딸들이자 예술과 시를 관장하는 무사이 여신들 아홉이 〈너희 보잘것없는 양치기들이여〉라는 신명으로 인간에게 자신들의 신격부터 암시한다. 이에 헤시오도스는 다음과 같이 응답했다.

내가 미래와 과거의 일을 찬미할 수 있도록 입김으로 나에게 신의 노래를 불어넣어 주었다. 그 여신들은 나에게 영생 불멸하는 성스러운 신의 자손들을 찬양하라고 명령하였다. …… 노래로 올림포스 산 위에 계신 자신들의 아버지 제우스의 높은 뜻을 기리며, 지금 현재의 일과 미래의 일 그리고 과거의 일을 오묘한 노래로 알려 주는 무사이 여신들과 함께 우리 한번 시작해 보자!⁴

그것은 탈레스의 자연 철학보다 먼저 신들의 계보들 통해 만물의 시원과 원인을 밝히려고 한 인류 최초의 우주론이었다. 그에 비해 전체가 3부로 된 『노동과 나날』은 제1부 〈인류의 고통의 생성 원인과 대처 방안〉, 제2부 〈노동과 계절〉, 제3부 〈이웃과 신에 대한 올바른 행동〉이라는 제목들에서 보듯이 농부에게 농사의 요령과 농민의 마음가짐, 나아가 일상의 처세까지를 가르치는 최초의 모범 답안이었다. 그것은 신화였지만 태초의 신인 우라노스 Uranos(하늘)가 다스리던 제1의 황금시대(훗날 기독교의 성서에서는 이 시기를 낙원에 비유했다)가 지나가고 가이아Gaia(땅)와의 사이에서 태어난 그의 막내 아들 크로노스Kronos가 통치하는 네 시대 — 은, 청동, 영웅, 철의 시대 — 가운데서도 마지막인 〈철의 시대〉(고야Francisco de Goya의 두 작품 「제 자식을 잡아먹는 크로노스」에서 보듯이 가장 사악한 인간 세상인 실낙원이다)가 도래한 이래 농부, 즉 인간이 겪어야 할 처세론이었고 인생론이었다.

이처럼 신화에는 우주론이 있는가 하면 인간학도 있다. 그 때문에 시인이건 미술가이건 그 시원에 목말라하는 예술가일수록 신화의 세계 속으로 빠져든다. 시나 미술(예술)이 시원을 그와 같은 신화와 그것에 대한 상상력에서 찾는 까닭도 마찬가지다. 이를

---

4  헤시오도스, 『신통기』, 김원익 옮김(서울: 민음사, 2003), 20면.

테면 단테의 『신곡』이나 그 가운데 〈지옥편〉을 실감나게 재현해 보인 오귀스트 로댕의 「지옥의 문」이 그러하다. 그것은 실러가 생각했던 〈그대들이 가버리고 난 뒤에는 인류가 얼마나 슬픔에 젖어 있는가!〉보다 더 지옥같이 가혹하고 참담한 인간의 세상사를 묘사한 탓이다.

예술이 이제까지 인류와 공감하며 발전해 온 것도 신화적 상상력이나 종교의 힘과 무관하지 않다. 고대 그리스의 삼대 비극 시인들을 비롯하여 단테, 미켈란젤로, 밀턴, 바흐, 실러, 로댕에 이르기까지 위대한 예술가들은 신화의 세계를 잃어버린 낙원이라고 생각하고 인간적 슬픔을 노래해 왔다. 위대한 예술가일수록 자연에서뿐만 아니라 신화와 종교에서도 예술적 상상력과 영감을 얻었다. 또한 그 때문에 존 윌리엄 워터하우스John William Waterhouse의 그림에서 보듯이 오늘날까지도 많은 예술 애호가들은 예술가들이 불행한 인간의 운명을 극대화한 신화적 비장미에 경의를 표시한다. 나아가 애호가들은 거기에다 더 높은 경지의 종교적 숭고미까지도 기대한다.

이처럼 신화와 종교는 예술의 발전 도상에서 더없이 중요한 역할을 해왔다. 예술이 신화나 성서를 모델로 하는 것은 상상의 세계를 물리적 세계가 아닌 〈인격적 세계〉로 객관화하는 신화와 종교의 〈구상 능력Einbildungskraft〉 때문이다. 한마디로 말해 신화의 힘은 상상력에 있다. 위대한 예술품들이 신화의 미메시스일 수밖에 없는 이유이다. 단테나 미켈란젤로 같은 천재적인 예술가들은 예술의 본질적 특권인 상상력을 누구보다도 먼저 신화와 성서라는 거대 서사에서 발견한다. 그와 같은 신화적 또는 성서적 상상력의 발견과 발휘 능력 때문에 천재성을 인정받은 것이다.

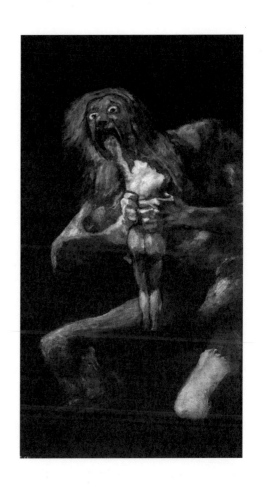

프란시스코 데 고야, 「제 자식을 잡아먹는 크로노스」, 1820~1823

## 2) 가로지르기 욕망과 미술에서의 미메시스

기원전 6세기의 서정 시인인 케오스의 시모니데스Simonides는 〈그림
은 말 없는 시이고, 시는 노래하는 그림이다〉라고 주장했다. 또한
기원전 1세기(로마 시대)의 시인 퀸투스 호라티우스Quintus Horatius
도 4권으로 된 「서정 시집의 제1권Odes, Book 1」(BC 23)에서 〈시는
회화처럼Ut Pictura Poesis〉 쓰는 것이라고 하여 공간적 서정성을 강조
했다. 그러면서 삶에서 현재의 평정심Ataraxia을 최고의 쾌락이자 선
으로 내세우는 에피쿠로스 학파의 일원으로서 시간적으로 〈과거,
현재, 미래란 실제로 하나이다. 그것들은 모두 오늘이다, 현재를
즐겨라!〉라고 외친다.

> (……)
> 그대가 현명하다면, 포도주는 오늘 (체로) 걸러라
> 짧기만 한 이 인생에서 먼 희망은 접어야 한다
> 우리가 이렇게 말하고 있는 동안에도
> 시간은 우리를 시샘하여 멀리 흘러가 버리니
> 오늘을 즐겨라, 내일이면 늦으리라
> Sapias, vina liques et spatio brevi
> Spem longam reseces, dum loquimur, fugerit invida
> Carpe diem, quam minimum credula postero

위와 같이 〈현재를 즐겨라!Carpe Diem!〉고 하는 유머와 총기

넘치는 주문이 그것이다. 이렇듯 두 명의 서정 시인은 〈시는 노래하는 그림이다〉라고 강조한다. 그들에게는 삶의 윤기를 더해 주는 가로지르기 욕망, 이른바 〈카르페 디엠Seize the day〉과 같은 시의 아포리즘도 〈노래하는 그림〉이었기 때문이다. 그들은 넘치는 시상과 서정을 아름다운 회화처럼 풀어내고자 했다. 또한 그들에게 〈그림은 말 없는 시〉이기도 하다. 화가의 예술혼은 신화 속에서 시인과 내밀하게 교감하며 소리 없이 감염되어 미메시스로 이어지기 때문이다. 그리스, 로마 시대 이래 많은 미술가들은 시간을 시샘하며 〈현재를 즐기려〉는 시인이나 소설가의 열정에 못지않게 저마다 문학적 〈미메시스〉로 조형 욕망을 불태워 왔다. 그들은 가로지르려는 통섭 욕망을 욕망하며 신화에 탐닉했던 문인들(타자)과 교감하고자 한다. 무엇보다도 타자의 욕망을 빌어 자아를 확인하고 싶기 때문이다. 이를테면 『신통기』와 같은 그리스 신화의 로마식 버전인 오비디우스의 『변신 이야기』는 시대를 거듭하며 미술사를 풍요롭게 한 결정적인 에너지원이었다.

『변신 이야기』는 로마의 신화를 대표하는 우주론이자 인간학이다. 오비디우스에게는 그리스 신화의 사건들이 왜 신통기가 아닌 〈변신 이야기〉이었을까? 그는 제1부에서부터 〈모든 것은 카오스에서 시작되었다〉고 천명하면서도 천지 창조와 인격신들의 등장을 무엇 때문에 〈변신〉이라고 생각했을까? 그는 신화를 발생의 원인이나 동기보다 헤겔의 정신 현상학처럼 유피테르(제우스)와 같은 대타자l'Autre의 〈자기 소외Selbst-Entäußerung〉 과정에 관한 이야기라고 생각했다.

태초부터 진행된 신들의 놀이는 카오스로부터의 초자연적 변화와 초인간적 변신이라는 일련의 대사건이었다. 그가 『변신 이야기』의 서사序詞에서부터 〈바라건대 신들이시여, 만물을 이렇듯이 변신하게 한 이들이 곧 신들이시니 내 뜻을 어여쁘게 보시어 우

주가 개벽할 적부터 내가 사는 이날 이때까지의 이야기를 온전하게 풀어갈 수 있도록 힘을 빌려 주소서[5]라고 간원한 까닭도 거기에 있다.

이렇듯 창조 신화가 신들의 〈변신 이야기〉라면 문학은 애초부터 그것에 대한 거대 서사grand narratives였고, 미술도 서사 문학의 수사 욕망을 따라 변신 이야기를 재현하려는 욕망 실현이었다. 예컨대 거대한 서사시들보다 못지않게 신화에 대한 미메시스로서의 미술도 유피테르를 비롯한 제신들의 〈변신 이야기〉 — 이를테면 황소로 둔갑한 유피테르와 에우로파, 말이 된 오퀴로에, 곰으로 변신한 칼리스토, 월계수가 된 다프네, 질투의 화신이 된 아글라우로스, 수선화가 된 나르키소스, 뱀이 된 카드모스와 하드모니아, 백합 모양의 보라색 꽃이 된 휘아킨토스, 몰약[6]이 된 뮈라, 바람꽃 아네모네로 변신한 미소년 아도니스, 맹수인 이리를 대리석상으로 변하게 한 바다의 여신 테티스, 이리로 둔갑한 뤼카온, 암소가 된 이온, 갈대가 된 요정 쉬링크스, 백조로 변신한 퀴크노스, 나무가 된 헬리아데스의 다섯 딸들 등등 — 를 더욱 서사적으로 표상화하는 작업이었다.

실제로 아폴로가 다프네의 몸에 손을 대는 순간 월계수 나무로 변신하는 이야기를 형상화한 조반니 로렌초 베르니니Giovanni Lorenzo Bernini의 조각 작품 「아폴론과 다프네」(1625), 황소로 변신한 유피테르의 이야기를 이미지화한 티치아노Tiziano의 「에우로페의 겁탈」(1562)과 그 이외의 「베누스와 눈먼 큐피드」(1565), 「베누스와 아도니스」(1554), 「뱀에게 발뒤꿈치를 물리는 에우리디케」, 「디아나와 악티이온」(1559), 「자기 개들에게 뜯기는 악티이온」,

5   오비디우스, 「변신이야기 1」, 이윤기 옮김(서울: 민음사, 1998), 15면.
6   沒藥. 아라비아 관목의 수액으로서 방향제나 방부제로 쓰인다. 그것은 예수 탄생 시 동방 박사가 가져온 세 가지 예물 가운데 하나이기도 하다.

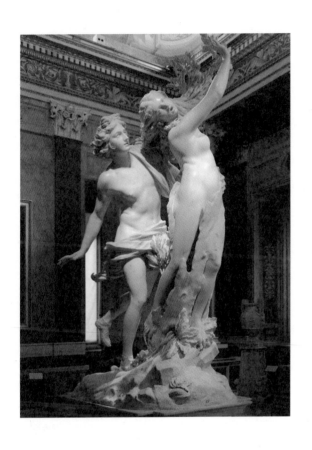

조반니 베르니니, 「아폴론과 다프네」, 1625

「박쿠스와 아리아드네」(1523) 등이 그것이다.

그 밖에 안드레아 만테냐Andrea Mantegna의 「아레스와 베누스」(1497), 루벤스Peter Paul Rubens의 「메르쿠리우스와 아르고스」(1638), 「파리스의 심판」(1639), 「에우로페의 겁탈」(1629), 「전쟁의 신 마르스로부터 평화의 신 팍스를 지키는 미네르바」(1629), 라파엘로 산치오Raffaello Sanzio의 「갈라테이아의 승리」(1512), 노엘 쿠아펠Noël Coypel의 「에우로페의 납치」(1727), 「갈라테이아의 승리」(1727), 안루이 지로데트리오종Anne-Louis Girodet-Trioson의 「피그말리온과 갈라테이아」(1819), 렘브란트Harmensz van Rijn Rembrandt의 「안티오페와 유피테르」(1659), 반 다이크Anthony Van Dyck의 「안티오페를 취하는 유피테르」(1620), 앵그르Jean-Auguste-Dominique Ingres의 「오이디푸스와 스핑크스」(1827), 「유피테르에게 간청하는 테티스」(1811), 푸생의 「오르페우스와 에우뤼디케」(1653), 「아키스와 갈라테이아」(1629), 프레더릭 레이턴Frederic Leighton의 「다이달로스와 이카루스」(1869경), 「어부와 세이렌」(1858) 등 수많은 신화적 서사에 대한 미메시스 작품들도 마찬가지다.

유럽인의 모태 신앙과도 같은 고대 그리스, 로마인들이 상상해 낸 신들의 『변신 이야기』에 대한 재현 작업은 20세기의 미술가들에게도 여전했다. 구스타프 클림트Gustav Klimt의 「다나에」(1907), 귀스타브 모로Gustave Moreau의 「에우로페의 납치」(1869), 「세이렌」(1882), 존 윌리엄 워터하우스의 「나르키소스」(1903), 「아폴로와 다프네」(1907), 오딜롱 르동Odilon Redon의 「베누스의 탄생」(1912), 발렌틴 세로프Valentin Serov의 「에우로페의 겁탈」(1910), 페르난도 보테로Fernando Botero의 「에우로페의 납치」(1932), 살바도로 달리의 「나르키소스의 변신」, 파블로 피카소Pablo Picasso의 「미노타오로스의 전쟁」(1935), 앙리 마티스Henri Matisse의 「이카루스」(1946) 등 변신의 거대 서사에 대한 조형적 미메시스는 시대를 거

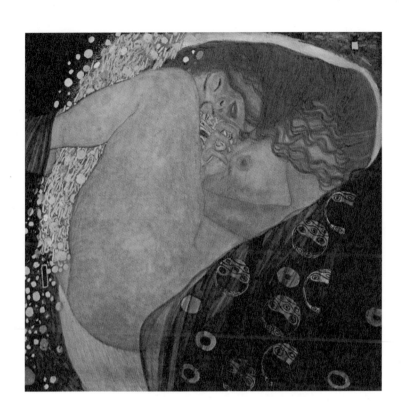

구스타브 클림트, 「다나에」, 1907

듭하며 끊이질 않는다. 그것은 무엇보다도 시원성과 상상력에 대한 미술가들의 향수나 갈증, 또는 빈곤감이나 허기증 때문이다.

심지어 오늘날도 기회가 있을 때마다 그와 같은 정신적 뿌리, 즉 「황소로 둔갑한 유피테르(제우스)」, 그리고 「황소 위에 탄 에우로페」에 대한 자긍심과 자부심을 되새기려 하는 유럽인들의 열정은 도처에서 그 여신의 동상을 건립할 뿐만 아니라 기념 지폐와 주화를 발행하며 이를 재확인하고자 한다. 1984년에는 제2대 유럽 의회도 〈유럽의 어머니〉를 상징하기 위해, 그리고 〈유럽의 정체성〉을 고조시키기 위해 황소 위에 탄 에우로페Europe를 기리는 기념 우표와 전화 카드까지 발행했다.

본디 그리스 신화에서 제우스의 연인 에우로페는 페니키아의 테로스왕 아게노르의 딸이었다. 그리스 신화에 따르면 어느 날 에우로페의 미모에 반한 유피테르는 해변을 걷고 있는 그 소녀의 아름다움을 탐내 흰색의 황소로 변신한 뒤 그녀를 등 위에 태우고 지중해를 건너 크레타 섬으로 도망간다. 결국 유피테르가 에우로페를 겁탈하여 그곳에서 낳은 아들 미노스[7]는 에게 해 건너 〈해가 떠오르는 땅〉 리디아의 밀레토스에 유럽 문명의 기원이 되는 미노아(에게) 문명을 기원전 3천 년 전부터 건설했다고 전해진다.

특히 연인을 납치한 채 바다를 건너는 유피테르의 변신 이야기를 그린 〈에우로페의 납치〉나 〈에우로페의 겁탈〉이라는 제목의 그림만도 티치아노를 비롯하여 귀도 레니Guido Reni, 노엘 쿠아펠, 조반니 바티스타 티에폴로Giovanni Battista Tiepolo, 카이사르 반 에베르딩겐Caesar van Everdingen, 루벤스, 세바스티아노 리치Sebastiano Ricci, 파올로 베로네세Paolo Veronese, 시몽 부에Simon Vouet, 코르넬리스 슈트

---

7    Minos, 오비디우스에 따르면 〈미노스는 한창 나이에는 그 이름만으로도 그 이웃 나라를 공포의 도가니로 몰아넣던 영웅이었다. 그는 젊고 용감한데다 아폴로의 아들이라는 것을 자랑거리로 여기는 청년이었다. …… 그는 아이가이아 바다의 파도를 헤치고 소아시아 땅으로 건너가 한 도시를 세우고 《밀레토스》라고 이름하였다.〉 그 뒤 밀레토스는 탈레스에 의해 철학이 처음 시작되는 도시가 되었다. 오비디우스, 「변신 이야기 2」, 이윤기 옮김(서울: 민음사, 2003), 43~44면.

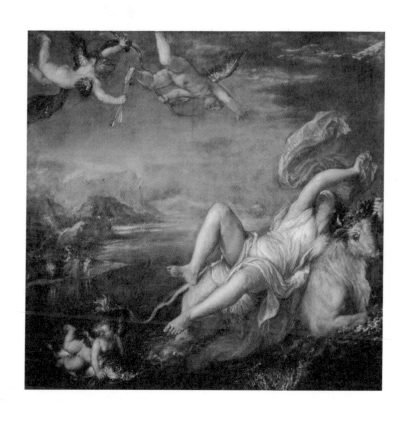

티치아노, 「에우로페의 납치」, 1562

Cornelis Schut, 프랑수아 부셰François Boucher, 장바티스트 마리 피에르 Jean-Baptiste Marie Pierre, 안토니오 마르치알레 카라치Antonio Marziale Carracci, 귀스타브 모로, 렘브란트, 발렌틴 세로프Valentin Serov 등의 것들 이 있다. 이렇듯 에우로페의 이야기는 지금까지 많은 문학 작품과 미술 작품의 주제가 되어 왔을 뿐만 아니라 유럽인들의 무의식 속 에도 영원히 자리 잡았다.

2000년 브뤼셀에 있는 유럽 의회ECU의 건물 앞에 세워진 동상이나 의회가 발행한 전화 카드와 주화, 독일의 5마르크 지폐, 스페인의 우표 등에서 보듯이 오늘날까지도 유럽인에게 에우로페 에 대한 자긍심Européanisme과 유피테르에 대한 자부심Jupitérisme은 무 의식 속에서 대물림되고 있다고 말할 수 있다. 19세기 영국의 시 인이자 문예 비평가인 아널드 매슈Arnold Matthew도 그의 대표적인 시 「도버 해변Dover Beach」에서 세계 문화의 역사는 공간적으로 지중 해와 에게 해 사이를, 시간적으로도 헬레니즘과 헤브라이즘의 두 이념적 매트릭스 사이를 오락가락한다고 주장했다.

(……)
옛날 소포클레스도
에게 해에서 저 소리를 들었다
그리고 그 소리는 그의 마음속에
인생의 혼탁한 썰물과 밀물을 가져왔다
우리도 저 소리 속에서 한뜻을 발견한다
이 먼 북쪽 바닷가에서 저 소리를 들으며
Sophocles long ago
Heard it on the Aegean, and it brought
Into his mind the turbid ebb
Of human misery; we

카이사르 반 에베르딩겐, 「에우로페의 겁탈」, 1655

Find also in the sound a thought,

Hearing it by this distant northern sea

이처럼 일찍이 유피테르에게 겁탈당한 채 소아시아의 미노스 왕국에서 발현된 에우로페(유럽)의 문화나 문예 사조는 단지 장르와 양식을 달리할 뿐 그 자긍심과 자부심을 격세 유전하며 자기 복제를 거듭하고 있다. 다시 말해 유피테르의 가로지르기 욕망이 지금까지도 유럽과 유럽인의 예술 정신 속에서 (실러의 말대로) 〈모든 미의 원형Urbild alles Schönen〉이 되어 고대 그리스, 로마 신화와 헬레니즘 문화에 대한 나르시시즘이나 미메시스를 멈추지 않는다.

## 3) 가로지르기 욕망과 존재의 근원에 대한 사유

서양의 문학과 미술은 일찍이 고대 그리스에서 시작되었다. 시가를 앞세운 고대 그리스의 예술가들은 철학자들보다 더 먼저 알레고리allegory의 방식이긴 하지만 세상 만물의 진리와 사람 사는 도리를 통찰했다. 그래서 14세기 이래 〈문예 부흥〉이 그 소생Renaissance의 원형prototype을 고대 그리스에서 찾으려 했다. 기원전 8세기의 호메로스나 헤시오도스 등 고대 그리스의 시인들은 밀레토스의 탈레스Thales와 같은 최초의 철학자들이 등장하기 이전부터 자연의 진리와 인간의 도리를 거창한 서사시로 전하는 선지자들이었다.

실러의 주장에 따르면 고대 그리스의 예술가들은 자신에게 부여된 그와 같은 역할을 인간 사회에 고루 통용시키고자 하는 선각자적 의식을 가지고 있었다. 이미 기원전 8세기에 서사 문학 작품으로서 『신통기』와 『노동과 나날』를 쓴 헤시오도스나 기원전 1세기에 『신통기』를 자신의 자연관으로 재해석하고 번안하여 『변신 이야기』를 쓴 오비디우스의 의도와 역할이 그것이었다.

〈태초에 카오스가 있었다〉로 시작하는 『신통기』나 제1부의 제목부터 〈모든 것은 카오스에서 시작되었다〉고 내건 『변신 이야기』가 모두 대서사시로 쓴 우주 발생론cosmogony이자 철학을 생산하는 서사 문학이었다. 고대 그리스, 로마의 시인이나 예술가들에게 우주(자연)의 탄생과 변화는 무엇보다도 초인간적인 신들의 거대한 〈변신metamorphoses〉 과정이었기 때문이다. 이른바 거창한

〈알레고리 문학〉이 탄생한 것이다.

① 헤시오도스의 시원에의 욕망

고대 그리스인들이 생각하기에 자연의 존재를 이루는 근원은 신들이었고, 그것이 생성하고 변화하는 과정도 변신을 연출하는 신들의 극적 드라마였다. 존재의 근원에 관한 철학적 서사 시집인 『신통기』와 인생사에 관한 교훈 시집인 『노동과 나날』에서 처음으로 밝히려 한 헤시오도스의 주장은 존재의 시원에 대한 인간의 지적 욕망이 애초부터 얼마나 신비주의적이면서도 계보학적이었는지를 보여 준다. 이를테면 다음 서사序詞의 신탁을 위한 헤시오도스의 주문呪文에서 알 수 있다.

> 제우스의 딸들이시여! 가이아Gaia와 별이 총총한 하늘과 어둠침침한 뉙스[8]의 혈통을 이어받은 영생불멸의 성스러운 자손들을 찬양하시고 짜디 짠 바다의 자식들을 찬양하소서! 그리고 신들과 가이아가 태초에 어떻게 생겨났는지, 또한 강들이 어떻게 생겨나고, 폭풍우가 휘몰아치면서 너울이 이는 망망대해가 어떻게 생겨났으며, 또 밝게 빛나는 별들과 그 별들 위의 하늘이 어떻게 생겨났는지 알려 주소서! …… 올림포스에 사는 무사이 여신들이여. 이런 것들을 처음부터 차근차근 말씀해 주시고 최초에 그것들로부터 무엇이 생겼는지 말씀해 주소서![9]

이에 대해 그는 다음과 같이 그 계보를 풀어내기 시작했다.

---

8   Nyx. 카오스가 어둠과 암흑의 자식인 에레보스와 더불어 낳은 최초의 밤의 여신.
9   헤시오도스, 『신통기』, 김원익 옮김(서울: 민음사, 2003), 25~26면.

태초에 카오스가 있었고, 그다음에는 넓은 젖가슴을 지닌 가이아(대지)가 있었는데, 그 가이아는 눈 덮인 올림포스 산과 넓은 길이 많이 나 있는 대지의 가장 깊은 곳, 칠흑같이 어두운 타르타로스[10]에 거하고 있는 영생불멸하는 모든 신들의 든든한 처소였다. 그다음에 에로스가 생겼는데, 이 에로스[11]는 모든 신들 가운데 가장 아름다운 신이었으며, 모든 신들과 인간의 머릿속의 이성과 냉철한 사고를 압도하며 다리의 힘을 마비시키는 신이었다.[12]

훗날 소크라테스Socrates의 죽음을 안타까워하는 플라톤Platon은 대화편 『향연Symposion』(BC 384경)에서 에로스라는 신의 내력과 그것에 근거하여 나름대로 에로스의 본질을 해석하며 신화로부터 애지愛知, philos+sophia라는 철학의 본질적 의미를 유추해 내기도 했다. 그것은 〈신화에서 철학으로〉 존재의 근원에 대한 사유가 이동하는 과도기적 알레고리 현상과도 같았다. 단적인 예로 플라톤이 에로스를 신과 인간의 중간에 속하는 반신반인半神半人의 존재로서 신과 인간의 중개자로 규정한 경우이다. 심지어 그는 『향연』에서 자신의 대변자로 등장시킨 디오티마의 논변을 빌려 사랑의 신인 에로스의 정체나 기원을 아름다움과 추함, 좋음과 나쁨, 부와 빈곤, 지와 무지의 중간을 지닌 인간(중간자)으로까지(원문 201d~204c 참조[13]) 간주한다.

이렇듯 『향연』은 비극 작가가 되고 싶어 했던 플라톤의 철학서인 동시에 문학 작품이자 그의 변신론辯神論이었다. 에로스에

---

10  Tartaros. 지하 세계의 가장 깊은 곳. 명계(冥界)를 뜻하기도 한다.

11  Eros. 헤시오도스는 에로스를 태초의 신 카오스의 아들로서 가이아와 더불어 태초부터 있었던 신으로서 신들의 계보를 가능하게 만든 원동력으로 간주했다. 한편 호메로스는 에로스를 성애와 미의 여신인 아프로디테의 아들로 여기기도 했다.

12  헤시오도스, 앞의 책, 27~28면.

13  플라톤, 『향연』, 강철웅 옮김(서울: 이제이북스, 2010), 122~134면.

대한 플라톤의 알레고리寓意는 헤시오도스가 주장하는 신들의 계보를 가능하게 하는 원동력으로서 가장 이성적이고 지적인 신으로 여겼다. 또한 호메로스가 주장하는 성적 열정과 아름다운 미의 여신으로서 신이라는 뜻도 함의한 철학적 대화였음에도 신적 존재(에로스)의 시원과 정체성에 대한 문학적 메타포이기도 했다.

신화적 상상력을 동원한 철학적 대화편인『향연』은 탄탄한 구성plot과 극적 전개, 게다가 세련된 문학적 기교를 마음껏 발휘한 한편의 희곡 작품이나 다름없다. 그것은 에로스에 대한 논의의 창안자(원인 제공자)인 파이드로스Phaedrus를 비롯하여 소크라테스, 가장 뛰어난 아테네의 희극 작가 아리스토파네스Aristophanes, 새롭게 주목받는 비극 작가 아가톤Agathon 등 참석자들의 면면만으로도 알 수 있다. 플라톤은 4일간의 드라마 가운데 셋째 날에 아가톤의 집에서 소크라테스와 일곱 명의 친구들(아가톤, 파이드로스, 파우사니아스Pausanias, 에뤽시마코스Eryximachus, 아리스토파네스, 디오티마Diotima, 알키비아데스Alcibiades)이 벌이는 주연酒宴인『향연』을 상정하여 에로스를 주제로 한 드라마틱한 연극을 꾸몄다. 이를테면 〈에로스의 탄생 이야기〉가 그것이다.

이 주연은 본래 기원전 416년경 디오니소스를 기리는 레나이아 축제의 비극 경연 대회에서 우승한 아가톤을 위해 열린 것이었다. 이 자리에 참여한 소크라테스의 제자 아폴로도로스는 소크라테스를 숭배해 온 아리스토데모스가 엊그제 길에서 글라우콘을 만나 그에게 말하는 것, 즉 에로스에 관한 이야기를 그가 들었던 대로 축제의 참가자들에게 들려주는 간접적인 전달자였다.[14]

『향연』의 극적 구조에서 보면 〈에로스(사랑)의 이야기〉는 아름다움의 형상에 관한 소크라테스의 비의적인 가르침 ― 에로

14  장경춘,『플라톤과 에로스』(서울: 안티쿠스, 2011), 19면.

안젤름 포이어바흐, 「향연」, 1871~1874

스는 위대한 신이고 아름다운 것이라는 ─ 을 받은 디오티마로부터 그 이야기를 전해 들은 아리스토데모스와 글라우콘 간의 대화 내용을 아폴로도로스가 직접 듣고, 이를 전해 듣고 싶어 하는 그 잔치에 참여한 나머지 친구들에게 또다시 공개하면서 논의의 주제가 되었던 것이다.

디오티마에 따르면 에로스가 탄생하게 된 배경은 그 잔치에서 일어난 해프닝에 의해서였다. 제우스가 미와 사랑의 여신인 아프로디테(베누스)의 탄생을 축하하기 위해 올림푸스 산에서 연 잔치에 대해 아폴로도스는 다음과 같이 들은 이야기를 전했다.

다른 신들도 있었지만 메티스(지혜, 기술, 계책의 신)의 아들 포로스(방도, 또는 풍요의 신)도 있었지요. 그런데 그들이 식사를 마쳤을 때 잔치가 벌어지면 으레 그러듯 구걸하러 페니아(곤궁의 신)가 와서는 문가에 있었습니다. 그런데 포로스가 넥타르(불노불사의 신비의 술)에 취해 제우스의 정원에 들어가서 취기에 짓눌려 잠이 들게 되었지요. 그러자 페니아가 자신의 가난 때문에 포로스에게서 아이를 만들어 낼 작정을 세우고 그의 곁에 동침하여 에로스를 임신하게 되었답니다. 그래서 에로스는 아프로디테의 추종자요 심복이 되었지요.[15]

이렇듯 헤시오도스가 신적 존재의 시원에 대한 의문에서 쓴 인격신론인 『신통기』나 인간 존재의 정체성에 대한 의문들은 플라톤의 반신인론半神人論인 『향연』에 이르면 이미 철학적 사고로 반전된다. 그것들이 보여 주는 자연과 인간사에는 모두 관점만 다를 뿐 문학적 은유의 힘을 지렛대 삼아 초인간적인 권력 의지가

15  앞의 책, 129면.

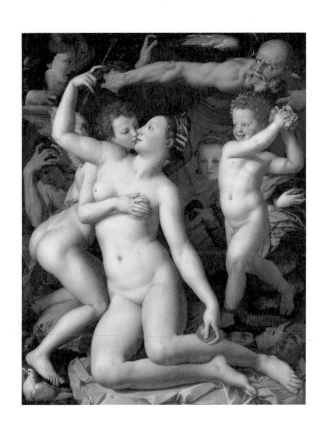

아뇰로 브론치노, 「미와 사랑의 알레고리」, 1540~1545

수직적으로 작용하고 있기 때문이다. 그 하향식 존재론들은 온전한 인격신이나 반신반인의 존재를 상정하여 신인관계가 미분화된 초월론적 메커니즘을 이루고 있다.

하지만 시간이 지날수록 신화적인 상상과 이성적인 판단 간의 분리와 분화가 이루어졌다. 훗날 철학자들에 의해 신화 속 주인공들인 인격신들은 이데아(플라톤)나 순수 형상(아리스토텔레스Aristoteles), 절대자나 절대정신(헤겔Georg Wilhelm Friedrich Hegel)이라는 형이상학적 개념들로 대체되었다. 철학자들은 〈신 중심에서 인간 중심에로〉 인식 주체의 관점을 이동시키면서 존재의 시원에 대한 의문들을 신비주의적이고 초월론적인 메커니즘으로부터의 분화를 위한 전제 조건들로 도입했다.

기원전 7세기 이래 자연 철학자들에 의해 전개된 형이상학뿐만 아니라 기원전 5세기 산문 문학을 대표하는 헤로도토스Herodotus의 『역사The Histories』(전9권)나 기원전 3세기에 에우클레이데스Eucleides가 내놓은 『기하학원론Euclid's Elements』(BC 300)도 신 중심의 자연관과 세계관을 〈인식론적 장애〉로 여기고 인간 중심의 관점에서 인간사들이나 자연의 변화 현상들을 역사로 서술하거나 과학적 사고로 입증하려 했다.

더구나 신인 관계가 분화된 탈신비주의적 세계관의 등장과 더불어 존재의 근원에 대한 사유는 자연 철학 내에서도 진화가 더욱 빠르게 진행되었다. 플라톤과 아리스토텔레스의 자연학인 『티마이오스Timaios』(BC 360)와 『피지카Physika』(BC 3세기)가 등장하기 이전까지만 해도 자연에 대한 철학자들이 남긴 기록물의 제목은 대개가 〈자연에 대하여Peri Physeos〉였다. 이를테면 기원전 5세기경 엠페도클레스Empedocles가 쓴 여러 편의 시와 비극 등 다양한 작품들 중에서 4백 행 정도의 철학 시인 「자연에 대하여」(지금은 100행 정도만 전해진다)나 기원전 4세기의 에피쿠로스Epicurus가

짐 볼르냐, 「동굴의 아프로디테」, 1588

쓴 저서 『자연에 대하여』(전37권, 단편밖에 전해지지 않는다)도 마찬가지다.

하지만 존재의 시원에 대한 헤시오도스적인 사고방식에서 멀어진 지 이미 오래된 기원전 1세기에 로마의 서정 시인 루크레티우스Lucretius도 엠페도클레스의 철학에 기초하여 자연을 노래한 교훈 시집의 제목을 『자연의 본질에 대하여Dē rērum nātūrā』라고 붙였을뿐더러 6세기경에 활동했던 신플라톤주의자 심플리키우스Simplicius의 저작에서도 단편들로 남아 있는 철학 시 「자연에 대하여」가 인용되어 전해진다. 이처럼 〈태초에 카오스가 있었다〉는 헤시오도스의 시원에 대한 주문이 여러 분야의 인물들을 거치면서 관점과 사유의 패러다임을 달리할 뿐 천년 세월의 격세 유전을 멈추지 않았다.

② 오비디우스의 재현 욕망

오비디우스Publius Ovidius Naso는 로마 문학의 세 시대(황금시대, 백은시대, 쇠퇴시대) 가운데 황금시대를 이룬 시인이었다. 그리스 신화의 백과사전처럼 망라된 그의 『변신 이야기』는 기본적으로 만물의 존재의 근원과 그 변화의 과정을 신이나 인간이 별이나 동식물에 초점을 맞춰 재현한 시 형식의 이야기이다.

『변신 이야기』는 철학을 비롯한 여러 분야에서 그리스인들만큼 독창적인 상상력을 발휘하지 못한 로마인들의 정서 속에서 그리스 신화에 대한 오비디우스 나름대로의 해석과 재현에 더 진력하려 했고 그 표상 의지의 산물이다. 그의 이와 같은 신화적 사유가 헬레니즘에서 헤브라이즘으로 이어지는 연결 고리의 역할을 했던 것도 그가 신들의 탄생보다 〈변신metamorphoses〉의 과정에 대하여 문학적 관심을 집중한 탓이었다. 그러한 이유로 『변신 이야기』

가 중세는 물론 르네상스 시기에도 헬레니즘을 소생시키는 촉매의 구실을 했다.

〈모든 것은 카오스에서 시작되었다〉는 서두에서 보듯이 그의 『변신 이야기』는 헤시오도스의 『신통기』의 머리말을 동어 반복하고 있다. 하지만 『신통기』나 철학자들의 『자연에 대하여』도 변신의 과정에 대한 이야기들의 반복적 전개에서는 시적 메타포의 효과에 힘입어 시 문학으로 둔갑한다. 그리스의 자연 철학자들이 자연의 생성 변화를 내재적인 이법(로고스)을 동원하여 설명하기 위해 그동안 앞다투며 발견해 온 합리적 사유 모드를 대신하여 오비디우스는 또다시 외재적 섭리(뮈토스)에 따르는 초논리적 서사 모드(신화나 전설)로 재현해 보려는 욕망이 무엇보다도 우선한 탓이다.

이를테면 기원전 5세기의 자연 철학이자 엠페도클레스가 주장한 〈4원소설〉을 초논리적 서사로 재해석하여 〈퓌타고라스의 가르침〉이라는 제목으로 신화화한 경우가 그러하다. 그것은 만물의 뿌리roots of all로서 물, 불, 공기, 흙 등 네 가지 원소를 상정하고 이것들의 생성 소멸이 아닌 이합집산mingling & separating 과정을 변화의 현상으로 설명한 엠페도클레스의 다원론적 자연 철학을 신화적 거대 서사로 바꿔 놓았기 때문이다. 『변신 이야기』에서처럼 기본적으로 그의 변신관은 〈원소란 없어질 수 없다〉는 만물 근원설에 근거한다.

모든 것은 변할 뿐입니다. 없어지는 것은 하나도 없습니다. 영혼은 이리저리 방황하다가 알맞은 형상이 있으면 거기에 깃듭니다. 짐승의 육체에 있다가 인간의 육체에 깃들기도 하고, 인간의 육체에 있다가 짐승의 육체에 깃들기도 하는 것입니다. 이렇게 돌고 돌 뿐, 사라지는 것은 절대로 아닙니다.

…… 우리가 원소라고 부르는 것도 불변하는 것이 아닙니다. 이 원소가 어떻게 변하는지 모르시지요? 내가 가르쳐 드리겠습니다. 영속하는 우주는, 형상의 질료가 되는 네 가지 원소로 이루어져 있습니다. 이중의 두 가지, 즉 흙과 물은 무거워서 가라앉습니다. 반면에 나머지 두 가지, 즉 공기와 공기보다 가벼운 불에는 무게가 없어서 가두는 것이 없으면 위로 솟아오릅니다. 이 네 가지 원소가 비록 공간적으로는 떨어져서 존재하나 만물은 이 네 원소에서 비롯되고 필경은 이 네 원소로 복귀합니다. 흙은 마멸의 과정을 거쳐 물에 분해되고, 물은 증발하면 공기와 바람이 되며, 밀도가 희박해지면 공기 역시 무게를 잃고 상승하여 불에 합류합니다. 이러한 과정이 역전되는 경우도 있습니다.

…… 처음의 모양대로 영원히 있을 수 있는 것은 없습니다. 무궁무진한 자연의 조화는 끊임없이 이 물건으로 저 물건을 지어냅니다. 내 말을 믿으십시오. 이 우주에 소멸되는 것은 없습니다. 변할 뿐입니다. 새로운 형상을 취할 뿐입니다. 〈태어남〉이라는 말은, 하나의 물상이 원래의 형상을 버리고 새 형상을 취한다는 뜻입니다. 〈죽음〉이라는 말은, 그 형상대로 있기를 그만둔다는 말입니다. 이것이 변하여 저것이 되고 저것이 변하여 이것이 될지언정 그 합은 변하지 않습니다.[16]

이렇듯 오비디우스가 변신 이야기에 대한 형이상학적 토대를 구축하기 위해 도입한 〈퓌타고라스의 가르침〉은 엠페도클레스의 4원소설에 대한 해설이나 다름없다. 그렇게 함으로써 그는 『변신 이야기』가 『신통기』보다는 〈이론화된 신화Theorized Myth〉로,

16　오비디우스, 『변신 이야기 2』, 이윤기 옮김(서울: 민음사, 1998), 300~303면.

즉 형이상학적 이데올로기로 진화하길 바랐다. 그것은 〈신화가 서사 형식으로 된 이데올로기라면 학문은 주석 달린 신화〉[17]라는 브루스 링컨Bruce Lincoln의 주장을 예증하는 것과 다를 바 없었다.

그는 일원론적 자연 철학의 시대에 만물의 변화에 대하여 상반된 입장을 보인 헤라클레이토스Heracleitus의 만물 유전설과 파르메니데스Parmenides의 고정 불변설을 모두 수렴하는 엠페도클레스의 다원론적 변화론을 신화로 재현하고 있었기 때문이다. 다시 말해 그의 〈퓌타고라스의 가르침〉도 엠페도클레스의 4원소설처럼 원소들의 이합집산이라는 변화 현상과 만물의 뿌리라는 불변적 요소를 그대로 답습한 것이다.

---

17  브루스 링컨, 『신화 이론화하기』, 김윤성 외 옮김(대구: 이학사, 2009), 343면.

# 2. 상상하는 미술과 문학에의 욕망

조형 예술로서 미술의 매력은 대상을 직관하는 상상력에 있다. 조형의 대상이 눈에 보이는 사상事象이 아닐 경우 더욱 그렇다. 오성의 자유로운 유희로 인해 상상력이 극대화될 수 있기 때문이다. 이미 『신통기』나 『변신 이야기』, 『일리아드』나 『향연』에서 보았듯이 신화적 구상력Einbildungskraft이 그 유희를 오성의 경계 밖으로 자유롭게 이끌고 나간다. 실제로 문예 사조사를 차지하는 미술과 문학은 신화 속에서 상상력을 길러 왔다. 특히 신화나 전설 또는 성서에서 영감을 얻었거나 그것을 재현하려는 미술 작품들은 초논리적인 서사들이 지닌 상상의 무한 가능성에 대한 응즉율応卽率에 따라 감상자들에게도 직관의 유희를 달리한다.

이를테면 그리스, 로마의 신화를 수놓은 그 많은 변신(異形이나 變形) 이야기에 지금도 독자들이 주목하고 공감하는 이유, 나아가 많은 미술가들이 그것을 재현해 온 까닭이 거기에 있다. 20세기 초에도 평생 동안 주로 그리스 신화에 대한 재현에 몰두한 영국의 화가 존 윌리엄 워터하우스의 작품들 또한 마찬가지이다. 미술사에서 보면 그밖의 수많은 미술가들이 상상력의 부족이나 직관의 빈곤을 느낄 때마다 또는 〈문학 미학적literarästhe-tische〉 표상 욕망, 즉 조형적 재현에서의 드라마틱한 스토리텔링에 갈증을 느낄 때마다 존재의 시원과 변화에 대한 상상의 바다나 다름없는 설화나 신화를 찾곤 했다.

# 1) 그리스 신화의 추체험: 「라오콘 군상」

〈최고의 미는 신 속에 있다Die höchste Schönheit ist in Gott〉는 요한 요하힘 빙켈만Johann Joachim Winckelmann의 주장처럼 이제까지 미술가들이 보여 준 신화나 성서에 대한 조형적 재현은 최고의 미에 대해 나름대로의 추체험Nacherlebnis을 하기 위한 것이다. 모름지기 텍스트에 대한 이해와 해석이 곧 추체험이기 때문이다. 하물며 그리스 신화에 대해 예술가나 문예 평론가들이 보여 온 미학적 해석이나 재현은 더욱 적극적인 신화 체험의 과정이 아닐 수 없다.

문자 언어뿐만 아니라 조형 언어를 통한 이해와 해석은 타자와의 예술적 공감, 즉 감성적 공동 생활을 유지시켜 주는 중요한 계기이다. 그 때문에 하이데거Martin Heidegger도 텍스트에 대한 해석을 〈실존주實存疇, Existential〉의 하나로서 간주한다. 예술 작품에 대한 해석학적 경험의 보편성(지평 융합)은 마치 정념의 환원 유전이 이루어지듯 각각의 인간 존재에게 또다시 현존재임을 재인시켜 주는 것이다. 신화나 전설에 대한 예술적 경험은 사건에 대한 역사적 경험과 마찬가지로 실존의 범주 가운데 하나인 저마다의 추체험으로 인해 각자에게 중요한 가로지르기(횡단)의 의미를 가지게 한다.

실제로 현존재의 가로지르기 욕망인 해석학적 지평 융합은 누구에게나 추체험이라는 개별적인 〈실존주〉로서 작용한다. 해석 interpretation이란 본래 상호 침투inter-pres, 즉 대상(텍스트)을 주체적으로 가로지르기하여 〈다른 언어로〉 말하는 행위이기 때문이다.

신화나 전설이 예술 작품, 특히 미술 작품을 통해 의미를 차연差延시킬 뿐 특정한 개인들에 의해 해석에서의 〈인식론적 단절〉[18]을 이루면서도 지속적으로 거듭나는 까닭이 거기에 있다. 예컨대 「라오콘 군상」도 미술사를 수놓은 단절적 해석과 평가들로 인해 기념비적인 작품들 가운데 하나가 되어 왔다. 라오콘 신화와 조상을 해석하는 저마다의 에피스테메가 이른바 〈라오콘 고고학〉을 형성할 정도이다.

① 라오콘 군상: 추체험의 욕망과 고전미의 모범

고대 그리스 시대의 조각 중 최고의 작품으로 간주되는 「라오콘 군상」은 기원전 50년경에 제작되었다. 당시 로도스 섬에서 활동했던 아게산드로스Agesander, 폴리도로스Polydorus, 아테노도로스Athenodoros 등 세 사람의 조각가가 바다뱀에 감겨 죽어 가는 삼부자를 공동으로 조각했다는 이야기가 전해지고 있으나 확실하지 않다. 이 작품은 트로이를 멸망시키려는 그리스 연합군의 계책이 사전에 간파당하는 바람에 함락이 실패하자 트로이의 멸망을 바라던 그리스의 신들이 트로이의 왕자이자 아폴론의 신관인 라오콘과 두 쌍둥이 아들을 비참한 죽음에 이르게 했다는 이야기를 재현했다.

　다시 말해 그 신화의 서사에 따르면 트로이와의 전쟁에서 아무리 트로이 성을 공격해도 함락시킬 수 없었던 그리스의 군대는 커다란 목마를 만들어 그 안에 그리스의 군인들을 숨겨 놓고

---

18　인식론적 단절rupture épistémologique은 본래 〈과학이란 어떻게 발전해 왔는가?〉에 답하려는 가스통 바슐라르의 과학사관에서 비롯되었다. 그는 『불의 정신분석』(1938)에서 베르그송의 시간 의식을 이어받아 시간을 불연속적인 것으로 간주한다. 시간은 지속적으로 쌓여 가는 것이 아니라 매 순간 이성과 상상력에 대항하며 싸우는 것일뿐더러 이러한 대결을 통해 창조적 발전이 이루어진다는 것이다. 이른바 과학의 혁명적 성과들이 그러하다. 과학사는 과학적 지식의 축적에 의해 점진적 진보로 이어지는 것이 아니라 불연속적이고 단절적인 새로운 과학 정신에 의해 혁명적으로 발전해 간다는 것이다. 그 이후 〈인식론적 단절〉의 개념은 코이레, 캉길렘, 알튀세르, 푸코 등에 의해 수용되었고, 푸코도 그 개념을 전제로 하여 이른바 『지식의 고고학』을 썼다.

퇴각하는 척하는 위장의 계략을 꾸몄다. 하지만 신관인 라오콘이 이를 눈치 채고 그 목마를 성 안에 들여놓아서는 안 된다고 경고하면서 목마의 옆구리를 창으로 찌르자 그리스의 신들은 두 마리의 거대한 바다뱀을 그 삼부자에게 보내 참을 수 없는 고통을 겪으며 죽게 했다.

일찍이 독신의 맹세를 어기고 자식을 낳아 아폴론의 노여움을 산 탓에 비극의 주인공이 된 라오콘의 신화는 그리스의 시인 소포클레스가 쓴 비극을 통해서 주목받기 시작했다. 그뿐만 아니라 로마 시대에도 그 신화는 로마 제국 전성기의 공적-사적 생활을 그린 플리니우스Plinius의 문학적 서한집과 기원전 30년경에 쓴 로마의 전설적 창시자 아이네이스Aeneis의 이야기를 대서사시로 쓴 푸블리우스 베르길리우스Publius Vergilius Maro에 의해 처참한 죽음의 광경이 사실적이고 극적으로 묘사되었다. 다음은 그 내용이다.

어쩌면 여기 목마 속에 아카야가 숨어 있고, 어쩜 이 기계가 우리 도시를 노리고 만들어져 성안을 살피다가 도시를 급습할지도 모른다. 음모가 있다. 테우켈족아! 목마를 조심하라! …… 이렇게 말하고는 있는 힘을 다하여 기다란 창을 잇댄 판자가 불룩한 옆구리, 짐승의 복부에 던졌다. 창이 꽂힌 채 떨었다. 두들겨 맞은 배는 크게 울렸고, 속이 빈 몸통은 신음을 토해 냈다.[19]

보라, 테네돗에서 숨죽인 바다를 지나 쌍둥이 뱀들이 (말하려니 떨리는데) 크게 굽이치며 바닷물을 건너와 나란히 해안으로 돌진한다. 목을 곧추세우고 물을 지나니 대

19 베르길리우스, 『아이네이스』, 김남우 옮김(파주: 열린책들, 2000), 62~63면.

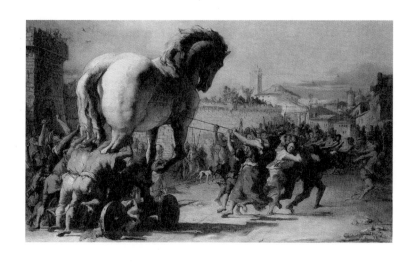

조반니 바티스타 티에폴로, 「성내로 들어가는 트로이 목마」 1760

가리 비늘은 핏빛 붉게 파도를 넘었고 나머지는 수면에 길게 늘어져 엄청난 덩치의 물결을 만들었다. 거품으로 부서진 파도의 노호. 이제 뭍에 오른 뱀들은 핏발 선 눈에 이글거리는 불을 켜고 날름거리는 혀로 식식 울러대며 입을 다셨다. 우리는 실색하여 흩어졌다. 뱀들은 주저 없이 라오콘을 쫓았다. 먼저 어린 두 자식의 여린 육신을 뱀이 하나씩 나눠 덤벼들어 휘감더니 움켜쥐고는 가련한 사지를 뜯어 삼켜 버렸다.

이어 자식을 구하려 창을 집어든 라오콘에게 같이 대들더니 그를 칭칭 감돌아 묶었다. 이제 이중으로 허리를 감돌아 목덜미를 비늘 몸으로 조이며 머리와 목을 높이 세웠다. 사제는 조여 오는 매듭을 손으로 풀려는 동시에 머리띠까지 핏물과 검푸른 독이 퍼져나가자 목에 맞은 빗나간 도끼질에 상처 입은 황소가 날뛰다 제단을 뛰쳐나가 괴성을 지를 때처럼 진저리나는 끔찍한 비명을 하늘까지 질렀다.[20]

이것은 무엇보다도 신들(대타자)의 질투와 저주가 불러오는 죽음에 대한 실존적 의미와 효과를 극대화하기 위해 고대 사회가 권력 구조의 매트릭스로 마련한 극적 메타포였다. 죽음이라는 비극의 심연이 라오콘을 매개로 하여 소포클레스 시대뿐만 아니라 그 이후에도 세월을 거듭하며 예술가들을 유혹해 온 것이다. 예나 지금이나 저마다의 삶에서 죽음보다 실존의 의미를 대비시켜 주는 극적인 요소는 있을 수 없기 때문이다. 대개의 비극이 〈죽음의 비감〉을 통해 생전의 욕망 — 비극이 극적인 것은 (이루지 못한) 생전의 욕망 때문이다. 생전의 욕망이 비극의 〈지배적domi-

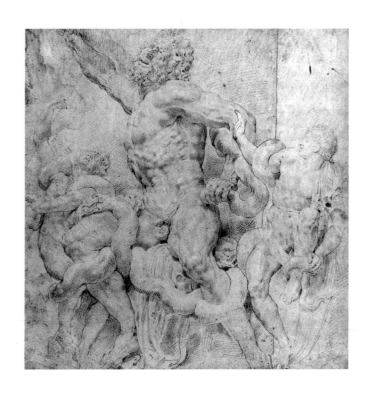

페테르 파울 루벤스, 「라오콘과 그의 아들들」, 1601

nant 결정인〉이라면 죽음은 그것의 최종적final 결정인이다 — 을 반추하게 함으로써 비극의 미학적 효과를 극대화하려 한 까닭도 마찬가지이다.

실제로 인간의 죽음은 격정적이거나 비참한 비극보다 더 절실하게 인간의 정념을 자극하는 극적 블랙홀이 되어 왔다. 종교, 철학, 문학에서의 구원, 실존, 비극의 주제들이 모두 그 속으로 빨려 들어온 것이다. 고대 그리스의 신화와 3대 비극 시인들(소포클레스, 아이스킬로스, 에우리피데스)의 작품에서 보듯이 누구에게나 불원不願의 죽음이라는 생의 마감 — 소크라테스나 예수의 순교에서조차도 — 은 신적 권위와 권력의 계보를 형성하고 유지시키는 존재론적 토대이자 문학 미학과 문예 사조의 계기로 간주되어 왔다.

신의 저주를 죽음의 미학으로 승화시킨 「라오콘 군상」은 본래 팔라티나의 티투스 궁정에 있다가 티투스의 테르메로 옮겨진 뒤 행방을 알 수 없게 되었다. 이 작품이 세상에 널리 알려지게 된 것은 1504년 1월 14일 펠리체 데 프레디스Felice de Fredis가 로마의 근교 에스퀼리노 구릉지의 포도밭에서 땅을 파다가 건물의 유적을 발견하고 그 지하에서 화려한 장식의 궤짝을 발굴하면서부터였다.

1506년 율리우스 2세가 교황청의 건축가 줄리아노 다 산갈로Giuliano da Sangallo에게 그것의 발굴을 지시하자 그의 권유로 친구인 미켈란젤로도 이 작업에 함께 참여했다. 미켈란젤로는 그 궤짝 안에 들어 있는 파편들의 「라오콘 군상」을 보는 순간 두 아들의 팔과 다리가 파손되었고, 라오콘의 오른팔마저 유실된 상태였음에도 이것은 〈조각의 기적이다〉라고 탄성을 질렀다. 그는 그 신비스러운 비극적 스토리를 1천5백여 년 전에 더할 나위 없이 생동감 넘치도록 빚어낸 조형화의 기적에 감동했다.

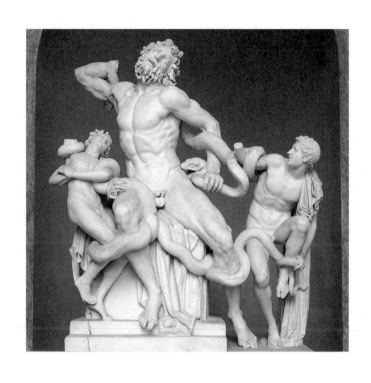

아게산드로스, 아테노도로스, 폴리도로스, 「라오콘 군상」, BC 42경

그 이후 4백 년이 훨씬 지난 1960년에 이르러서야 이 작품은 재구성의 책임을 맡은 필리포 마기Filippo Magi가 최초의 발굴 현장에서 오른팔을 찾아냄으로써 마침내 184센티미터의 온전한 제 모습을 갖추게 되었다. 많은 이들이 쏟아 온 고전 미학의 전범典範에 대한 추체험의 욕망은 근 2천 년의 간극을 메우며 기적의 매개체로서 실현되어 바티칸 미술관을 차지하게 했다.

이처럼 5백 년 전 로마에서 발굴되면서 시작된 미술사에서의 〈라오콘 고고학〉 — 기원전 1세기의 「벨베데레의 토르소」와 「벨베데레의 아폴론」(120~140경)을 비롯하여 16세기의 티치아노, 17세기의 엘 그레코El Greco의 「라오콘」, 페테르 파울 루벤스의 「라오콘과 그의 아들들」(1601), 18세기의 조반니 바티스타 티에폴로의 「성내로 들어가는 트로이 목마」(1760) 등이 보여 준 패러디가 입증하듯 — 은 18세기에 오면 그리스 미술의 추체험과 모방을 강조하는 빙켈만의 미술의 경계를 넘어서 문학에서 레싱, 괴테Johann Wolfgang von Goethe, 헤르더Johann Gottfried von Herder 등과 벌인 〈라오콘 논쟁〉으로 이어졌다.

또한 그 현상의 의미나 논쟁의 영향은 오늘날에도 여전하다. 〈라오콘 고고학〉은 미술 비평사와 미학사, 나아가 문학사와 문예 비평사 속에서 중요한 사건으로서 자리매김할뿐더러 미술의 역사를 되새김질하게 하는 모멘트가 되거나 되먹임질하게 하는 유용한 데이터로서도 작용하고 있기 때문이다.

② 「라오콘 군상」과 독일 고전주의

앞에서 말했듯이 대상(텍스트)에 대한 해석학적 추체험은 저마다의 통시적-공시적 지평 융합이다. 신화에 대한 추체험이 시인이나 조각가에 따라 다를뿐더러 해석이든 비평이든 그들의 작품에

대한 지평 융합 또한 인식론적 단절을 드러내기까지 한다. 이를테면 삼부자의 조상影像으로 형상화된 「라오콘 군상」의 몸짓과 표정에 대한 빙켈만의 평가는 〈빗나간 도끼질에 상처 입은 황소가 날뛰다 괴성을 지를 때처럼 진저리나는 끔찍한 비명을 하늘까지 질렀다〉는 베르길리우스의 수사적 표현과는 정반대였다.

한마디로 말해 그것은 빛과 이성, 시와 음악을 관장하는 아폴론적 신성 때문이다. 거기에는 디오니소스적 광기 대신 어떤 격정의 순간에도 아폴론적인 침착함을 잃지 않는 그리스의 조각상들 — 「벨베데레의 아폴론」처럼 수학적 비례와 균형미가 돋보이는 — 이 지닌 위대한 영혼이 더욱 모범적으로 배어든 탓이다. 빙켈만은 다음과 같이 말한다.

이러한 영혼은 「라오콘 군상」의 얼굴에 잘 묘사되어 있다. …… 얼굴이나 전체 자세에서는 전혀 고통에 찬 격정이 드러나 있지 않다. 베르길리우스의 서사시에서 라오콘이 지른 비명과 같은 그런 비명 소리가 들리지 않는다. 그의 (고뇌하듯) 열린 입은 하늘까지 찌르는 비명 소리를 허용하지 않기 때문이다.

사돌레토가 묘사한 것처럼 그것은 오히려 괴로워서 호흡이 곤란한 신음이다. 육체의 고통과 영혼의 위대함은 조상의 전체 구조를 통하여 동일한 강도로 분배되어 균형을 이루고 있다. 라오콘은 괴로워한다. 마치 소포클레스의 작품 속에 나오는 필록테테스[21]처럼 괴로워한다. 그의 고통은 우리들의 영혼에까지 스며들어 온다. 그러나 우리들은 이

---

21 『필록테테스』는 『아이아스』, 『오이디푸스 왕』, 『안티고네』, 『엘렉트라』, 『트라키아의 여인들』, 『콜로노스의 오이디푸스』 등 소포클레스가 쓴 123편의 비극 가운데 남아 있는 7편 가운데 하나이다.

위대한 사람처럼 그 고통을 견딜 수 있게 되기를 바란다.[22]

이렇듯 이 작품은 라오콘의 전설이 인내하기 힘든 징벌의 이야기임에도 그리스의 걸작품들이 보여 준 자세와 표현에서의 〈고귀한 단순성〉과 〈고요한 위대함edler Einfalt und stiller Größe〉을 아낌없이 추체험하고 있다는 것이다.

이미 호메로스의 시에도 심취해 온 빙켈만은 이를 토대로 처녀작인 『회화와 조각에서 그리스 작품의 모방에 관한 고찰 Gedanken über die Nachahmung der griechischen Werke in der Malerei und Bildhauerkunst』(1755), 이른바 『그리스 미술 모방론』에서 다음과 같이 추체험적 모방을 강조하기 시작했다.

우리가 위대하게 되는 길, 아니 가능하다면 모방적이지 않을 수 있는 유일한 길은 고대인을 모방하는 것이다. 어떤 사람은 호메로스를 충분히 이해할 수 있는 사람이라야 비로소 그를 찬양할 수 있다고 했는데, 이 말은 고대인의 예술 작품, 특히 그리스인의 예술 작품에도 그대로 적용된다. 호메로스의 경우와 마찬가지로 〈라오콘〉이 모방하기 어렵다는 사실을 깨닫기 위해서는 마치 친구처럼 그 작품들과 친숙해지지 않으면 안 된다[23]

그러면 빙켈만에게는 왜 「라오콘 군상」을 통한 고대에 대한 모방, 즉 그리스의 미술에 대한 노스탤지어가 되살아난 것일까? 그는 무엇 때문에 거기서 수학적 규칙과 원리를, 나아가 그리스 미학의 모범을 발견하려 한 것일까? 중세의 교황들이 행사했

---

22  요한 요아힘 빙켈만, 『그리스 미술 모방론』, 민주식 옮김(서울: 이론과실천, 2003), 74면.

23  앞의 책, 26면.

던 절대 권력이 당대의 미술가들로 하여금 르네상스와 고전주의를 불러오게 했듯이 절대 군주 시대의 왕권 지상주의가 그를 고대의 향수병에 빠져들게 했다.

다시 말해 미술가들이 감당하기 어려운 트라우마를 겪을 때마다 계몽주의 시대의 한복판에 와 있는 빙켈만에게도 절대 권력에 의한 외상 후 증후군이 유사하게 나타난다. 예술 의지와 사유의 자유에 목말라하는 예술가일수록, 그리고 영웅 피로증으로 인해 철학 결핍증마저 둔감해진 미술가일수록 고대의 신화나 고전적 휴머니즘에 대한 동경만으로도 최소한의 위안이 되었기 때문이다.

그뿐만 아니라 그는 마찬가지 이유에서 고대 그리스의 신화와 호메로스의 시 문학으로부터도 인간에 대한 존재론적 의미를 찾으려 했다. 신에 대한 강박증에서 여전히 벗어나지 못한 당대의 철학, 즉 데카르트René Descartes의 무한 실체론이나 스피노자Baruch Spinoza의 의지 결정론, 나아가 라이프니츠Gottfried Wilhelm von Leibniz의 예정 조화설로는 치유받을 수 없는 트라우마를 그는 신성이 의인화됨으로써 인성과 상호 교통이 가능한 고대의 신화와 고전 문학이 추구하는 너무나 인간적인 비극적 심연의 투영에서 자유 의지와 욕망의 실현 가능성을 발견하려 했다.

더구나 고대의 문학과 예술을 향유함으로써 귀족이나 부유층이 누리려는 상류 사회의 허위의식이 미술가들의 트라우마에 대한 치유 욕망이나 예술 의지 — 아카데미나 개인을 막론하고 — 와 결합할수록 고대의 신화와 고전에 대한 향수는 더욱 심화되었다. 실제로 고전(고대 그리스에서 세금을 가장 많이 내는 모범적인 계급을 의미하는 classis)은 고대에나 당대에나 사회적 지위를 과시할 수 있는 표시였기 때문이다. 18세기 들어 신고전주의의 작품에 대한 수요와 공급이 급증하게 된 이유도 그와 무관하지

않았다.

　　이렇듯 18세기를 이해하는 인식소로서 〈고전주의〉는 이론
가에게도, 아카데미를 중심으로 한 미술가에게도 고전적 이념과
취향의 유행을 의미하기는 마찬가지다. 그들은 무엇보다도 고대
그리스 신화가 시사하는 소박한 인간학적 신관을 지향하고 고전
문학 속에 내재된 인성의 심층을 재음미하려 했기 때문이다. 빙켈
만을 비롯하여 괴테, 레이놀즈Sir Joshua Reynolds, 에티엔 라 퐁 드 생
티엔느Étienne La Font de Saint-Yenne, 비제 르 브룅Élisabeth Louise Vigée Le Brun,
앙겔리카 카우프만Angelica Kauffmann, 또는 자크 루이 다비드Jacques
Louis David 등이 보여 준 고대의 엄격과 완벽 그리고 고전의 엄숙과
장엄에 대한 동경과 향수가 그러하다.

## ③ 〈질풍노도〉와 라오콘 증후군

미술사에서의 고전주의의 철학적 토양은 절대 권력이 동거할 수
없었던 데카르트적 이성주의였다. 독일 고전주의가 이성주의보다
감각주의를 선호하던 18세기에 (계몽주의자 디드로Denis Diderot가
보여 준 논쟁의 쟁점[24]이었던) 〈이성의 계몽〉을 앞세워 반아카데
미즘의 만연을 경계하며 등장했던 까닭도 거기에 있다. 그런 연유
에서 오늘날 미술 비평가인 리오넬로 벤투리Lionello Venturi도 미술에
서의 독일 고전주의가 이론적으로는 1750년을 조금 지나 로마에

---

24　프랑스의 계몽주의 철학자 디드로의 반아카데미즘은 직접적으로는 특히 루이 15세의 제2부인인 퐁
파두르의 총애를 받았던 궁정 화가 프랑수아 부셰를 비판하기 위한 것이었다. 그는 1765년의 살롱전에
대한 평론의 부록인 「회화론」에서 애정 장면을 즐겨 그린 부셰의 작품들에 대해 〈취미, 구성, 표현, 소묘에
서 부셰가 한 것보다 더 심하게 타락할 수는 없다. 그는 매음굴에서 자기 아이디어를 끌어왔다〉고 쓸 정도
였다. 그뿐만 아니라 그는 「화화, 조각, 건축, 시 단상」이라는 논문에서도 〈규칙은 미술을 상투형에 빠지게
만든다. …… 범속한 미술가들에게는 규칙이 유용하지만 천재는 규칙을 회피한다〉고 하여 아카데미즘을
신랄하게 비판했다. 또한 디드로의 계몽주의적 반아카데미즘은 절대 권력에 억압된 예술의 자유와 복권을
위한 계획의 일환이었다는 점에서 빙켈만의 「고대 그리스 미술 모방론」과 근본적인 동기와 지향점에서는
크게 다르지 않다. 디드로가 빙켈만을 루소와 같은 인물로 평가하는 까닭도 거기에 있다.

서 활동하던 두 사람의 독일인, 즉 〈화가 철학자〉라고 불리는 안톤 멩스Anton Raphael Mengs와 고고학자이자 미술사가인 빙켈만에 의해 창립되었다고 주장한다. 그들은 예술에 대한 취미 판단에 있어서 이성주의적 엄격성을 새롭게 확립했다는 것이다.

멩스는 드레스덴의 궁정 화가 이스마엘의 아들이었음에도 불구하고 「라오콘 군상」에서 보여 주는 〈완벽함이란 그리스인의 것이고 근대인의 것이 아니었다〉고 주장한다. 그가 미켈란젤로와 라파엘로에 대해 못마땅해하는 이유 역시 그들마저도 그리스인의 완벽함에 미치지 못했다는 데 있다. 다시 말해 「라오콘 군상」이나 「벨베데레의 아폴론」과 같은 작품들에 비해 〈미켈란젤로의 작품은 거칠고 딱딱하며 엉뚱하고 조야했다. 라파엘로의 것은 모두가 매우 아름답다 해도 그의 작품들이 우리에게 무슨 좋은 것을 말해 주는가? 아무것도 말해 주지 않는다〉[25]는 것이다.

이점에서는 빙켈만 — 그는 〈멩스와의 만남을 로마에서 누리고 있는 최대의 행복〉이라고 고백하는가 하면 주저 『고대 미술사Geschichte der Kunst des Alterthums』(1764)에서도 〈나는 이 미술사를 예술과 시대에게, 특히 나의 벗 안톤 라파엘 멩스에게 바친다〉는 헌사를 서슴치 않고 쓸 정도였다 — 의 견해도 멩스와 크게 다르지 않았다. 그가 생각하기에 작품을 이해하는 데는 무엇보다도 먼저 미술가의 생각을 파악해야 하고, 그다음에 다양성과 단순함 속에 존재하면서 인체의 형상으로 나타나고 있는 미를 살펴야 하며, 끝으로 실제 작품들의 완성도에 대해서 검토해 보아야 하는데 피렌체를 비롯한 근대 미술가들의 작품은 그런 점에서 별로 만족스럽지 못했다는 것이다. 그는 특히 근대의 화가보다도 조각가들이 훨씬 더 서툴렀다고 생각했다.

하지만 리오넬로 벤투리에 의하면 빙켈만은 멩스에게서 발

25 리오넬로 벤투리, 『미술비평사』, 김기주 옮김(서울: 문예출판, 1988), 186면.

견할 수 없는 고대 미술에 관한 나름대로의 심오한 역사적 인식을 소유하고 있었다. 「벨베데레의 안티노우스」, 「벨베데레의 아폴론」에서 보듯이 고대 그리스의 걸작에는 그 자세와 표정에서뿐만 아니라 특징에서도 〈고귀한 단순성과 고요한 위대함〉이 있다[26]는 것이다. 앞서 말했듯이 그는 이미 「라오콘 군상」에 대해서도 고대 그리스 걸작들의 탁월한 특징인 자세와 표정에서 고귀한 단순함과 고요한 위대성을 강조함으로써 주위를 놀라게 했다. 그 작품의 인물 표정들은 휘몰아치는 격정과 참을 수 없는 고통 속에서도 침착함을 잃지 않는 위대한 영혼을 표현하고 있다고 주장하기 때문이다. 미학자인 그는 순수함과 위대함에 「라오콘 군상」이 지닌 이상적인 아름다움이 있다고 판단했다.

그것도 막연한 단순과 위대가 아니다. 그것은 무엇보다도 〈고귀하고edel〉〈고요해야still〉 하는 것이다. 그 때문에 그는 우선 이상미의 조건으로 형용사 〈edel〉을 사용한다. 그것은 고귀하고, 고결하며, 고매하고 기품 있는 귀족적인 자태의 소박함, 순수함, 단순함을 뜻하는 〈die Einfalt〉를 강조하기 위해서였다. 또한 그와 동시에 그는 정숙하고 정적인, 그리고 무언의 심해深海와 같이 고요한 상태를 형용하는 〈still〉로서의 위대한 정신, 즉 〈die Größe〉가 이상적인 표현Ausdruck의 조건임을 명시했다.

그러면 빙켈만은 왜 이처럼 단순과 고요를 위대한 미의 조건과 기준으로 삼은 것일까? 그것은 무엇보다도 르네상스의 고전주의와 다비드, 앵그르 등의 고전주의 미술이 추구하다 미처 위대한 정신의 진수와 심연에 이르지 못한 채 미완으로 사라져 버린 안타까움 때문이었을 것이다. 더구나 고전주의의 적대 세력들, 즉 화려함을 우선하는 귀족과 정형화된 틀과 공허한 형식에 빠진 궁정 화가들, 강하고 역동적인 감정 표현을 요구하는 민중들, 이성

26  앞의 책, 189면.

작자 미상, 「벨베데레의 아폴론」, 120~140경

과 단순성보다 호화로운 감동을 원하는 가톨릭의 교회 등 만연해 가는 반고전주의에 대한 위기의식이 그로 하여금 더욱 공고한 고전주의를 동경하게 했던 것이다.

돌이켜 보면 아리스토텔레스의 철학으로 채비한 가톨릭 교회의 스콜라주의와 직접 맞서야 했던 르네상스의 고전주의는 그 지렛대로서 피렌체의 메디치가가 들고 나온 플라톤주의에 신세질 수밖에 없었다. 하지만 멩스나 빙켈만이 불만족스러워했던 로마와 그 시대 상황은 그렇지 않았다. 그들 두 사람을 비롯한 독일의 고전주의자들은 가톨릭교회와 교황의 권력 대신 주로 패권주의 욕망에 사로잡힌 대서양 국가들의 절대 군주와 마주해야 했기 때문이다. 그들은 영웅주의와 아카데미즘의 극복을 위해 중세 기독교의 전통적인 비관론을 변호해 온 스콜라주의와 성상주의가 아닌, 인간의 타고난 위대함과 자연의 선의를 인정하는 고대의 〈낙관적인 인문주의〉[27]와 인간학적 고전에로의 회심을 절감한 것이다.

그 때문에 〈최고의 미는 신 속에 있다〉고 주장하는 빙켈만은 르네상스의 고전주의가 기댔던 신플라톤주의의 신념보다 더욱 내재적 비판에 엄격했다. 그는 인간이 쉽사리 범접할 수 없는 〈최고의 미는 바다와 같이 가장 참된 고요함의 상태〉라고까지 예시할 정도였다. 그뿐만 아니라 그는 천년 이상이나 〈신앙과 이성〉이 결합해 온 스콜라주의와 성상주의로부터 온전한 소생을 위해서 고전주의보다 더욱 순수함와 단순함을 강조해야 했다. 다시 말해 이성과 신앙, 철학과 신학이 요란하게 결합된 로마 시대 이래 스

---

27   인문주의는 〈원죄〉에 의해 타락한 인간의 본성을 전제하여 현세 멸시적인 기독교의 비관론과는 달리 인간의 타고난 창조력과 정신 능력을 찬미하는 낙관주의적 인간관이다. 고대는 이러한 노력을 중단 없이 진행해 왔지만 중세에 의해 단절되자 고대의 시민 교육에 기초해 인간관계의 최고의 완성을 실현하려는 부단한 노력이 재개되었다. 인간에 관한 지식과 예술뿐만 아니라 세계의 탐구를 부활시킨 르네상스의 인문주의적 지혜의 회복이 그것이다. 르네상스에 이어서 인간에 대한 낙관론은 계몽주의 낙관론, 괴테의 낙관론, 진화론적 낙관론 등이 모두 인문주의를 기초하여 전개해 온 정신사의 면모들이다.

콜라주의의 불순과 불합리 대신 그는 〈이성과 오성〉이 고요하게 결합된 아폴론주의적 고매와 고결로써 고대 그리스 정신의 순수함과 단순함을 상징하려 했다.

나아가 그는 훗날 니체Friedrich Wilhelm Nietzsche가 강조하듯[28] 고요하고 정숙한 아폴론적 우아미뿐만 아니라 고대 그리스의 비극적 고전보다 더 격정적이고 장엄한 디오니소스적 비장미悲壯美로서도 고대 그리스 예술의 위대함을 부각시키려 했다. 그가 『고대 미술사』에서 격정적 표현을 강조하는 까닭도 거기에 있다. 그것도 「라오콘 군상」에서 보듯이 인간의 영혼과 육체에서 일어나는 참을 수 없는 고통스러운 격정의 모방을 그는 미의 원리로서 간주하고자 했다.

『고대 미술사』에 의하면 〈인간에게 고통과 쾌락의 중간적인 상태란 없다. 격정Leidenschaft은 인생이라는 대양에서 우리가 배를 몰고 가고, 시인이 항해하며, 미술가가 일으키는 바람과 같은 것이기 때문이다. …… 우리는 순수한 미를 《표현Ausdruck》이라는 말이 지시하는 행위와 격정의 상태에 놓아야 한다.〉[29] 인간의 삶에서 고통이나 쾌락과 같은 격정이 없으면 얼굴 표정이나 자세의 변화도 있을 수 없고, 그것에 대한 진정한 미적 표현도 기대할 수 없다는 것이다. 심지어 그는 〈표현 없는 미는 의미가 없고, 미 없는 표현은 불쾌하다〉고까지 주장할 정도로 〈격정의 표현〉을 강조했다.

이렇듯 빙켈만이 고대 그리스의 미술에서 발견하려는 미의 원리는 변증법적이다. 「벨베데레의 아폴론」에서처럼 고요라는 신내적神內的 지고의 숭고미를 위해서도 그는 『그리스 미술 모방론』

---

28  니체는 『비극의 탄생Die Geburt der Tragödie』(1872)의 서두에서부터 〈예술의 발전은 아폴론적인 것과 디오니소스적인 것의 이중성과 결부되어 있다〉고 강조한다.

29  J. Winckelmann, *Geschichte der Kunst des Altertums*, Bd.VI(Berlin: Phaidon Verlag, 1934), S. 61.

에서 〈미술의 완전한 규범〉, 즉 폴리클레이토스의 규범Polykleitos' canon[30]이라고 경탄했던 「라오콘 군상」을 일찍이 반정립으로서 장치하려 했다. 그는 소포클레스의 비극에 등장하는 절망의 표상인 필록테테스처럼 극심한 고통의 한계 상황에서 절규하며 비통해하는 격정을 승화시킨 인간의 비장미에서도 신적 숭고미보다 못지않은 위대한 아름다움을 발견한 것이다. 다시 말해 고대 그리스의 미술가들은 이처럼 다양한 작품을 통해 인간의 내외적 지고의 미들을 조화롭게 통합하고Vereinigung 동화시킴Einverleibung으로써 편향된 단일한 미의 세계가 아닌 조화롭고 이상적인 미의 세계를 지향하려 했다.

고대 미술에 대한 재발견이라는 독일 고전주의의 도화선과도 같았던 「라오콘 군상」에 대한 각별한 관심은 독일의 미술사학자 빙켈만에게만 국한된 것이 아니다. 그것은 당시 독일의 〈질풍노도Strum und Drang〉 운동을 주도하던 시인이나 극작가들에게도 주요한 관심사였다. 하지만 격정의 순간을 이성과 오성이 결합된 고요함과 고매함의 표현으로 간주한 빙켈만과는 달리 저간의 계몽주의나 이성주의에 눌려 온 중압감에서 벗어나려는 18세기 후반 질풍노도의 파토스를 강조하는 독일 문학가들은 〈격정의 순간에 대한 재현〉이라는 이유에서 이른바 〈라오콘 증후군〉을 앓고 있었다.

이를테면 독일 고전주의의 극작가이자 문학 이론가인 프리드리히 실러는 「라오콘 군상」을 고대 그리스의 조형 예술가들이 표현해 낼 수 있는 〈파토스의 척도〉로 간주하는가 하면, 그 작품을 조각사에서 가장 완벽한 걸작으로 평가한 괴테도 논문 「라오콘에 관하여Über Laokoon」(1798)에서 격정의 재현, 즉 추체험을 위한

30  BC 5세기의 조각가로서 인체 각 부분의 가장 아름다운 비례를 수적으로 산출하여 『폴리클레이토스의 규범』이라는 저서를 남겼다. 특히 〈도리포로스〉(창을 든 청년), 〈디아두메노스〉(승리의 머리띠를 맨 청년) 등의 걸작을 통해 남성 입상의 이상형을 남겼다.

결정적인 순간을 찾아내는 것이 예술의 가장 중요한 과제라고 주장했다.

특히 괴테는 젊은 날 고전주의에 대한 반감을 가지고 있으면서도 이미 창조적이고 이행적인 순간의 선택을 강조했던 독일의 계몽주의 극작가 레싱과 견해[31]를 같이했다. 괴테는 시에서와 마찬가지로 조형 예술에서도 파토스의 최고의 재현이란 한 순간에서 다른 순간으로 〈영혼의 이행〉을 포착하는 것이라고 하여 뱀에게 막 물리는 순간의 고통에 대한 라오콘의 표정에서 그 작품의 백미를 찾으려 했다.

그 때문에 그는 「라오콘 군상」을 가리켜 〈굳어 버린 섬광이며, 물가로 밀려와 순식간에 돌로 변한 파도〉에 비유하기도 했다. 거기서는 정지와 운동이 감성적인 동시에 정신적으로 한꺼번에 작용함으로써 고통의 격정마저도 위대한 아름다움으로 완화되어 버리고 말았다는 것이다. 괴테가 그 작품을 그리스 신화에 등장하는 뮤즈(음악)의 신이자 비극의 무사인 멜포메네[32]의 파토스(비극적 순간의 격정)를 가장 이상적으로 재현(=추체험)으로 간주했던 까닭도 거기에 있다.

괴테의 제자인 요한 고트프리트 헤르더 ─ 훗날 합리적 계몽 정신보다 개인적 감정의 고양을 우선시해 온 질풍노도 대신 또다시 지성과 감성의 조화를 강조하며 독일 문학에서의 신고전

---

31  하지만 그 당시만 해도 레싱은 기본적으로 가시적, 비가시적 세계를 모두 다룰 수 있는 시와는 달리 회화가 인체에 대한 비례의 미(美)만을 법칙으로 삼는다고 하여 가시적인 예술 세계에 국한된 형이하학적 예술이라고 간주했다. 그 때문에 레싱은 「라오콘 군상」을 비롯하여 고대 그리스의 작품에서 내재적, 정신적 고귀함, 나아가 영혼의 아름다움과 위대함을 발견하려는 빙켈만의 관점을 전적으로 수용하기 어려웠다.

32  〈노래하다to sing〉, 〈음악적인melodious〉의 어원이기도 한 멜포메네Melpomene는 그리스 신화에서 비극을 맡고 있는 여신이다. 머리에는 사이프러스 나무로 만든 관을 쓰고 손에는 비극적인 표정의 가면과 단검이나 운명의 몽둥이를 들고 있다. 제우스와 므네모시네 사이에 태어난 멜포메네 이외에도 여덟 자매의 무사인 에라토(서정시, 연애시의 무사), 에우테르페(음악의 무사), 우라니아(천문의 무사), 칼리오페(서사시, 영웅시의 무사), 클리오(역사의 무사), 탈리아(희극의 무사), 테르프시코레(무용의 무사), 폴리힘니아(찬가, 무악의 무사)가 더 있다.

주의를 주창했다 — 의 비평과 함께 자신의 논문 「라오콘에 관하여」가 수록된 『독일 예술과 미술에 관하여*Von deutscher Art und Kunst*』(1773)가 〈질풍노도 운동〉의 선언문이 되었던 것도 그 때문이다. 그뿐만 아니라 실러나 괴테 등에 의해 그 논문이 당시 그 운동의 기본 방향[33]이 되었던 이유도 마찬가지이다.

33  〈질풍노도〉의 개념은 프리드리히 폰 클링거Friedrich Maximilian von Klinger의 희곡에서 따온 것이다. 프랑스의 신고전주의를 거부한 클링거는 셰익스피어 작품들처럼 의미심장한 인물을 무대에 등장시키고 싶은 욕망에서 작품의 플롯보다 등장인물을 우선시했다. 괴테는 「독일 예술과 미술에 관하여」에 이어서 이 운동의 정신을 요약한 소설 『젊은 베르테르의 슬픔*Die Leiden des jungen Werthers*』(1774)으로 세계적인 명성을 얻었다. 실러의 작품「군도*Die Räber*」(1781)도 이 운동을 대표하는 작품 가운데 하나였다.

작자 미상, 「멜포메네의 조각상」, 2세기

## 2) 미술과 문학의 경계 긋기: 라오콘 논쟁

독일 문학에서 〈라오콘 증후군〉을 유도한 장본인은 빙켈만과 동시대에 활동한 시인이자 극작가이고 비평가이자 철학자인 고트홀트 에프라임 레싱이었다. 1755년에 발표한 신학 및 철학 논문 「교황, 형이상학자!Pope ein Metaphysiker!」에서부터 이미 문학과 철학의 미분화와 혼재를 비판해 온 그는 평론『우화Fables』(1759)에서는 문학과 미술의 차이와 경계 긋기를 시도했다.

### ① 동일성에 대한 레싱의 비판

이렇듯 레싱은 철학이나 미술에 비해 문학이 폄하되거나 애매해진 문학의 경계를 강조하기 위해 일찍부터 문학과 철학, 문학과 미술의 미학적 차이를 분명히 하는 글들을 발표해 왔다. 〈시는 그림과 같다〉는 호라티우스Horatius의 미술 상위적 주장이나 〈그림은 소리 없는 시이고, 시는 말하는 그림이다〉라는 시모니데스의 동일성의 미학에 반대한 레싱은 차이의 미학을 위해 문학과 미술의 경계 긋기에 나섰다. 그의 문학적 추체험 욕망은 무엇보다도 문학을 위한 〈다름〉의 추구에서 비롯되었기 때문이다.

레싱에게 다름이란 곧 우위를 의미한다. 그는 문학의 우위를 강조하기 위해 미술이나 철학과 다르다는 사실, 더구나 호라티우스의 미술 상위적 명제에 반대하여 문학과 미술의 위계의 전도를, 즉 문학이 오히려 미술보다 상위의 예술이라는 사실을 논증하

려 했다. 나아가 그는 문학이 상상력에서 최고의 자리뿐만 아니라 (주변이 아닌) 중심의 위치도 마땅히 차지해야 할 예술임을 강조하기 위해 다음과 같은 비판도 마다하지 않았다.

최근의 많은 예술 비평가들은 마치 미술과 문학의 차이가 전혀 없다는 듯 그것들이 같은 것이라는 시모니데스의 명제로부터 세상에 다시 없는 설익은 견해를 도출했다. 그들은 문학을 억지로 미술의 좁은 테두리 안으로 밀어 넣기도 하고, 또 미술로 하여금 문학의 넓은 영역을 채우게 하기도 한다. (도리어) …… 동일한 소재를 다룬 화가와 시인의 작품에서 발견한 차이점들을 결점으로 간주하고, 시와 회화 어느 쪽에 더 호감을 느끼느냐에 따라 그 잘못을 화가에게 돌리기도 하고 시인에게 돌리기도 한다.[34]

레싱의 불만은 그뿐만 아니다. 그는 〈시가 무엇을 그릴 수 있고, 또 그려야 하는지조차 모르면서 시를 말하는 그림으로 만들려 하며, 미술이 일반적인 개념을 어느 정도까지 표현할 수 있는지 숙고하지 않은 채 미술을 소리 없는 시로 만들려고 한다. 이런 옳지 않은 미적 안목, 그리고 저 근거 없는 평가를 반박하는 것이 이 글의 주된 목표이다〉[35]라는 비판으로 자신의 속내를 드러냈다.

그가 때마침 발표된 빙켈만의 처녀작 『회화와 조각에서 그리스 작품의 모방에 관한 고찰』을 주목하게 된 것도 그 때문이다. 순간의 포착에만 상상력을 동원한 「라오콘 군상」을 극찬하는 빙켈만의 주장을 논쟁거리로 삼은 이유도 마찬가지이다. 이어서 빙켈만이 그리스 미술을 숭배하고자 발표한 『고대 미술사』에 대해서도 그가 논쟁적으로 비판하는 까닭 또한 다르지 않다.

레싱의 『라오콘: 미술과 문학의 경계에 관하여*Laokoon oder*

---

34  고트홀트 에프라임 레싱, 『라오콘: 미술과 문학의 경계에 관하여』, 윤도중 옮김(서울: 나남, 2008), 13면.

35  앞의 책, 13~14면.

*über die Grenzen der Malerei und Poesie*』(1766)의 발표는 문학과 미술을 차별화함으로써 이제껏 모범으로서 강조되어 온 그리스 미술 우위론으로부터 독일 고전주의 문학을 벗어나게 할뿐더러 미술에 대한 〈문학의 우위〉를 논파하기 위한 도전장을 내민 것과 같은 것이었다. 나아가 그 책은 〈시인의 옷은 옷이 아니다. 그의 상상력은 어디서나 투시한다〉고 하여 상상력의 발휘에서 순간의 포착에 그치고 마는 미술의 제한적인 가능성과 경계 긋기grenzen를 하여 문학 지상주의적 특권마저 각인시키기 위한 논쟁서이기도 했다.

이러한 도전과 논파를 위해 레싱의 마음에 특히 거슬린 것은 「라오콘 군상」이 보여 준 〈고귀한 단순성과 조용한 위대성〉에서 고대 그리스인들의 위대한 영혼을 발견한다는 빙켈만의 주문呪文이었다. 무엇보다도 당시 빙켈만의 미적 기준이나 예술혼은 라오콘에 깊이 빠져 있었기 때문이다. 빙켈만은 라오콘을 가리켜 〈폴리클레이토스의 카논, 즉 예술의 완전한 법칙이었다〉[36]고 극찬할 정도였다.

다시 말해 〈라오콘은 소포클레스의 플록테테스만큼 고통에 시달린다. 그의 고통은 우리의 영혼에 와 닿는다. 그러나 우리는 이 위대한 사람처럼 고통을 견뎌 낼 수 있기를 바란다〉[37]고 하여 감상자는 그것이 지닌 고귀함과 고요함을 빌려 우리의 개인적 비감悲感과 고뇌의 극복까지도 고대할 수 있다는 것이다.

이렇듯 빙켈만이 앞장선 당시 독일(프러시아) 고전주의의 발흥은 라오콘과 더불어 일어난 고대 그리스인들의 예술혼에 힘입은 것이었다. 이를테면 빙켈만의 고대 미술 예찬론 이외에도 그리스 신화의 서사들 속에서 인간사의 원형뿐만 아니라 〈모

---

36　폴리클레이토스Polykleitos는 기원전 5세기 그리스의 조각가였다. 그는 특히 인체의 비례를 연구하여 〈카논〉(규준)이라는 제목의 인체 비례론을 저술했으나 현재는 남아 있지 않다. 요한 요아힘 빙켈만, 『그리스 미술 모방론』, 민주식 옮김(서울: 이론과실천, 2003), 28면.

37　요한 요아힘 빙켈만, 앞의 책, 74면.

# Laokoon:

oder

## über die Grenzen

der

# Mahlerey und Poesie.

Ὕλη και τροποις μιμησεως διαφερουσι.

Plut. tom AΘ. nata Π. ἡ nata Σ. iδ.

Mit

beyläufigen Erläuterungen

verschiedener Punkte

## der alten Kunstgeschichte;

von

Gotthold Ephraim Lessing.

## Erster Theil.

Berlin,

bey Christian Friedrich Voß.

1 7 6 6.

레싱의 『라오콘』 표지, 1766

든 미의 원형Urbild alles Schönen〉을 찾아야 한다고 주장하는 시인이자 철학자인 실러의 『그리스의 신들Die Götter Griechenlands』(1788)이 그러하다. 서사 문학으로서 그리스의 신화와 비극에서 예술 정신의 모범을 찾으려 했던 실러는 〈그대(신)들이 머물고 있는 곳에선 인류가 얼마나 즐겁게 웃고 있는가, 그대들이 가버리고 난 뒤에는 인류가 얼마나 슬픔에 젖어 있는가!〉라고 탄식하며 고대 그리스인들의 선각자적 의식을 경외한 고전주의자였다.

② 미술의 한계와 위계의 전도

하지만 앞에서 말했듯이 프러시아에 질풍노도와 함께 밀어닥친 이러한 신드롬 속에서도 그 증후군을 촉발시킨 「라오콘 군상」과 그리스 미술에 대한 레싱의 예술적 판단이나 미적 기준은 사뭇 달랐다. 문학과 미술 사이에서 나름대로의 경계 긋기를 위해 우선 그가 선택한 전략은 상상력과 표현에서의 〈한계die Grenze〉를 밝히는 것이었다. 무엇보다도 두 장르 간의 〈한계성의 차이〉라는 인식소episteme가 고대 그리스의 미술과 문학에 대하여 그의 생각을 갈라놓았기 때문이다.

　　　그는 오히려 이러한 자신만의 인식소를 통해서 고대 그리스 미술이 지닌 한계를 (라오콘의 조상彫像처럼) 격정적인 순간으로 제한받는 〈시간의 미학〉으로서 규정하고자 했던 것이다. 예컨대 〈미술은 물질적 한계로 인해 한순간을 묘사할 수밖에 없다. 이 한순간이 동일한 고찰로 이끌어 갈 것이라고 나는 생각한다. 미술가는 항상 변하는 자연으로부터 한순간 이외에는 필요로 하지 않고, 특히 화가는 유일한 관점에서 그 한순간을 필요로 한다〉[38]는 것이다. 미술가는 이토록 순간에 대한 신중한 선택을 하지만 레싱

---

38　고트홀트 에프라임 레싱, 앞의 책, 42~43면.

은 그것을 묘사의 태생적 한계로 간주하였다. 스토리텔링이 보여줄 수 있는 상황(사건) 전개에 대한 허구적 상상력과 그에 따른 묘사의 지속성을 미술에서는 기대할 수 없기 때문이다.

하지만 회화 이상으로 매 순간마다 겪게 되는 욕망을 포착하여 표상화한 사진 예술에서는 순간의 미학을 도리어 예술적 〈특권화〉로 간주한다. 움직이는 이미지보다 정지된 사진이 기억하기 훨씬 쉽다는 이유에서이다. 이를테면 〈사진은 시간의 흐름이 아니라 시간의 한순간을 깔끔하게 포착해 놓은 것이다. 텔레비전이 흘려보내는 이미지는 신중하게 선택된 것이 아니다. 그러나 스틸 사진은 어떤 순간을 특권화해 놓은 것이다〉[39]라는 수전 손택 Susan Sontag의 주장이 그것이다. 그녀는 레싱이 지적한 순간의 시간적 한계성을 거꾸로 선택된 순간에 대한 신중한 의미 부여의 기회이자 특별한 미학적 특권의 장으로 역전시키려 했다. 심지어 앨프리드 스티글리츠 Alfred Stieglitz는 〈적절한 순간이란 사물을 신성한 방식으로 볼 수 있는 순간을 뜻한다〉[40]고 주장할 정도였다.

이와 같이 여러 사람이 공간 예술인 미술이나 사진을 시간의 미학으로 간주함에도 불구하고 애초부터 선택된 순간을 표상하는 시각 예술인 미술과 대결하려는 레싱의 의도는 미술(또는 사진)이 지닌 시간(순간)에 대한 한계를 밝히는 것으로 끝나지 않았다. 그의 목표는 (행위하는, 또는 자연 상태에 대한) 순간의 포착이라는 시간적 한계를 빌미로 하여 미술과 문학에 대한 위계를 전도시키는 것이었다. 그는 우선 미술과의 동일시를 동경하거나 지향하는 데 그쳐 왔던 문학의 시공간적인 무제한성을 강조함으로써 시모니데스가 주장한 문학과 미술의 동일성, 나아가 〈시인들은 흥미로움과 이로움 모두를 원한다〉고 주장했던 호라티우스

39  수전 손택, 『사진에 관하여』, 이재원 옮김(서울: 이후, 2005), 39면.
40  앞의 책, 139면.

82

83

가 문학에 대한 미술 상위의 전제마저도 전도시키려 했다.

③ 독일 계몽주의와 〈미술을 위한 변명〉

다음으로 그는 시인에 대한 조각가들의 모방을 강조함으로써 양
자 간의 차이, 즉 문학의 우위Priorität까지도 드러내고자 했다.

> 나의 전제는 조각가들이 시인을 모방했다는 것이 그들
> 의 가치를 떨어뜨리지 않는다는 것이다. 그들의 지혜는 오
> 히려 이 모방을 통해 아주 찬란하게 빛난다. 그들은 아주
> 사소한 부분에서 시인에게 현혹되지 않으면서 시인의 뒤를
> 따랐다. …… (로마 시대의 시인) 베르길리우스가 조각가들
> 을 모방했다는 전제가 그 반대보다 훨씬 더 납득하기 어려
> 워진다는 사실을 나는 고백하지 않을 수 없다. …… 거꾸로
> 조각가를 모방했다는 측이 시인이라면 이것을 주장하는
> 자들이 말하고 하는 바는 「라오콘 군상」이 (베르길리우스
> 의) 시보다 오래되었다는 것뿐이다.[41]

그것은 전통적인 조형 예술에 대한 이른바 문학주의자의
반발이자 고대 그리스의 조각 작품들과 같은 시각 예술의 위상
에 눌려 온 문학의 지위에 대한 강렬한 재건 의지의 표명이었다.
한마디로 말해 그것은 문학자에 의한 〈문학을 위한 변명〉이었다.
그리스 고전극에 매료된 극작가이자 철학자인 레싱은 이미 최초
의 독일적인 비극 『미스 사라 삼프슨Miss Sara Sampson』(1755)을 비롯
하여 『에밀리아 갈로티Emilia Galotti』(1772), 『현자 나탄Nathan der Weise』
(1779)과 같은 작품들을 통해 종교적 관용과 휴머니즘을 고양시

41  앞의 책, 75~83면.

킴으로써 탈중세적인, 무릇 근대적인 자의식의 고조를 기대하고 있던 계몽주의자였다. 이를테면 11세기에서 14세기까지 이슬람군에게 빼앗긴 유대교와 기독교의 성지 예루살렘의 탈환을 놓고 벌어진 십자군 전쟁 시대의 어느 날 예루살렘에 살고 있던 유대인 부자 나탄의 이야기를 다룬 레싱의 마지막 희곡 『현자 나탄』이 그러하다. 그는 전쟁 중 아내와 일곱 자녀를 모두 기독교인에게 살해당했음에도 종교의 차이를 초월하여 기독교와 유대교 그리고 이슬람교가 그 근원에서는 하나라는 점을 현자 나탄의 지혜를 빌려 보여 주었다.

그 희곡은 이슬람 황제 살탄에게 세 종교 가운데 어느 것이 가장 올바른 종교냐는 질문을 받은 나탄이 그에게 직접 대답하는 대신 아버지에게 행복의 반지를 하나씩 유산으로 물려받은 세 아들의 이야기를 비유로 대답하는 그의 지혜를 줄거리로 한다. 물론 세 아들에게 물려준 반지들 가운데 진짜는 하나뿐이었고 나머지 둘은 가짜였다. 그 때문에 세 아들은 저마다 자기의 것이 진짜라고 우기게 되었고, 그 바람에 그들은 결국 법정에서 진위를 가릴 수밖에 없었다. 하지만 재판관은 〈자신의 반지가 진짜라고 믿고 열심히 노력하는 자만이 진짜로 행복해질 수 있다〉는 사실을 형제들에게 깨우쳐 주었다.

실제로 당시 레싱뿐만 아니라 프러시아(독일)인들에게 비쳐진 나탄의 모델은 그들의 절대 군주인 프리드리히 2세일 수 있다. 프러시아는 그에 의해 계몽주의 정책들이 강력하게 추진되던 중이었기 때문이다. 백과전서파의 중심인물인 볼테르Voltaire와 오성의 인식 능력을 강조한 칸트Immanuel Kant의 계몽사상에 영향을 받은 그의 가로지르기 욕망은 대외적으로는 반세기 동안이나 전쟁을 치르면서도 대내적으로는 베를린 과학 아카데미를 창설하는가 하면, 어느 때보다도 시민 스스로가 학문과 예술의 진작에 힘

을 쏟게 했다.

본래 디드로, 달랑베르Jean Le Rond d'Alembert, 볼테르 등 프랑스의 계몽주의자들에 의해 라틴어 대신 민중의 일상어(속어)로 제작되어 온 『백과전서Encyclopédie』(1772)는 〈예술, 과학, 기술의 이론적 사전dictionnaire raisonné des sciences, des arts et des métiers〉이라는 부제가 말해 주듯 일반 독자(민중)의 무지몽매를 깨우쳐 줌으로써 각자가 국가의 주체적 구성원이라는 자의식을 갖게 하려는 계몽의 기호체이자 상징물이었다. 또한 그것은 절대 군주의 가로지르기 욕망을 간접적으로 실현시켜 주는 고도의 정치적 묘책이자 절대 권력의 수준 높은 운송 수단이기도 했다.

우선 계몽군주로서의 프리드리히 2세는 태양왕이라고 불린 프랑스의 절대 군주 루이 14세와는 크게 달랐다. 이를테면 통치 철학과 이념에서부터 〈짐이 곧 국가다〉라고 외치며 가톨릭과 야합하여 민중에게 압제적인 절대 권력을 휘두른 루이 14세가 백과전서 운동을 탄압했던 것과는 반대로 〈군주는 국가 제일의 종從이다〉라는 그의 정치적 수사부터가 그러하다.

나아가 그는 1254년 이래 기독교 중심의 신성 로마 제국의 전통을 이어 온 군주였음에도 자신이 내세운 슬로건대로 신앙의 자유를 철저히 보장하며 종파적 차별과 갈등을 해결하려 한 군주였다. 무엇보다도 그의 통치 욕망이 민중을 가로지르려는 계몽이었기 때문이다. 그것은 이른바 〈위로부터의 계몽〉이었음에도 시민으로 하여금 스스로를 계몽하게 함으로써 시민이 국가의 유능한 구성원이 되게 하는 것이었다.

이렇듯 18세기의 프러시아는 정치, 경제적 상황에서 1789년 대혁명 이전의 프랑스와는 사뭇 달랐다. 모름지기 이상이란 부조리한 현실의 산물이듯, 그래서 현실의 불안정한 병리 현상이 정상 상태를 되새기게 하듯 『백과전서』의 부제가 지향하는 시

민 사회는 실제로 민중이 신음하고 있는 프랑스가 아니었다. 그곳은 오히려 프리드리히 2세가 민중의 계몽(치유)을 위한 가이드북이 지향하는 부제의 정신에 따라 자신의 욕망을 가로지르던 프러시아의 땅이었다. 거기서는 (비록 위로부터였지만) 백과百科의 이상이 나름대로 실현되기 시작했기 때문이다.

특히 학예에서 그와 같은 시대정신의 출현과 반영은 이상한 일이 아니었다. 레싱에 의한 독일 문학에의 계몽적 반성이 그것이다. 따라서『함부르크 연극론Hamburgische Dramaturgie』(1767)이나 비극 작품『미스 사라 삼프손』에서처럼 프랑스의 고전극을 배격하고 그리스 고전극에의 추체험을 자신의 작품들로 직접 실험한 그를 독일 근대 문학의 여명을 알린 과도기의 문학주의자로 간주해도 무리가 아니다.

그 때문에 그에게는 빙켈만이 추켜세우는 「라오콘 군상」의 위력에 맞서는 것만큼 〈문학을 위한 변호〉의 도구도 없었다. 그는 문학의 우위를 밝힘으로써 문학과 미술을 둘러싼 고전주의의 본질적 의미를 문학에서 구하도록 하고자 했다. 그가 빙켈만의『회화와 조각에서 그리스 작품의 모방에 관한 고찰』에 주목한 이유, 더구나 「라오콘 군상」을 극찬하며 고대 그리스의 미술을 숭배하고자 발표한 빙켈만의『고대 미술사』에 대해서『라오콘: 미술과 문학의 경계에 관하여』를 통해 논쟁적으로 비판하는 까닭도 다른 데 있지 않았다. 그는 적어도 〈빙켈만은 이루 헤아리기 힘들 정도의 다독과 미술에 대한 폭넓고 세밀한 지식을 바탕으로 저서를 집필했다. 그는 모든 열성을 전공 분야에 집중하고, 부차적인 것들을 말하자면 의도적으로 무성의하게 다루었다〉[42]고 비판했다. 빙켈만의『고대 미술사』가 출간되자 그가 〈나는 이 책을 읽지 않고

---

42  고트홀트 에프라임 레싱,『라오콘: 미술과 문학의 경계에 관하여』, 윤도중 옮김(서울: 나남, 2008), 240면.

서는 한 걸음도 나아가지 않겠다〉[43]고 밝힌 이유도 마찬가지이다.

또한 레싱이 굳이 『최근의 문학에 관한 서한Briefe die Neueste Literatur betreffend』(1759~1766)을 발표하여 그리스 고전극을 극문학의 규범으로 삼아야 한다고 주장한 의도도 크게 다르지 않았다. 빙켈만의 그리스 미술 예찬론이 등장한 이후 근대적 계몽주의로 무장한 당시의 레싱보다 더 〈문학의 우위〉를 직간접적으로 주창한 이를 찾기도 쉽지 않다. 그 때문에 그의 작품들에는 고대와 근대의 접점들이 적지 않게 눈에 띈다. 더구나 그는 〈소포클레스의 소실된 작품 가운데는 『라오콘』도 있다. 운명이 우리에게 이 작품도 남겨 주었더라면 얼마나 좋을까!〉[44]하고 안타까워하기까지 했다.

그는 문학 정신의 우월적 단서를 3대 비극을 비롯한 그리스의 고전극에서 찾으면서도 예술에서 〈고대를 모방하는 것이 자연을 모방하는 것보다 유리하다〉[45]고 주장하는 빙켈만의 고대 지향적 모방론에는 동의하지 않았다. 그가 〈고대인들은 시모니데스의 명제를 미술과 문학에 제한하면서, 이 두 예술은 영향의 완전한 유사성에도 불구하고 묘사의 대상뿐만 아니라 방식에서도 차이가 있다는 사실을 엄중히 경고하는 것을 잊지 않았다. 그러나 최근의 많은 예술 비평가들은 마치 그런 차이점이 전혀 없다는 듯 미술과 문학이 같은 것이라는 명제로부터 세상에 다시는 있을 법하지 않은 설익은 견해를 도출했다. (심지어) 그들은 문학을 억지로 미술의 좁은 테두리 안으로 밀어 넣기도 했다〉[46]고 에둘러 주장하는 까닭 역시 마찬가지였다.

하지만 고대 그리스 미술의 위대함과 빙켈만의 권위에 대

---

43  앞의 책, 220면.
44  앞의 책, 30면.
45  요한 요아힘 빙켈만, 『그리스 미술 모방론』, 민주식 옮김(서울: 이론과실천, 2003), 58면.
46  고트홀트 에프라임 레싱, 앞의 책, 13면.

해 레싱이 직간접적으로 보여 준 애증 병존의 양가감정ambivalence
은 도처에 혼재해 있다. 그는 고대 문학의 우위를 진술해 가면서
도 당시의 예술(미술과 문학)에 배어든 고대 그리스 정신의 이화
현상Verfremdungsphänomen을 통해 문학 우선의 양가감정을 우회적으
로 드러내곤 했다. 그것은 세월을 따라 축적된 문학적 사유의 분
비액이 감성의 저장고에 응축되면서 보여 준 응즉률의 차이이기
도 하다. 레싱은 다음과 같이 비평한다.

> 이루 헤아리기 힘들 정도의 다독과 미술에 대한 폭넓
> 고 세밀한 지식을 바탕으로 저서를 집필한 빙켈만은 모든
> 열성을 전공 분야에 집중하고, 부차적인 것들은 말하자면
> 의도적으로 무성의하게 다루거나 완전히 다른 사람에게
> 맡겼던 고대 미술가들의 고결한 확신을 가지고 작업했다.
> …… 그의 저서『회화와 조각에서 그리스 작품의 모방에 관
> 한 고찰』은 여기저기서 긁어 모은 것이다. 그는 항상 고대
> 인들의 말로써 이야기하려 하기 때문에 원전에서는 전혀
> 미술과 관련이 없는 구절을 미술에 사용하는 경우가 드물
> 지 않다.[47]

레싱은 고대 예술 작품들의 직관에 고무된 빙켈만의 이러
한 태도와 방법을 입증이라도 하듯이 그리스 고전의 원조와도 같
은 호메로스의 작품에 대한 삼투 현상을 지적한다. 고대의 미술가
들이 보여 준 생성(창작)에 관한 사색 속에는 이미 호메로스의 예
술 정신과 문학 혼에 의한 자기 계몽의 의식이 암암리에 집단적으
로 작용하고 있었다는 것이다. 〈분명히 옛날에는 지금보다 열심히
호메로스를 읽었다. 그럼에도 불구하고 고대의 화가들이 그의 작

47  고트홀트 에프라임 레싱, 앞의 책, 240면.

품에서 취재한 그림들에 대한 기록은 많지 않다. 그들은 단지 특별한 육체적 아름다움에 대한 호메로스의 암시만을 부지런히 이용했던 것으로 보인다. 그들은 이것을 그렸다. 그리고 그들은 이 대상들에서만 시인과 경쟁할 수 있다는 것을 잘 느꼈다〉[48]는 것이다. 변명은 열등감이나 불리함에서 나오듯이 그들의 〈미술을 위한 변명〉도 마찬가지이다.

④ 격세 유전과 질풍노도

그러면 고전 문학에의 향수는 레싱에 의해 왜 재연되었고, 그의 작품 속에서 격세 유전되었는가? 그것은 유달리 계몽과 생성(예술 정신의 역사적 도정)에 관해 그가 침잠했던 사색의 소산이었다. 반전의 역사마다 그 속에는 그것의 징후로서 크고 작은 계몽의 사유와 실천이 작용인으로 열거되기 일쑤였다. 레싱의 고전주의 문학 작품들은 18세기 말 독일에서 일어난 반계몽주의 문학 운동의 전조이자 오성주의에 대한 반전의 도화선이나 다름없었다. 그것은 말 그대로 휘몰아친, 이른바 〈질풍노도〉 운동의 선구였던 것이다.

실제로 레싱의 가로지르기 욕망에 의한 문학의 횡단과 지렛대 욕망에 의해 들어 올려진 문학의 위상에 이어서 괴테와 실러가 몰고 온 〈문학에로의 질풍Strum〉은 데카르트가 강조하는 이성의 계몽을 대신하여 경험주의에 토대한 칸트의 오성주의를 문학 정신 속에 체화하기 위한 몸부림이었고, 감정의 존중과 자아의 주장을 강조하여 문학의 역할을 〈이성으로부터의 도피〉와 동시에 감성적 주관주의에로 환원시키려 한 〈문학적 압박Drang〉이었다.

이를테면 나폴레옹이 일곱 번이나 애독했다는 괴테의 서간

---

48  고트홀트 에프라임 레싱, 앞의 책, 192면.

체 소설 『젊은 베르테르의 슬픔*Die Leiden des jungen Werthers*』(1774)이나 60년 동안 쓴 그의 극시 『파우스트*Faust*』(1831) 그리고 실러의 처녀작 『도적 떼*Die Räuber*』(1781)에서 보듯이 실연으로 인한 (베르테르의) 권총 자살이나 악마(메피스토펠레스)의 마력에 걸려 운명적인 삶을 살다 간 파우스트, 분노에 의한 (연인 아말리아에 대한 칼의) 총기 살해로 클라이맥스를 장식한 도적 떼의 두목 이야기 등 그것들은 한순간의 극도로 성난 욕망(분노의 감정)에 대한 조절 장애를 자유정신의 표출로 미화한 것이다. 계산된 이성의 지배권에 억눌려 온 감정(욕망)은 개인적인 분노와 갈등, 충동과 쾌락, 회의와 절망의 예술로 그 역사의 도정에 저항하며 일탈하고자 했던 것이다.

다시 말해 레싱의 계몽주의에 의해 촉발된 자유의 정신은, 한편으로 「라오콘 군상」에 의해 그리스 미술의 모방이라는 환상을 자아내면서도 다른 한편으로는 주관주의적 문학의 상상력을 변호하기 위해 고전주의라는 통로를 통해 자유로운 삶과 이상적인 인간상을 찾는 인문주의를 시대적 에피스테메(인식소)로 만들었다.

예컨대 〈베르테르 증후군〉이 그것이다. 소설 속의 주인공처럼 당시의 사회적 병리 현상이 되어 버린 (2천 여 명에 이른) 자살 소동이 그것에 대한 역설적 예증이었다고 해도 과언이 아니다. 또한 『파우스트』 제1부 〈천상의 소곡〉에서의 늙은 학자(파우스트)의 자조 섞인 넋두리도 마찬가지이다. 다시 말해 파우스트가 시대를 메아리쳤던 회의와 절망의 탄식이 그것이었다.

아! 이제 나는 철학도
법학도, 의학도
게다가 답답하게 신학까지도

열성을 다하여, 속속들이 연구했다
그런데, 가련한 바보인 나는, 이제 이 꼴이구나!
그렇다고 예전보다 똑똑해진 것도 없다

이렇듯 그들의 작품에는 유혹과 저주, 질투와 암투, 배신과
기만 등으로 인한 회의와 분노, 절망과 좌절, 자살과 살해가 인간
의 운명적 삶과 죽음을 결정하곤 한다. 거기서 보여 주는 운명의
나락과 비극의 심연들은 그리스의 고전 비극에 못지않다. 게다가
고대 그리스의 〈운명적 비극〉과 같은 그러한 작품들에는 셰익스
피어의 4대 비극의 특징인 〈성격적 비극〉까지 곁들여져 삶의 극적
반전들을 더욱 극화하고 있다. 그뿐만 아니라 문학으로 자기(질
풍노도) 시대를 가로지르려는 그들의 욕망은 당대인들에게 인생
에 대한 깊은 성찰도 요구하고 있다. 그들에게는 인간의 운명에 대
한 궁극적인 구원의 진리를 역설적으로 설명하려는 보편적 의무
Pflicht로서의 선의지가 암암리에 작용하고 있었기 때문이다.

이를테면 독자들에게 괴테 — 그는 실러만큼 철학에 특별
한 관심을 보이지는 않았을뿐더러 어떤 예술의 순수성에도 얽매
이지 않았다 — 의 작품들보다도 칸트가 강조하는 동기주의적 실
천 이성의 원리로서 선의지[49]를 불러일으키는 실러의 작품『도적
떼』가 그것이다. 영주이자 백작의 아들인 칼이 사회 정의의 실현
을 위해 의적義賊의 두목 활동을 한다든지, 동생 프란츠의 온갖 불
의와 만행에 분노한 그가 부하에게 프란츠의 살해를 지시한다든
지, 또는 연인(아말리아)이 배신했다는 이유로 부하들의 손에 죽
게 되자 부하의 총을 빼앗아 자신이 직접 그녀를 살해하는 경우들
이 그러하다. 칸트처럼 윤리적 원칙주의자인 그가 생각한 인간의

---

49    칸트는 〈선의지 이외에 아무런 제한 없이 선이라고 불릴 수 있다고 간주할 만한 것은 지구상에나 지구
밖에나 아무것도 없다〉고 주장한다. 또한 〈선의지는 어떤 목적을 야기하고 그것을 성취하는 유용성 때문이
아니라 오로지 의지하고 있다는 이유만으로 선이다. 다시 말해 선의지는 그 자체로서 선〉이라는 것이다.

도덕적 삶과 윤리 의식은 선의지에 의존해야 하는 것이므로 고전적으로 극화해 낸 비극의 동기들도 그것에 기초한 것들이었다.

하지만 칸트의 도덕 철학이 불현듯 질풍노도를 일으킨 괴테나 실러의 문학 작품들 속에 삼투되어 있다 하더라도 오로지 그것만이 그들의 작품들에 오롯이 합리적 기초를 부여했다고 말할 수는 없다. 그들은 칸트의 도덕 철학보다 최고의 작품은 이미 고대 그리스 시대에 만들어졌다고 믿는 그리스의 고전주의에 대한 향수에 더 깊이 젖어 있었을뿐더러 로마와 라틴 문화에 기초한 『르 시드Le Cid』(1636)의 작가 코르네유Pierre Corneille, 『인간 혐오Le Misanthrope』(1666)의 몰리에르Molière, 『페드르Phedre』(1677)의 라신Jean Baptiste Racine 등 프랑스 고전주의에 대한 경계심도 적지 않았기 때문이다. 그들의 비극 작품이 『햄릿Hamlet』(1601), 『리어 왕King Lear』(1605), 『오델로Othello』(1604), 『맥베드Macbeth』(1606) 등 셰익스피어의 성격 비극을 흉내 내려 했던 까닭 역시 마찬가지이다.

대체로 문학적 글쓰기의 배후에서는 작가의 이념적 지향성에 따라 여러 종류의 사상이 형식과 내용을 가로지르게 마련이다. 이 경우 헤겔이 『미학, 또는 예술 철학Ästhetik, oder Die Philosophie der Kunst』(1823)에서 말하는 이른바 작가의 〈자기인식적 자기의식 das sich wissende Selbstbewußtsein〉[50] ― 헤겔은 그것이 근대 철학의 전환점을 이루었다고 주장한다 ― 은 작품 속에서 일종의 〈철학적 탈존Ex-sistenz〉(자기를 벗어나 세상으로 나아감)을 요구하는 것이다.

그 때문에 모름지기 문학 텍스트를 관통하는 철학이나 사상은 희로애락이나 잡다한 갈등과 배신, 번뇌와 해탈 등을 다루는 문학 작품 전체에 내재된 한낱 무의식적 요소일 수는 없다. 도리어 그 반대이다. 작품의 생산과 해독 과정에서 나타나게 되는 철학

---

50  게오르크 빌헬름 프리드리히 헤겔, 『미학강의』, 서정혁 옮김(서울: 지식을 만드는 지식, 2012), 96면.

이나 종교, 사상이나 이데올로기의 삼투지수가 저마다 다를지언정 작가의 글쓰기나 독자의 해독은 그들이 지향하는 철학이나 사상에 대한 〈자기 인식적 자기의식〉에 따른 나름대로의 수사나 이해를 전개하기 때문이다. 이를테면 중국 예찬론자 볼테르의 희곡 『중국 고아L'Orphelin de la Chine』(1755), 헤브라이즘, 헬레니즘, 게르만 신비주의를 비롯하여 여러 종교의 범신론적 융합을 시도한 괴테의 『파우스트』, 그리고 석가모니와 불교 사상에 대한 이해와 문학적 수사가 돋보이는 헤르만 헤세Hermann Hesse의 『싯다르타Siddhartha』(1922) 등이 그것이다.

본디 〈문학적 철학literarische Philosophie〉[51]은 작가와 독자 모두에게 문학의 본성이 무엇인지를 근본적으로 되돌아보게 하는 사상이다. 그러므로 작가의 글쓰기에서 그것이 문학적 텍스트의 직물을 구성하는 형식과 내용 속에 배어드는 것은 조금도 이상한 일이 아니다. 또한 문학적 철학은 문학이 철학이나 사상을 실천하려는 글쓰기 형식이나 방법과 불가분의 관계에 있기도 하다.

헤겔도 설사 괴테나 실러가 천재적인 작가라 할지라도 창작할 때는 문학적 철학자답게 사상의 도야Bildung를 필요로 한다고 주장한다. 〈괴테와 실러는 사상을 도야함으로써 비로소 아름답고 심오한 작품들을 내놓을 수 있었다〉[52]는 것이다. 문학에로의 질풍노도가 형식과 내용 모두에서 야누스적이었던 이유, 그래서 더욱 프러시아적(독일적)이었던 것이다.

---

51  알튀세르와 더불어 마르크스주의 문학 이론을 주장하는 피에르 마슈레는 〈문학은 무엇에 대하여 생각하는가?〉를 묻기 위해 쓴 책 『문학은 무엇을 생각하는가?Quoi Pense la Litterature』(PUF, 1990)에서 〈문학적 철학philosophie littéraire〉의 의미를 〈문학 철학philosophie de la littéraire〉과 구별한다. 그에게 문학은 이데올로기의 한 형식이다. 그는 문학이 그 고유한 수단을 사용하여 철학의 방법과 끊임없이 경합하는 방법에 의해 사상을 만들어 낸다고 생각한다. 그러면서도 그는 문학 작품을 마르크스주의에 입각하여 철학적으로 해독함으로써 비로소 문학이 무엇에 대하여 생각하는 건지를 반추하게 한다고 믿었다. 그에게 문학 작품은 (넓은 의미의) 철학의 관점에서 그것을 해독하는 텍스트이다.

52  게오르크 헤겔, 앞의 책, 42면.

## ⑤ 비가시성과 미술의 한계

또한 레싱이 문학과 미술의 차이를 가르는 것은 비가시성의 표현 가능성이었다. 물체를 고유 대상으로 하는 미술은 연속되는 행동을 고유 대상으로 하는 문학에 비해 가시적인 일순간의 장면(대상)으로 제한될 수밖에 없기 때문이다. 그가 생각하기에 미술은 그 한계로 인해 문학보다 상상력의 제한을 감수해야 한다. 그에 비해 문학 작품 속에서의 〈모든 물체는 공간 속에서만 존재하는 것이 아니라 시간 속에서도 존재한다. 그것들은 존재를 지속하며, 지속하는 동안 매 순간마다 다르게 보일 수 있고, 또 결합을 바꿀 수도 있다. 이 순간적인 현상과 결합하는 하나하나는 이전 것의 작용이고, 또 뒤따르는 것의 원인일 수 있다.〉[53]

하지만 이탈리아 여행 중인 괴테의 모습을 그린 티슈바인 Johann Heinrich Wilhelm Tischbein의 작품 「캄파냐 로마나에 있는 괴테」(1787)처럼 공간 내에서 한순간의 대상에 대한 형체와 색채를 사용해야 하는 미술은 앞의 것과 뒤따르는 것을 가장 잘 알게 하는 함축적인 순간을 골라야 한다. 문학이 〈행동〉을 통해 묘사하는 데 비해 미술은 〈물체〉를 통해 암시적으로 표현하는 것이다. 그 때문에 레싱은 『우화』에서 그것들로써 문학과 미술의 차이를 강조할뿐더러 행위나 행동을 문학의 본질로까지 내세운다.

내 판단에 따르면 호메로스는 연속되는 행동만을 표현하고, 모든 물체, 모든 개개의 사물은 오로지 이 행동과의 연관 속에서 대개 단 한 가지 특성만을 묘사한다. 그러므로 호메로스가 묘사하는 곳에서는 화가가 할 일을 별로 또는

---

53 고트홀트 에프라임 레싱, 『라오콘: 미술과 문학의 경계에 관하여』, 윤도중 옮김(서울: 나남, 2008), 142면.

전혀 발견하지 못한다. (예컨대) …… 호메로스의 작품에서 배는 그저 검정 배, 속이 빈 배 또는 빠른 배이거나, 기껏해야 노가 많은 검정 배다. 그는 그 이상 배를 묘사하지 않는다. 그러나 그는 항해, 배의 출항과 기항을 상세하게 묘사해서, 화가가 그것을 온전히 화폭에 담으려면 별도의 그림 대여섯 점을 그려야 한다.[54]

이렇듯 레싱은 자신의 〈라오콘〉으로 빙켈만의 〈라오콘〉을 공격한다. 그는 문학으로 미술을 비판하며 공격한 것이다. 무엇보다도 고대 그리스 미술에 대한 〈문학의 우위〉를 강조하기 위해서이다. 그에게 빙켈만이 〈고대인을 모방하라〉고 권고했던 매체로서의 「라오콘 군상」은 그리스 미술에 대한 역전의 도구였을 뿐이다. 실제로 빙켈만은 〈그 조각상은 휘몰아치는 격정 속에서도 침착함을 잃지 않는 위대한 영혼을 나타낸다. 이러한 영혼은 격렬한 고통 속에 있는 「라오콘 군상」의 얼굴에 잘 묘사되어 있다〉[55]고 하여 이를 고대 그리스 미술의 백미로 내세웠다. 그는 〈우리의 영혼에까지 스며들어 오는 고귀한 단순과 고요한 위대를〉 고대 그리스의 미적 이상으로 간주했을 정도였다.

하지만 레싱에게 고대 그리스 예술의 위대한 매트릭스는 일순간의 장면(공간) 속에 존재하는 「라오콘 군상」이 아니라 호메로스와 그의 걸작 시들이었다. 그는 계보학적으로나 고고학적으로나 호메로스가 그리스 예술의 모태이자 토대라고 믿었다. 그가 호메로스에게서 예술적 영감의 강력한 원천을 찾으려 한 이유나 시간적으로도 그의 시들에 걸작의 원형이나 유전 인자가 있다고 주장한 까닭도 거기에 있다.

---

54  앞의 책, 143면.
55  요한 요아힘 빙켈만, 『그리스 미술 모방론』, 민주식 옮김(서울: 이론과실천, 2003), 74면.

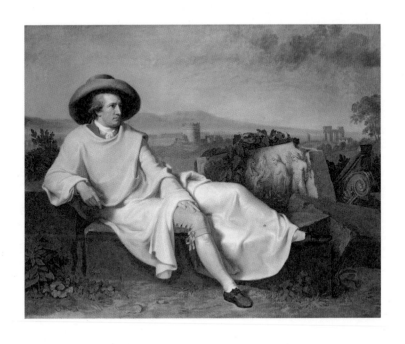

요한 하인리히 빌헬름 티슈바인, 「캄파냐 로마나에 있는 괴테」, 1787

예컨대 〈고대의 미술가들은 호메로스의 숭고한 표현으로 상상력을 채웠다. 그의 영감의 불이 그들의 영감에 불을 붙였다. 그리하여 그들의 작품은 호메로스 작품의 복사물이 되었다〉는 주장이나 〈호메로스의 걸작 시들이 미술의 어떤 걸작보다 오래되었기 때문에, 호메로스가 페이디아스Phidias와 아펠레스Apelles보다 미술적인 눈으로 자연을 관찰했기 때문에, 화가들 스스로 자연에서 그런 것들을 발견할 시간을 갖기 이전에 이미 그의 작품에서 자신들에게 특별히 유익한 여러 견해를 발견했던 것은 놀랄 일이 아니다. 그들은 호메로스를 통해 자연을 묘사하기 위해 그런 견해를 놓칠세라 움켜잡았다〉[56]는 주장이 그것이다.

결국 레싱은 호메로스의 작품을 통해 조상(미술)에서 시(문학)로 고대 그리스 예술의 이상적인 전범典範을 옮겨 놓고자 했다. 주지하다시피 이를 위해 그가 선택한 과녁이 〈라오콘〉이었다면 그의 화살이 명중시킨 것도 〈라오콘〉이었다. 그는 이러한 내재적 비판 방법으로 미술의 우월적 전통에 직접 맞설 뿐만 아니라 호메로스의 문학을 통해 문학이 미술보다 선행한 상위의 예술임을 간접적(우회적)으로도 입증하려 했다. 실제로 미술은 문학 작품을 얼마나, 어떻게 상상하는가? 미술가들은 어떤 문학 작품에 대하여 선이해하고 추체험했을까? 미술사에 비춰진 문학에 대한 조형 욕망의 흔적들은 어느 정도였을까?

56　고트홀트 에프라임 레싱, 앞의 책, 194면.

# 3) 선이해로서 문학: 단테의 『신곡』

신화만큼 구상력Einbildungskraft이나 상상력을 오성의 경계 밖으로 자유롭게 이끌고 나가는 서사도 없다. 미술사를 돌이켜 보면 신화나 전설 또는 성서에서 영감을 얻었거나 그것을 재현하려는 초논리적이고 파타피지컬한 작품들이 허다하다. 그것들은 저마다 지닌 상상의 무한 가능성에 대한 응즉율応卽率에 따라 감상자들에게도 직관의 유희를 달리한다. 앞서 말한 「라오콘 군상」은 물론이고 안토니오 카노바Antonio Canova의 「에로스의 입맞춤으로 되살아나는 프시케」(1787), 보티첼리의 「비너스의 탄생」(1484), 티치아노의 「비너스와 아도니스」(1553), 귀도 레니의 「베아트리체 첸치」(1633), 페테르 파울 루벤스의 「삼미신」(1639), 니콜라 푸생의 「오르페우스와 에우리디케」, 프랑수아 제라르François Gérard의 「프시케와 아모르」(1798), 장오귀스트도미니크 앵그르의 「호메로스의 신격화」(1827), 존 윌리엄 워터하우스의 「판도라」(1896) 등 수많은 작품들이 미술사를 수놓았다.

이렇듯 미술가들에게 신화는 억압받는 현실에서 안전하게 도피할 수 있는 조형 욕망의 이상적인 피안이었는가 하면 그들이 상상력의 조갈증을 느낄 때마다 해갈하기 위해 찾은 조형 욕망의 샘터이기도 했다. 많은 미술가들은 〈미술을 위한 변명〉을 신화에서 찾으려 했다.

시인이나 소설가, 또는 극작가들이 보여 준 신화적 상상력의 발휘 또한 마찬가지이다. 주지하다시피 그들이 신화를 비극의

기원을 비롯한 문학의 원형으로 간주함으로써 문예 사조사에 미친 영향은 적지 않았다. 이를테면 소포클레스의 비극 『오이디푸스 왕Oedipus Rex』(BC 429)을 비롯하여 단테의 『신곡』, 셰익스피어의 장편 서사시 「비너스와 아도니스」, 괴테의 『파우스트』(특히 제2부), 알베르 카뮈Albert Camus의 『시지프스의 신화Le mythe de Sisyphe』(1942) 등이 그것이다. 그리스, 로마의 신화를 수놓은 그 많은 변신과 변화의 이야기나 교훈에 지금도 독자들이 즐기거나 공감하는 이유, 나아가 많은 미술가나 작가들이 그것을 거듭 작품화해 온 까닭도 거기에 있다. 신화나 전설 또는 성서가 예술을 삶의 필요충분조건으로 여기는 모든 이들에게 피할 수 없는 〈시지프스 증후군〉으로 느끼게 한 탓이기도 하다.

　　이렇듯 미술은 일찍부터 신화와 전설 그리고 성서와 그것들이 낳은 문학 작품들 속에서 상상력을 길러 왔다. 미술사에서 보면 많은 미술가들이 상상력의 부족이나 직관 능력의 부실로 인해 조형 욕망의 위기를 느낄 때마다 또는 〈문학 미학적literarästhetische〉 표상 욕망, 즉 조형적 재현에서의 드라마틱한 스토리텔링에 갈증을 느낄 때마다 시인이나 극작가들처럼 존재의 시원과 변화에 대한 상상의 바다나 다름없는 설화나 신화 또는 성서를 찾았다. 미술과 문학의 예술적 원향이고 상상력의 공유지이기 때문이다. 거기에서 미술가들의 상상력이 빚어내는 조형미는 그것들을 환상적으로 수사하는 소설이나 서사시의 문체미와 교집합을 이루는 것이다. 예컨대 알리기에리 단테의 장편 서사시 『신곡』이다.

① 선이해로서 『신곡』과 상상하는 미술

단테의 『신곡』은 중세 이후 이탈리아의 미술가들에게 조형 욕망을 자극하는 상상력의 보고였다. 무엇보다도 그것은 미술가들에

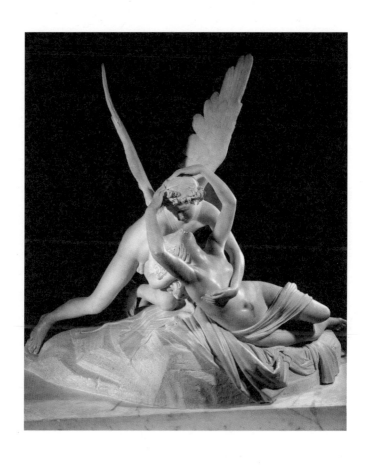

안토니오 카노바, 「에로스의 입맞춤으로 되살아나는 프시케」, 1787

게 여러모로 〈문학에로의 욕망〉을 유혹하는 텍스트였다. 『신곡』은 그리스, 로마의 신화처럼 환상적이면서도 드라마틱한 스토리의 체계적 전개가 독자를 흡입하는 시적 매력마저 지니고 있었다.

이를테면 도메니코 디 미켈리노Domenico di Michelino의 「신곡을 들고 있는 단테」(1465)를 비롯하여 산드로 보티첼리의 「단테의 초상화」(1495경)와 「지옥도」(1495), 엘리자베타 시라니Elisabetta Sirani의 「베아트리체 첸치」(1662), 페르디낭 들라크루아Ferdinand Delacroix의 「지옥의 단테와 베르길리우스」(1822), 윌리엄 블레이크William Blake의 「단테에게 수레를 설명하는 베아트리체」(1824~1827)와 102점의 「신곡 삽화」(1825), 아리 스헤퍼르Ari Scheffer의 「단테와 베아트리체」(1851), 헨리 홀리데이Henry Holiday의 「베아트리체를 만난 단테」(1883), 특히 단테에 대한 존경과 흠모로 인해 자신의 이름까지 단테로 바꾼 단테 게이브리얼 로세티Dante Gabriel Rossetti가 「결혼식 축제에서 만난 베아트리체」(1855), 「베아트리체의 인사」(1859), 「베아트리체, 죽음에 관한 단테의 꿈」(1871), 「천국에서 만난 단테와 베아트리체」(1853~1854), 「축복받은 베아트리체」(1870), 프레더릭 레이턴Frederic Leighton의 「단테의 추방」(1864), 존 윌리엄 워터하우스의 「단테와 베아트리체」(1917), 오늘날 마이클 파크스Michael Parkes의 일러스트화 「단테와 베아트리체」(1993) 등 단테와 베아트리체를 재현하여 남긴 많은 회화 작품들 그리고 피렌체의 산타 크로체 성당 앞에 세워진 엔리코 파치Enrico Pazzi의 「단테 입상」(1865)을 비롯하여 오귀스트 로댕의 「지옥의 문」, 우피치 미술관의 조르조 바사리Giorgio Vasari, 에밀리오 데미Emilio Demi 등의 여러 조각 작품들이 그러한 유혹이나 강렬한 호기심의 표상들이었다.

모름지기 유혹이나 호기심은 선이해Vorverständnis의 도화선이다. 유혹당하는 순간부터 또는 강한 호기심이 유발되는 순간부

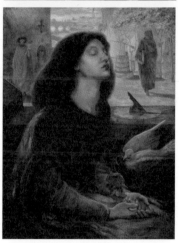

마이클 파크스, 「단테와 베아트리체」, 1993
단테 게이브리얼 로세티, 「축복받은 베아트리체」, 1870

터 대체로 주관적(독자적)인 선이해가 적극적으로 시작되기 때문이다. 『신곡』에 대해서도 로세티를 비롯한 많은 미술가들의 반응이 그러했다. 『신곡』은 발표된 이래 미술가들을 유혹하거나 호기심을 이끌며 그들의 문학 미학적 조형 욕망을 자극해 왔다. 그들은 『신곡』을 나름대로 감상하고 해석하며, 평가하고 표상화해 온 것이다. 그들에게 텍스트에 대한 유혹은 표상화라는 조형적 지평 융합으로 이어지는 선이해의 계기였던 탓이다.

앞서 말했듯이 미술가들이 시도하는 텍스트에 대한 조형적 표상화는 저마다의 선이해에 따른 지평 융합의 표현이다. 『신곡』과 같이 신화적 상상력이 풍부한 텍스트를 표상화할 경우엔 더욱 그렇다. 『신곡』을 주제로 한 조형 작품을 대하는 객체들, 즉 감상자나 이론가 또는 비평가보다도 주체인 미술가 자신에게 그것에 대한 해석학적 선이해와 지평 융합은 필수적이기 때문이다. 그러므로 레싱이 『라오콘: 미술과 문학의 경계에 관하여』의 머리말에서 미술과 문학을 비교한 첫 번째 사람(애호가)은 둘 다 환상을 불러일으키며 그 환상 모두 쾌감을 준다고 느꼈고, 두 번째 사람(철학자)은 둘 다 공히 동일한 원천에서 나온다는 사실을 발견했고, 세 번째 사람(예술 비평가)은 문학이 미술을, 그리고 미술이 문학을 설명과 본보기로써 도와줄 수 있다는 것을 알아차렸다고 주장하는데, 『신곡』의 유혹에 걸려들어 그것을 표상화한 미술가들의 경우는 이 세 가지(애호가, 이론가, 비평가)의 유형에 모두 해당된다고 말해도 과언이 아니다.

15세기의 미켈리노에서 20세기의 워터하우스나 마이클 파크스에 이르기까지 그들은 저마다의 시대와 지평에 따라 『신곡』을 세로내리기하며 상상하고 가로지르기하며 욕망했다. 그들은 베아트리체에 대한 단테의 편집증적paranoiac 심상에 대를 이어 동화되거나 스스로 자아 동조적ego-syntonic 기분에 감염되었다. 다시

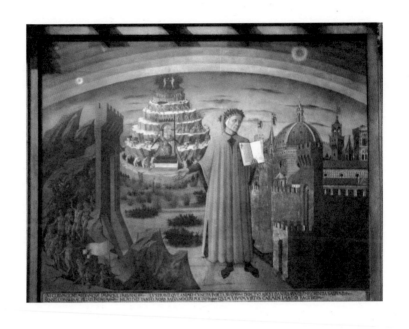

도메니코 디 미켈리노, 「『신곡』을 들고 있는 단테」, 1465

말해 그들은 단테가 1304년부터 죽을 때(1321)까지 17년 간 1만 4천 233행으로 집필한 장편의 서사시 『신곡』의 시공을 넘나드는 환상적인 세계 속에 빠져든 채 지옥과 연옥 그리고 천국이라는 사후의 세계를 눈앞에 그리고자 했다. 〈시간의 영원화〉를 시도한 단테의 집념 못지않게 그들은 단테가 빠져든 지고지순한 사랑의 애상哀想과 그 영원성마저도 표상화하여 확인시켜 보려 했다.

그런가 하면 많은 미술가들은 단테의 열혈 추종자인 로세티가 자신의 팜파탈이었던 연인을 모델로 하여 그린 「축복받은 베아트리체」를 비롯한 작품들에서도 보듯이 단테에게 천국에 이르도록 사랑의 승화를 가져다준 베아트리체에 대한 (일방적인) 순애보를 사실인양 재현시켜 보기도 했다. 이렇듯 단테와 『신곡』은 많은 예술가들에게 뮤즈가 되어 신드롬으로 이어졌다. 유혹과 호기심이 이끄는 대로 통시적, 공시적으로 투입introjected된 그들의 정서와 의식은 단테와 『신곡』에 대한 상상의 유희를 역사 속에 계보학적으로 펼쳐 왔다. 천재적 예술가들이 그러하듯 단테도 그가 의도한 대로 미술사에서 『신곡』을 운반 수단으로 하여 하나의 미시권력을 행사한 것이다.

② 『신곡』의 예술혼과 정신 병리적 징후

단테의 삶과 『신곡』은 그것으로써 하나의 해석학적 주제가 되었고 미술의 장르가 되었다. 또한 그것만으로도 이제껏 예술의 계보학적 역사가 되어 왔다. 특히 『신곡』과 더불어 이어져 온 〈단테 신드롬〉은 문학사에서보다 미술사에서 더욱 격세 유전되었다. 왜 그럴까? 한마디로 말해 시인보다 여러 미술가들이 단테에게 빠져들었기 때문이다. 미술가들의 정서를 뒤흔든 것은 단테의 삶이었고, 그들을 각자의 예술적 〈관계 망상idea of reference〉 속에서 상상하게

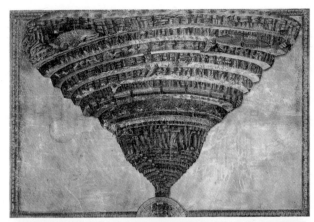

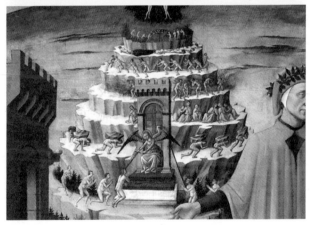

산드로 보티첼리, 「지옥도」, 1495
도메니코 디 미켈리노, 「『신곡』을 들고 있는 단테」, 일부(지옥), 1465

한 것, 그리고 그것과 통섭적 〈공감각synesthesia〉을 지니게 한 것은
『신곡』의 환상 세계였다.

　　실제로 도메니코 미켈리노나 단테 로세티처럼 단테의 삶
에 자신들의 혼을 빼앗긴 많은 미술가들은『신곡』에게서 직접적인
영감을 얻곤 했다. 그의 장시들이 어느 무엇보다도 예술적이고 역
사적일뿐더러 신학적이고 철학적이었던 탓이다. 시와 미술의 경
계 짓기보다 동일화의 연상 작용을 강조한 호라티우스나 베르길
리우스의 주문을 연상시키는 그것들은 이른바 〈베아트리체 효과〉
가 단테의 시혼詩魂을 일깨우며 시심詩心을 불태운 것 이상으로 그
이후 미술가들의 조형 욕망에도 작용했다. 그것은 마치 〈가장 위
대한 시인에게 경의를 표하라, 그의 정신은 우리를 떠났지만 다시
우리에게 돌아오신다Onorate l'altissimo poeta, L'ombra sua torna, ch'era dipartite〉
는 단테 무덤 위에 쓰여 있는 묘비명이자『신곡』의 한 소절과도 같
았다.

　　하지만 〈단테 신드롬〉은 미술사에서 흔치 않은 정신 병리
적 현상이다. 단테의 삶과『신곡』처럼 정상적이지 않은 개인의 체
험과 그것을 모티브로 한 문학 작품이 세월을 뒤로한 채 미술가들
의 창의적인 상상력을 자극하며 거듭 재현되는 경우가 (미술의 역
사에서도) 드물었기 때문이다. 단테에게 베아트리체가 정신 병리
적인 집착의 촉매였고, 그 뮤즈에 의한 에로스의 충동과 리비도의
충일, 파토스적 영감과 디오니소스적 광기의 발현체가 곧『신곡』
이었듯이 단테 신드롬에 걸려든 미술가들에게『신곡』의 단테는 또
다른 뮤즈였다.

　　고대 그리스의 신화에서도 보면 〈아프로디테나 에로스에
의해 영감을 받은 애욕적 광기는 환희와 사랑을 부추겼다. 뮤즈에
의해 자극받은 시적 광기는 서정적인 표현을 낳았다. (따라서) 어
떤 뛰어난 성취나 창의적인 업적 ― 저술, 음악, 시, 철학, 무용, 미

술, 조각 또는 지적인 발견 중에 어느 것에서든 — 은 이러한 형태의 광기 중 하나 이상으로부터 나왔다.〉[57] 그 때문에 디오니소스가 몰아내는 광기가 천재적 예술가들에게 정서적 자유와 해방감을 가져다주기 일쑤였다.

실제로 창의성과 천재적 광기와의 연관 관계에 관한 논의는 새삼스러운 것이 아니다. 〈시인의 영감은 종교적 광기의 순간에 떠오른다〉는 플라톤의 주장에서 보듯이 그것은 옛날부터 논의되어 왔다. 이를 뒷받침이라도 하듯 천재적인 예술가들의 창의성 넘치는 작품들이 편집증적 망상과 같은 비정상적인 정신 현상과 깊이 연관된 경우들이 허다하다. 단테의 시적 영감이 베르길리우스와 베아트리체에 의해 보여 준 지옥inferno, 연옥purgatorio, 천국 paradiso처럼 환상 세계로의 몰입을 부추긴 편집증적인 내세 망상도 마찬가지이다. 더구나 그와 같은 망상이 환상적으로 보이기까지하는 까닭은 모름지기 그것이 투입된 감정 상태나 시적 상상력과 일치하기 때문이다. 그것은 무엇보다도 감성과 신앙 간의 〈조화로운 기분congruent mood〉을 이루는 매우 〈체계화된 망상systematized delusion〉이다.

예술의 역사를 돌이켜 보면 자신의 감정적 혼란이나 광기로부터 영감을 얻어낸 많은 예술가들은 이내 자신이 추구하는 영혼의 힘을 빌려 그것을 창의적 예술로 승화시켜 왔다. 그들에게 편집증이나 광기는 단순한 정신 병리 현상이라기보다 그 이상의 것이었기 때문이다. 그것은 도리어 개성 넘치는 독창적인 작품의 발현을 위한 예술적 승화의 작용인이면서도 에너지였다.

예컨대 18세(1283) 때부터 7~8년간 처음으로 이탈리아어(속어)로 시를 쓴 『새로운 삶Vita Nova』(1295)에서 이미 베아트리체에 대한 단테의 편집증적 사랑 — 단테는 그녀를 두 번밖에 만나

---

57    아놀드 루드비히, 『천재인가 광인인가』, 김정휘 옮김(서울: 이화여자대학교출판문화원, 2006), 18면.

지 않았지만 그 이후 죽을 때까지 이어진 그녀에 대한 지순한 애정과 지고한 사랑을 하나님의 영광으로 승화시켰다. 그것이 『신곡』에서 베아트리체와 함께할 수 있는 천국을 상징하는 단테 신학의 원천이 되었던 것도 그 때문이다[58] — 을 천국의 천사와 같은 〈영원한 여자〉의 이미지로 표상한 표현들이 그러하다. 더구나 그것들은 〈감미로운 청신체淸新体〉라는 〈새로운 시novo rime〉의 문체를 탄생시키기까지 했다. 이를테면 『신곡』의 「천국」 제27곡에서의 신앙 고백이 그것이다.

> 하지만 내 욕망을 아는 그녀는
> 그녀 얼굴 속에서 마치 하느님이
> 기뻐하시듯 행복하게 웃으며 말했다.
> 「중심을 고정하고 다른 모든 것을
> 돌게 하는 우주의 본성은 바로
> 이곳을 그 출발점으로 시작하지요
> 그리고 이 하늘은 하느님의 마음 이외에,
> 우주를 돌리는 사랑과 거기에서 내리는
> 힘이 불타는 다른 장소를 갖지 않아요.」[59]

훗날 도메니코 디 미켈리노가 「『신곡』을 들고 있는 단테」의 중앙(연옥)에다 마지막 여정인 천국으로 안내할 천사를 그려 넣은 까닭도 마찬가지이다.

〈청신체dolce stil novo〉란 새롭고novo, 감미로운dolce 문체stil라는 뜻이다. 그것은 (이룰 수 없었던) 지상에서의 리비도가 정화된purified 감정과 오로지 천국만을 지향하는 승화된sublimed 영혼이 조화를 이루며 지어내는 로맨틱한 미감美感의 문체들이다. 이를테면

---

58  박상진, 『이탈리아 문학사』(부산: 부산외국어대학교출판부, 2003), 60~61면.

59  단테 알리기에리, 『신곡』, 「천국」, 김운찬 옮김(파주: 열린책들, 2007), 239면.

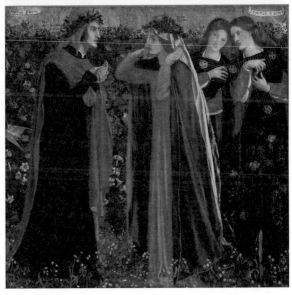

헨리 홀리데이, 「베아트리체를 만난 단테」, 1883
단테 게이브리얼 로세티, 「베아트리체의 인사」, 1859

『신곡』의 「연옥」 제24곡에서 단테는 청신파와 논쟁을 벌인 시칠리아파의 시인 보나준타 오르빗차니Bonagiunta Orbicciani와 대화하듯 쓴 구절들이 그것이다.

> 나는 말했다. 「오, 나와 말하고 싶은 듯한
> 영혼이여, 그대의 말을 알아듣게 해주오.」
> (……)
> 「그런데 지금 내가 〈사랑을 이해하는
> 여인들이여!〉하고 시작하는 새로운
> 시를 쓴 사람을 보고 있는지 말해 주오.」
> 나는 그대에게
> 「나는 사랑이 영감을 줄 때 기록하고,
> 사랑이 내 마음에 속삭이는 것을 그대로 표현하는 사람일 뿐이오..」[60]

거기서 〈오, 나와 말하고 싶은 듯한 영혼이여〉라고 외친 단테는 〈사랑을 이해하는 여인들〉이 〈새로운 시〉를 쓰는 사람을 보고 있는지를 확인한다. 또한 〈나는 사랑이 영감을 줄 때, …… 사랑이 내 마음에 속삭이는 것을 그대로 표현하는 사람일 뿐이오〉라고도 주장한다. 이렇듯 베아트리체에 대한 사랑의 덫에 빠진 단테는 그녀를 처음 본 순간부터 여성 찬미론자가 되었다. 누구보다도 그녀에 대한 사랑의 영감이 그에게는 〈새롭고 경이로운〉 삶의 의미가 되었던 것이다.

이때부터 단테는 로맨틱한 영감으로 감미로운 시를 써야 했다. 그만의 에로스에게 로고스마저 빼앗긴 듯 무릇 한 여인(아홉 살에 처음 본 이후 그의 영혼을 지배한 베아트리체)에 대한 환상에 사로잡힌 그의 예술혼은 매우 (병적으로) 정화된 〈영혼과의

---

60   단테 알리기에리, 『신곡』, 「연옥」, 김운찬 옮김(파주: 열린책들, 2007), 208면.

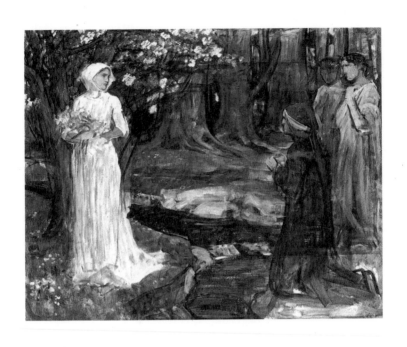

존 윌리엄 워터하우스, 「단테와 베아트리체」, 1917

대화〉를 원하는가 하면 승화된 〈사랑의 영감〉만을 감미롭고 환상적으로 표현하고자 했다. 그가 새로운 문체와 『신곡』의 프롤로그이자 앞으로 전개될 천로역정天路歷程의 서막과도 같은 『새로운 삶』에서 단테에게 베아트리체는 이미 축복과 구원의 상징이었다.

> 그녀 지나치는 곳이면 모두가 그녀에게 몸을 돌리고
> 인사하는 자의 마음을 떨게 만드네
> (……)
> 여자들이여, 날 도와주시오, 그녀에게 영광을 돌리도록,
> 온갖 부드러움, 온갖 겸손한 생각은
> 그녀의 말을 듣는 자의 마음에서 생겨나고
> 그래서 그녀를 처음 본 자는 축복받는다네
> 그녀가 슬며시 미소 지을 때 언제인지
> 말할 수도 기억할 수도 없네
> 그렇게도 새롭고 사랑스런 경이로움이라네[61]

나아가 그녀는 영원한 구원의 메신저이자 신에게로 인도하는 매개자가 되었다. 단테는 『새로운 삶』에서 천사와 같은 여인으로 승화된 그녀를 『신곡』에서는 모름지기 〈천국에로의 안내자〉로 등장시킴으로써 단테 신학의 상징으로 그리고 단테 시학의 환상적인 출입구로 삼았다.

하지만 종교적이든 예술적이든 편집과 환상은 이성적으로나 감성적으로나 정상적인 정서 상태로 간주하기 어렵다. 심신을 가릴 것 없이 누구라도 그 상태가 평균에 가까우면 정상적이고, 거기서 멀면 병리적이듯[62] (편집과 망상이 시나 회화로 미화되어 극도로 환상적이라고 할지라도) 단테의 그것 또한 독특한 병리

---

61  박상진, 앞의 책, 62면, 재인용.

62  조르주 캉길렘, 『정상과 병리』, 이광래 옮김(파주: 한길사, 1996), 35면.

적 징후나 다름없기 때문이다. 많은 천재적인 예술가에게 편집증이나 망상(워터하우스의 그림처럼), 또는 환상이나 광기(블레이크의 그림처럼)는 창의적인 작품 생산의 계기이지만 정신 병리적 징후임에는 틀림없다. 본래 동일한 인격 구조의 표현인 천재와 광기는 평균에 아주 멀리 벗어난 〈과도한 존재 양태〉이고[63], 〈비범의 현현顯現〉이다. 그것이 정신 병리적인 것도 그 때문이다.

〈예술은 독창적이어야 한다.〉 독창적이고 천재적인 예술가일수록 개성의 발휘나 발현에서 평균이나 일반(정상)을 거부하는 역설(비정상)의 논리에 충실하다. 그래서 예술은 초논리적이다. 예술의 창의성은 어떤 로고스의 법칙도 의식하지 않을뿐더러 시공에서 요구되는 어떤 연역의 질서와도 타협하지 않는다. 그것은 오히려 그것에 반발하거나 그 너머를 드러나게 함으로써 더욱 빛난다. 많은 관람자가 예술을 찾는 이유도 마찬가지이다. 연역과 논리, 귀납과 과학에 대한 피로도가 높을수록, 정서나 감정의 평균치에 길들수록 관람자들은 예술 작품에서 내성적 일탈의 대리 만족을 찾곤 한다.

예술 작품의 공급자인건 소비자이건 그것을 향유하려는 사람들은 신체의 건강 상태(정상)를 유지하거나 회복하기 위해 (물이나 단백질, 탄수화물 등의) 생리적 적정(정상) 상태보다 부족하면 해갈이나 식욕을 부르듯 저마다 심상心狀에서의 정서적 결핍(비정상)으로부터도 치유받기를 원한다. 사람들이 근본적으로 리비도의 결여나 결핍을 견디지 못한 채, 어떤 식으로든 그것의 충족을 욕망하는 경우가 그러하다.

단테의 편집증이 보여 준 징후도 마찬가지이다. 일방적인 사랑의 정감을 극대화하기 위해 그가 운명적으로 선택한 묘안이 곧 〈영원에로의 환상 여행〉이었다. 그는 베르길리우스에게 그 길을

---

63　필립 브르노, 『천재와 광기』, 김웅권 옮김(서울: 동문선, 1997), 141면.

물었고, 참을 수 없이 깊어 가는 사랑의 편집증을 자가 치유하기 위해 그 여행의 종착지를 베아트리체와 함께 들어가 하나님의 빛을 직접 바라볼 최고의 하늘至高天, 즉 치천사Serafini가 지키는 아홉 번째九天의 하늘이자 하느님의 하늘인 원동천原動天[64]으로 정했다. 마침내 그곳에 이른 단테는 『신곡』 「천국」의 마지막 곡인 제33곡에서 다음과 같이 간원한다.

> 지금 우주의 가장 낮은 늪(지옥)에서
> 이곳까지 오면서 수많은 영혼들의
> 삶을 하나하나 살펴본 이 사람이
> 당신께 은총에 의한 힘을 기원하오니,
> 마지막 구원(하느님)을 향하여 더욱 높이
> 눈을 들어 올릴 수 있는 능력을 주십시오.
> (……)
> 최고의 기쁨이 펼쳐지도록 해주십시오.[65]

결국 17년간 진행된 『신곡』의 작업은 생전에 (베아트리체에게) 한마디의 고백조차 못해 본 자신의 애상을 오로지 천국으로 안내하는 환상 속의 뮤즈에게만 신탁하며 치유하는 과정이었다.

---

64  치천사(熾天使)가 지키는 합창하는 원동천(윤리학)은 프톨레마이오스의 지구 중심설, 즉 천동설에 따라 지구로부터 가장 바깥에 위치한 지고천이다. 그 아래의 여덟 번째 하늘에는 승리의 영혼인 지천사(智天使, Cerubini)가 자리하고 있는 항성천(恒星天, 형이상학)이 있다. 일곱 번째 하늘에는 명상하고 관조하는 영혼들인 옥좌의 천사(座天使, Troni)의 토성천(土星天, 천문학)이 있고, 여섯 번째 하늘에는 통치의 천사(主天使, Dominazioni)가 의로운 영혼을 지키는 목성천(木星天, 기하학)이 있다. 다섯 번째 하늘에는 믿음을 위해 싸우는 군인들의 영혼, 즉 권위의 천사(力天使, Vitudi)가 지키는 화성천(火星天, 음악)이 있고, 네 번째 하늘에는 지혜로운 영혼들과 더불어 권력의 천사(能天使, Potestari)가 있는 태양천(太陽天, 산술학)이 있다. 세 번째 하늘에는 주권의 천사(權天使, Principati)가 사랑하는 영혼들을 지키는 금성천(金星天, 수사학)이 있고, 두 번째 하늘에는 활동적인 영혼들을 대천사(大天使, Arcangeli)가 다스리는 수성천(水星天, 논리학)이 있다. 그리고 가장 느리게 돌며 그 빛도 가장 약한 첫 번째 하늘에는 불완전한 영혼들을 천사(天使, Angeli)가 다스리는 가장 가까운 월천(月天, 문법)이 있다. 단테의 우주관은 아리스토텔레스의 형이상학에 따라 순수 형상pure Form의 신학적 주체인 〈하느님〉을 가리켜 원동력을 지닌 〈부동(不動)의 동자(動者)〉로 간주하고 있다.

65  단테 알리기에리, 『신곡』, 「천국」, 김운찬 옮김 (파주: 열린책들, 2007), 287면.

그의 예술 정신은 하느님의 구원에 대한 신앙을 통해 오랫동안 겪어 온 비애와 비감을 보상하려 했다. 그는 원죄이자 숙명과도 같은 인간의 〈참을 수 없는 사랑 바라기〉를 〈숭고미〉로 대신한 그만의 장엄한 알레고리를 시도한 것이다. 다시 말해 교황과 황제 간의 정쟁에 휘말려 1302년에 사형 선고를 받고 피렌체에서 정적 Neri(흑당)에게 추방당한 그는 죽을 때까지 19년간 인고의 망명 생활을 견디게 한 그 〈편집증적 리비도〉를 그와 같은 마력 — 애달픈 그의 심상마저도 무한 사랑의 천국으로 만드는 은총의 힘 — 에 의해 종교적으로 승화시키기까지 했다.

　　그는 더 이상 오를 수 없는 하늘, 하느님의 지고천에서 삼위일체의 신비를 관조하며 〈부동의 동자The Unmoved Mover〉 — 세상에서 일어나는 일체의 모든 운동의 동력인이자 작용인 — 인 절대자에게 〈오, 넘치는 은총이여, 그 덕택에 나는 영원한 빛에게 시선을 고정시켰〉음을 고해한다.

　　훗날 셰익스피어가 장편 시집 「비너스와 아도니스」에서 〈아폴로 신이여, 나를 시상詩想의 샘으로 이끌어 주소서〉하고 애원하듯 단테 역시 하느님에게 무한한 사랑이 넘치는 〈은총의 빛〉을 기원한다. 그는 지상에서의 에로스와 리비도가 채워 주지 못하는 안타까움(궁핍과 결여의 감)을 파라디소Paradiso에서나 진정으로 맛볼 수 있는 고귀한 아가페Agape가 대신 채워 줄 것이라고 믿기 때문이다. 그가 〈신앙 고백록〉과도 같은 장편 서사시의 대단원을 다음과 같이 장식하는 까닭도 거기에 있다.

　　　그 덕택에 내 소망은 마침내 이루어졌다.
　　　여기 고귀한 환상에 내 힘은 소진했지만,
　　　한결같이 돌아가는 바퀴처럼 나의
　　　열망과 의욕은 다시 돌고 있었으니,

③ 중세 말의 광기와 코메디의 역설

고향 피렌체에서 추방되어 망명 중인 단테는 당시(14세기 초)의 상황을 가리켜 〈비참한 땅에서 피 흘리고 있는, 오 비굴한 이탈리아여, 거대한 폭풍우 속에서 선원이 없는 배와 같구나〉[67]라고 탄식한다.

㈀ 세기말의 광기

19세기에 이르러서야 정치적 통일을 이룩한 이탈리아의 13세기 말은 (단테의 말대로) 전쟁과 정치적 갈등이 고조된 혼란기였다. 제국에의 야망, 그 끝자락에 와 있던 당시 이탈리아의 모습은 정치적으로 세기말의 광기인 데카당스를 드러내고 있었을뿐더러 종교적으로도 중세의 말기적 증세가 뚜렷한 쇠락상을 노정하고 있었다.

　　　일찍이 영토 욕망에서 비롯된 교황과 황제 간의 갈등과 대립은 신성 로마 제국의 황제인 프리드리히 1세, 그리고 로마와 그 주변 지역에서 확고한 입지를 굳힌 교황 사이에서 빚어졌다. 1152년 황제로 선출된 프리드리히 1세는 이후 30년 동안 이탈리아 북부에서 제국의 건설을 위해 노력했다. 시칠리아에서 성장한 그의 손자 프리드리히 2세는 1225년 즉위한 뒤에도 대를 이어 이탈리아 자치 도시들의 정복에 열을 올렸다. 이에 대해 교황은 중부에 강력한 국가를 세움으로써 북부와 남부에서 제국(독일)의 황제로부터 위협을 받고 있던 교황권의 항구적인 독립을 확보하

---

66　단테 알리기에리, 『신곡』, 「천국」, 김운찬 옮김(파주: 열린책들, 2007), 293면.
67　크리스토퍼 듀건, 『이탈리아사』, 김정하 옮김(서울: 개마고원, 2001), 72면.

려 했다. 특히 양측은 모두 북부의 자치 도시들로부터 지지를 얻고자 했고, 이런 분위기를 이용하여 각 도시Comune 내에서 정쟁 관계에 있던 당파들도 충성의 표시를 위해 저마다 기벨린Ghibeline, 즉 황제파와 구엘퍼Guelf, 즉 교황파라는 명칭을 사용했다.[68]

더구나 영토 확장을 위해 수년간 계속된 이들 사이의 전투는 혹독한 결과를 낳으며 반도의 분열을 더욱 가속화시켰다. 교황파와 황제파들은 상대를 살해하거나 축출하면서 그리고 동맹 간의 복잡한 분규를 야기하면서 권력 투쟁을 계속하였다. 당시의 역사가인 디노 콤파니Dino Compagni도 피렌체에서 벌어졌던 투쟁을 당파의 활동과 지도자의 성격에서 기인한 것으로 기록했다. 정치가로서 단테의 운명이 순탄치 않았던 까닭도 마찬가지였다.

본래 법률학자였던 단테는 이미 크로체 수도원에서 고전적 자유 학예artes liberalis인 3학(문법, 논리학, 수사학)과 4학예(산술학, 음악, 기하학, 천문학)를 배웠다. 또한 그는 1320년대에 도미니쿠스회와 프란시스코회의 수도원에서 열리는 신학 강의에 참석하는가 하면 그곳 수사들의 학회나 여러 철학자들과의 논쟁에도 자주 참여했다. 그가 보여 준 〈앎에의 의지〉는 권력 의지보다 덜하지 않았기 때문이다.

하지만 그는 신학이나 철학처럼 관념적이고 추상적인 학문보다 말세의 데카당스를 반증하듯, 모름지기 병리가 생리(정상)를 강조하듯[69] 실제적인 정치와 윤리 문제 — 그는 윤리학을 지고천인 원동천에 비유하여 최고의 학문으로 간주했다. 그만큼 윤리 문제를 시급한 시대적 과제로 간주했다 — 에 더욱 많은 관심을 기울였다. 그가 황제파보다 교황파에 가담한 것도 그런 이유에

---

68  앞의 책, 71~72면.
69  생명의 규범은 정상 상태 때보다 오히려 일탈 상태에서 더 잘 인식된다. 질병이 회복되는 과정이 밝혀져야 비로소 정상적인 신체 기능에 대해서도 알게 된다. 병리학이 곧 생리학의 출발점이 되는 것이다. 이광래, 「생물과학의 인식론적 역사」, 조르주 캉길렘, 『정상과 병리』, 이광래 옮김(파주: 한길사, 1996), 35면.

서였다. 그가 생각한 이상적인 황제는 공정과 박애의 정신을 갖고 오직 하느님에게만 종속된 최고의 판관이었으며, 정의와 자연과 신의 뜻으로 인정받는 로마 제국의 계승자여야 했다.[70]

그러나 피렌체 최초의 박식한 지식인이자 문학에 심취한 인물이었던 단테는 이국의 황제가 이탈리아에 군림해 온 제국에의 야망에는 동의하지 않았다. 오히려 그는 두 수도회의 도서관에서 고대와 중세의 다양한 분야의 학문을 섭렵하며 이탈리아 사회의 새로운 문화를 창출하려는 선구자적 역할에 나서기를 주저하지 않았다. 부르크하르트Jacob Christoph Burckhardt도 〈그는 반항과 동경의 마음으로 조국을 논하여 피렌체인의 가슴을 떨리게 했다. 그의 사상은 이탈리아뿐만 아니라 세계를 향해서도 뻗어 있었다. …… 그는 자신이 이 길을 걸어간 최초의 사람임을 긍지로 여겼다〉[71]고 적었다.

무엇보다도 13세기 말의 병적 징후들이 그의 선구적 야망을 더욱 충동했을뿐더러 몰락에 저항하는 중세의 광기들이 그의 신선한 욕망, 예컨대 추방된 뒤에도 죽을 때까지 라틴어보다 오로지 자신의 언어(이탈리아어)에서만 정신적 고향을 찾을 수 있다고 주장할뿐더러 이탈리아어를 가장 고상한 언어로 애써 강조함으로써 『속어론De vulgari eloquentia』(1305, 미완성)[72]을 더욱 돋보이게 했을 터이다. 그럼에도 불구하고 그가 피렌체에 몰아닥친 광기 어린 욕망의 소용돌이에 휘말려야 했던 것은(따지고 보면) 신지식인으로서의 성급한 긍지와 정치적 야망의 초과 때문이었다. 초과와 과

---

70  야코프 부르크하르트, 『이탈리아 르네상스의 문화』, 이기숙 옮김(파주: 한길사, 2003), 142면.

71  앞의 책, 142면.

72  『속어론』은 1305년 이전부터 쓰기 시작하여 제2권 14장에서 미완성으로 끝난 작품이다. 제1권은 언어의 기원이나 라틴어의 발생에 대해서, 그리고 반도 내에서 쓰이는 구어체 14가지가 도시마다 다르지만 정착되지 않은 이탈리아어의 고상하고 숭고한 성격을 강조한다. 제2권에서는 라틴 속어의 훌륭한 표현들을 논하고 있다. 하지만 이 책을 그 역시 당시 학자들의 주의를 끌기 위해 라틴어로 써야 했다. 김효신, 『이탈리아 문학사』(대구: 학사원, 1997), 37면 참조.

잉은 빈곤과 결핍에 못지않게 정상적이고 보편적인 덕성, 즉 아리스토텔레스가 말하는 균형 잡힌 인성이자 아폴론적 품성인 중용 mesotes의 상실을 의미한다.

세기말의 (피렌체를 비롯한) 이탈리아는 실제로 가속화되는 반도의 지리적 분열에 못지않게 평형감을 잃은 채 정치적 스키조schizoprenia를 앓고 있는 정신 병동과 같은 곳이었다. 코메디에 대한 냉소를 자아낼 만한 기만적인 권력 투쟁과 정치적 병리 현상인 과도한 당파성Parteilichkeit이 전개되고 있었기 때문이다. 이를테면 조선을 총체적으로 병들게 한 사색당쟁처럼 교황파마저도 그 내부가 흑당Neri과 백당Bianchi으로 양분되어 정치적 모함과 이전투구를 일삼았다.

피렌체의 권리를 옹호하기 위해 단테가 편을 들었던 백당은 기본적으로 황제파와 화해를 바라는 입장이었다. 그럼에도 단테가 집정관이 된 1300년 백당과 흑당 사이에는 권력 투쟁이 노골화되기 시작했다. 이듬해 10월에는 이를 중재하기 위해 프랑스의 필립 4세의 동생인 샤를르 드 발로와가 파견되었지만 그는 중재자로 위장했을 뿐, 실제로는 교황 보니파치우스 8세가 단테의 반대편인 흑당을 은밀히 지원하기 위해 보낸 사람이었다.

죽을 때까지 단테가 겪어야 했던 지난한 정치 역정은 이런 음모에 걸려들면서 시작된 것이나 다름없다. 이를 모르고 있는 백당의 지도자 단테는 2년 동안 두 명의 사절과 함께 피렌체의 자유를 지키기 위해 로마에 파견되어 있었다. 그사이 피렌체에서는 발로와의 지원하에 흑당이 정권을 잡았고, 1302년 1월 27일 단테는 로마에서 돌아오던 중 흑당의 집정관인 가브리엘리Cante de Gabrieli에 의해 공금 횡령죄와 더불어 교황에 대한 적대 행위, 피렌체의 평화를 위협했다는 죄목으로 공직 박탈에다가 2년 유배와 벌금형까지 선고받았다.

이에 불복한 단테가 법정에 나가지 않았고, 벌금도 물지 않자 곧바로 그에게 영구 추방령과 재산 몰수령이 내려지는 동시에 피렌체에 들어오면 화형에 처한다는 판결이 더해졌다. 피렌체의 스키조 현상은 단테의 추방과 정처 없는 방랑을 요구한 것이다. 이후 단테는 국내외의 여러 곳을 전전하며 귀향의 기회만을 기다려야 했다. 그는 신성 로마 제국의 재건을 꿈꾸는 하인리히 7세를 〈조국의 해방자〉라고 부르면서 제국의 건설이 이뤄지기를 바랐지만 황제의 사망으로 절망감에 빠지게 되었다.

1315년에는 흑당에 의해 사면령이 내려져 피렌체로 돌아갈 수 있게 되었음에도 그는 명예롭지 못한 귀환이라고 생각하여 거절했다. 결국 분노한 피렌체는 그에게 사형 선고를 내리고 말았다. 조국을 포기한 단테는 〈신성한 코메디La Divina Commedia〉인 『신곡』의 출판이야말로 (베아트리체를 만날 수 있는 천국으로의) 〈진정한 귀향〉이라고 생각한 나머지 1321년 9월 14일 반도의 오른쪽 끄트머리에 위치한 작은 도시 라벤나에서 죽을 때까지 원고를 완성하는 데 전념했다. 그곳에서 중세 말 피렌체의 광기가 연출한 〈희극적인 비극〉을 주저하지 않고 몸소 실연實演하며, 그 비극에 대해 중세 말의 병든 권력들에게, 즉 〈정치〉와 〈기독교 세계〉 모두에게 화답할 장송곡을 준비했다.

(ㄴ) 코메디의 역설

『신곡』은 왜 코메디일까? 단테의 서간문에 의하면 단테가 붙인 제목은 그냥 〈희극〉이었다. 그것은 고작해야 베아트리체의 나이 9살과 18살에 잠간 만난 우연을 평생 동안 숙명적 인연으로 새기며 붙인 제목이었다. 그는 자신의 슬픈 사연을 각별한 삶의 굴레로 삼는 대신 〈슬픈 시작〉에 이어 〈행복한 결말〉에 이르는, 즉 영혼과의 신성한 대화로 승화시키는 반어법적反語法的 동기에서 그렇게 정했다.

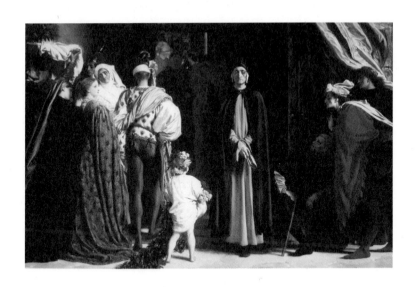

프레더릭 레이턴, 「단테의 추방」, 1864

그 때문에 얼마 뒤 조반니 보카치오Giovanni Boccaccio는 코메디 앞에 〈신성한divina〉라는 형용사를 붙여 단테의 의도를 더욱 강조했다. 보카치오는 단테의 이 작품이 지닌 고귀함과 걸출함에 매료된 나머지 신의 작품과도 같다는 〈신성한〉이라는 의미로 규정하여 쓴 것 — 1555년 베네치아에서 처음으로 출간 — 이다.[73] 그는 아이러니컬하게도 피렌체의 위탁을 받아『신곡』「지옥」편의 17곡까지 주석을 달며 주로 알레고리의 의미들을 규명하는 60편의 강의록을『단테의 신곡에 대한 비평Esposizioni sopra la Commedia di Dante』(1370)이라는 책(이탈리아어)으로 출판하기도 했다.

하지만 〈비극의 역설〉로서 붙은 희극의 의미는 단테가 선택한 제목에만 국한되지 않는다. 그것은 중세 말의 시대에 대한 역설이자 (어떤 의미에서) 1316년 교황청마저 로마에서 아비뇽 — 교황은 그곳에서 60여 년 간 자치권을 행사했다 — 으로 옮겨야 할 정도로 혼란한 시대가 낳은 역설이기 때문이다. 예컨대 13세기 말 프랑스의 국왕 필리프 4세와 교황 보니파키우스 8세 사이의 볼썽사나운, 시니컬 코메디cynical comedy와도 같은 권력 투쟁이 그것이었다.

다시 말해 국왕이 교회에 대해 과세를 명하자 교황은『단하나의 신성한 믿음Unam sanctam』이라는 교서를 통해 〈교권이 세속권 앞에 무릎을 꿇어야 하는 처사〉라 하여 반대했고, 이에 격분한 국왕도 1302년 이미 권위를 잃은 교황을 아비뇽에 가둬 버렸다. 이듬해 교황은 몰래 감옥을 탈출했지만 한 달쯤 지나서 세상을 떠나고 말았다. 그 뒤 권력과 공모한 불의와 부패는 자연이 타락과 몰락을 등식화하며 피렌체를 비롯한 자치 도시 내의 혼란을 더욱 부채질했다. 이를 지켜본 많은 도시민들도 갈수록 정쟁이 만연해지는 위원회와 관료들의 부패 등으로 인해 자치 정부가 더 이상

---

73  박상진,『이탈리아 문학사』(부산: 부산외국어대학교출판부, 2003), 67~68면.

폴 시냐크, 「아비뇽의 교황청」, 1900

의미 없다고 생각하게 되었다.[74]

　단테는 이렇듯 참을 수 없는 존재들의 불가피한 이중 굴레로서의 가벼움(리비도)과 무거움(타나토스), 즉 삶의 고통스런 질곡과도 같은 시대적 징후들을 투쟁과 음모가 난무하는 어두운 지옥Inferno에 비유했다. 그는 세기말의 시대 상황을 애욕과 탐욕의 유혹에 빠져 든 영혼들이 죄악과 이웃해야 하는 〈죽음의 세계〉라고 생각했다. 당시의 어느 누구보다도 신학과 철학 그리고 고전적 자유 학예에 중층적重層的으로 순치된 휴머니스트였던 단테와 그의 정적들은 권력의 소용돌이 속에서 (제국에의 야망을 불태우는 권세가로서) 정치적 피로 골절 상태에 이르렀기 때문이다.

　그는 피렌체(고향)에 봄이 오는 소리가 들리는 여명의 시기에 살았음에도 신의 형벌에 대해 〈역설의 알레고리〉로 자신을 변명하며 시대를 증언해야 할 뿐 (비극적 희극 이외엔) 달리 선택할 만한 방도나 출구를 찾지 못했다. 무엇보다도 반근대적인 프톨레마이오스Claudius Ptolemaeus의 우주관에 대한 굳은 믿음이 그에게는 가장 큰 〈인식론적 장애물obstacle épistémologique〉로 작용했기 때문이다.

④ 19세기의 낭만주의와 단테 르네상스

19세기 이탈리아의 낭만주의 시인이자 소설가인 우고 포스콜로Ugo Foscolo는 단테를 가리켜 〈우주적인 보편성〉을 가진 시인이라고 극찬했다. 무엇보다도 문학과 미술 모두에서 유럽을 휩쓴 낭만주의 물결 때문이다. 19세기의 시인과 화가들이 단테에게 손짓하고 그의 부활에 주저하지 않는 까닭도 마찬가지이다.

　낭만주의는 고전주의에 대한 진저리에서 비롯된 반고전주의 문예 사조였다. 고전주의나 신고전주의는 기본적으로 조화와

---

74　크리스토퍼 듀건, 『이탈리아사』 김정하 옮김 (서울: 개마고원, 2001), 74면.

균형이 이루어지는 형식미를 지향한다. 그것들이 이성을 존중하고 절제의 인격을 강조하는 것도 그 때문이다. 그에 반해 낭만주의는 우선 이성보다 감성과 의지를 존중하여 감상에 젖거나, 나아가 개인의 본능과 자아의 실현에 집착한다. 그것이 어떤 유형이나 형식에 얽매이기보다 변화와 상상을 강조할뿐더러 무한이나 절대를 동경하기도 한다. 그러한 이유로 낭만주의 작가들이 신과 하나가 되는 신비주의나 범신론을 지향하였다.

이를테면 영국 낭만주의의 선구자로서 시인이면서도 화가였던 윌리엄 블레이크William Blake를 비롯하여 낭만주의 시인 윌리엄 워즈워스와 새뮤얼 콜리지Samuel Taylor Coleridge, 화가이자 시인이었던 단테 게이브리얼 로세티Dante Gabriel Rosseti, 프레더릭 레이턴 그리고 프랑스의 낭만주의 미술을 대표하는 페르디낭 들라크루아, 프랑스와 오귀스트 로댕 등이 그러하다.

그 가운데서도 신비주의자 블레이크와 유미주의자 로세티는 문학과 미술을 넘나들며 영국의 낭만주의를 구가한 인물들이었다. 특히 야성적 정열을 불태우는 순진무구한 서정 시인이었던 블레이크는 앞으로 전개될 단테의 지난한 삶을 예고하듯『무구의 노래Songs of Innocence』(1789)에서 고난과 비애 속에서도 참을 수 없는 생명에게 미치는 사랑의 위력을 신비주의적으로 노래한다. 또한『경험의 노래Songs of Experience』(1794)에서도 훗날 지상의 세계를 지옥에 비유한 단테처럼 이미 현실을 회의적으로 보고 선에 대하여 악이 기세를 떨칠뿐더러 율법에 대해서까지 저항하는 사랑을 청신체로 이야기한다. 그의 생애 마지막으로 갈수록 기독교의 자기희생과 관용의 정신인 진정한 사랑(아가페)을 내세운 하느님에게로의 귀의를 강조한 점에서 말년의 단테를 또다시 떠올리게 한다.

줄곧 환상과 몽상에 사로잡혀 있던 블레이크의 상상력은

죽을 때까지 천부적으로 발휘해 온 회화 작품들에서 더욱 두드러진다. 예컨대 단테에 대한 상념의 끈을 놓지 않던 그가 말년에 신비주의적인 이미지로 그린 「단테에게 수레를 설명하는 베아트리체」가 그것이다. 이른바 〈단테 르네상스〉를 상징하는 그 작품은 낭만주의 미술의 중요한 단서 가운데 하나가 문학이었음을 강조하는 것이나 다름없다. 그가 받은 영감의 원천이 곧 『신곡』이었기 때문이다. 단테가 숙명으로 받아들인 팜파탈femme fatale, 하지만 그녀(베아트리체)에 대한 집착과 편집증을 신성하게 승화시켜 영혼의 환상 여행으로 극화한 중세 시인의 거룩한 인생론을 5백 년이나 지난 즈음에 낭만주의자(블레이크)의 상상력이 더욱 신비스럽게 표상화한 것이다.

　　『신곡』은 단테를 주목한 화가들에게 낭만주의 시대의 감성과 상상력의 보고였다. 『신곡』은 문학과 경전의 경계를 넘나들며 〈문학의 경전화〉, 또는 〈성서화된 문학〉의 면모를 보여 준다. 그러면서도 그것은 개인과 당대의 정치 문제를 환상적인 알레고리의 문학으로 만드는 데 성공한 속인의 유사 경전(시편)이었고, 속어로 글쓰기한 감성적인 텍스트였다. 그 때문에 『신곡』은 근대적 이성주의와 관념론의 길고 지루한 터널을 빠져나오고자 몸부림치는 예술가들에게 더없이 좋은 출구였다. 다시 말해 블레이크를 비롯한 여러 화가들은 조형 욕망의 실현을 위한 선이해로서 단테의 『신곡』에서 그 시대의 에피스테메를 찾고자했던 것이다.

　　하지만 영국의 빅토리아 여왕이 통치하던 시대의 예술적 분위기를 상징하는 낭만주의와 한 켤레가 되어 〈단테 르네상스〉를 이끈 화가는 블레이크보다 단연 단테 게이브리얼 로세티였다. 주로 도덕적 진지함을 강조하는 라파엘 전파 형제회Pre-Raphaelite Brotherhood — 15세기 화가 산치오 라파엘로 이전의 이탈리아 미술의 전형적 특징이었던 솔직하고 단순한 묘사를 지지하기 위해

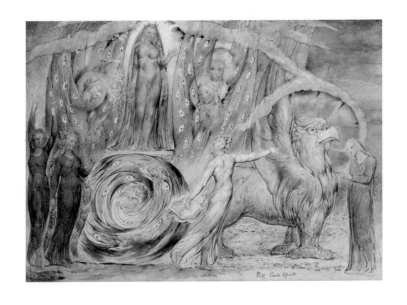

윌리엄 블레이크, 「단테에게 수레를 설명하는 베아트리체」, 1824~1827

1848년 9월 왕립 아카데미Royal Academy에 다니던 로세티, 윌리엄 홀먼 헌트William Holman Hunt, 존 에버렛 밀레이Sir John Everett Millais 등 7명의 젊은 화가들이 결성했다 — 가 등장하는 계기가 되기도 했던 그 유미주의 시인의 감수성 넘치는 여러 회화 작품들은 그가 얼마나 열렬한 단테 추종자였는지를 여실히 보여 주고도 남는다.

그밖에 영국의 낭만주의와 더불어 19세기 전반에 나타난 〈단테 르네상스〉는 그 이후에도 프랑스의 화가 페르디낭 들라크루아와 조각가 로댕, 또 다른(제2세대의) 라파엘 전파 형제회의 멤버였던 헨리 홀리데이Henry Holiday를 거쳐 20세기의 신비주의 화가 존 윌리엄 워터하우스로 이어지며 그 후렴을 장식했다. 예컨대 테오도르 제리코Jean Louis André Théodore Géricault와 함께 프랑스의 낭만주의 미술을 주도한 들라크루아의 「지옥의 단테와 베르길리우스」(1822)나 지옥의 형벌을 받고 고통스러워하는 186명의 형상을 죽을 때까지 조각한 오귀스트 로댕의 「지옥의 문」은 그들에게 강하게 작용해 온 이른바 〈단테 문학〉에로의 욕망을 표상화한 것이다.

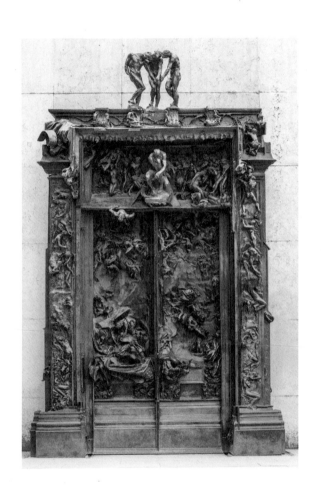

오귀스트 로댕, 「지옥의 문」, 1880~1917

## 4) 워터하우스의 상상하는 미술과 신화 미학

욕망은 결여나 부재에서 비롯된다. 그래서 욕망은 이동하며 (그것을) 상상한다. 조형 욕망도 마찬가지이다. 미술은 상상을 욕망한다. (조형) 욕망을 상상하는 예술이 곧 미술이다. 미술은 〈결여된〉 이미지의 조형을 위해 상상하는 것이다. 미술가들이 가시적, 비가시적 이미지를 표상하거나 추상하는 것도 그 때문이다.

그들은 현실 세계에서뿐만 아니라 초현실주의자나 신비주의자처럼 상상(또는 공상)의 세계에서도 이미지를 〈제멋대로〉 조형화한다. 그래서 미술가들은 우연과 필연, 객관과 주관, 목적과 인과, 공시共時와 통시通時의 경이로운 조합이나 뜻밖의 조우를 기대하며 현실과 상상(또는 허구)의 세계를 넘나드는 이미지 여행가들이다. 그들의 욕망이 결여된 이미지의 대상들을 찾아서 끊임없이 이동하는, 즉 공시적으로 가로지르기하거나 통시적으로 세로내리기하는 까닭도 거기에 있다.

〈엉뚱하게도 미술에 문학을 끌어들인다〉[75]는 앙드레 브르통André Breton의 불만과는 달리 이제껏 적지 않은 미술가들이 문학을 끌어들이거나 문학을 찾아 나섰다. 나아가 그들의 조형 욕망은 이미 언어로 가로지르는 (잠재적 오브제로서의) 문학 작품뿐만 아니라 환상적인 신화와 성서를 상상의 입출구나 이미지의 여행 공간으로 삼아 왔다. 예컨대 〈생성의 신비〉와 〈변화의 0도〉를 찾아 나선 존 윌리엄 워터하우스의 환상적이고 신비로운, 로맨틱하

---

75  할 포스터, 『욕망, 죽음 그리고 아름다움』, 전영백 옮김(파주: 아트북스, 2005), 9면.

고 에로틱한 신화 탐미도 그중 하나였다.

워터하우스는 (20세기의 문턱을 넘나드는데도) 신화적 시공간을 마음껏 상상하며 세로내리기를 즐긴다. 그러면서도 그의 조형 세계는 다층적이고 다원적인 인생의 경험과 조형 의지를 공시적으로 표상해 낸 상상의 세계이다. 그는 삶의 자락을 드리우고 있는 시공(현실)이 권세와 풍요를 상징하던 빅토리아 여왕의 천하임에도 고대 그리스, 로마 신화에 대한 노스탤지어에 빠져드는가 하면 영국 경험론과 근대 과학주의에 기꺼이 세뇌당한다. 또한 셰익스피어와 단테, 키츠John Keats와 테니슨Alfre Tennyson 등의 비극적 허구와 시적 애상에 젖는가 하면 라파엘 전파 형제회나 프레더릭 레이턴의 화풍에도 크게 신세진다.

워터하우스는 공시성과 통시성을 모두 추구하는 화가이다. 그는 19세기 말의 영국인 화가이지만 그의 작품 세계만큼은 지극히 고전적이고 신화적이다. 그의 고대 지향적인 작품들 속에서는 그리스, 로마 신화가 격세 유전하며 회화적 이미지로 거듭나기 때문이다. 특히 그것들은 변신과 같은 사랑의 신비와 에로티시즘에 대한 신화적 허구를 대물림한다. 그는 신화의 상상력을 실험하며 이미지가 상징하듯 아름다운 여신들의 에로틱한 이야기의 재현을 시도한다.

얼핏 보면 그는 신화에만 탐닉한, 다시 말해 〈세로내리기〉에만 매달려 온 화가처럼 보인다. 하지만 그의 작품들은 통시적 관심보다 적지 않은 공시적synchronique이고 통섭적pataphysique인 초논리적 노력의 산물이다. 그의 조형 욕망은 누구보다도 신화를 통한 〈가로지르기〉에 게을리하지 않았기 때문이다. 그리스, 로마 신화를 나름대로 표상화한 그의 작품들에는 영국 경험론과 과학주의로부터 얻은 인식론적 신념, 프레더릭 레이턴의 직간접적인 지도와 영향, 라파엘 전파 형제회에 대한 공감과 교류, 윌리엄 브라운

William Browne과 존 밀턴, 키츠와 테니슨의 시상詩想에 대한 공감 등 〈공시적 당대성〉이 그의 작품들 이면에서 〈지배적 결정인〉으로 작용한다. 무엇보다도 통시적 — 공시적 선이해에 따른 지평 융합이 이루어졌기 때문이다. 이렇듯 신화를 표상화한 그의 수많은 작품들은 하나같이 〈중층적으로 결정된overdetermined〉 기호체라고 말할 수 있다.

① 신화를 가로지르려는 욕망

그리스 신화는 우주 발생론이나 존재론의 시원이다. 사람들은 거기서부터 일체 존재의 질서cosmos를 상상하며 이야기를 신비스럽게 꾸며 낸다. 알 수 없는 생성과 변화에 대한 이야기의 세로내리기가 시작되는 것이다. 지금도 그리스, 로마의 신화를 수놓은 그 많은 변신(異形이나 變形) 이야기에 독자들이 주목하고 공감하는 이유, 나아가 많은 미술가들이 그것을 재현해 온 까닭이 거기에 있다. 20세기 초의 워터하우스 작품들 또한 마찬가지이다.

　　그에게 신화는 이미지의 가로지르기 공간이다. 평생 동안 주로 그리스 신화에 대한 재현에 몰두해 온 그는 거기서 존재의 통시적 시원을 탐구하기보다 로맨티시즘과 에로티시즘의 원형들을 두루 탐미한다. 1897년 왕립 아카데미 전시회에 출품한 「힐라스와 님프들」이 주목받기 이전에도 그는 「신에게의 제물」(1875)을 비롯하여 「율리시스와 세이렌」(1891), 「다나에」(1892), 「키르케 인디비오사」(1892), 「나이아데스」(1893), 「판도라」(1896) 등으로 신화를 가로지른다.

　　그 전시회에 출품된 작품들에 대한 당시의 비평들도 그 나름의 〈중층적〉이고 〈해석학적〉 심미안에 대한 호평으로 이어졌다. 예컨대 예술 잡지 『스튜디오The Studio』가 〈그는 현대 작가들

존 윌리엄 워터하우스, 「힐라스와 님프들」, 1897

중에서 최고의 유혹을 구현했으며 …… 「힐라스와 님프들」(1897)
은 모든 종류의 낭만적인 표현으로부터도 자유로웠다〉[76]고 평
한다. 팜파탈의 시원과도 같은 님프들과 그녀들에게 납치당한 아
르고Argo 호의 선원 힐라스의 신화로 니체가 경고한 19세기 말의
〈데카당스〉를 그가 대신 표상한 탓인지도 모른다.

또한 그해의 『아트 저널art Journal』도 〈「나이아데스」는 누대에
걸쳐 내려온 전형적인 요정의 외모가 아니며, 거기에는 에드워드
번존스Edward Burne-Jones의 예술에서 주로 차지하고 있던 슬프고 동
정심 어린 분위기와 강력한 이미지를 가진 수도자의 애처로운 기
운을 풍기고 있다. 워터하우스는 급박한 힐라스의 운명을 엄숙한
시각에서 해석했다〉[77]고도 평한다. 물의 요정 나이아데스의 동정
하는 표정 속에 이미 시대 상황에 대한 작가의 인간학적 해석이 여
러 지평에서 융합되어 있다는 것이다.

이와 같은 워터하우스의 해석학적 지평 융합은 고대 도시
인 이탈리아 로마와의 인연과 그곳이 지배하는 고전적 분위기에
서 비롯된 것이다. 예나 지금이나 지배당할 준비가 되어 있는 사람
에게 로마는 그, 그녀의 시간 의식마저도 무시하는 권력 기제이다.
그들에게 로마는 감동적인 대타자l'Autre로 다가오기 때문이다. 실
제로 그 공간 내에서 가로지르기를 강요당하지 않는 사람이 드문
까닭도 마찬가지이다. 1849년 그곳에서 태어난 워터하우스의 경
우엔 더 말할 나위도 없다.

모든 사람에게 고향이 그러하듯이 이탈리아의 이방인으로
출생한 워터하우스에게도 로마는 삶의 나침반이자 영혼의 지남
철과도 같은 곳이다. 1853년 영국으로 간 뒤 왕립 아카데미의 화
가가 된 그가 영혼의 자력磁力이 이끌 때마다 자주 찾은 곳이 로마

---

76   김기태, 『J.W. Waterhouse』(서울: Media Arte, 2013), 31면, 재인용.

77   앞의 책, 31면, 재인용.

2. 상상하는 미 혹은 공감하는 미학

존 윌리엄 워터하우스, 「나이아데스」, 1893

였던 까닭도 거기에 있다. 이를테면 「폼페이 광경」(1877), 「이탈리아 과일 가게」(1877), 「아이스쿨라피우스 사원 안에 불려나온 병든 아이」(1877), 「디오게네스」(1882) 등에서 보듯이 화가로서의 길을 안내하는 그의 나침반을 따라 1876년부터 1883년까지 그가 찾은 곳도 로마였다.

상념 속에서나마 화가로서의 그의 삶이 고대(그리스와 로마 시대)에서 살고 있다면 현재의 로마에 대한 그의 상상은 어디서나, 그리고 무의식 중에도 멈추질 않았다. 그의 스승이나 다름없는 프레더릭 레이턴을 처음 만난 곳이 로마였듯이 그에게 로마에 대한 정보를 끊임없이 제공해 준 조반니 코스타Giovanni Costa를 알게 된 곳도 영국인 조각가 깁슨John Gibson이 경영하는 로마의 카페 그레코Caffe Greco였다.[78] 그의 조형 욕망이 줄곧 가로지르기와 세로내리기를 교차하는 것도 그 때문이다.

워터하우스의 작품들은 (비록 영국의 여성상이지만) 여성에 대한 신화적, 고전적 이미지를 유미주의적으로 표상하는 데 주력했다. 신화에 등장하는 인물들이 주로 여신들이었던 탓도 있지만 로맨틱하고 에로틱한 이야기들이 여성을 둘러싸고 전개되기 때문이기도 하다. 더구나 세이렌이나 판도라와 같이 오디세우스나 에피메테우스(남성들)를 파멸로 이끄는 팜파탈을 주제로 할 경우에는 더욱 그렇다. 그에게 영향을 준 레이턴이나 단테 게이브리얼 로세티, 에드워드 번존스, 존 에버렛 밀레이의 작품들이 선례가 되어 그의 스타일을 예인해 간 탓도 무시할 수 없다.

그뿐만 아니라 후기로 갈수록 그의 작품들이 화려한 꽃밭이나 고풍스런 꽃집을 배경으로 한 「꽃가게」(1880), 「샬롯의 아가씨」(1888), 「화장실」(1889), 「데본셔 정원에서의 꽃 수집」(1893), 「오펠리아」(1894), 「성지」(1895), 「플로라와 제피로스」(1898), 「꽃

78  앞의 책, 27~28면 참조.

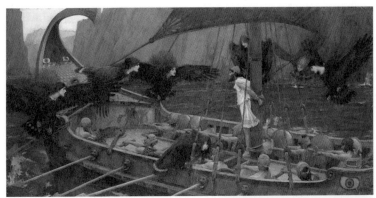

존 윌리엄 워터하우스, 「율리시스와 세이렌」, 1891
프레더릭 레이턴, 「어부와 세이렌」, 1858

을 겪는 여인」(1900) 등을 통한 로맨티시즘에서 「잔인한 미녀」(1893), 「판도라」, 「힐라스와 님프들」, 「인어」(1900), 「오르페우스」(1900), 「세이렌」(1900), 「아폴로와 다프네」(1908), 「티스베」(1909), 「트리스탄과 이졸데」(1916), 「단테와 베아트리체」(1917) 등 에로티시즘의 경향으로 변화하는 것은 1901년에 사망한 빅토리아 여왕 말기의 데카당트한 상황과도 무관할 수 없다. 예컨대 〈1890년대의 대불황과 더불어 드러난 타락상은 영국인들의 도덕적 리더십을 손상시켰으며, 특히 독일이나 미국과 같이 경쟁 관계에 있던 산업 국가들의 도전은 영국인들이 누리고 있던 물질적 우월성마저도 위협하고 있었던 것이다.〉[79]

② 문학에로의 욕망

공시적 욕망은 가로지르기 욕망이다. 〈시원에서 미래로〉 세로내리기하려는 통시 욕망에 비해 그것은 주로 〈지금, 여기에서〉의 지평들을 횡단하려는 공시 욕망이다. 전자가 인과적 사슬로 연결된다면 후자는 구조적 관계망으로 얼개를 만든다. 또한 전자가 역사성을 강조하는 데 비해 후자는 당대성을 중요시한다. 하지만 워터하우스는 양자택일적이라기보다 두 가지 경향성을 융합하려는 통합적 사고의 소유자였다. 번존스나 밀레이와 같은 라파엘 전파 형제회의 영향을 받아 온 그가 신화나 에로티시즘과 연관된 여러 문학 작품들에서 주제를 빌려 온 것도 결코 우연한 일이 아니었다.

㈀ 라파엘 전파 형제회
윌리엄 헌트, 존 에버렛 밀레이, 단테 게이브리얼 로세티를 비롯한

---

79  W.A. 스펙, 『영국사』, 이내주 옮김(서울: 개마고원, 2002), 184면.

7인의 왕립 아카데미 출신 화가들이 1848년 런던에서 회화적 이념을 적극적으로 공유하기 위해 결성한 〈형제회brotherhood〉라는 이름의 모임이 곧 라파엘 전파이다. 그들은 미켈란젤로나 라파엘로 이전의 르네상스 초기 작품들처럼 사실적인 기법에 충실하며 고전적인 분위기로 돌아가자는 의도에서 여성의 이미지를 위주로 한 유미주의 기법을 강조했다. 주제에서도 그들은 주로 여성을 주인공으로 하는 신화 문학을 표상화하기에 주저하지 않았다. 라파엘 전파 형제 회원이 아님에도 워터하우스가 문학 작품들을 가로지르기한 것도 그들에 대한 공감과 영향 때문이었다.

이를테면 밀레이가 셰익스피어의 『햄릿』에서 햄릿에게 버림받은 애인으로 등장하는 비련의 여인 앙투안오귀스트 오필리아의 최후를 표상화한 작품 「오필리아」(1852)가 그것이다. 오필리아는 재상인 아버지 폴로니어스가 햄릿에 의해 살해당하자 다음과 같이 한탄하며 우유부단한 햄릿을 증오하다 미쳐 버린 뒤, 어느 날 들판에서 만든 화환을 버드나무 가지에 걸려고 오르다 결국 물에 빠져 죽고 만다.

> 그는 다시 오지 않으실 건가?
> 영영 가셨으니, 다시 오지는 않으시지
> 세상 끝날까지 기다린다 한들
> 그가 다시 오실 리는 결코 없지[80]

오필리아는 비극적인 삶의 마지막 순간을 차라리 시체처럼 물에 뜬 채 노래하며 담담하게 생을 마감한다. 〈존재의 참을 수 없는 무거움(타나토스)〉을 그녀는 물속에 잠기며 운명지우고자 했던 것이다. 『햄릿』에서도 왕비는 그녀의 마지막 모습을 다음과 같

---

80    윌리엄 셰익스피어, 『햄릿』, 김재남 옮김(서울: 하서, 2009), 163면.

이 전한다.

> 그 애는 늘어진 버들가지가 부러지는 바람에 그 애 자
> 신과 화환은 우는 듯이 흐르는 시냇물 속에서 노래 불렀는
> 데, 절박한 불행도 알지 못하고 마치 물에서 자라 물에서
> 사는 생물 같기만 했어. 그러나 그것이 오래갈 리 없고, 옷
> 에 물이 배어 무거워지자 가련한 그 애는 물속으로 끌려 들
> 어가 버리고 아름다운 노래도 끊어지고 말았어[81]

밀레이의 「오필리아」는 왕비가 전한 바로 그 이야기의 회
화적 이미지화였다. 그의 상상력은 로세티의 아내가 된 모델 엘리
자베스 시달을 통해 비극적 여인의 삶을 매우 사실적으로 묘사함
으로써 빅토리아 여왕 시대를 살아간 여인네들의 비극적인 운명
을 부각시키고자 했다. 하지만 남녀평등을 부르짖던 그 시대의 워
터하우스가 그린 오필리아 연작들은 그 시대 사정과는 달랐다. 그
가 상상하는 그녀는 자신의 운명을 〈타자적으로〉 음미하듯 맞이
하는 최후의 오필리아가 아니었다. 한마디로 말해 워터하우스에
게 오필리아는 누군가를 능동적으로 사랑하는 삶을 욕망하는 제
비꽃 속의 여인이었다.

워터하우스는 오필리아의 연작에서 보듯이 (『햄릿』에서)
꽃으로 운명을 가늠하려는 셰익스피어의 문학적, 철학적 메타포
처럼 꽃으로 회화적, 경험론적 수사를 시도한다. 이를테면 오필리
아가 왕과 왕비에게 은근히 꽃으로 야유하는 비유적 수사만큼이
나 워터하우스가 연작에서 보여 준 오필리아의 꽃들이 그것이다.
예컨대 『햄릿』에서 오필리아는 말하길, 〈(왕에게) 이 회향 꽃(아
첨)과 매 발톱 꽃(불의)은 임금님께 드리지요. 왕비님께는 지난

---

81  앞의 책, 174면.

존 에버렛 밀레이, 「오필리아」, 1852
존 윌리엄 워터하우스, 「오필리아」, 1889

날의 후회를 의미하는 이 운향 꽃을 드리겠어요. 저도 이 꽃을 하나 갖고요. 이 꽃은 안식일의 은혜의 꽃이라고도 해요. 그러니까 왕비님이 이 꽃을 달 때와는 의미가 달라질 수밖에 없어요. 실국화(허위)도 있어요. 오랑캐꽃(충실)을 좀 드릴까요? 하지만 그 꽃은 우리 아버지가 돌아가신 날 모조리 시들어 버렸어요. 그런데 우리 아버지는 천당에 들어가셨대요〉[82]라고 하여 〈꽃의 윤리학〉으로 불의의 정치 현실을 우회적으로 힐난한다.

(ㄴ) 내재적 지향성: 문학과 미술의 공감 예술
하지만 워터하우스가 비련의 여인들을 작품화한 「샬롯의 아가씨」의 연작(1888, 1894)이나 「오필리아」 연작(1852, 1889, 1894, 1910), 「티스베」(1909), 「에코와 나르키소스」(1903)는 문학적 수사보다, 그리고 그와 같은 메타포에 충실한 밀레이의 작품보다 더 당당하다. 특히 형제회의 제2세대 화가들 ― 〈제1세대가 수동적인 여성상과 유미주의에 빠져 있었다면 제2세대는 관능적이고 성적인 여성 이미지를 담고 있다. 그리고 타락한 여인과 남성을 파멸로 이끄는 팜파탈의 이미지까지 사용하게 된다〉[83] ― 이 일련의 팜파탈을 주제로 한 신화 작품을 그리던 시기에 워터하우스가 그린 「오필리아」(1894, 1910)는 밀레이의 그것처럼 수동적인 가련한 모습이 아니었다. 오히려 그것들은 우아하면서도 관능적인 아름다움을 뽐내는 여성의 이미지를 드러냈다. 이를테면 두 번째 「오필리아」를 그릴 즈음에 가로지르기 해온 워터하우스의 조형 욕망이 (아래와 같은) 존 키츠의 시 「잔인한 미녀la Belle Dame Sans Merci」(1819)에 머문 경우가 그러하다.

82    앞의 책, 162면.
83    김기태, 앞의 책, 68면.

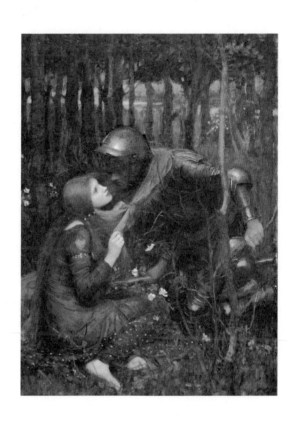

존 윌리엄 워터하우스, 「잔인한 미녀」, 1893

초원에서 한 아가씨를 만났네
눈부시게 아름다운, 요정의 딸
긴 머리를 하고 가벼운 발을 가진
야성적인 눈동자의 아가씨

나는 그녀의 팔찌와 향기로운 허리띠도
그녀는 사랑에 빠진 듯 나를 바라보곤
달콤한 신음소리를 내었다오
(……)
그녀는 나에게 달콤한 풀뿌리와
들 꿀과 단이슬을 찾아 주며
틀림없이 달콤한 언어로 말했네

〈나는 진정으로 당신을 사랑해요〉

그녀는 나를 요정 동굴로 데려가서
눈물 흘리며 비탄에 찬 한숨을 내쉬었고
나는 그녀의 야성적인 눈을 감겨 주었네
네 번의 입맞춤으로

거기서 그녀는 나를 어르듯 잠재웠고
나는 꿈을 꾸었네
아! 슬프게도
내가 꾼 마지막 꿈을 이 싸늘한 산허리에서

나는 보았네, 창백한 왕과 왕자들을
용사들도 모두 죽음처럼 창백했네
그들은 부르짖었네
〈잔인한 미녀가 그대를 노예로 삼았구나!〉

이렇듯 그 미녀la Belle Dame는 치명적 아름다움으로 남성들을 유혹하여 파멸에 이르게 하는 야성적인 요정이었다. 워터하우스에게도 그녀는 금발의 머리카락으로 노예가 된 병사를 마침내 목 졸라 죽이는 잔인한 요부였던 것이다.

심지어 상반신만 요염한 미녀이고 하반신은 물고기임에도 남자 선원들을 유혹하여 죽음에 이르게 한 전설 속의 인어 이야기도 마찬가지이다. 앨프리드 테니슨은 이 전설을 시화하여 「인어Mermaid」를 남겼고, 워터하우스의 상상력도 그 시를 「머메이드」(1900)라는 회화 작품으로 선보였다. 매혹적인 반인반수의 미녀 이야기는 그리스 신화에 나오는 세이렌Siren에 관한 예술가들의 반응에서도 마찬가지이다.

지중해의 한 섬에 사는 세이렌은 주로 항해하는 선원(남성)을 먹어 치우는 팜파탈형 괴물 요정이다. 세이렌은 이미 호메로스의 장편 서사시 『오디세이』(그리스 신화에 나오는 영웅 오디세우스를 로마 신화에서는 라틴어로 율리시스로 불린다)에 처음 기이한 생물체로 등장한다. 거기서는 프레더릭 레이턴의 「어부와 세이렌」(1891)을 비롯하여 워터하우스의 「율리시스와 세이렌」이나 허버트 제임스 드레이퍼Herbert James Draper의 「오디세우스와 세이렌」(1909)에서 보듯이 상반신은 미녀이고 하반신은 물고기인 인어로 묘사된 것이다.

하지만 본래 고대 그리스 신화나 호메로스의 『오디세이』에서 세이렌은 워터하우스의 「율리시스와 세이렌」에서 보듯이 커다란 날개와 날카로운 발톱을 가진 새(독수리)의 모습을 한 요물이었다. 인어로 변신하여 등장하는 중세 이전까지만 해도 세이렌은 어떤 남자도 거부할 수 없을 만큼 아름다운 여자의 미모로 남자를 유혹하는 바다의 생물체였다. 세이렌이 항해하는 선원들을 유혹하는 치명적인 무기는 미모와 더불어 선원들의 심금을 울리는 노

래 솜씨였다. 사랑스럽고 달콤한 목소리로 선원들의 마음을 사로잡은 뒤 물속으로 끌고 들어가 결국 죽음에 이르게 했다. 이를테면 아름다운 노랫소리로 지나가는 선원을 유혹하여 죽여 버리는 윌리엄 브라운의 (아래와 같은) 시 「세이렌의 노래The Siren's Song」가 그것이다.

> 키를 잡아라, 이리로, 날개를 단 너의 키를 잡아라!
> 녹초가 된 선원들아,
> 여기 사랑의 미지의 굴속에 누워,
> 배에 탄 사람들을 위한 먹이가 되거라.
> 불사조의 무덤과 둥지에서 나는 향기보다 더 멀리,
> 더 달콤하게 퍼지는 이 향내,
> 너의 배를, 너의 입술을 구하기 위한 저항을 그쳐라.
> 물가로 올라오너라,
> 사랑이 채워질 때까지 모든 기쁨이 소멸하지 않는
> 그곳으로.[84]

심지어 마법의 지팡이로 자신에게 걸려든 남자를 동물로 변신시키는 또 다른 유혹의 달인 키르케[85]조차도 세이렌의 유혹이 떨쳐 버릴 수 없는 것이라는 사실을 잘 알고 있던 터라 연인인 오디세우스에게 유혹의 덫에 걸려들지 않는 비법을 가르쳐 주었다. 워터하우스의 「율리시스에게 술잔을 건네는 키르케」(1891)에서 팜파탈의 전형인 키르케는 속이 비치는 옷을 입은 채 한 손엔 지

---

84 김기태, 앞의 책, 114면, 재인용.

85 Circe. 키르케는 그리스 신화에서 독수리를 의미하는 마녀의 이름이다. 태양신 헬리오스와 오케아노스(바다의 신)의 딸 페르세이스 사이에서 태어난 딸로, 헬리아데스Heliades의 일원이다. 키르케는 바다의 신 글라우코스Glaucus로부터 짝사랑하던 요정 〈스킬라Scylla〉의 마음을 얻게 해주는 묘약을 만들어 달라는 부탁을 받았다. 하지만 그녀가 오히려 글라우코스를 사랑하게 되었고, 이에 질투심이 발동한 키르케는 아름다웠던 스킬라를 12개의 다리와 여섯 개의 머리가 달린 뱀으로 만들어 버렸다. 또한 호메로스의 「오디세이」에서도 키르케는 오디세우스의 항로를 방해한 괴물로 등장한다.

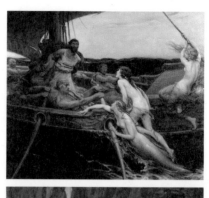

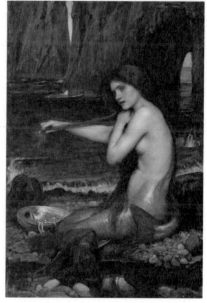

허버트 제임스 드레이퍼, 「오디세우스와 세이렌」, 1909
존 윌리엄 워터하우스, 「인어」, 1900

팡이를, 다른 한손엔 약초 술이 담긴 술잔을 들고 있다. 약초 술을 먹인 후 지팡이로 땅을 쳐 남자들을 돼지로 변하게 하기 위해서다. 키르케는 세이렌에 대해 다음과 같이 당부하였다.

> 당신은 세이렌이 사는 섬을 피해 갈 수 없어요. 그녀들의 노래에 귀를 기울이는 사람들은 누구나 혼을 빼앗기게 되니까요. 세이렌은 자신에게 다가오는 사람들을 모두 유혹해요. …… 유혹에 빠진 남자들은 처참하게 죽어 가고 시신에서 뼈와 살이 썩어 가요. 그러니 당신은 배를 멈추지 말고 섬을 지나쳐야 해요. 아무도 그 노래를 듣지 못하도록 밀랍을 짓이겨서 귀를 틀어막으세요. 하지만 당신이 진심으로 세이렌의 노래를 듣고 싶다면 먼저 당신의 몸을 돛대에 단단히 붙들어 매야 합니다.[86]

하지만 이제껏 한 번도 들어본 적이 없는 감미로운 목소리의 노래에 홀린 오디세우스는 선원들에게 자신의 몸을 묶고 있는 밧줄을 풀라고 명령한다. 워터하우스나 드레이퍼의 그림에서도 정욕의 광기에 불타는 오디세우스의 눈빛은 마녀들의 노랫소리가 얼마나 매혹적인지를 가늠케 한다. 〈위대한 오디세우스여! 이리 오세요. …… 이곳에 배를 멈추고 우리들의 목소리를 들어 보세요. 아직껏 우리의 감미로운 목소리를 듣기 전에 배를 타고 섬을 지나간 사람은 아무도 없습니다. 선원들은 오히려 즐기고 나서 더 많은 것을 얻어가지고 돌아가지요〉[87]라고 유혹하는 것이다.

또한 워터하우스는 「율리시스에게 술잔을 건네는 키르케」 이외에서도, 이를테면 「키르케 인비디오사」(1892), 「판도라」, 「인

---

86　이명옥, 『팜므 파탈』(서울: 시공아트, 2008), 178~180면, 재인용.

87　앞의 책, 180면, 재인용.

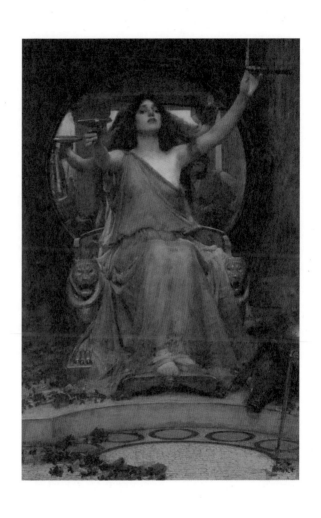

존 윌리엄 워터하우스, 「율리시스에게 술잔을 건네는 키르케」, 1891

어」(1900), 「세이렌」(1900), 「오르페우스의 머리를 찾고 있는 님프들」(1900), 「트리스램과 이졸데」(1916), 「미란다」(1916) 등에서도 남성들에게 모름지기 뇌쇄적 미모를 도구 삼아 치명적인 결과를 가져다준 여자 주인공들의 유혹 이야기들을 환상적으로 확인시키려 했다.

이렇듯 인간의 욕망은 그리스, 로마 신화에서 보듯이 일찍부터 〈유혹 환상〉을 신앙하거나 상상해 왔다. 인간의 내면 깊숙한 곳에 들어 있는 근원적인 기원에 대한 수수께끼가 그 궁금증을 해소하기 위해 그와 같은 심리적 삶을 그럴듯한 이야기로 꾸며 낸 것이다. 그뿐만 아니라 예술의 기원에 대한 예술가들의 생각도 그와 크게 다르지 않았다. 마치 프로이트Sigmund Freud가 아이들이 성적 환상인 유혹 환상을 가지고 성의 기원에 관한 궁금증을 해소했듯이 밀턴이나 윌리엄 브라운, 키츠나 테니슨처럼 그리고 19세기 말의 워터하우스나 드레이퍼처럼 여러 예술가들도 성적 유혹 환상과 같은 근본적인 환상이나 가상(환상적인 꿈)에서 예술의 기원을 찾으려 했다.

그러면 앞에서 열거한 디오니소스적인 팜파탈과 유혹 환상이 왜 19세기 문학과 미술의 공통된 특징들 가운데 하나가 되었을까? 시인은 무엇 때문에 매혹적인 여성에 이끌렸고, 화가는 왜 그녀들에게 치명적으로 미혹당했을까? 그들의 〈예술 충동〉이나 환상적인 꿈이 팜파탈을 원죄시하고 싶어 했던 까닭은 무엇이었을까?

이를테면 바그너가 가극 「뉘른베르크의 명가수」(1867)에서 중세 시대의 시인 한스 작스Hans Sachs의 다음과 같은 시를 인용한 경우가 그러하다.

맹세코 말하자면, 인간의 가장 참된 환상은

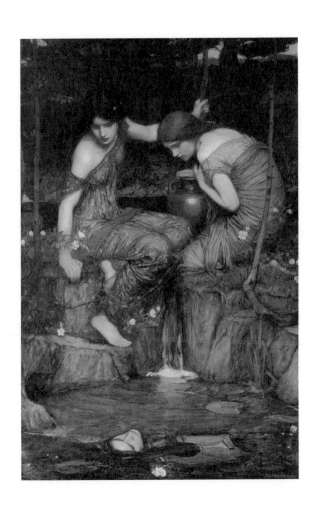

존 윌리엄 워터하우스, 「오르페우스의 머리를 찾고 있는 님프들」, 1900

꿈속에서 나타난다.

모든 문학과 시는

참된 꿈의 해석에 지나지 않는다

　　니체도 『비극의 탄생Die Geburt der Tragödie』(1872)에서 〈인간은 꿈의 세계를 산출한다는 점에서 완전한 예술가다. 그리고 이러한 꿈의 세계의 아름다운 가상이야말로 모든 조형 예술의 전제이며, 우리가 나중에 보게 될 것처럼 시 문학의 중요한 절반을 차지하는 것(서사시)의 전제 조건이기도 하다〉[88]고 주장한다. 이렇듯 예나 지금이나 예술가들의 참을 수 없는 병은 근원적 충동과 환상(또는 꿈)이다. 그래서 그들은 꿈이든 환상이든 〈예술적 작용인causa efficience〉에는 언제나 그리고 기꺼이 유혹당할 준비가 되어 있다. 19세기의 말을, 즉 빅토리아 여왕 말기를 데카당스에 이르게 한 성적 유혹 환상이나 팜파탈의 경우에는 더욱 그렇다.

　　하지만 멀리 보면 19세기 문학과 미술에서의 팜파탈 현상은 개인의 성적 환상이 발현된 것이라기보다 〈원죄의 부활〉이거나 새로운 원죄 의식의 출현이었다. 그것은 오랫동안 서양인의 의식을 지배해 온 기독교적 원죄설을 대신하여 〈신화적 원죄설〉이 낭만주의 합창단의 지휘자 격인 키츠나 테니슨 같은 예술가들에 의해 시대정신이나 에피스테메로 꾸준히 제기되어 왔기 때문이다. 실제로 성적 유혹 환상을 대변하는 신화적 원죄설은 많은 예술가들에게 예술적 모티브가 되거나 매트릭스가 되어 왔다. 그들은 기독교의 권위 상실 — 니체가 기독교인의 삶 속에서 〈신은 죽었다Gott ist tot〉고 선언할 만큼 — 로 인해 팜파탈과 같은 병리 현상에 대한 기원을 고대 그리스의 신화나 비극적 고전에서 찾으려 했다.

---

88　프리드리히 니체, 『비극의 탄생』, 박찬국 옮김(서울: 아카넷, 2007), 53면.

그러나 가까이 보면, 신화나 고전에서 그것의 기원을 찾은 원죄설은 빅토리아 여왕 시대의 모럴 해저드에 대한 변명의 도구들일 뿐이다. 산업 혁명이 시작된 이래 산업화가 획기적으로 진행되어 온 영국에서 1851년에 개최된 런던 세계 박람회는 빅토리아 시대를 과시하기 위해 건립된 수정궁Crystal Palace처럼 기술과 산업의 향연이나 다름없었다. 빅토리아 중기에는 영국에서 제조업을 중심으로 한 중산층 계급이 압도적으로 늘어났으며, 〈어느 세기와도 비교할 수 없을 정도로 엄청난 인구 증가와 산업화, 도시화가 확대되었다. 19세기 동안 왕실이 건재할 수 있었던 것도 사회, 경제적 변화에 대해 제도나 기관이 융통성 있게 적응했기 때문이다.〉[89]

　　그럼에도 풍요는 빈곤이나 결여에 못지않게 사회적 병리 현상을 동반하게 마련이다. 프랑스의 베르됭루이 솔니에르Verdun-Louis Saulnier는 『19세기의 프랑스 문학』(1951)에서 그것을 가리켜 이른바 〈세기병mal du siècle〉이라고 부른다. 이를테면 빅토리아 여왕 시대의 영국 사회는 남녀평등의 극단적 방안을 모색할 정도로 개방적이면서도 신장된 개인의 자유와 권리는 종교나 이념에 대한 신앙과 신뢰의 약화를 초래했다. 현대 문학이나 미술이 19세기 낭만주의에 신세지고 있는 점도 바로 그것이다.

　　낭만주의를 구가하며 시대를 채색하고 수놓던 시나 그림이 청교도적이고 도덕적인 기독교의 원죄설에 자복自服하기보다 성적 유혹 환상이나 팜파탈의 이야기가 풍성한 신화에 더 큰 유혹을 느끼는 것은 당연한 일이었다. 19세기의 영국에서는 낭만주의적이면서도 〈신화 의존적인 예술the art laden myth〉의 시대가 도래한 것이다. 20세기 들어서 세계 대전으로 인해 낭만주의가 청산되기 이전까지 낭만주의의 그와 같은 분위기는 19세기를 관통하는 예

89　W.A. 스펙, 『영국사』, 이내주 옮김(서울: 개마고원, 2002), 107면.

술적 경향성이기도 했다.

실제로 빅토리아 여왕 시대의 영국에서는 문학보다 미술이 성적 유혹 환상과 팜파탈의 표현에 직접적이고 적극적이었다. 그러한 세기병은 나르시시스적인 문학에 대해 미술이 보여 준 〈에코 현상〉이나 다름없었다. 셰익스피어 이래 테니슨에 이르기까지 문학은 미술에 대해 무엇보다도 유혹의 상상력〉을 발동시키는 반사경으로 비쳤기 때문이다.

이를테면 워터하우스나 드레이퍼의 회화에 대하여 밀턴이나 윌리엄 브라운, 키츠나 테니슨의 시는 에코와 나르키소스의 변신 이야기에서 비롯되는 일종의 〈나르시시스 문학〉과도 같은 것이었다. 그들은 몽환적 환상에 사로잡힌 신화 속 여신들의 이야기를 저마다 비극적이면서도 환상적인 시로 풀어내는 데 주저하지 않았다. 예컨대 워터하우스의 작품 「미란다」의 대본이 된 셰익스피어의 마지막 희극 「템페스트」(1611), 워터하우스의 「마리암네」(1887)의 바탕이 된 조지 고든 바이런George Gordon Byron의 시 「마리암네를 위한 헤롯의 애도」가 그것이다. 심지어 워터하우스의 연작 주제가 된 테니슨의 낭만적인 시 「샬롯의 아가씨The Lady of Shalott」가 담고 있는 비극적인 시상마저도 그것과 크게 다르지 않았다.

(……)
흐릿한 강물의 수면 아래로
마치 몽환 속에서
닥쳐올 불행한 운명을 예감키라도 한 듯이
흐릿한 낯빛으로
그녀는 카멜롯 성을 돌아보았네.
날이 저물어갈 무렵

존 윌리엄 워터하우스, 「미란다」, 1916

그녀는 사슬을 풀고 배 위에 고이 눕고
넓은 강물은 그녀를 품고 머나먼 곳으로 데려간다오

이렇듯 시인의 비가적悲歌的 코러스에 대해 메아리로 대답하는 미술가(워터하우스)의 비극적인 회화들은 에코적이었다. 그것들은 잘생긴 나르키소스를 보고 사랑에 빠져 버린 에코가 사랑고백도 못한 채, 물에 비친 자신의 모습을 바라보다 죽어 버린 나르키소스의 죽음을 너무나 슬퍼한 나머지 결국 따라 죽고 마는 비련의 여인과도 같은 것이었기 때문이다. 워터하우스가 평생 동안 유미주의를 추구했음에도 그의 작품들이 환상적이면서도 비극적인 주제로 일관했던 까닭도 마찬가지이다.

③ 삼투된 철학으로 미술하기

누구라도 사실적 묘사의 힘은 자신이 겪은 직간접적인 경험에서 나온다. 예컨대 직전(18세기)까지 주지주의적인 고전주의나 신고전주의를 경험한 낭만주의자들이 보여 준 회화적 상상력과 표현력이 그것이다. 낭만주의가 반고전주의적인 까닭도 마찬가지이다. 낭만주의는 조화와 균형을 중시하는, 그리고 이를 위해 격정이나 열정을 통제하는 이성의 역할을 강조해 온 고전주의의 형식 미학에 대해 진저리친다.

그 대신 낭만주의는 이성보다 감성을 존중하여 감상주의에 빠져들거나 환상이나 공상에 탐닉한 나머지 신화의 세계 속으로 상상 여행하기를 즐긴다. 다시 말해 낭만주의는 로고스보다 파토스의 우위를 내세우며 이성에 눌려 온 감정의 해방을 강조한다. 무미건조한 객관적 이성의 권위에 대항하여 개인의 주관적 감정의 표현을 더욱 중시하기 때문이다. 시인이건 화가이건 낭만주의

존 윌리엄 워터하우스, 「에코와 나르키소스」, 1903

예술가들이 팜파탈처럼 인간의 이성으로는 통제할 수 없는, 즉 존재의 참을 수 없는 충동(리비도)의 표출이 가져온 파멸의 비극에 대한 서사들에 주목해 온 까닭도 거기에 있다.

실제로 그들은 신에게 주눅 들게 하는 원죄로부터의 구원을 위해 도덕적 엄숙주의를 요구하는 기독교의 교의에 갇히기를 원치 않는다. 그보다 예술가 개개인의 자유가 상상의 기회에 무한히 보장되기를 바란다. 그래서 그들은 심정이 두뇌를 대신하길, 그리고 이를 위해 객관적인 신경이 주관적인 심정에, 성정性情이 편집증적 편애에, 감동이 디오니소스적 열정에 더욱 빨려들길 원한다.

예를 들면 자유로운 환상에 대한 낭만을 노래하는 합창단 내에서도 시공을 초월하여 〈제멋대로〉 상상하는 라파엘 전파 형제회를 비롯한 19세기의 미술가들이 그들이다. 그들은 특히 〈시감각vision〉, 즉 눈l'oeil이 무엇보다도 커다란 역할을 담당하는 아름다운 코러스를 연주한다. 환상의 알레고리를 조형적으로 눈앞에 표상화(현실화)하기 위해서다. 낭만주의가 경험론적인 것도 그 때문이다. 특히 산업 혁명의 산실인 영국의 낭만주의가 그러하다.

(ㄱ) 영국은 왜 경험론의 나라였을까?

경험은 체험이다. 그것은 실제로 몸으로 겪는 인식 행위이다. 기계의 발명이라는 인력의 극대화를 누구보다 먼저 체험한 18세기 영국인들이 이룩한 산업 혁명은 인력에 대한 〈인식론적 장애〉를 몸소 극복한 동력 혁명이었다. 신의 도움 없이도 가능해진 초인적인 힘의 발현은 인간의 능력에 대한 새로운 발견과 환상을 가져다주면서 이제까지 신앙해 온 (기독교적) 신의 권위마저 위협했다.

그 대신 인간의 능력에 대한 낙관적 기대 — 본래 낙관에 대한 직접적인 경험만큼 로맨틱한 것도 없다 — 가 그 자리를 차지하기 시작했다. 경험과 그 인식에 대한 확신이 싹튼 것이다. 그

들에게 로고스적인 고전주의가 거북하게 느껴진 것도 그 때문이다. 예술가들은 대상에 대한 인식의 변화와 더불어 어느새 저마다의 미감과 미학도 바꾼 탓이다. 경험론자들이 낭만주의를 합창할 수 있는 인식론적, 미학적 토대를 마련해 준 것이다.

돌이켜 보면 철학자들에 의해서 신의 권위가 어디보다 먼저 상실된 곳이 영국이었다. 그 해방감으로 영국의 예술가들은 가장 먼저 낭만주의를 즐겼다. 18세기에 들어서면서 영국의 철학자들은 이미 생득적인innate 선천 이성보다 감각적 경험만이 인식의 확실성을 담보할 수 있다는 믿음으로 이성주의자들이 주장해 온 신의 존재에 대한 초월적 선천성에 동의하지 않았다. 이신론자deist인 섀프츠베리3rd Earl of Shaftesbury의 주치의이기도 했던 최초의 경험론자 존 로크John Locke는 〈처음에 감관 속에 없었던 것은 지성 속에도 존재했을 리 없다. 정신이 아무것도 모르고 아직 의식하지도 못하는 그러한 명제가 정신 속에 있다고 말할 수 없기 때문〉이라고 했다.

로크는 인간의 감각sensation과 반성reflection이라는 경험의 과정 이전에 애초부터 신이나 이데아가 생득적 원리로서 오성 속에 존재한다는 견해에 반대한 인물이다. 더구나 〈먼 거리는 감관보다는 오히려 경험에 의해서 지각된다〉(3), 〈거리는 어떤 다른 관념에 의해 지각된다〉(11), 〈시각 대상에는 간접적인 것과 직접적인 것이 있다〉(50), 〈눈 속의 심상은 외부 대상의 상이 아니다〉(117) 등의 명제들[90]에서 보듯이 우리의 모든 지식은 실제로 느끼는 시각과 그 밖의 감각적 경험에 의존한다는 조지 버클리George Berkely의 『새로운 시각 이론에 관한 시론Essay towards a New Theory of Vision』(1709)에서는 더욱 그렇다. 특히 흄David Hume의 주장에 따르면 정신의 내용은 시각과 같은 감관sense organs이나 경험에 의해 우리에게 주어진

---

90   조지 버클리, 『새로운 시각 이론에 관한 시론』, 이재영 옮김(서울: 아카넷, 2009).

물질들로 환원될 수 있으며, 그러한 물질을 흡은 지각pereception이라고 불렀다.

(ㄴ) 낭만은 경험과 환상을 공유한다

특히 사실적이고 경험적인 재현을 전제로 하는 미술가들의 대상에 대한 지각 작업은 누구보다도 경험론자 흄의 주장에 충실해 온 게 사실이다. 그러나 낭만주의 미술가들은 대상에 대한 인식의 확실성을 감각적 경험에만 국한시키려하지 않았다. 그들에게는 경험 너머의 무한을 포기한 철학자들과는 달리 그러한 포기의 임계점이란 애초부터 존재하지 않았다. 그들은 오히려 감관을 동원하여 포착한 경험적 데이터를 자신의 미학적 세계관에 따른 예술 의지와 창의적인 상상력을 동원하여 그리스, 로마 신화 같은 시공 너머의 이야기까지 융합하여 자유롭게 그리고 환상적으로 표상하려 했다.

독일의 낭만주의 화가 카스파어 다비트 프리드리히Caspar David Friedrich조차 〈화가는 눈앞에 보이는 것뿐만 아니라 자기 자신 속에 보이는 것도 그려야 한다. 만약 자기 안에서 아무것도 볼 수 없다면 자기 눈앞의 것도 그리지 않는 게 더 낫다〉[91]고 주장할 정도였다. 낭만주의 화가들은 대상에 대한 감관 작용을 조형 욕망의 실현을 위한 인식의 토대로 간주하면서도 그들의 회화소가 되었던 디오니소스적 격정, 인간의 삶에 대한 고뇌, 사랑과 죽음에 대한 열정과 비감, 시간과 영원의 불가사의에 대한 숭고와 경외감, 존재와 초월의 비의秘義에 대한 신념과 신앙을 마음껏 배설하며 표상하려 했다. 그들은 비현실적인 상상의 세계를 자유롭게 향유하려는 이상적 예술 세계를 지향하려 했던 것이다.

이렇듯 낭만주의 화가들의 정신세계는 현실 초월적이었음

---

91 제라르 르그랑, 『낭만주의』, 박혜정 옮김(서울: 생각의 나무, 2011), 195면.

에도 불구하고 이를 실현하는 그들의 작업 과정에는 버클리의 새로운 시각 이론 같은 경험론자들의 철학적 교의가 암암리에 〈지배적 원인〉으로서 작용하고 있었다. 주지하다시피 프레더릭 레이턴이나 라파엘 전파 형제회, 워터하우스이나 드레이퍼의 작품들은 주로 환상적인 신화들을 주제로 삼았다. 하지만 그것들의 표상화에서 그들은 매우 비현실적이고 환상적인 이야기인 신화를 실제로 있었던 상황인양 매우 사실적으로 표현하는 데 심혈을 기울였던 것이다.

또한 그들의 작품이 하나같이 유미주의적唯美主義的이었던 까닭도 그와 다르지 않다. 다시 말해 그들의 유미주의aesthseticism가 추구하는 탐미의 과정이 〈경험적 사실〉의 묘사에 충실했던 것이다. 그것은 로크가 주장한 〈감각과 반성〉이 그러한 경험적 인식의 범주 너머 이야기인 신화를 더욱 아름답고 실감나는 미적 현상으로 표상화하는 데까지 배어 들었기 때문이다. 이렇듯 회복기에 접어든 신화 미학의 절정기인 19세기의 탐미지향적esthetic oriented 미술가들은 낭만주의와의 관계 속에서[92] 이른바 환상적인 〈신화를 표상화하기representizing myth〉 위해 가능한 한 경험주의의 이념과 조형미학적 테크닉을 한 켤레로 동원했던 것이다.

---

92  브루스 링컨, 『신화 이론화하기』, 김윤성 외 옮김(대구: 이학사, 2009), 9면.

# 3. 근원에 대한 조형 욕망:

# 철학의 둥지 속으로

인간은 대체로 엔드 게임endgame에 직면할 때마다, 또는 인식론적 장애물obstacle에 부딪칠 때마다 존재나 현상의 근원이나 본질에 대해 질문한다. 거꾸로 말하자면 근원을 질문하거나 본질로 시선을 돌려야 한다는 것은 엔드 게임을 치러야 하거나 새로운 장을 펼치기 위해 (이미 권력화된 전통이나 권위 또는 기존의 가치 체계와 같은) 인식론적 장애물들을 극복해야 한다는 사실을 의미한다. 예컨대 개념주의 화가 조셉 코수스Joseph Kosuth가 〈철학을 따르는 미술art after philosophy〉을 강조하는 까닭, 미술이 다시 철학에게 길을 묻거나 신세져야 한다고 주장하는 이유가 그것이다. 그가 생각하기에 〈욕망하는 미술〉은 오늘날 엔드 게임 도중에 길을 잃고 표류하고 있거나 본질을 잊은 채 공허와 맹목의 커튼 속에 휩싸여 있다.

하지만 르네상스 이래 미술의 역사를 돌이켜 보면 그것은 〈미술이 무엇인지〉에 대한 본질 해명을 위해 전개해 온 크고 작은 엔드 게임의 역사였다. 본질 해명을 위한 새로운 관점이 요구될 때마다, 그래서 이전의 것이 도리어 인식론적 장애로 여겨질 때마다 코수스뿐만 아니라 많은 미술가들이 본질에 대한 철학적 반성을 멈추지 않았다. 존재의 근원을 묻고자 하는 그들의 조형 욕망이 그때마다 철학의 둥지를 찾았다.

이를테면 존재의 기원이 무엇인지에 대한 질문에 답하기 위해 신화를 찾는 미술가들이 있는가 하면 기독교적 〈성상주의〉, 또는 〈원시주의〉에로 눈을 돌리는 이도 있다. 그런가 하면 불현듯 존재의 반대편에 서 있는 죽음을 발견할 때마다 미술가들의 조형 욕망은 〈존재와 무〉를 표상화의 주제로 삼는다. 그밖에도 그들의 조형 의지는 (자연주의나 초현실주의, 모더니즘이나 포스트모더니즘, 해체주의나 파타피지컬리즘 같은) 이념이나 이데올로기에 충실하려 하거나 프로이트가 지적하는 인간의 리비도libido와 성애

에서 질문에 대한 해답을 찾으려고도 한다.

　이렇듯 미술가들이 〈미술이란 무엇인가〉를, 즉 미술의 본질을 묻고자 할 때마다 그들은 이미 존재의 근원에 대한 철학적 사유를 시작해 온 것이나 다름없다. 미술이 철학적인 이유, 또는 철학적이어야 하는 까닭도 마찬가지이다. 존재와 현상의 근원에 대한 의문만큼 철학적인 주제도 없기 때문이다. 실제로 레오나르도 다빈치Leonardo da Vinci와 미켈란젤로를 비롯하여 쿠르베Gustave Courbet, 세잔Paul Cézanne, 마티스, 피카소, 고갱Paul Gauguin, 다다이스트들, 말레비치Kazimir Severinovich Malevich, 뒤샹Marcel Duchamp, 칸딘스키Vasilii Kandinskii, 마그리트René Magritte, 폴록Jackson Pollock, 뉴먼Barnett Newman, 앤디 워홀Andy Warhol, 백남준, 데이미언 허스트Damien Hirst 등에 이르기까지 미술사를 가로막는 크고 작은 인식론적, 미학적 장애물 경기에서 승리한 미술가들은 골고루 열거할 수 없을 정도이다.

## 1) 존재의 기원: 대타자주의(성상주의)와 원시주의

존재의 기원이나 발생에 대해 인간이 보여 온 〈앎에의 의지〉는 신화(원초적 진리나 성스러운 이야기) 시대에 쓰여진 최초의 기록물인 헤시오도스의 『신통기』 — 신들의 계보를 통해 우주 발생론을 이야기 한 장편 서사시 — 나 호메로스의 신인동형론에 기초한 장편 서사시들 또는 중세 말에 이르러서야 스콜라 철학과 신학을 집대성한 토마스 아퀴나스Thomas Aquinas의 『신학대전Summa Theologica』(13세기)과 같은 초인간적이고 신비스런 설명 체계를 낳았다. 다음 『신통기』의 일부를 보자.

여신들이 내게 먼저 이 뮈토스를 말씀하셨다,

올림포스의 무사 여신들, 아이기스[93]를 가진 제우스의 따님들이신 여신들이,

〈들에서 야영하는 목자들이여, 악하고 불명예스런 무리, 그저 배뿐인 자들이여,

우리는 진실처럼 들리는 많은 거짓을 말할legein, 줄 안다.

그러나 우리는 원하기만 하면 진실도 선포할 줄 안다.〉

이렇게 말씀하시고는 위대하신 제우스의 말 잘하는 따님들은

내게 홀笏을 주셨다, 싹이 트는 월계수의

보기 좋은 가지 하나를 꺾어서, 그리고 내게 신적인 목소리를 불어넣어

---

93  Aegis. 헤파이스토스가 염소 가죽으로 만든 제우스의 방패로서 전설적인 무기였다. 그것은 벼락을 맞아도 부서지지 않고, 한번 흔들면 폭풍이 일어난다. 특히 메두사의 머리를 그 안에 그려 넣음으로써 적군들에게 공포심을 일으켰다. 신화 이야기에서는 아테네의 여신이 그 방패를 들고 나온다. 헤시오도스는 『노동과 나날』에서도 〈아이기스〉를 등장시킨다.

내가 미래사와 과거사를 찬양할 수 있도록 하셨다.[94]

철학이나 과학의 탄생도 그와 같은 욕망과 의지의 산물이기는 마찬가지이다. 하지만 그것들이 생겨난 이후에도 그 너머의 설명에 대한 기대가 사라지지는 않았다. 앎에의 의지는 오히려 〈믿음에의 의지〉를 강화시켜 왔을 뿐이다. 이미 그리스 시대에 초인적인 뮈토이mythoi, mythos의 복수의 권위가 무너져 로마 시대에는 신화가 성스러움이나 진지함이 별로 없는 파불라이fabulae, fabula의 복수가 됐음에도 제우스를 비롯한 각종 신들과 유일신인 야훼Yahweh나 예수의 존재에 대한 언설들이 많은 이들에게 부동의 신앙이 되었는가 하면 일종의 〈이야기 권력narrative power〉으로서 일상적인 삶에, 특히 예술가들의 정신세계에 절대적 영향력을 행사해 오고 있다.

그뿐만이 아니다. 인간은 문화를 미화하며 그 속에 중독되면서 존재의 근원이나 현상의 기원에 대한 기억을 상실할수록 원시에 대한 노스탤지어에 빠져들기 일쑤이다. 문화라는 반反자연 현상에 대한 애증 병존의 양가감정ambivalence이 미술가들에게도 자주 근원이나 발생, 기원이나 원시에 대한 존재론적 의문과 향수를 자아내거나 상상하게 하기 때문이다. 다시 말해 미켈란젤로의 「천지 창조」(1512)와 그것의 역설로서 「최후의 심판」 또는 윌리엄 블레이크의 「태고의 날들」(1794), 고갱의 「우리는 어디서 와서, 무엇이 되어, 어디로 가는가?」(1897)와 「미개의 이야기」(1902), 바넷 뉴먼의 「발생 순간Genetic Moment」(1948)과 「태초The Beginning」(1948) 등 미술사를 장식하고 있는 많은 작품들에서 보듯이 근원이나 원시에 대한 미술가들의 상상은 시대와 양식을 달리하며 끊임없이 그들의 조형 욕망을 충동해 왔다.

94  헤시오도스, 『신통기』, 김원익 옮김(서울: 민음사, 2003), 22~32면. 브루스 링컨, 『신화 이론화하기』, 김윤성 외 옮김(대구: 이학사, 2009), 55~56면, 재인용.

미켈란젤로, 「천지 창조」, 1512

① 대타자주의

근원에 대한 원초적 진리로서 신화나 성스러운 이야기인 교의는 인간의 존재론적, 인식론적 유한성에 대한 좌절과 실망을 반사한다. 그 때문에 인간의 〈창조적 상상력〉 — 현전하는 지각에 부여되어 있지 않은 존재나 현상의 이미지를 마음에 떠올리게 하는 창의적인 능력이다. 지각은 감각 기관을 통해서 이미지를 부여되는 데 비해 상상은 감관의 작용 없이도 심상을 제공한다 — 은 최고의 질서와 절대적 진리, 나아가 초월의 중요성에 관한 환상적인 서사와 언설 체계에다 권위를 부여한다. 반사 이익을 기대하기 위해서다. 일체 존재의 근원에 대한 신화나 교의도 결국 서사 형식의 이데올로기ideology in narrative form이거나 영혼의 위안을 위해 만든 인간 스스로의 〈교훈적 장치〉인 것이다.

이렇듯 인간은 일찍부터 〈교훈에의 기대〉를 충족시키기 위해 영원 불멸하는 초인적 존재로서 〈대大타자l'Autre〉를 갈구해 왔다. 예컨대 호메로스나 헤시오도스가 여신을 부르며 영감을 구하는가 하면 영혼의 윤회와 불멸을 믿으려 한 경우가 그러하다. 고대 그리스의 서정 시인 핀다로스Pindaros가 인류보다 뛰어난 〈순전한 영웅들heroes hagnoi〉을 상정한 까닭도 거기에 있다. 세상에 대한 원초적 조형화presentation의 비밀을 쥐고 있는 플라톤의 조물주인 데미우르고스Demiurgos를 비롯하여 북유럽 신화의 주신 오딘Odin이나 동아시아인의 천제天帝에 대한 신앙도 인간의 영감과 영혼을 주관하는 초인간적인 대타자주의의 발로이기는 마찬가지이다.

심지어 시민들에게 〈무지의 자각〉을 강조한 소크라테스마저도 그것이 스스로의 깨달음이 아니라 신탁神託(신이 사람을 매개자로 하여 그의 뜻을 나타내거나 인간의 물음에 대답하는 일)에 의한 것임을 변론했다. 소크라테스는 절친한 친구였던 카이레

윌리엄 블레이크, 「태고의 날들」, 1794

폰이 델피 신전에 가서 〈소크라테스보다 더 현명한 이가 있는지를 신에게 묻자 신전의 여제관이 소크라테스보다 더 현명한 자는 아무도 없다〉는 응답을 전해 듣고 그것에 대해 의문을 품은 나머지 도리어 이를 자신의 무지를 자각케 하는 반사적 계기로 여겼기 때문이다.

또한 만년의 단테는 이미 천사가 된 연인 베아트리체를 부르며 천국에서의 만남을 통해 그들의 사랑이 승화되기를 염원했다. 19세기 말의 데카당스로 인한 피로감에 지친 에드바르 뭉크 Edvard Munch는 절규하지만 니체는 신과 인간의 경계인으로서 〈대타자〉를 상상하며 세기말적 병리 현상을 치유해 줄 지렛대를 장치한다. 그조차도 〈심적 매개물〉 — 사르트르Jean Paul Sartre는 의식에 부재하는 존재를 상상할 경우 반드시 그 매개로서 실재물인 물리적, 또는 심리적 〈유사물analogon〉이 필요하다[95]고 주장한다 — 인심리적 아날로곤으로서 차라투스트라를 통해 원초적 영웅의 이미지를 지닌 시적 존재인 초인Übermensch을 요청한 것이다. 그에 비해 실존 철학자 쇠렌 키르케고르Søren Aabye Kierkegaard는 〈죽음에 이르는 병〉에 대한 불안과 공포를 대신하여 아예 대타자인 하나님의 품에 안기기를 적극적으로 권고한다.

모름지기 인간은 크고 작은 엔드 게임에 직면할 때마다 역사의 지렛대로서 대타자를 〈상정想定〉하거나 초인 또는 절대자(기독교인의 하나님이나 무슬림의 알라)를 불러들인다. 도도한 역사 앞에, 또는 어김없이 다가올 저마다의 죽음 앞에 선 단독자로서 홀로서기를 두려워하기 때문이다. 따라서 동서양을 막론하고 인류가 이제껏 〈대타자 증후군symptôme de l'Autre〉에서 벗어난 적은 없었다. 도리어 〈인간은 인간의 신이다Homo homini Deus est〉[96]라고 하여

95    Jean Paul Sartre, *L'imagination*(Paris: Gallimard, 1940), p. 34.

96    F.L. Feuerbach, *Das Wesen des Christentums, Sämtlich Werke*, Ⅵ(1903), S. 326. 헤겔 좌파였던 포이

대타자의 존재를 단지 관념의 산물로만 간주한 포이엘바흐의 유물론이 등장한 것도 그동안 그 증후군으로부터 받은 스트레스가 얼마나 심했는지를 반증하는 것이나 다름없다. 예술가들이 유물론의 진영에 별로 동조하지 않는 까닭도 마찬가지이다.

　　오히려 예술사나 문예 사조사는 이제껏 그 반대였다. 그것들은 〈대타자주의l'Autrisme〉의 전제나 이념의 둥지에 익숙해 왔고, 그 속에서 역사를 꾸며 왔다. 특히 중세 이래 많은 미술가들이 자발적, 비자발적으로 신화 미학에 못지않게 기독교적 성상주의聖像主義에 신세져 온 까닭도 거기에 있다. 이를테면 생나자르 성당 정문에 조각된 「최후의 심판」(1130~1140) ― 중앙에는 심판자 예수가 있고, 오른쪽에는 영혼들과 악인들이, 왼쪽에는 선택된 자들이 조각되어 있다 ― 이 상징하듯 중세에 세워진 대타자의 기념비적 성채이기도 한 대성당들은 물론이고, 무안 성의 소성당을 장식한 베르제 라 빌의 「그리스도를 둘러싸고 있는 사도들」(12세기 초), 시칠리아의 체팔루 대성당 제단에 있는 황금 모자이크인 「만물의 창조자 구세주」(1131~1148), 피렌체의 산타 크로체 성당에 그려진 조토Giotto di Bondone의 「그리스도를 애도함」(1303~1306), 마사초Masaccio의 「삼위일체」(1425), 레오나르도 다빈치의 「최후의 만찬」(1495~1498), 미켈란젤로의 「피에타」(1497~1499), 「최후의 심판」(1535~1541), 라파엘로의 「성체 논의」(1509), 「그리스도의 변용」(1520), 고갱의 「황색 그리스도」(1889) 등 수많은 성상 지향적 이미지들이 걸작으로 대접받아 왔다.

　　대타자주의로서 성상주의는 〈예술 작품은 비실재적irréel〉인

어바흐는 신에 대한 환상을 벗겨서 인간이 진정한 신임을 보여 주려 했다. 〈신이란 인간이 스스로 소외된 것이기 때문〉이라고 하여 신은 초인간적인 절대자나 창조자가 아니라 인간의 관념에 의한 자기 소외의 산물임을 명백히 하고자 했다.

것[97]이라는 사르트르의 주장을 뒷받침이라도 하듯 의식의 비실재적 지향성을 나타낸다. 사르트르는 예술 작품이란 단지 〈지향하는 의식〉의 대상으로만 존재하므로 비실재적이라고 규정했다. 하물며 성상주의를 지향하는 예술 작품들의 경우엔 더욱 그러하다. 사르트르의 입장에서 보면 성상은 철저하게 〈상상계의 것〉인 탓이다. 다시 말해 조물주 데미우르고스나 순수 형상 또는 창조주 야훼와 같은 대타자의 성상은 오로지 이미지로만 의식되는, 즉 물질세계에는 존재하지 않는 부재의 대상을 지향하기 때문이다.

하지만 성상주의 예술을 포함한 대타자 증후군에는 〈수직 존재론〉과 더불어 〈동일성의 철학〉이 전제되어 있다. 우주 만물의 근원이나 근저가 되는 것이 무엇인지, 그것은 어떻게 생겨났는지에 대한 의문을 해명하려는 형이상학적 궁금증 때문이었다. 대개의 사람들이 생각하기에 〈존재하는 것〉은 모두가 이러한 근저나 토대 위에 〈서 있는〉 것이다. 그러므로 세상에 존재하는 것들은 논리적으로 직립의 구조를 이루고 있다. 논리적 직립이 곧 만물의 존재 방식인 것이다.

플라톤과 아리스토텔레스의 형이상학은 물론이고 그에 기초한 기독교가 이른바 수직 존재론을 대물림해 온 것도 그 때문이다. 예컨대 라파엘로가 「아테네 학당」(1509~1510)을 그린 까닭도 그와 다르지 않다. 그는 「아테네 학당」의 한복판에다 손가락으로 하늘을 가리키는 플라톤과 땅을 가리키는 아리스토텔레스를 등장시켜 존재의 비실재적 근원이 서로 수직으로 반대 방향을 가리키는 구조임을 잘 설명하려 했다.[98]

또한 라파엘로는 수직 존재론에 기초한 그들의 학당에 두 사람뿐만 아니라 동일성 철학을 따르는 이들도 여러 명을 소집해 놓

97  Jean Paul Sartre, Ibid, p. 263.

98  박이문, 조광제, 이광래, 『미술관에서 인문학을 만나다』(서울: 미술문화사, 2007), 89면.

체팔루 대성당, 「만물의 창조자 구세주」, 1131~1148

고 있다. 오른쪽의 화면 앞에는 쭈그려 앉아 무언가를 기록하고 있는 피타고라스Pythagoras와 그 학파의 수학자 아르키타스Archytas, 그리고 4원소설을 주장한 엠페도클레스가 그 주위를 에워싸고 있고, 그 앞에 만물 유전설을 주장하는 헤라클레이토스가 대리석 탁자에 얹은 팔에 얼굴을 괸 채 무언가를 기록하고 있다. 그 뒤쪽으로는 소크라테스가 알키비아데스를 바라보며 열심히 이야기하고 있다. 한편 왼쪽 아래에서는 『기하학원론』을 쓴 유클리드Euclid가 소년들 앞에서 도면을 그리고 있다. 그의 등 뒤로는 지구를 든 채 등져 있는 조로아스터Zoroaster와 한 손으로 천구를 받쳐 들고 천동설을 주장하는 프톨레마이오스가 마주보고 있다. 또한 라파엘로도 그들을 쳐다보며 자신의 그림에 등장하여 시공을 초월한 존재 확인을 시도하고 있다. 그는 모자를 쓴 자신의 동료 화가이자 레오나르도 다빈치의 제자인 조반니 바치Giovanni Antonio Bazzi조차도 가장 끝자락에 등장시키고 있다. 햇볕 보기만을 즐기던 견유학파의 철인 디오게네스Diogenes는 여기서도 화면 한복판의 계단에 홀로 앉아 있다.

이렇게 해서 라파엘로는 미완성으로 끝난 성상화의 걸작 「그리스도의 변용」과는 달리 대타자주의를 지향하는 고대 그리스의 애지가愛知家들에 대한 인물 지도를 「아테네 학당」에 그려 놓고 있다. 그것은 젊은(25세) 라파엘로가 과연 철학, 천문, 수학, 종교 등을 망라한 고대 그리스 사상사를 하나의 화폭에 이토록 종합적으로 이미지화할 만큼 박식하고 정통했을까하는 의문을 불러일으킬 정도였다. 한마디로 말해 그것은 천재 화가가 펼친 장관의 지적 파노라마였고 거대 설화였다.

한편 대타자주의의 이데아를 형상화한 또 하나의 벽화는 「아테네 학당」과 마주하고 있는 성상화의 걸작 「성체 논의」(1508~1511)이다. 이것은 교황의 총애를 받은 라파엘로에게 바티칸 교황청이 교황의 서명실 네 벽면을 장식할 철학, 신학, 시, 법률

라파엘로 산치오, 「아테네 학당」, 1509~1510
라파엘로 산치오, 「성체 논의」, 1508~1511

을 주제로 한 각각의 프레스코화를 주문하자 신학을 상징하는 작품으로 그린 것이다. 〈동일성의 철학〉을 주제로 한 「아테네 학당」이 가장 위대한 두 철인을 중심으로 하여 좌우로 여러 철인과 현자들을 배치함으로써 인간 세계에서의 〈철학에 대한 논의〉를 벌이는 구도였다면 이 거룩한 〈성체성사〉[99]는 대타자에 대한 절대적 신앙을 전제한 동일성 신학의 진리를 온누리에 전하기 위해 그린 것이다.

　여기서는 구름과도 같은 신비스런 중간의 지면을 경계로 하여 그 위의 천상계, 즉 신(성체)의 세계와 그곳을 지향하는 지상의 인간 세계로 나누는 상하의 구도로 되어 있다. 그것은 흡사 플라톤이 지상의 현상적 인지에 대한 절대적 진리성을 담보하기 위해 불변하는 영원한 진리의 실체인 천상의 이데아가 존재한다고 하여 이데아계와 현상계를 구분했던 것과도 같다.[100]

　이렇듯 성상주의는 하나님을 신앙하는 자들에게 굳건한 신조Credo가 되어 왔듯이 대타자의 이미지를 상상하는 많은 미술가들에게도 재현의 신념이 되어 왔다. 특히 〈구세주의 족보〉라고 불리며 각 도시를 점령한 대성당들은 교회 권력의 계보학을 상징하는 동시에 미술가들에게도 조형 욕망을 실현시킬 수 있는 기념비적 공간이 되었다. 〈토대적〉 동일성에 기초한 플라톤의 이데아론이나 아리스토텔레스의 형이상학과 짝을 이루며 비실재적 대상과의 〈초월적〉 동일성을 지향하는 성상주의 미술 작품들이 모두 저마다의 매개물인 아날로곤(유사물)을 통해 대타자주의의 거대 이야기grand récit를 이미지화했기 때문이다.

---

99　성체성사는 고린도 전서 11장 17절 이하에 따르면 예수가 승천 직후부터 거행된 듯하지만 가톨릭 교회에서는 1264년에 성체 대축일을 제정하여 거행해 왔다. 성체는 본래 미사 도중 축성을 통해 그리스도의 몸으로 변한다는 누룩을 넣지 않은 빵을 의미한다. 또한 성체의 중앙에 은으로 된 부조는 최후의 만찬을 상징한다.

100　이광래, 『미술 철학사 1』(서울: 미메시스, 2016), 72면.

그것은 (사르트르의 말대로) 본래 존재의 비실재적 이미지가 그 대상의 현실적인 발현을 통해 우리에게 제시되어 온 탓이다.[101] 모름지기 근원에 대한 조형 욕망이 낳은 수많은 작품들은 이처럼 동일성의 신앙을 담보해 주는 대타자로서 〈성상의 계보〉를 형성하며 성상주의의 흔적들을 미술사에 크게 남겨 온 것이다.

## ② 원시주의

존재의 근원에 대한 미술가들의 조형 욕망은 대타자를 지향할뿐더러 발생론적인 향수를 불러일으키기도 한다. 저마다 자신을 직접 낳아 준 생물학적 어머니와의 본능적인 의미 연관에서 결코 벗어날 수 없고, 좀처럼 벗어나려고도 하지 않듯이 우리는 인간으로서 종種의 원초적 근원에 대한 유전 인자형génotype의 사유와 향수에 자주 젖어 들곤 한다. 전능한 〈태고의 어머니〉를 지향하는 〈원초적 모성주의le maternellisme archaïque〉를 주장하는 쥘리아 크리스테바Julia Kristeva가 플라톤이 자신의 자연 철학을 피력한 『티마이오스』에서 내세운 우주의 자궁이자 생성의 유모인 〈모성적 성〉으로서 코라Chora, 受容器를 〈욕망하는 주체〉와 의미 생성의 출발점으로 간주하는 까닭도 거기에 있다.[102]

한편 구조 인류학자 레비스트로스Claude Lévi-Strauss는 성, 욕구, 소비와 같은 주체의 욕망을 사회 형성의 원초적 계기로 삼고, 그것이 애초부터 어떻게 인간의 사회적 삶에 관여하는지를 밝혀 보고자 했다. 이를 위해 그는 원시 사회에서 인간의 생득적 정신 구조가 문화에 의해 변형되거나 왜곡되지 않은 원시적 사회 활동을 설명한다는 가정하에서 출발한다. 그 때문에 그가 강조하는

---

101  Jean Paul Sartre, *L'imagination*(Paris: Gallimard, 1940), p. 245.

102  이광래, 『해체주의와 그 이후』(파주: 열린책들, 2007), 249면.

것은 무엇보다도 복잡한 문명 사회를 〈지각하기〉 이전에 원시 사회가 드러낸 집단적 잠재의식이다. 그는 각종 사회적 상형 문자들(원시적 기호체들)을 통해 원시적 삶에서, 그리고 〈야생적 사고 la pensée sauvage〉에서 배태된 상징체계의 선천적 보편성을 인정하려 했다.

이를테면 그가 십여 년 간 아마존에 남아 있는 원시 부족들과의 생활을 보고한 책 『슬픈 열대Tristes Tropiques』(1955)에서 〈인간의 거주지가 지니는 의미는 내가 서술하려고 해온 사회적, 종교적 삶의 중심이라는 것 이상이다. 취락의 구조는 사회 제도를 정교하게 움직일 수 있게 하는 것 이상의 역할을 한다. 그것은 인간과 우주, 사회와 초자연적 세계, 살아 있는 것과 죽어 있는 것 사이의 관계를 총괄하는 동시에 그것을 보장해 준다〉[103]는 주장이 그것이다.

하지만 진화해 가는 사회 현상을 〈지각한다〉는 것은 곧 생득적 잠재의식을 왜곡시키는 것이요, 그 대신 세계의 형태와 스타일과 의식적 또는 무의식적인 가치의 패턴을 부여하는 것이다. 알튀세르Louis Althusser에게 상징체계의 〈중층적 결정 구조〉가 요구되고, 푸코Michel Foucault에게 다양한 미시 권력 구조와 〈에피스테메〉가 필요한 것도 그 때문이다. 지각하고 의식해야 할 삶의 양상이 야생과 원시에서 벗어나 구조화되고 체계화될수록 더욱 그러하다. 야생과 원시에 대한 노스탤지어가 문화와 문명에 길들여지며 소실되어 가는 생득적(원초적) 잠재의식을 다시금 일깨우고, 나아가 원시에로 향하려는 주체의 욕망을 자극한다.

원시주의le primitivisme는 원초적 야성의 이념적 지향성이다. 그것은 인간의 본성을 거기서 찾으려는 철학자들뿐만 아니라 도시화로 잃어버린 원시와 야생(자연 현상)을 나름대로 상상하며 그

---

103  C. Lévi-Strauss, *Tristes Tropiques*(Paris: Plon, 1955), 197면.

리워하는 미술가들에게도 마찬가지이다. 본래 창조적 상상력은 예외 없이 (재현이든 표현이든) 다양한 방식으로 외재화를 시도한다. 원시주의를 지향하는 천재적인 미술가들의 광기 어린 상상력이 빚어낸 걸작들 — 신체적 피로의 한계는 골절로 이어지지만 정신적 한계와 장애는 창의적 광기의 발작을 자아내기 일쑤이다. 창조적인 미술가들에게 상상력이 인식론적 한계와 장애물을 돌파하게 하는 에너지가 되어 온 까닭도 거기에 있다 — 이 바로 그것들이다.

바꿔 말하면 미술사를 장식한 적지 않은 걸작들이 바로 그들이 보여 준 창조적 상상력의 발현이었다. 예컨대 고갱을 비롯하여 마티스, 피카소, 블라맹크Maurice de Vlaminck, 드레스덴 다리파, 뒤뷔페Jean Dubuffet 등이 추구하는 이념적 지향성이 그것이다. 그들은 한동안 이른바 글로 쓴 활인화tableau vivant인『슬픈 열대』를 찾아 헤맨 레비스트로스처럼 도시 문화le Cuit, 익힌 것에 가려진 원시와 야생 le Cru, 날 것[104]의 속살을, 그리고 그 안에서 이루어지는 〈벌거벗은 인간L'homme nu〉의 자연적 삶을 창의적으로 상상하며 표상화(외재화)시키려 했다.

(ㄱ) 고갱의 신원시주의

메를로퐁티Maurice Merleau-Ponty는『눈과 마음l'oeil et l'esprit』(1964)에서 〈회화는 가공되지 않은 우물에서 의미를 길어 내는 것이다. 가공되지 않은 우물에서 순진무구하게 의미를 길어 내는 것은 오직 회화밖에 없다〉[105]고 주장한다. 다시 말해 〈가공되지 않은 우물〉에

---

104    레비스트로스의『날것과 익힌 것』(1964)은 새 둥지를 훔치는 한 근친상간적 영웅의 모험담을 서술하고 있으며, 요리의 기원과 사유와 이웃종족들과 우주의 잔여 부분들에 대한 요리의 관계를 설명하고 있는 187편의 신화들 가운데 일부이기도 하다. 에디츠 커즈웨일,『구조주의의 시대』, 이광래 옮김(서울: 종로서적, 1984), 23면.

105    Maurice Merleau-Ponty, *L'oeil et l'esprit*(Paris: Gallimard, 1964), p. 13.

서만이 〈순진무구한 의미〉를 찾을 수 있다는 것이다. 그가 말하는 〈순진무구innocence〉란 다름 아닌 원시적 야생 상태 그 자체일 수 있다. 고갱과 같은 신원시주의자들이 그리워하며 찾아간 낙원이 바로 그런 곳이다. 심지어 「우리는 어디서 와서, 무엇이 되어, 어디로 가는가?」에서 보여 주듯이 타히티에서 딸의 죽음의 소식을 듣고 그 충격과 우울함에서 자신의 유언을 남기듯, 그리고 낙원에서의 삶을 소망하듯 그린 작품에서조차도 그는 순진무구한 영혼이 평생 동안 시공의 방랑을 멈추지 않고 찾아야 할 곳이 바로 그곳임을 나타내고 있다.

그의 방랑은 〈실낙원〉으로 간주한 19세기 말 퇴폐한 문화의 공기에 오염된 유럽의 도시들을 떠나 원시에로 회귀하려는 환상 욕망과 예술적 열정에서 비롯되었다. 페루에서 태어나 다섯 살까지 유년 시절을 남미의 원시적 자연에서 보낸 고갱에게 원시에로 회귀하고픈 향수는 단순한 욕망 이상이었다.

고갱의 창의적인 상상력이 원시적, 종교적 시원을 조형미로 재현되기 시작한 것은 1887년 〈나는 미개인으로 살려고 파나마로 간다〉고 하며 프랑스의 식민지 마르티니크 섬에서 병마에 시달리다 이듬해 2월 브르타뉴에 돌아온 뒤부터였다. 인상주의와 상징주의의 경계 사이에서 종합주의synthétisme와 분할주의cloision-nisme를 실천해 온 고갱이 신원시주의에로 미학적 변신을 시작한 것이다.

본래 원시주의는 중세 말 르네상스 직전에 유행하던 기독교 미술의 특징 가운데 하나였다. 그것은 인간적 삶에서나 예술 정신에서나 가치의 기준을 법이나 이성적 정신 활동에 의존하기보다 소박한 원시적 삶에서 찾으려 한 데서 비롯되었다. 예컨대 12세기의 가톨릭 사제인 플로리스의 요아킴Joachim de Floris에 의해 제기된 〈문화적 원시주의〉의 영향으로 미술에서도 치마부에

폴 고갱, 「우리는 어디서 와서, 무엇이 되어, 어디로 가는가?」, 1897

Cimabue에 의한 산타키아라 성당의 「성모자」(1301) 그림을 비롯하여 시모네 마르티니Simone Martini의 「수태고지」(1333), 조토의 「성모자」(1300), 「황금문 앞에서의 만남」(1304~1306) 등이 그것이다.

이에 비해 소박한 미술을 지향하는 고갱의 새로운 원시주의는 어린 시절 그가 자란 페루나 남태평양의 원시적 자연으로부터 저절로 내화된 예술적 영감에서 그 단초를 찾을 수 있다. 그가 이미 신화적 시원성을 간직하고 있는 도시 브르타뉴에서 불현듯 원시와 시원에 쉽게 빠져들 수 있었던 것도 생래적으로 잠복해 있던 향수성 무의식이 촉발되었기 때문일 것이다.

그는 1887년 3월 말 처음으로 파나마의 섬 마르티니크로 떠나기 앞서 아내에게 보낸 편지에서 〈내가 진정으로 바라는 것은 파리를 벗어나는 것이오. 가난뱅이에게 파리는 사막과 다를 바 없소. 예술가로서의 명성은 나날이 높아지고 있지만 그래도 사흘을 내리 굶고 지내야 할 때가 있다오. 그렇게 굶으면 몸도 상하지만 나는 의욕을 되살리고 싶소. 파나마로 떠나서 미개인처럼 살려는 것은 그래서요〉라고 심경을 토로할 정도였다.

또한 1890년 9월 타히티로 떠나기 전 르동에게 보낸 편지에서도 그는 〈마다가스카르만 해도 문명 세계에서 너무 가깝습니다. 타히티로 가서 거기서 생을 마치고 싶군요. 당신이 아끼는 나의 그림은 아직 씨앗에 불과하다고 믿습니다. 타히티에서는 나 스스로 그것을 원시와 야성의 상태로 발전시킬 수 있으리라 기대해 봅니다〉라고 적고 있다.

이듬해 2월 타히티로 출발하기 직전 『에코 드 파리Echo de Paris』의 쥘 위레Jules Huret와 가진 인터뷰에서도 〈나는 평화롭게 살기 위해, 문명의 껍질을 벗겨 내기 위해 떠나려고 합니다. 나는 그저 소박한, 아주 소박한 예술을 하고 싶을 따름입니다. 그러기 위해서는 오염되지 않은 자연에서 나를 새롭게 바꾸고, 오직 야생적인

것만을 보고 원주민들이 사는 대로 살면서 마음에 떠오르는 것을 마치 어린아이처럼 전달하겠다는 관심사 이외에는 아무것도 없습니다. 그것은 원시적 표현 수단으로밖에 전달되지 못합니다〉라고 밝혔다. 고갱에게는 존재의 시원으로서 과거의 원시가 이토록 간절했던 이상 세계였다면 현실적 공간으로서 눈앞에 현전하는 원시는 그것을 상징해 주는 예술 세계였다.

고갱의 예술 정신 속에서 원시는 일종의 토템totem이었다. 원시는 기층에 잠재해 있는 무의식의 환기 대상이었고, 그가 상징하고픈 이미지 예술의 원형이었다. 그는 레비스트로스처럼 우리 안에 있는 야생적 사고의 흔적인 토테미즘이 특정한 원시 부족의 집단적 표상이나 신앙이 아니라 인간들의 일반적인 사고 경향이자 문명의 기층基層이라고 생각했다.

예컨대 기독교에 대한 외경에서 제작된 안나의 수태고지와 같은 원시주의가 성서적 분유주의를 표상한다면 고갱의 신원시주의는 철학자 뤼시앵 레비브륄Lucien Lévy-Bruhl이 말하는 인류학적 분여分與의 법칙loi de participation[106]을 표상하고 있다. 특히 「유령이 그녀를 지켜본다」(1892)에서 「미개의 이야기」에 이르기까지의 작품에서 보여 준 그의 야생적 미학 정신은 분여와 응즉応即이 그것의 토대를 이루고 있기 때문이다.

더구나 1891년 타히티에서 생활하기 시작한 이후에 그린 작품들에서는 토테미즘과 샤머니즘이 혼재해 있다. 토템과 샤먼이 그의 원시주의를 특징짓는 두 개의 지배적 결정인으로 작용하고 있는 것이다. 그 때문에 그의 작품들은 타히티에서 시간이 지날수록 그의 내면세계에서 원주민의 토템이나 샤먼에 대한 심리적,

---

106 프랑스의 철학자 뤼시앵 레비브륄은 『원시 사회에서의 정신 기능Les Fonctions mentales dans les sociétés primitives』(1910)에서 분여, 또는 응즉이나 감응의 법칙을 통해 미개인의 사고방식을 설명했다. 또한 그는 에밀 뒤르켕의 집합 표상représentations collectives의 개념을 사용하여 원시인과 현대 서구인의 의식 차이를 설명하기도 했다. 그는 원시인의 사유와 행동은 대체로 논리나 법칙에 어긋나지 않으면서도 전적으로 그것에 지배되지도 않는다고 주장했다.

종교적 전이가 얼마나 빠르게 이루어지고 있는지를 잘 나타내고 있다.

그것들은 그 이후에 등장하는 원시 사회에서의 전이 현상을 선이해先理解시켜 주기에 충분하다. 다시 말해 그는 프로이트가 『토템과 터부Totem und Tabu』(1913)에서 강조하는 표상화된 매체들 — 1891년 이후 고갱의 작품에서는 수호신, 신령, 유령, 악마, 신성시하는 동물 등으로 등장한다 — 에로 전이시키려는 인간의 원초적 신앙 형태들을 잘 설명하고 있는 것이다. 프로이트가 주장하는 원시적 관습이나 의례를 통해 주술적 대상이나 신적 존재를 표상하여 억압된 본능을 발현시키는 원시 사회의 모습들이 그의 여러 작품들, 이를테면 「악마의 유혹」(1892), 「유령이 그녀를 지켜본다」(1892), 「신령스런 물」(1893), 「신의 날」(1894), 「천지 창조」(1894), 「신의 아이」(1895~1896), 「미개의 시」(1896), 「미개의 이야기」 등에서 주저 없이 드러난다.

이렇듯 그의 신원시주의 작품들은 인류학자 앨프리드 래드크리프브라운Alfred Radcliffe-Brown이 원시 사회에서는 어떤 종種에 대한 신앙이, 또는 전설적 숭배 대상과 인간 집단과의 정신적 결합이 어떻게 이뤄지면서 〈집단적 연대성〉이 표상되는지를 밝힌 논문 「원시 사회의 구조와 기능Structure and Function in Primitive Society」(1929)의 내용을 미리 예시하고 있는 것이나 다름없었다.[107]

(ㄴ) 마티스의 야만적 원시주의

미술사에서 고갱이 강조하는 신원시주의는 탈정형화déformation 운동과 더불어 20세기의 문지방을 넘겨 주는 지렛대들 가운데 하나였다. 〈야만적 원시성〉은 20세기의 미술사에서도 하나의 증후군이 되었기 때문이다. 하지만 그것은 인디오의 나라 남미에서 태어

107    이광래, 『미술 철학사 1』(서울: 미메시스, 2016), 826면.

폴 고갱, 「미개의 이야기」, 1902
폴 고갱, 「신의 날」, 1894

난 고갱의 〈회귀형〉 원시성과는 달리 19세기 유럽의 제국주의와 오리엔탈리즘이 낳은 부산물이기도 하다. 특히 탈정형의 모티브를 그것에서 찾은 마티스나 블라맹크의 야수주의fauvisme와 피카소의 큐비즘cubisme, 그리고 키르히너Ernst Ludwig Kirchner, 헤켈Erich Heckel 등 드레스덴 다리파의 표현주의expressionisme가 그러하다.

앙리 마티스가 고안해 낸 〈다름l'autre의 미학〉으로서 탈정형의 이미지는 무엇보다도 〈야수적野獸的〉인 인간상에서 얻어 온 것이다. 예컨대 자신의 아내를 모델로 하여 그린 「마티스의 부인: 녹색의 선」(1905)이나 「모자를 쓴 여인」(1905)처럼 주로 도발적인 〈색상에서〉 시작된 야수들fauves에 대한 이미지의 형성이 그것이다.

하지만 그것은 시간이 지나면서 패권적인 제국주의와 인종주의적인 오리엔탈리즘에 감염되면서 인물들의 행동이나 동작에서 그 이데올로기가 투영된 야수적이고 원시적 표현으로, 나아가 일상의 원시적 삶에서의 야수성으로 바뀌어 갔다. 아프리카와 아시아로의 식민지 쟁탈에 광분하는 정치 이데올로기에 물들면서 그가 그리려는 야수적 모델도 북아프리카나 이슬람 지역의 인물들로 바뀐 것이다. 이를테면 「집시 여인」(1906), 「삶의 기쁨」(1906), 「푸른 나부: 비스크라의 추억」(1907), 조각상인 「두 명의 흑인 여인」(1907), 「모로코」(1916), 「두 명의 오달리스크」(1928), 「페르시아 여인의 누드」(1929) 그리고 연작으로 그린 「춤」(1909, 1912) 등이 그러하다.

이처럼 그의 야수주의 미학에는 강대국의 패권주의에 편승하여 탈정형의 탈출구를 인종 차별주의에서 구하는 비열하고 약삭빠른 이데올로기가 짙게 배어 있다. 다시 말해 그의 원시주의는 고갱의 야생적 원시주의와는 달리 무엇보다도 회화적 탈정형을 강조하려는 〈야만적 야수성〉이 발현되었던 것이다.

그러면서도 그의 야수주의가 추구하는 원시적 증후군 속

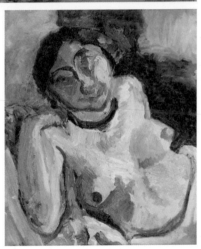

앙리 마티스, 「푸른 나부: 비스크라의 추억」, 1907
앙리 마티스, 「집시 여인」, 1906

에는 유럽의 철학적 지성과 예술적 감성에서 얻은 아이디어로 야만적 야수성을 은폐하거나 미화하려는 시도도 노골화되어 있다. 그의 작품 세계의 저변에서는 〈생명의 약동élan vital〉과 그 역동성이 끊임없이 작동하고 있었기 때문이다. 욕망의 가로지르기와 당대성을 유달리 강조하는 그는 1907년 앙리 베르그송Henri Bergson의 『창조적 진화L'Évolution créatrice』(1907)가 출판된 이후 베르그송의 생명의 철학을 시대정신으로 간주하여 거기에서도 자신의 회화적 영감과 미학적 이념을 찾으려 했던 것이다. 그 때문에 그는 당시의 철학자 매슈 스튜어트 프리처드Matthew Stewart Prichard와 함께 베르그송 철학에 관하여 자주 토론을 벌이며 그의 생철학에 매료되어 갔다.

마티스는 미술가들 가운데서 누구보다도 충실한 베르그송주의자였다. 무엇보다도 〈생명의 약동〉을 야만적 원시주의의 표현형phénotype으로 잘 표출해 냈기 때문이다. 베르그송에게 생명의 약동은 〈운동하는 창조력〉이다. 그것은 모든 생물의 시원이 되는 근본적인 내적 요소이며, 모든 사물이 출현하고 변화하는 동기가 된다. 베르그송에 의하면 〈약동이란 진화의 선들로 분할되면서 애초의 힘을 지니며, 스스로 축적되어 새로운 종種을 창조하는 변이의 근본적인 원인이다.〉[108]

마티스는 생명의 모든 창조적 가능성은 물질로부터가 아니라 의식으로부터 생겨난다는 베르그송의 생명 의지론에 고무되어 안으로는 생명의 역동성을 상징하는 조형 의지를 내면화하는 한편 밖으로는 이를 야수적 이미지로 둔갑시킨 작품들을 통해 그와 같은 의지를 표출하는 데 주저하지 않았다. 그는 그와 같은 조형 의지를 무엇보다도 자신의 시대정신으로 간주했기 때문이다. 그가 1908년의 「화가 노트」에서 예술가와 시대정신의 불가분성

---

108　이광래, 『프랑스 철학사』(서울: 문예출판사, 1997), 324면.

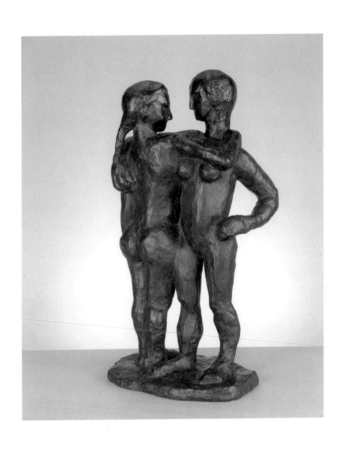

앙리 마티스, 「두 명의 흑인 여인」, 1900

을 다음과 같이 거듭 강조했던 까닭도 마찬가지이다.

원하건 원하지 않건 우리는 우리 시대에 속해 있으며 시
대의 사상, 감정, 심지어 망상까지도 공유하고 있다. 모든
예술가에게는 시대의 각인이 찍혀 있다. 위대한 예술가는
그러한 각인이 가장 깊이 새겨져 있다. …… 좋아하건 싫어
하건 설사 우리가 스스로를 고집스레 유배자라고 부를지
라도 시대와 우리는 단단한 끈으로 묶여 있으며 어떤 작가
도 그 끈에서 풀려날 수 없다.[109]

마티스는 특히 〈현상으로서의 텍스트phénotexte〉인 춤에서
시대의 사상과 감정을 표현하는 역동성의 동기를 찾아내려 했다.
시대와 개인의 내면에서 근원적으로 작동하는 생명의 역동성을
표출하는 예술적 동작은 다름 아닌 춤이었다. 그의 예술적 직관과
영감은 원시적 춤에서 역동성의 모티브를 찾아낸 것이다. 이를 위
해 그가 주목한 것은 베르그송의 철학뿐만 아니라 〈춤추는 니체〉
라고 불리는 이사도라 덩컨Isadora Duncan의 이른바 〈자유 무용Free
Dance〉 ― 탈고전주의를 선언한 그녀의 모던 댄스는 1909년 파리
에서 초연하여 호평을 받았다 ― 이었다. 그는 춤에 대한 그녀의
역동적인 열정에서도 자신과 함께 〈끈으로 묶여 있는〉 시대의 사
상과 감정의 공유를, 이른바 〈상호 텍스트성intercontextuality〉을 확인
하고자 했다.

82세이던 1951년의 한 인터뷰에서도 그는 〈나는 남달리
춤을 좋아하고, 춤을 통해서 많은 것을 생각해 봅니다. 표현력이
풍부한 움직임, 율동감 있는 움직임, 내가 좋아하는 음악 따위를
요. 《춤은 바로 내 안에 있었습니다》〉라고 회고했다. 그것은 마치

109  이광래, 『미술 철학사 2』(서울: 미메시스, 2016), 258면, 재인용.

니체가 일찍이 『차라투스트라는 이렇게 말했다*Also sprach Zarathustra*』(1885) 제1부에서 말한 다음과 같은 구절에 익숙한 자의 발언과도 같았다.

> 나는 오로지 춤을 출 줄 아는 신을 믿을 것이다. 그리고 나의 귀신을 보았을 때 나는 그 귀신이 진중하고 묵묵하며 심오하고 신성하다는 것을 알았다. 그는 중력의 영혼이었다. 그를 통하면 무엇이든 떨어지고 만다. 사람은 그러한 중력의 영혼을 분노가 아니라 웃음으로써 죽일 수 있다. 자, 우리 중력의 영혼을 죽이자! 나는 걷기를 배웠다. 이제 나는 가볍게 날며 내 속에 스스로를 발견한다. 이제 하나의 신이 내 속에서 춤춘다.

아마도 이와 같은 니체의 사상이 춤에 대한 충동의 무의식적 원류였다면 베르그송의 철학은 그것을 깨닫게 한 시대정신이었을 터이고, 원시주의를 추구하는 이사도라의 표현주의적 자유 무용은 그 역동적 율동의 모범이었을 것이다. 하지만 그와 같은 사상과 감정이 캔버스 위에서 구체적인 이미지로 발현되게 한 인물은 러시아의 섬유 사업가이자 최고의 미술품 애호가인 세르게이 슈추킨Sergei Shchukin이었다. 당시 고전 발레에서부터 파리 시내를 비롯하여 프랑스 각지의 여러 카바레에서 유행하는 춤들[110]이 널리 회자되자 마티스에게 춤에 관해 그림을 그려 보라고 한 슈추킨의 제안이 바로 그것이었다.

　　1909년 3월 마티스는 「삶의 기쁨」의 한복판에서 어렴풋이

---

110　프랑스 대혁명 당시부터 유행해 온 카르마뇰carmagnole을 비롯하여 프랑스 남부 지방의 춤인 사르데냐sardena ─ 본래 바르셀로나에서 매주 일요일 정오에 대성당 앞의 광장에 모여 같이 추는 스페인의 전통 춤이다 ─ 와 파리 시내에서 유행하던 프로방스 지방의 8분의 6박자의 활달한 춤인 파랑돌farandole 등이 그것이다.

보여 준 군무 카르마뇰이나 남부 프랑스에서 보았던 사르데냐와도 다른 춤, 즉 파리 시내의 유명한 무도장 물랭 드 라 갈레트Moulin de la Galette[111]에서 유행하던 파랑돌의 몸놀림에서 얻은 영감을 이미지로 반영하는 「춤 I」(1909)을 완성했다. 거기서는 생의 원초적인 약동과 역동성을 강조하려는듯 원시적으로 〈나체의 무용수들〉이 활기차고 과감하게 춤추고 있다.

이어서 그린 「춤 II」(1909)는 「춤 I」보다 더 아프리카인들의 춤처럼 원시적이고 본능적인 몸놀림과 격정적인 색조로 인해 발랄함을 더해 준다. 마치 아프리카 원주민들이 춤추며 부르는 노랫소리의 리듬과 박자가 눈에 들리는 듯하다. 거기서는 관람자에게 춤과 노래의 상호적인 삼투 효과를 더욱 높이려는 의도가 다분히 엿보인다. 결국 그는 이사도라 덩컨이 그랬듯이 원시적인 노래와 춤을 빌려 〈춤이 무엇인지〉에 대하여 재차 물으며 답하고 있다. 그는 춤에 대한 원초적인 이해와 본질적인 반성을 거듭 요구하고 있었던 것이다.

그런 점에서 마티스만큼 시간 예술로서의 춤과 노래가 애초부터 뮤즈의 한 묶음이었음을 실증하려고 한 화가도 찾아보기 쉽지 않다. 더구나 그렇게 함으로써 그가 줄곧 어떤 것에도 감염되거나 위축되지 않은 〈생명의 역동성〉을 의식적으로 강조해 온 점에서 더욱 그렇다. 그는 관람자로 하여금 니체가 〈그대의 사상과 감정 뒤에, 나의 형제여, 강한 명령자, 알려지지 않은 현자가 있다. 그것이 자기라고 일컬어진다. 그것은 그대의 몸 속에 살고, 그것은 그대의 몸이다〉[112]라고 말하는 바로 그 몸을 「춤」을 통해 재발견하려 하기 때문이다. 이를 위해 그는 무용수들을 원시인

111    피에르 오귀스트 르누아르의 「물랭 드 라 갈레트의 무도회」(1876)로 유명해진 이 무도장은 그 밖에도 고흐, 툴루즈로트레크, 피카소 등이 자주 찾던 곳이다.

112    F.W. Nietzsche, *Also sprach Zarathustra*, KSA, Bd. 4, S. 40.

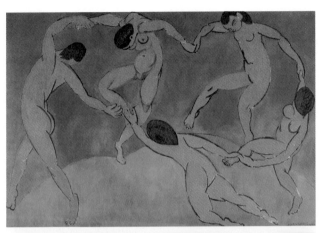

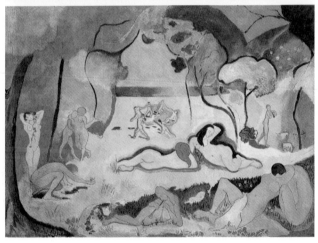

앙리 마티스, 「춤 II」, 1909
앙리 마티스, 「삶의 기쁨」, 1906

처럼 가능한 한 벌거벗은 나체로 등장시킴으로써 신체의 육체성 freshiness을 무화無化하는 춤의 엑스타시스extasis마저도 주저하지 않고 표현하려 했다.

㈖ 피카소의 원시주의 증후군
19세기 말 우승 열패의 제국주의 이데올로기나 오리엔탈리즘의 유혹에 이끌린 미술가일수록 〈고갱 이후post-Gauguin〉의 신원시주의 증후군에서 벗어나기 힘들었다. 〈다름의 미학〉을 새롭게 추구하기 위해 더욱 적극적으로 가로지르기하려는 미술가들의 조형 욕망도 본질에서 제국주의적이기는 마찬가지이기 때문이다. 마티스뿐만 아니라 블라맹크나 피카소의 일부 작품들이 원시주의의 조형 욕망을 감추지 못하고 있는 까닭도 거기에 있다. 이를테면 피카소의 큐비즘을 예고하는 「아비뇽의 처녀들」(1907)이 그것이다.
　　〈예술은 속임수다〉라고 주장해 온 피카소는 나름대로의 창조적(기만적의 다른 표현)인 회화 양식을 선ligne의 탈정형화를 통해 시도한다. 다시 말해 그는 비대칭적인 선들을 통해 면을 여러 조각으로 분할하는 입체화를 고안해 낸 것이다. 비례나 대칭을 파괴하는 선으로 면을 기만하려는 충동적 욕망은 1907년 「자화상」으로 실험하기 시작한 뒤 이내 그 속임수의 실험 대상을 「아비뇽의 처녀들」인 유색 인종의 벌거벗은 여인네들로 옮겨 갔다. 누구보다도 패러디의 대가였던 그가 이번에는 전형적인 오리엔탈리스트였던 낭만주의 화가 장오귀스트도미니크 앵그르의 「터키 목욕탕」(1862) 연작에서 모티브를 얻어 옴으로써 제국주의 이데올로기에 동참했을 뿐만 아니라 원시주의 증후군에도 감염된 것이다.
　　「아비뇽의 처녀들」은 앵그르의 「터키 목욕탕」에서처럼 벌거벗은 이슬람 여인들을 성적으로 노예화함으로써 (그가 스페인

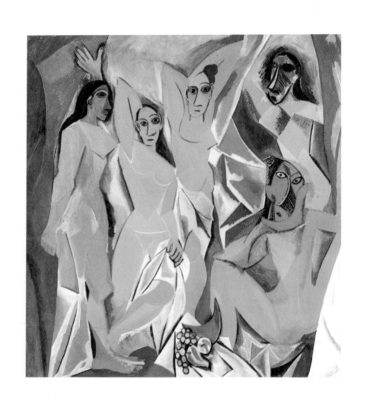

파블로 피카소, 「아비뇽의 처녀들」, 1907

출신의 화가였음에도) 프랑스의 〈회화적 오리엔탈리즘〉의 계보
에서 벗어날 수 없는 고리가 되었다. 11세기에서 13세기까지 이슬
람 군대와 제8차에 걸친 십자군 전쟁에서 참패한 트라우마가 잠
재의식화되어 있는 서구인에게 19세기의 후반의 신식민주의 이념
은 의식적으로 그들의 지배 욕망을 자극하여 터키, 이집트 등 북
부 아프리카와 무슬림의 땅을 가혹하게 가로지르기해 온 것이다.

또한 아프리카와 이슬람에 대한 제국주의와 오리엔탈리즘
은 프랑스 내에서도 그것을 주제로 한 작품의 구매자가 급증하면
서 회화에서도 제국주의나 오리엔탈리즘의 바람을 부채질하였다.
미술가들은 노예, 목욕탕, 나부 등에 초점을 맞춰 무슬림을 비하
하려는 시각으로 한풀이하듯 이슬람에 대한 지배 욕망과 의지를
표상화한 것이다. 이를테면 앵그르와 그의 제자 테오도르 샤세리
오의 낭만주의 작품들 대부분이 그러하다.

피카소는 낭만주의의 양식적 배반자였지만 이념적으로는
그것의 서자였다. 적어도 이데올로기 〈현상으로서 텍스트〉인 「아
비뇽의 처녀들」이나 아프리카 니그로 여인을 조각한 「여인 두상」
(1909)에 한해서는 더욱 그렇다. 실제로 그는 〈니그로 시대〉라고
불리는 1906년에서 1907년 사이에 아프리카 미술에 매료되어 작
업실을 가득 메울 정도로 아프리카인들의 원시적인 조각품들을
집중적으로 수집하는 동시에 마티스가 「두 명의 흑인 여인」을 비
롯하여 1900년에 아프리카 원시주의에서 받은 영감을 조각한 작
품들 — 마티스는 피카소보다 먼저 이때 집중적으로 아프리카 흑
인 여인의 두상과 누드를 여러 점 조각했다 — 을 패러디하듯 아
프리카 여인들의 육체를 조각했다.

또한 그것은 피카소가 오랜 동안 이슬람의 식민 지배하에
있던 (북부 아프리카의 모로코 건너) 스페인의 남부 도시 말라가
에서 태어나 10년 간 그곳에서 성장한 탓이기도 하다. 그러므로

북부 아프리카와 이슬람의 문화를 (유전 인자로서) 자연스레 대물림받은 그가 앵그르의 오리엔탈리즘이나 마티스의 아프리카 원시주의의 작품들을 패러디하거나 거기서 영감을 얻은 것은 이상한 일이 아니다. 다름 아닌 「아비뇽의 처녀들」이야말로 그것을 유전 인자형génotype으로 하여 표현된 대표적인 텍스트이기 때문이다.

예컨대 이 그림에서 머리 뒤로 두 손을 깍지 낀 채 서 있는 벌거벗은 여성의 포즈가 앵그르의 「터키 목욕탕」의 여인네와 그 모티브에서 한 짝을 이루고 있는 경우가 그러하다. 더구나 피카소는 기하학적 비율을 무시한 흑인 여성들을 거기에 등장시킴으로써 아프리카 원시 조각의 이미지를 오버랩시키고 있다. 다시 말해 〈피카소는 아프리카 원시 조각을 보면서 자연 형태를 양식화하고 엄격한 기하학적 형태를 만들고자 했고, 마침내 (이런 식으로) 급진적 변형을 감행한 것이다.〉[113]

(ㄹ) 독일의 원시주의 증후군: 드레스덴 다리파와 철학의 둥지

19세기 유럽의 원시주의 증후군은 20세기 들어서도 쉽사리 소멸되지 않았다. 탈정형의 창조적 모험을 더욱 과감하게 감행할수록 미술가들의 조형 욕망은 존재의 시원에 대한 본질적 반성과 더불어 원시에 대한 향수에로 이어졌기 때문이다. 독일은 식민지 영토 경쟁에 열을 올린 19세기 제국주의와 오리엔탈리즘의 대열에 나서지 못한 탓에 영국이나 프랑스에 비해 그와 같은 정치 이데올로기가 미술가들에게 미친 영향도 직접적이지 않았을뿐더러 프랑스의 미술가들보다 원시주의 증후군 또한 일찍 나타나지 않았다. 독일의 미술가들에게는 탈정형에 대한 조형 욕망도 그만큼 덜하고 더딜 수밖에 없었다.

1871년 통일을 선포한 신생 국가 독일에서 젊은 미술가들

---

113   인고 발터, 『파블로 피카소』, 정재곤 옮김(서울: 마로니에북스, 2005), 40면.

의 고민은 새로운 시대에 부합하는 미술의 정체성을 형성하는 일이었다. 이를 위해 보수적인 독일 아카데미와 틀에 박힌 베를린 살롱전에 어떻게 대항해야 할지가 그들 앞에 놓인 커다란 과제였다. 특히 베를린 살롱전에 불만을 품은 젊은 미술가들은 기득권을 가진 단체와 거리를 둔 채 독자적인 길을 가기 위해 저마다 그룹을 형성하였다. 그 가운데서도 처음으로 드레스덴에서 현대 프랑스 미술을 취급하는 화상들의 주목을 받으며 등장한 그룹이 바로 〈다리파〉였다.

본래 1905년 드레스덴 공업고등학교 건축과 학생들이 만든 이 그룹은 각지의 젊은 세대가 널리 결집하기 위해 〈다리brücke〉를 만든다는 취지에서 그룹의 이름도 그렇게 정한 것이다. 에른스트 키르히너를 비롯하여 에리히 헤켈, 프리츠 블라일Fritz Bleyl, 슈미트로틀루프Karl Schmidt-Rottluff 등이었던 이 그룹은 1906년 9월에 다음과 같은 강령을 공식적으로 발표했다. 키르히너가 목판화로 다음과 같이 작성했다.

지속되는 진보에 대한 믿음, 그리고 창조적인 동시에 예민한 감수성을 지닌 신세대에 대한 믿음으로 우리는 모든 젊은이를 초대한다. 그리고 미래를 짊어질 젊은이로서 우리는 낡은 기존의 세력에 대항하여 삶의 자유와 행동의 자유를 달성하고자 한다. 자신의 창조적 충동의 원천을 거침없이 직접적으로 가식 없이 표현하는 사람은 누구든지 우리와 동참할 수 있다.

그것은 한마디로 말해 미술의 개혁을 원하는 젊은 미술가들의 〈창조와 자유의 선언〉이나 다를 바 없었다. 그들의 영혼이 창조와 자유를 위해 〈철학의 둥지〉를 찾은 이유, 즉 초인超人을 부

르는 니체의 목소리에 귀를 기울이는 까닭도 거기에 있다. 그들은 독일의 정체성에 새로운 정신을 불어넣을 수 있는 젊은이들의 예술혼을 〈철학의 다리〉로 연결하고자 했다. 멤버들 가운데 가장 지적이고, 그 때문에 니체로부터 영향을 가장 많이 받은 슈미트로틀루프는 에밀 놀데Emil Nolde에게 〈다리〉라는 명칭의 의미를 소개하는 편지에서 〈다리가 지향하는 것 가운데 하나가 혁명적이고 끓어오르는 모든 요소를 자신들에게로 끌어들이는 것, 이것이 다리의 의미이다〉라고 적고 있다.

하지만 니체 신드롬은 그뿐만이 아니었다. 그들 모두에게 니체는 알을 낳고 품을 수 있는 〈철학의 둥지〉였다고 말해도 무방할 정도였다. 예컨대 헤켈은 1900년 둥지의 주인 니체가 죽자 1년 전의 사진을 모델로 하여 강한 의지와 뛰어난 독창력을 나타내는 시선의 니체상을 목판화로 만들어 그에 대한 추모와 존경을 표하기까지 했다. 그들은 니체가 그랬듯이 일체의 가치 전도를 통하여 일상적인 삶마저도 자유로운 영혼을 지닌 예술가답게 살기를 원했다. 그들의 방은 온통 그림으로 장식되었고, 일상에 필요한 최소한의 가구마저도 원시적이고 조잡하지만 직접 만들어 사용했다.

그들은 디오니소스적인 미학의 이념과 기준 그리고 표현 방법까지 공유하기 위하여 1909년에서 이듬해까지 드레스덴을 떠나 모리츠부르크에 함께 머물면서 집단 연수의 기회를 가지기도 했다. 그들 모두가 공동 생활과 작업을 통해 집단 양식의 공유를 기대하였기 때문이다. 그로 인해 그 무렵 이른바 〈다리파 양식〉이 만들어졌다고 말해도 과언이 아니다. 예컨대 원시적인 원색과 거칠게 잘린 면으로 된 그림을 통해 대담하고 활기차게 표현하려는 저마다 의지에 찬 디오니소스적 시도들이 그것이다. 당시의 그들에게는 복음처럼 들려온 니체의 (유고집)『힘에의 의지Wille zur

*Macht*』(1901)의 다음과 같은 마지막 부분이 자신들을 충동하는 무엇보다도 준열한 질타로 들려 왔기 때문이다.

이 세계가 어떤 것인지 그대들은 알고 있는가? 내가 이 세계를 내 거울에 비추어 그대들에게 보여 주어야 하는가? 세계란 바로 이런 것이다. …… 어딘가의 텅 빈 공간을 채우는 것이 아니라 힘으로서 도처를 채우며 힘의 유희로서, 힘의 파장으로서 하나인 동시에 여럿인 것, 여기서 쌓이는가 싶으면 저기서는 줄어드는 것, 자신 안에서 휘몰아치고 범람하는 힘의 바다, 무수한 회귀의 해 동안 자기 형상의 썰물과 밀물을 반복하면서 영원히 변전하고 영원히 돌아오는 것이다. …… (세계란) 어떠한 포만, 어떠한 권태, 어떠한 피로도 알지 못하는 생성으로서 축복하는 것이다. 나의 영원한 자기 창조와 자기 파괴의 이 디오니소스적 세계, 이중적 환희의 이 은밀한 세계, 순환의 행복이 목표가 아닌 한 목표는 없으며, 자기 자신으로 회귀하는 원환이 선한 의지가 아닌 한 어떠한 의지도 있을 수 없는 나의 이 〈선악의 저편〉이 세계는 힘에의 의지이다. 그 이외에는 아무것도 아니다. 그리고 그대들 자신도 이러한 힘에의 의지이다. 그 이외에는 아무것도 아니다.

다리파 가운데 니체의 주문대로 〈힘에의 의지〉에 따라 그 그룹을 주도한 인물은 단연 에른스트 키르히너였다. 특히 누드 연구를 〈모든 예술의 기초〉로 간주한 그의 주장에 대하여 구성원들이 동의함으로써 누드는 그들 작품의 지배적 모티브가 되었다. 다시 말해 누드는 다리파를 하나의 회화적 공동체로 묶는 교집합적 요소가 된 것이다. 불과 10년도 채 안 되는 짧은 기간의 그룹 활

동이었지만 이처럼 그들은 누드 연구에서 삶의 원초적 자유와 행동의 자유를 달성하고자 했다. 키르히너도 〈자신의 창조적 충동의 원천을 거침없이 직접적으로 가식 없이 표현하는 사람은 누구든지 우리와 동참할 수 있다〉는 선언대로 원시적 누드에서 그룹의 공약성을 확보하려 했다.[114]

이렇듯 키르히너를 비롯한 다리파의 표현주의 미학에는 창조적 충동, 즉 예술적 리비도의 원천을 누드에서 찾으려함으로써 니체의 디오니소스주의뿐만 아니라 프로이트의 정신 분석이 의식의 저변에 토대적 이념으로 자리잡았다. 그들은 창조적 감정과 성적 감정을 자유롭게 합류시켜 하나의 누드를 육체적으로도 정신적으로도 거침없이 표현하려 했다. 이를 테면 마티스 등 프랑스의 미술가들처럼 아프리카인들의 원시 조각을 패러디한 키르히너의 「아담과 이브」(1921)에서 보듯이 그들은 프로이트의 성적 리비도와 니체의 디오니소스적 열망을 원시주의적 누드를 통해 표상하고자 했다.

하지만 그들이 추구하는 원시주의는 고갱의 야생적 원시주의와 사뭇 달랐다. 19세기 말 서구 사회의 데카당스에 대한 염증을 반영하듯 고갱의 반문명적이고 반도시적인 원시주의는 자연으로 돌아가 원시적 삶을 회복하려는 외재적, 환경적 원시주의였다. 고갱이 타히티의 원시림을 떠나지 못했던 이유, 그리고 그곳의 원주민들과 삶을 같이 하려 했던 까닭도 거기에 있다. 그에 비해 다리파의 원시주의는 고도의 물질문명에 오염된 도시 문화에 반발하는 적극적 원시주의는 아니었다.

그들의 원시주의는 원시인이 활을 들고 사냥에 나선 1910년 다리파 전시회의 포스터가 보여 주듯 반도시적이기보다 〈반도시인적〉이었다. 포스터의 원시인과 그 뒤의 야생적 불씨는

114　이광래, 『미술 철학사 2』(서울: 미메시스, 2016), 51면.

그들의 정신적 지향성이 어디이고, 그들이 추구하는 것이 무엇인지를 상징하고 있기 때문이다. 그것은 키르히너가 「아담과 이브」를 조각하듯 물질문명으로 인해 원시를 상실한 대도시보다 문명의 이기와 문화적 오염에 혼을 빼앗겨 버린 도시인들의 인간적 시원성에 대한 관념적 노스탤지어에서 비롯되었다.

그들은 고갱처럼 서구의 도시로부터 대탈주를 시도하는 적극적 원시주의를 표출하지는 않았지만 문명과 문화의 옷으로 다양하게 위장한 현대인의 허상을 벗겨 내려 했다. 그들에게 누드nude란 인간의 존재론적 시원과 원초에로의 회복일 뿐이다. 그들은 육체적 이미지의 재구성을 위해 일부러 〈벌거벗은-naked〉 알몸의 상태가 아니라, 「아담과 이브」처럼 애초부터 어떤 옷으로도 가리지 않은 원시와 원초의 인간상으로서 누드를 표현하려 했다. 그 때문에 그들의 누드는 일반적으로 〈보는 사람에게 에로틱한 감정을 촉발〉[115]하는 누드와는 달리 나체에 대한 절시증窃視症이나 관능적 데자뷰déjà-vu를 별로 일으키지 않는다.

인간은 원시를 그냥 놔두려 하지 않는다. 오히려 자연에 침입하고 간섭한다. 그러한 연유로 피카소는 인간을 자연에 대한 강간범이라고까지 규정한다. 인간은 적어도 자연을 위장하고 변장시킨다. 인간은 자연을 조작하는가 하면 재생하려 한다. 그것이 곧 문화이고 문명이다. 하지만 문화와 문명은 인위人爲이다. 자연을 누더기로 만든 그것들이 곧 반자연인 이유도 거기에 있다. 독일의 젊은 엘리트들이 때 아닌 누드주의nudisme를 추구하려는 까닭도 그와 다르지 않았다. 그들에게 인간의 누드는 원초적인 자연이기 때문이다. 그들이 이를 위해 프로이트로부터 성 의식에 대한 반사

---

115  철학자 새뮤얼 알렉산더Samuel Alexander는 〈만일 누드가 보는 사람에게 그 제재 특유의 관능적인 생각이나 욕망을 불러일으킨다면, 누드는 그릇된 예술이며 나쁜 도덕이다〉라고 단언하지만 케네스 클라크Kenneth Clark는 〈타인의 신체를 붙잡아서 그것과 결합하려는 욕망은 아주 근본적인 인간 본능의 일부이기 때문에, 소위 순수 형식에 대한 우리의 판단도 불가피하게 욕망의 영향을 받게 된다〉고 주장한다. Kenneth Clark, *The Nude: A Study in Ideal Form*(New York: Pantheon Books, 1956), p. 8.

다리파의 전시회 포스터들, 1905~1910

적 직관, 즉 반反리비도적 원시주의를 빌려 오고 니체에게서는 표현주의의 이념과 양식에 있어서 직접적인 영감을 얻으려 한 이유도 마찬가지다.

한마디로 말해 그들의 누드는 리비도를 비켜 가고 있다. 그들은 에로티시즘에 신세지려 하기보다 프리미티비즘primitivisme과 손잡으려 했다. 그들이 복식과 의복으로 위장하고 치장하려는 반자연적 행위로서의 인위적인 문화 대신 원초적 인간상에 대한 자유로운 표현에 관심을 기울인 것도 그 때문이다. 그들이 벨라스케스Diego Rodríguez de Silva y Velázquez의 「거울 앞의 비너스」나 쿠르베의 「샘」 또는 르누아르Pierre Auguste Renoir의 「목욕하는 여인들」 등이 보여 준 단지 관능미 넘치는 성숙하고 아름다운 여체에 사로잡히지 않은 이유도 마찬가지다.

또한 그들은 오리엔탈리스트 앵그르의 「터키 목욕탕」을 비롯하여 회화의 노리개로 취급한 「그랑드 오달리스크」(1814) 등과 성 노예의 그림들, 마티스의 「푸른 집시: 비스크라의 추억」, 「삶의 기쁨」, 「두 명의 흑인 여인」이나 피카소의 「아비뇽의 처녀들」처럼 19세기에 유행하는 제국주의 정치 이데올로기에 감염된 누드에도 관심 갖지 않았다. 더구나 그들의 누드에는 부르주아의 억압된 성 의식을 상징하는 사회적 성 상징으로서 흔하게 동원되는 매춘부도 등장하지 않는다. 그 대신 키르히너의 「일본 우산을 쓴 소녀」(1906), 「마르첼라」(1910), 「커튼 뒤의 벗은 소녀」(1910), 또는 헤켈의 「서 있는 어린이: 프렌치」(1911)나 「누워 있는 프렌치」(1910)처럼 드레스덴 미술가의 두 딸인 프렌치Fränzi와 마르첼라Marcella와 같은 어린이나 사춘기 소녀들이 그들의 모델이 되기도 하였다.

그런가 하면 키르히너의 「모자를 쓴 누드」(1911), 「마단」(1912), 「댄스 연습」(1920), 슈미트로틀루프의 「웅크린 누드」(1906), 「두 여인」(1912), 「여름: 야외의 누드」(1913), 헤켈의 「유

막스 페히슈타인, 「외광: 모리츠브르크의 목욕하는 사람들」, 1910
에른스트 키르히너, 「마르첼라」, 1910

리 같은 날」(1913), 페히슈타인Max Pechstein의 「외광: 모리츠부르크의 목욕하는 사람들」(1910), 오토 뮐러Otto Mülle의 「목욕하는 사람들」(1914) 등과 같이 자연의 풍경(특히 호숫가)이나 삶의 현장 속에서의 누드들은 저마다의 형태와 색체에서 표현주의적 탈정형을 강조하고 나섰다. 다시 말해 그것들은 오세아니아나 아프리카의 회화나 목조각들처럼 형태에서 이국적, 원시적으로 단순화하여 압축적으로 표상하는가 하면 색채에서도 보다 강렬하게 원색적으로 표현하였다.[116]

실제로 그들은 〈우리는 낡은 기존의 세력에 대항하여 삶의 자유와 행동의 자유를 달성하고자 한다. 자신의 창조적 충동의 원천을 거침없이 직접적으로 가식 없이 표현하는 사람은 누구든지 다리파일 수 있다〉고 선언한 키르히너의 주장을 그대로 실천함으로써 니체가 강조하는 나름대로의 〈자기 창조와 자기 파괴의 디오니소스적 세계〉에 살고자 했다.

---

116    이광래, 『미술 철학사 2』(서울: 미메시스, 2016), 54면.

## 2) 존재와 무: 실존과 죽음

미술가들의 근원에 대한 조형 욕망이 찾으려 한 또 다른 〈철학의 둥지〉는 누구나 겪어야 할 〈참을 수 없는 존재의 무거움〉, 즉 실존의 피안으로서 죽음thanatos의 문제였다. 많은 미술가들은 철학자 이상으로 죽음을 직시하며 저마다의 사정으로 삶에 드리운 미지의 피안彼岸을 표상하고자 한다. 〈타자화된 죽음〉의 의미는 관념적일지라도 많은 미술가들에게 자신이 살아온 삶을 되돌아보게 하기 때문이다. 더구나 현존재Dasein로서 〈지금 여기에hic et nunc〉 살아 있음(실존해 있음)에 대한 불안을 야기하는 〈화석화된 주검〉 앞에서는 더욱 그러하다.

이렇듯 죽음은 우리에게 〈존재와 무〉 사이에 놓여 있는 그림자 경계이기 일쑤이다. 하지만 그것을 이미지로 표상화하려는 미술가들에게 죽음은 더 이상 수수께끼이거나 십자말 풀이가 아닌 것이다. 언제나 결여와 결핍에 대한 욕망과 집착에 가려져 있는, 그래서 단지 보이지 않는 커튼일 뿐인 죽음은 미술가들에게도 실존을 확인시켜 주는 근원적인 단서일 수밖에 없다. 미술가들이 삶의 극단을 포착하여 실존의 소실이자 부재라는 죽음의 이미지로 대신하려는 까닭도 거기에 있다. 누구에게나 죽음은 삶의 욕망을 반사하기 때문이다.

① 피안에 대한 호기심

미술사에서 보면 41점의 연작 「죽음의 무도」(1523~1526)나 「무덤 속 그리스도의 주검」(1521)을 남긴 신성 로마 제국의 화가 한스 홀바인Hans Holbein만큼 1517년 10월 마르틴 루터에 의해 촉발된 종교 개혁 이후 〈죽음을 기억하라memento mori〉는 교회의 경구를 심각하게 받아들인 화가도 찾아보기 어렵다. 성상 파괴iconoclasm 운동이 전개되는 조국(신성 로마 제국)을 떠나 영국의 헨리 8세의 궁정 화가가 된 홀바인은 누구보다도 정확한 데생과 세부 묘사에 뛰어난 초상화가였다.

하지만 그가 보여 준 작품들의 진수는 단지 표현하기 난해한 대상들을 자신만의 데생 기법과 원근법을 통해 도달하기 어려운 재현의 한계에 이르기까지 매우 사실적으로 표현했다는 데에만 국한되지는 않는다. 오히려 미술사가 그를 주목하는 이유는 20세기의 실존 철학자들처럼 그가 타자의 죽음을 통해 실존적 주체에 대한 자각을 새삼스럽게 불러일으키려는 철학적 주제를 제시했다는 데 있다.

예컨대 인간이라는 주체적 자아의 참을 수 없는 무거움인 죽음의 문제를 주제로 한 「무덤 속 그리스도의 주검」이나 연작인 「죽음의 무도」가 그것이다. 그는 일찍이 에라스뮈스가 『우신예찬Stultitiae Laus』(1511)에서 사후에 부활 승천했다는 그리스도에 대하여 성육신론, 성변화론, 성삼위일체론으로 격론을 벌이고 있는 신학자들을 비꼬듯이 「무덤 속 그리스도의 주검」과 작품들을 통해 성스러움 대신 어느 인간보다도 공포스러운 표정의 주검에 대한 전율을 느끼게 했다. 성상 파괴적인 그 그림 속에서 예수는 겁에 질려 입을 벌린 채 죽어 있는 나약한 인간의 모습에 지나지 않았기 때문이다. 생과 사를 대비시키고 있는 「죽음의 무도」도 부, 명예, 권세 등 현세의 부질없는 욕망과 집착에 사로잡힌 인간들의 〈살아 있음〉을 야유한다.

한스 홀바인, 「죽음의 무도」 연작 중, 1523~1526

이미 페스트가 창궐하던 14세기 이래 화가들에게 수많은 주검을 통한 죽음의 충격과 실존적 자각 그리고 그것을 주제로 한 예술 작품들은 홀바인에 이르기까지, 심지어 오늘날 「무덤 속 그리스도의 주검」을 연상케 할 만큼 주검의 형상으로 실존을 고뇌하고 있는 알베르토 자코메티의 작품들에 이르기까지 다양한 해골들이 등장하는 섬뜩한 장면들로 〈죽음의 무도회Danse Macabre〉를 끝내지 않고 있다.

이렇듯 언제나 실존과 짝을 이루고 있는 죽음의 문제는 문학적 소재에 못지않게 이제껏 미술가들에 의해 끈질기게 다뤄져 왔다. 미술가들은 시각(현상)과 보이는 세계(존재)의 분할 불가능성에 대한 확신을 넘어서 가지적 세계le concevable의 비가시적 물자체마저도 가시화하고 표상화하려 한다. 미술가들의 조형 욕망은 차안此岸, 즉 〈지금, 여기〉라는 실존적 현실에만 머물러 있으려 하지 않기 때문이다. 미술이 스스로 자신의 길을 여는 유일한 방법은 미술가들을 끊임없이 괴롭히는 수수께끼, 즉 눈에 보이는 세계나 살아 있는 생명체에 대한 온전한 해독을 위한 암호와도 같은 피안에 대한 막연한 의문을 적극적으로 받아들이는 것뿐임을 잘 깨닫고 있는 것이다.

② 실존의 기호체로서 죽음의 미학

죽음은 일종의 시니피에signifié(의미된 것)이다. 그것은 〈지금, 여기에〉 있는 현존재로서의 실존이 영원히 정지되었거나 소실되어 부재하는 생물학적 일반화의 현상을 의미하기 때문이다. 그에 비해 개별적인 주검은 죽음에 대한 의미 규정(일반화)을 실물로서 가능케 하는 각각의 시니피앙significant(의미하는 것)이다. 그러므로 시니피앙parole(말)이 없는 시니피에langue(언어)가 있을 수 없듯이 〈현

한스 홀바인, 「무덤 속 그리스도의 주검」과 그 상세, 1521
에드바르드 뭉크, 「임종」, 1895

상)으로서의 주검이 없는 죽음의 의미도 〈존재〉할 수 없다. 이를
테면 「소크라테스의 죽음」(1787), 「피살된 마라」(1793)를 그린
다비드를 비롯하여 「메두사의 뗏목」(1819)의 제리코, 「사르다나
팔루스의 죽음」(1828)의 들라크루아, 「병든 아이」(1885~1886,
1927)나 「임종」(1895), 「죽은 엄마와 아이」(1897~1899), 「마라
의 죽음」(1907)의 뭉크, 「자신을 바라보는 사람들: 죽음과 남자」
(1911)나 「임산부와 죽음」(1911), 「죽음과 처녀」(1916)의 실레Egon
Schiele, 「죽음과 불」(1940)의 클레Paul Klee 등에서 많은 미술가들은
시니피에로서 죽음의 본질적인 의미에 대한 반성을 직접적으로
요구했다.

이렇듯 미술가들은 삶을 무겁게 짓누르고 있는 참을 수 없
는, 부재하는 실재를 의식하게 하는 죽음에 대한 불안과 절망을
그린다. 예컨대 자신의 죽음을 위로하기 위해 포옹하는 연인과의
모습을 그린 실레의 「죽음과 처녀」나 죽음을 맞이한 가족의 마지
막 순간을 엄숙하게 그린 뭉크의 「임종」이 그러하다. 소년 시절
부터 시작된 죽음에 대한 체험과 응시가 뭉크로 하여금 누구보다
도 현존재로서의 실존적 자각을 캔버스 위에다 끊임없이 배설하
게 한 것이다.[117] 그들에게 죽음은 어둠이다. 실레는 4년이나 동거
해 온 연인 발리와 죽음을 상징하는 옷차림으로 자신을 대비시키
고 있다. 또한 삶의 종말을 절망하는 죽음은 철학적이든 미학적이
든 〈임종〉을 맞이한 가족들의 검은 옷 빛깔처럼 실존에 대해 살아
남은 자들이 자의적으로 부여한 어두운 의미이고 암울한 해석이
었다.

그에 비해 「무덤 속 그리스도의 주검」과 해골들로 「죽음의
무도회」를 그린 홀바인을 비롯하여 「헥토르의 시신 앞에서 슬픔
에 잠긴 안드로마케」(1783)의 다비드, 「평화로운 바다의 장례식」

---

117    이광래, 심명숙, 『미술의 종말과 엔드 게임』(서울: 미술문화사, 2009), 226면.

(1841)의 터너Joseph Mallord William Turner, 「오르낭의 매장」(1849)의 쿠르베, 「만종」(1857~1859)의 밀레Jean François Millet, 특히 「해골의 피라미드」(1901)이나 「해골이 있는 정물」(1890)의 세잔, 「절인 청어를 물고 싸우는 두 해골」(1891)이나 「몸을 덥히는 해골들」(1889)의 앙소르James Ensor, 「전쟁 예찬」(1871)의 베레시차긴Vasily Vereshchagin, 「절규」(1893), 「죽음과 소녀」(1893), 「병실에서의 죽음」(1895)의 뭉크, 「무정부주의자 갈리의 장례식」(1910~1911)의 카를로 카라Carlo Carrà, 「죽음과 삶」(1916)의 클림트, 「십자가 처형」(1907)의 실레, 「신의 사랑을 위하여」(2012)의 허스트 등은 시니피앙으로서 주검(해골)을 통해 죽음과의 의미 연관을 간접적(우회적)으로 시도한 화가였다.

하지만 실존주實存疇로서 죽음과 주검은 모두 실존의 기호체들이다. 특히 이미지로 기호화해야 하는 미술가들에게 주검은 쓸 만한 매개체이다. 욕망을 덧씌우기에는 죽음보다 주검이 더 편리한 매개체이자 (사르트르의) 아날로곤analogon ― 일찍이 관념의 군집화를 분석한 경험론자 흄은 관념들 상호 간의 연합을 유사성resemblance에서 비롯된다고 주장한다 ― 이기 때문이다. 이를테면 피 흘리는 사람을 보면 심한 고통을 연상하듯 실레의 「십자가 처형」도 죽음의 처참함을 떠올리게 하는 몸으로 보여 준 기호였다.

처형된 몸만큼 삶의 종말을 드라마틱하게 보여 준 회화의 대상도 없다. 더구나 인생이라는 대하 드라마마저 끝나 버린, 그 흔적조차 남아 있지 않은 해골의 경우엔 더욱 그러하다. 해골은 더 이상 죽은 자가 남긴 삶의 흔적이 아니다. 그것으로는 어떤 스토리텔링도 불가능하기 때문이다. 그것은 생명도 영혼도 모두 이탈한 한낱 사물일 뿐이다. 다시 말해 그것은 이미 사람의 온기나 숨결이 사라져 버린 폐가와 같고 혼이 나간 빈 집과도 같다. 그럼에도 그것은 누군가의 죽음을 증거하고 있는 기호임에 틀림없다.

귀스타브 클림트, 「죽음과 삶」, 1916

제임스 앙소르, 「절인 청어를 물고 싸우는 두 해골」, 1891

많은 미술가들이 거기에서 저마다의 이미지로 의미를 찾아내려는 까닭도 거기에 있다.

클림트에게 해골은 죽음의 전령사였다면 앙소르에게 그것은 부질없는 생존 경쟁을 경고하는 저승사자와도 같다. 20세기 초의 많은 화가들이 〈우리 모두의 아버지〉라고 부른 세잔은 「해골의 피라미드」에서 영혼이 탈각된 해골들로 형해形骸의 평등을 전한다. 그는 피라미드에 대한 외경 대신 인생의 덧없고 무상함을 층층이 쌓아올리고 있다. 심지어 세잔은 「해골이 있는 정물」로 물화物化된 〈죽음의 미학〉을 선보이기까지 한다. 그는 구도와 더불어 흉측한 정물靜物로써 정물화의 통념에 도전했던 것이다.

그 때문에 해골의 〈물적 이미지image matérielle〉에 대한 페티시즘fétichisme이 세잔으로부터 시작되었다고 말해도 지나치지 않다. 모름지기 20세기 미술가들에게 죽음에 대한 상상을 매개하는 기호체로서 주검이나 해골에 대한 미학적 물신 숭배는 일종의 조형적 메타포가 되고 있다. 오늘날 데이미언 허스트가 「신의 사랑을 위하여」를 통해 해골의 미학을 엽기적으로 실험할 정도이다.

③ 전쟁과 실존: 참을 수 없는 욕망과 무거움

인간에게는 전쟁만큼 존재의 본질보다 실존의 의미를 되새기게 하는 사건도 없다. 사르트르가 〈실존이 본질에 선행한다〉고 외치게 된 것도 군인 약 1천700만 명의 전사자와 약 3천만 명 이상의 민간인을 포함해 총 6천만 명의 희생자를 낳은 제2차 세계 대전의 비극적 참혹함 때문이었다. 죽음이라는 〈존재의 참을 수 없는 무거움〉에 대하여 그가 〈실존주의는 휴머니즘이다〉라고 하여 (존재에 대한) 본질적인 이의 제기를 하는 까닭도 거기에 있다.

전쟁이란 무엇인가? 인간은 왜 전쟁하는가? 한마디로 말

해 그것은 존재(인간과 동물)의 참을 수 없는 욕망 때문이다. 프로이트에 의하면 〈태초의 인간들은 다른 동물들보다 훨씬 잔인하고 악의적이었다. 그들은 당연하다는 듯이 서로를 죽이고 또 죽였다.〉[118] 기원전 5세기에 만물유전설을 주장한 자연 철학자 헤라클레이토스도 이미 전쟁을 〈만물의 아버지〉라고 불렀다. 몽테뉴Michel Eyquem de Montaigne는 끊임없는 전쟁을 〈인류의 전염병〉이라고까지 말했다.

전쟁 욕망은 정치적, 경제적 권력 욕망과 한 켤레이다. 그 때문에 『전쟁론Vom Kriege』(1832)을 쓴 카를 폰 클라우제비츠Karl von Clausewitz가 전쟁을 가리켜 〈다른 수단으로 하는 정치적 교류의 연장〉이라고 주장하는가 하면 오스발트 슈펭글러Oswald Spengler도 전쟁이라는 근원적 상태가 정신적 수단을 통해 연장된 것이 곧 정치라고 했다.[119] 질 들뢰즈Gilles Deleuze가 자본주의를 신유목민들의 전쟁 기계machine de guerre로 간주한 까닭도 그와 크게 다르지 않다.

이렇듯 대개의 사람들이 전쟁을 부정적, 비극적 사건으로 여기는 데 반해 그것을 필요 불가결한 것으로 생각하거나 긍정하려는, 나아가 미화하려는 사람들도 적지 않다. 예컨대 18세기 프러시아의 프리드리히 대제는 전쟁을 절대 권력을 장악한 지상권과 더불어 자신의 권위를 상징하는 이른바 〈명성의 랑데부〉로 간주했다. 1888년에 니체도 후대인들은 자신들의 시대를 〈경외심어린 마음으로 전쟁의 모범적인 시대라고 부를 것〉이라고 생각했는가 하면 톨스토이Lev Nikolaevich Tolstoi도 『전쟁과 평화War and Peace』(1869)에서 인민 전쟁이 나폴레옹에게로 총칼을 돌리고, 러시아군이 모종의 게임 규칙에 따라 움직이는 군대를 인간 사냥의 기술로 가차 없이 절멸시켰을 때 〈가장 튼튼한 몽둥이를 들고 당연

---

118   S. Freud, *Gesammelte*, Band 5(1941), S. 250.
119   볼프 슈나이더, 『군인』, 박종대 옮김(파주: 열린책들, 2014), 98면.

하다는 듯이 경쾌하게······ 후려치는 민족에게 영광을!〉[120]이라고
하여 인민 전쟁의 찬가를 불렀다.

　　정치가이건 소설가이건, 철학자이건 종교인이건 전쟁으로
인한 생(실존)과 사(죽음)의 문제만큼 인간에게 존재의 근원이나
존재 이유에 대해 물음을 제기하는 극적이고 총체적인 사건 ─ 예
술 작품은 대개가 인간의 탄생보다 죽음을 사건화한다. 예술가들
은 죽음을 더 극적인 시선으로 바라보는 것이다 ─ 도 없다. 그 때
문에 전쟁과 죽음은 예술의 중요한 매트릭스 가운데 하나임에 틀
림없다. 소설가들이 쉽사리 전쟁의 블랙홀 속으로 빠져드는가 하
면 미술가들도 그 격변의 소용돌이에서 영감을 얻어 내곤 한다.

　　미술가들이 존재의 현상보다 근원에로 관심을 가질수록
그들의 조형 욕망 또한 실존을 위협하는 전쟁의 참상들을 그냥 지
나치지 않으려 한다. 돌이켜 보면 문학이건 미술이건 크고 작은
전쟁들이 걸작들을 낳아 온 게 사실이다. 예컨대 나폴레옹의 전쟁
욕망이 프란시스코 데 고야Francisco de Goya나 장 그로Antoine Jean Gros
의 반전 작품들을 낳았다. 고야는 1808년 이집트 원정을 마친 나
폴레옹이 잔인한 이집트 군대를 이끌고 스페인을 침략하여 스페
인 사람들을 잔혹하게 학살하자 낙향하여 1810년부터 6년 동안
동판화 연작인 「전쟁의 참화」(1810~1815)를 통해 침략의 공포를
낱낱이 기록했다. 전쟁이 끝난 뒤에도 참혹한 트라우마 ─ 로버
트 리프턴Robert Lifton은 외상 기억을 가리켜 〈지워지지 않는 심상〉
이자 〈죽음의 흔적〉이라고 부른다 ─ 는 「마드리드의 1808년 5월
2일」(또는 「이집트 친위대와의 전투」)(1814)와 「1808년 5월 3일」
(또는 「마드리드 프린시페 비오 언덕의 총살」)(1814)를 연속으로
남기게 했다.

　　고야와는 반대로 다비드의 제자인 앙투안 장 그로는 나폴

제1장 욕망하는 미술　3. 근원에 대한 조형 욕망: 철학이 둥지 속으로

프란시스코 데 고야, 「1808년 5월 3일」, 1814

레옹의 전쟁 욕망을 현장에서 미화한 전형적인 종군 화가였다. 목숨을 걸고 전장에서 모험심을 발휘한 그는 나폴레옹의 신임을 얻어 훗날 남작의 작위까지 받았다. 특히 그는 통치자의 입맛에 맞추기 위해 자신의 영웅을 생존 현장(전장)에서조차 실존적인 주체로서 형상화하고자 했다. 전장에서 실존(나폴레옹)이란 목전의 주검들(쓰러진 러시아 병사들) 앞에서 생존을 더욱 실감나게 하기 때문이다.

　　이렇듯 그에게 실존은 관념이 아니라 생존 체험이었다. 인간이 생사를 목적으로 벌이는 집단 게임인 전쟁터에서 개인에게 실존 이외의 문제는 무의미한 것이다. 이를테면 1807년 2월 7일 갑자기 러시아의 바그라티오놉스크에서 발생한 참상을 그린 「에일로의 전투」(1808)에서 보듯이 그의 현실 참여는 매 순간 죽음을 담보하는 ─ 나폴레옹은 러시아-프로이센 동맹군과 싸운 이 전투에서 2만여 명을 희생시켰다 ─, 다시 말해 존재자로서가 아니라 개별적 주체로서 실존의 문제를 담보하는 앙가주망이었다.

　　나폴레옹과의 전투가 탄생시킨 또 한 사람의 전쟁 화가는 러시아의 바실리 베레시차긴이었다. 죽음의 묵시록과도 같은 그의 작품 「전쟁 예찬」은 반어법적인 전쟁 회화다. 그것은 차이콥스키Pyotr Il'ich Chaikovskii의 「1812년 서곡」으로 더 유명해진 보로디노 전투의 결과를 보란듯이 희화하고 있기 때문이다.

　　보로디노 전투는 1812년 9월 7일 모스크바에서 120킬로미터 떨어진 보로디노에서 무적의 나폴레옹 군대와 러시아의 미하일 쿠투조프 장군이 이끄는 군대가 벌인 전투였다. 이 전투에서 나폴레옹은 모스크바까지 진격하는 데 성공했지만 혹한으로 물자 보급이 어려워지자 10월 19일부터 퇴각하기 시작했다. 러시아 군대의 퇴각로 차단으로 나폴레옹 군대가 12월에 폴란드에 겨우 도착했을 때는 10분의 1의 병사만 살아남은 상태였다. 이 전투는

바실리 베레시차긴, 「전쟁 예찬」, 1871

10만 명의 전사자를 낳은 죽음의 현장이었다.

하지만 전쟁이 실존의 교훈을 일깨운 역사적인 대사건은 양차 세계 대전이었다. 제1차 세계 대전은 투입된 인원과 물자 면에서 그 이전의 모든 총력전을 가볍게 뛰어 넘었다. 인류는 전사자만도 1천만 명이나 되는 이제까지 경험해 보지 못한 죽음의 사육제를 치렀다. 1915년 4월 6일 독일의 청년 화가 마르크 프란츠 Franz Marc는 전선에서 아내에게 보낸 편지에 〈유럽의 예의범절이라는 위선은 더 이상 참을 수 없다. 영원히 속이기보다는 피를 흘리는 편이 낫다. 전쟁은 유럽이 자신을 정화하기 위해 겪을 수밖에 없는 자발적 희생이자 속죄이다〉[121]라고 고백한 적이 있다.

이렇듯 〈신은 죽었다〉는 니체의 경고에 공감해 온 유럽의 젊은이들은 전쟁이 물질문명으로 황폐해진 시대정신과 자아에 대한 카타르시스의 기회라는 그릇된 환상 속에서 앞다투어 자원입대했다. 예컨대 프란츠 마르크는 선전 포고가 있은 지 닷새 만에 자원입대했고, 아우구스트 마케August Macke도 뒤따랐다. 하지만 전쟁의 참혹한 실상을 깨닫고 아내에게 후회의 편지를 보낸 마케는 한 달 뒤 프랑스 전선에서 전사했고, 마르크도 이듬해 3월 베르됭 전투에서 죽고 말았다.

결국 시간이 지나면서 젊은이들은 참전에 대한 후회와 반전 의지를 보이기 시작했고, 누구보다도 감성적 영향을 먼저 받는 미술가들에게도 마찬가지의 반응이 나타났다. 4년 동안 1천만 명에 가까운 목숨이 희생당해야 했던 제1차 세계 대전은 이름 모를 젊은이들뿐만 아니라 많은 미술가들의 희생을 강요했고, 살아남은 미술가들의 작품에도 적지 않은 변화를 초래했다. 예컨대 에른스트 키르히너가 참전과 전사에 대한 심리적 불안에서 오는 신경쇠약 증세 때문에 군복무 중 정신 요양소에서 치료를 받으며 그린

---

121   슐라미스 베어, 『표현주의』, 김숙 옮김(파주: 열화당, 2003), 59면.

「군인으로서의 자화상」(1915)이나 에곤 실레의 「병든 러시아 군인」(1915), 조지 그로스George Grosz의 「자살」(1916), 그리고 그가 강간, 살인, 정신 이상 등 전쟁의 광기를 고발한 판화집 『작은 그로스 화집』(1917) 등이 그것이다.

　　전쟁 트라우마에서 비롯되는 인생관과 세계관의 변화는 클레에게도 별로 다르지 않았다. 그것은 마케가 전사한 지 몇 달 뒤부터 클레 역시 전장에서 암호로 생존과 생명을 담보해 왔던 공포와 그 내면의 상흔들을 회화적 기호로 표현하려 했기 때문이다. 그는 참전 중에 〈전쟁 외상 신경증The Traumatic Neuroses of War〉에 시달리며 그린 「슬픈 꽃들」(1917)이나 「전나무 숲의 생각」(1917) 등을 그렸다. 특히 반추상의 수채화 「슬픈 꽃들」은 비교적 은유적으로 표현되었으면서도 마케와 마르크의 무모한 희생에 대한 안타까움을 드러내고 있다.[122]

　　하지만 과거에 대한 가치의 전복을 시도한 이탈리아의 급진주의 미술가들은 전쟁 비관론을 주장한 독일의 젊은 미술가들과는 사뭇 달랐다. 그들은 30세의 젊은 시인 필립포 토마소 마리네티Filippo Tommaso Marinetti가 1909년 2월 20일자 『르 피가로』에 발표한 〈미래주의 선언〉의 선동에 고무되어 전쟁을 그 탈출구로 삼았고 다음과 같이 외쳤다.

　　　　동지들아, 멀리 가자! 신화와 신비주의적 이상은 결국 붕괴되었다. …… 우리는 삶의 문을 흔들어 빗장과 경첩을 점검해 보아야 한다. 가자! 보라. 이 세상의 첫 여명을! 천년 묵은 암흑을 처음으로 가르는 태양의 붉은 칼의 장엄함에 견줄 만한 것은 없다.[123]

122　이광래, 『미술 철학사 2』(서울: 미메시스, 2016), 104면.
123　리처드 험프리스, 『미래주의』, 하계훈 옮김(파주: 열화당, 2003), 10면, 재인용.

그의 선동에 따라 이듬해 열린 민족주의자 대회에서 소설가 엔리코가 〈전쟁이 국가 회생의 방법이라면 전쟁이 일어나게 합시다!〉고 맞장구치는가 하면 미래주의 화가들을 이끌고 있는 움베르토 보초니Umberto Boccioni는 동료 4명과 함께 〈미래주의 화가 선언〉에 서명하며 선동적인 그림 「도시가 일어난다」(1910)를 선보인다. 또한 1912년 4월에는 〈미래주의 조각 기법 선언〉을 발표한 데 이어서 전장으로 향하는 전사의 모습을 입체화한 매우 도발적인 작품 「공간에서 독특한 형태의 역동성」(1913)으로 〈전쟁이 세상의 유일한 위생학〉이라는 자신의 미래주의를 각인시키려 했다.

하지만 그가 전쟁 위생학을 노골적으로 선동하는 작품은 제1차 세계 대전이 일어난 직후에 참전을 독려하기 위해 그린 「창기병의 돌격」(1915)이다. 이 작품에서 그는 니체의 힘에의 의지에 디오니소스적인 광기가 가세하여 호전적인 전쟁광들의 결전 의지를 부추기고 있다. 마침내 1915년 5월 이탈리아도 전쟁에 가담하기로 결정하자 미래주의자들은 재빨리 죽음의 현장으로 뛰어들었다. 그해 7월 보초니를 비롯하여 루이지 루솔로Luigi Russolo, 우고 피아티Ugo Piatti, 마리오 시로니Mario Sironi 등이 「창기병의 돌격」처럼 롬바르디 보병대에 자원입대했다. 하지만 〈주저하지 말고 전선으로 달려가자!〉고 외친 마리네티의 충성스런 지지자였던 보초니에게는 그것이 고향으로 돌아올 수 없는 마지막 길이었다.

전쟁이라는 인간 사냥의 역사에서 가장 끔찍했던 전쟁은 무엇보다도 가스실과 융단 폭격, 원자 폭탄을 새로 개발한 제2차 세계 대전이었다. 그 전쟁은 아널드 토인비Arnold Joseph Toynbee가 〈우리는 악마에 씌였었다. 그것도 과거 우리의 선조들을 괴롭힌 그어떤 악마보다 더 소름 끼치는 악마에〉[124]라고 한탄할 정도였다. 신의 저주이건 악마의 놀임이건 인류가 이제까지 경험해 보지 못

124　볼프 슈나이더, 『군인』, 박종대 옮김(파주: 열린책들, 2015), 97면, 재인용.

움베르토 보초니, 「창기병의 돌격」, 1915

한 그 전쟁은 〈인간은 본래 선한데 소유와 거주, 진보 때문에 타락했을 뿐이다〉라는 루소의 주장을 비웃는, 그야말로 인간의 야만적 본성을 그대로 드러낸 인간 사냥꾼들의 경연이나 다름없었다. 프로이트의 말대로 동물들보다 잔인하고 악의적인 유럽인들은 당연하다는 듯이 서로를 죽이고 또 죽였다.

그로 인해 존재Sein의 본질적 의미가 무색해진 인간의 존재 이유에 대하여 철학자들은 단지 존재의 근원이나 존재 일반의 개념에 대한 규명보다는 실제로 개별적 자아로서 〈지금, 여기에〉 있음, 즉 주체로서의 현존재Dasein만이 실제로 의미 있을 뿐이라고 생각하게 되었다. 이렇듯 전쟁을 체험한 철학자들이 고뇌하며 실존에 매달리는 동안 미술가들은 숨막히는 현실을 고발하기에 바빴다. 그들은 죽은 자들의 참상과 원혼 그리고 살아 남은 자들의 공포와 신음소리를 정형이든 비정형이든 저마다의 양식과 내용으로 역사에 전해 주려 했다.

이를테면 살바도르 달리의 「히틀러의 수수께끼」(1939)를 비롯하여 제2차 세계 대전이 터지면서 만년에 다시 되살아난 전쟁 트라우마에 시달리며 그린 파울 클레의 「죽음과 불」(1940)이나 「무제: 죽음의 천사」(1940), 지구와 인류의 운명을 비관적으로 표현한 막스 에른스트Max Ernst의 「비 온 뒤의 유럽 Ⅱ」(1940~1942), 레지스탕스였던 장 포트리에Jean Fautrier가 게슈타포의 잔악함을 40여 개로 묘사한 「포로」(1944) 시리즈, 게르니카의 참상을 폭로한 피카소를 흠모하여 학살의 현장을 참상묘사주의misérabilisme에 의해 그린 베이컨Francis Bacon의 「십자가에 못 박힌 예수의 형상을 위한 세 개의 연구」(1944), 전쟁의 공포로 겁에 질린 모자의 모습을 조각한 헨리 무어Henry Moore의 「와상」(1945~1946), 포로 생활에서 몸소 느꼈던 죽음에 대한 공포를 반영한 볼스Wols의 「푸른 유령」(1948), 원폭 피해의 참상을 고발한 알베르토 자코메티Alberto

장 포트리에, 「포로 NO. 1」, 1944
파블로 피카소, 「한국에서의 학살」, 1951

Giacometti의 「손가락질하는 남자」(1947)와 「광장」(1948~1949), 전쟁의 후유증을 아르 브뤼l'art brut(원생原生 미술)의 양식으로 표현한 장 뒤뷔페의 「유령의 달이 뜨다」(1951), 학살의 광란을 고발한 파블로 피카소의 「시체 안치소」(1944~1945)와 그가 고야의 「1808년 5월 3일」을 패러디하여 그린 「한국에서의 학살」(1951) 등 이제껏 있어 온 수많은 미술가들의 증언과 고발이 그것이다.

　　이렇듯 미술가들은 미증유의 대전을 겪으면서 레지스탕스나 전장에서의 병사로서, 또는 거대 권력의 폭력과 광기 앞에 나약하기 그지없는 일상인으로서 죽음이나 홀로코스트의 불안을 체험한 대로 증언해 왔다. 그러므로 그들의 조형 작업들이 남긴 전쟁 미학은 악마적인 병마가 치명적으로 휩쓸고 간 시대를 반영하는 의식의 상흔들이고, 미술사에도 무거운 회화소繪畵素가 되었음에 틀림없다. 글이나 말보다 이미지와 형상으로 실존을 토로하는 그 많은 작품들은 자신들의 어두운 역사에 대한 처절한 증언이나 다름없기 때문이다. 존재의 피구속성을 실감해 온 미술가들의 역사의식과 조형 욕망은 참을 수 없는 무거움의 상흔들을 미술과 역사의 아카이브archives에 과감하게 보관해 놓은 것이다.

## 3) 존재의 근원으로서 절대 권력과 철학적 이념들

존재의 근원에 대한 조형 욕망은 역사적으로 많은 세월을 이념이나 권력의 종속 변수로서만 실현되어 왔다. 존재의 근원으로서 〈절대〉에 대한 미술가들의 유혹이, 또는 절대 권력의 위압이 미술가들로 하여금 이념이나 권력과 주종 관계를 맺게 해 온 탓이다. 이를 테면 수많았던 중세의 화공畵工들이나 르네상스 이후의 궁정 화가들이 그러하다. 정분定分 사회에서는 그 길이 미술가들에게 비친 빛이자 드리운 그림자였다. 그것이 명예였는가 하면 덫인 동시에 숙명이나 마찬가지였다.

① 절대자(신)에서 절대 권력(왕)으로

만물의 절대적 근원으로 여기는 신에게 속죄의 수단으로서 미술이 활용되었던 중세 시대에 미술가들은 장인 제도에 따라 공방에서 일하는 미천한 신분의 화공에 불과했다. 예컨대 중세 말에 단테가 진정한 이탈리아 화가로 인정한 피렌체 화파의 대부 치마부에나 〈유럽 회화의 아버지〉로 불리는 조토Giotto di Bondone의 경우가 그러하다. 특히 조토는 단테의 『신곡』에 나오는 악명 높은 고리대금업자의 아들 엔리코 스크로베니가 속죄의 뜻으로 파도바에 있는 로마 시대의 원형 극장 자리에 〈아레나 예배당〉을 세우기 위해 고용된 화가이자 건축가였다.

　　엔리코의 주문에 의해 조토는 예배당 내부의 전체를 〈벽화

의 성전〉으로 불릴 만큼 아름다운 프레스코 성화들로 장식했다. 1305년에 서쪽 벽 전체를 메운 그 유명한 「최후의 심판」도 그 가운데 하나였을 뿐이다. 만년의 조토는 마침내 1334년 4월 12일 피렌체 대성당의 건축 책임자인 카포마스트로Capomastro에 임명되기까지 했다.

르네상스는 미술과 미술가들에게도 봄이 왔음을 알리는 획기적인 전변의 계기였다. 하지만 그것은 오랫동안 신에게 양도되었던 절대 권력을 인간이 되찾아 온 거대 권력(왕권)의 부활에 지나지 않았다. 〈신권에서 왕권으로〉 절대자의 자리바꿈이 일어났기 때문이다. 절대의 의미가 〈존재의 근원에서 자유의 근원에로〉 바뀐 것이다.

그것은 미술가들에게도 주종 관계의 변화보다 권력의 주체가 교체된 것에 불과하다. 절대 권력자의 이미지 공간인 벽화나 캔버스의 한복판을 차지하는 주인공이 바뀐 것이다. 홀바인의 「헨리 8세」(1540)에서 보듯이 존재의 근원이 신임을 강조하는 성화를 그려야 했던 미술가들이 이율배반적이지만 정치적 자유의 근원이 절대 권력이자 — 38년의 재위 기간 동안 로마 교황청과 대립하며 6명의 배우자를 거느렸던 헨리 8세나 태양왕 루이 14세, 또는 〈시대의 아들〉이라는 나폴레옹 1세와 같은 — 임을 선전하는 궁정화를 그려야 했다. 그들은 성상주의에서 호치주의豪侈主義로의 전향을 요구받은 것이다. 국왕의 초상화야말로 절대 권력의 선전 도구이자 운반 수단으로서 더없이 적절한 것이었기 때문이다.

미술가로서 그들의 출신지와 일터도 공방과 교회가 아니라 주로 왕립 아카데미와 궁정이었다. 군주의 권력이 절대적일수록 미술가들이 누릴 수 있는 자유의 양은 더욱 줄어들었고, 그들의 조형 욕망도 제한적일 수밖에 없었다. 이를 테면 한스 홀바인

장오귀스트도미니크 앵그르, 「권좌에 앉은 나폴레옹 1세」, 1806

의 「헨리 8세」(1536)를 비롯하여 안소니 반 다이크의 「찰스 1세의 삼중초상」(1635), 벨라스케스의 「시녀들」(1644~1651), 샤를 르 브룅Charles Le Brun의 「루이 14세의 신격화」(1677), 자크 루이 다비드의 「성 베르나르 협곡을 넘는 나폴레옹」(1796), 「나폴레옹 1세의 대관식」(1806~1807), 앵그르의 「권좌에 앉은 나폴레옹 1세」(1806), 「호메로스의 신격화」(1827), 「나폴레옹의 신격화」(1853), 고야의 「카를로스 4세와 그 일가」(1800), 오노레 도미에Honoré Daumier의 「가르강튀아」(1831), 블레이크의 「성직을 매매하는 교황」(1824~1827) 등 수많은 작품들이 그것이다.

하지만 그것들이 모두 절대 군주에 대한 칭송과 선전 일색이었던 것만은 아니다. 군주에 대한 신격화도 마다하지 않았던 홀바인, 다비드, 앵그르 같은 화가들의 충성도 높은 작품들과는 달리 고야, 도미에, 블레이크 같은 화가들의 작품은 군주나 권력에 기생하는 귀족에 대한 냉소와 야유가 교차하고 있었다. 커다란 귀와 교만한 앞발을 가진 거대한 당나귀가 귀족의 옷을 입고 선조의 그림을 보고 있는 고야의 「모자람 없이」(1797~1798)[125]나 1831년 황제가 된 루이 필립의 부패를 냉소적으로 비판하는 도미에의 석판화 「가르강튀아」가 그것이다. 입 속으로 뇌물을 계속 삼키는 황제의 의자 밑으로는 부패한 신하들에게 하사할 훈장들이 쏟아지고 있다. 그뿐만 아니라 도미에는 황제 앞에다 삶에 지친 고달픈 군상들의 모습을 그것과 대비시키고 있다.

한편 그 해에는 루이 필립이 이른바 〈시민의 왕〉으로서 입헌 군주정의 왕위에 오르며 왕정복고에 성공하자 낭만주의 화가 들라크루아가 자유를 쟁취한 7월 혁명을 상징하는 「민중을 이끄는 자유」(1830)를 선보이기도 했다. 하지만 이 작품에서 많은 사람들이 목숨을 걸고 쟁취했던 자유liberté는 만인의 것이 되지 못

---

125　박홍규, 『야만의 시대를 그린 화가, 고야』(서울: 소나무, 2002), 142면.

오노레 도미에, 「가르강튀아」, 1831

했다. 도리어 도미에에게도 자유 대신 구속만이 그의 작품들이 냉소하고 항변하는 대가로서 그를 기다리고 있었다. 그는 1832년 8월 국왕 모욕죄로 징역형을 선고받고 생트펠라지 교도소를 거쳐 비세트르 정신 병원에까지 수용되었다. 애초부터 민중에게 절대 권력은 존재의 근원일 수도, 자유의 원천일 수도 없었다.

② 존재의 근원에 대한 철학적 이념들

플라톤에게 현상적인 존재의 근원은 이데아idea이다. 그는 현상을 이데아의 반영에 불과하다고 생각한 객관적 관념론자였다. 그에 비해 데카르트는 〈나는 생각한다, 그러므로 존재한다〉고 하여 존재 이유를 주체의 사유cogito에 있다고 생각한 본유 관념론자였다. 나아가 헤겔에게 존재의 근원은 절대정신이다. 그는 자연 현상을 절대정신의 외화Entäußerung이고, 소외Entfremdung일 뿐이라고 생각한 절대적 관념론자였다.

이처럼 플라톤에서 헤겔에 이르기까지 그들은 모두 실재적이거나 물질적인 것에 우선하여 의식이나 정신에서 존재의 근원성을 찾으려 한 관념론자였다. 특히 데카르트의 자기반성적 사유(코기토)가 시작된 이래 더욱 그러하다. 서양의 철학은 처음으로 〈자아로의 전환〉을 서두르는 혁명적 변화를 시작한 것이다. 아서 단토Arthur Danto에 따르면 철학자들은 이때부터 사유하는 주체의 내면으로부터 밖으로 나아가면서 일체 존재(우주)에 대한 하나의 철학적 지도를 그려 냈다. 한마디로 말해 그는 인간의 사유 구조가 바로 일체 존재의 모체임을 주장하기 시작한 것이다.

데카르트는 세계도 주체적 사유에 의해 결정되는 것으로 간주함으로써 존재론적 사유의 구조를 의식한 최초의 인물이다. 그가 발견한 근대적 자아의식(코기토)에 따르면 고대 철학은 자

아의 시대 이전의 자아인 셈이다. 그것은 데카르트 이전에는 자아들이 존재하지 않았다기보다 존재의 근원을 밝히려는 철학 활동 전체를 자아의 개념으로 규정하지 않았음을 뜻한다. 그것은 데카르트의 철학 이후 이른바 〈내재적 존재론〉이 근대 철학의 주류를 형성하게 되었음을 의미한다.

클레멘트 그린버그Clement Greenberg는 이러한 철학의 자기 발견을 두고 모더니즘의 등장으로 간주한다. 〈내가 보기에 한 분야 자체를 비판하기 위해서 그 분야 특유의 방법들을 이용한다는 데 모더니즘의 본질이 있다〉[126]는 것이다. 그가 데카르트보다 이성적이고 내재적 사유(비판)에 더욱 적극적이었던 칸트를 모더니즘적 사유의 모델로 삼았던 이유도 마찬가지이다.

이미 칸트 철학의 특징을 〈자신 스스로와 연관시키는 이성다움Vernunftigkeit에 있다고 주장한 헤겔도 『미학 강의Vorlesungen über die Ästhetik』(1838)에서 〈칸트 철학은 그 자체로 자유롭고 절대적으로 이성적인 자기 인식적 자기의식das sich wissende Selbstbewußtsein에 궁극적인 목적이 있다〉[127]는 점을 강조했다. 이와 같이 헤겔은 칸트 철학을 빌려 〈무엇이 예술의 궁극 목적이며, 예술은 그 목적과 어떻게 관련을 맺는가? 예술은 궁극 목적을 자기 자신 속에 지니고 있는가?〉에 대해 답하고 있다.

하지만 오늘날의 미학에서도 이와 같은 헤겔의 주장에 편승한 이가 누구보다도 칸트주의자였던 그린버그이다. 그린버그에 의하면 〈칸트야말로 비판의 수단 자체를 비판한 최초의 인물이기 때문에 나는 그를 최초의 진정한 모더니스트라고 생각한다〉[128]는 것이다. 나아가 그린버그는 미술에서도 마찬가지 이유에서 에

---

126  아서 단토, 『예술의 종말 이후』, 이성훈, 김광우 옮김(서울: 미술문화사, 2004), 47면, 재인용.
127  게오르그 빌헬름 프리드리히 헤겔, 『미학강의』, 서정혁 옮김(서울: 지식을 만드는 지식, 2012), 41~42면.
128  아서 단토, 앞의 책, 47면, 재인용.

두아르 마네를 모더니즘 회화에서의 칸트로 여겼다. 그에 의하면 〈물감이 칠해진 평평한 표면들을 솔직하게 선언하고 있다는 점에서 마네의 그림들이 최초의 모더니즘 회화가 되었다〉[129]고 한다. 그는 마네가 사유의 수단을 사유의 대상으로 삼은 칸트처럼 처음으로 대상(존재)에 대한 재현의 문제에 있어서 모더니즘 미술의 근원으로서 〈재현의 수단을 재현의 대상으로〉 삼는 새로운 의제로 변화시켰다고 생각했던 것이다.

마네보다 재현 수단을 재현의 대상으로 더 적극적으로 간주한 화가는 조셉 코수스 ― 단토는 코수스를 가리켜 철학적 사유를 할 수 있는 예외적인 예술가라고 평한다 ― 를 비롯한 개념주의자들이다. 그들은 데카르트가 시도한 자아로의 전회를 〈언어로의 전회〉로 감행한 미술 철학자였던 것이다. 그들을 가리켜 이른바 〈회화적 이데올로그들〉이라고 말해도 지나치지 않을 것이다. 단토가 그들을 〈예술은 우리를 지적 고찰로 초대하는 바, 그것은 예술을 다시 창조하기 위해서가 아니라 예술이 무엇인지를 철학적으로 인식하기 위해서이다〉라는 헤겔의 주문에 눈뜬 20세기의 미술가들로 간주하는 까닭도 마찬가지이다. 예컨대 철학에 기대어 미술의 본질과 근원을 천착하려는 개념 미술의 선구자 코수스의 슬로건, 〈철학을 따르는 미술art after philosophy〉이 그것이다.

헤겔주의자인 단토는 특히 〈개념 미술은 어떤 것이 시각 예술(미술) 작품이 되기 위해서는 꼭 손으로 만질 수 있는 시각적 대상이 될 필요가 없다고 주장한다. 이제는 더 이상 실례를 들어서 미술의 의미를 가르칠 수 없게 되었다는 것이다. 그것은 당신이 미술이 무엇인지를 알아내고자 한다면 감각적 경험으로부터 사고thought로 전환해야 한다는 것을 의미한다. 헤겔의 주장처럼 미술

129  아서 단토, 앞의 책, 48면.

도 이제는 철학으로 향해야 한다〉[130]고 강조한다. 다시 말해 더 이 상 특별한 방식을 찾지 못해 발작하는 미술의 종말 현상을 두고 단토는 근원에로 다시 돌아가기를, 즉 철학에게 다시 돌아가기를, 철학에게 길을 묻기를 미술에게 주문한다. 종말을 맞이하고 있는 〈지금, 여기에서〉 미술은 철학을 따라야 한다는 것이다. 미술은 철학으로 되먹임질feedback함으로써 스스로를 객관화하는 〈철학하 는 미술〉로 거듭나야 한다는 것이다.

이를테면 〈자기 자신과 완전히 합치하는 자는 자기 자신을 사유하는 자〉라고 전제한 헤겔이 〈개념이나 주체적인 것은 자기 자신을 대상으로 삼고 자기 자신을 객관화하므로 그의 실재는 사 유이자 개념 자체이다. …… 따라서 그와 같은 이념이 근대의 철학 적 노력이 재부흥시킨 이념〉[131]이라든지 〈예술은 아직까지 의식되 지 않은 개념을 의식에 가져오려는 목적을 지닌다〉[132]는 주장에 다 시 귀 기울여야 한다는 것이다.

이렇듯 개념주의자들이 찾은 철학의 둥지는 의식이고 개념 이었다. 그것은 형식이나 양식 대신 코기토(데카르트)나 자기 인 식적 자기의식(칸트), 또는 절대정신(헤겔)처럼 존재의 근원에 대 한 다양한 개념이나 이념이었다. 10년 남짓한 기간에 불과했지만 많은 개념주의자들은 다양한 개념들을 통해, 즉 미술에 대한 저 마다의 철학적 의미를 통해 〈미술이 무엇인지〉를 진정으로 묻고 자 했다.

한편 존재의 근원을 주장하는 또 다른 이들은 〈비물질화의 강박증〉마저 보이는 관념론자들과는 반대 진영의 철학자와 미술 가들이다. 포이어바흐에서 마르크스Karl Marx, 레닌Nikolai Lenin에 이

130  아서 단토, 앞의 책, 59면.
131  게오르그 빌헬름 프리드리히 헤겔, 앞의 책, 51면.
132  게오르그 빌헬름 프리드리히 헤겔, 앞의 책, 61면.

르는, 즉 헤겔 좌파의 이념에서 소비에트의 통치 이데올로기에 이르는 반관념론을 물려받은 러시아 구성주의자들의 철학적, 역사적 이념은 존재의 근원성에 있어서 당연히 〈물질이 정신이나 의식에 선행한다〉는 유물론이었다.

예컨대 블라디미르 타틀린Vladimir Evgrapovich Tatlin, 엘 리시츠키El Lissitzky, 알렉산더 로드첸코Alexander Rodchenko 등이 주도하는 볼셰비키 혁명 이후 러시아 아방가르드의 구성주의가 그것이다. 유물론적 이데올로기에 바탕을 둔 그들의 구성주의는 1917년 2월 혁명이 성공하자 마르크스, 레닌의 사회주의 이념에 호응하기 위해 1920년 3월 모스크바에 설립된 소비에트 정부의 미술 교육 기관이자 회화, 조각, 음악, 시, 건축, 무용 등 종합 예술 문화 연구소인 인후크INKhUK 창립 멤버들의 모토였다.

특히 미술에서 로드첸코가 주장하는 러시아 구성주의 작품들은 누구의 것보다도 유물론적이고 사회주의적이었다. 그가 회화의 양식을 대신하여 〈레닌그라드 출판사 포스터〉(1925)나 〈전함 포템킨호의 포스터〉(1926) 등과 같은 그래픽 디자인을 표현 수단으로 선택한 까닭도 거기에 있다. 그것은 정치적 의식성, 공적 조직성, 자본주의 이념에 대한 불굴의 투쟁 정신, 자본주의 사회에 맞서 승리하려는 물질적 생산 의지와 유물론적 역사의식, 노동자 계급의 활동 등 볼셰비키의 당이 강조하는 프롤레타리아트의 계급 투쟁 이론에 대하여 사회주의 예술가로서 자신이 해야 할 책무라는 자발적인 생각에서 비롯된 것이었다.

하지만 그와 같은 유물론적인 이념 미술은 존재의 근원에 대한 철학적 해명이나 미술의 본질에 대한 미학적 고뇌에서 나왔다기보다 일종의 공적 허위의식, 즉 사회주의 이데올로기에서 비롯된 것이다. 그것은 소비에트 통치 이데올로기에 대한 직접적인 선전 선동 미술이나 다름없었다. 사회주의 러시아의 아방가르

알렉산더 로드첸코, 〈레닌그라드 출판사의 포스터〉, 1925

드로서 예술 노동자를 자처하는 로드첸코 부부의 작품 활동도 마찬가지였다. 그들이 시도한 선전 기술의 예술화는 예술의 세속화, 정치화를 피할 수 없었기 때문이다. 각종 그래픽과 포스터에서 보듯이 그들의 작품은 일체 존재(자연)에 대한 이성적 자아의식이나 감성적 조응보다 모든 일상사에 대한 정치 이념적 가치의 개입을 우선시해야 했던 것이다.[133]

이렇듯 철학뿐만 아니라 미술에서도 러시아 구성주의는 철학, 또는 미학의 이념이라기보다 정치적 허위의식의 전형에 지나지 않았다. 본래 정치 경제적 이데올로기는 나Ich중심이든 우리Wir 중심이든 중심화만을 지향하는 권력 의지의 계략일 뿐, 존재의 근원을 해명하려는 철학적 의식이나 이념과는 범주를 같이 할 수 없다. 그러한 이념적 굴레에서 볼셰비키의 통치 권력에 대한 예술의 도구화, 주변화는 예술이 불가피하게 감내해야 할 존재 이유일 수밖에 없는 것이다.

---

133    이광래, 『미술 철학사 2』(서울: 미메시스, 2016), 529면.

## 4) 존재의 근원으로서 성과 사드주의

인간에게 성애sexualité는 본능적 욕구인가 의지인가? 그것 둘 다이다. 이성의 건너편에 자리 잡고 있는 그것들은 이성의 통제와 조정에 의해 활동이 억압되거나 유보되어 있을 뿐, 이성의 관리와 통제가 느슨하거나 풀리기만 하면 이내 튀어 오르는 〈참을성 없는 가벼움〉이다. 하지만 〈성에의 의지〉는 앎에의 의지나 권력에의 의지와 더불어 누구나의 삶에서 없어서는 안 될 〈인간의 굴레〉이고 〈삶의 조건〉임에 틀림없다. 인간에게 리비도libido란 존재의 근원을 이루는 에너지이기 때문이다.

① 근원으로서의 성과 성애
인간은 정말 양성성兩性性을 지닌 안드로진androgyne일 수 있을까? 그것은 생물학적으로 양성의 사람이라기보다 정신적으로 양성인 바이젠더bi-gender를 가리킨다. 안드로진은 그리스어로 남성을 의미하는 안드로andro와 여성의 의미인 지네gyne를 결합한 합성어이다. 그것은 남성이면서도 여성이자 여성이면서도 남성인 남녀 양성인이거나 반음양인半陰陽人을 뜻한다.

하지만 그것은 생물학적 양성인이 아니라 정신적 반음양인을 가리킨다. 그것은 여장을 한 앤디 워홀의 「자화상」(1981)에서 보듯이 실제로 남성이면서도 자신에게는 여성성이 남성성에 못지않게 존재한다고 생각한다든지 반대로 뒤샹의 「L.H.O.O.Q」(1919)나 아스거 요른Asger Jorn의 「아방가르드는 포기하지 않는다」

(1962)에서처럼 여성이면서도 남성성도 적지 않게 지니고 있다고 믿는 사람들의 의식 현상이다.[134]

그러면 여러 미술가들이 굳이 그와 같은 반음양인이나 바이젠더의 성향을 지적하려는 까닭은 무엇일까? 한마디로 말해 그것은 인간이라는 존재의 근원성에 대한 궁금증 때문이다. 혹자는 인간이 태어나는 순간부터 한 몸이었던 어머니와의 헤어짐이라는 〈원초적 상흔〉을 입으면서 누구나 모성에 대한 애정을 강하게 느낀다고 주장한다. 어머니에 대한 연민의 교감과 사랑의 공유를 갈급해하거나 참을 수 없어 하기 때문이다. 그런가 하면 혹자는 본래 남녀의 한 몸이었던 인간이 분리되면서 자신에게 결여된 〈이성異性에 대한 동경과 사랑〉을 참을 수 없어 하기 때문이라고 상상하기도 한다.

인간은 어머니에 대해 무한한 애정 본능에 빠져 있던 유소년기를 지나 사춘기에 이르면 어머니의 〈자궁 속 존재intrauterine existence〉에 대한 환상이나 〈자기 성애auto-eroticism〉에서 이성에 대한 〈대상 성애〉로 옮겨 간다. 저마다 결여되거나 억압된 자아, 타자화되고 이성화異性化된 자아를 애정의 상대로 대상화하는 것이다. 이때부터 이성에 의해 억압되어 온 성 본능의 무의식적 충동 — 프로이트에 의하면 이전의 자기 보존 본능의 상태로 돌려놓으려는 무의식적인 힘을 가리킨다 — 과 동시에 리비도의 대상화가 빠르게 진행되기 때문이다.

이렇듯 인간에게는 성장할수록 유아적 과대망상의 원천이었던 나르시시즘에서 벗어나는 대신 그것들(성적 충동이나 리비도)보다 더 이성異性으로서의 타자에 대한 성애나 성적 타자성을 자극하는 욕구, 즉 이성理性의 자기 통제로부터 해방을 고대하게 하는 이율배반적인 본능도 없다. 프로이트의 말대로 히스테리 환

---

134  이광래, 『미술을 철학한다』(서울: 미술문화사, 2007), 187~188면.

자가 생기는 이유도 거기에 있다. 히스테리는 타자성의 발견과 동시에 무의식적으로 일어나는 성적 타자성에 대한 애정과 욕구를 금기시하는 데서 비롯되기 때문이다.

시몬 보부아르Simone Beauvoir도 여성성을 가리켜 천부적이라기보다 〈남성에 의해 길들여지고 있다〉고 하여 성적 불평등을 비난했다. 그러면서도 그녀는 『제2의 성Le Deuxième Sexe』(1949)에서 이성으로서의 타자성을 〈인간 사고의 근원적인 카테고리〉로 규정한다. 〈여성은 여전히 남성들의 꿈을 통해 꿈을 꾸고 있다〉는 그녀의 지적처럼 여성의 사고나 의식의 범주적 차이는 남성에 의해 만들어진 성적 차이에서도 생길 수 있다는 것이다.

알프레히트 뒤러Albrecht Dürer의 판화 「아담과 이브」(1507)나 페테르 파울 루벤스의 「아담과 이브」(1599)와 「에덴동산과 인류의 타락」(1617) 그리고 아프리카인들의 원시 조각을 패러디한 에른스트 키르히너의 목조각 「아담과 이브」 등과 같이 창세 신학적 결정론으로 돌리지 않는 한 본래 인간에게 이러한 차이나 타자성의 발상은 안드로진 가설과 거의 동시에 이루어진 것이다. 그것은 동전의 양면과도 같이 우리는 양성적으로 태어난다고 주장했던 프로이트가 남녀를 불문하고 어머니와 자신을 동일시하던 유아기의 정신적 양성 의식에서부터 비롯된 것이기 때문이다.

하지만 타자성의 주장이나 그에 대한 예찬은 대개의 경우 남녀의 성우월주의가 꾸민 위장이거나 함정이기 쉽다. 미국의 예술 비평가이자 여성 영화감독인 제인 웨인스톡Jane Weinstock이 페미니즘 미술가인 낸시 스페로Nancy Spero 의 작품들이 보여 주는 특징을 〈타자성의 예찬Celebration of Otherness〉이라고 비난하는 까닭도 마찬가지이다. 웨인스톡은 페미니즘일지라도 「신부님을 떨게하다」(1983~1984) 등에서 정치적 해학으로 남성들을 공격하는 스페로의 작품들처럼 차이를 예찬하거나 타자성을 오히려 신화화하려는

시도들을 경멸하기 때문이다. 그녀가 예찬하기 위한 〈신화를 만들기〉보다 (바버라 크루거Barbara Kruger처럼) 그러한 〈신화를 폭로하기〉에 더 비난의 열을 올리는 까닭도 마찬가지이다.[135]

그러나 이상적인 인간상으로서의 안드로진이 아닌 한 생물학적 차이나 타자성은 유적 존재로서 인간의 태생적 조건에 지나지 않는다. 리비도와 같은 대상 성애의 충동이 인간을 참을 수 없이 가벼운 존재로 만드는 이유도 거기에 있다. 로마 교황청과 결별 — 두 번째 여인 앤과의 결혼으로 인해 교황 클레멘스 7세가 파문을 선포하자 헨리 8세는 1534년 국왕지상법(수장령)을 반포하며 성공회를 탄생시켰다 — 하면서까지 6명의 여인을 거느렸던 헨리 8세의 사례에서도 보듯이 크고 작은 수많은 역사의 배후에는 존재의 근원으로서 잠재의식화되어 있는 인간의 성적 욕구와 충동이 개입되어 있는 경우가 허다하다.

미술의 역사가 시대나 개인을 막론하고 그 저변이나 내면에서 리비도를 좀처럼 드러내지 않은 때조차 부단히 작동하는 리비도에 의한 역사가 되어 온 까닭도 마찬가지이다. 파토스의 배설 충동으로서 조형 욕망의 역사에는 미술가의 리비도가 중요한 역사소歷史素로서, 그리고 미술사의 지배적 작용인으로서 자리 잡아 온 것이다. 이를테면 기원전 약 2만여 년 전에 만들어진 것으로 추정되는 최초의 누드 조각상인 「빌렌도르프의 비너스」(BC 2만5천 경)를 비롯하여 미술의 역사를 수놓아 온 수많은 미술가들의 남녀 누드 작품들이 그것이다.

16세기의 뒤러나 루벤스뿐만 아니라 심지어 20세기의 키르히너의 「아담과 이브」에서도 보듯이 인간의 성과 성 의식은 라캉의 거울상 단계처럼 〈벗은naked〉 몸에 대한 발견과 더불어 더 이상 즉자적卽自的일 수 없게 되었다. 오히려 상대적인 성 의식은 그로

---

135　T. 구마 피터슨, P. 매튜스, 『페미니즘 미술의 이해』, 이수경 옮김(서울: 시각과언어, 1998), 97면.

알프레히트 뒤러, 「아담과 이브」, 1507

인해 성적 차별 의식을 낳았고, 그때부터 〈나체에 대한 부끄러움〉도 갖게 된 것이나 다름없다. 기독교적 창세genesis를 전하는 창세기 (3장 7~10절)에서도 〈이에 그들의 눈이 뜨이면서 자기들의 몸이 벗은 줄을 알고 무화과 나뭇잎을 엮어 《치마》를 하였더라. 아담과 그의 아내가 여호와 하나님의 눈을 피하여 동산의 나무 사이에 숨은지라. 여호와 하나님이 부르시되 네가 어디 있느냐, 가로되 내가 동산에서 하나님의 소리를 듣고 내가 벗었으므로 부끄러워 숨었나이다〉라고 하여 성 의식(에로스와 리비도)의 발현이 인류의 역사와 함께 애초부터 시작되었음을 간접적으로 시사하고 있다.

이렇듯 나체의 부끄러움과 더불어 시작된 성 의식은 대자적인 것이 되었다. 성이란 감춰야 할 것, 은밀한 것, 즉 옷 속에 있어야 함을 의미하게 된 것이다. 여호와의 창세 신화 이래 인간의 〈성은 옷 속에 있다.〉 성은 옷 속에 가려져 있다. 성은 옷으로 위장되어 있고 세상과 차단되어 있다. 벌거벗음의 부끄러움은 원죄의 대가로서 세뇌당해 온 탓이다. 아담과 이브는 타인을 의식하기 시작했고, 그들의 성도 대자화되어야 했다. 인간에게 성은 이때부터 가식이 되었고 부자연스런 어색함이 되었다.

그러면 성은 왜 옷 속에 있는가? 그리고 성은 언제부터 옷 속에 있게 되었나? 성을 옷 속에 위치시킨 것은 성을 처음으로 억압과 은폐의 대상으로 깨닫게 한 기독교의 원죄설이다. 다시 말해 성에 대한 억압과 은폐의 원죄는 원죄설에 있다. 원죄설은 처음으로 나체를 죄악과 연결하여 의식화시키려 했기 때문이다. 이때부터 여성의 성은 최초의 옷인 치마 속에 감춰져야 했다. 루벤스의 「아담과 이브」에서 보듯이 옷(치마)의 역사도 그렇게 해서 시작된 것이다.

특히 기독교의 성서에 의하면 최초의 여성인 이브(여성)는 타인의 눈(시선)과 마음을 의식하게 되었고, 그녀의 성 의식도 더

욱 대자화되어 갔다. 아담보다도 더 〈유혹의 원죄〉를 의식해야 했기 때문이다. 출산의 짐까지 떠맡아야 했던 이브가 자신의 성을 좀 더 은밀하게 감추기 위해, 그리고 기술적인 가식을 연출하기 위해 위장 도구(옷과 화장술)로 치장하기 시작한 것도 그 때문이었다. 이때부터 인간에게는 선악의 〈관점〉이 생겨났고 성이 그 첫 번째 대상이 되었다.

성 의식은 눈에서 나온다. 창세 신화가 아니더라도 인간의 눈은 실제로 언제부터 타자의 성을 겨냥하기 시작했을까? 혹자는 피라미드를 건설한 고대 이집트 시대부터였다고 주장한다. 〈이집트는 이미지의 마법을 발견했다. …… 이집트에서 비로소 위계제와 아름다움이 하나로 융합되어 이교도적 통일성을 이룩했고, 그 이후 서구는 이 통일성을 결코 내던지지 못하게 되었다. 위계제와 에로스는 서로 별개의 것이면서도 상호 침투하는 것인데, 이것은 남성우월적인 서구적 성도착의 가장 큰 특징이 되었다. 후대에 내려와 기독교가 그러한 도착적 성을 금기시함에 따라 성의 지배적 성향은 더욱 강화되었다〉[136]는 것이다.

그뿐만 아니라 남성의 눈이 성을 지배하면서 예술이 성을 지배하기 시작한 것도 그때부터였다. 창세 신화가 생기기 이전의 성별 의식을 반영하는 「빌렌도르프의 비너스」가 최초의 누드 조각임에도 그것을 미술의 시원으로 간주하지 않는 까닭도 그것이 성의 관점에서 나온 것이 아니기 때문이다. 인류의 역사에서 (라캉 Jacques Lacan이 말하는) 유아기적 상상계에 해당하는 여성(어머니) 중심의 원시 모계 사회인 구석기 시대에는 단지 다산多産이 곧 풍요와 권력의 상징이었을 뿐 아름다움을 발견하는 눈이 필요하지 않았던 것이다.

다시 말해 당시에는 아직 아름다움에 대한 시각적 위상이

---

136  캐밀 파야, 『성의 페르소나』, 이종인 옮김(서울: 예경, 2003), 84면.

요구되지 않았고, 누드의 아름다움이 눈(시선)과의 관계에서 예술의 기준으로 의식되지도 않았다. 유방의 과잉 돌출을 특징으로 하고 있는 이 조각상은 미적 관점에서 보면 한낱 물건이나 마찬가지[137]이므로 오늘날의 관람자에게는 예술적 눈의 부재 시대의 미추에 대한 판단 중지마저 요구하고 있다. 심지어 눈멀고 안짱다리인 이 여인상은 젠더gender의 모델로는 아주 우스꽝스럽기까지 하다. 여성으로서의 성적 매력과는 전혀 동떨어져 있는 것이다.

하지만 고대 이집트나 그리스, 로마 시대가 도래한 이래 우월한 지위를 가진 남성의 눈은 성을 겨냥하면서 예술도 지배하기 시작했다. 예술은 점점 남성의 눈으로 신화 속의 인물들이나 전사, 미소년이나 여성의 몸에 다가가는 남성의 조건이 되어 버렸다. 특히 이상적인 감상자를 주로 남성으로 설정했던 중세 이전과는 달리 르네상스 이후에는 남성들이 동물처럼 신체적 힘의 우세나 사회적 지위의 우월감을 과시하면서 여성에게 눈길을 고정시켰다. 남성 미술가들의 시선도 여성의 누드를 그냥 지나치지 못하는 경우가 허다해진 것이다.

누드는 몸의 위장물인 옷을 벗음으로써 본래의 자기 몸으로 되돌아가는 나체와는 달리 의도적으로 옷을 벗은 상태를 가리킨다. 누드는 살 그 자체를 옷으로 이미지화하여 전시한 상태이다. 그것은 인위에서 자연으로가 아니라 인위에서 또 다른 인위로의 변신이다. 그것은 보여 주기 위한 나체의 연출이므로 자신이 이미 대상과의 관계 속에서 자신을 인식하는 의식적 존재자가 된다. 한마디로 말해 미술가들에게 누드는 대자적인 한 〈나체의 패션화〉이다. 누드에서의 몸은 일종의 전시물이다. 전시된 살이 곧 옷이 되기 때문이다.

오로지 성상의 이미지화만으로 인해 벌거벗은 몸에 대한

137 앞의 책, 84면.

작자 미상, 「빌렌도르프의 비너스」, BC 2만5천경

의식이 또다시 판단 중지를 강요받았던 천년 세월의 중세가 끝나자 되찾은 남성들의 지배 권력은 여성의 몸과 살에 대한 시선을 더욱 향유하기 시작했다. 그뿐만이 아니다. 르네상스가 진행될수록 미술가들에게도 살을 옷으로 이미지화한 여성의 누드가 그나마 자신들의 조형 욕망을 배설할 수 있는 자유 공간이 되면서 누드는 많은 미술가들이 거쳐 가는 통과 의례의 장이 되기도 했다.

　　본래 누드화는 남성들이 벌거벗은 여인의 육체를 공공연히 그리고 떳떳하게 바라보기 위한 기회를 만들려는 시각적 절도충동이나 절시증竊視症에서 비롯된 것이다. 그래서 리처드 트리스트먼은 심지어 여성의 성을 겨냥하는 그와 같은 남성의 눈을 가리켜 〈사라져 버린 여성 페니스를 되찾으려는 충동적 반응〉이라고까지 주장한다.[138] 이를테면 여성의 성기를 「세상의 근원」(1866)으로 상징화한 귀스타브 쿠르베나 「검정 스타킹을 신은 여인」(1913) 등에서 노골적으로 희화한 에곤 실레, 「두 개의 잘린 해바라기」(1887)로 비유한 빈센트 반 고흐Vincent van Gogh, 더구나 다양하게 조각된 도자기들로 표현한 「디너 파티」(1974~1979)의 페미니스트 주디 시카고Judy Chicago 등이 직간접적으로 이미지화한 경우들이 그러하다. 이렇듯 미술에서 저마다 여성의 몸을 상징화한 각종 누드화나 조각들은 작품의 다양한 이종성heterogeneity에도 불구하고 성의 불평등에 대한 유희나 고발이자 그것을 각인시키기 위해 동원된 도구이자 캠페인이기까지 했다.

② 불평등한 성 의식과 페미니즘

　　　　단지 여성이라는 이유만으로 미술사의 많은 부분을 삭제하고, 수많은 여성 미술가들을 제외시키며 그렇게 많은

138　이광래, 『미술을 철학한다』(서울: 미술문화: 2007), 207면.

주디 시카고, 「디너 파티」에 전시된 접시의 일부, 1974~1979
빈센트 반 고흐, 「두 개의 잘린 해바라기」, 1887

미술 작품들의 명예를 훼손할 필요가 있었는가? 그것들이 미술사의 구조와 이데올로기의 측면에서 드러내는 것은 무엇인가? 예술과 비예술은 어떻게 정의되고, 미술가라는 지위에 부합하는 사람은 누구이며, 그 지위는 무엇을 의미하는가?[139]

이것은 미술사에서 페미니즘 연구의 시발점이 된 린다 노클린Linda Nochlin이 1971년 『아트 뉴스Art News』 특별호에서 던진 물음인 〈왜 위대한 여성 미술가는 없는가?Why Are There No Great Women Artists?〉에 대한 세부적 질문이지만 그것에 대한 우회적이고 간접적인 대답일 수 있다. 그러나 이러한 여성 차별적 불평등에 대한 지적은 미술과 미술사에만 국한된 문제가 아니다. 그것은 근본적으로 여성 미술가들의 이미지나 역할에 대한 것이기 이전에 여성의 성과 몸에 대해 남성들이 일방적으로 요구해 온 불평등한 의식과 선입견, 즉 페미니즘feminism의 문제이기 때문이다.

페미니즘은 유아기의 남녀 모두가 어머니를 자신과 분리된 존재가 아니라 연결된 일부분이라고 상상하는 양성 관념의 태생적인 나르시시즘 상태 — 전오이디푸스 단계의 유아가 언어나 자아에 대한 의식을 획득하기 이전의 상태 — 에 대한 해체로부터 시작된다. 그것은 누구나 태어나서 처음 겪게 되는 자타 동일시의 모성애에 대한 상처이자 사랑과 욕망의 부작용이다. 다시 말해 그것은 최초로 사랑한 대상인 어머니로부터 분리되는 오이디푸스 단계에서 생겨난 불안한 심리의 반영이자 그것이 낳은 정서적 후유증이다.

하지만 인간은 누구나 처음으로 나와 타자 간의 상상의 관계가 무너지는 근원적 해체와 분리를 체득하면서 비로소 〈단독자

---

139　T. 구마 피터슨, P. 매튜스, 앞의 책, 14면.

로서의 자기 정체성〉도 확인하는 계기를 맞이하게 된다. 이렇듯 인간은 남녀를 막론하고 모두가 태생적 부조리 앞에 던져진 존재이다. 예컨대 오이디푸스 단계에 이르면 남근을 소유한 남자아이는 거세 공포, 즉 아버지에 의한 거세가 어머니에 대한 근친상간적 욕망을 벌하기 위해 행해질지도 모른다는 외상적 공포로 인해 자신의 조건이나 존재 이유를 아버지와 동일시하게 된다. 그는 아버지만큼 성장하면 한 여성을 욕망할 수 있고 소유할 수 있는 권위를 획득할 것이라는 생각을 하기 시작한다. 다시 말해 남자아이는 자신과 반대되는 성을 성적 파트너로 계속 욕망할 수 있게 된다. 그 때문에 남자아이는 보다 〈능동적인 남성적 정체성〉을 형성하게 되는 것이다.

이에 반해 여자아이는 자신이 이미 거세되어 남근을 갖고 있지 않다는 사실을 알게 되고, 결핍에 대한 이러한 인식은 여자아이의 정신적 외상이 된다. 그녀는 남근phallus을 보고 자신에게는 그것이 없다는 것을 발견하는 순간 그것을 소유하고 싶어 한다. 그래서 그녀는 자신이 남근을 가질 수 있는 길을 모색한다. 프로이트의 주장에 따르면 이때부터 여자아이는 자신이 남자아이보다 육체적으로 열등한 원인이 어머니에게 있다고 생각한 나머지 그녀를 비난한다.

하지만 자신의 거울로서의 어머니도 자신과 마찬가지로 거세되어 있다는 사실을 발견한 그녀는 최초의 애정 상대였던 어머니를 포기하고 아버지에게로 돌아선다. 여자아이는 아버지가 자신에게 남근penis 대신 아이를 제공해 줄 수 있을 것이라는 생각에서 아버지를 욕망한다. 이러한 나르시시즘이 바로 여자아이가 〈수동적인 여성적 정체성〉을 소유하게 되는 정상적인 과정이다.

여자아이가 수동적 여성성을 갖게 되는 까닭은 그뿐만이 아니다. 여자아이는 어머니가 아버지보다 열등하다고 생각하고

비난하지만 실제로는 어머니와 자신을 끊임없이 동일시한다. 그녀와 어머니는 아버지의 애정을 독차지하기 위해 서로 경쟁해야 하는 라이벌인 것이다. 프로이트가 여성이 늘 나르시시즘에 입은 상처로 고통받으며, 이는 흉터처럼 남아 열등감으로 발전해 간다고 주장하는 까닭도 거기에 있다.[140]

또한 자기 정체성을 불안정하게 타고난 탓으로 돌리는 성 결정론gender determinism의 주장은 라캉의 경우도 프로이트와 크게 다르지 않다. 단지 라캉은 여성이 남근을 소유하지 못했기 때문에 남성보다 열등한 위치를 차지할 수밖에 없다는 프로이트의 (남근 선망 욕망과 같은) 생물학적 성(남근)결정론을 대신하여 유아기의 거울 단계, 즉 나르시시즘이 이뤄지는 〈상징계〉의 언어 결정론을 들고 나온다.

라캉의 주장에 따르면 언어(소쉬르Ferdinand de Saussure의 랑그)는 태어나기도 전에 우리를 기다리고 있다. 모든 사람은 자기 정체성moi identité을 형성할 수 있도록 〈미리 결정되어 있는 언어적 그물망predetermined linguistic network〉 속에서 태어난다. 다시 말해 오이디푸스 콤플렉스의 단계에 이르면 누구나 타자들의 언설 체계, 이른바 〈상징계The Symbolic Order〉 ― 타자를 똑같이 흉내 내며 정체성을 형성하는 ― 에 편입되게 마련이다. 우리는 태어날 때 이미 아들, 딸, 소년, 소녀와 같은 차이의 망 속에 위치되어 있다는 것이다.[141]

그런 의미에서 라캉에게는 프로이트의 남근이 아버지의 법(권위)을 재현하는 기호학적 시니피앙(의미하는 것)이 된다. 우리는 누구나 가부장적 법칙을 기호화하는 의미 구조 내부에 존재하

140  팸 모리스, 『문학과 페미니즘』, 강희원 옮김(서울: 문예출판사, 1997), 165~166면.

141  Ellie Regland-Sullivan, *Jacques Lacan and the Philosophy of Psychoanalysis*(London: Croom Helm, 1986), p. 162.

게 되기 때문이다. 라캉은 남근이 모든 언어를 생산해 내는 어머니의 결핍을 나타내는 것으로서 그 가부장적 권위에 의해 우리를 주체로 만들어 준다고 생각했다. 또한 주체가 언설의 질서(사회적 의사소통 관계)인 상징계로 진입하게 되면서 남근적 권위는 전前 오이디푸스 단계에 존재했던 무질서하고 왜곡된 에너지들과 함께 어머니를 향한 주체의 욕망을 억압한다고도 믿었다.

따라서 어머니로부터 분리된 이후의 유아가 원하거나 욕망하는 것은 이제 터부가 된다. 어머니와 자신을 동일시하던 상상계의 무의식적 욕망은 원하던 대상을 이미 상실했기 때문이다. 그래서 그와 같은 욕망은 더 이상 충족될 수 없게 된 것이다. 프로이트나 라캉의 입장에서 보면 특히 여자아이(여성)의 경우에는 더욱 그렇다. 결핍을 발견한 여자아이는 남근적 권위와 자신을 동일시할 수 없고, 언제나 남근적인 의미 질서와 상징계로부터 소외되어야 한다. 그녀는 그러한 언어 질서나 문화, 즉 상징계 주변으로 밀려나 소외된 채, 늘 사회적으로도 수동적인 예속을 요구받게 되는 것이다.[142]

하지만 페미니즘을 낳은 여성의 성 정체성gender identity에 대한 불평등한 의식이나 선입견에 대해서는 프로이트나 라캉의 정신 분석 이론만으로 충분히 설명되지 않는다. 물론 그 밖의 이론이나 논의들도 그에 대한 설명과 이해가 불충분하기는 마찬가지다. 예컨대 생물학적 본질론에서 여성의 본성을 찾으려는 주장들도 여성에게 고통과 절망을 주기 때문이다. 여성의 본성이 선천적인 출산의 역할에서 비롯된다고 하여 여성의 운명을 그녀의 자궁이 지배한다고 보는 생물학적 결정론도 여성의 성적 불평등과 수동적 종속을 후천적으로 획득된 것이라고 주장하는 문화적 결정론과 결과적으로는 다를 바 없는 것이다.

---

142  팸 모리스, 앞의 책, 178면.

또한 불평등한 성 정체성에 대한 논의의 초점을 사회 구조에 맞춘 주장들도 그것이 후천적으로 결정된다는 점에서는 전자의 것들과 다르지 않다. 오늘날 많은 페미니스트들이 여성의 성적 불평등을 제도화된 남성 지배 양상들에다 우선적으로 관심을 집중시키고 있는 까닭도 마찬가지이다. 이를테면 동서고금을 막론하고 법, 교육, 고용, 종교, 가족, 문화적 관습 등 제도화된 전통적인 남성 지배 사회의 권력 구조들이 그러하다. 그것은 궁극적으로 여성의 권익을 늘 남성의 권익 아래 종속시켜 왔던 권력 구조들이 가부장제라는 사회 질서를 만들어 온 탓이다. 그래서 여성들은 언제 어디서나 남성들에 의해 자행되는 제도적 식민화와 소외에 따른 수동적인 희생자가 될 수밖에 없었다.[143]

저간의 사정에 따라 페미니즘은 애초부터 지배를 위한 것이 아니라 종속에 대한 〈분노와 저항의 이데올로기〉로 출현했다. 페미니스트들은 정치, 경제, 교육, 직업 등 거의 모든 분야에서 나타나는 성적 불평등의 여러 형태뿐만 아니라 불공정하고 억압적인 대우로 인해 겪게 되는 실망감이나 상실감 나아가 정신적, 물질적 고통에 대해서도 분노하며 저항한다. 능동적이고 자율적인 자유 의지free will에 반하는 결정론은 어떤 경우라도 그것이 지닌 수동성이라는 내재적 한계를 피할 수 없기 때문이다.

하지만 현존하는 이러한 성적 불평등에 대한 분노와 저항이 페미니즘 운동의 궁극적인 목적은 아니다. 페미니스트들은 남성 중심적으로 현존하는 질서를 변형시키기 위한 지배 형태를 완전히 해체하려 한다. 그들은 남녀 사이의 평등보다는 현재 통용되고 있는 성차에 대한 지나치게 경직된 정의를 초월하거나 변형시키는 것이 페미니즘 운동의 목표가 되어야 한다고 주장한다. 그들은 정체성이란 끊임없이 변화하는 것이고, 늘 형성되어 가는 과

143 팸 모리스, 앞의 책, 18~19면.

정 중에 있는 것이며 결코 완결된 형태로 존재하지 않는다고 생각한다. 그들이 여성의 힘과 가능성을 제한하려는 시도가 더 이상 받아들여져서는 안 된다고 주장하는 까닭도 거기에 있다.

페미니스트들의 목표는 성 정체성을 이분법적인 구조 속에서 파악하려고 하는 현재의 여러 시도를 와해시키고 그것을 다른 것으로 대체하는 것이다. 이를 위해 미술 분야에서도 바버라 크루거와 메리 켈리Mary Kelly 같은 페미니스트들은 그러한 이분법적 구조의 해체를 강조한다. 심지어 리사 티크너Lisa Tickner는 여성의 육체를 탈식민화de-colonizing하고 탈외설화de-eroticizing하기 위해서는 135개의 화면을 6개의 구획으로 나뉘어 만든 메리 켈리의 「산후 기록Post-partum Document」(1973~1979)[144]이나 주디 시카고의 「출생 프로젝트」(1985)처럼 금기시되어 온 여성의 육체에 도전하고 임신과 출산이 안고 있는 주기적 변화와 고통을 널리 알려야 한다고까지 주장한다.[145]

특히 「산후 기록」은 인간 주체의 발달, 그의 무의식 그리고 그의 성이 서로 밀접하게 연관되어 있다는 주장을 펼치면서 라캉의 정신 분석을 원용함으로써 그것의 해체를 역설적으로 시도한다. 켈리는 여성성이 형성되는 사회적 관계들에 대한 이론적 정교화에 대해 자신의 수많은 산후 기록들을 동원하여 논쟁을 벌이는 것이다. 그렇게 함으로써 그녀는 생물학적이고 감정적인 범주이던 〈모성motherhood〉의 개념을 변화시키려 할뿐더러 우리로 하여금 모성을 복합적이고 심리적이며 사회적인 과정으로 인식하게끔 만들기도 한다.[146]

---

144  「산후 기록」에서 켈리는 〈문제가 지속적으로 제기되지만 어떤 해결책에도 도달하지 못한다. 오직 분리와 상실의 순간만을 재연할 뿐이다. 이는 아마도 욕망은 끝이 없고, 정상화에 저항하며 생물학을 간과하고, 육체를 분산시키기 때문〉임을 강조하려 한다.

145  T. 구마 피터슨, P. 매튜스, 『페미니즘 미술의 이해』, 이수경 옮김(서울: 시각과언어, 1998), 94~95면.

146  리사 티크너, 루시 리파드, 엘런 식수 외, 『페미니즘과 미술』, 조수진 옮김(서울: Nb, 2009), 249면.

이렇듯 오늘날 새로운 여성성의 확립을 위해 제기하는 페미니스트들의 대안은 단순하지 않다. 예컨대 노클린은 〈여성은 남성에 비해 쉽게 정의 내릴 수 없기에 나는 여성들의 작품을 한마디로 규정하고 싶지 않다. 아마도 우리는 여성적 《양식들》에 관해 항상 복수형으로 이야기해야 할 수도 있다〉고 주장한다.[147] 그뿐만 아니라 나아가 여성들을 향해 〈하나의 여성성a female sexuality이란 없다〉고 외치는 페미니스트 엘렌 식수Hélène Cixous의 주장은 단호하고 도발적이기까지 하다.

그녀는 〈모든 인문 과학이 그렇듯 프로이트의 정신 분석학은 남성의 시각을 재생산하며 그러한 결과물들 중 하나이다〉라고 전제하고 라캉에 대해서도 〈여기서 우리는 낡은 프로이트의 영역에 우뚝 선, 바위를 짊어진 숙명적인 남성과 마주치게 된다. 언어학에 의해 남성이 새로이 개념화한 그것에 옮겨진 대로, 라캉은 남성을 거세의 결핍으로부터 남근이라는 성역 안에 보호한다. (그래서) 남성들의 상징계가 존재한다〉[148]고 비판한다.

그들에 대해 그녀는 여성을 위한 여성의 데모(글쓰기)를 강조한다. 그녀가 〈나는 여성을 쓴다. 여성들은 여성을 써야만 한다〉고 밝히는 이유도 〈이제 여성들이 돌아오고 있다. 그녀들은 영원으로부터 도착한다. 무의식은 포착할 수 없기 때문이다. 그녀들은 좁은 방에 갇혀서 빙빙 돌며 방황하고 지독하게 세뇌당해 왔기 때문〉이라는 것이다. 그래서 그녀는 〈낡은 순환 고리를 끊는 것은 당신(여성)에게 달려 있다〉고도 독려한다.

메리 켈리와 주디 시카고가 그랬듯이 엘렌 식수 또한 여성이 욕망하는 것은 남근이 아님을 강조한다. 그녀는 〈여성들이여. 다른 어떤 장소, 어떤 동일한 것, 또는 다른 것을 두려워하지 말라.

---

147   앞의 책, 270면.
148   앞의 책, 197면.

나의 두 눈, 내 혀, 내 코, 피부, 입, 타인을 위한 내 몸, 이것들을 나는 열망한다〉고 외치며 여성 자신의 자유 의지와 주체적 결단을 촉구한다. 이를테면 〈임신은 하나의 운명이거나 영원히 《질투심에 찬 여성》이 무의식적으로 갖게 되는 대체물이 될 수 없다. …… 당신이 아이를 원하든 아니하든 간에 그건 당신의 마음이다. 누구도 당신을 위협하지 못하게 하라〉[149]는 주문이 그것이다.

이처럼 여성 페미니스트들은 페미니즘에 관한 논의에서 〈거세〉에 초점이 맞춰져 있던 남성들(프로이트와 라캉)의 남근 권력인 〈태양중심주의heliocentrisme〉 ― 뤼스 이리가레Luce Irigaray는 『타자 여성의 반사경Speculum of the Other Woman』(1985)에서 남성의 재기원화에 대한 환상이나 스스로 태어난 것 같은 착각을 그것에 비유한다 ― 의 관점과 논의를 거세하는 대신 존재(생명)의 진원지인 〈임신과 출산〉으로 여성의 권리 장전을 꾸미고 있다. 그것은 중심의 이동일 뿐 무중심적이거나 탈중심적인 논의일 수 없다.

또한 그것은 프로이트와 라캉에 대한 강박증이나 그들이 강조해 온 거세와 결핍에 대한 피해 의식이자 콤플렉스의 발로에 지나지 않는다. 다시 말해 그것은 여성들의 공격적 방어가 원천적으로 가능한 이상적인 안전지대로의 피신에 불과할 수 있다. 거기서도 이분법적 대립 의지는 여전히 사라져 보이지 않기 때문이다.

③ 도착된 욕구로서의 성

프로이트는 인간의 〈충동 에너지〉를 리비도라고 부른다. 그는 리비도를 에로스처럼 인간을 상식적인 〈이성 너머로〉 몰아가는 〈맹목적인〉 힘으로도 규정한다. 리비도는 비이성적이고 합목적적이지 않은 성적 충동의 에너지라는 것이다. 한마디로 말해 리비도는

149   앞의 책, 205~206면.

〈성적 허기짐〉이다. 그것은 성적 흥미나 충동, 성교하고 싶은 욕망, 충족시켜 달라고 압박을 가하는 성적 허기짐이다.[150] 그 동물적이고 공격적인 욕망이 대상에게 쾌감과 더불어 고통도 주는 까닭이 거기에 있다.

허기짐은 참을성과의 갈등 관계에 있다. 허기짐은 쾌감과 고통 모두와의 관계에서 이성이 요구하는 참을성과 내홍을 일으키지만 참을 수 없는 성적 허기짐에서의 갈등은 더욱 그렇다. 그때의 허기짐에서 발동하는 지나친 가벼움, 동물적인 충동성과 공격성(학대성)은 인간의 상식과 이성을 무시하기 일쑤이다. 〈도착된perverted〉 성욕 때문이다. 이를테면 사디즘(가학증)이나 마조히즘(피학증), 또는 사도마조히즘(가학적 피학증), 그 밖의 동성애나 관음증과 노출증과 같은 변태 성애 등이 그러하다.

비이성적 충동 에너지로서 리비도의 양면성이 가장 잘 드러나는 성 도착증은 사디즘sadism과 마조히즘masochism이다. 이러한 두 가지 도착증의 토대는 사드Marquis de Sade가 찬양하는 억압된 자기 성애에서 비롯된 인격 장애이므로 근본에서 그것들은 (남성성과 여성성이 본디 하나였듯이) 둘이 아니라 하나이다. 이렇듯 성적 공격성과 방어성, 능동성과 수동성도 본래는 한 몸이었다. 사디즘이 성적 고통을 줌으로써 쾌감을 얻는다면 마조히즘은 반대로 고통을 당함으로써 쾌감을 느끼는 이율배반적 성감인 것이다. 프로이트가 사디스트는 동시에 마조히스트라고 말하는 까닭도 마찬가지이다.

수많은 미술가들이 〈시각적 절도 충동〉으로부터 자유로워야 한다고 역설하면서도 누드를 통해 자신의 리비도를 배설하는 경우도 그와 크게 다르지 않다. 그들은 누드를 성적 충동과 상상력에 대한 대리 배설구로 활용하거나 위장하지 말아야 한다고 주

---

150    로저 케네디, 『리비도』, 강신옥 옮김(서울: 이제이북스, 2001), 13면.

장한다. 하지만 누드를 그려 온 미술가들은 사드와 바타유Georges Bataille의 동업자이면서도 사드보다 용기 없고, 바타유보다 솔직하지 못하다.[151]

마르키 드 사드에게 성적 쾌락은 억누른 본성에 대한 복수와도 같다. 성적 쾌락이 해방인 이유도 마찬가지이다. 그 쾌감의 절정이 곧 해방discharge이므로 그는 해방을 통해서 본성으로 되돌아가야 한다고 주장한다. 그가 생각하는 도착의 동기는 파괴적 힘을 가진 본성적 자극에 대한 반응이다. 본성은 외부 세계의 어떤 것처럼 정적인 것이 아니라 살아가는 대부분의 존재처럼 역동적인 원리와 힘이다. 더구나 그것은 아무런 가치도 소유하지 않은 채 모든 것을 파괴할 수 있는 힘이다.[152]

사드에게 있어서 성적 절정으로 인해 해방된 본성은 성숙된 인간을 자기 파괴로 이끈다. 그의 소설 속의 패륜아들이 본성 자체마저 파괴하기를 원하는 것도 성적 쾌락에 탐닉하려는 그들의 본성 때문이다. 또한 성적 쾌락으로 복수하려는 그 본성은 사물을 전멸시킴으로써 공허를 창조하기도 한다. 이를테면『침실의 철학La philosophie dans le boudoir』(1795)에서 그가 여성의 질을 통한 성교를 피하고 항문 성교를 선택해야 한다고 주장하는 경우가 그러하다.

질의 성교를 선택함으로써 사회 관습을 따르는 것이 곧 최악의 선택임을 항변하기 위해서다. 그것은 결혼을 위한 기회를 망칠 수 있고, 치명적인 질병에 걸리거나 임신을 하는 원인이 되기 때문이라는 것이다. 심지어 그는 15세의 소녀에게 강간, 피임, 간통, 동성애, 아버지와의 근친상간을 세뇌시킬뿐더러 시범을 통해 동물적 성욕sexual fetishism을 직접 체험하게 하는 성도착sexual perversion

---

151  이광래, 『미술을 철학한다』(서울: 미술문화사, 2007), 210~211면.

152  티모 에이락시넨, 『사드의 철학과 성윤리』, 박병기, 장정렬 옮김(서울: 인간사랑, 1997), 84~85면.

의 교사教唆까지도 마다하지 않는다.

　4인의 권력자가 성적 욕망을 극단적으로 체현하는『소돔의 120일Les Cent Vingt Journées de Sodome』(1785)에서도 그는 15명의 소녀들을 고립된 요새에 납치하여 평범한 성행위를 조롱하듯 가능한 한 편집증적인 변태 성욕의 향연을 벌이는 150개의 이야기들로 전개하고 있다. 예컨대 소돔이 영원히 지옥에서 불탈 것이라는 성서의 불은 이미 꺼진 지 오래되었으므로 〈우리가 소돔 사람이 했던 것처럼 하도록 해주세요. 나(쥘리에트)는 말했다. …… 어거스틴과 나는 꿈처럼 구멍 안을 응시하며 수음을 했다〉는 이야기나 〈이주일 동안 한 남자가 매일 열다섯 명의 아름다운 소녀를 강간하고, 그들을 지하실에 던져 버렸다. 그는 그 희생자들을 따라가서 응시하면서 자위행위를 통해 성적 절정에 도달하였다〉[153]는 이야기가 그것이다.

　이렇듯 그에게는 미덕이 곧 악덕이고, 악덕이 곧 미덕이 된다. 그가 필요로 하는 전통적인 미덕도 도덕적인 일탈과 패륜, 즉 악의 필수 조건을 구성하기 위한 것이다. 그의 작품들에서 도착된 병적 심리가 보여 준 가치의 전복과 악덕들은 기존의 모든 미덕과 가치를 겨냥한다. 그것들을 근본적으로 모호하게 만들기 위해서다. 그는 더 이상 세계가 전통적인 가치와 미덕에 순응하고 있다고 생각하지 않기 때문이다.

　하지만 사드는 〈세계가 도덕적인 가치로 가득 찰 때에도, 어째서 도덕적인 사람이 그렇게 희박했는가?〉라고 반문한다. 티모 에이락시넨 Timo Airaksinen도 〈그 성도착자는 악한 성격을 보여 주고 그의 인생 계획에 전형적인 비판 양식을 겨냥한다〉고 하여 사디즘의 지향성이 무기력한 시대를 겨누고 있었음을 시사한다. 그는 사드의 문제의식을 가리켜 〈나르시시즘의 실패〉라고 하면서

---

153　앞의 책, 245면, 재인용.

도 〈사드는 모든 규범을 깨고 그 자신의 불안정한 반가치를 창조함으로써 그러한 식욕 부진과 싸운다〉[154]고도 평한다. 다시 말해 그는 반성적이고 반사적인 의미에서 사드주의에 대한 부정적인 선입견들로부터 어느 정도의 거리 두기를 하고 있는 것이다.

추한 그림들은 아름다운 그림들로만 점철된 미술의 역사에서 그것의 본질에 대한 반성의 기회를 제공할뿐더러 미의 반사경으로서도 없어서는 안 된다. 각종 성도착 행위와 잔인함, 더없는 패륜과 악덕들을 미화하려는 사드주의도 마찬가지이다. 그것은 우리를 아름답고 선한 기준에만 깊이 잠들게 한 독단에서 깨어나게 하고, 〈부정의 미학〉에 눈뜨게 하는 또 다른 각성제이자 반면교사일 수도 있기 때문이다.

154  앞의 책, 297면.

# 제2장

## 유혹하는 문학

괴테는 다음과 같이 말한다.

〈미술가가 미의 한계 내에 머물러 있다면 그 어떤 의미를 추구하는 언어 예술가(문학가)는 이를 넘어선다. 미술은 아름다움美에 의해서만 만족되는 외형의 의미를 위해 작업하지만, 문학은 추함醜과도 함께하는 상상력으로 작업한다.〉[155]

155  Goethes Werke, 14 Bd, *Hamburger Ausgabe*(München: C.H.BECK, 1967), S. 316.

# 1. 문학의 유혹성

미술과 견주어서 괴테가 강조한 문학의 매력은 사유와 표현의 범위가 가시적, 비가시적 대상을 가리지 않고 〈광범위〉하다는 점이다. 그뿐만 아니라 그는 무한한 시적, 허구적 상상력을 들어 문학이 미술보다 〈창의적〉이라는 점을 더욱 부각시키려고도 했다. 그것은 이미 레싱이 〈창조적 상상력〉을 내세워 시가 회화보다 매력적인 예술이라고 주장한 까닭과도 여정하다. 레싱은 〈시가 서술하는 회화라면 회화는 해석이 필요한 알레고리〉라고 하여 시(문학)가 보여 주는 서술의 자유로움과 창의성이 회화(미술)가 지닌 매개물로서 현전現前하는 특정한 지각 대상에 대한 해석의 제한성보다 상상 — 현전의 지각에 부여되지 않는, 즉 부재하는 사상事象에 대한 심상(이미지)을 마음에 떠올리는 의식 작용 — 의 세계를 훨씬 앞지른다는 것이다.

미술이 아무리 알레고리allegory의 과장을 시도한다 할지라도 그것은 눈(시선)이 먼저 선택한 구체적 대상을 매개로 하여 이루어지는 작업이므로 근본적으로 알레고리, 즉 비유적 표현일 수밖에 없다. 더구나 그것의 표현이 제한적일 수밖에 없는 까닭도 눈이 포착한 특정한 대상, 즉 지각이 지향하는 유사적 대리물(사르트르는 이를 아날로곤Analogon이라고 부른다)을 물질적 이미지로 표상화하기 이전에 (마치 흄이 말하는 감관에 의해 직접 받아들여진 〈생생한 인상들vivid impressions〉이 관념화를 거친 뒤에 인식되듯이) 미술가들은 먼저 저마다 살아온 삶의 지평에서 그 매개물에 대한 다양한 회화적 〈해석〉의 과정을 관념적으로 요구하게 된다는 데 있다.

이렇듯 〈해석〉은 어떤 경우에도 선先이해되어 있는 내용들과 지평 융합하는 과정이다. 매개물로서의 지각 대상이나 주제를 이미지로 표현해야 할 미술가의 경우에도 마찬가지이다. 그러므로 무제한적이고 창의적인 시적 상상력에 비해서 신화를 주제로

한 그 많은 신화 그림이나 조각들 또는 성상을 표상하는 기독교의 성화들, 심지어 사실적으로 묘사하는 정물화나 풍경화에서조차도 정해진 대상에 대한 〈해석의 알레고리〉가 〈방법론적 장애물 l'obstacle méthodologique〉로서 헤살짓하거나 하리들게 되기 쉽다.

일찍이(BC 5~6세기) 시모니데스는 시와 회화와의 관계에 대해서 〈그림은 말 없는 시이고, 시는 말하는 그림이다〉라고 평했다. 〈말의 유무〉로 시와 그림의 차이를 구분한 것이다. 하지만 말, 즉 언어를 〈사유의 감옥〉이라고 할지라도 언어는 표현에 있어서 생각을 그대로 모두 다 담아내지 못한다는 의미일 뿐이다. 그것은 누구보다도 레토릭의 천재였던 단테조차도 〈오, 말이란 얼마나 짧고 내 생각에 비해 얼마나 빈약한지! 내가 본 것을 《조금》 말한다는 것에도 미치지 못하는구나〉[156]라고 한탄할 정도였다.

그럼에도 〈시를 말하는 그림〉이라고 할 경우, 그것은 대상에 대한 해석이 수반되어야 하는 그림보다는 훨씬 더 창의적이다. 이를테면 보들레르Charles Pierre Baudelaire의 시 「알바트로스L'Albatros」에서 보듯이 이상(하늘)과 현실(지상)의 극명한 대비로 유배된 자신의 처지와 운명을 회한에 찬 〈말로 그리는 그림(시)〉 속에 넘쳐나는 그 시인의 창의적 상상력이 그것이다.

날개 달린 이 항해자가 얼마나 어색하고 나약한가!
한때 그토록 아름답던 그가 얼마나 우스꽝스럽고 추한가!
어떤 이는 담뱃대로 부리를 들볶고,
어떤 이는 절뚝절뚝, 날던 불구자를 흉내 낸다!

시인은 폭풍 속을 넘나들며 사수를 희롱하는
이 구름 위의 왕자 같아라.

156    단테 알리기에리, 『신곡』, 「천국」, 김운찬 옮김(파주: 열린책들, 2007), 292면.

지상에 유배되어, 야유 속에 파묻히니
그 거대한 날개가 걷기조차 거추장스럽구나.

　　그에 비해 알레고리로서만 표상화해야 하는 그림에는 사유를 임의로(허구적으로) 끄집어 넬 수 있는 여유도 없고, 자유도 없다. 재현의 심리적 강박증에 시달리는 조형 예술에는 문학이 누리는 〈허구fiction〉(꾸며 낸 이야기)라는 창의적 자유의 공간이 애초부터 허용되지 않기 때문이다. 이야기를 꾸며서 만들어 내는 창의적 〈소설화小說化〉 작업이야말로 단테나 괴테와 같은 뛰어난 상상력과 직관력을 지닌 천재에게 준 신의 선물인 시작詩作에 못지않은 매혹적인 문학의 특권인 것이다. 그것은 대상(밖)에 대해 감관(안)이 수용하는 내용만으로 인식이 가능하다고 주장하는 경험론에 반해서 전적으로 〈안(주관)에서 밖(객관)으로〉라는 〈코페르니쿠스적 전회〉를 요구하는 칸트의 구상력Einbildungskraft과 같이 이야기의 줄거리를 꾸미는 주체적이고 능동적인 구성plotting 능력이기 때문이다.

# 1) 데자뷰 효과: 시와 소설의 회화적 기시감

〈시는 그림처럼ut pictura poesis〉이라는 호라티우스의 시학 정신 속에는 이미 시상詩想에 대한 〈회화적 데자뷰〉를 강조하는 의도가 묵시되어 있다. 그가 『시학Ars Poetica』(BC 19경)에서 강조하는 시란 서술하는 회화, 즉 〈언어로 그리는 그림〉이므로 시상도 회화적이어야 한다는 것이다. 그가 시인에게 요구하는 것도 〈회화적 기시감既視感〉 속에서 시 쓰기를 하는 것이다. 그는 〈회화적으로 시작詩作하기〉가 시 문학의 원리로 여겨지기를 주문한다.

① 예술의 시비: 동일에서 차별로

그렇다고 하여 이와 같은 호라티우스의 시론이 공간 예술인 회화나 미술과의 관계에서 여신 에라토Erato와 같은 뮤즈의 서사인 시나 문학의 우위를 주장하는 것은 아니다. 아마도 호라티우스는 그것들이 한 짝의 예술로서 상호 영향 관계에 있음을 비유적으로 드러내고자 했을 것이다. 다시 말해 그는 예술의 규범에 있어서 시와 그림의 관련성을 〈동일성의 원리〉하에서 자매 예술로서 이해하려 했다. 실제로 문예 사조사에서 보면 그와 같은 생각은 호라티우스 이후에도 상당 기간 동안 크게 달라지지 않았다. 적어도 르네상스 이전까지는 그러했다.

하지만 르네상스는 인본주의나 인문 정신의 부활과 더불어 미술의 가치와 위상도 크게 바꿔 놓은 결정적인 계기였다. 특히

회화는 종교적 장식품의 역할에서 벗어나 새로운 조형 공간을 마련하기 시작했다. 1458년부터 6년간 교황을 지낸 에네아 실비우스 피콜로미니Aeneas Silvius Piccolomini(훗날 교황 피우스 2세Pope Pius II로 불림)가 〈페트라르카Francesco Petrarca로 인해 문학이 되살아났고, 조토와 함께 화가들의 솜씨는 다시 부흥하게 되었다〉[157]고 주장할 정도였다. 그러면서도 실비우스는 『비망록Commentarii』(15세기)에서 다음과 같이 쓰고 있다.

> 단테에 이어 등장한 시인들 가운데 그에게 미칠 만한 사람은 드물었고, 단편 소설가들도 제1의 법칙상 세목에 매달려 있을 수 없었다. 물론 도입부나 이야기의 줄거리를 마음껏 장황하게 늘어놓을 수는 있었지만 풍속화풍으로 그려 내지는 못했다. 따라서 제대로 된 풍속의 묘사를 다시 대할 수 있을 때까지는 거기에 흥미를 갖고 몰두한 고대의 모방자들이 나오기만을 기다려야 했다.[158]

부르크하르트도 페트라르카 이래로 호라티우스가 말하는 〈그림 같은 시〉인 전원시와 목가는 관습적이고 상투적인 양식에 따라 쓰였는데, 라틴어로 됐건 이탈리아어로 됐건 대개가 베르길리우스를 모방했다[159]고 적고 있다. 그에 비해 오늘날 제라르 르그랑Gérard Legrand은 『라루스 서양 미술사』의 「르네상스」 편에서 다음과 같이 말한다.

> 르네상스 미술은 그 원형을 창조된 자연이 아닌 〈창조

---

157    제라르 르그랑, 『르네상스』, 정숙현 옮김(서울: 생각의 나무, 2002), 11면.
158    야코프 부르크하르트, 『이탈리아 르네상스의 문화』, 이기숙 옮김(파주: 한길사, 2003), 30면.
159    앞의 책, 431면.

될 수 있는〉 자연에서 찾는다. 미술가가 따라야 하는 것은 창조하는 행위이며 창조주와 같은 행동이다. 조형적인 예술 행위는 우르비노의 〈이상적인 도시〉에서부터 프란체스코 프리마티초Francesco Primaticcio의 작품에 이르기까지 빈번하게 〈세계의 시작〉이라는 인상을 준다.[160]

그보다도 이미 미술의 우위를 더 분명하게 강조한 인물은 레오나르도 다빈치였다. 그는 회화에 관해 관찰과 발명을 기록한 비교 예술론의 원고인 「파라고네Paragone」에서 〈영혼의 창으로서의 눈은 이야기를 듣는 귀에 선행한다〉고 하여 미술의 우위를 주장한다. 〈시는 인간이 임의로 고안해서 사용하는 《언어》를 도구로 삼는 반면 회화는 《자연》의 작업을 표현하기 때문〉이라는 것이다. 지각되지 않는 심리적 이미지를 꾸며 내는 것보다 현전하는 지각 대상에 대한 물질적 이미지의 표상 작업이 우선한다는 것이다. 더구나 그와 같은 이미지의 형성 능력을 상상이 아닌 영혼의 깨우침에로 돌리기까지 한다. 그것은 미술가의 시지각을 가리켜 마음의 관문을 넘어 영혼에로 통하는 출입구로 간주한 탓이다.

하지만 조형 예술에 대한 다빈치의 코드는 미술의 작업 대상을 상상이 아닌 눈으로 볼 수 있는, 즉 실재하는 지각 대상으로만 제한함으로써 미술이 문학에 비해 애초부터 인식론적 한계를 지닌 공간 예술임을 자인하는 셈이었다. 미술은 상상하는 예술이라기보다 〈지각하는 예술〉이기 때문이다. 더구나 그것이 직접적인 감각적 지각sense perception이 아님에도 그는 회화 작품을 경험적인 시지각(감관)의 내용이 그대로 표상화(재현)되는 것으로 간주하는 인식론적(소박 실재론적) 오해마저 범하고 있다.

아무리 말로 표현할 수 없는 영혼의 창을 통해 재현된 작

160   제라르 르그랑, 앞의 책, 21면.

품일지라도 회화는 대상에 대한 〈타블로〉가 아니라 화가가 지향하는 대상의 이미지로서 표상화된 것이다. 그러므로 회화 작품은 이미지로서 의식되는 한, 관람자의 눈앞에 나타난 실재가 아니라 시지각에 의해 지각된 매개물의 이미지일 뿐이다. 한마디로 말해 이미지로서 그려진 작품인 타블로는 〈지각 대상의 대리물〉인 것이다. 사르트르가 미술 작품은 근본적으로 〈비실재적irréel〉이라고 주장한 까닭도 마찬가지다. 푸코도 『말과 사물Les Mots et les Choses』(1966)에서 다음과 같이 주장했다.

> 만일 우리가 화가의 손에 의해 캔버스에 옮겨진 우리 자신을 마치 거울에 비춰 보듯이 파악하려 한다면 이때 우리가 볼 수 있는 것이란 사실상 그 거울이 아니라 거울의 광택 없는 뒷면, 즉 어떤 심리 현상의 또 다른 측면에 지나지 않는다.[161]

플라톤이 회화 작품을 가지계可知界의 이데아가 아닌 그 반영물에 지나지 않는 가시적visible 가상을 재현한 것이라 하여 폄하했듯이 사르트르나 푸코도 회화를 가리켜 대상의 비실재성을 가시화한 대표적인 공간 예술로 규정하고자 했다.

그에 비해 현전하는 대상에 대한 소박 실재론적 지각과는 달리 심적 이미지의 형성 작용으로서의 상상imagination은 물질계로부터 독립해 있는 순수한 정신 활동들 가운데 하나이다. 상상은 실재하는 유사물이 아니라 부재하는 대상에 대한 의식 작용을 가리키기 때문이다. 그러면서도 상상력은 현전하지 않는 형상을 환상적으로 형성하는 심적 능력인 한 그 형상의 창의적 외재화가 필수적이다. 예컨대 언어의 연금술사로 불리는 시인 아르튀르 랭보

---

161    미셸 푸코, 『말과 사물』, 이광래 옮김(서울: 민음사, 1987), 29면.

Jean Nicolas Arthur Rimbaud의 「지옥에서 보낸 한 철」처럼 상상력에 의해 형성된 시상이 환상적인 〈시어詩語〉로 표출되거나 많은 소설가들이 상상으로 꾸며 낸 이야기가 단어를 빌려 〈소설小說〉로서 픽션화되는 경우들이 그러하다.

나쁜 혈통

나는 아직 자연을 아는가? 나는 자신을 아는가?
할 말 없음. 나는 사자死者들을 내 배 속에 매장한다.
외침, 북, 춤, 춤, 춤,
춤! 백인들이 상륙하였으므로 내가 무無로 떨어질 시간도 알아차리지 못한다.
굶주림, 목마름, 외침, 춤, 춤, 춤, 춤

불가능

철학자는 말하겠지. 〈세계에는 연령 따위는 없습니다.
단지 저 인류가 이동할 뿐입니다. 현재 당신은 서양에 계십니다.
그런데 당신은 당신에게 필요한 동양이 아무리 오랜 것일지라도
자기 자신 동양 속에 자유로이 사시는 것입니다. ― 또 즐겁게
거기에 사시는 것입니다. 당신은 패배자가 되어서는 안 됩니다〉라고.
젠장 철학자 제군, 당신들은 당신네들도 역시 훌륭한 서양입니다.

『지옥에서 보낸 한 철』(1873) 중

더구나 외재화가 기계적이 아닌 창조적일 때 작가의 상상력은 예술적 가치를 더욱 평가받게 된다. 창조적 상상력이 펼쳐

지는 시나 소설들이 동일성의 원칙하에서 정해진 공간 안에 치밀하게 재현된 미술 작품들에 비해 창의성의 우위를 주장할 수 있는 가능성도 거기에 있다. 그래서 실제로 〈시는 그림처럼〉 쓰이기보다 오히려 〈그림과는 달리〉 쓰이게 마련이다.

② 허구의 진화와 다빈치의 역설

부재하는 대상에 대한 상상이 자유롭고 창의적으로 이루어질 경우 (칸트가 말하는) 물자체Ding an sich의 한계마저 뛰어넘는 초경험적 상상이 가능할 수 있을까? 다시 말해 인간의 상상력은 과연 경험 세계를 초월할 수 있을까? 우리가 이제까지 본 적이 없는, 과학으로 설명할 수 없는, 비실재적이고 무제한적인 시공간을 상상할지라도 결국 그것에 대한 설명은 〈말이란 얼마나 짧고 빈약한지!〉라고 푸념하는 단테의 한탄이나 〈말할 수 없는 것에 대해서는 침묵해야 한다〉는 비트겐슈타인Ludwig Wittgenstein의 훈계처럼 경험 세계 안에서 만들어진 개념이나 단어들로만 이루어질 수밖에 없다.

그럼에도 불구하고 말을 빌려 외재화된 상상의 세계들은 진화한다. 그래서 상상력을 동원해 꾸며 낸 이야기인 허구의 진화는 멈추지 않는다. 오비디우스의 『변신 이야기』에서 단테의 『신곡』, 토마스 모어Thomas More의 『유토피아Utopia』(1516), 존 버니언의 『천로역정』, 귀스타브 플로베르Gustave Flaubert의 『성 앙투안느의 유혹La Tentation de saint Antoine』(1874), 루이스 보르헤스Jorge Luis Borges의 『허구들Ficciones』(1930)과 『상상 동물 이야기El libro de los seres imaginarios』(1992),[162] 조지 오웰George Orwell의 디스토피아인 『1984』(1948), 매

---

[162]  미셸 푸코도 『말과 사물』의 서두에서부터 보르헤스가 〈중국의 한 백과사전〉을 인용한 상상 속의 동물들의 분류를 다음과 같이 소개한다. a) 황제에 속하는 동물, b) 향료로 처리하여 방부 보존된 동물, c) 사육동물, c) 젖을 빠는 돼지, e) 인어, f) 전설상의 동물, g) 주인 없는 개, h) 이 분류에 포함되는 동물, i) 광포한 동물, j) 셀 수 없는 동물, k) 낙타 털과 같이 미세한 모필로 그릴 수 있는 동물, l) 기타, m) 물 주전자를 깨뜨리는 동물, n) 멀리서 볼 때 파리같이 보이는 전설상의 동물 등이 그것이다. 앞의 책, 11면.

트 헤이그Matt Haig의 공상 과학 소설『에코보이EchoBoy』(2015) 등에 이르기까지 이어 온 허구적 상상력의 진화가 그것이다.

이처럼 기원전 신화 시대부터 절대적 시공간의 개념에 만족하지 않는 시인이나 소설가들의 창조적 상상력은 허구를 통해 이제껏 과학자들이 보여 온 미지의 세계에 대한 호기심 이상으로 현전하는 시공 그 너머의 세상 이야기들을 꾸며 보고자 했다. 예컨대 오비디우스는 만물의 변신 이야기들로 궁금증을 대신하려 했을뿐더러 토마스 모어의 유토피아와는 반대로 조지 오웰은 디스토피아로 미래를 상상하기도 했다. 이를테면 〈테이레시아스라는 사람이 남녀 양성兩性을 경험한 내력은 이렇다. 어느 날 산길을 가던 테이레시아스는 굵은 뱀 두 마리가 사랑을 나누고 있는 것을 보고는 별 생각 없이 지팡이로 때려 주었다. 남자였던 테이레시아스는 이때부터 여자가 되어 7년간을 여자로 살았다. 8년째 되는 해의 어느 날 똑같은 뱀이 또 뒤엉켜 있는 것을 본 그는 내심 이렇게 생각했다.「너희들에게, 때린 사람의 성을 바꾸어 버리는 기특한 권능이 있는 모양이니 내가 다시 한번 때려 줄 수밖에……」 테이레시아스는 뱀을 때리고는 원래의 성, 그러니까 남자로 되돌아왔다〉[163]는『변신 이야기』라든지 원동천에 이르러 하나님의 빛을 직접 바라본 단테가 그 안에서 삼위일체의 신비를 관조하게 될 뿐만 아니라 태양과 모든 별을 움직이는 하나님의 사랑까지 보게 된다는『신곡』(「천국」)의 피날레가 그것이다.

더구나 영국의 공상 과학 소설가 매트 헤이그가 100년 후인 2115년에는 현재 인간이 하고 있는 일을 거의 다 대신하는 〈인간보다 더 인간적인〉 (15세의 소년 〈에드리 캐슬〉이라는) 휴머노이드가 출현한다는 상상 속에서 쓴『에코보이』는 미래형 블로그인 〈마인드 로그〉 형식으로 기록한 SF 소설이다. 1984년에 백남

---

163    오비디우스,『변신이야기 1』, 이윤기 옮김(서울: 민음사, 2014), 128면.

준의 「굿모닝 미스터 오웰」이 위성 예술의 출현을 알린 이래 주류 과학의 한계를 확인시켜 주는 이 공상 과학 소설은 창조적 상상력이 펼쳐 온 〈허구의 진화〉가 오늘날 어디까지 진행되고 있는지를 보여 주는 텍스트이다.

이렇듯 허구의 상상력은 부단히 진화한다. 따지고 보면 개인은 물론이고 각각의 시대도 사회의 발전과 진보에 따라 그것에 어울리는 창조적 상상력의 진화를 겪게 마련이다. 시대마다 전위avant-garde로 간주되는 작가나 작품들이 생겨나는 것도 진화의 징후나 다름없다. 시대와 무관하거나 시대를 반영하지 않는 사유의 흔적이 있을 수 없지만 시대의 피구속성Zeitgebundenheit에 못지않게 시대정신에 저항하려는 선구적 의식은 새로움을 모색하거나 추구하려는 유혹에 적극적으로 입맞추려 하기 때문이다. 그러므로 고전주의에서 포스트모더니즘에 이르는 문예의 사조思潮가 곧 그와 같은 선구적 진화의 징후이고 흐름이라고 말할 수 있다.

하지만 문학보다 공간 예술인 미술의 역사에서는 진화의 촉매로서 작용해 온 아방가르드 현상이 더욱 두드러진다. 문학보다 미술에서 전위前衛가 더 주목받는 까닭도 문학에 우선하는 일별一瞥의 가시성 때문이다. 인간은 〈읽기〉를 전제로 한 문학의 허구적 전위성보다 미술의 시각적 전시 효과에 먼저 반응하게 마련이다. 시지각에 의한 인지 활동에 있어서 문자를 읽고 그것의 의미를 이해하는 것보다 조형을 바라보고 그 아름다움을 감상하는 것이 감각적 경험의 순서에서도 우선적일뿐더러 인지 작용에서도 보다 더 용이할 수 있기 때문이기도 하다.

나아가 그것은 레오나르도 다빈치가 〈영혼의 창으로서의 눈이 이야기를 듣는 귀에 선행한다〉고 주장하는 까닭과도 크게 다르지 않다. 그것은 조형미를 보는 것(미술)이 허구의 이야기를 듣는 것(문학이나 음악)보다도 마음이나 영혼에 먼저 전달된다는

것이다. 그런 점에서 〈시는 그림처럼〉이라는 회화적 기시감은 서사적 허구나 서정적 시상을 위한 최후의 장치일 수 있다.

　　그럼에도 불구하고 회화는 관람자들에게 감동으로 웃게 하지만 어떤 경우에도 소설이나 시처럼 눈물 흘리게 하지는 않는다. 아이스킬로스나 셰익스피어의 작품들에서 보듯이 웃음보다 눈물이 카타르시스의 효과를 더 크게 주는 것도 그만큼 감정을 더 쉽게 교란시키거나 배설하기 때문이다. 그래서 다양한 색채들로 마음을 밝고 기분 좋게 물들여 주는 대부분의 회화보다는 슬픔의 나락으로 떨어뜨리거나 깊은 심연에 빠지게 하는 허구의 문학 작품들이 인간의 감정을 그 밑바닥에서부터 뒤흔들어 놓는다.

　　무한한 창조적 상상력뿐만 아니라 예술적 각인력과 감상의 후렴에서도 허구적인 작품들은 그것들이 꾸며진 이야기의 구성만큼이나 마음에 새겨지는 흔적도 깊다. 또한 일별하는 회화에 비해 감상의 시간 길이가 긴 만큼이나 그 허구가 남기는 잔상 역시 오래간다. 이른바 종요로운 〈고전classicus〉이 되는 것이다. 주지하다시피 『오이디푸스 왕』과 같은 고대 그리스의 비극이나 『리어왕』과 같은 셰익스피어의 비극 작품들이 그러하다.

　　예술의 본질에서 고전들을 다시 견주어 보면 영혼을 담아내는 조형 작업에서 눈(조형)이 귀(허구)보다 선행한다는 다빈치의 주장은 문학적 허구에 대한 역설이 되어 두동지게 되고 만다. 쉽사리 꺼지지 않는 고전의 가치와 생명력만큼 독자들에게 감정이입된 그 비극 작품들의 창조적 상상력은 더 이상 부재하는 허구가 아니기 때문이다. 이미 고전 ─ 그것들은 전위와 진화의 모범이자 에너지이다 ─ 이 된 픽션이나 시상詩想들이 선구적 진화와 더불어 시대를 초월하며 이제껏 수많은 미술가들의 호기심을 자극하는 동시에 미메시스mimesis의 유혹에 빠져들게 해온 까닭도 마찬가지이다.

## 2) 픽션의 가시성: 재현 욕망과 유혹(읽기에서 보기로)

소설가이자 미술 비평가인 존 버거John Berger는 〈보는 것이 말하는 것보다 앞선다seeing comes before words〉[164]고 주장한다. 어린아이가 말을 시작하기 전일지라도 대상을 바라보며 그것을 식별할 수 있을 뿐더러 재인할recognize 수도 있기 때문이라는 것이다. 이렇듯 대개의 경우 〈보는 것〉이 아는 것이나 믿는 것을 선행한다. 존 버거의 생각대로라면 정상적인 인지 과정에서는 시각 행위가 발화 행위보다 먼저 일어나는 것이다.

하지만 과연 그러할까? 우리의 의식은 무의식 중에도 활동을 멈추지 않는다. 무의식의 내용이 의식역意識閾에 진입하지 않았거나 의식의 상상像에 미처 각인되지 않았을 뿐이다. 그때의 의식은 잠들어 있는 휴면 상태인 것이다. 하지만 말로 표현하든 하지 않든 〈보는 것〉(또는 〈보여지는 것〉을 보는 것조차)은 이미 의식하는 것이고, 인지하는 것이다. 존 버거의 주장과는 달리 〈보는 것〉과 〈말하는 것〉은 인지 행위의 선후의 문제가 아니다. 그것들은 다른 의식 작용이고 행동일 따름이다.

그래서 메리 앤 스태니스제프스키Mary Anne Staniszewski는 존 버거의 경험론적인 명제에 대해 〈믿는 것이 곧 보는 것believing is Seeing〉이라고 하여 칸트적인 역설을 내놓기도 한다. 그녀는 약 2백 년 전부터 미술이 무엇인지를 의식하면서 비로소 미술 작품들이 달리 보이기 시작했다고 믿는다. 흄에 의해 오랜 잠에서 깨어난 칸

---

164    John Berger, *Ways of Seeing*(London: Penguin Books, 1972), p. 7.

트가 그랬듯이 이때부터 긴 휴면에서 깨어난 미술은 하나의 발명 행위가 된 것이다.[165] 그녀의 주장에 따르면 미술은 스스로 미술을 조형 예술로 의식하며 역사를 되돌아보게 되었다.

비유컨대 일찍이 나체화, 즉 누드화를 미술의 한 장르로 의식하며 새롭게 발견한 미술의 역사도 그와 다르지 않다. 이를테면 그녀(수잔나)의 나체는 본래 자연 그 자체일 뿐이지만 자신이나 남들이 의식적으로 〈바라봄으로써〉 비로소 나체가 되는 경우가 그러하다. 그것은 벌거벗은 그녀가 자신을 포함한 누군가에게 보여짐으로써 자신이 나체임을 비로소 깨닫게 되는 것이다. 틴토레토Tintoretto의 「거울 앞의 수잔나」처럼 벌거벗은 자신의 거울 속 모습을 바라보고 있는, 그렇게 함으로써 스스로 절시窃視에 가담하는 그림이라든지 노인들이 그녀를 몰래 훔쳐보고 있는 「수잔나와 장로들」(1556)이 그것이다. 그것들은 나체에 대한 가시성으로 인해 재현이 곧 의식의 발견이었고, 새로운 장르의 발명이었음을 시사하고 있기 때문이다.

다시 말해 「거울 앞의 수잔나」처럼 그녀가 나신裸身에 대해 느끼는 〈자족감〉이나 틴토레토를 비롯하여 렘브란트, 장밥티스트 상테르Jean-Baptiste Santerre, 아르테미시아 젠틸레스키Artemisia Gentileschi, 야콥 요르단스Jacob Jordaens, 테오도르 샤세리오Théodore Chassériau, 장 자크 에네르Jean-Jacques Henner 등 여러 화가들이 앞다퉈 선보인 「목욕하는 수잔나」처럼 절시에 대한 〈부끄러움〉은 모두 보는 것(또는 보여지는 것)이 곧 의식하는 것임을 말해 주고 있다. 심지어 의도적인 절시에 대한 부끄러움(피해 의식)도 결국 〈눈에 뜨임〉, 즉 일종의 〈가시적 디스플레이display〉에서 비롯된 것임을 부인하기 어렵다.

하지만 일반적으로 화가들의 재현 의식이나 욕망은 그와

---

165  Mary Anne Staniszewski, *Believing is Seeing*(London: Penguin Books, 1995), p. 28.

틴토레토, 「수잔나와 장로들」, 1556

같은 특정한 대상만을 위하여 작동하지는 않는다. 관음증觀淫症이나 절시증은 새로운 예술을 발견케 하는 계기가 되기보다 오히려 상상력의 무덤이 될 수도 있다. 화가들을 줄곧 유혹해 온 것은 그와 같은 말초적 미시 의식에 따른 에로틱한 재현 욕망이 아니라 〈미술이란 무엇인가〉와 같이 미술의 본질에 대하여 거시적이고 근본적인 반성을 불러오는 창조적 상상력이었다. 그들을 유혹하는 것은 상상력을 이미 훌륭하게 실현시킨 「그리스 로마 신화」에서 「동물농장」(1945), 「구토」(1938), 「이방인」(1942), 「분노의 포도」(1939), 「의사 지바고」(1957), 「고도를 기다리며」(1953) 등 현대 소설에 이르기까지 문학사를 수놓은 보다 드라마틱한 허구들이었던 것이다.

① 허구의 가시성

〈시는 그림처럼〉이라는 회화적 기시감을 전제로 한 호라티우스의 구호보다 대체로 픽션이 지니는 회화적 기시감은 허구의 가시성을 더욱 북돋운다. 모름지기 미술가에게는 시나 소설 같은 문학 작품들이야말로 회화의 밑절미(본바탕)가 될 수 있는 더없이 좋은 디스플레이기 때문이다. 부재에 대한 무한한 상상보다 실재에 대한 제한된 해석을 먼저 요구받는 회화에서는 그 허구의 상상력이 창의적이면서도 가시적일수록 더욱 그렇다.

　　미술이 신화나 성서 이야기, 또는 성서 문학의 백미인 단테의 『신곡』처럼 초현실적이고 극적인 허구에 더욱 유혹을 느끼는 까닭도 거기에 있다. 신화를 표상한 수많은 그림이나 성상화가 미술사에 끊임없이 등장하거나 격세 유전되는 이유도 마찬가지이다. 〈고대를 모방하라〉는 빙켈만의 주장이 갑자기 나온 것이 아니다. 그와 같은 주문의 배후에는 「라오콘 군상」에서 보듯이 서구

문화의 매트릭스가 된 고대 그리스의 신화가 조형 예술의 더없는 모범이고 보고임을 전하고자 하는 그의 속종(저의)이 자리 잡고 있다.

　　본래 신화는 서구 문화 속의 시니피앙이다. 롤랑 바르트 Roland Barthes가 〈신화는 다른 신화에 대한 기호이다. 신화는 널리 유포됨으로써 더욱 성숙한다〉고 말하는 이유, 〈신화는 랑그langue가 아니라 파롤parole이다〉[166]라고 주장하는 까닭도 거기에 있다. 문학과 미술에 대해서는 더욱 그렇다. 심지어 그것들은 신화를 걸태질하기까지 한다. 특히 미술사의 수많은 화가들은 〈신화라는 허구〉에서 직접 영감을 얻어 내는가 하면 그것을 표상화함으로써 상상력 넘치는 신화의 유포에 참여해 온 것이다.

　　이를테면 최고의 신인 제우스(로마 신화의 주피터나 유피테르)를 비롯하여 이아손과 메데이아, 아가멤논과 트로이 전쟁, 헬레네와 파리스, 테티스와 아킬레스, 포세이돈과 아테나, 오디세우스와 키르케, 에로스와 아프로디테, 아도니스와 아프로디테, 프로메테우스와 판도라, 오르페우스와 시인 호메로스, 헤르메스와 아테나, 아틀라스와 시지프, 에코와 나르키소스, 크로노스(사투르누스)와 레아, 페르세우스와 메두사 등 미술가들을 유혹하는 신들의 시니피앙記標으로서 반자연적 기행과 부조리, 시니피에記意로서 수사적 기만과 논리적 두동짐(모순)들이 그것이다.

　　그 때문에 바르트는 〈어떤 경우에도 신화는 언어를 훔친다. …… 사실상 아무것도 신화로부터 무사할 수 없다. …… 모든 언어들은 신화에 저항할 수 없다. …… 신화에 의해서 가장 자주 강탈되는 인간의 언어는 신화에 대해 거의 저항하지 못한다〉[167]고 주장한다. 신화가 허구의 최상위 자리를 차지하는 까닭 그리고

---

166　롤랑 바르트, 『신화론』, 정현 옮김(서울: 현대미학사, 1995), 80, 69면.
167　앞의 책, 51면.

인간사에 관한 허구들이 신화에 참여하거나 신세지려고 하는 이유가 거기에 있다.

화가들은 부조리한 의미, 초경험적인 의미 작용, 초현실적인 허구일수록 더욱 궁금해 한다. 무엇보다도 그것을 가시화하려는 조형 욕망 때문이다. 같은 신화가 여러 화가들에 의해 시대를 달리하며 격세 유전되고 있는 까닭도 최고의 허구에 내재된 더없는 회화적 가시성 때문일 것이다. 또한 그것은 크리스테바의 개념을 빌리면 〈현상으로서의 텍스트phénotexte인 신화가 지닌 회화소繪畵素들이 여러 화가들의 작품 속에서 〈생성으로서의 텍스트génotex-te〉인 신화소神話素로 전화되어 작용해 온 탓이기도 하다.

예컨대 제우스(주피터)의 신화가 지닌 회화소를 직간접으로 표상화한 작품들만 보더라도 피에테르 라스트만Pieter Lastman의 「이오와 함께 있는 주피터를 발견한 주노」(1618)를 비롯하여 르네앙투안 우아스René-Antoine Houasse의 「제우스의 머리 속에서 무장한 채 태어난 미네르바」(1688경), 니콜라 푸생의 「유피테르의 양육」(1635~1637), 제임스 베리James Barry의 「이데 산 위의 주피터와 주노」(1805경), 장오귀스트도미니크 앵그르의 「주피터와 테티스」(1811) 등 수많은 작품들이 있다. 더구나 다나에나 레다 등 제우스와 관련된 여인들로 확대한다면 아르테미시아 젠틸레스키, 테오도르 제리코, 렘브란트, 티치아노, 귀스타브 모로, 페테르 루벤스, 미켈란젤로, 레오나르도 다빈치, 구스타프 클림트의 작품 등 그것들을 하나하나 열거하기 어려울 정도이다. 전쟁과 사랑, 질투와 복수, 저주와 살인, 음탕과 욕망, 변신과 환생 등에 관한 초현실적이거나 부조리한, 부도덕하거나 비극적인 사건들을 극단적으로 허구화한 신화들일수록 그것들은 화가들을 유혹하여 표상화하게 했다. 이를테면 질투와 복수의 화신인 최고의 악녀 메데이아의 허구를 다룬 페르디낭 들라크루아의 「격노한 메데이아」

장오귀스트도미니크 앵그르, 「주피터와 테티스」, 1811
페르디낭 들라크루아, 「격노한 메데이아」, 1862

(1862), 귀스타브 모로의 「이아손과 메데이아」(1865), 프레더릭 샌디스Frederick Sandys의 「메데이아」(1866~1868), 에벌린 드 모건 Evelyn De Morgan의 「메데이아」(1889), 알폰소 무하Alphonse Mucha의 「메데이아」(1898), 허버트 제임스 드레이퍼의 「황금 양털」(1904) 등 이 그것이다.

또한 그리스, 로마 신화에는 살인 중독에 걸린듯 정신 병리적인 허구들도 허다하다. 거기에는 살인을 즐기는 팜파탈의 여신들을 비롯하여 심지어 자식을 죽이는 식인 살인마의 이야기까지 등장한다. 귀스타브 모로의 「오이디푸스와 스핑크스」(1864)와 「스핑크스」(1887~1888), 프란츠 슈투크Franz Stuck의 「스핑크스의 키스」(1895), 에드바르드 뭉크의 「여자의 세 시기」(1894), 프레더릭 레이턴의 「어부와 세이렌」(1858), 존 윌리엄스 워터하우스의 「세이렌」(1900), 폴 델보Paul Delvaux의 「만월 아래의 세이렌」(1940) 등에서 보여 주는 요부들의 이야기, 나아가 루벤스의 「자식을 삼키는 사투르누스」(1636)와 프란시스코 데 고야의 「아들을 먹어치우는 사투르누스」(1819~1823)에서 드러낸 최악의 악마적 징후들이 그것이다.

또한 여러 화가들을 끌어들인 판도라의 신화도 병리적 이야기로서는 예외일 수 없다. 그 신화 역시 끊임없이 충동하는 참을 수 없는 욕망을 허구화한 것이기 때문이다. 제우스가 남자들을 괴롭히기 위하여 인류의 모든 죄악과 재앙을 가져온 대명사로서 판도라를 등장시켜 남성들을 유혹하게 했듯이 여러 화가들 또한 그와 같은 병적 허구에 이제껏 미혹당해 온 것이다.

예컨대 중세의 빗장이 풀리면서 시작된 장 쿠쟁Jean Cousin의 「최초의 이브인 판도라」(1550)를 비롯하여 단테 게이브리얼 로세티의 「판도라」(1869), 로런스 엘마테디머Lawrence Alma-Tadema의 「판도라」(1881), 존 윌리엄스 워터하우스의 「판도라」(1896), 오딜롱

르동의 「판도라」(1910) 등 거듭되어 온 〈판도라 신드롬〉이 그것이다. 특히 20세기 초에 이르기까지 지속된 그 신드롬은 19세기 말의 데카당스에 빠진 프랑스와 대영 제국의 주인공 빅토리아 여왕이 통치하는 영국을 중심으로 한 제국주의 이데올로기를 반영하는 징표나 다름없었다.

그런가 하면 인체의 아름다움을 추구하는 미술가들은 여성미의 원형도 아프로디테(비너스)와 같은 미의 여신에 관한 신화 속에서 찾으려 했다. 누구보다도 제우스의 마음을 사로 잡은 여신이 아프로디테였고, 신의 뜻을 인간에게 전한 전령사의 역할을 맡았던 헤르메스마저도 그녀의 눈부신 미모에 반해 제우스에게 그녀와 함께 하룻밤을 보낼 수 있게 해달라고 애원했던 상대 역시 아프로디테였기 때문이다.

이렇듯 미와 사랑의 여신 아프로디테(비너스)는 이상적인 여체미의 상징으로 간주되어 어느 여신보다도 일찍이 미술가들의 조형 욕망을 자극하는 대상이 되어 왔다. 이미 기원전 350년경에 제작된 조각상 「크니도스의 비너스」 이래 기원전 150~100년경의 조각 「밀로의 비너스」를 비롯하여 보티첼리의 「아프로디테의 탄생」(1485~1486), 조르조네Giorgione의 「잠자는 비너스」(1508), 루카스 크라나흐Lucas Cranach의 「비너스」(1532)와 「비너스에게 투정하는 큐피드」(1530경), 티치아노의 「우르비노의 비너스」(1538), 프랑수아 부셰François Boucher의 「비너스의 화장」(1751), 테오도르 샤세리오의 「바다에서 떠오르는 비너스」(1838), 카바넬Alexandre Cabanel의 「비너스의 탄생」(1863), 앨버트 조셉 무어Albert Joseph Moore의 「비너스」(1869), 윌리엄아돌프 부게로William-Adolphe Bouguereau의 「비너스의 탄생」(1879) 등에서 보듯이 미술사에서 아프로디테만큼 미의 상징으로서 치외 법권적 공민권을 행사해 온 여신도 없다.

일찍이 고대 그리스의 여류시인 사포Sappho가 아프로디테에게 바치는 시에서 여성의 아름다운 몸매를 예찬하며 〈아름다운 것은 선한 것이다〉라고 주장한 이래 여성의 아름다움이 남성들, 특히 화가들에게 미시 권력으로 행사해 온 것도 부인할 수 없는 사실이다. 그 때문에 톨스토이는 〈아름다움이라는 믿음만큼 헛된 망상도 없다〉고 하여 미인에 대한 남성들의 편견에 대해 경고하기까지 했다.

그밖에 그리스, 로마 신화에서는 성(리비도)과 사랑(에로스)에 연관되지 않은 이야기를 찾아보기 힘들다. 그 참을 수 없는 가벼움이 인간의 본성임을 신화는 다양한 허구들을 통해 직간접으로 강조하고 있는 것이다. 그와 같은 신화의 허구들이 반면교사로서 은유적 역설을 수사하고 있다 할지라도 그것들은 아름다운 사랑의 전범典範이기보다 성욕에서 비롯된 성도착, 매춘, 불륜, 강간, 심지어 수간에 이르기까지 인간이 저지를 수 있는 성적 부도덕을 망라한 교본과도 같다.

또한 미술사에서 보면 그리스, 로마 신화는 화가들에게 현실의 부조리를 빗대거나 우회할 수 있는 통로였다. 그뿐만 아니라 많은 화가들은 그들의 조형 욕망이 마뜩한 주제를 찾지 못할 때, 그리고 설사 찾았다 할지라도 그것이 시쁘거나 할 때마다 창의적인 상상의 가리사니(실마리)를 종종 거기서 구해 오곤 했다.

② 허구에의 유혹과 재현 욕망

신화만큼 허황되고 비현실적인 허구도 없다. 또한 그것만큼 인간이 상상할 수 있는 허구가 무진장임을 증거하는 기록물도 없다. 신화의 각종 허구들은 인간의 언어를 훔칠 수 있는 데까지 훔치고, 쓸 수 있는 데까지 최대한으로 소비하기 때문이다. 신화는 구

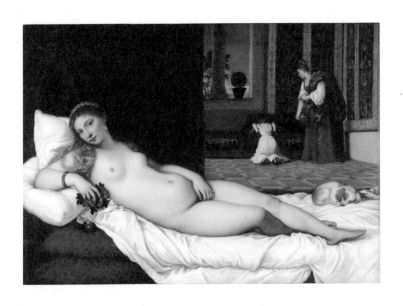

티치아노, 「우르비노의 비너스」, 1538

사할 수 있는 언어가 부족하여 더 이상 표현할 수 없을 뿐이다.

　　신화는 상상력의 부족으로 인해 스스로 감옥에 갇혀 버린 언어적 수사들을 기만하는가 하면 질타하기도 한다. 바르트가 거꾸로 신화를 〈도난당한 언어〉라고 규정하는 까닭도 거기에 있다. 하지만 수많은 소설과 시가 신화의 수사적 기만 속에서 성숙해 온 것도 사실이다. 화가들처럼 아틀라스 콤플렉스가 심한 소설가나 시인일수록 신화를 거쳐야 할 경유지로 여기거나 인용하기 좋은 먹잇감으로, 또는 뻐꾸기들이 찾는 탁란托卵하기 안성맞춤의 둥지 쯤으로 간주하기 일쑤이다.

　　회화에 유포된 신화가 문학으로 재구성된 신화 안에서 가시적으로 숙성되는 이유도 마찬가지이다. 실제로 많은 화가들은 신화를 재구성하거나 탈신화화하기 위해 현실을 언어로 의미화하는 소설과 희곡(허구), 또는 시(서사시와 서정시)에서 〈조형의 0도〉를 찾으려 해왔다. 화가들은 일찍이 호메로스의 『일리아드』에서 등장하는 헬레네 등 여러 신들을 비롯하여 고대 그리스의 비극 작가 소포클레스의 『오이디푸스 왕』, 에우리피데스의 『메데이아*Mēdeia*』(BC 431), 기원전 3세기의 목가적 시인 테오크리토스Theocritus의 『벌집 도둑*Love stealing Honey*』(BC 3세기), 로마 시대의 시인 오비디우스의 『사랑의 기술*The Art of Love*』(AD 2경)과 단테의 선구였던 베르길리우스의 서사시 『아이네이스*Aineis*』(BC 29~19경) 등에서 전개된 허구를 놓칠 리 없었다.

　　예컨대 그리스 신화 속에서 가장 잔인한 악녀로 꼽히는 메데이아가 이아손에게 간절하게 구애하지만 끝내 거절당하자 격분하여 비극적 결말을 초래한 내용을 회화화한 페르디낭 들라크루아의 「격노한 메데이아」나 안셀름 포이어바흐Anselm Feuerbach의 「메데이아」(1870), 또는 트로이의 유민인 아이네이스가 아가멤논, 메넬라오스, 아킬레오스, 오디세우스 등의 그리스 연합군에게 패배

페데리코 바로치, 「불타는 트로이를 탈출하는 아이네이스」, 1598

해 폐허가 되어 버린 트로이를 도망쳐 나오는 이야기를 가시적으로 표상화한 페데리코 바로치Federico Barocci의 작품 「불타는 트로이를 탈출하는 아이네이스」(1598) 등이 그것이다.

또한 문학과 미술에 나타난 신화의 감염이나 전이 현상은 로마 시대 이후에도 기독교 문화가 지배했던 중세 천년을 제외하면 크게 달라지지 않았다. 그리스, 로마 신화가 세월따라 서양인의 정신과 정서에 잠재의식화되었고 유전 인자화되어 버린 탓이다. 천년의 중세 기간 동안 눈에 보이는 힘(교회 제도)에 의해 강요당해 온 크레도(사도 신조)보다 고대 그리스의 (보이지 않는 손으로서) 뮈토스와 로고스(신화와 철학)에 의한 세뇌가 훨씬 더 깊고 오래되었기 때문이다. 그뿐만 아니라 〈정신적 반작용〉과 〈문화적 되먹임〉 현상인 르네상스가 말해 주듯 후자(뮈토스Mythos와 로고스Logos)는 서구 문화를 지배해 온 두 개의 〈문화 권력〉 중에서 전자Credo보다 더 개방적이면서도 비제도적(비강제적)이었기 때문이기도 하다.

특히 조반니 보카치오의 로맨틱한 문학 작품들이 곧 중세의 말기 징후를 대변하는 것이나 다름없었다. 이를테면 중세 문학의 백미인 단테의 『신곡神曲』에 반해서 이른바 〈인곡人曲〉으로 불리는 1백 편 이상의 기상천외한 허구 모음집인 『데카메론Decameron』(1353)을 비롯하여 오비디우스의 영향을 크게 받아 집필한 『일 필로스트라토Il Filostrato』(1338), 『테세이데: 테세오의 노래Teseida』(1338), 『닌팔레 피에소라노Il Ninfale fiesolano』(1344경) 등이 그것이다. 그리스, 로마의 신화와 전설을 토대로 한 그 작품들은 중세에 대한 반작용이자 고대에로의 되먹임 현상이 되었기 때문이다.

신화적 허구가 문학 속에 유포되기는 기독교의 독단적 도그마에서 벗어난 르네상스 이후 근현대에 이르기까지도 마찬가지였다. 예컨대 티치아노가 「비너스와 아도니스」(1553~1554)에서

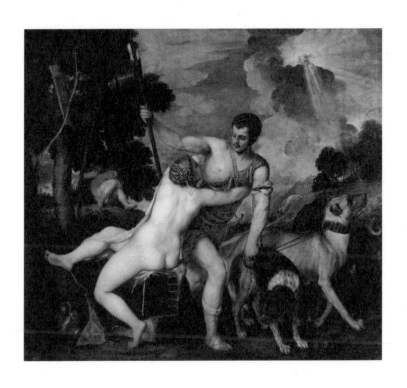

티치아노, 「비너스와 아도니스」, 1553~1554

이미지로 재현하듯 애욕이 넘치는 비너스의 집요한 유혹에 아랑 곳하지 않는 미남 청년 아도니스의 순박함을 그녀의 욕정과 대비 시킨 셰익스피어의 비극적 시집 「비너스와 아도니스」(1593)의 아래의 구절이 그것을 증언하고 있다.

> 사랑은 비 온 다음의 햇빛처럼 위로해 주나
> 음욕이 하는 일은 청명한 날 다음의 폭풍이리라.
> 사랑의 상냥한 봄은 언제나 신선함을 지니고 있으나
> 음욕의 겨울은 여름이 반도 가기 전에 찾아오려니.
> 사랑은 포식하지 않으나, 욕정은 과식해서 죽는 것이라.
> 사랑은 온통 진실이나, 욕정은 허위로 차 있으니.[168]

또한 그리스 신화로의 문학적 되먹임 작용은 트로이 전쟁에서의 비극적 사랑을 다룬 그의 희곡 『트로일러스와 크레시다 *Troilus and Criseyde*』(1609)에서도 마찬가지였다. 이와 같은 신화 감염 증은 현대 문학에서도 예외일 수 없다. 우선 그리스, 로마 신화를 나름대로 픽션화한 토머스 불핀치Tomas Bulfinch의 문학적 미솔로지 mythology의 3부작 가운데 하나인 『전설의 시대*The Age of Fable*』(1855)에 이어서 알베르 카뮈가 그리스 신화의 허구를 시대 상황에 맞춰 〈부조리〉라는 자신의 문제의식에 투영한 『시지프의 신화』의 출간, 게다가 최근에 그리스, 로마 신화에서 찾아낸 모티브를 현대 사회의 문제에 대입시켜 소설로 창작한 로랑 고데Laurent Gaudé의 『송고르 왕의 죽음*La Mort du roi Tsongor*』(2003)이나 신화 속의 비극적 사건들을 패러디하여 스코르타 일가의 비극적 사건들을 픽션화한 『스코르타의 태양*Le soleil des Scorta*』(2004) 등에서 보듯이 그리스, 로마 신화는 현대 문학 속에도 여전히 녹아 들며 진화하고 있다. 이렇

---

168 윌리엄 셰익스피어, 『비너스와 아도니스』, 신정옥 옮김(서울: 전예원, 2011), 77면.

듯 소설이나 희곡과 같은 〈내용 미학〉인 신화는 조각이나 회화와 같은 〈형식 미학〉과는 달리 중세에서 현대에 이르는 동안 〈수용〉에서 〈정착〉의 단계를 넘어 〈창작〉으로 재탄생하고 있는 것이다.

그 때문에 〈신화의 기능은 어떤 것을 사라지게 만드는 것이 아니라 왜곡시키고 탈정형화시키는déformer 것〉이라는 바르트의 주장도 그와 같은 내용 미학의 자기 충족적 진화 현상을 설명해 주는 적합한 언설일 수 있다. 실제로 신화에 감염된 문학과 미술은 그로 인한 진화의 양식이 같을 수 없다. 문학적 허구인 시나 소설에서 그리스, 로마 신화가 문학 작품으로 옷을 갈아입고 재탄생할 수 있다면 미술에서 회화적으로 재현된 신화들은 소설이나 희곡만큼 가변적이지 못하다. 문학과 미술은 애초부터 언어와 조형이라는 수단을 빌려 표현되는 공간이 서로 다르기 때문이다. 또한 두 분야의 예술가들이 보여 주는 신화와의 관계 욕망이 다르기 때문이기도 하다.

소설과 신화가 모두 언어를 표현 도구로 하여 창조적 상상력을 동원한 허구를 지어내는 글쓰기이므로 문학적 패러디나 재탄생이 자연스런 현상이라면 미술에서 신화는 그렇지 못하다. 미술가들에게 신화는 이미 기상천외하게 구성된 그 내용을 애오라지 가시적으로만 표상하고픈 대상에 지나지 않는다. 신화가 소설가들에게는 문학적 상상력을 자극하는 데 비해 미술가들에게 가시적 재현 욕망을 불러일으킨다. 이렇듯 문학과 미술은 신화의 유포와 진화의 양상이 다르다.

그 많은 신화 그림들이 미술사를 장식하고 있는 것도 신화적 허구에의 유혹 앞에 노출되어 있는 미술가들이 그 허구에 대한 재현 욕망을 참지 못한 탓이다. 특히 캔버스 위에서 미녀의 옷을 벗겨 온 화가들일수록 더욱 그렇다. 나체에 대한 그들의 관음 유혹은 허구에 대한 조형 욕망, 즉 비가시적 상상에 대한 가시화 욕

망과 어우러져 다양한 허구들 속에 등장하는 여신들을 캔버스 위에 벗겨 놓기에 열을 올렸다. 화가들의 상상력은 〈삼미신〉의 재현을 비롯하여 수많은 나신의 여신들을 회화적 시니피앙으로 삼아 한결같이 그들의 관음 욕구를 충족시키려 했다.

　　　이를테면 르네상스 이후 현대에 이르기까지 많은 화가들이 그려 온 트로이아 전쟁의 결정적 동기가 되었던 〈파리스의 심판〉에 관한 그림들이 그것이다. 그 이야기는 호메로스와 베르길리우스 그리고 오비디우스와 불핀치의 작품들에도 중요한 소재가 되었지만 안토니 반 몬트푸르트 블로크란트Anthonie Van Montfort Block-land의 「파리스의 심판」(16세기)을 비롯하여 니클라우스 마누엘 Niklaus Manuel(1517), 루카스 크라나흐(1528)의 연작, 한스 폰 아헨 Hans von Aachen(16세기), 루벤스(1600)의 연작, 요아킴 우테웰Joachim Wtewael(1615), 클로드 젤레Claude Gellée(17세기), 루카 조르다노Luca Giordano(1681), 장 앙투안 바토Jean Antoine Watteau(18세기), 안톤 라파엘 멩스(1757), 폴 세잔(1862~1864), 피에르 오귀스트 르누아르(1913~1914)가 선보인 「파리스의 심판」 등에 이르기까지 여러 화가들에 의해 저마다의 해석에 따라 제가끔 달리 가시화되어 왔다. 다시 말해 미의 여신들은 순진무구한 목동 파리스Paris에 의해서가 아니라 여러 작품 속에서 화가들에 의해 옷이 벗겨진 채 다양하게 심판받아 온 것이다.

③ 허구적 의미의 해체와 차연 　.

신화 해석학적 관점에서 「파리스의 심판」을 재구성하여 소개한 토머스 불핀치의 문학적 미술로지인 『전설의 시대』에 따르면 사건의 발단은 펠레우스와 테티스의 결혼 잔치에 초대받지 못한 불화의 여신 에리스가 앙심을 품고 잔치에 모인 사람들에게 〈가장 아

름다운 여신께〉라고 적힌 〈황금 사과〉를 던진 데서 시작되었다. 그러자 그리스 신화의 무대인 올림포스 산 중에서 최고의 여신인 헤라, 미와 사랑의 여신인 아프로디테, 지혜와 전쟁의 여신인 아테나가 서로 다투며 황금 사과를 차지하려 했다.

미묘한 상황을 눈치 챈 제우스는 세 미녀들을 크레타의 이데 산으로 데리고 가서 미남의 양치기 소년 파리스에게 그녀들 가운데 가장 아름다운 여신을 고르게 했다. 파리스 앞에 나타난 헤라는 그에게 권력과 부를 주겠노라고, 아테나는 전장에서의 명예와 명성을 얻게 하겠다고, 아프로디테는 세상에서 가장 아름다운 여자를 아내로 삼게 해주겠다면서 각자가 자기에게 유리한 심판을 해주기를 간청했다. 마침내 파리스가 아프로디테를 선택하자 나머지 두 여신은 적이 되어 돌아섰다.

파리스는 아프로디테의 보호를 받으며 스파르타로 건너가 메넬라오스 왕과 왕비 헬레네의 환대를 받았다. 그런데 아프로디테가 파리스에게 아내로 삼게해 주겠다고 약속한 〈세상에서 가장 아름다운 여인〉은 다름 아닌 제우스의 딸이자 메넬라오스의 왕비인 헬레네였다. 약속한 대로 파리스는 아프로디테의 도움으로 그녀를 꾀어낸 뒤 납치하여 트로이아로 도망쳐 버렸다. 그 때문에 메넬라오스와 그리스 군대의 총사령관인 그의 형 아가멤논을 비롯한 신화 속 영웅들에 의해 10년 간이나 계속되는 〈트로이 전쟁〉이 일어난 것이다.

그러나 아가멤논은 전쟁을 끝내고 도시 입구에 있는 사자문을 통해 자신의 왕궁으로 돌아오자 그동안 정부인 아이기스토스와 불륜에 빠져 있던 아내 클리타임네스트라에 의해 도끼(또는 칼)로 살해당하고 말았다. 트로이 전쟁의 승전과 더불어 아르고스(펠로폰네소스 반도의 항구 도시)의 왕 아가멤논의 비극도 이렇게 시작되었던 것이다.

하지만 그와 같은 토머스 불핀치의 신화 다시 읽기는 〈머리말〉에서 〈오로지 문학 작품을 읽는 독자를 위해 쓰인 것이다〉라고 밝힘에도 오비디우스와 베르길리우스의 작품 내용의 재구성에 불과할 뿐 호메로스의 『일리아드』와 『오디세이』나 에우리피데스의 『엘렉트라Elektra』(BC 410경), 베르길리우스의 『아이네이스』, 오비디우스의 『사랑의 기술』만큼 그것의 허구적 구성에서 내용 미학적이지 못하다. 그보다는 오히려 누드의 미술사와 함께해 온 여러 화가들의 작품이 루벤스 ― 클라크는 〈당대의 가장 위대한 종교화가였던 루벤스의 누드 작품 속에서 보여 주는 균형 잡힌 〈관능성〉은 신에 대한 찬미와 끊을 수 없는 것이었다〉[169]고까지 평한다 ― 나 르누아르의 「파리스의 심판」에서 보듯이 대체로 나신의 관능미를 강조하는 단상적 이미지이지만 그 허구에 관한 의미의 연쇄를 성립시키기 위해 그 의미를 더욱 보충supplément ― 데리다Jacques Derrida의 주장에 따르면 쉬프레망은 텍스트 속에서 상호보충적 의미를 나타내는 단어로서 차연과도 서로 교차한다 ― 해주었을뿐더러 그것들을 차별화하며 지연시키는 〈차연différance 효과〉마저 가져다주고 있다. 그것들로 인해 여러 화가들이 보여 준 기표적 의미의 〈재현은 곧 차연差延〉[170]이 되었던 것이다.

예컨대 블로크란트나 마누엘에서 르누아르에 이르기까지 다양하게 반복되는 이미지의 재현이 그러하다. 그것들은 르네상

169   케네스 클라크, 『누드의 미술사』, 이재호 옮김(파주: 열화당, 2002), 191면.

170   데리다는 존재나 기호의 의미를 고찰하기 위해서는 통상적인 〈차이différence〉라는 개념의 변조가 필요하다고 생각했다. 존재가 자기 자신과 약간의 어긋남도 없이 자기 현전한다는 것은 있을 수 없는 일이라고 믿기 때문이다. 그러므로 존재는 이미 애초부터 자기에 대한 거리와 지연이 있게 마련이다. 그는 오히려 그러한 거리와 지연이야말로 기원적이라고 생각했다. 그의 주장에 따르면 〈의미 작용〉이라는 작용이 가능하게 되는 것은 이른바 〈현전적〉 요소, 즉 현전의 무대 위에 나타나는 각각의 요소가 그것 자체와는 다른 것과 관계하고, 그렇게 함으로써 과거의 요소가 지니는 표시를 그 자체 속에 간직하며, 미래의 요소와도 관계를 가지는 표시에 의해서만 가능하다. 모든 존재가 이처럼 스스로를 능동적으로 분할하는 간격을 만들기 위해 이른바 공간내기espacement, 시간을 공간화하거나 공간을 시간화한다. 그러므로 〈차연〉이란 소위 존재의 의미 작용에 있어서 미래에 대해서와 마찬가지로 과거에 대해서도 똑같이 관계하는 흔적이자 미래에 존재할 것과의 관계에 의해 현재라고 부르는 것을 구성하는 흔적인 것이다. 이광래 편, 『해체주의란 무엇인가』(서울: 교보문고, 1989), 378면 참조.

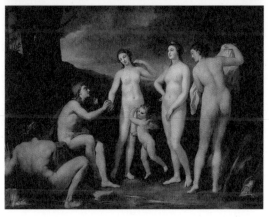

폴 세잔, 「파리스의 심판」, 1862~1864
안톤 라파엘 멩스, 「파리스의 심판」, 1757

스 이후 5백 년 동안 그 신화의 의미를 차연(차이와 지연)시키면서 이미지(보기)와 문자(읽기)의 의미가 서로 간의 내적 의미 연관을 이루고 있음을 지속적으로 상기시키고 있다. 기호학적 파롤parole 과도 같은 「파리스의 심판」들은 화가의 캔버스마다, 그리고 그들이 살아간 시대마다 아프로디테에게 건네주는 유혹과 욕망의 상징으로서 황금 사과와 트로이 전쟁에 관한 회화적 메시지를 달리하며 이제껏 나름대로 의미의 차별화를 멈추지 않고 있는 것이다.

이를테면 크라나흐와 루벤스가 시도한 회화적 의미의 표상화 실험은 마치 바르트가 〈신화는 그것의 의도에 따라 의미가 결정되는 《파롤 양식》이다〉[171]라고 말하는 의도와도 별로 다르지 않다. 크라나흐와 루벤스는 「파리스의 심판」을 각각 12점과 3점씩 그려 달리 재현함으로써 그 허구의 의미를 해체하는 동시에 그것들을 다양한 회화적 시니피앙(기표)으로서 차연시키고 있기 때문이다.

데리다의 주장에 따르면 (언어 체계 속에서이기는 하지만) 해체déconstruction는 탈구축이다. 그것은 사용되는 의미를 고정시키고 자기 동일적인 의미만을 갖게 하는 구축 행위에 반하여 아주 미묘한 의미의 차이마저도 느끼게 하는 탈구축 행위를 가리킨다. 해체에 대한 데리다의 언설 형식을 빌리자면 회화에서의 그와 같은 해체 현상은 이미지의 표상화 과정에 대한 설명에서도 마찬가지이다. 크라나흐와 루벤스의 표상화 실험에서와 같이 동일성에 대한 해체는 심판의 의미를 차연하기 위한 전제 조건이 되기 때문이다.

이렇듯 그들이 연거푸 선보인 「파리스의 심판」들은 적어도 틀에 박힌 문자적 의미로만 대동소이하게 구축된 몇 가지의 시니피에(기의)를 해체한다. 호메로스의 서사시 『일리아드』나 에우리

---

171    롤랑 바르트, 앞의 책, 40면.

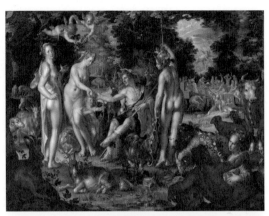

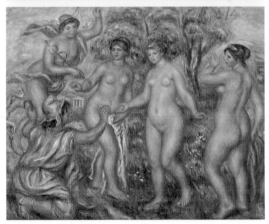

요아킴 우테웰, 「파리스의 심판」, 1615
피에르 오귀스트 르누아르, 「파리스의 심판」, 1913~1914

피데스가 아가멤논의 딸 엘렉트라 — 그녀는 남동생 오레스테스와 함께 어머니 클리타임네스트라를 꼬드겨 아버지를 죽인 아이기스토스와 어머니를 살해하여 아버지의 복수를 대신했다 — 를 중심으로 하여 쓴 비극(『엘렉트라』)은 신화의 문학적 재탄생일지라도 의미의 자기 동일화를 거의 벗어나지 못했기 때문이다.

그에 반해 크라나흐와 루벤스의 그림들, 또는 재현의 기법을 전혀 달리한 세잔과 르누아르의 그림들은 『일리아드』나 『엘렉트라』와는 달리 파리스의 존재에 대한 의미의 반복과 자기 동일화를 해체(탈구축)하고 있다. 나아가 그 서사 시인들이 구축하고 있는 내용 미학에 비해 화가들이 보여 주는 다양한 이미지의 형식미들, 즉 〈시간적 공간내기espacement〉라는 의미의 분할 작용을 통해서 차별화되고 있는 「파리스의 심판」들은 그 신화의 허구적 의미를 지연(또는 연기)시키고 있는 것이다.

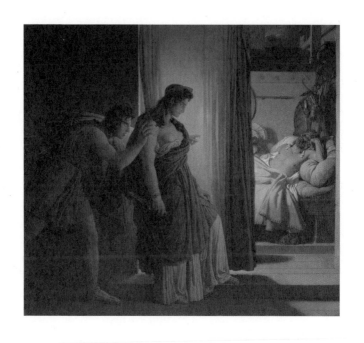

피에르 나르시스 게랭, 「클리타임네스트라와 아가멤논」, 1822

# 2. 미술의 흔적 남기기

조형 예술인 미술은 공간 예술이다. 공간에 이미지의 〈흔적trace〉을 남기는 예술이 곧 미술이다. 미술은 이미지의 흔적을 창의적(추상적)으로 표현하느냐, 아니면 모사적(재현적)으로 표상하느냐에 따라 조형의 양식을 달리할 뿐이다. 전자를 가리켜 〈표현 미술〉이라고 한다면 후자는 〈재현 미술〉인 것이다.

또한 미술가들은 이미지의 흔적을 남기기 위해 〈공간〉을 찾는다. 하지만 그가 찾는 공간의 의미는 이중적이다. 그것은 이미지의 〈생성을 위한〉 공간과 〈구현을 위한〉 공간을 모두 함의하기 때문이다. 전자가 상상이나 해석을 통해 이미지를 생성케 하는 가시적, 비가시적인 〈인자형 공간géno-espace〉이라면 후자는 캔버스와 같이 그것을 실제로 표상하는 가시적인 〈표현형 공간phéno-espace〉인 것이다. 이미지를 생성하는 인자형 공간이 실재적, 허구적인 데 비해 이미지의 조형을 구현하는 표현형 공간은 단지 실재적일 뿐이다.

하지만 어떤 미술 작품에도 그와 같은 두 공간은 필수적이고 불가분적이다. 작품을 탄생시키기 위해서 인자형 공간이 〈충분조건condition suffisante〉이라면 표현형 공간은 〈필요조건condition nécessaire〉이기 때문이다. 특히 〈좋은 그림〉은 표현 공간인 필요조건보다도 이미지를 만들어 낼 수 있는 상상력이나 해석 능력, 나아가 이미지를 제대로 표상하거나 표현할 수 있는 테크닉 등의 충분조건이 만족스럽게 충족되었을 때 비로소 주목받을 만한 흔적을 남기는 것이다. 미술가들이 이상적이거나 바람직한 충분조건을 마련하기 위해 다양한 둥지 찾기에 고심하거나 고뇌하는 까닭도 거기에 있다.

데리다는 『그라마톨로지에 대하여De la grammatologie』에서 텍스트란 그 자체가 이미 순수한 차이, 즉 흔적에 의해 조직되어 있고, 거기에는 의미와 힘이 일체화되어 있다고 주장한다. 그래서 그

는 순수한 흔적이 곧 차연이라고도 말한다. 나아가 내용이 결정되기 이전에 차이를 낳게 하는 그 흔적은 일반적인 의미에서 글쓰기뿐만 아니라 이미지(그림)와 음악의 영역에서도 작용한다. 그것들 모두가 흔적의 일반적인 공간이기 때문이라는 것이다.

이렇듯 미술사도 미술가들이 이미지의 의미와 힘을 일체화시켜 재현하거나 표현한 흔적들의 역사이다. 그들이 순수한 차이를 간직하는 흔적을 남기기 위해 이미지를 얻거나 생성할 수 있는 인자형 공간을 심혈을 기울여 찾는 까닭도 거기에 있다. 그러므로 그들에게 인자형 공간은 해석의 공간인 동시에 상상의 공간이고 고뇌의 공간이다. 그들은 그 공간에서 저마다의 이미지를 창의적으로 생성해야 하기 때문이다. 조형 욕망이 선구적인 인자형 공간으로서 문학에 끊임없이 유혹을 느껴 온 까닭이 그것이다.

호메로스나 그리스 3대 비극 작가들의 작품에서 보듯이 문학은 미술보다도 일찍이 그리스, 로마 신화를 창의적 상상력의 둥지로, 즉 허구의 내용 미학을 실현하기 위한 인자형의 공간으로 삼아 왔기 때문이다. 그뿐만 아니라 수많은 문학 작품들 속에는 성서와 기독교 정신도 모든 내용이 결정되기 이전에 차이를 낳게 하는 유전 인자로서 신화 이상으로 이제껏 순수하게 작용해 오고 있다. 단테의 『신곡』은 물론이고 밀턴의 『실낙원Paradise Lost』(1667), 도스토옙스키Fyodor Mikhailovich Dostoevskii의 『죄와 벌Crime and Punishment』(1866), 톨스토이의 『부활Resurrection』(1899), 프리드리히 크리스티안 헤벨Christian Friedrich Hebbel의 『유디트Judith』(1840), 시엔키에비치Henryk Adam Aleksander Pius Sienkiewicz의 『쿠오 바디스Quo Vadis』(1895), 플로베르의 『성 앙투안느의 유혹』, 디킨스Charles Dickens의 『크리스마스 캐럴A Christmas Carol』(1843), 베를렌Paul Verlaine의 시 「예지Sagesse」(1880), 오스카 와일드Oscar Wilde의 『살로메Salome』(1900), 판룬Hendrik Willem Van Loon의 『성서 이야기The Story of the Bible』(1923) 등

작품들의 수를 이루 헤아릴 수 없을 정도이다. 특히 셰익스피어에게는 그리스, 로마 신화를 토대로 한 로마의 시인 오비디우스의 장편 서사시 『변신 이야기』와 더불어 기독교의 『성서』가 문학적 상상력의 원천이자 인자형의 공간이 되었다는 것도 주지의 사실이다.

하지만 이와 같은 상상력의 둥지로서 작용해 온 신화와 성서 그리고 그것을 유사적 매개물analogon로 한 문학 작품들은 미술의 영역에서도 마찬가지로 작용한다. 문학 작품들은 신화와는 무연無緣의 해석을 요구하는 자연과 함께 또 다른 영감의 원천으로 작용하면서 소설이나 희곡, 또는 시와 같은 텍스트들 자체가 미술가들에게 제2의 인자형 공간이 되어 왔다. 미술가들은 자연에서 가시적이고 실재적인 〈소박미〉(형식미)를 기대하며 물적 이미지를 직접 표상하려 한다면 제2의 비실재적, 매개적인 공간에서는 비가시적이고 허구적인 〈통섭미〉(내용미)를 상상하며 심적 이미지를 간접적으로 표현하려 하기 때문이다.

## 1) 소박 미학의 공간으로서 자연

자연의 아름다움은 근원적인 소박함 그 자체에 있다. 그러므로 철학이나 예술은 모두 인자형의 공간으로서 자연에서 같음l'même, 즉 동일성의 신념 체계를 구한다. 예컨대 철학에서 플라톤의 반영론적 소박 실재론이나 미술에서 미메시스 또는 재현으로서의 미술에 관한 논의들이 그것이다. 플라톤은 우리가 보고 있는 변화하는 현실적, 시각적 대상들은 불변적인 형상form이나 이데아idea의 조잡한 모사에 불과하다고 생각한다. 우리의 불확실한 시지각이 보고 있는 모든 개개의 삼각형들(자연적 실재들)은 비물질적이고 보편적인 그 형상의 소박한 반영물copy에 지나지 않는다는 것이다. 플라톤에게 눈앞에 현전하는present 자연은 보편적 이념이라는 참된 실재를 반영하는 가상의 실재이다.

　　　플라톤은 미술가들이 〈참된 실재reality〉로부터 최소한 두 단계를 거쳐 모사된 허상들을 표현한다고 생각했다. 예를 들어 어떤 화가가 소크라테스의 초상화를 그린다고 할 경우 그 초상화는 그 화가 자신의 견해와 해석에 따라 표현되게 마련이다. 첫째, 이데아를 모사한 〈소박한nativus〉 실재로서 자연인 소크라테스와 둘째, 그것을 또다시 모사하여 화폭 위에 재현한 소크라테스의 초상이 그것이다. 이렇듯 플라톤은 화가들이 이미 이데아(형상)를 모사하여 현전하게 된 자연에 대한 허상을 재현할represent뿐더러 나아가 그 허상을 통해 관람자의 관념마저 환상적으로 기만한다고 비판

했다.[172]

하지만 동일성의 신념 체계로서 플라톤의 인식론이 지닌 그 이원론적 간극은 아리스토텔레스에 의해 일원화되고 메워짐으로써 두 단계에 걸쳐 모사된 허상이라는 미술에 대한 플라톤의 반영론적 비판도 함께 빛을 잃었다. 아리스토텔레스에게 미술이 모사의 대상으로 여기는 자연은 그 자체가 본질로서 형상을 내재하고 있는 참된 실재이다. 그러므로 그에게는 화가의 모사도 결국 가상이 아닌 실재에 대한 재현이다.

더구나 아리스토텔레스는 화가가 화폭 위에 자연에 대해 동일한 이미지를 구현할지라도 그의 독자적인 해석 — 수전 손택은 논문 「해석에 반대하여Against Interpretation」(1982)에서 재현된 작품을 정체성identity의 등식하에서 〈존재하는 그대로의 것〉이라고 하여 자연에 대한 화가의 해석이라는 개입마저도 기각하고 폭로해야 한다고 주장한다[173] — 과 창의적 상상력이 동원될 수밖에 없다고 하여 플라톤과는 달리 미술가의 재현을 창조적인 예술 행위로 간주한 최초의 인물이 되기도 했다.

미술사가 하워드 싱거만Howard Singerman은 재현 미술이 아무리 〈송신처가 분명한 예술〉일지라도 〈작품은 해석되면서 그것의 근원을 지시할 뿐만 아니라 해석에 의해 잉여적인 것이 되며, 심지어는 제거되기까지 한다〉[174]고 주장한다. 미메시스를 전제로 하는 재현론적 시각을 강조하는 손택이나 〈당신이 보는 것이 당신이 보는 것이다〉라고 주장하는 스텔라는 오늘날 많은 미술 작품들이 〈해석으로부터의 도피〉에 의해 동기가 부여된다고 하여 〈존재하

172　새뮤얼 이녹 스텀프, 제임스 피저, 『소크라테스에서 포스트모더니즘까지』, 이광래 옮김(파주: 열린책들, 2004), 95~100면.

173　하워드 싱거만, 「텍스트 속에서: 1960년 이후 비평의 논점들」, 『현대미술의 지형도』, 정성철 옮김(서울: 시각과언어, 1998), 17면 참조.

174　하워드 싱거만, 앞의 책, 18면.

는 그대로의 것just what it is〉이라는 즉물주의 미학을 강조하기까지 한다. 하지만 그것은 〈오늘날〉이라는 시간의 단서가 말해 주듯 추상화가 판을 치는 현대 회화의 특징과 흐름에 대한 그들의 우려와 반감에서 비롯된 것이다.

영국 경험론자들이 보기에 자연이라는 발신지에서 보내는 즉물성은 로크의 제1성질(크기, 모양, 수, 운동성, 견고성, 연장성 등의 즉물적 성질)에 관한 것일 뿐 제2성질(소리, 빛깔, 맛, 향기, 촉감 등의 파생적 성질)과 같은 파생성과는 별개의 것이다. 다시 말해 즉물성은 〈크다〉, 〈단단하다〉와 같이 실재(대상) 그 자체가 지니고 있는, 그 자체 속에 존재하는 성질들이다. 그래서 제1성질에 의해 생성된 관념은 대상 속에 밀접하게 부속되어 있는 그 성질들을 정확하게 닮는다. 눈덩이는 둥글게 보이며 실제로도 둥글다. 눈덩이는 굴러가는 것처럼 보이며 실제로도 구른다.[175]

그에 비해 제2성질인 파생성은 우리의 정신 속에서 대상과 전혀 일치하지 않는 관념들을 만들어 낸다. 사과가 〈빨갛다〉든지 〈새콤달콤하다〉와 같은 관념들은 사과 자체에 속해 있다기보다 우리의 감각 기관과 만남으로써 그것으로부터 얻어 내는 것들이다. 특히 제2성질은 우리에게 파생적 성질에 대한 〈관념을 만들어 주는 힘〉 이외에는 아무것도 아니다. 그것은 실재에 속하지도 않으며 그것을 구성하지도 않는다. 그것은 우리의 정신 속에서 실재와 전혀 일치하지 않는 관념들을 만들어 낸다. 예컨대 우리가 눈덩이를 만지면 〈차갑다〉는 냉기의 관념을 가지게 되고, 그것을 볼 때에는 〈새하얗다〉는 흰색의 관념을 갖는다. 그러나 눈덩이 속에는 냉기나 흰색이 없다. 그 대신 거기에는 그러한 관념들을 창출시켜 주는 힘, 즉 파생적 성질이 있을 뿐이다.[176]

---

175  새뮤얼 이녹 스텀프, 제임스 피저, 앞의 책, 395면.
176  새뮤얼 이녹 스텀프, 제임스 피저, 앞의 책, 395면.

이때 미술가들에게 인자형 공간 안에서 주관적인 해석이나 창의적인 상상을 요구하는 것은 실재의 즉물성이 아닌 파생성이다. 제2성질은 파생적 성질에 대한 관념을 만들어 주는 힘이므로 미술가들의 힘에 따라 관념을 달리할 수 있다. 다시 말해 미술가는 눈앞에 보이는 실재에 대한 해석이나 상상의 힘, 즉 저마다의 해석 능력이나 상상력에 따라 다른 관념이나 이미지를 만들 수 있는 것이다. 손택의 생각과는 달리 고갱이 〈너무 자연을 따라 그리지 말라〉고 충고하는 까닭도 거기에 있다. 이미지의 흔적으로서 재현은 동일적이어야 한다는 신념이나 정체성의 등식에서 자유로울수록 파생적 성질에 대한 관념을 만들어 주는 힘도 그만큼 커지기 때문이다. 현대 미술의 특징인 탈정형déformation의 실마리도 거기서 생기는 것이다.

이렇듯 실재가 지닌 제1성질의 자명성에도 불구하고 그것에 대한 재현에서 해석이나 상상은 (제한적이지만) 불가피하다. 재현이 감관의 산물인 한 미술가들은 재현의 이미지를 생성케 하는 가시적 인자형 공간에서 감관을 기만하는 소박 실재론의 함정을 피할 수 없기 때문이다. 예컨대 물이 담겨 있는 비커 속의 젓가락에 대한 형상의 이미지는 존재 그대로의 것이 아니라 물의 〈표면에서 굴절〉되어 보이므로 그러한 현상에 대해서는 해석이나 상상이 불가피한 것이다. 〈당신이 보는 것이 바로 당신이 보는 것이다〉라든지 〈작품은 보이지 않는 것을 드러내기 위해서가 아니라 정확히 보여지기 위해 만들어지는 것이다〉라는 스텔라의 등식도 대상의 정체성과 보여지는 것 사이의 동등성, 그리고 보는 행위를 강조하기 위한 것일 뿐[177] 물의 표면에서 굴절되어 보이는 비커 속의 젓가락처럼 소박 실재론을 강조하기 위한 것은 아니다.

[177] 하워드 싱거만, 앞의 책, 22면.

〈굴절과 반사〉에 대한 관념을 빛에서 발견한 클로드 모네 Claude Monet는 오히려 「인상: 해돋이」(1872)에서 보듯이 인상주의를 탄생시켰다. 관념을 만들어 주는 힘으로서 파생적 성질이 모네를 비롯한 인상주의자들에게는 소박 실재론naive realism과 같은 인식론적 장애가 되었다기보다 이른바 〈소박 미학naive aesthetics〉을 출현시키는 에너지로 작용한 것이다. 그 때문에 모네의 친구 세잔은 〈그는 눈이다. 하지만 얼마나 굉장한 눈인가!〉라는 찬사를 보냈다. 굴절하고 반사하는 빛을 발견한 미술가(모네)의 눈은 물리적 작용에 기만당하기보다 도리어 인자형 공간에 대한 해석학적 투사 작용을 통해 (흄이 말하는) 사유의 원초적 재료인 인상, 그것도 관념의 모사 대상이 되는 〈생생한 인상vivid impression〉을 기만하는 나름대로의 소박미를 구현했던 것이다.[178]

하지만 그것은 싱거만이 말한 대로 해석에 의한 〈잉여의 미학〉을 실현하는 계기가 되기도 했다. 조르주 쇠라Georges Pierre Seurat 와 폴 시냐크Paul Signac 같은 신인상주의자들의 점묘법을 비롯하여 마티스의 포비즘, 들로네Robert Delaunay의 오르피즘, 피카소의 큐비즘 등으로 이어지는 탈정형화를 가속시켰기 때문이다. 정형에 시뜻해진 미술가들에게 정형의 고의적 초과와 잉여는 〈같음의 신념〉에 갇히거나 〈정체성의 등식〉에 묶여 온 재현 미술로부터 도피할 수 있는 더없이 좋은 수단으로 간주되었다.

예컨대 조르주 쇠라의 「아니에르에서의 물놀이」(1883), 「그랑 자트 섬의 일요일 오후」(1886), 「에펠탑」(1888), 「그랑 자트의 센 강」(1888), 폴 시냐크의 「아침 식사」(1886), 「아비뇽의 교황청」(1900), 「베니스의 초록 항해」(1904), 「마르세이유 항구」(1906) 등에서 보듯이 신인상주의자들은 빛의 파동 작용, 즉 반사와 굴절, 방사와 회절의 순간을 색채로 묘사하며 자연 현상에 대

---

178   이광래, 『미술 철학사 1』(서울: 미메시스, 2016), 684면.

클로드 모네, 「인상: 해돋이」, 1872
조르주 쇠라, 「그랑 자트의 센 강」, 1888

한 정합적 이미지의 재현을 임의로 초과한 인상주의에 머물지 않고 과학적 광학 이론까지 끌어들여 〈잉여의 이미지〉를 더욱 다초점적으로 표상하고자 했다. 하지만 단일 초점에 의한 〈재현적 정합성cohérence représentative〉의 포기 선언과도 같은 〈너무 자연을 따라 그리지 말라〉는 고갱의 충고에서부터 인자형 공간에서의 재현을 위한 초과와 잉여의 흔적 남기기는 이미 시작된 것이나 다름없었다.[179]

179    앞의 책, 684면.

## 2) 통섭 미학 공간으로서 허구

미술가들이 아무리 재현을 위한 초과와 잉여의 흔적을 남긴다고 해도 그들에게 조형적 이미지를 생성케 하는 인자형 공간은 가시적 실재인 자연에만 국한되지 않는다. 그것은 현전하는 실재에 대한 해석의 공간이고 모사적 재현의 공간일 뿐 창조적 상상이나 추상적 표현의 공간은 아니다. 이 경우에 미술가의 채무는 기본적으로 플라톤이 규정하는 자연과의 모사 관계에서만 이루어지기 때문이다. 인상주의에서 큐비즘에 이르기까지 정체성의 등식으로부터 도피하려는 일련의 시도들이 〈다름l'autre〉과 차연을 위한 재현의 초과와 잉여의 노력을 저마다 획기적으로 감행했음에도 불구하고 그것을 〈소박 미학〉이라고 부를 수밖에 없는 까닭도 마찬가지이다.

하지만 공간 예술로서의 미술은 시간이 지날수록 자연과 무연無緣의 상상력을 요구한다. 미술가들은 실재에 대한 해석보다 허구에 대한 상상에 더 목말라하기 때문이다. 미술가들이 무제한적인 상상에 의해 창의적으로 생산되는 문학적 내용들의 매력에 이끌리고 유혹당하는 이유도 거기에 있다. 그들은 문학의 허구가 신화나 성서를 통해 범신론적 내러티브로 분장함으로써 〈신들이 머물고 있는 풍경〉으로 꾸며진 수많은 문학 작품들의 인테리어를 부러워하고 있는 것이다. 그와 같은 의미와 힘이 뚜렷하게 일체화된 흔적으로 남아 있는 수많은 소설이나 희곡, 또는 시들에서 보듯이 〈초논리적이고 초자연적인 통섭pataphysique〉의 미학 공간을 위

해서 신화와 성서는 더 없이 좋은 충분조건이기 때문이다.

　문학의 역사는 인자형 공간을 신들이 머물고 있는 풍경으로 꾸민 작품일수록 멤버십을 부여하기에 주저하지 않아 왔다. 그러한 허구일수록 구성과 내용이 더욱 튼튼할뿐더러, 그래서 누구나 머물 만한 둥지가 되었기 때문이다. 독자들이 이제껏 그 풍경에 감동하고 감탄하는 까닭도 마찬가지이다. 일찍부터 문학을 길잡이 삼아 온 미술의 경우 역시 사정은 마찬가지이다. 문학의 상상력 넘치는 창의적 내러티브에 대한 미술의 채무가 적지 않은 이유 또한 거기에 있다.

　하지만 문학은 미술에 대해 채권자이기보다 선구이자 동료였다. 문학 작품 속으로 신들이 귀환할 때마다 미술은 삽화로 답하거나 귀환의 소식을 회화로 전하면서 의미를 보충해 왔다. 미술은 문학 작품들을 신화나 성서에 다가가는 파트너나 가이드(매개물)로 삼은 경우가 적지 않았지만 그것에 못지않게 신화나 성서를 직접 인자형 공간으로 활용함으로써 이미지의 둥지를 가시적 실재로부터 비가시적 상상 ― 현전하지 않는, 즉 부재하는 존재에 대한 의식 활동 ― 의 공간으로 그 외연을 확장해 온 것도 사실이다. 다시 말해 미술은 신화나 성서를 통해 문학과의 교집합을 꾸준히 시도하며 혼성의 미학을 실현시키려는 대열에도 동참해 온 것이다.

　원본과의 무간격adhénsion을 강조하는, 나아가 정체성의 등식만을 신념화한 소박 실재론과 비교하자면 신화나 성서는 허구 중의 허구이다. 그것들은 인간의 상상이 가능한 범위까지 통섭의 공간pataphysical space을 최대한 확장해 놓았기 때문이다. 하지만 경험론자들에게, 특히 지상의 송신처가 분명한 예술을 강조하는 재현미술가들에게 신화적 범신론이나 성서적 유일신론의 내러티브만큼 받아들이기 어려운 언설 체계도 없다. 그것들은 미술가들이 현

전하지 않는 비가시적 실재에 대한 상상의 〈경험〉을 가시적으로 〈표상〉하기에는 위험 부담이 너무나 큰 언설이고 메타포이기 때문이다.

　본래 표상représentation은 〈재현전re-présentation〉을 의미한다. 현전présence의 주체인 신이 만들어 놓은 자연의 지도(현상)를 상상을 통해 처음으로 경험한 미술가가 그 이미지를 재현전再現前하는 것이 곧 표상表象이기 때문이다. 하지만 누구에게나 〈최초의 경험〉(탐험)은 〈위험을 무릅쓴〉 체험(모험)이다. 실제로 경험expéri-ence의 어원적 의미는 라틴어의 experiri에서 유래된 〈위험을 가로지르다〉, 즉 〈통섭하다〉의 뜻이었다. 처음으로 빛을 그린 모네의 경험처럼 미술가에게도 최초의 경험은 이전에 감행해 본 적이 없는, 내 안에 있는 미지의 공간을 제거하거나 눈에 띄지 않아 온 무의 영역을 균열시키려는 모험이므로 호기심과 용기에 가득 찬 극지 탐험가처럼 위험을 가로지르는 탐험일 수 있다.

　실제로 많은 재현 미술가들이 동일성의 등식이나 무간격의 신념을 포기하지 못하는 것도 모험적 경험에 대한 위험 부담이나 두려움 때문이다. 세잔이 모네가 위험을 무릅쓰고 처음으로 감행한 눈(빛)의 실험을 가리켜 〈그는 눈이다. 하지만 얼마나 굉장한 눈인가!〉라고 경탄했던 까닭도 거기에 있다.

　이렇듯 미술의 역사가 모네의 인상주의뿐만 아니라 마티스의 포비즘이나 피카소의 큐비즘을 주목한 이유, 다시 말해 원본과의 간격을 벌리며 동일성의 균열을 내려는 그들의 모험적 시도를 높이 평가하는 이유도 마찬가지이다. 그것은 당시의 철학, 무용, 민속 등이 어우러져 탄생한 마티스의 연작 「춤」이 보여 주듯 위험을 가로지르려는 모험적 경험에 의해 가시적, 비가시적 실재가 통섭화된 이미지의 가능성이 열린 탓이기도 하다.

　돌이켜 보면 미술가들은 벌어진 간격과 균열의 틈새를 파

고들기 이전부터 공간의 통섭화를 시도해 왔다. 그들은 무간격의 틈새를 벌리기보다 아예 호메로스나 그리스의 비극 작가들, 단테의 작품에서 배운 그대로 신화나 성서로 비실재적 이미지의 둥지를 바꿔치기해 온 것이다. 르네상스 이후에도 셰익스피어의 비극 작품들을 영감의 배경으로 한 인자형 공간에서 생성된 이미지들을 당시부터 표상해 왔기 때문이다. 허구적 이미지의 흔적들은 그 〈통섭 미학〉의 텍스트가 지닌 의미의 차연을 거듭해 온 것이다.

이를테면 그리스, 로마 신화와 호메로스의 『일리아드』 이래 〈시간적 공간내기〉를 멈추지 않고 있는 트로이 전쟁과 「파리스의 심판」 신드롬 이상으로 성서가 낳은 춤추는 여인 「살로메」 신드롬이 그것이다. 팜파탈의 상징적 여인 살로메와 세례자 요한을 중심으로 한 텍스트들이 소설, 희곡, 오페라, 무용, 영화 등과 콜라보레이션collaboration을 이루며 지금까지 의미의 차연과 이미지의 흔적 남기기를 거듭해 오고 있기 때문이다. 그것은 미술가들의 조형 욕망이 통섭미를 추구해 온 비가시적, 허구적 이미지의 둥지들에 대한 유혹과 더불어 가시적, 자연적 실재에 대한 소박미의 둥지로부터 도피와 이탈(탈재현과 탈정형)을 부추겨 온 탓이기도 하다.

귀도 레니, 「세례자 요한의 머리를 쥔 살로메」, 1642
빌헬름 트뤼브너, 「살로메」, 1898

# 3. 미술의 둥지 찾기

3. 미술의 둥지 찾기

제2장 유축하는 문화

〈둥지〉는 모사적 재현이나 추상적 표현을 위한 이미지들의 생성 장소를 의미한다. 한마디로 말해 그것은 이미지의 둥지인 것이다. 이를 위해 미술가들은 이미지가 실재하는 가시적 현실이든 부재하는 비가시적 허구이든 가리지 않고 안팎으로 둥지 찾기를 멈추지 않는다. 미술사가 곧 미술가들의 둥지 찾기의 역사인 이유도 마찬가지이다. 그들의 조형 욕망은 〈소박미〉이든 혼성적인 〈통섭미〉이든 원하는 이미지를 찾거나 생성하기 위해 저마다의 둥지를 실재하는 자연(현전하는 현상)에서 직접 찾는가 하면 신화나 전설, 성서나 문학 작품(꾸며진 허구) 등에서 간접적으로 찾아왔기 때문이다.

그러면 미술은 왜 둥지를 찾는가? 그리고 언제, 어떤 둥지를 찾는가? 미술가들이 이미지의 둥지를 찾는 것은 그들의 조형 욕망과 흔적 욕구 때문이다. 이를 위해 그들은 피카소의 말대로 자연에 탐닉하고, 자연을 강간한다. 그러면서도 그들은 문학에 대한 넘보기를 게을리하지 않는다. 그래서 〈시는 그림처럼〉의 유혹에 넘어간 미술이 이번에는 〈신이 있는 풍경〉을 넘보는 것이다. 그곳에 더 크고 멋진 둥지를 틀기 위해서다.

일찍이 문학이 그랬듯이 미술도 이미지의 외연을 확장하기 위해서 이미지 생성의 원천이 되는 둥지를 비가시적 공간으로 넓혀야 했다. 신화와 더불어 성서에 크게 신세져 온 문학을 미술이 눈독 들이고, 나아가 그 허구의 미학에다 미술이 또 다른 인자형의 공간을 확보하고자 하는 까닭도 바로 그것이다. 실재적 둥지가 실큼할수록 미술가들의 생각은 주저 없이 가시적 대상을 떠나려 했다. 통일성과 총체성의 환영을 창출하려는 목표를 지향하는 〈방식과 재료, 양식에 있어서 동질적인 통일된 회화적 재현의 외양은 우리가 익히 보는 바와 같이 허위의식으로서의 미적 쾌를, 또는 미적 쾌로서의 허위의식을 제공하는 것으로서 그다지 신뢰할

만한 것이 못되기 때문〉[180]이라는 것이다.

심지어 피카소를 비롯해 20세기 초에 등장한 신고전주의 자들이 비판받는 이유도 마찬가지이다. 프랑시스 피카비아Francis Picabia가 1913년 〈무정형 회화파의 선언〉에서 〈사람들은 피카소가 마치 외과의사가 시체를 해부하듯 대상을 연구한다고 이야기한다. 그러나 우리는 대상이라고 불리는 그 지긋지긋한 송장 덩어리를 더 이상 원치 않는다〉[181]고까지 주장했던 까닭도 거기에 있다.

재현 미술의 복귀를 〈과거로의 진보적 이행〉이나 〈새로움으로서의 역설〉이라는 허위의식에 대하여 〈퇴행의 암호〉라고 하여 비판하는 베냐민 부흘로Benjamin H. D. Buchloh도 다음과 같이 주장한다.

늙어서 병들어가는 큐비즘 문화의 아카데미즘화를 정당화하려는 시도를 잘 분석해 보면 이미 (피카소의) 새로운 고전주의 신화 속에 내재되어 있는 권위주의의 성향을 알 수 있다. 지금과 마찬가지로 당시에도 미술사와 거장들이 보여 준 불멸의 업적을 이상화하고 미학적인 정통성을 새로이 확립하며 문화 전통에 대한 존중을 요구하는 것은 이데올로기적 반동에서 핵심적인 요소이다. 그것은 영원불변한 옛 질서 체계(부족의 율법, 역사적 권위, 우두머리의 가부장적인 원칙 등)를 긍정하는 것으로서 그 체계에 의지하고자 하는 특유의 권위주의적 증후군이라고 할 수 있다.[182]

180   베냐민 부흘로, 「권위의 형상 퇴행의 암호: 재현 미술의 복귀에 대한 비판」, 『현대미술의 지형도』, 김한영 옮김(서울: 시각과언어, 1998), 223면.

181   앞의 책, 215면, 재인용.

182   앞의 책, 216면.

그러나 부흘로는 이처럼 모네 이래 마티스나 피카소 등이 보여 준 〈재현의 초과와 잉여〉의 노력마저도 역사적 권위 의식을 벗어던지지 못한 〈역설의 미학〉으로 간주한다. 그는 진보를 가장한 권위주의 질서의 마지막 모습쯤으로 여기는 것이다. 그 때문에 그는 그들의 노력과 실험에 대해 〈퇴임하기를 거부하는 노망난 늙은 지배자와도 같은 노老화가들의 고집스러움과 심술도 이미 그 효력을 상실했다〉[183]고 비판한다. 그는 과거에로의 진보라는 〈역설의 미학aesthetic paradox〉을 진보가 아닌 퇴행의 마지막 암호나 마찬가지라고 생각하기 때문이다.

---

[183]　앞의 책, 219면.

## 1) 둥지의 유혹 I : 성서 속으로

형식 미학으로서 미술은 자기 한계에 봉착할 때마다 새로운 경험을 모색한다. 피카소가 아무리 변신과 변형metamorphosis의 마술을 부릴지라도 재현 미술을 마뜩하지 않게 생각하는 이들은 눈앞에 현전하는 즉물적 대상, 즉 자연이라는 송장 덩어리를 지긋지긋해한다. 특히 소설이나 희곡과 같은 내용 미학을 통해서 그리스, 로마 신화의 밑절미가 되는 범신론의 둥지들을 맛본 미술가들에게는 더욱 그렇다. 그러므로 〈신이 있는 풍경〉에 익숙해진 그들에게 신화의 자리를 성서가 대신하는 것은 조금도 이상한 일이 아니다.

① 대타자 콤플렉스와 블레이크의 창세 미학

태초 이래 인간은 우주 만물의 시원과 인간의 원향에 대한 원초적인 의문에서 벗어난 적이 없다. 그와 같은 우주론적, 존재론적 의문과 상상력이 탄생시킨 것이 바로 그리스, 로마 신화다. 하지만 인간은 그 엄청난 상상의 둥지를 만들어 낸 이후 그 안에서 만물의 위계 짓기 놀음을 멈추질 않는다. 〈인간의 지위〉에 대한 의문 때문이다. 이제껏 철학과 과학, 문학과 미술이 로고스와 에토스, 뮈토스와 파토스를 동원하여 제가끔 신성과 인성 그리고 물성을 규정하기에 몰두해 오고 있는 까닭도 거기에 있다.

하지만 인간은 거대한 자연의 힘과 에너지 앞에서의 무기력을 체험하고 확인할수록 〈보이지 않는 손〉으로서 초인간적인

존재, 즉 〈대타자l'Autre〉를 상정하게 된다. 그에게 심리적으로 눌려온 인간은 점점 더 〈대大타자〉로서의 신적 존재에 대한 콤플렉스에 빠져 온 것이다. 나아가 신격과 인격을 근본적으로 차별지으며 지배와 종속을 무의식 속에 자리 잡게 해온 것도 초자연적 존재의 위력에 대한 강박증과 신적 존재에 대한 패배 의식이었다. 이렇듯 초자연적인 위력을 상정하여 그 앞에서 인력과 인격을 자포자기해 온 인간은 신들이나 우상들idola 앞에 홀로서기가 불가능한 존재로 받아들여 왔다. 언제부터인가 인간은 스스로 대타자에 의한 피구속성을 인간의 운명이자 조건으로 받아들여 온 것이다.

그러나 대타자나 초인적 우상에 대한 무조건적 신앙을 비판하고 저항하는 반작용이 생겨난 것도 그와 같은 결정론적 운명론에 대한 콤플렉스에서 비롯된 것이다. 이를테면 18세기 영국의 시인이자 화가인 윌리엄 블레이크가 일련의 책들을 출간하면서 초논리적 비판과 나름대로의 창조적 대안을 극대화하기 위해 환상적이고 신비한 삽화들을 선보인 경우이다. 이때부터 비판과 창조에 가세한 그의 조형 욕망은 책 속의 말밭 사이를 가로지르며 상상력을 마음껏 발휘하기 시작했다.

인간과 사회 현실에 대한 비판적 예언서인 『알비온 딸들의 환상The Vision of the Daughters of Albion』(1793)을 비롯하여 『유럽: 예언Europe: A Prophecy』(1794), 그가 만든 우주의 창조자를 그린 『유리즌의 첫 번째 책The First Book of Urizen』(1794) 그리고 미국의 독립 전쟁이 보여 준 자유와 저항을 노래한 『아메리카: 예언America: A Prophecy』(1795) 등에서 그는 기존의 어떤 형식에도 얽매이지 않는 화풍[184]

---

184 허버트 리드는 블레이크의 낭만주의적 형식을 고딕형으로 규정한다. 특히 그가 보여 준 『유럽』, 『아메리카』, 『단테의 신곡』 등 연작의 구상이 장엄하고 대담하며, 열정적인 창안의 에너지를 지녔고 무색의 힘을 표현한다는 점에서 가장 고딕적인 낭만주의자라는 것이다. 실제로 블레이크 자신도 〈그리스 예술은 수학적 형식이요, 고딕 예술은 살아 있는 형식이다. 수학적 형식은 이성적인 기억 속에서 영원하며, 살아 있는 형식은 그 자체로 영원히 존재한다〉고 하여 상상력 넘치는 창조성으로 살아 있는 예술을 지향하는 자기의 형식도 고딕적임을 시사한 바 있다. 허버트 리드, 『예술의 의미』, 임산 옮김(서울: 에코, 2006), 180면.

으로 자신만의 상상력과 창조성의 〈이중 상연〉을 최대한으로 보여 주려 했다.

특히 시집 『유럽: 예언』의 속표지화인 「태고의 날들」은 어떠한 측정 단위limit도 생겨나기 이전인 태곳적의 매우 극적인 순간을 상징하는 듯하다. 그것은 마치 태양신과 같은 존재가 카오스를 제치며 자신만의 황금 컴퍼스로 최초의 질서로서 리미트limit를 부여하려는 찰나를 연상케 한다. 그것은 아마도 그의 종교적 우주론이기도 한 또 다른 예언서 『유리즌의 첫 번째 책』에서 우주를 창조한 유리즌Urizen을 천상의 존재로서 형상화한 것일 수 있다. 이렇듯 그는 신들린 영감으로 18세기 말 유럽의 혼돈과 데카당스 속에서 창조적 영감을 지닌 초인의 출현을 고대하기 위하여 그토록 인상 깊고 강렬한 메시지로 예언서를 시작하고 있었던 것이다.

하지만 그의 상징적 비판과 영적 체험에 의한 예언은 그 책에서 보여 준 10여 장의 삽화만으로 그치지 않았다. 그것은 20여 장의 신비스런 삽화나 판화와 더불어 서사적 신화의 형식으로 예언하는 『아메리카: 예언』을 비롯하여 『로스의 책The Book of Los』 (1795), 『아하니아의 책The Book of Ahania』(1795), 『밀턴Milton』(1804), 『예루살렘Jerusalem』(1804)을 거쳐 만년에 쓴 『욥기The Book of Job』 (1823~1826)와 『단테의 신곡The Divine Comedy』(1825~1827)에까지 이른다.

또한 그는 이러한 예언서들과 함께 실제로 성서에 등장하는 천사, 예언자들은 물론이고 하나님의 환상까지도 직접 보았다는 신비 체험을 형상화하고 있다. 한마디로 말해 그의 작품들은 그의 상상력이 창조한 자신만의 신화적 세계상이나 다름없다. 거기서 그는 기존의 기독교에 대한 성화들과는 전혀 다른 영적 세계를 펼쳐 보이기 때문이다. 그는 인간이 만든 초인간적인 초월의 세계에 대한 비판을 통해 그것을 신앙해 온 인간의 현실 세계에서의

부정과 타락에 대해서도 질타하는 것이다.

　　이를테면 신화 대 신화의 대결로 시도한 내재적 비판은 물론 신화를 동원하여 종교에 대해 주저하지 않고 가했던 비판들이 그것이다. 특히 인간의 원죄에 대한 용서와 구원을 주제로 한 여섯 점의 연작 삽화를 아래와 같은 밀턴의 시 「그리스도의 탄신일 아침에On the Morning of Christ's Nativity」(1630)를 위하여 제작한 경우가 그러하다.

> 신탁의 소리가 멈추었다.
> 어떤 음성이나 섬뜩한 웅성거림도
> 그 기만적인 말들로 아치형 지붕을 통과할 수 없다
> 아폴론은 그의 성지에서 더 이상 신성시될 수 없다.
> 델포이의 낭떠러지를 떠나는 그의 공허한 비명과 함께
> 어떤 밤의 황홀이나 죽음의 주문도
> 창백한 눈의 사제에게 예언적 주술을 불어넣을 수 없다

　　블레이크의 상상력은 기독교의 구원의 섭리와 더불어 징벌의 사자使者 피톤Python(신화에 등장하는 거대한 뱀으로서 그의 작품에 자주 등장한다)을 신탁의 신비를 노래하는 신화 속으로 침입시킨다. 구원의 섭리로서 그리스도의 탄생을 통해 제우스를 대신하여 그의 아들 아폴론Apollon이 외쳐 온 영생의 신탁, 즉 윤회의 예언을 침묵시키기 위해서다. 다시 말해 그는 이 시의 의미를 보다더 극적으로 전달하기 위해 그린 연작의 삽화에서 그리스도와 이교신인 아폴론과의 대결을 시도함으로써 인간이 범한 타락과 죄에 대한 용서 그리고 구원이라는 신의 섭리를 그리스도의 탄생이라는 의미로 부각시키려 했다.

　　삽화에서 델포이 신전의 중앙에서 인간의 영혼 윤회를 주

관한다고 믿는 이른바 〈죽음의 신〉 아폴론 ― 상상력을 가로막는 이성의 간계를 강렬하게 비판해 온 블레이크는 본래 이성적 조화와 아름다움을 상징하는 아폴론을 자의적으로 영혼의 윤회와 영생을 주관하는 죽음의 신으로 간주한다 ― 이 등장하자 모두가 겁에 질려 그에게 애걸하며 복종하고 있다. 그는 자신의 임신 기간 동안 어머니 레토를 괴롭히기 위해 질투의 여신 헤라가 보낸 피톤을 양손으로 움켜잡고 보복하고 있다. 하지만 블레이크는 그리스도의 탄생과 더불어 보다 더 거대한 뱀 피톤으로 하여금 이교도들을 단죄케 함으로써 밀턴의 시 구절대로 창백한 눈의 사제에게 더 이상 예언적 주술을 할 수 없게 만들었다.

이렇듯 창세에 관한 블레이크의 작품들은 신화이건 성서의 내용이건 그 무엇이라도 상상의 바다로 끌어들인다. 창조적 혼성 미학을 시도하는 그의 상상력은 역사이건 현실이건 어떤 것에 대해서도 예언한다. 예컨대 「거대한 붉은 용과 태양을 옷으로 입은 여인」(1806~1809), 교황청을 거부하고 독립한 반항적인 국가 알비온을 상상으로 그린 연작 「예루살렘: 거인 알비온의 발산체」(1804~1820), 「리처드 3세와 유령들」(1806), 「대천사 라파엘과 아담과 이브」(1808), 「욥의 시험: 욥에게 역병을 들이붓는 사탄」(1826) 그리고 단테의 『신곡』 삽화들을 비롯한 모든 작품들이 그러하다.

이상에서 보면 블레이크에게 대타자나 우상에 대한 상상은 인간의 마음을 주눅들게 하는 콤플렉스가 아니라 창조적인 예술의 블랙홀이었다. 그러므로 그에게는 어떠한 미술 형식도 필요 없고 무의미하다. 상상의 형식만이 유일한 미술 형식인 것이다. 그 때문에 허버트 리드Herbert Read도 〈블레이크는 소통이 전혀 불가능할 정도로 신비적인 시각에 과도하게 심취했다. 그 시각은 일반적 전통으로부터, 즉 사람들의 공통된 이해와 동떨어져 있으므로 나

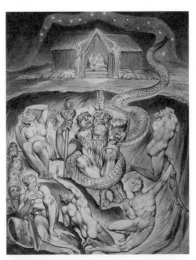

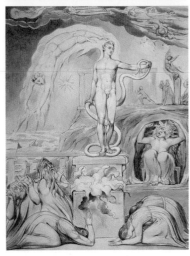

윌리엄 블레이크, 〈그리스도의 탄신일 아침에〉 연작 삽화들 중
「올드 드래곤」과 「아폴로와 이교도 신들의 타도」, 1809

는《신비적》이라는 용어를 쓸 수밖에 없다〉[185]고 평한다.

　　그밖에도 인간의 근원적 타락과 진정한 구원에 대한 그의 메시지는 인간의 의식 활동에 대한 회의나 비판과 더불어 만년의 작품에 이르기까지 줄곧 이어진다. 그는 인간의 타고난 지각 능력인 이성과 감성이 범해 온 오류와 착각의 결과들이 미친 부정적 영향을 자기 방식으로 고발하며 새로운 공동체에 대한 기대를 예언적으로 주창하는 것이다. 이처럼 그의 창세 미학을 지배하고 있는 기본적인 정신은 영국 경험론의 선구자 프랜시스 베이컨Francis Bacon의 우상 파괴론과 같이 인간의 정신세계를 오도해 온 과거의 우상들에 대한 부정적 비판과 파괴 그리고 새로운 대안의 창조적 모색 ― 그것을 위해 베이컨이 철저히 경험적 법칙에 의존했다면 블레이크는 기상천외한 상상에 의존했다 ― 이었다.

　　인간의 사유를 구속하고 타락시켜 온 이성의 산물로서의 언어와 개념, 그것들이 만든 일체의 우상 파괴를 감행하는 그는 「성직을 매매하는 부정직한 교황」(1824~1827)에서처럼 이성의 부식과 마비로 인해 일어나는 극단적인 상황을 비판한다. 그뿐만 아니라 그는 「감각이 뒤흔들렸을 때」(1796)처럼 인간의 초과된 욕망이 감성의 교란을 초래했을 때의 예술적 혼란에 대한 비판도 간과하지 않는다.

② 소박미의 둥지들: 창세와 콰트로첸토 증후군

블레이크의 창세 미학 작품들에서 보듯이 신화와 성서, 문학과 미술의 교집합을 실험한 작품들을 찾아보기란 그리 어렵지 않다. 하지만 그것들은 나름대로의 해석학적 지평 융합을 시도함으로써 내용에서나 형식에서나 통섭 미학적이다. 이를테면 바람의 신 엘

185　허버트 리드, 앞의 책, 183면.

로힘(하나님)에 의한 기독교의 창세 신화와는 달리 그의 창세 신화는 아담에 의한 원죄를 부정직한 현실 사회의 근원으로서 단죄하고 있다.

　다시 말해 아담에 대한 어떤 선입견이나 우상의 파괴를 요구하는 「엘로힘이 아담을 창조하였다」(1799)에서 보듯이 천사처럼 날개 달린 늙은 노인 엘로힘 밑에서 젊은이(아담)는 겁에 질린 채 깔려 있다. 그뿐만 아니라 그의 표정도 「라오콘 군상」에서의 라오콘처럼 하체가 피톤에 휘감긴 채 고통스럽고 겁에 질린 모습 그 자체다. 그것은 엘로힘의 창조라기보다 징벌의 현장과도 같다. 그 형상은 신비스러울 뿐 알 수 없는 상상의 시공에서 마치 〈인간의 탄생이란 원천적으로 신에 의해 저주받은 존재〉임을 시사하고 있는 듯하다.

　이처럼 블레이크의 범신론적 창세론을 형상화한 「태고의 날들」(1794)을 비롯하여 「엘로힘이 아담을 창조하였다」(1799)나 〈그리스도의 탄신일 아침에〉 연작(1809) 등이 〈부정의 신학〉에 기초했다면 체팔루 대성당의 제단 뒤 반월형의 모자이크인 「만물의 창조자 구세주」(1131~1148)를 비롯하여 15세기에 마솔리노Masolino의 「아담과 이브의 유혹」(1424~1425), 마사초의 「낙원 추방」(1427), 반 에이크Jan van Eyck의 「아담과 이브」(1432), 판 데르 휘스의 「인간의 타락」(1470), 레오나르도 다빈치의 「수태고지」(1472~1475) 등으로, 16세기에도 마부스의 「아담과 이브」(1505~1507), 뒤러의 「아담과 이브」, 폴엘리 랑송Paul-Élie Ranson의 「지상 낙원에 있는 이브」(1507), 미켈란젤로의 「천지 창조」(1508~1512), 「낙원에서 쫓겨나는 아담과 이브」(1509~1512), 라파엘로의 「아담과 이브」(1509~1511), 홀바인의 「아담과 이브」(1517), 마촐리노Ludovico Mazzolino의 「아담과 이브」(1524~1525), 한스 발둥Hans Baldung의 「아담과 이브」(1531), 루카스 크라나흐

의 「아담과 이브」 연작(1533, 1537), 티치아노의 「아담과 이브」(1549), 베로네세Paolo Veronese의 「이브의 창조」(1570~1572), 루벤스의 「아담과 이브」(1577) 등으로 이어졌고, 르네상스 이후에도 렘브란트의 「아담과 이브」(1683), 윌리엄 블레이크의 「대천사 라파엘로와 아담과 이브」(1808), 와츠George Frederick Watts의 「이브의 창조」(1865), 샤갈Marc Chagall의 「아담과 이브」(1912), 「낙원에서 추방되는 아담과 이브」(1961), 타마라 드 렘피카Tamara de Lempicka의 「아담과 이브」(1932), 페르난도 보테로의 「아담과 이브」(1974)에 이르기까지 성서의 유일신론에 기초한 작품들은 속죄와 구원의 신학에 기초해 있다. 전자가 그리스 신화와 성서를 혼용한 은유적 이중 상연의 이미지를 창의적으로 표상하는 둥지를 제시함으로써 환상적인 혼성 미학을 창의적으로 선보이고 있는데 비해 후자의 작품들은 모두가 기독교의 창세 신화만을 충실하게 이미지화한 성서적 소박 미학을 전개하고 있다. 중세에서 현대에 이르는 그와 같은 이미지들의 둥지는 양식과 유파의 변화에도 불구하고 오로지 유일신에 의한 창세를 강조하는 성서만을 인자형 공간으로 삼고 있기 때문이다.

그럼에도 불구하고 그와 같은 기독교의 창세 신화를 이미지의 둥지로 삼은 성화들은 일종의 〈콰트로첸토(15세기 이후) 신드롬〉을 나타내고 있었다고 말해도 과언이 아니다. 그러면 신본주의의 중세에 대한 직접적인 반작용으로 시작된 인본주의의 르네상스 시대가 도래했음에도 (그 절정기에 이를수록) 재현 미술이 기독교의 〈창세 신화 증후군〉에 빠졌던 까닭은 무엇일까? 특히 15~16세기의 여러 미술가들은 왜 그토록 〈아담과 이브〉와 〈수태고지La Anunciación〉라는 기독교적 〈창세의 섭리〉에 주목했던 것일까?

중세의 길고 어두운 밤이 지나자 철학자, 신학자, 역사가, 예술가 등 많은 이들은 자유롭고 존엄한 인간으로 〈다시 태어남〉,

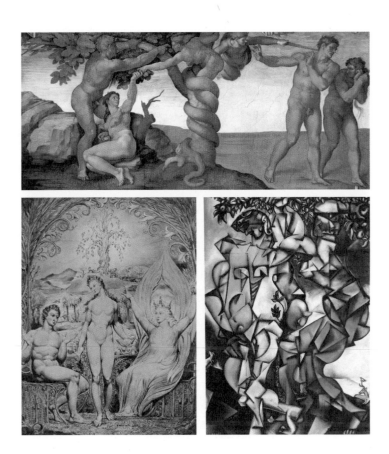

미켈란젤로, 「낙원에서 쫓겨나는 아담과 이브」, 1509~1512
윌리엄 블레이크, 「대천사 라파엘로와 아담과 이브」, 1808
마르크 샤갈, 「아담과 이브」, 1912

즉 리나시멘토rinascimento를 부르짖는다. 무슨 연유에서일까? 또한 고대 그리스 정신의 부활은 중세의 단절일까 연속일까? 르네상스가 추구하는 정신은 그 둘 다이다. 13세기 이후 나타난 부활의 징후가 한편으로 중세와 단절하면서도 다른 한편으로는 연속을 유지해 왔기 때문이다.

우선 단절의 의미는 중세의 천년 세월 동안 유럽인의 정신을 지배해 온 스콜라적 주지주의Stoicism의 종언을 가리킨다. 13세기의 토마스 아퀴나스에 이르기까지 기독교 신학의 초석이 되어 온 스콜라 철학은 엄격한 논리적 연역에 의존하여 신학이 철학을 지배하는 변증법적 사상 체계를 제시하였다. 최초의 스콜라 철학자인 보이티우스Anicius Manlius Severinus Boethius는 〈가능한 한 신앙과 이성을 결합하라〉고 주문했는가 하면 스콜라주의의 완성자인 아퀴나스는 신앙과 이성을 최고의 형태로 결합할 것을 요구하였다.

그들은 신학과 철학의 종합화를 강조하면서도 〈이성의 우위〉를 내세우는 엄격한 주지주의intellectualism — 신의 이성이 그의 의지에 우선하며 신의 선택도 이성적 기준에 따른다. 신이 창조한 전우주도 실제로 신의 이성적 정신과 선택을 반영하고 있다고 하여 창조에서도 이성적 질서를 강조한다[186] — 를 내세웠다. 심지어 아리스토텔레스의 형이상학을 토대로 하여 『신학대전Summa Theologiae』(1265~1273)을 완성한 아퀴나스는 계시에 의한 진리조차도 이성적으로 이해할 수 있게 하기 위해 논리적인 논증까지 시도한 주지주의자였다.

하지만 이성의 우위에 반기를 든 스코투스Johannes Scotus Eriugena를 비롯한 주의주의자들이 신의 이성보다 신에 내재하는 의지가 더 높다고 하여 신학과 철학의 분리를 요구하고 나섰다. 특히

---

186 새뮤얼 이녹 스텀프, 제임스 피저, 『소크라테스에서 포스트모더니즘까지』, 이광래 옮김(파주: 열린책들, 2004), 292~294면 참조.

오컴William of Ockham은 신이라는 보편자는 인간의 정신 외부에 존재하는 그 무엇도 아니라는 유명론nominalism을 통해 신학마저도 인간 이성의 산물일 뿐이라고 단언함으로써 아퀴나스의 주지주의에 반기를 들었다. 르네상스 초기를 대표하는 시인 페트라르카의 시대로 일컬어지는 14세기에 이르자 스콜라 철학에 대해 반대하는 인문주의자들은 스콜라schola의 이성주의적이며 기독교적 신념에 지나치게 예속된 편협한 교육 과정에 대해서도 자주 공격하고 나섰다.[187] 부르크하르트도 〈경험과 자유로운 탐구를 기피했던 중세는 세속성의 문제에서 그 어떤 교리상의 결정을 우리에게 내려줄 수 없었다〉[188]고 주장한다.

그럼에도 불구하고 이와 같은 작용과 반작용은 신학(신앙)과 철학(이성)의 불편한 동거의 종말로 인한 내재적 분열과 단절일 뿐 창세적 계시에 대한 신앙의 종언을 의미하지는 않는다. 신학을 인간 이성의 산물이라고 주장한 오컴마저도 신의 계시는 신앙의 문제로 간주한다. 스콜라주의적 이성logos의 포기가 (유일신 엘로힘에 의한) 창세의 섭리와 계시에 대한 신앙과 신조credo마저 내던지는 것은 아니었다. 부르크하르트가 현세의 공명심에 눈먼 세속성으로 인해 절제와 금욕을 강요하는 스콜라적 교양 교육에 적대적이었던 이탈리아인들도 신에 대한 의식이 동요하면서도 그들의 기독교적 세계관만은 그렇지 않았고 숙명적이기까지 했다[189]고 주장하는 까닭도 거기에 있다.

이렇듯 르네상스는 스콜라주의와 단절하면서도 창세 신앙에 기초한 기독교적 세계관을 포기한 것은 아니다. 오히려 그것은 이탈리아를 비롯한 16세기 초 유럽 문화의 〈콰트로첸토〉를 이해

---

187   찰스 나우어트, 『휴머니즘과 르네상스 유럽문화』, 진원숙 옮김(서울: 혜안, 2003), 35면.
188   야코프 부르크하르트, 『이탈리아 르네상스의 문화』, 이기숙 옮김(파주: 한길사, 2003), 583면.
189   앞의 책, 582면.

할 수 있는 에피스테메가 되었다고 말해도 지나치지 않는다. 인본주의 입장에서 플라톤 철학의 기독교, 유대교, 이슬람교의 화합을 상징하는 조르조네Giorgione의 「세 명의 철학자」(1500경)에서 보듯이 당시의 유럽인들은 창조주 엘로힘에 의한 창세의 섭리와 아담과 이브에 의한 실낙원과 원죄 신앙을 고대 그리스 사상에 기초한 〈인본주의와 인문주의의 관점〉에서 새롭게 이해하며 중세의 기독교 신앙을 계승해 나갔기 때문이다.

이를테면 〈인간과 세계는 하느님의 섭리 아래 선과 악의 드라마를 영원히 반복하는 배우와 무대가 아니라, 인간이 스스로와 자연을 놀라운 것으로 바라보고, 인간 스스로와 모든 것의 생명 속에서 신성을 찾고 발견하며, 인간 자체와 자연을 통해서 하느님을 오직 벌하는 존재나 인간을 불쌍히 여기는 존재로서만이 아닌 《창조주》로서 느끼는 것이다. 이러한 논의의 연장선상에서 인간의 존엄성은 새로운 의미를 획득한다. 즉 인간은 신성한 창조물 중 최고의 기적이고 우주의 비밀을 꿰뚫을 수 있으며 이성의 빛으로 하느님에게까지 이를 수 있는 유일한 피조물인 것이다.〉[190]

특히 이탈리아인들이 그와 같은 세계관에 젖어들면서 〈콰트로첸토 신드롬〉에 빠지기 시작한 것은 1453년 5월 29일 콘스탄티노플이 함락되고 1481년 오스만 투르크 제국의 제7대 술탄(11세기부터 불리는 이슬람 군주의 칭호) 메메드 2세마저 사망하자 동로마 제국의 비잔틴 문화를 주도하던 많은 그리스 학자들이 대거 이탈리아로 피난하면서부터였다. 예컨대 요하네스 아르기로풀로스, 테오도르 가차, 데메트리오스 칼콘딜라스, 안드로니코스 칼리스토스, 마르코스 무수로스 등이 그들이었다. 1500년경 이탈리아에 그리스어 학습의 열풍이 불었던 것도 그들 덕분이었고, 헝가리 출신의 문학사가이자 미술사가인 아놀드 하우저Arnold

190    박상진, 『이탈리아 문학사』(부산: 부산외국어대학교출판부, 2003), 117~118면.

조르조네, 「세 명의 철학자」, 1500경

Hauser가 1500년 초의 20년간을 르네상스의 인문주의가 〈좁은 산마루〉(절정)에 달한 기간이었다[191]고 평가하는 까닭도 거기에 있다.

실제로 고대 세계를 재해석하는 지적 태도인 〈인문주의 umanesimo〉는 페트라르카 이후 피렌체를 중심으로 팽배해지면서 르네상스의 정신세계를 떠받치는 튼튼한 밑절미가 되었다. 1520년 직후부터 이탈리아어(속어)가 당당히 라틴어를 누르고 희비극의 언어로 자리잡게 된 것도 그 때문이었고[192], 마부스Jan Mabus, 마촐리노, 미켈란젤로, 라파엘로, 폴엘리 랑송, 알프레히트 뒤러, 한스 홀바인, 한스 발둥, 루카스 크라나흐 등 피렌체 안팎의 미술가들이 「아담과 이브」와 「수태고지」를 주제로 한 작품들로 콰트로첸토의 창세 미학 신드롬을 일으켰던 이유도 거기에 있었다.

제라르 르그랑은 이때를 가리켜 르네상스 미술사에서 3인의 천재, 즉 백과사전적인 지식과 기예(스푸마토 기법처럼)를 갖춘 레오나르도 다빈치, 화려함과 웅대함을 뽐내는 미켈란젤로, 이상적인 아름다움을 완전무결하게 실현시키려 한 라파엘로를 비롯하여 터치와 재료 사용에서 간결하고 〈매끈한 기법〉을 선호한 티치아노, 기하학적 균형미로 인본주의적 가치를 배가시키려 했던 뒤러 등이 활약한 〈콰트로첸토의 절정기〉[193]라고 부른다. 그들에 의해 중세 내내 스콜라 철학이 차지했던 자리를 고대 그리스의 인간관과 자연관이 대신 차지하면서 성서의 창세 신화와 원죄관 속에서 인간의 참된 본성을 발견하는 인본주의적 소박미의 둥지가 되었기 때문이다. 주로 로마에서 베네치아에 이르기까지 폭넓게 자리 잡은 그들의 둥지 속에서 저마다 각양각색이지만 르네상스의 우아함을 강조하는 소박한 양식의 미술 작품들이 쏟아져 나왔

191    앞의 책, 127면, 아놀드 하우저, 『문학과 예술의 사회사 4』, 백낙청, 염무웅 옮김(파주: 창비, 1985), 122면.

192    야코프 부르크하르트, 『이탈리아 르네상스의 문화』, 이기숙 옮김(파주: 한길사, 2003), 270면.

193    제라르 르그랑, 『르네상스』, 정숙현 옮김(서울: 생각의 나무, 2002), 99면.

던 시기가 바로 그때였던 것이다.

③ 통섭미의 둥지들과 살로메 신드롬

통섭 미학pataphysique esthétique을 추구하려는 심리적 동기는 동일성이나 같음의 신념이 낳은 무간격의 이미지에 대한 시뜻함이다. 이를 테면 〈콰트로첸토 신드롬〉을 이룬 작품들과는 달리 윌리엄 블레이크의 독창적인 작품들을 비롯하여 조지 프레드릭 와츠, 마르크 샤갈, 타마라 드 렘피카, 페르난도 보테로의 「아담과 이브」 등 창세 신앙이 낳은 성서적 소박미에서 벗어나고픈 조형 욕망이 보여준 시도들이 그것이다.

　　〈대타자〉에 대한 콤플렉스를 그대로 반영하고 있는 전자의 것들(콰트로첸토의 작품들)이 단층적인 성서 해석에만 충실한 채, 창조적인 상상력을 제한하는 소박미의 둥지를 벗어나지 못하고 있는데 비해 시인이자 화가인 블레이크를 비롯한 후자의 둥지들은 비교적 상수(신화)와 변수(성서)가 〈중층적重層的으로 작용하여 결정〉되었기overdetermined 때문이다. 다시 말해 그것들은 저마다 지배적, 최종적 결정인決定因들로 인해, 즉 미학적 이계 교배outbreeding에 의해 〈통섭미〉의 이미지를 낳는 둥지를 인자형 공간으로 삼았던 것이다.

　　예컨대 앞에서 보았던 블레이크의 「엘로힘이 아담을 창조하였다」가 그것이다. 아담에 대한 어떤 선입견도 부정하며 우상파괴를 요구하고 있는 이 작품은 창세 섭리의 이미지를 표상한다 할지라도 그리스 신화가 지배적 결정인cominant cause으로 작용하면서 바람의 신 엘로힘의 천지 창조를 최종적 결정인final cause으로 삼은 창조적 상상력의 산물이었기 때문이다. 여기서는 천사처럼 날개 달린 늙은 노인 엘로힘 밑에서 젊은이(아담)는 겁에 질린 채 깔

려 있을 뿐이다. 그뿐만 아니라 그의 표정도 「라오콘 군상」에서의 라오콘처럼 하체가 피톤에 휘감겨 고통스럽고 겁에 질린 모습 그 자체이다. 그것은 엘로힘의 창조라기보다 징벌의 현상과도 같다. 또한 미학적 이계 교배에 의한 그와 같은 이형 접합의 형상은 인간의 탄생을 마치 원천적으로 신에 의해 〈저주받은 존재〉임을 시사하고 있는 듯하다.

이렇듯 〈콰트로첸토 신드롬〉 이후의 창세 미학은 성서에만 얽매이지 않는 창조적 상상을 통해 창세 신화의 초인간적 사건들에 대한 이미지를 중층적으로 결정된 허구들에서 구함으로써 성서적 소박미로부터 벗어날 수 있었다. 다시 말해 미술가들은 그리스, 로마 신화와 비극 작품들, 성서와 역사적 사실들로 구성된 허구들을 인자형의 공간으로 삼음으로써 다양한 혼성미의 둥지를 선보여 온 것이다. 이를테면 그리스 신화와 성서 속의 여인일뿐더러 실존했던 인물로도 알려진 팜파탈의 상징 〈살로메〉를 둘러싼 허구들을 표상화한 작품들이 그것이다.

문학, 미술, 음악, 영화에서 살로메만큼 예술가들을 유혹했던 여인도 없다. 이제껏 예술가들의 영감을 유혹하며 신드롬을 낳은 여인 살로메는 시공을 넘나들며 이형 접합의 미학적, 통섭적 미시 권력을 운반하는 매개체로서 안성맞춤의 존재였다. 살로메는 다음의 마태복음 14장에서와 같이 본래 이름 없는 소녀였다.

일찍이 헤로데[194]는 자기 동생 필립보의 아내 헤로디아의 일로 요한을 잡아 결박하여 감옥에 가둔 일이 있었는데, 그것은 요한이 헤로데에게 그 여자를 데리고 사는 것은 옳은 일이 아니라고 거듭거듭 간하였기 때문이다. 그래서 요한은 헤로데를 죽이려 했으나 요한을 예언자로 여기고 있

194    로마 제국 시대의 유대의 왕 헤로데 1세Herodes Magnus를 가리킨다.

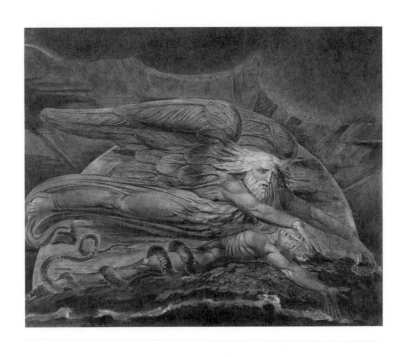

윌리엄 블레이크, 「엘로힘이 아담을 창조하였다」, 1799

는 민중이 두려워서 뜻을 이루지 못하고 있었다. 그 무렵에 마침 헤로데의 생일이 돌아와서 잔치가 벌어졌는데 헤로디아의 딸이 잔치 손님들 앞에서 춤을 추어 헤로데를 매우 기쁘게 해주었다. 그래서 헤로데는 〈소녀〉에게 무엇이든지 청하는 대로 주겠다고 맹세하며 약속하였다. 그러자 〈소녀〉는 제 어미가 시키는 대로 〈세례자 요한의 머리를 쟁반에 담아서 이리 가져다 주십시오〉 하고 청하였다. 왕은 마음이 몹시 괴로웠지만 이미 맹세한 바도 있고 또 손님들이 보는 앞이어서 〈소녀〉의 청대로 해주라고 명령을 내리고 사람을 보내어 감옥에 있는 요한의 목을 베어 오게 하였다. 그리고 그 머리를 쟁반에 담아다가 〈소녀〉에게 건네자 소녀는 그것을 제 어미에게 갖다 주었다.

이와 같이 세례자 요한을 죽음에 이르게 한 당찬 소녀를 〈살로메〉로 명명한 이는 유대의 역사학자 플라비우스 요세푸스 Flavius Josephus였다. 유대의 역사학자인 그는 피그말리온에 대한 그리스 신화의 내용처럼 일종의 〈피그말리온Pygmalion 효과〉를 기대했기 때문이다. 그는 훗날 자기 충족적 결과가 이루어질지도 모른다는 사실을 예측했던 것이다. 그리스 신화에서 키프로스의 왕 피그말리온은 자신이 아프로디테를 모델로 하여 조각한 이상적인 여인상에 매료되어 급기야 사랑에 빠지자 이 안타까운 모습을 지켜 본 아프로디테가 그 조각상에 생명을 불어넣어 주었고, 이에 놀란 피그말리온도 갈라테이아라는 이름을 지어 주면서 그녀와 결혼했다는 이야기의 주인공이다.

역사학자 요세푸스가 기대했던 그와 같은 자성적 효과가 실제로 나타난 것은 영국의 유미주의 작가 오스카 와일드에 의해서였다. 오스카 와일드는 살로메로부터 빙의에 걸릴 정도의 영감

을 얻어 예술적 허구를 탄생시킨 인물이었다. 그는 빅토리아 여왕의 전성기인 19세기 말의 〈오리엔탈리즘〉과 그로 인해 정신적, 물질적으로 무질서해진 세기말의 〈데카당스 현상〉을 우회적으로 극화하고자 했다. 『살로메』(1893)를 팜파탈의 화신으로 내세워 성서의 이야기를 문학적 글쓰기로 희화戱畵하려 했던 것이다.

살로메: 나는 헤로디아의 딸, 유대의 공주 살로메예요.

요카난: 돌아가라! 네 어머니는 부정의 포도주로 땅을 채웠고, 그 죄의 외침은 하느님의 귀에까지 올라갔느니.

살로메: 나는 당신의 몸을 사랑해요. 요카난! 당신의 몸은 한 번도 풀을 베지 않은 들판의 백합처럼 희어요. 당신의 몸은 유대의 산 위에 머물다 골짜기로 흘러내려 오는 눈처럼 희어요.

요카난: 돌아가라! 바빌론의 딸이여! 악은 여자로 인해 세상에 들어왔도다.

살로메: 당신의 몸은 끔찍해. 내가 반한 것은 당신의 머리카락이에요. 요카난, 당신의 머리카락은 포도송이 같아요.

살로메: 내가 탐내는 것은 당신의 입술이에요. 요카난, 당신의 입술은 상아탑에 두른 주홍띠같아요. …… 당신의 입술에 내 입술을 맞추게 해주세요.

요카난: 근친상간을 한 어미의 딸이여, 너에게 저주가 있을 것이다!

요카난의 목소리: 아! 음탕한 자여! 아! 금을 바른 눈꺼풀 아래 황금빛 눈을 지닌 바빌론의 딸이여!

헤롯: 살로메, 헤로디아의 딸이여, 나를 위해 춤을 추어라.

헤롯: 살로메, 너에게 간절히 청한다. 나를 위해 춤을

추고 원하는 것을 이야기해라. 그러면 네가 나에게 무엇을 요구하든 그것을 너에게 주마. 내 왕국의 반이라도 주마.

헤롯: 내 생명을 걸고, 내 왕관을 걸고, 내 신들을 걸고, 맹세하마, 네가 무엇을 바라든, 그것을 네게 주마.

살로메: 전하를 위해 춤을 추겠어요. 노예들이 향수와 베일 일곱 개를 가져오고 내 발에서 샌들을 벗겨 주길 기다리고 있습니다.

(살로메가 일곱 베일의 춤을 춘다)

헤롯: 네 영혼이 바라는 것이 무엇이든 너에게 주겠다. 무엇을 가지고 싶으냐? 말해라.

살로메: 지금 바로 은쟁반을 가져왔으면 좋겠어요…….

헤롯: 네 은쟁반 위에 올리고 싶은 것이 무엇이냐? 오, 착하고 아름다운 살로메,

살로메: (일어서며) 요카난의 머리예요.

살로메: 제가 은쟁반에 요카난의 머리를 달라는 것은 제 즐거움을 위해서예요. 전하는 맹세하셨습니다. 저는 전하께 요카난의 목을 청했습니다.

헤로디아: 요카난의 머리를 요구하다니, 내 딸 참 장하다. 그 사람은 나에게 모욕을 퍼부었어.

헤롯: 저 아이에게 달라는 것을 주도록 하라! 결국 저 아이는 제 어미의 자식이 아니더냐! 아! 내가 왜 맹세를 했던가?

살로메: 전하, 병사들에게 요카난의 머리를 가져오라고 명하세요.

(손에 쥔 은방패 위에 요카난의 머리가 놓인다. 살로메가 그것을 움켜쥔다.)

살로메: 아! 당신은 당신에게 입 맞추지 못하게 했지,

요카난. 홈! 이제 나는 당신에게 입 맞출 거야. 잘 익은 과일을 깨물듯이 내 이로 당신 입술을 깨물 거야. ……당신은 창부를 대하듯 나를 대했지, 음란한 여자를 대하듯이 나를 대했지, 살로메를, 헤로디아의 딸을, 유대의 공주를! 자, 나는 지금도, 살아 있지만 당신은 죽었어, 그리고 당신의 머리는 내 것이 되었어. 나는 당신의 머리를 내 마음대로 할 수 있어, 개한테 버릴 수도 있고, 공중의 새한테 던져 버릴 수도 있어. 개가 남기면 공중의 새가 먹겠지…… 아, 요카난, 당신은 남자들 가운데 내가 유일하게 사랑했던 사람이었어! ……나는 당신의 아름다움에 목말라 있어. 나는 당신의 몸에 굶주려 있어. 포도주도 사과도 내 욕망을 달랠 수 없어. 이제 나는 어떻게 해야 하지, 요카난?

살로메의 목소리: 아! 나는 당신에게 입을 맞추었어, 요카난. 당신 입술에서는 쓴 맛이 나네. 피의 맛인가? ……아니, 어쩌면 사랑의 맛일지도 몰라. ……사람들은 사랑에서 쓴 맛이 난다고 하지……. 하지만 무슨 상관인가? 나는 당신에게 입을 맞추었는데, 요카난.[195]

당시 대영 제국의 오리엔탈리즘이 위세를 떨칠 때임에도 희곡 「살로메」는 런던에서 상연이 금지되었다. 살로메가 나체가 되는 〈일곱 베일의 춤〉과 같은 표현의 관능성뿐만 아니라 세례자 요한(요카난)을 조롱하며 신성한 성경을 모독했다는 이유였다. 오스카 와일드는 성서에서의 〈소녀〉를 예수에게 세례를 준 요한과 헤로데 1세의 운명을 치명적으로 만든 〈뇌쇄적 여인femme fatale〉으로 더욱 극화하여 〈피그말리온 효과〉를 불러일으켰던 탓이다.

미술과 문학에서 〈살로메 신드롬〉이 시작된 것은 그보다

195    오스카 와일드, 『오스카 와일드 선집』, 정영목 옮김(서울: 민음사, 2009), 163~211면.

훨씬 이전이었다. 16세기 초의 콰트로첸토 현상을 주도한 것이
「아담과 이브」의 〈창세 신화 신드롬〉과 더불어 〈살로메 신드롬〉
이었던 것이다. 전자가 성서에만 의존한 데 비해 후자는 그 이외에
도 〈보라! 인간의 아들이 곧 오신다. 켄타우로스들(그리스 신화의
반인반마의 괴물)은 강 속으로 숨었고, 님프들은 강을 떠나 숲속
나뭇잎 아래 누웠구나〉라든지 〈자신의 몸을 베는 자는 로마의 철
학자들뿐인 줄 알았는데. …… 그들은 스토아학파 철학자들(제논
Zenon, 키케로Marcus Tullius Cicero, 세네카Lucius Annaeus Seneca, 마르쿠스 아
우렐리우스Marcus Aurelius Antoninus 등 부동심apatheia를 추구하는 철학자
들)입니다. 스토아학파 철학자들은 수양이 덜 된 사람들입니다〉[196]
라고 쓴 오스카 와일드의 희곡처럼 그리스의 신화와 철학, 과학과
문학 등의 통섭, 즉 이계 교배를 통한 이형 접합을 이루었다.

(ㄱ) 콰트로첸토의 살로메 신드롬
회화에서 콰트로첸토를 주도하며 〈살로메 신드롬〉을 일으키기 시
작 작품들로는 필리포 리피Filippo Lippi의 「헤롯 왕의 잔치에서 살로
메의 춤」(1464)을 비롯해 보티첼리의 「참수당하는 세례자 요한:
마가복음 6:22~28」과 「세례자 요한의 머리를 들고 있는 살로메」
(1488), 후안 데 플란데스Juan de Flandes의 「헤로디아의 복수」(1496),
알론소 베루구에테Alonso Berruguete의 「살로메」(1512~1516), 티치
아노의 「살로메」(1515), 체사레 다 세스토Cesare da Sesto의 「살로메」
(1515), 안드레아 살라리오Andrea da Salario의 「세례자 요한의 머리와
살로메」(1506~1507, 1520), 잠피에트리노Giampietrino의 「살로메」
(16세기 초), 야콥 코르넬리즈 판 오스타넨Jacob Cornelisz van Oostsanen
의 「살로메와 요한의 머리」(1524), 베르나르디노 루이니Bernardino
Luini의 「살로메」(1527), 루카스 크라나흐의 「살로메」(1530), 카

196  앞의 책, 156, 172면

필리포 리피, 「헤롯 왕의 잔치에서 살로메의 춤」, 1464

라바조의 「세례자 요한의 머리를 든 살로메」(1607)와 「세례자 요한의 참수」(1608), 베르나르도 스트로치Bernardo Strozzi의 「살로메」(1630), 조반니 프란체스코 바르비에리Giovanni Francesco Barbieri의 「세례자 요한의 머리를 건네받는 살로메」(1637), 마시모 스탄치오네Massimo Stanzione의 「살로메」(1634), 귀도 레니의 「세례자 요한의 머리를 쥔 살로메」(1640) 등이 있다. 예수에게 세례를 준 요한의 죽음을 극화한 이 작품들은 수사Fra이자 화가인 프라 안젤리코Fra Angelico의 「수태고지」(1426)를 비롯해 성서적 소박미만을 추구한 많은 작품들이 예수의 수태를 경배하는 작품들의 주제와 역설적 대비를 이루며 르네상스의 인본주의적 콰트로첸토 현상을 주도했다.

(ㄴ) 오리엔탈리즘과 살로메 신드롬

르네상스 이후의 미술사에서 보면 신화와 성서를 유전 인자DNA, 즉 인자형 공간으로 하는 〈살로메 신드롬〉은 비교적 어느 세대도 건너뛰지 않고 나타나는 〈우성 유전〉 현상을 보여 왔다. 하지만 그것의 절정기는 19세기였다. 이탈리아의 콰트로첸토 현상과는 달리 그것은 제국주의와 더불어 이를 주도하고 있는 영국, 프랑스, 스페인 등 유럽 강대국들의 오리엔탈리즘과 맞물려 이데올로기에 오염된 제국의 징후 가운데 하나가 되었기 때문이다. 터키의 궁전에서 술탄의 시중을 드는 성 노예였던 오달리스크에 못지않게 살로메마저도 이른바 〈팜파탈〉로서 제국에의 야망을 실현하는 먹잇감으로 동원되었다.

　　　　오리엔탈리즘 속에서 표현된 여성의 모습을 오랫동안 연구해 온 라나 카바니Rana Kabbani는 『유럽의 동양 신화: 책략과 지배Europe's Myths of Orient: Devise and Rule』(1986)에서 유럽의 아득히 떨어진 문화에 미친 악, 〈편협한 행위의 보루〉이자 〈적대감으로 가득 찬 논쟁〉을 서술하고 있다. 그녀의 주장에 따르면 이러한 유럽의 태도

는 중세 시대에 등장한 이후 19세기에 그 〈악마화 행위〉가 정점에 이르렀다[197]는 것이다.

이를테면 〈피그말리온 효과〉가 재현된 귀스타브 플로베르의 단편 소설 「에로디아스Hérodias」(1877)와 이를 대본 삼아 만든 쥘 마스네Jules Massenet의 오페라 「에로디아드Hérodiade」(1881), 그리고 오스카 와일드의 희곡 『살로메』(1893)를 대본으로 한 리하르트 슈트라우스Richard Georg Strauss의 오페라 「살로메」(1905)가 그것이다. 브뤼셀과 드레스덴에서 각각 초연된 이 오페라들은 오리엔탈리즘의 절정기에 제국주의가 문학, 미술, 음악, 영화, 발레 등을 동원하며 유럽인들이 모든 감각 기관으로 맛본 이념적 오르가슴이나 다름없었다.

그 때문에 에드워드 사이드Edward Said가 『오리엔탈리즘Orientalism』(1978)에서 플로베르를 동양을 여성화하고 매도하는 대표적인 오리엔탈리스트로 규정하는 데 비해 리사 로우Lisa Lowe는 『비평의 영역: 프랑스와 영국의 오리엔탈리즘Critical Terrains: French and British Orientalisms』(1991)에서 플로베르의 글에는 모순된 접근법에도 불구하고 반헤게모니와 지배에 대한 저항, 다툼과 조화가 있을뿐더러 지배자와 피지배자의 민중들에서 발견되는 두 문화 사이의 정신적 폐쇄성을 내세운 서양에 대한 비판도 있다고 주장한다.[198] 그밖에도 그 당시 문학적 오리엔탈리즘의 분위기를 부채질한 것은 플로베르의 소설들만이 아니었다. 적어도 프랑스의 상징주의 시인 스테판 말라르메Stéphane Mallarmé 역시 「에로디아스Hérodias」라는 시로 제국주의의 분위기를 외면하지 않았기 때문이다.

한편 미술가들의 시각적 유희 또한 오리엔탈리즘의 절정을 구가하기는 마찬가지였다. 이때 화폭을 수놓은 살로메의 모습

---

197  존 맥켄지, 『오리엔탈리즘: 예술과 역사』, 박홍규 옮김(서울: 문화디자인, 2006), 40면.

198  앞의 책, 94면 참조.

은 더 이상 콰트로첸토 신드롬에서 보여 준 유럽의 여인상이 아니었다. 네코다 싱거의 「살로메」(1865)에서처럼 그녀들은 대개가 보란 듯이 이슬람의 여인들로 바뀌어 있었던 것이다. 이를테면 대표적인 오리엔탈리즘 화가인 루돌프 에른스트Rudolf Ernst의 「살로메와 호랑이들」(1898)을 비롯하여 피에르 본노의 「살로메」(1865), 앙리 르뇨Henri Regnault의 「살로메」(1870), 귀스타브 모로의 「살로메의 춤, 환영」, 「헤롯 앞에서 춤추는 살로메」(1876), 「정원의 살로메」(1878), 레온 에르보Leon Herbo의 「살로메」(1889), 엘라 페리스 펠Ella Ferris Pell의 「살로메」(1890), 뤼시앵 레비뒤메르Lucien Lévy-Dhurmer의 「살로메」(1898) 등이 그것들이다. 이렇듯 이 시기의 〈살로메 신드롬〉은 대체로 이데올로기에 오염되면서 내용 미학적인 〈통섭미la beauté pataphysique〉의 둥지로 변질된 것들이었다.

## ㈄ 20세기의 살로메 신드롬

미술사에서 1874년은 회화의 특징이 탈정형déformation으로 나아가는 일대 전기를 맞이한 해였다. 파리에서 개최된 무명예술가협회전에서 인상주의가 등장했기 때문이다. 무간격의 신념과 정체성의 등식에 충실해 온 〈살로메 그리기〉에 다양한 양식의 시도가 시작된 것도 그때부터였다. 이를테면 오딜롱 르동의 「살로메」(1893)를 비롯하여 알폰소 무하의 「살로메」(1897), 라파엘 키르히너Raphael Kirchner의 일러스트 「살로메」(1906), 빌헬름 트뤼브너Wilhelm Trübner의 「살로메」(1898), 로비스 코린트의 「살로메」(1900), 라팔 올빈스키Rafał Olbiński의 「살로메」 포스터(1905), 피카소의 「살로메」 스케치(1905), 프란츠 슈투크의 「살로메」(1906), 로버트 헨리Robert Henri의 「살로메」(1909), 구스타프 클림트의 「유디트 Ⅱ: 살로메」(1909), 가스통 뷔시에르Gaston Bussière의 「살로메」(1914), 니콜라스 뢰리히Nicholas Roerich의 「세례자 요한의 머리와 살로메」(1920), 프랑

루돌프 에른스트, 「살로메와 호랑이들」, 1898

시스 피카비아의 「살로메」(1930), 그리스 출신 일러스트레이터 존 바소John Vassos가 그린 오스카 와일드의 「살로메」의 삽화들(1927), 그리고 살바도르 달리의 「살로메 여왕」(1937) 등이 그것이다.

20세기의 미술이 재현 강박증에서 벗어나는 정도만큼 재현으로부터의 엑소더스를 저마다의 방식으로 감행함에 따라 〈살로메 신드롬〉도 양식의 다양성을 실험했다. 오리엔탈리즘에 오염된 19세기의 신드롬과는 달리 20세기의 신드롬은 주로 형식 미학적 혼성미를 이미지의 둥지를 위한 인자형 공간으로 삼았다. 더구나 일찍이 오스카 와일드의 희곡과 리하르트 슈트라우스의 오페라 (1905) 덕분에 영화계 최초의 섹스 심볼로 불리는 테다 바라Theda Bara의 무성 영화 「살로메」(1918)가 상영된 이후 양차 대전으로 소강 상태에 빠져 있던 영화계의 부활과 더불어 〈살로메 신드롬〉도 영화 속에서 되살아나기까지 했다. 다시 말해 1950년대 이후(제 2차 세계 대전 이후) 영화 산업의 급속한 발달로 움직이는 영상 예술인 천연색 활동 사진이 공간 예술로서 캔버스의 자리를 빼앗으면서 〈살로메 신드롬〉도 스크린으로 옮겨 간 것이다.

1950년 글로리아 스완슨Gloria Swanson의 주연에 빌리 와일더 Billy Wilder가 감독한 누와르 필름 「선셋 대로Sunset Boulevard」 ── 무성 영화 시대를 풍미했던 여배우 노마 데스먼드Norma Desmond가 자작한 각본에서 살로메 역할을 하는 환상에 사로잡히는 헐리우드의 어두운 이면을 폭로한 영화 ── 라든지 1953년 리타 헤이워드Rita Hayworth가 살로메로 출연한 윌리엄 디털William Dieterle 감독의 천연색 영화 「살로메」 그리고 2002년 스페인의 영화 감독 카를로스 사우라Carlos Saura가 오스카 와일드의 「살로메」를 누에보 플라멩코Nuevo Flamenco로 각색하여 만든 발레 영화 「살로메」 등이 그것이다.

존 바소, 「살로메」삽화, 1927
프랑시스 피카비아, 「살로메」, 1930

## 2) 둥지의 유혹 Ⅱ : 문학 속으로

안에서 보면 둥지 밖의 세상은 그 자체가 유혹이다. 안에 대한 시뜻함 때문이다. 그래서 누구나 밖으로 눈을 돌리게 된다. 문학 작품에 자발적으로 마음을 빼앗겨 온 미술가들의 속내와 속종들도 모두가 스스로에게 시쁘다고 생각한 탓이다.

① 유혹의 야누스: 유혹하는 것과 유혹당하는 것

미술가에게는 문학만큼 매혹적인 둥지도 없다. 문학 작품들이 보여 주는 창조적 상상력만큼 잠들어 있는 조형 욕망을 일깨워 주고, 독단에 빠져 있는 조형 의지를 되비추는 거울도 없기 때문이다. 『이탈리아 회화사*Histoire de la peinture en Italie*』(1817)를 쓴 스탕달Stendhal은 그해 피렌체의 산타 크로체 성당에 걸려 있는 귀도 레니의 그림 「베아트리체 첸치」(1633)를 보고 그 초상화에 대한 감격과 감동으로 인해 별안간 심장이 격렬하게 뛰고 현기증이 나며 무릎에 힘이 빠지는 황홀경을 경험했다고 (일기를 통해) 고백했다. 그는 이탈리아 미술에 대해 남다른 애호가였던 탓에 자신이 겪은 경험을 『나폴리와 피렌체: 밀라노에서 베키오까지의 여행*Naples and Florence: A Journey from Milan to Reggio*』에서 또다시 밝히기도 했다.

　　이처럼 뛰어난 미술 작품들은 관람자에게 순간적으로 발작적 반응을 일으키는 뇌쇄적인 매력과 유혹의 마력을 지니고 있는 게 사실이다. 그 때문에 1979년 피렌체의 산타마리아 누오바

병원의 정신과 의사인 그라지엘라 마게리니Graziella Magherini는 이미 스탕달과 같은 경험을 한 임상 사례들 1백여 건을 모아 〈스탕달 증후군Stendhal Syndrome〉이라고 명명하기까지 했다. 그것은 피렌체에서 일어난 증상이므로 〈피렌체 증후군〉이라고 부르기도 한다.

하지만 그와 반대되는 개념도 있다. 아무리 훌륭한 작품일지라도 그것이 어떤 이에게는 아무런 감동이나 감흥도 주지 못하는 경우이다. 예컨대 레오나르도 다빈치의 「최후의 만찬」(1495~1598)을 본 미국의 소설가 마크 트웨인Mark Twain의 무신경한 반응이 그것이다. 1867년 이탈리아로 미술 감상 여행을 떠났다가 그 작품을 본 마크 트웨인은 고작해야 〈우리처럼 지질히도 교양이 없는 불한당에게 그것은 도무지 그림이라고 볼 수 없는 물건이다. 가이드들의 자아도취적인 찬사를 들으면서 어느 정도라도 찬사를 공감해 보려고 노력했지만 그런 감흥은 결코 느껴지지 않았다. 단지 예술의 옛 거장들의 이름들만이 귓전에 닿을 때 느껴지는 가벼운 전율뿐 그 이상은 없었다〉고 말할 정도였다. 그 뒤 걸작에 대한 그와 같은 무신경이나 무반응의 증상들을 일컬어 「뉴욕 타임스」 기자는 〈마크 트웨인 증후군〉이라고 이름붙였다.

물론 훌륭한 문학 작품에 대한 독자들의 반응에서도 이와 같은 두 가지의 상반된 사례들은 일반인에게뿐만 아니라 미술가에게도 마찬가지로 일어날 수 있다. 하지만 몸에 이상 징후를 가져다 주는 증후군은 전자이므로 후자를 예술의 질병으로 문제 삼을 수는 없다. 더구나 텍스트로서의 작품이 주는 인상과 의미의 개방적인 다중성을 감안한다면 저마다 눈앞에 놓여 있는 텍스트에 대한 주관적인 감상과 해석은 감상자의 지평과 해석의 입장이나 전략에 따라 그 느낌을 달리하게 마련이다.

대개의 경우 문학이건 미술이건 신드롬을 일으키는 작품들은 사람들을 각성시키는 감동의 매개체이거나 매혹시키는 유혹의 상징물이기 일쑤이다. 그것들로부터 일어나는 각각의 신드롬이 시니피앙(기표)이 될뿐더러 시니피에(기의)로서의 역사에 편입될 수 있었던 것도 그 때문이다. 역사는 시니피앙인 사료로서의 사건이나 유물들보다 선행하므로 미술사에서도 〈스탕달 신드롬〉이 그렇듯 『신곡』의 주인공인 〈베아트리체 신드롬〉이나 성서에서 비롯된 〈살로메 신드롬〉이 그 히스토리의 멤버십을 얻을 수 있었던 까닭도 거기에 있다.

그러면 〈베아트리체 첸치〉에 매혹되어 심한 현기증을 느낄 만큼 여러 미술 작품들을 지독히 짝사랑해 온 스탕달처럼 이번에는 문학의 무엇이 많은 미술가들을 그토록 매혹시켜 왔을까? 미술가들은 무엇 때문에 신화나 성서뿐 아니라 그 많은 문학 작품들에 대해 크고 작은 유혹을 느껴온 것일까? 욕망이 결여와 결핍의 이면에서 유혹의 때를 기다리고 있듯이 미술가에게도 그것은 문학 작품들보다 부족하거나 제한적인 〈창조성의 자유〉와 더불어 그것을 향유하고픈 욕망 때문일 것이다.

〈동일성identité이나 같음l'même의 신념〉으로 무장하거나 〈무간격adhénsion의 강박증〉에 시달려온 재현 미술가일수록 〈문학에의 유혹〉을 크게 느껴온 이유 또한 그와 다르지 않다. 다시 말해 새로움(결여나 결핍의 반작용으로서)에의 유혹을 자극하며 충동하는 것은 〈시뜻함〉에 반대되는 것을 재구성하고픈 욕망인 것이다. 누구에게나 욕망은 부재나 부족의 반대 기제이기 때문이다. 그래서 유혹은 그것에로 이끌리는 마음의 자발적 발동일 뿐이다. 미술가들이 많은 문학 작품에 유혹을 느끼는 것도 반대 기제로서의 그 마음(욕망)이 발동한 탓이다. 이를테면 일찍이 레싱은 다음과 같이 주장했다.

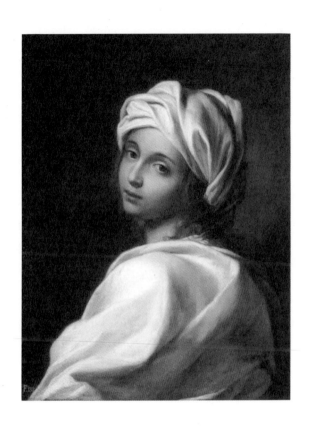

귀도 레니, 「베아트리체 첸치」, 1633

문학이 육체적 아름다움의 묘사에서 미술을 능가하는 방법은 아름다움을 (동적) 매력으로 전환하는 것이다. 매력이란 동작 속의 아름다움이고, 바로 그 때문에 시인에 비해 화가에게는 고약한 대상이 된다. 화가는 동작을 단지 짐작케 할 수 있을 뿐 실제로 그가 그리는 인물들이 움직이지 않는다. 따라서 미술에서의 매력은 찡그림이 된다. 그러나 문학에서의 매력은 그 본연의 것, 우리가 반복적으로 보기 원하는 (움직이는) 순간의 아름다움이다. …… 그것은 정지된 단순한 형태나 색깔보다 동작을 용이하고 생생하게 기억할 수 있기 때문이다.[199]

주지하다시피 문학과 미술의 차이는 전송자(유혹하는 자)의 〈글쓰기〉와 〈그리기〉, 그리고 수신자(유혹 당하는자)의 〈읽기〉와 〈보기〉에 있다. 하지만 모든 신드롬은 전송물에 대한 수신자, 즉 유혹당하는 자들의 유별난 반응이다. 조형(그리기)의 주체인 미술가들이 문학 작품에 유혹을 느끼는 것도 〈글쓰기〉라는 생산 과정에서 정적 상황에 대한 〈그리기〉보다 자유로운 상상력이 향유할 수 있는 동적 상황에 대한 풍부한 창조성 때문이다.

미술 작품의 수신 행위인 〈보기〉, 즉 감상하기는 그 작품에 대해 (경험론자 흄이 말하는) 직접적이고 〈생생한 인상〉을 통한 시지각의 〈즉각적〉인 경험을 의미한다. 그러므로 그것에 대한 반응도 직접적이고 즉각적이다. 그것이 충격적이라 할지라도 작품을 해석할 겨를도 없이 직각적이고 직관적인 공감 또한 순간에 이루어지는 것이다. 〈스탕달 신드롬〉이 시지각의 충격적 반응에서 비롯된 심리적 쇼크 현상인 까닭도 거기에 있다.

---

199  고트홀트 에프라임 레싱, 『라오콘: 미술과 문학의 경계에 관하여』, 윤도중 옮김(서울: 나남, 2008), 186면.

그에 비해 소설이나 희곡과 같은 문학 작품에 대한 신드롬은 간접적이고 〈해석적〉이다. 읽기와 해독解讀이라는 수신 행위의 특징 때문이다. 훌륭한 문학 작품에 대한 수신자의 반응은 즉각적으로 이루어지기보다 해석학적 〈지평 융합〉을 통해 감동과 희열 같은 정서적 여백 메우기와 대리 만족, 그리고 지적 자기 반추와 성찰, 나아가 자기 계몽적 충족감 같은 복합적 인지 작용을 일으키게 마련이다.

하지만 미술가들은 문학 작품에 대한 그러한 간접적인 반응만으로 유혹을 느끼지는 않는다. 또한 그러한 복합적 인지 작용 때문에 매혹당하지도 않는다. 그것은 타자와 공감하며 해독하는 수신의 즐거움과 자아를 수반하는 지평 융합(해석)의 소득 때문이라기보다 문학적 허구의 창조적 생산 과정에서 작가에게 주어지는 무한한 〈상상의 자유〉 때문이다.

본디 〈허구fictum〉란 상상의 시공이 무한하고 자유롭기 때문에 허구인 것이다. 그러므로 무간격의 재현 강박증에 시달리는 미술가들에게 허구의 자유 지대는 더없이 매혹적일 수밖에 없다. 다시 말해 특정한 설명 대상explanandum에 얽매이지 않는 〈상상의 자유〉보다, 그리고 〈허구의 창조〉보다 더 조형 욕망을 유혹하는 것도 있을 수 없다.

따지고 보면 『이탈리아 회화사』를 비롯하여 『라신과 셰익스피어Racine et Shakespeare』(1823, 1825), 『로시니의 생애Vie de Rossini』(1823), 『로마 산책Promenades dans Rome』(1829), 그리고 장편 소설 『적과 흑Le Rouge et le noir』(1830) 등 다양한 주제의 책을 써낸 작가 스탕달이 「베아트리체 첸치」를 보고 순간적으로 보여 준 〈피렌체 증후군〉의 발동도 이미 그에게 체화体化되고 잠재되어 있었던 창조적 상상력의 반증일 수 있다.

## ② 고대 그리스의 3대 비극과 미술 작품들

니체는 『비극의 탄생』에서 〈이제까지의 인간들 중에서 가장 성공했으며 아름답고, 가장 많은 부러움을 받았으며 우리를 삶으로 가장 강력하게 유혹하는 민족이 그리스인들〉[200]이었다고 밝히고 있다. 그뿐만 아니라 19세기 초 영국의 낭만주의 시인 퍼시 비시 셸리Percy Bysshe Shelley도 30세에 요절하는 짧은 생애를 살았음에도 〈우리는 모두 그리스인이다. 우리의 법률, 문화, 종교, 미술은 그 뿌리를 그리스에 두고 있다〉고 주장했다. 이를테면 4막의 서정극 시인 「해방된 프로메테우스Prometheus Unbound」(1820)나 비극시 「첸치 일가The Cenci」(1819), 그리고 미완성의 유작시 「인생의 승리The Triumph of Life」(1822)에서 보듯이 그는 단테의 『신곡』으로부터 크게 영향을 받은 플라톤주의자였다.

사랑과 자유의 이상을 시작詩作들로 실현해 보려고 애썼던 주관적 서정 시인 셸리의 상상력은 고대 그리스의 3대 비극 작가 가운데 한 사람인 아이스킬로스의 작품 「결박된 프로메테우스」에서 영감을 얻어 프로메테우스를 칭송하는 시로서 「해방된 프로메테우스」로 아이스킬로스에게 화답하고자 했다. 아이스킬로스의 비극에서 제우스는 프로메테우스가 본래 신들의 것이었던 불을 인간에게 주었다는 이유로 불의 신이며 대장간의 신이기도 한 헤파이스토스에게 프로메테우스를 잡아다가 커다란 바위에 결박하여 형벌을 내리도록 명하였다.

하지만 신들 가운데 프로메테우스만이 인간에게 결정적인 선물을 주었음에도 그로 인해 형벌까지 받게 되었다는 안타까움 때문에 괴테를 비롯한 여러 작가들은 그가 해방되기를 바라는 마음에서 저마다 이를 주제로 한 작품들을 남겼다. 셸리의 「해방된

---

200    프리드리히 니체, 『비극의 탄생』, 박찬국 옮김(서울: 아카넷, 2007), 14면.

프로메테우스」가 그것이다. 그는 이 작품에서 프로메테우스를 구원해 내고, 그 대신 제우스(주피터)를 땅 밑으로 추락시킨 아이스킬로스의 작품처럼 제우스가 지배하는 세상이 아니라 프로메테우스에 의해 인간 해방이 이루어지는 세상을 드높이 찬미한다.

다시 말해 그는 프로메테우스의 불굴의 정신과 사랑이 제우스의 독재적 지배를 대신하여 마지막 승리와 자유의 노래마저 부르게 한다는 신화적 허구를 창작해 냈던 것이다. 이렇듯 셸리는 미술에서 〈고대를 모방하라〉고 외친 빙켈만보다도 더 폭넓게 고대 그리스인들이 보여 준 창조적 상상력의 흔적들을 흠모한 인물이었다.

되돌아 생각해 보면 (그와 같은 셸리의 작품들에서도 보듯이) 일찍이 유럽인들로 하여금 오랫동안 강요받아 온 헤브라이즘의 기나긴 후렴과 그 질곡을 견디게 해준 것은 고대 그리스와 헬레니즘에 대한 노스텔지어였다. 또한 그들을 그 후렴의 끝자락에 이르기까지 망설임 없이 기다리게 해준 것도 고대 그리스인들의 영혼과 재회하기 위한 기다림이었다. 마침내 그 오랜 질곡에서 벗어나자 그들이 주저하지 않고 새롭게 구가하기 시작한 것도 곳곳에서 부활하는 헬레니즘에 대한 찬가였다.

「아담과 이브」나 「수태고지」 같은 창세 신화에 매료되었던 〈콰트로첸토 신드롬〉이 숙지면서 17세기 이후의 많은 미술가들은 고대 그리스 신화와 더불어 3대 비극 작가들에게 빠져들며 그들의 작품에다 새로운 인자형의 둥지를 틀기 시작했던 것이다. 그 이후 등장한 괴테나 레싱, 셸리나 키츠 등 여러 문학가들 이상으로 그들은 저마다 이미지의 외재화를 통한 시각적 실재감을 나타내기 위해 그 비극의 허구들이 보여 준 창조적 상상력에 깊이 매혹되었던 탓이다.

(ㄱ) 유혹 인자형의 둥지들: 아이스킬로스의 『아가멤논』 현상

태생적으로 염세주의자이거나 비관주의자인 인간은 그와 같은 운명에 동의하지 않거나 반발할지라도 지상을 다녀간 숫자만큼 출생과 동시에 울음으로 비극의 시그널을 반복한다. 예외 없이 짊어져야 할 운명의 굴레임을 시인하는 그 울음은 비극의 바다에서 자신의 드라마가 시작되었음을 알리는 프롤로고스prologos인 것이다. 그 때문에 일찍이 그리스인들은 비극이 인생의 변수가 아니라 상수임을 음악과 대화의 작품으로 극화하고 있었다.

니체의 주장을 빌리면 신화나 비극 작품들은 고대 그리스인들의 〈비극적 합창〉[201]이자 〈염세주의적 예술 작품〉인 것이다. 고대의 그리스인들은 신화를 빌려 비극을 타자화하면서도 이내 거역할 수 없는 운명에 굴복한 채 염세주의를 극화한다. 이를테면 소포클레스의 『오이디푸스 왕』이 그것이다. 이 비극에서도 테바이의 노인이 인간의 염세적 운명을 애탄하며 노래하자 대단원의 막이 내리는 것이다.

> 아아, 필멸의 인간 종족이여,
> ……대체 누가, 어떤 인간이
> 겉으로만 행복해 보이고, 그러다가
> 기울어 저무는 것 이상의
> 행복을 얻고 있는가?
> 오, 가여운 오이디푸스여, 내 그대의,
> 그대의, 그대의 운명을
> 거울로 삼아, 그 어떤 인간도
> 행복하다 여기지 않으리.
> (……)

---

201　니체에 의하면 〈비극은 비극 합창단으로부터 발생했으며, 비극은 근원적으로 합창이고 그 이외의 아무것도 아니다〉. 프리드리히 니체, 『비극의 탄생』, 박찬국 옮김(서울: 아카넷, 2007), 108면.

시민들 중 그의 행운을 부러움으로 바라보지 않은 자 누구였던가?

하지만 보라. 그가 무서운 재난의 얼마나 큰 파도 속

으로 쓸려 들어갔는지.

그러니 필멸의 인간은 저 마지막 날을 보려고

기다리는 동안에는 누구도 행복하다 말할 수 없도다.[202]

이런 점에서 호메로스의 장편 서사시 『일리아드』나 『오디세이』와 마찬가지로 그리스의 대표적 고전이 된 아이스킬로스, 소포클레스, 에우리피데스의 비극적 운명극들은 그리스 신화와 한 몸이나 다름없다. 그것들에 대한 해석에서도 파타피지컬한 상호텍스트성을 찾기보다 (경우에 따라서는) 야누스적 텍스트에 대한 해석이나 하나의 텍스트에 대한 〈야누스적 해석〉을 시도해야 할 정도이다. 기원전 3100년경에 일어난 트로이아와의 전쟁을 둘러싼 고대 그리스의 신화와 비극은 허구를 구성하는 상상의 비실재적 매개체에 있어서 장르에 따른 개체 분할을 쉽게 할 수 없기 때문이다.

신화와 비극을 가릴 것 없이 가능한 한 모든 상상력을 동원하여 인간이 겪을 수 있는 비극적 상황을 모두 가정하며 인간의 본성과 심리 현상을 파헤치고 있는 트로이 전쟁의 중심에는 아르고스와 미케네의 왕 〈아가멤논Agamemnon〉이 있다. 호메로스의 장편 서사시들, 그리스 3대 비극 작가의 작품들, 그리고 로마 시대의 시인 베르길리우스의 서사시 『아이네이스』 등의 전개에서도 마찬가지이다. 그것들은 마치 아테네의 영웅 테세우스를 크레타의 미궁으로 인도하는 아드리아네의 실마리와도 같다. 그 때문에 니체는 〈그리스 비극의 기원을 《미로》라고 부르지 않을 수 없다. 이러한 미로에서 벗어나기 위해 우리는 모든 예술 원리들의 도움을 받

---

202 소포클레스, 『오이디푸스 왕』, 강대진 옮김(서울: 민음사, 2009), 96면, 116면.

아야만 한다〉[203]고 주장하기까지 했다.

그것들은 아가멤논을 상정하여 독자로 하여금 〈보복과 복수의 피로증〉에 빠질 정도로 증오와 복수심을 인간에게 잠재되어 있는 본성이자 공격적 심리 현상, 이른바 〈아가멤논 현상〉으로 그리고 있다. 그러한 본성과 심리만큼 극단적 허구를 꾸미기에 적절한 심리적 매개 현상도 드물기 때문이다. 더구나 그리스 신화와 그것의 비극 작품들은 저마다 다양한 극적 아포리아들을 장치하여 뜻밖의 상상 놀이를 하며 허구의 효과를 더해 준다. 그것들은 간간히 신들을 끌어들여 〈아가멤논 현상〉을 인증하기까지 한다.

『아가멤논Agamemnon』(BC 458)은 아이스킬로스의 신화 해석이자 시화 작업의 일환이었다. 그는 이성적인 용서와 화해보다 성적 욕망과 권력 의지를 앞세워 특히 부모, 부부, 형제자매 등 친족에 대한 피의 복수를 〈정의〉로 정당화하기 위해 온갖 욕망의 분출로 인간관계를 피로 물들이며 시대의 윤리 의식과 도덕의 개념을 우화적으로까지 증언하고 있다. 이를테면 트로이 전쟁에서 승리하고 고향 아르고스로 돌아온 아가멤논이 아내인 클리타임네스트라와 그녀의 정부인 아이기스토스에 의해 이내 살해당하는 사건을 중심으로 하여 엮인 전후좌우의 성적 계략과 간음의 음모, 권력의 배신과 피의 보복이 그것이다.

하지만 『아가멤논』을 비롯한 아이스킬로스의 비극 작품들은 이성적인 통치자가 갖춰야 할 덕목인 〈지혜〉에서부터 물욕에 대한 자제를 통해서만 얻을 수 있는 백성들의 덕목인 〈절제〉에 이르기까지 네 가지의 주요한 덕의 개념을 피력했던 그와 동시대의 철인 소크라테스나 얼마 뒤의 철학자 플라톤을 무색케 할 정도로 극단적인 욕망들이 분출하는 얼개를 복잡하게 그려 놓고 있다. 그런가 하면 그는 허구적이지만 나름대로 〈욕망의 계보학〉을 장편

---

203    프리드리히 니체, 앞의 책, 108면.

작자 미상, 「아가멤논의 죽음」, BC 5세기
작자 미상, 「아이기스토스를 죽이는 오레스테스」, BC 5세기

의 시로 극화함으로써 인간이 보여 줄 수 있는 가장 치명적인 오만함의 결과들을 경고하고 있기도 하다.

『아가멤논』은 한 세기 뒤의 철학자들(플라톤과 아리스토텔레스)이 쓴 논리적이고 이성적인 내용의 윤리서들과는 달리 권력이 통치자와 귀족들에 의해 독점되어 있기 때문에 오늘날과 같은 권력의 견제와 균형의 기능이 제도적으로 미처 마련되어 있지 않은 미성숙의 현상을 그린 시적 메타포였음을 부인할 수 없다. 그럼에도 시간이 지날수록 『아가멤논』 현상이 문학보다 다른 예술 분야에서 더욱 두드러져 온 까닭은 무엇이었을까?

그것은 〈폭력〉이 갖는 가학증과 피학증의 마력 때문일 것이다. 니체가 〈의지의 최고 현상인 비극의 주인공이 파멸되는 것을 보면서 우리는 쾌감을 느낀다〉[204]고 말하는 이유도 마찬가지이다. 견제와 자제가 불가능한 권력, 즉 정의의 탈을 쓴 마신魔神과 마녀들의 폭력은 이미 디오니소스적 예술(비극)의 심연(블랙홀)이 되어 그것에 대한 궁금증만으로도 주변을 그 중심에로 빨려 들게 해왔다. 당시의 여러 도기들에 그려질 정도로 극단적으로 전개된 사악한 탐욕의 정치와 근친상간과 같은 비인륜적 치정 행위가 악순환되는, 그리고 그 과정에서 난무하는 폭력의 참극들은 그것들이 지닌 허구의 상상력으로 인해 지금까지도 음악과 미술, 연극과 영화에서 매혹적인 소재가 되는 밴드왜건bandwagon 효과를 가져온 것이다.

단적인 예로서 달과 야생 동물, 처녀성의 여신인 아르테미스의 성림聖林에서 실수로 성스러운 동물인 사슴을 죽인 아가멤논이 여신의 노여움을 풀기 위해 신탁에 따라 자신의 딸 이피게네이아를 희생의 제물로 바치면서 시작된 아내와 남은 자식들(오레스테스와 엘렉트라) 간의 연속적인 복수극이 그것이다. 그러나 이

---

204  프리드리히 니체, 앞의 책, 205면.

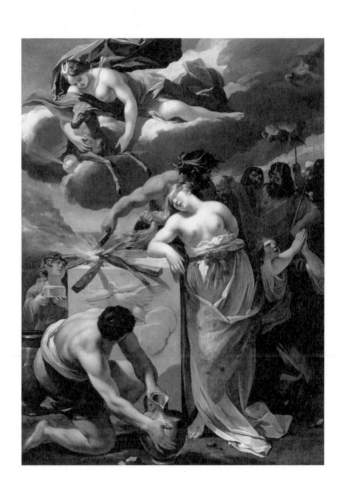

프랑수아 페리에, 「이피게네이아」, 1632~1633

피게네이아는 아르테미스의 극적인 배려로 여신의 무녀가 되었지만 아가멤논의 아내는 그 사실을 모르고 남편을 살해하는 복수를 감행했다. 이처럼 신화적 아이러니가 상상의 회로 변경을 통해 반전peripeteia의 묘미를 극대화시키면서도 이 비극은 독자들에게 줄곧 아버지에 의한 딸(이피게네이아)의 희생을 비롯하여 아이기스토스와 모의하여 저지른 클리타임네스트라의 남편 살해와 아들(오레스테스)의 친모 살해를 연쇄 반응으로 일으키는 복수극의 정당성을 묻고 있다. 다음과 같이 클리타임네스트라의 말대로 정의의 여신이 과연 그녀와 아이기스토스의 편인가를 아이스킬로스는 독자들에게 반어법으로 되묻고 있는 것이다.

> 내 딸의 원수를 갚게 해 주신 정의의 여신과
> 내 죽은 남편을 제물로 바친
> 파괴의 여신 아테와 복수의 여신을 걸고 맹세하오.
> 아이기스토스는 예나 지금이나
> 충성스러운 분이고 날 지켜 주는 큰 방패요.
> 그분이 내 집 화로에 불을 지피고 있는 한,
> 공포에 사로잡혀 희망을 버리진 않을 거요.[205]

실제로 르네상스를 통해 복권된 헬레니즘이 헤브라이즘과 융합의 성과를 거두어 갈수록 〈콰트로첸토 신드롬〉을 대신하여 인본주의를 강화시키려는 조형 예술가들의 노력은 〈아가멤논 현상〉을 다시 보려 했고, 특히 이피게네이아와 오레스테스를 재조명하려 했다. 현상에 대한 모사가 아니라 의지 자체의 직접적인 모사인 디오니소스적 비극 작품에서 그와 대립하는 비디오니소스적(아폴

---

205    아이스킬로스, 『아가멤논』, 김종환 옮김(서울: 지식을 만드는 지식, 2012), 163면.

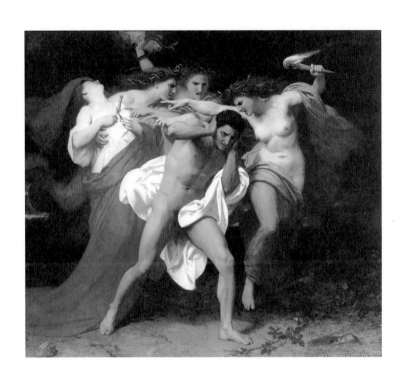

아돌프윌리엄 부게로,
「어머니를 칼로 찌르고 복수의 여신들에게 쫓기는 오레스테스」, 1862

론적)인 것인 요소를 발견하거나 부여하려는 예술 충동[206]이 화가들의 상상력을 자극했기 때문이다. 16세기 이후 캔버스의 한복판에, 즉 얼마 전까지도 전설적인 팜파탈로서 「살로메」가 차지했던 자리에 그녀와는 반대의 이미지를 지닌 이피게네이아와 오레스테스를 등장시키려는 화가들이 급증했던 까닭도 거기에 있다.

예컨대 레오나르 리모쟁Léonard Limousin의 「오레스테스」(16세기)을 비롯하여 피에테르 라스트만Pieter Lastman의 「이피게네이아와 오레스테스」(1614), 레오나르트 브라메르Leonaert Bramer의 「이피게네이아」(1623), 프랑수아 페리에François Périer의 「이피게네이아」(1632~1633), 얀 스테인Jan Steen의 「이피게네이아」(1671), 바티스타 조반니 티에폴로의 「이피게네이아의 희생」(1757), 펠리체 토렐리Felice Torelli의 「이피게네이아」(18세기 중반), 프란체스코 폰테바소Francesco Fontebasso의 「이피게네이아」(1740), 벤자민 웨스트Benjamin West의 「이피게네이아 앞에 제물로 끌려온 오레스테스」(17세기 후반), 윌리엄아돌프 부게로의 「어머니를 칼로 찌르고 복수의 여신들에게 쫓기는 오레스테스」(1862), 안젤름 포이어바흐의 「이피게네이아」(1862), 귀스타브 모로의 「오레스테스」(19세기), 장도미니크앵그르의 「아가멤논의 사절단을 맞는 아킬레우스」(19세기) 등이 그것이다.

㈜ 유혹 인자형의 둥지들: 소포클레스의 『오이디푸스 왕』과 『엘렉트라』효과
일반적으로 그리스의 전성기인 페리클레스Pericles 시대의 소포클레스를 가리켜 〈그리스 비극의 완성자〉라고 부른다. 대표적인 작품 『오이디푸스 왕』에 대해 아리스토텔레스도 『시학』에서 그리스 비극의 전형으로서 비극의 모든 요소를 갖춘 〈완전한 비극〉이라

---

206  프리드리히 니체, 앞의 책, 198면 참조.

고 칭송할 정도였다. 비극을 정의하는 『시학』의 제6장에서 주인공 오이디푸스의 비참한 운명이 결과적으로 유발하는 감정의 순화와 치유, 즉 〈카타르시스cathARSis〉(정화나 배설)의 효과라는 이른바 〈오이디푸스 효과〉 때문이었다.

소포클레스는 작품의 앞부분에서부터 오이디푸스와 그의 처남인 크레온과의 대화를 통해 참극에 의한 〈치유〉와 〈정화〉의 개념을 도입한다. 그는 카타르시스라는 개념이 그 이후 보편화 universalia post rem[207]되기를 기대하고 있었기 때문이다.

크레온: 제가 저 신들에게 들은 바를 말씀드리겠습니다. 왕이신 포이보스(아폴론)께서는 우리에게 분명히 명하셨습니다. 이 땅에서 생겨난 오염을 나라에서 몰아내라고, 치유할 수 없는 것을 키우지 말라고 말입니다.

오이디푸스: 어떤 정화를 통해서 그리하란 말이오? 그 나쁜 일은 어떠한 것이오?

크레온: 추방을 통해, 아니면 살해로써 살해를 다시 풀어 정화하라는 것입니다. 그 피가 도시에 폭풍을 몰아왔다고요.[208]

『오이디푸스 왕』을 아리스토텔레스가 기발한 소재와 구성, 작법 등에서 비극의 형식적 전형으로 간주한 데 비해 훗날 프로이트는 『꿈의 해석Die Traumdeutung』(1899)에서 이 작품 내용의 구성과 전개에 있어서 그와 같은 근친상간형 강박증을 〈오이디푸스 콤플렉스〉라고 명명했다. 그가 생각하기에 3~5세의 유아기에 생기는

---

207   니체는 『비극의 탄생』(203면)에서 〈개념들은 《사물 이후의》 보편universalia post rem이지만, 음악은 《사물 이전의》 보편universalia ante rem이며, 현실은 《사물 속의》 보편universalia in rem이다〉라고 구분한다.

208   소포클레스, 앞의 책, 113~114면.

아버지에 대한 아들의 증오와 어머니에 대한 집착이라는 정신 병리 현상이 (실제로 누구인지도 모른 채) 아버지를 살해하고 어머니를 아내로 삼은 오이디푸스의 어긋난 운명과도 같다는 것이다.

테바이의 왕 오이디푸스는 본래 코린토스의 왕자였으나 수수께끼를 풀지 못하는 사람을 죽였다는 괴물 스핑크스 ─ 얼굴은 미녀인데 몸은 사자이면서도 새의 날개를 달고 있다 ─ 를 죽인 공로로 공석 중인 왕위에 오르게 되었고, 어린 시절부터 자신을 괴롭혀 온 불길한 예언 ─ 아버지를 죽이고 어머니를 아내로 삼을 운명이라는 ─ 에 따라 자신도 모르게 신탁을 구하러 떠난 선왕 라이오스(아버지)를 길 위에서 죽이고 왕비인 이오카스테(어머니)까지도 아내로 삼게 되었다. 테바이의 왕 라이오스를 죽인 자가 진정 누구인지에 대한 수수께끼와 같은 아이러니를 통해서 소포클레스는 독자를 탐정인양 단서 찾기에 초대하며 시작부터 극적 효과를 높인다. 하지만 이 운명극은 프롤로고스에서부터 비극의 매트릭스로서 삶을 비관하는 염세주의를 바탕에 장치한 것이나 다름없다. 그러면 그 수수께끼는 왜 아이러니인가? 그 퍼즐의 가리사니들은 이렇다. 오이디푸스는 원래 코린토스인이 아니라 테바이인이었다. 라이오스와 이오카스테에게는 자식이 있었는데, 그들은 아버지를 죽이고 어머니를 아내로 삼으리라는 델포이의 신탁 때문에 그 갓 태어난 자식을 카타이론 산에 갖다 버렸다. 양치기 목동에게 발견된 뒤 〈부은oideō〉 〈발pous〉이라는 뜻의 〈오이디푸스〉라는 이름이 붙여진 그는 코린토스의 왕 포이보스의 양자로 자라난다. 어느 생일날 불길한 신탁이 떠오른 그는 포이보스를 살해할까 두려워 코린토스를 떠난다. 테바이에 다다른 그는 스핑크스의 수수께끼를 풀어 테바이를 위기에서 구해 내고, 그 공로로 공석 중인 왕위에 오른다.

테바이가 가뭄과 전염병에 시달리는 원인을 알아내기 위해

장오귀스트도미니크 앵그르, 「스핑크스의 수수께끼를 설명하는 오이디푸스」, 1808

신탁을 구하러 갔다 돌아온 크레온은 테바이의 고난이 전왕을 살해한 이를 단죄하지 못한 탓이라고 전한다. 신탁을 이행하기 위해 오이디푸스는 눈 먼 예언자 테레시아스를 찾는다. 그 예언자가 다음과 같이 말했다.

> 내 그대에게 이르노니, 그대가 진작부터 라이오스의
> 살해자라 선언하고 위협하며 찾는
> 그 사람이 바로 여기 있소.
> 그는 명목상으로는 이방 출신의 거주자이지만, 나중에는
> 태생부터 테바이 사람임이 드러날 테고, 그 행운에
> 즐거워하지 않은 것이오. 그는 눈 뜬 자에서 장님이 되고,
> 부자에서 거지가 되어 이국 땅을 향해
> 지팡이로 앞을 더듬으며 가게 될 것이오.[209]

때마침 왕의 죽음을 알리려 온 코린토스의 사자는 자기가 버려진 아이를 데려다 왕에게 넘겨주었다고 말한다. 마침내 오이디푸스는 남아 있는 유일한 증인인 늙은 양치기로부터 자신이 버려진 라이오스의 갓난아이였고, 코린토스의 길거리에서 아버지인 라이오스를 살해했다는 말을 듣는다. 당황한 이오카스테가 자살하자 오이디푸스도 그녀의 옷에 달린 금 브로치를 뽑아 자신의 눈알을 찌르며 〈내가 눈을 뜨고 있을 이유가 무엇이었소?〉라고 외친다.

이렇듯 존속 살해와 근친상간에 대한 오이디푸스의 강박증에 초점을 맞춘 『오이디푸스 왕』은 배신과 보복에 이은 살인 중독증에서 헤어나지 못하는 그리스의 신화와 비극을 보다 문학적 (허구적)으로 변화시키려는 의도가 엿보이는 작품이다. 한마디로 말해 그리스 비극의 진화가 이루어진 것이다. 무엇보다도 정신 건

209  소포클레스, 앞의 책, 48면.

베니네 가네로, 「신에게 자식들을 부탁하는 눈 먼 오이디푸스」, 1784

강의 회복을 위해 필수적인 음료로서 요청되었던 이 작품은 극도의 정신 병리적 강박증을 영혼의 배설이라는 치유 수단과 대비시키는 극적 효과를 통해 살인 중독에 시달리는 독자에게도 가중되어 온 존재의 중압감과 비극의 피로감을 다소 감소시키는 카타르시스를 체험하게 하기 때문이다.

또한 『오이디푸스 왕』에서 체험하는 그와 같은 강박증과 치유의 과정은 『엘렉트라』에서도 마찬가지였다. 기원전 410년경에 공연된 『엘렉트라』는 10여 년에 걸친 트로이 전쟁에서 승리한 아가멤논이 전리품으로서 왕녀 카산드라를 데리고 귀국한 날 밤에 살해당하자 그의 딸인 엘렉트라가 남동생인 오레스테스와 함께 아버지를 살해한 원수들에게 복수하는 내용의 비극 작품이다.

하지만 신화적 허구를 극화한 것임에도 이러한 비극의 현상을 가리켜 프로이트는 오이디푸스 콤플렉스와 마찬가지로 극단적인 집착과 증오가 낳은 강박증의 결과로 간주한다. 다시 말해 오이디푸스 콤플렉스와는 반대로 생식기 단계(3~5세)의 여자아이는 남자아이에 비해 거세된 자신의 성기에 대한 열등감으로 인해 아버지를 사랑하고 어머니에 대해 반감을 품으면서 어머니와 동일시하려는 강박증을 가지게 된다는 것이다.

훗날 프로이트의 영향을 받은 카를 융Carl Gustav Jung은 이와 같은 정신 병리 현상도 부모에 대한 집착과 증오의 상대가 뒤바뀌었을 뿐 오이디푸스 콤플렉스와 다를 바 없다고 생각하여 〈엘렉트라 콤플렉스〉라고 불렀다. 엘렉트라가 결행한 어머니에 대한 살해도 아버지에 대한 애정과 집착과는 반대로 어머니를 경쟁자로 인식하고 적대시한 데서 비롯되었다는 것이다. 이렇듯 소포클레스의 이 작품들은 부모에 대한 자녀들의 과도한 집착과 증오를 병적 징후로 판단케 하는 사례로서 활용될 만큼 유효한 진단 효과를 가져다주었다.

그럼에도 소포클레스의 『오이디푸스 왕』이나 『엘렉트라』가 추구하는 정신 병리적 카타르시스의 미학은 어찌 보면 『콜로노스의 오이디푸스Oedipus at Colonus』(BC 401경)로 인해 비장미悲壯美를 반감시키는 흠결을 낳기도 했다. 하지만 안티고네의 안내로 찾아온 죽음의 장소인 신역에서 임종을 앞두고 신에게 구원을 갈구하는 그의 초월적 휴머니즘은 염세주의와 비관주의의 디오니소스적 격정과 섞이면서 독자들을 신화와 비극의 경지인 디오니소스적 세계라는 무거운 짐으로부터 해방시키기도 한다. 니체는 이를 두고 다음과 같이 평했다.

> 그리스인들은 그들이 위대한 시기 동안에 디오니소스적 충동과 정치적 충동이 유난히 강력했음에도 불구하고 황홀한 명상에 탐닉하거나 세속적인 권력과 세속적인 명예에 대해 불타는 갈망에 사로잡혀서 자신을 소진하지 않고, 활기를 불어넣어 주면서도 동시에 관조적인 기분으로 이끄는 기가 막힌 포도주가 갖는 것과 같은 저 훌륭한 혼합을 성취하였다.[210]

그러면 니체가 살다 간 19세기의 예술이 그리스 비극을 바라보는 시선은 과연 어떤 것이었을까? 니체의 시선이 아니더라도 그리스 비극은 시대를 달리하며 어떻게 투영되어 왔을까? 레싱과 빙켈만, 괴테와 실러 등의 세기인 18세기만 해도 미술사에서 기독교와 그리스 신화나 비극의 상호 텍스트성, 헤브라이즘과 헬레니즘의 심미주의적 밀월 여행은 끝나지 않았다. 하지만 니체와 프로이트의 세기인 19세기의 심미주의는 상호성보다는 헬레니즘에서, 주로 그리스의 신화와 비극에서 탐미의 욕구를 충족시키려 했다.

210  프리드리히 니체, 앞의 책, 253~254면.

예컨대 미술에서 영국의 빅토리아 여왕 전성기에 물질주의와 실증주의, 산업 문명 자체를 비판하며 이에 저항하려는 의도에서 유미주의 운동으로서 〈라파엘 전파 형제회〉가 출현한 경우가 그러하다.[211] 그들은 당대의 예술적 분위기에 봉사하는 대신 전설적인 문학을 주제로 한 상상과 사유의 세계에로 관심을 돌리려 했던 것이다. 영국의 심미주의 비평가 월터 페이터Walter Pater도 『르네상스사 연구Studies in History of the Renaissance』(1873)에서 당시를 풍미하던 낭만주의와 실증주의의 원동력을 그리스의 사상과 예술 정신에서 찾고자 했다. 그는 르네상스 이후 그리스 정신이 유럽의 정신 문화에 어떻게 영향을 끼쳤는지를 재조명하려 했다.

영국의 프레더릭 레이턴이나 로세티를 비롯한 라파엘 전파 형제회의 작품들에서도 보듯이 이러한 예술 운동과 지적 경향성은 19세기의 미술사에서도 마찬가지이다. 과학주의와 실증주의를 배경으로 한 모네의 인상주의와 쿠르베의 사실주의가 19세기 미술 운동을 주도함에도 불구하고 한편에서는 그리스 비극의 허구적 상상력에 매혹된 복고적 심미주의 화가들이 〈오이디푸스 효과〉를 캔버스 위에 실현시킴으로써 19세기 미술사의 내포는 물론 외연도 그만큼 풍요롭게 했다.

이를테면 하인리히 푸젤리Heinrich Fuseli의 「오이디푸스의 죽음」(1784)과 「아들 폴뤼니케스에게 저주를 내리는 오이디푸스」(1786)를 비롯하여 장앙투안테오도르 기루스트Jean-Antoine-Théodore Giroust의 「콜로노스의 오이디푸스」(1788), 샤를 테브냉Charles Thévenin의 「오이디푸스와 안티고네」(1796), 장오귀스트도미니크 앵그르의 「스핑크스의 수수께끼를 설명하는 오이디푸스」(1808), 요한 페테르 크라프트Johann Peter Krafft의 「오이디푸스와 안티고네」(1809), 알렉산더 코큘러의 「오이디푸스와 안티고네」(1828), 안토

211    니콜 튀펠리, 『19세기의 미술』, 김동윤, 손주경 옮김(서울: 생각의 나무, 2002), 111면.

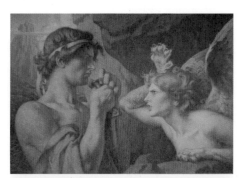

프랑수아 에밀 에어만, 「오이디푸스와 스핑크스」, 1903
페르 비켄베르크, 「오이디푸스와 안티고네」, 1833

니 브로도프스키Antoni Brodowski의 「오이디푸스와 안티고네」(1828), 페르 비켄베르크Pehr Wickenberg의 「오이디푸스와 안티고네」(1833), 샤를 프랑수아 잘라베르Charles Francois Jalabert의 「테바이를 떠나는 오이디푸스를 이끄는 안티고네」(1842), 구스타브 불랑제Gustave Boulanger의 「유모 에우리클레이아에게 인정받는 오이디푸스」(1849), 귀스타브 모로의 「스핑크스와 오이디푸스」(1864), 니키포로스 리트라스Nikiforos Lytras의 「폴뤼니케스의 주검 앞에서 안티고네」(1865), 장조셉 벤자민콘스탄트Jean-Joseph Benjamin-Constant의 「폴뤼니케스의 주검 앞에서 안티고네」(1868), 에두아르 투두스의 「아내와 아들의 주검 앞에서 오이디푸스의 작별」(1871), 프레더릭 레이턴의 「안티고네」(1882), 피에르 오귀스트 르누아르의 「오이디푸스와 스핑크스」(1895), 프란츠 폰 슈투크의 「스핑크스의 키스」와 「스핑크스」(1904), 프랑수아에밀 에어만François-Émile Ehrmann의 「오이디푸스와 스핑크스」(1903) 등이 그것이다. 그것들을 통해 19세기의 많은 화가들은 밖으로는 또 다른 유혹의 둥지를 만들면서도 안으로는 새로운 유전 인자형을 생성해 내고 있었던 것이다.

㈐ 유혹 인자형의 둥지들: 에우리피데스의 『메데이아』 현상
〈여자 같은 것은 이 세상에 아예 존재하지 말고 여자 없이 (다른 방도로) 아이들이 생기면 좋을 텐데. 그러면 인간에게 불행이란 아예 없을 텐데.〉[212] 이것은 페르디낭 들라크루아의 「자식을 칼로 죽이는 메데이아」(1838)나 그것에 대한 폴 세잔의 모작 「메데이아」(1880~1885)에서도 보듯이 에우리피데스가 『메데이아』에서 자식들을 칼로 잔혹하게 죽인 어미 메데이아의 남편 이아손의 입을 빌려 털어놓은 탄식과 저주의 넋두리였다.

그러면 그리스 신화와 비극에서 가장 포악하고 악랄한 마

212    에우리피데스, 『메데이아』, 김종환 옮김(서울: 지식을 만드는 지식, 2011), 52면.

페르디낭 들라크루아, 「자식을 칼로 죽이는 메데이아」, 1838
안젤름 포이어바흐, 「메데이아」, 1870

녀로 그려진 메데이아는 가해자인가 피해자인가? 그녀는 어느 일 방으로 가를 수 없는 문제의 여신이다. 그 때문에 그리스 신화에서 콜키스의 공주였던 마법의 여신 메데이아의 운명과 삶을 에우리피데스도 상호 타자성에 초점을 맞춰 비극의 전개를 중층화하고자 했다. 그는 욕망과 배신, 저주와 보복의 상호 인과적 얼개를 통해 파멸하는 인간성의 한계 상황을, 즉 인간에게 잠재되어 있는 악마성을 더욱 극단적으로 예시한다. 독자(또는 관람자)로 하여금 가해와 피해의 의미를 되짚어 보게 하기 위해서다. 여기서도 배신한 남편에 대한 보복으로 자식들을 살해하는 것과 같이 3대 비극의 패러다임으로서 치정에 의한 〈살해의 삼각형〉이 여전하기 때문이다. 이 작품은 잔혹성의 정도만 다를 뿐이다.

대개가 존비속을 가릴 것 없이 가족 간에 벌어지는 비극의 광란을 저마다 다르게 그리고 있는 3대 비극 작품들은 불륜이나 치정에 대한 배신과 보복의 삼각관계형이다. 아이스킬로스의 『아가멤논』에서 아가멤논과 클리타임네스트라 사이엔 아이기스토스가 있듯이 소포클레스의 『오이디푸스 왕』에서는 라이오스와 이오카스테스 사이에 오이디푸스가 있고, 에우리피데스의 『메데이아』에서도 메데이아와 이아손 사이에는 그녀가 낳은 자식들이 있다. 그리고 그것들 모두에서 보복의 방법은 살인이다. 살해당한 보복의 피해자가 남편, 부친, 동생과 자식들이라면 살인자는 아내(와 정부), 아들, 누나이고 어머니인 것이다.

이 작품은 세속의 욕망, 즉 부와 권력, 사랑과 성에 사로잡혀 다른 여자(코린토스의 공주)와 바람피우는 남편과 버림받은 아내 사이의 심각한 갈등을 그린 심리극이다. 나아가 배신에 대한 광기 어린 저주와 분풀이로써 남편의 새 여인과 자신의 자식들을 무참히 죽인 모질고 사악한 모정의 치정극이기도 하다. 여기서 에우리피데스는 이아손의 입을 빌어 메데이아를 해충과 악귀 또는

암사자와 바다 괴물 스킬라에 비유할 정도의 마녀로 부각시킨다.
종막(대단원)에서도 이아손은 메데이아에게 비난을 퍼붓는다.

> 천하의 몹쓸 가증스런 인간!
> 나뿐 아니라 제신들, 그리고
> 이 세상 모든 이들이 혐오하는 계집!
> 감히 제 자식을 칼로 찔러 죽이고
> 나를 자식 없는 아비로 만들어
> 파멸하게 한 이 가증스런 계집![213]

하지만 욕망이라는 결여나 부재의 실현 과정이 광란적일수록 비극은 부와 권력에 대한 욕망을, 즉 물욕에 대한 자기 절제를 기대할 수 없는 디오니소스적 광기를 더욱더 발현시킨다. 결여는 비극의 단초일뿐더러 (경우에 따라서는) 그것 자체가 비극이기 때문이기도 하다. 그러므로 결여에 대한 충족 욕구가 광기를 충동할 경우 비극은 발광적일 수밖에 없다.

> 여러분, 난 이미 결심했어요.
> 가능한 한 빨리 내 자식을 죽이고
> 한시바삐 이 땅을 떠나야겠어요.
> (……)
> 어차피 부지할 수 없는 목숨이라면
> 차라리 이 어미 손으로 거두는 게 나아.
> 자, 마음을 단단히 먹자,
> 주저할 필요가 없어, 아무리 끔찍해도.[214]

---

213  앞의 책, 117면.
214  앞의 책, 107~108면.

메데이아가 보여 주는 살인의 광란에서 보듯이 충동의 본질은 가해적이고 가학적이다. 니체가 디오니소스적 충동과 모순에서 비극의 본질과 근원을 찾으려 한 까닭도 거기에 있다. 〈디오니소스 신은 너무나 강력하다. 가장 현명한 적대자조차도 자신도 모르는 사이에 디오니소스에게 매혹되고 마력에 걸려든 상태에서 나락으로 떨어지게 되는 것이다〉[215]라는 주장이라든지 〈아폴론적인 것과 비교할 때 디오니소스적인 것이야말로 현상의 세계 전체를 소생시키는 영원하고 근원적인 예술의 힘으로서 나타나는 것이다〉[216]라는 주장이 그것이다.

이 점은 부와 권력 그리고 사랑과 성에 집착해 온 이아손의 욕망도 다르지 않다. 인간이라는 존재의 〈참을 수 없는 가벼움들〉에 그가 목숨을 걸고자 했던 용기가 그것이다. 죽음과 함께하는 만용은 죽음만큼이나 그 무거움을 견디기 어렵다. 이를테면 숙부인 펠리아스로부터 왕위를 넘겨받으려는 이아손의 모험이 그것이다. 부와 권력의 상징물인 〈황금 양모Golden Fleece〉 ─ 콜키스의 왕 아이에테스가 군신 아레스의 신역에 있는 나무에 걸어 놓고 용으로 하여금 밤낮으로 지키게 했다. 이아손은 왕녀 메데이아가 가르쳐 준 마법의 도움으로 황소와 용을 물리치고 그것을 손에 넣었다 ─ 를 구하러 카스피 해의 동해안에 위치한 콜키스를 향해 아르고스를 비롯한 50명의 용사들과 떠나는 모험이 곧 참을 수 없는 가벼움과 무거움을 이중으로 의미하기 때문이다.

또한 조카를 기만하여 왕위를 고수하려는 펠리아스의 권력 의지가 자신의 죽음을 자초한 경우도 마찬가지이다. 이아손에 대한 사랑으로 눈이 먼 메데이아는 펠리아스를 토막 내어 솥에 넣고 삶아 죽이고 말았기 때문이다. 그 뒤에도 이올코스에서 이아손

215  프리드리히 니체, 『비극의 탄생』, 박찬국 옮김(서울: 아카넷, 2007), 159면.
216  앞의 책, 290면.

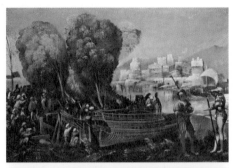

도소 도시, 「아르고 호 원정대의 출발」, 1510
에드문드 둘락, 「메데이아와 이아손」, 1883

이 있는 코린토스로 도망쳐 온 메데이아의 참을 수 없는 살인에의 유혹은 멈추지 않는다. 자신을 버렸다는 이유로 이아손의 새 여자 인 코린토스의 공주에게 마법의 옷과 불을 뿜어내는 황금의 관을 보내 부녀가 처참한 모습으로 최후를 맞이하게 한다. 그럼에도 이 어서 친동생과 자식들까지 죽인 메데이아는 〈정의〉의 여신 테미스 Themis에게 다음과 같이 간청한다.

> 위대한 테미스 여신이여,
> 존경하는 아르테미스 여신이여,
> 비참한 저의 이 고통, 보살펴 주소서.[217]

에우리피데스는 반사회적 인격 장애인 사이코패스와 정의 의 개념을 돌발적으로 대비시킴으로써 독자를 의도적으로 윤리적 혼란 속에 빠뜨리려 한다. 작가는 정신 병리적 메데이아 징후의, 즉 극단으로 치달리는 살인 충동의 피로감을 심리적 갈등과 윤리 적 고뇌로 선회하며 완화시키려는 〈카타르시스 효과〉를 기대하고 있는 것이다. 더구나 에우리피데스는 종막에서 또 다른 정의의 여 신 디케Dike까지 내세운다.

> 아이들의 복수의 원혼과
> 살인을 응징하는 정의의 여신 디케께서
> 널 그냥 두지 않을 것이다.
> 넌 분명 파멸의 구렁텅이에 빠질 거다.[218]

하지만 그리스 신화에서 이아손의 정의의 여신 디케는 메

---

217 에우리피데스, 앞의 책, 17면.
218 에우리피데스, 앞의 책, 122면.

데이아가 간원하는 정의의 여신 테미스와는 모녀 사이일지라도 그 역할과 의미가 다르다. 한마디로 말해 여기서도 메데이아와 이아손이 각각 주문하는 그것들의 의미는 주관적이고 상대적이다.

우선 헤시오도스의 『신통기』에 따르면 제우스의 고모이자 두 번째 아내인 테미스는 눈을 가리고 천칭과 검을 들고 있는 모습을 한 율법의 여신이다. 눈을 가리고 있는 것은 단지 보이는 현상에만 현혹되지 않고 세상을 마음(영혼)의 눈으로 본다는 뜻이고 천칭은 공정과 공평을 뜻하며 검은 불의에 대한 징벌을 의미한다. 테미스는 불공정과 불의를 벌하는 율법의 신인 것이다.

이에 비해 제우스와 테미스 사이에서 태어난 디케는 사람이 살아가야 할 바른 길로서 정도正道를 가리킨다. 절제할 수 없고, 참을 수 없는 욕망으로 인해 부도덕과 부조화에 시달려 온 영혼이 욕망에서 벗어나 바른 길로 나아가는 것이 곧 정의인 것이다. 아이러니컬하게도 사회악의 화신인 메데이아가 요구하는 테미스의 정의는 〈사회적인〉 정의를 강조한다. 그에 비해 양심의 죄를 범한 이아손이 내세우는 디케의 정의는 〈개인적인〉 양심과 영혼의 정의이다. 비극의 본질을 충동의 모순에서 찾으려 한 니체의 지적대로 그들의 정의는 이처럼 서로 이율배반적이고 모순적이다. 그 때문에 『메데이아』에서 보여 주는 상대적인 정의의 개념은 〈소피스트적〉이라고 말해도 지나치지 않다.

그러면 에우리피데스는 왜 그와 같은 정의관을 작품 속에 투영시켰을까? 그것은 이미(BC 458) 아이스킬로스의 3부작 가운데 『아가멤논』의 공연을 지원한 바 있는 페리클레스 시대(BC 490~429) ― 프로타고라스를 비롯하여 고르기아스, 트라시마코스 등의 소피스트들의 전성기이기도 했다 ― 에서도 그의 정치 지도력이 쇠잔해지기 시작할 즈음의 시대 상황과 무관치 않다. 『메데이아』가 공연된 기원전 431년은 아테네를 중심으로 한 델로스

동맹이 펠로폰네소스 전쟁을 시작한 해였을뿐더러 소피스트들에 대해 소크라테스가 반론을 전개하며 거리로 뛰쳐나와야 할 만큼 사회적 분위기도 불안정한 시기였다.

훗날 플라톤이 〈영혼의 상품을 파는 상점의 주인들〉이라고 비난했던 소피스트들은 본래 훌륭한 가문의 젊은이들에게 전통적인 종교나 윤리적 견해에 대해 단지 비판적이고 파괴적인 태도를 갖게 해온 떠돌이 교사들이었다. 〈인간(개인)이 만물의 척도〉라고 주장하는 주관주의 인식론에서뿐만 아니라 그것에 기초하여 선악을 가리는 상대주의 윤리론에서 보더라도 보편 타당성을 부정하는 그들의 파괴적인 진리관은 에우리피데스의 정의의 개념과 무관할 수 없다. 소피스트들 가운데서도 특히 에우리피데스와 소포클레스 등과 동시대인이었던 트라시마코스Thrasymachus의 정의관이 그것이다.

플라톤의 『국가론The Republic』(BC 380)에 따르면 트라시마코스는 불의가 정의로운 생활보다 도움이 된다고 주장한 인물이었다. 그는 불의를 성격이나 판단의 결함으로 간주하지 않았고, 오히려 불의한 사람을 성격과 지성에 있어서 매우 우월한 사람으로 여겼다. 심지어 정의는 얼간이에 의해 추구되며 인간을 나약하게 만든다고까지 주장했다. 그는 정의를 〈강자의 이익〉이라고 생각한 나머지 〈힘이 곧 정의〉라고 믿었던 것이다. 따라서 인간이면 누구나 무한하게 자신의 이익을 적극적으로 추구해 나가야 한다는 것이다. 그가 법률에 대해서도 지배적인 편의 이익을 위해 만들어지는 것으로 간주했던 까닭도 마찬가지이다.

그의 주장에 따르면 법률이 정의를 규정하지만 정의는 권력을 가진 자의 이익이다. 그러므로 그는 〈정의로운 것은 어디서나 강자들의 이익이라는 결론이 매우 타당하다〉고 하여 정의나

도덕마저도 권력에 귀속시키려 했다.[219] 하지만 그와 같은 말세적인 괴변들은 소크라테스로 하여금 반反소피스트 운동을 전개하고 나서게 할 만큼 청년들을 미혹시키고 있었다. 소크라테스가 생각하기에 그들이 주문하는 그와 같은 정의들은 자신들에 대한 〈무지의 소산〉이었다. 그러므로 그는 정의도 누구나 자신의 타고난 덕성과 잠재력arete이 무엇인지를 제대로 파악할 수 있는, 즉 자신에 대한 무지를 올바르게 깨달을 수 있는 진정한 용기에서 비롯되는 것으로 간주했다. 그가 보기에는 〈소피스트적 징후〉의 일례로 간주되는 〈메데이아 현상〉도 마찬가지였을 것이다.

주지하다시피 〈메데이아 현상〉은 일종의 정신 병리 현상이다. 허구적 상상물들 가운데서도 그것이 좀 더 디오니소스적이고 소피스트적이기 때문에 더욱 그렇다. 그 이후에도 그것이 시대를 망라하며 많은 소설가와 시인들 그리고 미술가들에게 유혹 인자형 둥지로서 활용되어 온 까닭도 마찬가지이다. 갈급한 영혼에게는 극적이고 파격적인 현상일수록 유혹적으로 이끌리는 법이다. 메데이아와 황금 양모가 현대 문학뿐만 아니라 미술사를 수놓아 온 이유도 그와 다르지 않다.

이를테면 후고 폰 호프만슈탈Hugo von Hofmannsthal이 번안한 극본 『엘렉트라』(1904)를 비롯하여 유진 오닐Eugene Gladstone O'Neill의 야심적인 3부작 『상복이 어울리는 엘렉트라Mourning Becomes Electra』(1931), 이폴리트 장 지로두Hippolyte Jean Giraudoux의 환상적인 희곡 『엘렉트라』(1937), 장 폴 사르트르가 엘렉트라와 오레스테스의 신화를 기존의 기독교 도덕으로부터 해방시키기 위해 자신의 실존주의적 휴머니즘으로 실험하는 희곡 『파리 떼Les Mouches』(1943) 등에서 보듯이 소포클레스의 『엘렉트라』를 나름대로의 문학 세계

---

219    새뮤얼 이녹 스텀프, 제임스 피저, 『소크라테스에서 포스트모더니즘까지』, 이광래 옮김(파주: 열린책들, 2004), 65면, 재인용.

속에서 재현한 20세기의 희곡 작품들이 그것이다.

그보다도 미술사에서의 통시적인 〈『엘렉트라』 효과〉는 그 이상이었다. 예컨대 조르조네의 영향을 받은 이탈리아의 화가 도소 도시Dosso Dossi의 「아르고호 원정대의 출발」(1510)을 비롯하여 지롤라모 마키에티Girolamo Macchietti의 「메데이아와 이아손」(1570~1573), 살바토르 로사Salvator Rosa의 「용을 사로잡는 이아손」(1665~1570), 장 프랑수아 드 트루아Jean François de Troy의 「황금 양모를 손에 넣은 이아손」(1742~1743)과 「메데이아에게 영원한 사랑을 맹세하는 이아손」(1742~1743), 샤를앙드레 반 루Charles-André van Loo의 「메데이아와 이아손」(18세기), 윌리엄 블레이크의 「삼중의 헤카테」(1795), 베르텔 토르발센Bertel Thorvaldsen의 「황금 양모를 든 이아손」(1803), 페르디낭 들라크루아의 「격노한 메데이아」, 귀스타브 모로의 「이아손」(1865), 프레더릭 샌디스의 「메데이아」, 안젤름 포이어바흐의 「메데이아」, 폴 세잔의 들라크루아 모작 「메데이아」, 에드먼드 둘락Edmund Dulac의 「메데이아와 이아손」(1883), 에벌린 드 모건의 「메데이아」, 빅토르 모테Victor Mottez의 「메데이아」(1889), 알폰소 무하의 「메데이아」(1898), 허버트 제임스 드레이퍼의 「황금 양털」(1904), 윌리엄 워터하우스의 「이아손과 메데이아」(1907) 등이 그것이다.

하지만 미술가들을 유혹하는 에우리피데스의 비극 작품은 『메데이아』뿐만이 아니었다. 그밖에 아가멤논이 아르테미스에게 희생의 제물로 바친 자신의 딸 이피게네이아를 비극의 주인공으로 극화한 작품 『타우리케의 이피게네이아Iphigeneia en Taurois』(BC 414경)에도 적지 않은 미술가들이 이미지의 둥지를 틀었기 때문이다. 이를테면 일찍이 누군가에 의해 선보인 폼페이의 프레스코 벽화 「이피게네이아와 오레스테스의 상봉」을 비롯하여 벤자민 웨스트의 「이피게네이아 앞에 제물로 끌려온 필라데스와 오레

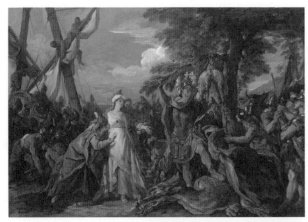

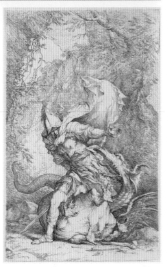

장 프랑수아 드 트루아, 「황금 양모를 손에 넣는 이아손」, 1742~1743
살바토르 로사, 「용을 사로잡는 이아손」, 1665~1670

스테스」(18세기), 아르놀트 하우브라컨Arnold Houbraken의 「이피게네이아」(1700) 등을 거쳐 20세기에도 루이스 빌로테이Louis Billotey의 「이피게네이아」(1935)에 이르기까지 수많은 작품들에서 보듯이 수백 년 동안 시대를 관통하며 저마다의 양식으로 그 비극적 서사에 유혹당한 허구의 이미지들을 담아내고 있기 때문이다.

③ 페트라르카의 시적 둥지: 유혹당하는 파타피지컬 현상들

르네상스는 헬레니즘과 헤브라이즘의 완전한 결합이었다. 하지만 그것은 스콜라주의처럼 기독교 신학과 그리스 철학과의 결합이 아니라 그리스의 고전과 성서와의 새로운 결합이었다. 그것은 이미 13세기 말 단테의 삶과 문학 정신에서 보듯이 그리스의 고전을 부활시키고, 나아가 이를 계승 발전시키기 위해 14세기(중세 말과 근대 초)의 이탈리아 지식인과 예술인들이 보여 준 문화적 오리엔테이션이었다. 예컨대 성직자이면서도 그리스와 로마의 고전을 무엇보다도 종요로운 지남으로 삼아 자신이 지향해야 할 방향을 설정한 프란체스코 페트라르카의 인문주의가 그것이다.

㈀ 인문주의와 월계관
하지만 새 시대를 여는 신지식인 페트라르카는 선구적 경계인marginal man이었다. 그는 중세와 근대 사이에서 고대를 부활시킴으로써 중세의 터널을 빠져나오는 동시에 많은 사람들이 자신이 구축해 놓은 인문주의라는 근대의 문지방을 타고 넘을 수 있도록 영혼의 타울거림도 마다하지 않았기 때문이다. 특히 시대의 경계선에서 그의 역사적 통찰력을 말없이 웅변해 주는 〈페트라르카의 도서관〉이 그것이었다. 그는 근대가 529년 아테네의 철학 학교마저 폐쇄시켰던 중세의 암흑에서 탈출하듯 수도원의 어두운 방 속에 처

박혀 있는 고대 그리스의 원전들을 밝은 세상으로 끄집어내어 그것들로써 많은 이들에게 새로운 지적 욕망들을 자극하거나 충족시켜 주려 했던 것이다.

그리스어판 호메로스의 원전들을 읽을 줄 모르면서도 갖고 있을 만큼 원전주의자인 그가 애써 만든 도서관은 〈지적 살피(경계 표시)〉와도 같은 것이었다. 당시의 선구적 욕망을 가진 전위의 지식인들에게 그것은 고전의 아카이브이자 지식의 보고였을 뿐더러 프레스 센터나 다름없었다. 그가 그리스, 로마의 원전들로 새로운 지적 그물망을 구축함으로써 철옹성 같았던 중세의 기독교적 세계관을 탈구축(해체)하려한 곳도 그곳이었고, 나아가 새로운 시대의 정신적 매트릭스가 될 인문주의의 산실로 활용한 곳도 바로 그 도서관이었다. 다시 말해 그곳은 지적 역류와 반사를 통해 중세에서 고대로 향하게 하는, 그리고 이를 다시 반추하며 근대로 나아가게 하는, 이른바 〈역사의 삼사미(세 갈래)〉를 가능케 하는 데이터 베이스가 되었던 것이다.

경계인 페트라르카에게 중세는 시간적으로 그 끝자락이 손에 닿을 정도로 가까웠던 탓에 낯설지 않았다. 하지만 고대는 그렇지 않았다. 페트라르카를 비롯한 경계인들에게 고대는 중세의 교황과 금욕주의자들이 쌓아 올린 높은 차단벽 때문에, 그리고 그 안에서만 거주하기를 강요받은 천년에 가까운 시간 간격 때문에도 피안의 세계로 느껴졌다. 그럼에도 그들에게 고대는 일찍이 유스티아누스 황제가 출입 금지라고 금 그어 놓은 금단의 지대에 대한 궁금증과 호기심만큼 앞에의 의지를 유혹하는 지식의 고향으로 다가왔고, 어둠을 탈겁하려는 차안此岸에 대한 역사적 반사경으로 여겨졌다.

부르크하르트가 〈기독교적 상상의 세계나 이야기는 사람들이 이미 알고 있는 친숙한 세계였지만 고대 세계는 상대적으로

미지의 세계였고, 많은 것을 약속해 주는 흥미진진한 세계였다는 것, 그리고 이제 두 세계의 균형을 잡아 줄 단테와 같은 인물이 더 이상 나오지 않게 되자 필연적으로 고대가 더 일반인의 관심을 끌 수밖에 없다〉[220]고 말하는 까닭도 마찬가지이다.

　　　주지하다시피 이를 위해 페트라르카가 때맞춰 마련한 지적 살피는 고전주의와 인문주의였다. 부르크하르트의 말대로 〈그가 당대 사람들 사이에서 명성을 얻게 된 가장 큰 이유는 그가 온몸으로 고대를 대변했고, 모든 종류의 라틴 시를 모방했으며, 고대의 제반 문제를 다룬 논문 형식의 서간문을 썼다는 데 있었다.〉[221] 이성적 사유를 통해 인간사에서의 선악을 구별하고 자연의 질서를 설명하려 했던 고대 그리스인들의 에피스테메를 모방하여 그는 신 중심이 아닌 인간 중심의 탈중세적 세계관과 문화를 구축하고자 했다.

　　　대체로 범부의 욕망이 타자가 욕망하는 것에 대한 욕망이듯 페트라르카 역시 성직자이면서도 중세인의 세계관과 문화에 대항하여 고대인들이 알고 있었던 것을 알고자 했고, 고대인들이 썼던 그대로 쓰려고 했으며, 고대인들이 생각하고 느낀 그대로 똑같이 생각하고 느끼려 했다. 당시의 이탈리아 사람들은 모든 문제의 해결책을 고대에서만 구했고, 문학도 고대의 풍을 흉내 내려 했다.

　　　부르크하르트에 의하면 〈활기찼던 14세기의 문화 자체가 필연적으로 인문주의의 완벽한 승리를 향해 나아가고 있었다는 것, 그리고 이탈리아 특유의 정신을 대표한 위인들이 15세기의 끝없는 고대 열풍에 문을 열어 놓은 사람들이었다.〉[222] 한마디로 말

220　야코프 부르크하르트, 『이탈리아 르네상스의 문화』, 이기숙 옮김(파주: 한길사, 2003), 277면.
221　앞의 책, 277면.
222　앞의 책, 276면.

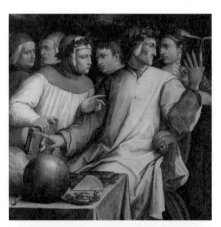

조르조 바사리, 「보카치오, 단테, 페트라르카」, 1563
작자 미상, 「페트라르카의 초상」, 14세기

해 그들은 〈고대의 신드롬〉 속에서 자신들이 주장하는 인문주의 위에 승리의 월계관이 쓰이기를 희망했다. 이를테면 「페트라르카의 초상」이나 르네상스 전성기의 화가 조르조 바사리의 그림 「보카치오, 단테, 페트라르카」(1563)에서 보듯이 그들에게 시인이자 고전주의자임을 상징하는 월계관이 쓰인 경우가 그러하다. 당시의 인문주의자는 시인이자 고전학자로서 일체의 정신 활동을 하는 존재를 가리켰기 때문이다.

실제로 시인에게 월계관을 씌워 주는 시인 대관식은 그리스, 로마 시대부터 전해 오는 전통으로서 황제가 이른바 〈계관 시인poet laureate〉의 탄생을 알리는 통치 행위의 일환이었다. 본래 월계관은 그리스, 로마 신화에서 에로스의 몽니로 인해 아폴론과 최초의 연인 다프네와의 이루지 못한 사랑 이야기에서 비롯된 것이었다. 아폴론은 다프네를 사랑하였고, 어떻게든 그녀를 손 안에 넣으려는 생각밖에 없었다. 그는 아무렇게나 늘어진 다프네의 머리카락을 보고 〈빗질을 하지 않아도 저렇게 아름다우니 곱게 빗으면 얼마나 아름다울까?〉라고 감탄할 정도로 그녀에게 빠져 있었다.

하지만 아폴론은 자기의 구애가 거절당하자 도망치는 그녀를 힘껏 뒤쫓았다. 힘이 빠지고 멱이 찬 다프네는 땅에 쓰러지면서 아버지인 강의 신에게 〈아버지 살려 주세요. 땅을 열어 저를 숨겨 주시던지 아니면 이와 같은 위험을 가져온 저의 모습을 변하게 해주세요〉라고 간청하였다. 이 말이 끝나자 그녀는 이내 아름다운 월계수로 변하였고, 아폴론도 이에 깜짝 놀란 나머지 이렇게 말하였다.

그대는 이제 나의 아내가 될 수 없으니 나의 나무가 되게 하리라. 나는 나의 왕관으로서 그대를 쓰려고 하오. 그

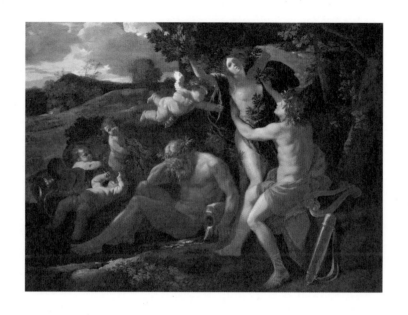

니콜라 푸생, 「아폴론과 다프네」, 1625

리고 나는 위대한 로마의 장군들이 제우스의 신전이 있는 카피톨리노 언덕으로 개선 행진할 때 그들의 이마에 그대의 잎으로 엮은 관을 씌우리라.[223]

이렇듯 로마 시대 이후 월계수 잎으로 만든 화관은 카피톨리노 언덕에서 예술가들의 경연 대회, 즉 고대 그리스의 현악기인 키타라 연주회에서의 우승자나 시인에게 수여되는 영광의 상징물이 되었다. 특히 시인 대관식은 로마의 도미티아누스 황제 때부터 시작되어 5년마다 열렸고, 로마 제국의 멸망 이후에도 중세가 시작되기 전까지 지속되었다. 중세 말에 이르자 부활된 시인 대관식은 단테와 동시대의 시인이자 인문주의자인 알베르티누스 무사투스Albertinus Musatus에게 영광의 기회가 주어졌다. 그는 1310년 파도바의 주교와 대학 총장으로부터 시인의 계관을 받아 신격화에 버금가는 영예를 누렸던 것이다.

하지만 단테는 당연히 월계관을 받을 수 있는 위대한 시인이었음에도 고향 피렌체를 떠나 망명 생활을 해야 했던 탓에 스스로 대관하는 일까지 벌어졌다. 그에 비해 1341년 로마 원로원은 단테를 계승한 시인이자 인문주의자인 페트라르카를 계관 시인으로 결정하였고, 카피톨리노 언덕에서 그에게 월계관을 씌워 주었다.[224]

(ㄴ) 계관 시인의 고전주의와 인문주의

그러면 페트라르카가 계관 시인이 될 수 있었던 까닭은 무엇이었을까? 그것은 적어도 몇 가지의 복합적인 원인들에 의한 〈중층적 결정surdétermination〉의 산물이었다. 월계관을 안겨 준 시인 페트라르

---

223    토머스 불핀치, 『그리스 로마 신화』, 김길연 옮김(서울: 아이템북스, 2009), 39~40면.

224    야코프 부르크하르트, 『이탈리아 르네상스의 문화』, 이기숙 옮김(파주: 한길사, 2003), 280면.

카의 정신세계에는 키케로와 케사르, 단테와 베르길리우스로부터 받은 직간접적인 영향이 〈지배적 원인cause dominante〉으로 작용했다면 그것의 〈최종적 원인cause finale〉은 그의 연인 라우라Laura와의 만남이었다.

단테의 속어 문학이 등장하기 이전까지만 해도 이탈리아에는 외세의 침범으로 내세울 만한 문학적인 문체도 있을 수 없었다. 청신체Dolce stil novo라는 단테의 문체가 주목받는 까닭도 거기에 있다. 하지만 망가진 문체와 양식을 부활시키려는 그들의 노력은 시작에 불과했다. 피렌체가 낳은 15세기의 인문주의자 레오나르도 브루니Leonardo Bruni도 『단테와 페트라르카의 생애Viti di Dante e del Petrarca』(1436)에서 〈이탈리아는 야만인 동고트족과 게르만 민족의 뿌리를 가진 롬바르드족 등 이방인의 침입과 정착으로 문학의 지식은 아주 사라져 버렸다. 특히 롬바르드족은 568년부터 774년까지 2백 년 이상이나 이탈리아에 군림하여 자유를 유린하였다. …… 이렇듯 단테의 시대까지 문학적인 문체라는 것은 아예 없었다. 참다운 문학적 부활은 페트라르카와 더불어 시작되었다. 페트라르카는 그의 천부적인 재능과 창의에 의해 고대의 우아한 문체의 빛을 되찾았던 것이다〉[225]라고 주장하는 까닭도 거기에 있다.

단테가 『신곡』을 이탈리아어로 쓴 것을 애석하게 여긴 페트라르카가 본받으려 한 고대의 우아한 문체는 다름 아닌 키케로(BC 106~43)의 서간문들이었다. 브루니의 주장처럼 이탈리아의 문학에도 고대의 우아하고 아름다운 문체의 빛을 되찾고자 페트라르카는 고전 라틴어 문체의 표본이 되었던 웅변가이자 문필가인 키케로의 여러 연설문과 서한들에서 산문의 전형을 발견하고자 했다. 부르크하르트는 다음과 같이 말한다.

[225] 임영방, 『이탈리아 르네상스의 인문주의와 미술』(서울: 문학과 지성사, 2003), 30면, 재인용.

14세기 이래로 가장 순수한 산문의 원조로 꼽히는 인물은 두말 할 것도 없이 키케로였다. …… 그가 서간문 작가로서 보여 준 친근함, 웅변가로서의 광휘, 철학적 저술가로서의 명쾌하고 명상적인 태도가 이탈리아인의 마음속에 큰 울림을 남겼기 때문이다. 페트라르카는 키케로의 인간적인 약점과 정치가로서의 결점을 잘 알고 있었지만 그것을 즐거워하기에는 그에 대한 존경심이 너무나 컸다. 페트라르카 이래로 서간 문학은 거의 키케로만 모방하여 발전해 왔고, 그 밖의 문학 장르들도 설화를 빼고는 모두 그의 본을 따랐다.[226]

　　이처럼 그리스, 로마 등 고대의 정신을 탁월한 방식으로 구현해 낸 키케로의 아주 유려하고 교양을 갖춘 라틴어 문체는 시간이 지날수록 페트라르카를 비롯한 이탈리아의 인문주의자들에게 산문체의 부활에 지침이 되었다. 심지어 15세기 말에 이르자 키케로의 원전에 나오지 않는 표현은 모두 배격하는 엄격한 키케로주의가 판을 칠 정도가 되었다. 당시 이탈리아의 지식인들에게는 이른바 〈저 영원하고 숭고한 키케로의 문체〉만이 라틴어의 표준이라는 확신이 널리 퍼져 나갔다. 또한 그리스어로 된 각종 학문 용어들을 그가 라틴어로 번역함으로써 근대 이후 이탈리아어를 비롯한 유럽의 모든 언어에 수용된 것도 빼놓을 수 없는 키케로의 공적들 가운데 하나이다.

　　페트라르카에게 키케로의 문체가 산문의 절대적인 전범이었다면 서사시의 표준은 로마 시대의 시인 베르길리우스의 목가풍의 시집 『아이네이스』였다. 페트라르카는 당시의 사회 현실을 역사 속에서 조명한 『아프리카Africa』(1337)나 부와 명예에 매달리

---

226　야코프 부르크하르트, 앞의 책, 327~328면.

고 있는 자신의 정신적인 위기를 맞아 고뇌하는 영혼의 비밀을 고백한『나의 비밀De secreto conflictu curarum mearum』(1342) 등 대부분의 작품을 라틴어로 저술했지만『승리Trionfi』와『칸초니에레Canzoniere』만은 속어인 이탈리아어로 썼다.

　　서사시『아프리카』는 〈한니발 전쟁〉이라고 부르는 제2차 포에니 전쟁(BC 218~202)이 벌어졌던 로마의 전성기를 배경으로 한 서사시였다. 이 전쟁은 카르타고의 한니발 장군이 알프스 산맥을 넘어 북부 이탈리아로 진입하여 로마군과 격돌했으나 패하였고, 전장도 아프리카로 넘어갔지만 기원전 202년 북아프리카의 카르타고 근처에서 로마군의 스키피오 아프리카누스 장군에게 대패함으로써 로마의 승리로 막을 내렸다.

　　하지만 이러한 시대 상황은 르네상스를 애타게 도모하고 있는 이탈리아의 지식인들에게 그리스, 로마에 대한 향수를 불러오기에 충분한 것이었다. 페트라르카의『아프리카』가 근대의 어떤 서사시에도 뒤지지 않는 열성 독자를 확보할 수 있었던 까닭도 거기에 있다. 그 작품은 문체의 아름다움보다도 역사적 배경으로 인해, 즉 스키피오 아프리카누스에 대한 예찬이 14세기 이탈리아의 분위기를 설명하기에 안성맞춤이기 때문에 마치 당대의 실존 인물인 것처럼 그에게 관심을 집중시켰다.

　　부르크하르트도 〈『아프리카』가 나오게 된 타당한 배경을 든다면 그것은 당시는 물론이고 후대의 모든 삶들이 스키피오에 대해 살아 있는 사람인 양 관심을 보였고, 그를 알렉산드로스 대왕이나 카이사르보다 더 위대한 인물로 생각한 점이었다. 근대의 서사시 중 이만큼 당대에 인기가 있었던 것이 과연 얼마나 되고, 역사적인 소재를 취급했는데도 신화를 대하는 느낌을 주는 작품이 얼마나 되는가?〉[227]라고 반문한다.

227　야코프 부르크하르트, 앞의 책, 333면.

또한 이 작품은 페트라르카가 라틴어로 쓴 최고의 서사시로 간주되는 베르길리우스의 서사시 『아이네이스』를 문학적 모델로 삼음으로써 그에게는 키케로와 더불어 로마의 라틴 문학을 받아들이는 또 다른 통로가 되기도 했다. 그는 『아프리카』를 통해 고전주의와 인문주의, 즉 라틴어로 된 로마의 서사시가 지닌 문체의 아름다움과 높은 격조뿐만 아니라 내용에서도 고상하고 높은 차원의 역사적 의미가 근대의 시작과 함께 이탈리아에 격세 유전되기를 고대했다.

단테의 『신곡』과 더불어 14세기의 이탈리아 속어 문학의 연구에 중요한 텍스트는 페트라르카의 『승리』와 『칸초니에레』다. 미완성의 유작으로 남아 있는 『승리』는 그가 만년에 이를수록 내용은 물론 문체와 양식에서도 단테의 영향이 더욱 깊어지고 있음을 드러낸다. 우선 형식에서 『신곡』에서처럼 삼연체terza rima의 운문으로의 복귀가 그것이다.

다음으로, 구성된 내용에서도 여섯 부분으로 된 그 작품은 당시의 정치적 소용돌이 속에서 풍운아의 일생을 보내면서도 베아트리체의 영혼과 끊임없이 대화하며 지상에서 이루어질 수 없었던 사랑을 천국에서의 신성한 사랑으로 승화시키려 한 『신곡』의 영향이 적지 않았다. 단테는 연인과의 애절한 사랑을 천상에서의 영원한 환희 속에서 이루고자 했듯이 페트라르카도 이를 죽음과 함께하는 종말이 아닌 〈영원에의 승리〉로 표현하고자 했다. 예컨대 그가 개선을 자축하듯 노래한 「인간에 대한 사랑의 승리」, 「사랑에 대한 순결의 승리」, 「순결에 대한 죽음의 승리」, 「죽음에 대한 명성의 승리」, 「명성에 대한 시간의 승리」, 「시간에 대한 영원성의 승리」가 그것이다.[228]

더구나 〈사랑의 송가頌歌〉인 『칸초니에레』는 페트라르카가

---

228    박상진, 『이탈리아 문학사』(부산: 부산외국어대학출판부, 2003), 92면.

피렌체 도서관에 있는 「라우라의 초상」, 연대 미상
마리 스틸만, 「페트라르카와 라우라의 첫 만남」, 19세기

평생을 바쳐 연인 라우라에 대한 사랑을 찬미한 366편의 소네트 형식(14행)의 서정시집이다. 이를테면 서시序詩에서부터 시작한 사랑의 비련가悲戀歌들이 그것이다.

> 그대 들어 보구려. 흩어진 시구로 이루어진 그 소리, 그 한탄
> 나 그 안에서 마음의 자양분 취하고
> 내 젊은 날의 첫 실수 위에
> 지금의 나와는 사뭇 달랐던 그때.
> 내가 울며 생각에 잠겼던 다양한 시 속에서
> 헛된 희망과 고통 사이를 헤매며,
> 시련을 통해 사랑을 알게 되는 누군가 있다면,
> 바라건대 용서뿐 아니라 연민까지도 얻으리.
> 이제야 나는 알게 되었네
> 사람들에게 오래도록 조소거리였음을
> 가끔은 스스로 부끄러워진다네.
> 내 철부지 같은 사랑 행각은 수치심이요, 뉘우침이니,
> 분명코 깨달은 바는
> 세상 사람들이 그토록 좋다 하는 연애가 한낱 꿈에 불과한 것을.[229]

페트라르카가 애국심과 민족주의에 호소하며 라틴어로 쓴 서사시 『아프리카』에서 고전주의를 구현하고자 했다면 개인이 겪는 사랑의 고뇌를 이탈리아어로 쓴 『승리』와 『칸초니에레』에서는 인문주의적 서정시의 전형을 보여 주고 있다. 그는 인간적 연정에 대한 내면의 갈등을 종교적 신앙으로 승화시키려는 휴머니즘을 아름다운 시로 수놓고 있기 때문이다. 특히 라우라의 죽음을 안으로 삼키며 자신과의 사랑이 천상으로 승화되길 고대하는 사후의 노래들이 더욱 그러하다.

229    프란체스코 페트라르카, 『칸초니에레』, 김효신 외 옮김(서울: 민음사, 2004), 6면.

포이보스가 인간의 형상을 지녔을 적 사랑했던

그 나무가 뿌리내린 곳을 떠날 때,

제우스의 매서운 번갯불을 새로이 일으키려고,

헤파이스토스는 가쁜 숨을 몰아쉬며 땀을 흘렸네.

카이사르가 아닌 야누스에게 존경을 표하며,

위대한 제우스는 벼락을 치고, 눈을 내리며 비를 뿌리네.

대지는 흐느끼고 태양은 저 멀리 있나니,

다른 곳에 있는 사랑하는 여인을 보기 위하여.

그때 화성과 토성은 담대함을 다시 얻으니,

그 잔인한 별들, 무장한 오리온은

가엾은 항해자의 밧줄과 키를 산산조각 내네.

성난 아이올리스는 포세이돈과 헤라

또 우리 인간에게 깨닫게 하네, 천사와 같이

맑은 얼굴의 그녀가 떠나고 있음을.[230]

이렇듯 그것들은 영혼의 승리를 노래하는 장엄미의 소네트였다. 다시 말해 페트라르카의 『시집』은 길고 어두운 신학의 질곡을 빠져나온 당시의 인문주의자들에게 최고의 긍지를 느끼게 하는 〈환상의 문학〉이었다. 『칸초니에레』가 이탈리아 서정시의 효시로 간주되었던 까닭도 거기에 있다.

㈒ 페트라르카 현상과 상호 텍스트성

페트라르카주의Petrarchismo는 페트라르카의 시풍詩風과 동의어이다. 이탈리아 문학사에서는 그의 시풍이 곧 하나의 주의主義였고 하나의 현상이었기 때문이다. 어떤 주의이든 그것은 이념의 바람이고, 새로운 바람을 일으키는 정신 현상이다. 고전주의와 인문주의를 부활시키려는 르네상스가 진행될수록 인간의 본성에 특별한 관심

230 앞의 책, 124면.

을 보이는 그의 시풍을 모방하려는 시작詩作 운동은 근대를 지향하려는 신드롬들 가운데 하나가 되었던 것이다. 한마디로 말해 그의 시풍은 르네상스의 이상 실현을 위한 문학적 지렛대나 다름없었다.

　　철학사적으로도 그의 인문주의 문학 운동은 스콜라 철학의 엄숙주의와 주지주의에 대한 뿌리 깊은 실큼함이 낳은 반작용이었다. 그가 누구보다도 먼저 그 이전의 시간을 〈암흑의 시대Sec-oli Bui로 규정한 것도 기독교의 도그마와 신학에 묻혀 버린 유럽의 인본주의 정신과 인문주의 문화 때문이었다.[231] 그의 작품들이 중세의 아리스토텔레스적 전통을 비판한 것 또한 삶에 대한 인본주의적 도덕을 강조한 스토아 철학과 매우 가직한 탓이기도 하다. 스토아 철학이자 클레안테스Cleanthes가 신에게 바치는 송시인 「제우스 찬가Hymn to Zeus」에서 노래한 아래와 같은 구절들, 즉 아래의 싯귀들은 앞에서 인용한 페트라르카의 시를 비롯하여 『칸초니에레』의 여러 시들을 연상시키기에 충분하다.

　　　오, 제우스, 번개를 든 채 구름 속에 거하시는 명령자시여,
　　　모든 것을 주시는 당신이 나서서
　　　중대한 과오에서 인간을 구해 주소서.
　　　아버지여, 그들의 영혼에서 구름을 걷어 주시어,
　　　적절하고 확실하게 모든 것을 지배하는 당신의 법칙을
　　　그들이 파악하게 하소서, 우리에게 그런 영예를 베푸신다면
　　　다시금 당신을 경모하면서 당신의 위업을 노래할지니.
　　　그것이야말로 유일한 우리 인간에게 마땅한 일.
　　　우주의 법칙을 언행에서 영원토록 올바르게 찬미하는 것보다
　　　더 높은 보상은 신도 인간도 누리지 못할지니.[232]

231　이광래, 『미술 철학사 1』(서울: 미메시스, 2016), 60면.
232　한스 요하힘 슈퇴리히, 『세계철학사』, 박민수 옮김(서울: 이룸, 2008), 294~295면, 재인용.

그것은 페트라르카주의의 특징 가운데 하나가 된 인본주의 ─ 〈중대한 과오에서 인간을 구해 주소서〉라고 제우스에게 올리는 클레안테스의 기도처럼 ─ 가 후기 스토아 학파인 세네카, 키케로, 마르쿠스 아우렐리우스를 통해 로마 문화의 정신적 토대가 되었기 때문이기도 하다.

르네상스 문학 연구자인 찰스 나우어트Charles Nauert도 〈페트라르카가 역사적으로 중요한 의미를 갖는 것은 그가 잃어버린 저작들을 찾고자 노력했기 때문이 아니라 기독교적 고전주의자들이 항상 부딪힐 수밖에 없었던 내적 갈등을 해결하려 했기 때문이다〉[233]라고 주장한다. 이렇듯 그는 페트라르카를 중세 이래 이제까지 인간들이 보여 온 성속聖俗 간의 갈등을 신에 대한 죄책감이 아닌 인간애로써 극복하려 한 선구적 인물로까지 그려 내고 싶어 했던 것이다. 나아가 부르크하르트가 〈페트라르카는 오늘날 우리들 대다수의 마음속에 위대한 이탈리아 시인으로 살아 있다〉[234]고 주장하는 까닭도 마찬가지이다.

페트라르카의 문학과 당시의 새로운 미술과의 상호 텍스트성은 르네상스 미술 양식의 길잡이가 되어 준 조토에 대한 단테와 페트라르카 그리고 보카치오의 반응만으로도 그 가리사니가 되고도 남는다. 조토는 누구보다도 먼저 고뇌하는, 속된 인간 자신의 얼굴로 시선을 되돌린 회화들을 선보였다. 예컨대 1325년 그리스도와 같은 성인의 초상이 자리 잡아야 할 근엄하고 성스러운 산타크로체 성당의 바르디 예배당에 세상사의 고뇌에 잠긴 구도자의 얼굴을 자화상처럼 그려 놓은 「프란체스코의 이야기: 갑자기 나타난 영혼」이나 스크로베니 예배당의 「부정不貞」(1304~1306), 또는 심각한 표정을 한 「결혼 행렬의 처녀들」

---

233  찰스 나우어트, 『휴머니즘과 르네상스 유럽 문화』, 진원숙 옮김(서울: 혜안, 2003), 55면.
234  야코프 부르크하르트, 『이탈리아 르네상스의 문화』, 이기숙 옮김(파주: 한길사, 2003), 277면.

(1304~1306) 등이 그것이다. 이처럼 당시의 시대 상황을 누구보다도 먼저 눈치 챈 그는 고뇌하며 슬퍼하는 군상과 그들의 마음 상태를 읽어 내고 있었던 것이다.[235]

이에 대해 단테는 『신곡』에서 조토의 프레스코화가 울리는 세기의 파열음에 응답하길 〈이제 조토의 시대가 왔으니 다른 사람의 명성은 사라졌다〉고 찬탄한다. 그뿐만 아니라 보카치오도 『데카메론』에서 다음과 같이 극찬했다.

> 조토는 천재 화가였습니다. 그의 천재적 재질로 말할 것 같으면 만물의 어머니이며 천체의 끊임없는 운행을 담당하는 자연이 더 이상 아무것도 그에게 보탤 것이 없을 정도로 탁월했다고 합니다. …… 말하자면 조토는 미술에 다시 빛을 주는 사람이었습니다. 수 세기 동안 몇몇 미술가들의 과오로 인해 미술이 지성인의 머리에 호소하기보다 무지한 사람들의 눈만을 즐겁게 하는 데 묻혀 버리고 말았는데, 이제 그가 피렌체 미술에 영광의 빛을 주는 사람이 된 것이지요.[236]

조토와 동시대인이었던 페트라르카는 그를 찬양하고 존경하는 마음에서 그의 작품들을 소장하고 있었을뿐더러 그의 미학이 추구하는 인본주의 정신으로부터 시적 영감을 얻기도 했다. 또한 페트라르카는 조토뿐만 아니라 당시의 새로운 미술 운동에 대해서도 적지 않은 관심을 보이며 유혹을 느꼈다. 그가 프랑스의 아비뇽에서 이탈리아의 인본주의가 출현할 시기에 나타난 〈아비뇽 화파〉의 시모네 마르티니를 만나자 로마의 시인 베르길리우스

235   이광래, 『미술 철학사 1』(서울: 미메시스, 2016), 60~61면.
236   조반니 보카치오, 『데카메론 2』, 박상진 옮김(서울: 민음사, 2014), 315면.

시모네 마르티니, 『아이네이스』 필사본 표지화, 1336

를 전 세계의 모든 학자들을 사로잡을 능력을 가진 시인으로 찬양하기 위해 자신이 만들고 있는 중인 『아이네이스』의 필사본에 들어갈 표지화와 삽화를 부탁한 것도 그 때문이었다.

본래 이탈리아의 두초Duccio di Buoninsegna가 창시한 〈시에나 화파〉 — 설명적인 도해성과 세련된 장식성을 표현하기 위해 소극적이지만 온화하고 부드러운 정서를 중시하는 — 의 일원이었던 마르티니는 교황의 부름을 받고 아비뇽에 간 이래 조토의 세밀한 구성과 프랑스 고딕 양식의 정교하고 치밀함을 통합하여 이른바 〈아비뇽 화파〉를 출현시켜 더욱 유명해진 화가였다. 그뿐만 아니라 마르티니는 페트라르카의 요청으로 여러 장의 초상화를 그림으로써 고대 이후 왕이나 성인(또는 교황)이 아닌 일반인(속인)의 초상화를 그린 최초의 화가라는 칭호를 얻기도 했다.[237]

## ④ 보카치오의 〈휴머니즘은 실존주의다〉

역사는 구축construction과 탈구축déconstruction이 자리다툼을 번갈아 하며 전개된다. 본디 자리바꿈하는 탈구축과 구축은 역사라는 한 몸의 양면이다. 하지만 역사는 그렇게 자리바꿈하면서 면모를 일신한다. 역사는 자리바꿈을 〈누보테nouveauté, newness〉, 즉 〈새로움〉이나 〈현대성〉 또는 〈독창성〉이라고 부를 만큼 전후의 양상을 달리하는 것이다.

이를테면 소생과 부활을 뜻하는 르네상스가 그것이다. 문학사와 미술사에서 르네상스와 더불어 장르마다 개전開戰을 알리는 화살처럼 〈누보테nouveauté〉를 뜻하는 〈효시嚆矢〉가 유달리 많던 것도 그 때문이다. 문학과 미술의 역사에서 르네상스를 구현해 낸 탈구축과 구축의 양상들이 그만큼 〈획기적epochal〉이었던 것

237　제라르 르그랑, 『르네상스』, 정숙현 옮김(서울: 생각의 나무, 2002), 52~53면.

이다. 그것은 르네상스가 중세 저편의 것(고전)을 탈구축의 기반으로 삼으면서도 그와 다른 〈독창적인 새로움〉(인문주의)을 구축하고자 했던 탓이다.

　　문학사에서 프란체스코 페트라르카의 서정시가 인문주의적인 근대시의 효시이고 전범이었듯이 조반니 보카치오의 소설『데카메론Decameron』(1353)은 근대 정신을 구현한 산문 문학의 효시였다.『데카메론』은 중세의 신본주의를 탈구축하고 인간이 스스로의 운명과 싸우며 극복하려는 인본주의를 적극적으로 구축함으로써 단테의『신곡』에 비유하여 〈인곡umana commedia〉이라고 불리기도 한다. 보카치오가 근대 소설의 시조로 간주되는 까닭도 거기에 있다.

　　월계관을 쓰고 있는 초상화에서 보듯이 보카치오는 시인으로서도 모두에게 계관 시인 페트라르카보다 못지않게 대접받고 있다. 1511년 교황 레오 1세가 서명실을 장식하기 위해 산치오 라파엘로에게 벽화를 주문하자 고전주의와 인문주의를 강조하는 상상화「파르나소스」(1511)로 답한 경우가 그러하다.

　　이 벽화는 뮤즈(시와 노래)의 여신들이 태어난 파르나소스 산과 월계수들, 그리고 현악기를 연주하는 아폴론의 모습에서 보듯이 월계관을 쓴 호메로스, 베르길리우스, 단테와 더불어 보카치오를 등장시킴으로써 위대한 시인들을 통해 고전주의와 인문주의가 결합된 르네상스 정신의 배경을 교황에게 설명하고 있다. 여기서는 라파엘로가 철학, 신학, 법학 예술 가운데 예술의 본질과 아름다움을 부각시키고 있는 것이다. 페트라르카는 그리스어를 해독할 수 없음에도 호메로스의 작품들을 애장품으로 여길 만큼 고전주의자였지만 보카치오는 아예 그리스어 전문가인 레온치오 필라토Leonzio Pilato의 도움을 받아 3년 간『일리아드』와『오디세이』를 라틴어로 번역할 정도로 그리스 고전시의 마니아였다.

보카치오는 누구보다도 단테의 영향을 많이 받은 르네상스를 대표하는 시인들 가운데 한 사람이었다. 그가 단시, 영웅시, 우화시, 서정시 등 사랑을 주제로 한 여러 편의 시들을 남긴 탓이다. 예컨대 단시 「디아나의 사냥」을 비롯하여 크레세이다를 향한 트로이올로의 불행한 사랑 이야기를 다룬 8행의 영웅시 「일 필로스트라토」(1338) ─ 곧이어 그 작품에서 영감을 얻은 제프리 초서Geoffrey Chaucer와 17세기 초의 셰익스피어는 비극 「트로이올로와 크레세이다」를 썼다 ─ 와 「피에졸레의 요정 이야기」(1344~1345), 테베 전쟁 중 친구 사이인 아르치타와 팔레모네가 에밀리아를 두고 목숨 건 사랑의 결투를 벌이다 결국 아르치타가 죽는 비극적인 주제의 8행시 「테세이다」(1339~1340), 우화시 「사랑의 환상」(1342~1343), 당대의 사건들에 대한 우의적 표현의 「목가시」(1351~1366) 등이 그것이다.

㈀ 『데카메론』과 상상하는 미술

하지만 〈보카치오〉하면 『데카메론』이 저절로 연상될 만큼 『데카메론』은 그의 이름을 지시하는 대명사가 되었고 불후의 명작이 되었다. 그 작품은 지금까지 6백여 년간 마르지 않는 영감의 샘이 되어 오고 있기 때문이다. 〈10일〉을 의미하는 그리스어 〈deka hemerai〉에서 유래한 『데카메론』은 열 명의 청춘 남녀가 흑사병(페스트)이 창궐하는 극한 상황에서 열흘 동안 전개하는 1백 가지의 이야기를 모아 놓은 인간 예찬론이다.

이 작품은 1348년 초여름 흑사병으로 가족과 친척, 친구와 동료들이 무참히 죽어 나가는 처참한 상황에서 18~27세의 여성 7명과 3명의 남성이 피렌체 근교의 천국과 비슷한 별장에 모여 매일 저녁 식사 후부터 잠들기 전까지 인간들의 세속적인 농담弄談이나 음담淫談으로 말잔치를 벌이는 야담野談과 야화夜話 모음집

라파엘로 모르겐, 「보카치오의 초상」, 1822
라파엘로 산치오, 「파르나소스」, 1511
중앙엔 아폴론이 월계수 나무 아래에서 비올라를 연주하고, 그
왼쪽으로 월계관을 쓴 보카치오, 베르길리우스, 호메로스, 단테가
보인다.

이었다. 19세기 이탈리아의 문학 비평이 프란체스코 데 상크티스 Francesco de Sanctis가 이 허구적인 인간 예찬론을 단테의 『신곡』과 대비시켜 〈인곡人曲〉이라고 평한 까닭도 거기에 있다.

보카치오의 이 작품이 지금까지도 주목받는 이유는 〈산문의 본보기〉가 되었다는 점에 있기보다 엄혹한 현실에서도 일상생활의 즐거움으로 지난한 삶을 위로하고 인간에 대한 의미를 되새기게 한다는 데 있다. 예컨대 그가 서문에서 밝힌 〈제가 할 수 있는 지원, 그러니까 저의 위로가 보잘것없을 수도 있습니다. 하지만 저의 위로를 필요로 하는 분들에게 더 큰 관심을 쏟고 싶습니다. 그것이 더 보람 있고 더 값진 일일 테니 말입니다〉[238]라는 고백이 그것이다.

이를 위해 보티첼리가 다섯 째날 여덟 번째 이야기에서 귀족의 위선과 독선을 상상으로 묘사한 「나스타지오의 역사」(1483)에서 보듯이 백 가지의 이야기에는 새타이어satire도 있고, 카타르시스catharsis도 있다. 거기엔 골계滑稽도 있고, 해학諧謔도 있다. 잡담도 있고, 희롱도 있다. (일곱 번째 날에서) 그가 당시 귀족들의 위선적이고 고루한 사고방식과 관습을 풍자하는가 하면 〈말은 좋은 말이든 나쁜 말이든 박차가 필요하고, 여자는 좋은 여자든 나쁜 여자든 몽둥이가 필요하다〉[239]와 같은 여성 비하적 농담을 주저하지 않거나, 심지어 아홉 번째 날의 두 번째 이야기에서는 수녀원에서 일어나는 귀족 출신의 젊고 아름다운 수녀 이사베타의 욕정과 정사情事에 대해 다음과 같이 외설적이고 관능적인 풍자까지도 마다하지 않는 까닭이 거기에 있다.

현장을 잡느라 너무나 분주하고 흥분한 수녀들과 수녀

238  조반니 보카치오, 『데카메론 1』, 박상진 옮김(서울: 민음사, 2015), 17면.

239  조반니 보카치오, 『데카메론 3』, 박상진 옮김(서울: 민음사, 2015) 250면.

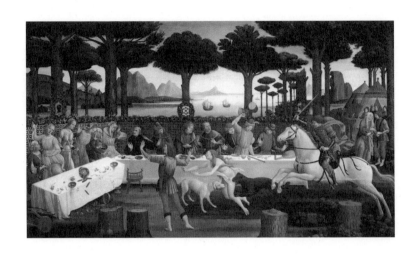

산드로 보티첼리, 「나스타지오의 역사」, 1483

원장이 방문 앞에 이르자 수녀들은 경첩이 떨어져 나가도록 일시에 문을 향해 몸을 던졌어요. 그렇게 우르르 방으로 들이닥치고 보니, 두 남녀가 침대 위에서 서로를 끌어안고 있는 것이었어요. 두 사람은 갑작스런 침입에 놀라서 어쩔 줄 몰라 꼼짝도 하지 못했어요. 젊은 수녀는 즉각 다른 수녀들에게 잡혀서 수녀원장의 명령에 따라 집회소로 끌려갔어요. 한편, 청년은 그곳에 남아 옷을 챙겨 입으면서 무슨 일이 생기는지 보고 있었어요.[240]

하지만 첫 번째 날의 생생한 기록에서부터 〈그 휘몰아치는 죽음에 이르는 역병 앞에서는 어떤 인간의 지혜도, 대책도 소용이 없었지요〉라고 절망하면서도 이 작품이 의도하는 바는 인생에 대한 찬미였다. 예컨대 넷째 날은 불행한 사랑의 이야기를 하고, 여섯째 날도 재난이나 치욕을 피하는 격언들을 생각하게 하면서도 아홉째 날은 각자가 좋아하는 것을, 마지막 날은 사랑이나 다른 모험을 관대하고 도량 있게 행한 사람들의 이야기로 막을 내린다.

이렇듯 이 작품은 상크티스의 평대로 인간을 참을 수 없는 극도의 불안감에 빠져들게 하는 〈죽음〉이라는 극한 상황 속에서도 구원의 안식처이자 신앙의 모태인 교회를 뒤로한 채, 이를 조롱하듯 이른바 〈즐거운 장소loci amæni〉를 선택한다든지 삽화「운명의 수레바퀴」에서 보듯이 실존의 참을 수 없는 〈무거움〉 대신 리비도의 충동과 같은 참을 수 없는 〈가벼움〉을 매일 밤의 화제로 삼음으로써 신에 대한, 그리고 사경死境에 내몰린 감당할 수 없을 불안감에 대한 인간의 승리를 격려하고 예찬하고자 했다.

제2차 세계 대전의 종전을 전후하여 실존 철학자 사르트르가 죽음에 대한 불안과 절망이 뒤덮고 있는 당시의 급박한 상황

240  앞의 책, 193면.

『데카메론』 중 「운명의 수레바퀴」, 1467
7명의 여인과 3명의 남자를 그려 넣은 삽화

을 『출구 없음Huis-clos』(1944)에 이어서 『실존주의는 휴머니즘이다 L'existentialisme est un humanisme』(1946)라고 선언했듯이 보카치오도 이 작품을 통해 전쟁보다도 더 손쓸 수 없는 극한의 상황을, 즉 죽음 의 역병과 싸워야 하는 당대인의 실존적 상황을 〈우마나 코메디 아umana commedia, human commedy〉라는 〈휴머니즘〉 ― 그것은 단테 이 래 새로운 철학 혈통으로 자리 잡고 있는 중이다 ― 으로 역설逆說 했다. 다시 말해 그는 훗날 사르트르에게는 데자뷰가 되었을지도 모를 『인곡』이라는 소설로 〈휴머니즘은 실존주의다L'humanisme est un existentialisme〉를 외치고 있었던 것이다. 그것은 마치 유럽을 전쟁의 공포의 도가니로 몰아넣고 있던 제1차 세계 대전 중임에도 윌리 엄 워터하우스가 평화를 상상하며 그린 「데카메론의 한 이야기」 (1916)가 그것을 대변해 주고 있는 듯하다.

또한 보카치오는 10일간의 이야기를 〈이 책의 서두가 여러 분의 마음을 무겁고 지겹게 하지 않을까 걱정됩니다. 죽음에 이르 는 전염병, 그것을 보았거나 겪은 사람에게 끔찍한 마음의 슬픔을 안겨 준 고통스러운 기억은 사라졌는데 그 얘기를 또 꺼내니 말입 니다〉[241]라고 조심스럽게 시작하면서도 이내 자신의 윤리 의식과 도덕론을 우회적으로 강조하고 있다. 우선 『데카메론』의 등장인 물을 망라한 삽화에서 한 줄로 둘러앉아 있는 7명의 정숙한 여성 과 3명의 남자들의 발 아래에 붙여진 이름이 시사하는 의미가 그 것이다.

다시 말해 Neifile, Paminea, Emilia, Filomena, Faimmetta, Elissa, Lauretta 등 여성 7명과 Panfilo, Dionea, Filostrata 등 남성 3명 의 이름은 특정한 고유 명사로 붙여진 것이 아니었다. 그것들은 플라톤이 강조하는 4주덕Four Main Virtures ― 통치자의 〈이성이 지녀 야 할 덕인 지혜〉, 무인의 〈기개가 펼쳐야 할 덕인 용기〉, 서민 대

---

241  조반니 보카치오, 『데카메론 1』, 박상진 옮김(서울: 민음사, 2015), 21면.

윌리엄 워터하우스, 「데카메론의 한 이야기」, 1916

중이 〈물욕을 다스려야 얻을 수 있는 덕인 절제〉, 전체의 〈조화를 실현시켜 주는 덕인 정의〉(공정) 등 — 처럼 인간이 일상생활에서 지켜야 할 주요한 덕목을 상징하는 우회적 표현들이었기 때문이다.

이를테면 Paminea가 〈신중함prudence〉의 덕을, Emilia가 〈믿음faith〉을, Panfilo가 〈사랑love〉을, Faimmetta가 〈절제temperance〉를, Neifile가 〈소망hope〉을 의미하듯 그들의 이름은 인간이면 누구나 일상생활에서 지켜야 할 4가지 덕목인 절제, 용기, 신중, 정의와 종교생활에서 지켜야 할 3가지 덕목인 믿음, 사랑, 소망 등 7가지의 덕목들을 함의하는 것들이었다. 이는 아마도 플라톤의 4주덕에다 중세의 기독교인들이 지켜야 할 3가지 덕목들이 더해진 결과였을 터이다.

제2차 세계 대전 이후 철저하게 무신론자가 된 사르트르가 〈운명애amor fati〉를 역설하는 니체의 인생관을 받아들여 누구에게나 구세주의 구원에 대한 믿음 대신 자신이 선택한 현존재로서의 삶과 실존적 운명을 사랑하라고 강조하지만 중세의 끝자락에서 단테의 영향을 크게 받은 보카치오는 윤리관에서만큼은 신의 사망(니체)이나 부재(사르트르)를 외치는 그 무신론자들과는 달리 기독교적 신앙과 사유의 흔적이 역력하다.

예컨대 그가 〈하느님이 무한한 은총을 베푸시어 우리로 하여금 약탈과 폭력에서 명성을 구하지 않고 불멸을 약속하는 시에서 찾도록 하심은 우리 가슴속에 다시 고대인과 같은 영혼을 심어 주시는 것이니, 이 은총을 대한 후로 나는 그가 이탈리아라는 이름을 긍휼히 여기신다고 믿고 그렇게 바라게 되었습니다〉[242]라고 고해하는 경우가 그러하다. 그의 유신론적 휴머니즘이 무신론적

<hr />

242  야코프 부르크하르트, 『이탈리아 르네상스의 문화』, 이기숙 옮김(파주: 한길사, 2003), 319~320면, 재인용.

인 인간 중심주의를 주장한 사르트르의 휴머니즘과 다를 수밖에 없는 까닭도 거기에 있다.

(ㄴ) 보카치오의 단테주의

단테는 중세라는 신국Civitate Dei의 하늘문을 나와서 인간 세상Civitas mundi의 새문안으로, 즉 르네상스로 들어가는 출입문의 열쇠나 다름없었다. 그는 르네상스의 시인이나 인문주의자일수록 간접적으로라도 영향을 받지 않은 사람이 과연 있을 수 있을지를 반문할 정도의 존재였다. 단테는 그렇게 물을 수 있을 만큼 르네상스의 튼튼한 매트릭스였고, 인문주의의 힘센 지렛대였기 때문이다. 철학에서 동시대인이었던 윌리엄 오컴William of Ockham 같은 유명론자 Nominalist나 신비주의자 요하네스 에크하르트Johannes Eckhart처럼 문학에서도 격동과 혼돈의 시대를 지남指南했던 단테가 13세기 말에서 14세기 전반에 이르는 르네상스 문화에 대한 에피스테메가 되어 온 까닭도 마찬가지이다.

특히 보카치오에게는 더욱 그러했다. 오만하고 배타적이며, 그래서 탈중세적이었던 페트라르카와는 달리 중세를 문학적 배경으로 삼았던 단테는 보카치오에게 단절의 이음매가 되기에 충분한 징검다리로 간주되었다. 그 때문에 그는 〈단테의 사상적, 지적 위대함을 찬미하고 그를 시의 영웅으로 표현하며, 높은 지혜와 완벽한 형식의 총체로 받드는 내용의 『단테의 생애Vita di Dante』와 『신곡』의 비유적 의미와 역사적, 고전적, 신화적 자료들을 밝혀내는 데 주력한 신곡의 『해설서Commento』[243]에서 그에게 직접적인 경의를 표하는가 하면, 「단테를 찬미하는 소논문Trattatello in laude di Dante」에서는 그를 더욱 예찬하는 데 주저하지 않았다.

단테로부터의 영향은 그뿐만이 아니었다. 보카치오의 산

---

243  박상진, 『이탈리아 문학사』(부산: 부산외국어대학교출판부, 1997), 99~100면.

문 문학의 저변에 자리 잡고 있는 여러 가지의 간접적인 징표들이 그가 이념적으로 단테주의자였음을 입증해 주고 있기 때문이다. 이를테면 완전수 10과 그 제곱인 1백에 대한 의식이 그것이다. 보카치오는 우선 작품명부터 그리스어의 〈10일〉을 의미하는 『데카메론』으로 정했다. 또한 그 소설의 등장인물도 10명의 남녀로 한정한 뒤, 그들로 하여금 매일 저녁 한 가지씩 이야기하도록 함으로써 10일간 1백 가지의 이야기가 전개되게 했던 것이다.

보카치오는 그 소설의 문체에서 단테의 표현을 차용하거나 모방을 통해 그에 대한 존경을 표시하는 데 그치지 않았을뿐더러 그와 같이 『데카메론』의 구성에서도 망설임 없이 『신곡』을 모방했다. 다시 말해 단테가 『신곡』을 지옥의 34편, 연옥의 33편, 천국의 33편 등 1백 편의 시로 구성한 것을 모방하여 보카치오도 『인곡』을 1백 편의 이야기로 구성한 것이다.

또한 그가 등장 인물들의 이름을 통해 우회적으로 제시하려 한 7가지의 덕목도 기본적으로는 고대에서 중세에 이르는 동안 교양인들에게 인간의 존엄성을 고양시키기 위해 요구되어 온 보편적 윤리 의식을 반영한 덕목들이었다. 하지만 그것들은 『신곡』에서 인간을 지옥과 연옥의 나락으로 떨어지게 할 수밖에 없었던 7가지의 악덕들 — 탐욕, 폭식, 허욕, 질투, 오만, 나태, 격노 — 과 대비시키고자 보카치오가 의도적으로 제시한 것들이었다.

⑤ 셰익스피어의 문학 철학: 욕망의 계보학과 파타피지컬리즘

햄릿: 호레이쇼, 사람이 죽어 흙이 되면 어떤 천한 용도로 사용될는지 알게 뭐란 말인가? 알렉산더 대왕의 존엄한 유해가 마지막에는 술통 마개가 될는지 모른다는 것도 상상해 볼 수 있잖아?

호레이쇼: 그렇게 상상하는 건 지나친 상상일 텐데요.

햄릿: 아니야 조금도 지나칠 건 없어. 추리는 이렇게 진행되는 거야. 알렉산더 대왕은 죽는다. 그래서 진토로 돌아간다. 진토는 흙이다. 사람이 흙으로 진흙 반죽을 만든다. 그러니까 결국 알렉산더 대왕이 변해서 된 진흙 반죽으로 맥주 통 마개를 만들 수 있다는 말이 되잖아? 제왕 시저는 죽어서 흙이 되면 구멍을 때워서 바람막이가 될 수도 있어. 아, 일세를 풍미하던 그 흙덩이가 지금은 벽을 때워 찬 겨울바람을 막다니!

이상은 『햄릿』에서 그가 호레이쇼와 인생과 권력의 무상함을 이야기하는 구절들이다. 셰익스피어는 삼단 논법식으로 연역적 추론을 전개하며 나름대로의 논리에 충실하려 한다. 권력 의지의 부질없음과 권력 욕망의 허망함이 그 의지와 욕망의 절대적 크기 이상이었음을 강조하기 위해 극단적인 비유나 수사까지도 마다하지 않고 있다. 페르시아 제국을 멸망시키고 로마 제국을 건설한 알렉산더 대왕에서 로마 시대의 절대 권력을 상징하는 율리우스 카이사르로 비유를 이어 가듯 셰익스피어에게 절대 권력의 계보는 비극의 계보나 다름없어 보일 정도였다.

(ㄱ) 욕망의 계보학과 비극의 탄생

신과 인간의 탐욕이 공조와 공모를 경연하듯 꾸며진 고대 그리스의 비극 작품들이 그랬듯이 셰익스피어의 4대 비극 작품들도 권력 욕망이 만들어 내는 치명적인 멍 자국들을 제가끔 다르게 모자이크해 놓았다. 시대와 역사를 살피기에 눈치 빠른 작가들일수록 그들이 지닌 글쓰기 욕망은 절대 권력에 대한 일반인들의 구토와 염증을 놓칠 리 없기 때문이다. 또한 그것은 그 기분과 느낌들을 대

리 배설해 주고픈 작가들의 욕망 탓이기도 하다. 그래서 그들은 신화에서든 현실에서든 차안에서 권력이 욕심이나 몽니 부린 볼썽사나운 풍경과 얼룩진 자국들을 비극으로 글쓰기했을 것이다.

모든 권력은 처음부터 그리고 본질적으로 그에 대한 진저리를 품고 있다. 니체가 『비극의 탄생』에서 권력으로 간주한 기독교를 애초부터 근본적으로 삶이 삶에 대해 느끼는 구토와 염증이라고 비판한 까닭도 거기에 있다. 니체는 다음과 같이 말했다.

이 구토와 염증은 〈다른〉, 또는 〈더 나은〉 삶에 대한 믿음으로 위장되고 숨겨지고 치장되었을 뿐이다. 〈세계〉에 대한 증오, 정념에 대한 저주, 아름다움과 감성에 대한 두려움, 차안의 세계를 더욱 심하게 비방하기 위해서 고안된 피안, 근본적으로 볼 때 허무, 종말, 안식, 〈안식일들 중의 안식일〉로의 근본적인 열망, 이 모든 것은 오직 도덕적 가치만을 인정하려고 하는 기독교의 무조건적인 의지와 마찬가지로 나에게는 항상 〈몰락에의 의지〉의 모든 가능한 형식들 중에서도 가장 위험하고 가장 섬뜩한 형식으로, 적어도 삶에 있어서 가장 깊이 든 병, 피로, 불만, 쇠진, 빈곤의 징후로 생각되었던 것이다. 왜냐하면 특히 기독교적 도덕 앞에서 삶은 본질적으로 비도덕적인 것이기 때문에 항상, 그리고 불가피하게 부당한 취급을 받을 수밖에 없기 때문이다.[244]

이렇듯 신권이나 왕권과 같은 절대 권력만을 바라는 무조건적인 의지와 욕망은 〈몰락에의 의지〉가 숨어 있음에도 차안에서의 더 나은 삶에 대한 믿음을 위장하게 마련이다. 기독교는 삶

244  프리드리히 니체, 『비극의 탄생』, 박찬국 옮김 (서울: 아카넷, 2007), 30면.

페르디낭 들라크루아, 「햄릿과 호레이쇼」, 1839

자체를 무가치한 것으로 느끼도록 피안의 구원을 장치함으로써 위장에 대한 의구심조차 가질 수 없게 원천적으로 봉쇄하고 있지만 차안의 절대 권력만을 행사해야 하는 군주에 대한 믿음은 그렇지 못하다.

그 권력에는 애초부터 신권에 비해 더 고약한 구토와 염증이 내재되어 있는 까닭도 거기에 있다. 그것이 쉽사리 〈비극〉으로 권력화되는 것도 〈몰락에의 의지〉가 도사리고 있는 그 권력의 행사가 역사에서 거울 효과를 나타내기를 욕망하는 작가(권력 대기자)들을 유혹하기 때문이다. 권력에의 의지를 커튼치고 있는 몰락에의 의지는 시대를 달리하면서도 또다시(거듭된 형식으로서) 비극을 고대하고 있는 작가들의 먹잇감이 되어 온 것이다.

비극은 반복한다. 다양한 〈힘에의 의지〉를 가진 인간이 저마다의 욕구와 욕망에 따라 차안의 세계(현실)를 차지하려 하기 때문이다. 역사가 반복하고 진화하는 까닭도 마찬가지이다. 비극이 권력의 계보를 따라 진화하는 이유도 그와 다르지 않다. 수레의 앞뒤 바퀴처럼 비극은 역사를 따라 반복하며 나아가는 것이다. 그때마다 그것들이 싣고 운반하는 짐이 다르고, 그 수레를 끌고 가는 수레꾼들이 다를 뿐이다. 그래서 호메로스는 지금도 살아 있고, 아이스킬로스와 소포클레스 그리고 에우리피데스도 여전히 살아 있다. 셰익스피어와 괴테는 앞으로도 죽지 않을 것이다. 현재를 비추고 있는 과거의 권력들은 미래에도 현재와 대화하게 될 것이기 때문이다.

비극보다 더 권력의 계보를 비춰 주는 거울도 없다. 역사의 대부분이 비극의 기록인 까닭도 거기에 있다. 그리스의 비극과 셰익스피어의 비극들이 권력의 현장들을 허구화하는 이유도 마찬가지이다. 특히 셰익스피어의 4대 비극 작품들은 더욱 그러하다. 그것은 무엇보다도 그가 영국의 역사에서 가장 소설과 같은 시대에

태어나 살다간 탓일 수 있다. 셰익스피어가 엘리자베스 1세의 통치 기간에 태어난 것이 극작가인 그에게 가장 큰 축복이었다고 말할 수 있다. 불륜의 죄목으로 두 번째 부인 앤 볼린Anne Boleyn을 처형한 헨리 8세(재위 1509~1547)에 이어서 생모 앤 볼린의 비애를 가슴 깊이 품은 채 즉위한 엘리자베스 1세(재위 1558~1603)의 통치 기간이 바로 셰익스피어가 비추어야 할 과거이고 대화해야 할 현재였기 때문이다.

영국 역사에서 헨리 8세만큼 많은 화제와 스캔들을 남긴 국왕도 드물다. 그는 정치, 종교, 사상에서뿐만 아니라 문학, 연극, 영화, 미술 등 예술에서도 영국 역사를 가로지르는 횡적 코드이자 주요 키워드로서 작용하고 있기 때문이다. 예컨대 영국 르네상스의 임계점에 그가 있는가 하면, 영국 국교(성공회)의 확립에서도 그는 결정적인 도화선이나 다름없었다. 그는 홀바인을 궁정 화가로 임명하여 초상화의 수많은 걸작들을 남기는 계기를 마련했고, 셰익스피어의 역사극 가운데 마지막 작품 「헨리 8세」(1612)의 실체가 되기도 했다. 또한 소설가 앨리슨 위어Alison Weir가 그를 주제로 하여 『헨리 8세와 여인들The Six Wives of Henry VIII』(1991)이라는 역사 소설을 썼는가 하면 영화감독 찰스 재롯Charles Jarrott은 1969년 비운의 세 번째 왕비 앤 볼린을 주인공으로 한 영화 「천일의 앤」을 만들었다. 그밖에 저스틴 채드윅Justin Chadwick 감독도 필리파 그레고리Philippa Gregory의 소설 『천일의 스캔들The Other Boleyn Girl』(2001)을 원작으로 하여 이를 영화화했다.

이렇듯 헨리 8세는 영국의 누구보다도 역사적 사건과 극적 역사의 중심에 있다. 1517년 종교 개혁이 시작되면서 영국은 가톨릭 국가 스페인과 프랑스 그리고 신성 로마 제국으로부터 정치적, 종교적 위협에 직면하여 네덜란드를 비롯한 북방의 개신교 세력과 연대하지 않을 수 없는 처지에 놓여 있었다. 헨리 8세의 반복되

는 결혼과 이혼 그리고 그 과정에서 야기된 종교적 결단도 이러한 정치 상황에서 그가 선택한 정략의 일환이었다. 그는 세속적 권력 욕망과 종교적 세계관과의 충돌 속에서 이를 해결하기 위한 결정적 수단으로서 자신의 결혼 문제를 이용했다.

　　우선 위협적인 국제 관계 속에서 거듭된 국왕(헨리 8세)의 결혼은 단지 개인의 삶을 위한 결정이나 선택일 수만은 없었다. 예컨대 첫 번째 왕비인 아라곤의 캐서린과의 결혼과 이혼, 그리고 왕비의 시녀였던 앤 볼린과의 두 번째 결혼과 이혼의 과정이 그러하다. 헨리 8세는 신성 로마 제국의 황제 카를 5세의 숙모이자 스페인 아라곤가의 공주였던 캐서린과 정략적으로 결혼했지만 왕비가 왕위를 계승할 아들을 낳지 못한 채 병약해 몸져누운 탓에 앤 볼린과 결혼하기 위해 (대법관이었던 토마스 모어의 이혼 청구서 서명 거부에도 불구하고) 로마 교황청에 캐서린과의 이혼을 요청했다.

　　그러나 교황 클레멘스 7세가 이혼을 금지한 가톨릭의 교리뿐만 아니라 스페인과 신성 로마 제국의 심기를 건드릴 수 없었기 때문에도 이혼을 허락하지 않자 헨리 8세는 1533년 1월 25일 비밀리에 결혼했다. 또한 폭넓은 식견에 매료되어 대법관에 임명되었던 모어도 이혼 청구서의 서명에 거부한 탓에 결국 1535년 반역죄로 처형당하고 말았다. 하지만 앤 볼린마저도 기대했던 아들을 낳지 못하자 헨리 8세는 또다시 이혼하고, 세 번째 왕비인 제인 시무어Jane Seymour와 결혼하여 드디어 왕자를 얻었다. 하지만 출산 후 유증으로 시무어가 죽자 그는 깊은 슬픔에 빠져 죽을 때까지도 그를 잊지 못했다. 제인 시무어는 헨리 8세가 죽어서 그녀와 합장할 정도로 여섯 명의 왕비 중 가장 사랑받은 여인이었다.

　　한편 헨리 8세의 비서 장관이었던 토마스 크롬웰은 신교국인 뒤셀도르프 근처 클레브스 공국의 안네를 새로운 왕비로 천거

한스 홀바인, 「헨리 8세」, 1536

하기 위해 화가 홀바인을 보내 그녀의 (용모를 확인하기 위해) 초상화를 그려오게 했다. 1540년 그녀의 초상화를 본 국왕은 그 모습에 반해 결혼했지만 다재다능했던 이전의 왕비들에 비해 무능하고 무미건조한 성격 탓에 잠자리를 같이 하지 않았다. 국왕은 심지어 그녀를 〈플랑드르의 암말〉이라고까지 조롱하며 결혼의 무효를 주장했고, 결국 그의 요구대로 받아들여졌다.

다음으로, 헨리 8세의 첫 번째 왕비 아라곤의 캐서린과의 이혼은 1517년 이래 유럽 각국에서 전개되는 종교 개혁 과정에서 돌발한 가장 큰 독립(설명) 변수였다. 다시 말해 그것은 성공회가 탄생하여 국교가 되는 일대 사건이었다. 루터와 칼뱅에 의한 종교 개혁이 전개되자 영국 내에서도 권위적이고 부패한 로마 교황청으로부터 교회의 독립을 요구하는 분위기가 고조되고 있었다. 하지만 『우신예찬*The Praise of Folly*』(1509)을 쓴 인문주의 성직자 에라스무스Erasmus의 영향을 받은 영국의 르네상스 정신은 종교 개혁에서도 루터주의를 따를 수 없었다. 그뿐만이 아니었다. 교회의 공동체적 이성을 통한 성서 해석을 주장해 온 영국 교회의 개혁 운동은 성서에는 한 자도 틀림이 없다고 주장하는 칼뱅주의도 받아들이기 어려웠다.

하지만 영국 교회의 독립은 교회 내부에서 고조되고 있는 이러한 반反가톨릭적 개혁의 요구나 루터와 칼뱅이 보여 준 극단적 신교의 개혁 운동과의 갈등이 직접적인 계기가 된 것은 아니었다. 앞에서 말했듯이 영국 교회가 독립하려는 이유는 아라곤의 캐서린 왕비와 헨리 8세와의 이혼 문제였다. 헨리 8세는 메리 공주만을 낳아 왕위를 계승할 아들이 없어 고민하던 끝에 캐서린과 이혼하기로 결심하고, 그녀의 병약함과 그녀가 일찍 죽은 자신의 형 아서의 부인, 즉 형수였다는 사실을 내세워 이혼하려 했다. 하지만 스페인과 신성 로마 제국을 장악한 절대 권력이자 카를 5세의 분

한스 홀바인, 「앤 볼린의 스케치」, 1533~1536경
한스 홀바인, 「제인 시무어의 초상」, 1536

노와 협박을 두려워한 교황 클레멘스 7세[245]는 카를 황제의 요구대로 헨리 8세의 이혼 청구를 거절했고 그를 파문시키기까지 했다.

　　세속적 욕망과 가톨릭 원리가 충돌하던 이 세기적 사건은 결국 헨리 8세의 주체적 결단과 결정에 의해 영국의 역사는 물론 기독교의 역사도 과감하게 가로지르고 말았다. 영국 교회는 1534년 〈국왕지상법〉을 제정하여 수도원을 폐쇄하며 로마 교황청으로부터 독립했고, 국왕도 앤 볼린과 결혼함으로써 후사後嗣 욕망의 길을 택했기 때문이다. 특히 헨리 8세는 국왕 수장령과 1536년 로마 교황의 감독권 폐지 법령까지 제정해 영국 국교인 성공회The Anglican Domain를 탄생시켰다. 나아가 그는 자신이 성공회의 수장이 됨으로써 구교와는 공식적으로 단절하는 동시에 프로테스탄트의 도전도 직접 차단하고 나섰다.

　　성공회聖公會는 기본적으로 성서 해석에서 극단적인 신교와 달랐다. 성공회는 지나치게 성서주의적인 개신교와는 달리 성서뿐만 아니라 그리스도에 대한 신앙 공동체적 이성을 통한 교회의 권위도 그에 못지않게 존중하기 때문이다. 다시 말해 성공회는 체제와 교리에서 가톨릭을 따르지 않았을뿐더러 루터나 칼뱅의 프로테스탄트와도 입장을 같이하지 않았다. 그러면서도 초대 교회의 전통과 정신을 인정하는 성공회는 가톨릭과 프로테스탄트의 입장에 대해 전적으로 배타적이기보다 오히려 절충적이었다. 즉,

---

245　클레멘스 7세(본명 줄리오 데 메디치)는 1478년 메디치가의 〈위대한 로렌초〉에 대해 벌인 파치가의 음모 사건 중 살해당한 로렌초의 동생 줄리아노의 유복자이자 메디치가가 배출한 첫 번째 교황 레오 10세의 사촌 동생이다. 메디치가 출신의 두 번째 교황이 된 그는 취임과 더불어 로렌초의 양자였던 미켈란젤로로 하여금 산로렌초 성당의 조성 작업 그리고 그 성당과 맞대고 있는 라우렌치아나 도서관(일명 메디치 도서관)을 건립하게 하여 이곳을 르네상스의 보고로 만들었다. 오늘날 미국의 추상 화가 마크 로스코도 이 도서관의 창문을 보고 창조적 영감을 얻었다고 말할 정도였다. 하지만 정치적으로 그는 스페인과 신성로마 제국(독일)을 통치하는 황제 카를 5세, 프랑스의 프랑수아 1세, 영국의 헨리 8세가 벌이는 전쟁과 정쟁 사이에서 이들 삼자를 모략과 술수로 이간질하는 정책을 끊임 없이 벌여야 했다. 더구나 헨리 8세가 카를 황제의 숙모인 캐서린과 이혼을 청구할 당시에는 클레멘스 교황이 프랑스와 1세를 부추겨 신성 동맹을 맺고 카를 황제를 공격한 후유증을 겪던 때였다. 즉, 카를 황제는 교황의 비열함에 대한 보복으로 군대를 로마로 진격시켰고, 교황도 안젤로 성으로 도망쳐 7개월 간 갇혀 있은 뒤였다.

양자를 포용하는 중도적 입장이었다. 왜냐하면 당시 카를 5세, 프랑수아 1세와 더불어 대서양과 대륙의 헤게모니 장악을 위해 치열하게 투쟁해야 했던 헨리 8세는 (그러한 권력 투쟁 과정에서) 정치적으로나마 로마 교황과의 불편한 동거도 피할 수 없다고 생각했기 때문이다.

어쨌든 헨리 8세는 자신의 결혼과 이혼을 정치적으로뿐만 아니라 종교적으로도 적절히 이용하면서 영국을 중심으로 하여 스페인, 신성 로마 제국, 프랑스 등 대륙의 강대국들과, 게다가 종교 권력의 중심인 로마 교황청과의 절묘한 힘겨루기에 나름대로 성공한 통치자였다. 나아가 그는 16세기 전반의 복잡한 국제 관계를 일별할 수 있는 욕망지도를 극적으로 만들어 내면서도 그들 국가의 문화와 예술을 지렛대로 삼아 영국의 르네상스를 배태한 인물이기도 하다.

한편 〈해가 지지 않는〉 대영 제국으로 성장하는 데 초석이 되었던 국왕은 엘리자베스 1세였다. 헨리 8세와 두 번째 왕비였던 〈천일의 여인〉 앤 볼린 사이에서 태어난 그녀는 가톨릭으로의 복귀 정책을 쓰며 수많은 개신교 신자들을 죽임으로써 〈피의 여인 Bloody Mary〉으로 불린 이복언니 메어리 1세(헨리 8세의 첫 번째 왕비였던 아라곤의 캐서린의 딸)가 죽자 25세의 젊은 나이에 처녀의 몸으로 즉위했다.

엘리자베스 1세는 여섯 명이나 되는 헨리 8세의 왕비들 간에 벌어지는 구역질나는 세력 다툼 속에서, 심지어 런던 탑에 유폐되기까지(1554) 하는 등 고통스럽고 불행한 소녀 시절을 보냈으면서도 정치적으로나 문화적으로나 영국의 르네상스를 이뤄 낸 불세출의 명민한 여왕이었다. 실제로 감당하기 어려운 다사다난하고 비극적인 성장기의 체험들은 그녀에게 욕망이란 형성되는 것이라기보다 스스로 만드는 것이라는 사실을 몸소 터득하게 했

을 터이다. 그뿐만 아니라 〈비극의 숙주〉로 작용하는 욕망과의 싸움에서 승리하기 위해서는 바람직하지 못한 욕망이 무엇인지를 먼저 분별할 수 있어야 한다는 신념도 갖게 했을 것이다.

이렇듯 〈개인적인 욕망〉에 대한 남다른 이해와 관리뿐만 아니라 시대정신을 간파할 수 있는 뛰어난 파지력把知力까지 갖춘 그녀는 국민의 〈집단적 욕망〉의 관리를 정책의 우선적 과제로 삼았다. 이를 위해 그녀는 주로 국민의 통합과 일체감을 위한 다양한 욕망 관리의 정책을 펼침으로써 정치적, 경제적, 문화적으로 성공을 거둘 수 있었다. 한마디로 말해 그녀는 바람직하지 못한 욕망들이 난무하는 난세를 치세로 바꾼 보기 드문 정치가였다.

예컨대 정치적으로, 그녀는 종교적 욕망의 집단적 관리를 위해 수장령首長令을 부활시켜 국왕을 최고의 종교 지도자이자 종교적 구심점이 되게 하는 한편 통일령을 제정하여 가톨릭과 청교도 모두의 그릇된 욕망을 통제함으로써 종교적 통일을 도모하였다. 경제적으로 가톨릭의 빗나간 물욕을 다스리기 위해 수도원을 해산하고, 수도원이 소유해 온 대지를 농지를 잃은 농민에게 나눠 줌으로써 분배적 정의로 불의한 과욕을 계몽하려 했다.

또한 그레샴의 제안대로 화폐 제도를 개선하여 집단적 욕망의 관리 시스템 개선을 통한 인플레이션을 예방하기도 했다. 동인도 회사의 설립(1600)은 그녀가 보여 준 욕망의 공시적 스펙트럼뿐만 아니라 미래를 향한 통시적 시간 길이가 어느 정도였는지를 가늠케 하는 시금석이라 해도 과언이 아니다. 그것은 태양이 저물지 않는 해양 대국 건설의 시작이나 다름없었기 때문이다.

문화적으로 그녀는 영국 르네상스의 패트론이자 프로모터였다. 그녀는 영국의 역사에서 17세기를 인문 정신이 인식소가 되게 한 인문주의 시대로 만들었기 때문이다. 비극 작품들로 시대 상황을 허구적으로 오버랩한 셰익스피어를 비롯하여 엘리자베

니콜라스 힐리어드, 「엘리자베스 1세」, 1585경
마르쿠스 헤라르츠, 「엘리자베스 1세 늙은 초상」, 1590경

스 1세를 〈선녀 여왕Faerie Queene〉이라고 칭송한 시인 스펜서Edmund Spencer, 〈아는 것이 힘〉이라고 계몽한 철학자 베이컨 그리고 그녀의 초상화를 전담한 궁정 화가 니콜라스 힐리어드Nicholas Hilliard 등이 모두 그녀의 후원에 힘입어 황금시대를 장식한 장본인들이었다.

오늘날도 〈훌륭한 여왕 베스〉라고 불리는 그녀는 영국역사상 가장 유능하고 인기 있는 국왕으로 칭송된다. 아메리카 대륙에서 최초의 영국 식민지가 되었던 미국의 플로리다 북부를 〈버지니아〉(처녀의 땅)라고 부르는 것도 평생 처녀로 지낸 그녀를 기리기 위해서다. 하지만 그녀는 내심으로 평범한 처녀보다 화려하고 위엄 있는 여신처럼 보이길 원했다. 그 때문에 그녀는 힐리어드가 그린 초상화를 비롯하여 150여점에 이르는 자신의 초상화에서 보듯 한결같이 여신처럼 화려한 장식으로 치장하길 좋아했다.

그녀의 흔적 욕망은 아마도 〈국가와 결혼한다〉고 주장해 온 자신을 치세의 모범적인 통치자로서 역사에 기려지고자 했을 것이다. 그 때문에 그녀는 욕망을 표상화한 그 많은 초상화에서조차도 (심지어 〈늙은 초상화〉에서까지도) 긴장을 늦추려는 기미조차 보여 주지 않았다. 그녀는 생래적 비애의 커튼과 비극의 무대를 뒤로 한 채 오로지 영광의 상징으로만, 그리고 절대주의의 화신과도 같은 존재로만, 다시 말해 시종일관 초인超人으로만 보여 주려 했던 것이다.[246]

## (ㄴ) 권력 의지와 셰익스피어의 비극

문학의 형식으로서 〈비극tragédie〉의 탄생지가 주로 역사라면 그 작용인作用因은 〈권력에의 의지〉와 〈소유 욕망〉이다. 의지와 욕망의 초과가, 그리고 그것에 대한 에너지의 (결여가 아니라) 과도한 충일充溢이 곧 비극의 탄생지임을 역사는 문학보다 먼저 포착하고

246  이광래, 『미술 철학사 1』(서울: 미메시스, 2016), 342~357면.

기록한다. 니체가 〈비극은 어쩌면 기쁨으로부터, 권력으로부터, 넘쳐흐르는 건강으로부터, 과도한 충만으로부터 유래한 것이 아닐까?〉[247]라고 주장하는 까닭도 마찬가지이다. 그런 점에서 역사가 어떻게 반복되고 순환되는지를 보여 주는 셰익스피어의 4대 비극 작품들도 예외가 아니었다.

권력의 계보학으로서 역사는 고뇌와 번민, 허영과 자기기만, 질투와 반목, 탐욕과 불륜, 배신과 복수, 음모와 살인 등 인간의 내면에서 솟구치는 욕망들이 힘의 작용으로 분출하며 전개하는 온갖 길항拮抗과 쟁투의 아카이브나 다름없다. 역사가 그것들의 사실적 기록이라면 비극 작품들은 그것에 문학의 옷을 입힌 허구적 기록이다. 파국에의 의지와 열정이 불타는 마녀와 망령까지 등장시켜 허구성을 보충하려 한다.

이를테면 셰익스피어의 〈『햄릿』은 복수라는 고통스러운 수행 과제를 부여잡고 번민하고, 『맥베스』는 악랄한 자신의 과오를 상기하고 양심의 송곳에 찔려 내적 고통에 빠진다. 『오셀로』는 의심과 질투의 화염 속에서 몸부림치고, 오만한 『리어 왕』은 잘못된 판단으로 배신의 늪에 빠져 허우적댄다. 이같은 주인공들의 내적 갈등은 인물과 집단 사이의 외적 갈등으로 확산된다. 들불 같다. 그리고 그 불길에 휩싸여 그들은 파국을 맞이한다〉[248]는 것이다.

하지만 그것들은 힘없는 민초들의 갈등이나 비애도 아니고, 그들이 죽음으로 대신해야 하는 파국이나 종말도 아니다. 셰익스피어가 내세운 파멸의 주체들은 왕과 왕비, 왕자와 공주, 장군과 귀족 등 권력의 그물망을 엮고 있는 역사의 생산자들이다. 더구나 셰익스피어는 그 권세가들의 범상치 않은 성격을 저마다의 권력을 병적으로 행사케 하는 〈지배적 원인〉으로 설정했다. 그

---

247 프리드리히 니체, 앞의 책, 22면.
248 안병대, 『셰익스피어 읽어 주는 남자』(서울: 명진출판, 2011), 15면.

렇게 함으로써 그는 4대 비극 작품을 하나같이 강렬한 성격 비극으로 특징지었던 것이다.

그래서 혹자는 〈햄릿은 번민하며 가슴을 치고, 맥베스는 헛것을 보고 허우적거리고, 오셀로는 삿대질하며 욕을 해대고, 리어 왕은 이성을 잃고 미쳐 날뛴다〉[249]고 평한다. 『햄릿』에서 햄릿을 비롯하여 오필리아, 에드거, 레어티즈, 『리어 왕』에서 분노와 고통으로 광인이 되어 버린 리어 왕, 부친을 배반한 에드먼드, 거너릴을 독살하고 자살한 리건, 〈피는 피를 부를 것이다Blood will have blood〉(3막 4장 121행)라는 맥베스의 예언처럼 온통 피비린내 나는 광란의 연속인 『맥베스』에서 덩컨 왕을 살해하여 부정하게 왕좌를 빼앗은 맥베스를 비롯하여 몽유병자가 된 왕비 그리고 간교한 부하의 계략에 넘어가 정숙한 아내 데스데모나의 간통을 확신하고 이성을 잃은 야수가 되어 아내를 교살한 뒤 자신도 목숨을 끊는 슬픈 이야기 『오셀로』에서의 오셀로처럼 셰익스피어가 꾸며 내는 욕망의 향연에서 제정신인 사람은 하나도 없다.

이렇듯 셰익스피어는 광증, 정신 착란, 몽유병, 발작 등 성격 비극의 극적 효과를 하나같이 〈광기의 향연〉에서 찾고 있는 셈이다. 예컨대 겁이 많고 우유부단한 성격의 햄릿이 실수로 죽인 재상 폴로니어스의 아들 레어티즈와 장검으로 복수의 결투를 벌이기 전의 독백에서도 알 수 있다.

여기 있는 모든 사람들이 알고 있고 너도 분명히 소문을 들었을 테지만, 나는 심한 정신 착란으로 곤욕을 치르고 있지. 나의 난폭한 행동이 너의 자식된 도리의 인정은 물론 체면과 감정을 몹시 손상시킨 건 나의 광증의 소치였다고 나는 여기서 단언해. 햄릿이 레어티즈에게 난폭한 짓을

249 앞의 책, 16면.

했다고? 그건 절대로 햄릿이 한 짓이 아니야. …… 그러면 누가 했나? 그의 광증이 했지. 그렇다면 햄릿은 피해자의 한 사람이며, 이 광증은 가련한 햄릿 자신의 적이지.[250]

그의 비극들은 마치 〈정신 질환의 종합 병동〉과도 같다. 권세가들일지라도 갈등의 〈출구가 없는〉 막장에서, 〈비상구가 없는No Exit〉 파국지경에서는 제정신일 리가 없기 때문이다. 더구나 38개의 희곡 작품들에 등장하는 1천2백 명이 넘는 다양한 성격의 소유자들이 벌이는 복잡한 인간관계 — 프로이트의 영향을 받은 미국의 문학 비평가 해럴드 블룸Harold Bloom은 그 많은 작품을 분석한 책 『셰익스피어: 인간 발명Shakespeare: The Invention of the Human』(1998)에서 그렇게 많은 독립된 〈자아〉를 발명해 낸 사람은 셰익스피어 외에 지금까지 아무도 없었다고 기술하고 있다 — 속에 빠지면 독자도 정신을 제대로 차리기 힘들 정도이다. 비극, 희극, 고전극, 사극 등 네 부류의 작품들 가운데 별난 성격들이 꾸며 내는 〈파국의 경연〉인 비극의 경우에는 더욱 그러하다. 프로이트마저 이상 성격이나 병적 심리 상태, 또는 비정상적인 정신 현상을 분석하기 위한 사례들을 그곳에서 즐겨 찾을 정도이다.

셰익스피어는 비극의 심리적, 정신적 토대를 도파니(통틀어) 불안감으로 대신하는 〈겁〉이나 〈두려움〉에서 찾는다. 인간 발명가인 그가 인간의 심상으로서 발견한 것이 〈욕망에 눈이 먼 인간일수록 불안을 불안해하고, 두려움을 두려워한다〉는 사실이었기 때문이다. 그가 비극에서 욕망하는 주체들을 〈~하기(이) 불안해서, 또는 두려워서〉 죄악에 더욱 빠져든 나약한 인물들로 설정했던 까닭도 거기에 있다. 이를테면 『햄릿』에서 〈결국 분별심은 우리를 겁쟁이로 만들고, 결의에 찬 저 생생한 혈색에는 사념 어린 창백한

250    윌리엄 셰익스피어, 『햄릿』, 김재남 옮김(서울: 하서, 2009), 203면.

병색이 그늘져, 충천하던 의기도 방향을 잃고, 실천의 힘을 잃고 마느지〉라고 하는 햄릿의 자책이나 왕비가 혼잣말로 〈죄악의 본성이 원래 그런 것이지만 병든 나의 영혼에는 사소한 일 하나 하나가 어떤 재앙의 서곡처럼 보여. 죄를 진 마음은 겁이 많아서 죄를 감추려고 애쓸수록 도리어 드러나고 말지〉[251]라고 중얼거리며 불안에 떠는 경우가 그러하다. 『맥베스』에서 그의 부인이 〈의식은 우리를 모두 겁쟁이로 만든다〉고 말하는 이유도 마찬가지이다.

또한 수많은 등장인물들의 죽음의 사연과 파멸의 방식을 극화함으로써 비극의 효과를 극대화하려는 그의 비극 작품들은 키르케고르를 비롯하여 하이데거나 사르트르와 같은 실존 철학자들에게 던진 〈존재하는 것은 도대체 왜 존재하는지? 차라리 무無가 아닌지?〉를 묻는 라이프니츠의 질문을 떠올리게 한다. 특히 사르트르가 『존재와 무L'Être et le Néant』(1943)에서 〈존재는 그것cela이고, 그것 이외에는 아무것도 아니다rien〉라든지 〈존재하는 것은 스스로 존재하지 않을 수도 있다〉고 하는 무에 대한 가능성의 주장, 나아가 『실존주의는 휴머니즘이다L'existentialisme est un humanisme』(1946)에서 〈실존이 본질에 선행한다〉고 하는 그 나름의 대답들이 그것이다.

그런가 하면 존재와 무의 실험실과도 같은 셰익스피어의 비극 작품들만큼 온갖 죽음의 경연을 벌이고 있는 현장도 없다. 그 때문에 그것들은 인간이란 죽음의 무거움에 대하여 누구도 결코 참을 수 없는 나약한 존재임을 밝히려는, 그래서 극도의 불안이나 절망감 같은 병적인 정신 상태가 인간을 〈죽음에 이르게 하는 병Sygdommen til Døden〉이라고 하는 덴마크의 철학자 키르케고르의 주장을 뒷받침해 주는 허구의 텍스트 같기도 하다.

심지어 오셀로는 아내 데스데모나에 대해 〈죽이고 사랑하

---

251  앞의 책, 155면.

리라I will kill thee, And love thee after〉와 같은 빗나간 열정의 두둥짐을 광기의 패러독스로, 더구나 참을 수 없는 살인의 유혹으로 대신하기까지 한다. 셰익스피어는 사랑과 증오라는 양가감정을 배신에 대한 복수의 빌미나 살인의 구실로 남용하는 천박한 비장미도 마다하지 않는 것이다. 다시 말해 그의 비극 작품들은 〈인간이란 얼마나 멋있는 걸작인가!What a piece of work is a man〉하면서도 〈사느냐 죽느냐, 그것이 문제로다To be, or not to be〉와 같이 존재론적 운명을 갈등한다든지 〈내 속은 겉과 달라I am not what I am〉와 같은 정체성의 불일치를 시종일관 비극의 논리로 애용함으로써 정의나 윤리를 저울질하려는 반성적 비극미는 독자의 마음에 좀처럼 느껴지지 않는다.

그 패러독스들이 영혼의 치유를 갈망하는 독자에게는 탈출구가 되지 못하는 까닭도 마찬가지이다. 셰익스피어의 비극 작품들은 허구일지라도 〈살인을 위한 변명들〉로 꾸며진 탓이다. 하지만 그가 보여 주는 〈죽음의 미학〉은 독자들로 하여금 〈참을 수 없는 무거움〉을 비극의 심연 속으로 한없이 빠져들게 할 때 더욱 〈미학적esthétique〉이라는 허구의 역설을 입증해 주고 있기도 하다.

(ㄷ) 셰익스피어의 비극과 회화적 파타피지컬리즘
영국의 시인 토머스 칼라일Thomas Carlyle은 〈인도는 잃을지언정 셰익스피어는 잃을 수 없다〉고 천명했다. 또한 많은 이들이 〈셰익스피어는 4백 년 동안 여전히 살아 있다〉고도 주장한다. 그뿐만 아니라 셰익스피어는 앞으로도 무대와 연극, 그리고 배우들이 있는 한 계속 살아 있을 것이다. 인간이 비극미에 대한 취미 판단을 멈추지 않는 한, 그리고 인간에게 비극적 운명에 대한 근원적인 불안감과 그에 대한 치유 욕망이 있는 한 셰익스피어는 죽지 않을 것이다. 그가 쓴 10편의 비극 작품들은 희곡으로는 물론이고 연극,

회화, 음악(교향곡이나 오페라, 뮤지컬), 무용, 영화, 정신 분석 등에 이르기까지 이제껏 여러 장르를 가로지르기해 왔듯이 앞으로도 감성적 통섭의 유혹을 멈추지 않을 것이다. 그것은 무엇보다도 파타피지크를 추구하려는 예술가들의 욕망 때문이다.

파타피지크pataphysique는 가로지르려는 유혹과 소유하려는 욕망의 스펙트럼이다. 그러므로 〈통섭 인류pataphysical species〉일수록 그의 욕망이 쫓으려는 스펙트럼의 폭은 더욱 넓다. 그것이 초논리적이고 초월적인 통섭을 지향하기 때문에 더욱 그렇다. 회화사에서 4대 비극 작품들에 대한 이미지화가 아이러니컬하게도 대영 제국주의의 위세를 떨치던 19세기에 가장 많이 이루어진 것은 결코 우연이 아니다. 그것도 〈세계의 공장〉에 비유하던 빅토리아 여왕(1837~1901)의 통치 기간에, 그 가운데서도 빅토리아 여왕 통치의 전기인 〈타협의 시기〉(1867까지)가 더욱 그러했다.

영국사에서도 이른바 살아 있는 〈초월적 존재l'Surêtre〉에 의해 전방위적인 통섭의 통치가 진행되던 시기에 화가들도 제국의 위력을 캔버스 위에 기록하기에 주저하지 않았다. 예컨대 영웅적인 인간상을 이미지화하려는 열정에 사로잡혀 있던 프랑스의 낭만주의 화가 페르디낭 들라크루아가 셰익스피어의 비극 작품에 매료되었던 경우가 그것이다. 「오필리아의 죽음」(1838)을 비롯하여 「햄릿과 호레이쇼」(1839), 「무덤에서의 호레이쇼」(1839), 「햄릿과 오필리아」(1840), 「오필리아의 죽음」(1843), 「아버지의 망령과 만난 햄릿」(1843), 「나는 네 아비의 혼령이야」(19세기), 「햄릿, 로젠크란츠, 길던스턴」(19세기), 「오셀로와 데스데모나」(1847~1849), 「묘지에서의 햄릿과 호레이쇼」(1859), 오딜롱 르동의 「맥베스의 부인」(1895, 1897) 등에서 보듯이 그 시기를 전후하여 그는 셰익스피어 비극의 주인공들이 손짓하는 둥지의 유혹에 입맞춤했던 화가였음에 틀림없다.

테오도르 샤세리오, 「맥베스와 뱅코우」, 1855
테오도르 샤세리오, 「뱅코우의 유령과 만나는 맥베스」, 1854

그밖에도 셰익스피어의 비극이 캔버스 위를 가로지르기 한 경우는 허다하다. 이를테면 존 리치먼드John Richmond의 「폭풍 속의 리어 왕」(1767)을 비롯하여 벤자민 웨스트의 「리어 왕」(1788), 헨리 푸셀리Henry Fuseli의 「황야에서의 맥베스와 뱅코우, 그리고 세 마녀들」(18세기 후반), 「햄릿 아버지의 유령」(18세기 말), 알렉상드르마리 콜랭Alexandre-Marie Colin의 「오셀로와 데스데모나」(1829), 테오도르 샤세리오의 「뱅코우의 유령을 바라보는 맥베스」(1855)와 「맥베스와 뱅코우」(1855), 「베니스의 오셀로와 데스데모나」(1849), 잉글리시 스쿨English School의 「햄릿과 아버지의 유령」(19세기), 존 밀레이의 「오필리아의 죽음」(1852)과 「교회 묘지, 햄릿, 호레이쇼, 광대」(19세기), 윌리엄 헌트의 「햄릿」(1864), 포드 매덕스 브라운Ford Madox Brown의 「코딜리아의 지참금」(1866), 조지 캐디몰의 「맥베스 부인」(19세기), 프레더릭 레이턴의 「데스데모나」(19세기), 에드윈 오스틴 애비Edwin Austin Abbey의 「거너릴과 리건」(1902), 윌리엄 다이스William Dyce의 「폭풍 속의 리어 왕과 광대」(19세기) 등 수많은 작품들을 빠짐없이 열거하기조차 힘들다.

⑥ 피터르 브뤼헐의 유혹과 플로베르의 자화상

1878년 3월 1일 귀스타브 플로베르Guatave Flaubert는 실험 생리학자이자 근대 의학의 아버지인 클로드 베르나르Claude Bernard의 장례식에 참석한 뒤 여자 친구인 로제 드 제네트에게 보낸 편지에서 〈나는 그의 장례식에 참석했었습니다. 그 장례식이야말로 엄숙하였으며, 또한 훌륭한 것이었습니다〉[252]라고 적고 있다.

㈀ 플로베르는 사실주의자인가?

---

252　클로드 베르나르, 『실험의학의 원리』, 이영택 옮김(서울: 문교부, 1955), 1면.

오딜롱 르동, 「맥베스 부인」, 1895
테오도르 샤세리오, 「베니스의 오셀로와 데스데모나」, 1849

플로베르가 베르나르의 죽음에 대해 이처럼 애도와 경의의 마음을 보여 준 것은 19세기 후반의 프랑스에서 베르나르의 과학 결정론과 객관적인 실험 의학 정신이 문학에서도 사실주의와 자연주의의 진원지가 되었기 때문이다. 당시에는 제국주의와 오리엔탈리즘이라는 정치적 이데올로기와 더불어 오귀스트 콩트Auguste Comte의 실증주의와 실험 생리학 등 과학 결정론의 영향으로 인해 시의 구성에서조차도 베를렌에서 랭보, 말라르메에서 발레리Paul Valéry로 이어지는 상징주의와 더불어 고전적인 형식미가 지나치게 강조되곤 했다. 심지어 무감동과 몰개성을 피할 수 없는 〈파르나스파Les Parnassiens, 高踏派〉[253]가 등장할 정도였다.

제2제정 시대(1852~1871)에 들어서면서 철학에서도 그동안 과학을 경시해 온 관념론이나 이상주의적 사유에 대해 신비판 운동을 주도한 수학자이자 철학자인 오귀스탱 앙투안 쿠르노Antoine Augustin Cournot는 『과학과 역사의 근본 사상 관계론』(1861)이나 『근대에 있어서 사상과 사건의 발전에 관한 고찰』(1872) 등에서 과학의 발전과 무관한 철학이나 역사의 발전을 비판하고 나섰다. 과학이 없는 철학은 인간과 우주와의 실재적 관계들을 파악할 수 없다. 한마디로 말해 철학은 과학을 먹고 산다는 것이다. 그렇다고 해서 그가 철학을 특정한 과학으로 생각하거나 과학의 종합으로 간주하는 것은 아니다. 그는 철학과 과학이 여러 모로 상호 연관되어 있지만, 그럼에도 불구하고 명백히 구별된다고 믿었다.[254]

과학과의 상호 연관성에 대한 신사고는 문학에서도 마찬가지였다. 이를테면 19세기 프랑스 문학에서 사상事象을 과장 없이 객관적으로 표현하고자 하는 사실주의자들의 주장이 그것이다. 그들은 이상과 공상 또는 주관을 배제하는 대신 현실을 있

253    폴 발레리, 『말라르메를 만나다』, 김진하 옮김(서울: 문학과 지성사, 2007), 169면.

254    이광래, 『프랑스 철학사』(서울: 문예출판사, 1992), 266면.

는 그대로 객관적으로 묘사하고자 했기 때문이다. 하지만 낭만주의가 시대정신에 구성 없다(어울리지 않는다)하여 등장한 사실주의의 경우에도 현실과 사회적, 예술적, 과학적으로 마주하길 요구하는 세 가지의 면모로 갈라진다. 그 가운데서도 과학적 사실주의는 에밀 졸라Émile Zola에서 보듯이 실험 정신을 강조하며 〈자연주의〉로 변모하기까지 했다.

하지만 플로베르의 소설들은 〈사실주의réalisme〉라는 하나의 둥지 안에 모두 담기지 않는다. 그는 이상과 공상 또는 주관을 배제하기보다 도리어 그 반대였기 때문이다. 그것은 그가 누구보다 간단없이 시도한 가로지르기와 세로내리기의 욕망은 통시적, 공시적인 종횡의 회로를 따라 탐험의 흔적을 남겨 놓았던 탓이기도 하다.

물론 『보바리 부인Madame Bovary』(1857)의 엠마를 통해 사실주의를 체험한 플로베르는 단지 슬픈 이야기의 전개만으로 『감정 교육L'Éducation sentimentale』(1869)을 쓰기도 했다. 지나치게 표현하자면 그는 고전주의나 신고전주의 비극 작품들(그리스의 3대 비극 작가들이나 셰익스피어의 비극 작품들)과는 다른 무미건조하고 지루하기까지 한 작품들로 독자들에게 사실주의를 감염시키고 있었다. 그래서 사람들은 그것들이 지루하고 재미없다고도 말한다.

그럼에도 플로베르는 사실주의의 곽廓 안에 정착한 정주민이 아니었다. 도리어 그는 정신적 노마드였던 것이다. 낭만적 수법에 가까운 희곡 소설 『성 앙투안느의 유혹』(1874)을 보면 그는 애초부터(이 작품을 쓰기 시작한 1844년부터) 사실주의의 공민권자가 되길 거부하거나 애초부터 사실주의 따위는 의식하지 않았던 것 같다. 일찍이 성자 안토니오에게 포로가 된 이래 그가 할 수 있는 일, 또는 그가 하려고 했던 일은 이카루스Icarus의 추락과 같

은 〈현실로의 추락〉을 이야기할지라도 오로지 실존적 자각, 다시 말해 하이데거가 말하는 〈세계 내 존재in-der-Welt-Sein〉로서 〈현존재 Dasein〉에 대한 자기 투시에만 있었던 것은 아니다.

이 작품의 옮긴이(김용은)는 플로베르의 철학적 사유가 〈통합주의 노선〉을 일관해 왔다[255]고 평한다. 플로베르는 (노마드로서의) 공시적 욕망마저도 세로내리기해 온 통시적 회로를 존재의 기원으로 역류하며 상상과 공상의 공간 속으로 확장해 나갔기 때문이다. 플로베르 전문가인 옮긴이가 〈그것은 현실과 꿈, 과거와 미래, 그 모든 경계를 넘나드는 시뮬레이션 작업에 의해 재건된 우주를 통해 자아의 기원을 찾는 여정이었다. 또한 역설적으로 세계를 자아에 완전히 이입시키는 범신론의 종교와 철학을 수용한 미학적 실험이었다. 플로베르는 이 작품에서 육체와 정신, 무의식과 의식의 관계를 다각도로 검토하며 자신의 청소년기를 마감하고 있다〉[256]고 평하는 이유도 마찬가지이다.

문학 이론가인 피에르 마슈레Pierre Macherey도 플로베르를 가리켜 작가라는 직업을 진정한 사상 체험으로 실천한 인물로 간주한다. 그는 사상 체험으로부터 문학의 가르침과 철학의 가르침을 동시에 만들어 내 이것들을 결국 〈문체 체험의 형태로 융합〉시켰다고 주장한다. 더구나 마슈레의 논의에 따르면 〈유혹〉은 플로베르 자신의 유혹이나 다름없었다. 〈유혹〉이란 우선은 그에게 이중적 인물로 그려지는 성자라는 인물 속에 나타난 작가 자신이다.[257] 무엇보다도 그것은 계속 출몰하는 환영에 사로잡혀 온 성 안토니오의 모습을 통해서 자기의 타자로서 구현된 자신의 것이었기 때문이다.

255   귀스타브 플로베르, 『성 앙투안느의 유혹』, 김용은 옮김(파주: 열린책들, 2010), 471면.

256   앞의 책, 469면.

257   피에르 마슈레, 『문학은 무슨 생각을 하는가』, 서민원 옮김(서울: 동문선, 2004), 251면.

이처럼 플로베르는 25년간 모든 노력을 기울인 끝에 마침내 부재의 대상과 현실의 반영을 〈종합화〉한 결정판(1849년 초판, 1856년 제2판, 1874년 결정판)으로서 『성 앙투안느의 유혹』을 내놓았다는 것이다. 마슈레가 현실에서의 실패와 환상의 파괴에 대한 이 책을 통해 플로베르의 문학을 사실주의와는 거리가 먼 〈비사실주의〉라고 부르는 까닭도 거기에 있다. 플로베르의 다음과 같은 역설적 주장도 마찬가지이다.

현실이란 얼마나 어리석은가. 그런데 어리석다는 것, 또 그렇게 인정받는다는 것은 또 얼마나 아름다운가! …… 현실이란 종국에 가서는 다른 것들과 마찬가지로 강박 관념, 유혹에 불과하다. …… 삶의 사물들이 얼마나 비현실적이고 거짓인지를 당신들에게 인식시키고 있으니, 내가 얼마나 진실 속에 있는 〈사실주의자〉인가![258]

(ㄴ) 성 안토니오 효과

플로베르에게 앙투안느에 대한 유혹의 단서는 인간의 어리석음을 줄기차게 풍자한 풍속화가 피터르 브뤼헐Pieter Brueghel이 펜과 브러시만으로 성자 안토니오의 이미지를 표상한 「성 안토니오의 유혹」(1556)이었다. 브뤼헐은 르네상스 초기 네덜란드의 히에로니무스 보스Hieronymus Bosch의 영향을 받은 화가였다.

주로 플랑드르 화풍으로 비관주의적인 풍자화를 그린 보스의 작품들에는 상상 속의 괴물, 유령, 마법사, 악마, 기형 인간 등이 무수히 등장한다. 〈악마의 창조자〉라고까지 불리는 그는 독창적인 상상력으로 소름 끼치는 지옥의 모습뿐만 아니라 환락에 빠진 어리석은 인간의 행태들을 해학적으로 풍자하기도 했다. 예

258 앞의 책, 292~293면, 재인용.

컨대 「쾌락의 동산」을 비롯하여 「환락의 땅」, 「바보의 치료」, 「마법사」, 「성 안토니오의 유혹」 등이 그러하다. 특히 그는 「성 안토니오의 유혹」에서 온 세상에 편재해 있는 악마와 그 유혹에 맞서 싸우는 인간의 모습을 독특하게 그려 놓았다.

브뤼헐은 르네상스 전성기의 화가였음에도 이탈리아의 화가들과는 달리 상상력 넘치는 풍자 화가 보스에게서 영감을 받았다. 인간이 범하기 쉬운 7대 죄악을 그린 연작들 가운데 보스의 영향이 가장 잘 나타나는 「사음의 우화」(1557)를 비롯하여 「큰 물고기는 작은 물고기를 먹는다」(1556), 「탐욕의 우화」(1557), 「질투의 우화」(1557), 「분노의 우화」(1557), 「교만」(1557), 「죽음의 승리」(1562), 「바벨탑 大」, 「바벨탑 小」(1563) 등이 그것이다.

하지만 그의 작품 가운데 가장 유명한 것은 크로스 해칭의 판화 「성 안토니오의 유혹」이었다. 이 작품에서 성 안토니오는 악마들의 〈도발과 유혹에 저항하며 황폐한 장면에서 등 돌린 채 나무 아래에서 계속 기도하고 있다. 붕대를 감은 머리는 강의 수렁에 빠져 있고, 거대하고 속이 텅 빈 물고기가 머리 위에 얹혀 있다. 머리의 입에서는 연기가 나오고 수도사들은 물을 퍼내는 듯 보인다. 악마들은 강과 강둑에서 신나게 뛰놀고 있다. 이러한 악마 같은 장면은 교회의 타락, 정치적 대립을 암시한다고 해석되어 왔다. 비록 해결되지 않은 부분이 있더라도 이것의 가장 적합한 설명은 보스의 화풍을 따라 브뤼헐이 상상력을 총동원해 성자의 악마적인 시각을 그리기 위해 노력했다는 점이다. 진실된 믿음을 약속하고, 역경을 딛고 그의 신앙심을 이해하게 되는 성 안토니오의 특별한 인내심에 대한 성서 구절은 없지만 말이다.〉[259]

하지만 브뤼헐에게 영향을 준 보스의 「성 안토니오의 유혹」(1506) 이전과 그 무렵에도 같은 제목의 회화 작품들은 적지

---

259   피에트로 알레그레티, 『브뤼헐』, 이지영 옮김(서울: 예경, 2010), 71면.

히에로니무스 보스, 「성 안토니오의 유혹」, 1506

않았다. 사세타Sassetta의 「성 안토니오의 유혹」(1423)을 비롯하여 마르틴 숀가우어Martin Schongauer의 작품(15세기), 숀가우어의 작품에다 색칠을 한 미켈란젤로의 작품(1488), 베르나르디노 파렌차노Bernardino Parenzano의 작품(1494), 헤리 멧 드 블레Herri met de Bles의 작품(16세기 초), 마티아스 그뤼네발트Matthias Grünewald의 작품(1515), 요하힘 파티니르Joachim Patinir와 캉탱 마시Quentin Matsys의 작품(1520~1524), 미켈란젤로의 영향을 받은 파올로 베로네세의 연작들(1552, 1553), 렐리오 오르시Lelio Orsi의 작품(1570), 얀 브뤼헐Jan Brueghel의 작품(16세기 후반), 안니발레 카라치Annibale Carracci의 작품(1598), 코르넬리스 사프트레벤Cornelis Saftleven의 작품(1629), 다비트 테니르스David Teniers의 6연작들(1640) 등이 그것이다.

그러면 15세기 이래의 많은 이들이 로마 제정 시기부터 고조된 스토아학파의 금욕주의에 주목한 이유, 그리고 그 모범적 수행자인 성 안토니오의 부활에 동참한 까닭은 무엇이었을까? 16세기의 남방에서는 이탈리아를 중심으로 반反스콜라주의적인 분위기가 고조될수록 고대 그리스 신화와 인문주의가 부활하는 시기였다. 하지만 당시는 그와 같은 르네상스가 꽃피우는 시기임에도 불구하고 북방에서는 종교 개혁의 분위기가 고조되어 감에 따라 은수사隱修士의 선구자인 성 안토니오와 같은 사막의 성자에 대한 노스텔지어가 메마른 마음들을 적셔 주고 있었다. 많은 이들이 교황의 부패에 대한 상심과 유럽을 휩쓴 대역병으로 인한 죽음의 허탈감을 그것으로 위로받으려 했던 것이다.

이처럼 유럽의 북방과 남방은 중세의 절대 권력(교황)이 드러낸 타락한 현상들에 대하여 이념적 반발의 양상과 의식의 지향성이 달랐다. 남방인들은 고대 그리스의 인문주의를 그리워하는 데 비해 북방인들은 부정적인 시대 상황으로부터의 출구를 로마 시대의 현실 도피적인 아타락시아나 아파테이아를 통해 마련하고

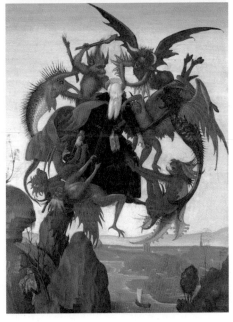

베르난디노 파렌차노, 「성 안토니오의 유혹」, 1494
미켈란젤로, 「성 안토니오의 유혹」, 1488

자 했다. 전자가 초월적 절대자 대신에 정신 활동이 자유로웠던 인간 본연의 고향(휴머니즘)으로 귀향하는 데서 중세로부터의 관념적 질곡에서 벗어나려 했다면 후자는 자학적自虐的 구도를 동경하는 욕망의 절제와 금욕(사디즘)에서 그 길을 찾으려 했다.

특히 북방에서는 날이 갈수록 진행되던 개혁의 종교적 후렴과 심리적 갈등은 은자(과거)의 금욕주의적 삶에 대한 교훈과 감동 그리고 그의 고결한 정신과의 습합을 통해 위로받으며 병든 영혼을 치유하려는 현상인 〈성 안토니오의 효과〉가 북방의 도처에서 드러나고 있었다. 1517년 루터가 「95개조 반박문」을 비텐베르크 대학 교회 문 앞에 붙인 이후 유달리 많은 화가들이 악마의 유혹을 물리치고, 페스트와 같은 역병으로부터 목숨을 지켜 주는 신화적 존재가 된 수호성인 성 안토니오의 고뇌를 표상하려 했던 까닭도 그와 무관치 않다.

브뤼헐의 그림에서처럼 두건 달린 수도복을 입은 모습의 은자隱者 성 안토니오(251?~356)는 로마 제국하에서 금욕주의를 외친 알렉산드리아의 유대 철학자 필론Philo이나 성녀 테클라Thecla 이래 대표적인 고행자의 상징이었다. 고독한 수도 생활의 창시자 ─ 2~3세기의 가정 수도사에서 수도원 수도사로 전환시킴으로써 최초의 수도원주의자가 되었다 ─ 인 그는 난세(위魏나라 말기)의 죽림칠현과 같은 지식인이나 현자들의 처세관인 스토아학파의 금욕주의가 여전한 상황에서 어떤 감정의 동요가 일어나지 않는 부동심apatheia의 경지를 유지하려는 수행자였기 때문이다.

부동심apatheia란 본래 pathos(감정)의 부정을 뜻한다. 그것은 온갖 욕망에 대한 집착이나 아집我執, 유혹을 일으키는 감정을 부정함으로써 얻을 수 있는 무아無我나 망아忘我의 경지를 말한다. 어떤 유혹에도 흔들림이 없었던 금욕주의자 성 안토니오가 보여준 부동심의 경지가 그것이다. 하지만 성자가 되기 이전에는 평범

피터르 브뤼헐, 「성 안토니오의 유혹」, 1556

한 양돈인이었던 범부 안토니오에게 종교적 회심回心의 계기가 되었던 것은 신약성서의 마태복음 19장 21절이었다.

그와 친교를 맺은 알렉산드리아의 교부 아타나시오Athana-sius of Alexandria ─ 알렉산드리아 교회의 사제인 아리우스파[260]와 로마 제국에 의해 처형당한 그리스도의 위격位格에 대한 논쟁 시에 그는 아리우스에 반대하는 아타나시오를 따라 니케아파를 지원했다 ─ 가 쓴 『성 안토니우스전傳』에 따르면 285년에 그는 〈네가 완전한 사람이 되려고 하거든, 가서 먼저 너의 재산을 팔아 가난한 이들에게 주어라. 그러면 네가 하늘에서 보물을 차지하게 될 것이다. 그리고 와서 나를 따라라〉는 예수의 주문대로 가문의 토지와 재산을 이웃들에게 나눠 주고, 근교에 있는 사막의 수도원으로 들어가 13년을 지냈다.

그때부터 시작된 세상사의 환상에 대한 그의 초인적인 금욕적 포기는 미켈란젤로의 「성 안토니오의 유혹」에서 보듯이 공상 속의 야수와 맹수들로 나타나 괴롭히는 악마와 아리따운 여성 혼령들의 온갖 정신적, 육체적인 유혹들을 물리치고 고통과 고문을 참아내는 금욕 생활을 수행함으로써 〈사막의 성인〉으로 불릴 만큼 은둔자의 모범이 되었다. 312년부터 그는 홍해의 북서해안에 위치한 콜짐 산에 은거하며 100세까지의 여생을 그곳에서 보냈다. 그는 인간을 끊임없이 유혹하는 현실도 따지고 보면 결국 부정당하기 위해 생성된 것이라고 믿었기 때문이다. 예컨대 『성 안토니우스전』에서 다음과 같이 말한다.

창피를 당한 이번에는 밤에 아리따운 여자의 모습으로 나타나 기어이 안토니오를 유혹에 빠뜨리고야 말 생각으

---

260  아리우스는 성부, 성자, 성신(성령)의 세 위격에 대하여 성자인 예수를 성부에게 종속된 피조물로 간주하여 삼위일체를 반대했다. 이에 대해 로마의 가톨릭 교회는 325년 제1차 니케아 종교 회의를 열어 아리우스를 이단으로 규정하고, 아리우스파의 파문을 선언했다.

로 별별 짓을 다 했다. 이때 안토니오는 그리스도를 자기 마음에 모시고, 그분에게서만 오는 고결함과 영혼의 영성에 대한 묵상을 하며 마귀가 붙이려는 유혹의 불씨를 단호히 꺼버렸다. ……그러나 마귀는 또다시 육체의 향락이 얼마나 달콤한 것인지를 생각하게 하였다. 그러나 안토니오는 분노와 슬픔에 차 지옥 불의 무서움과 지옥 벌레에게 당하는 고통을 생각하며 유혹을 물리쳤다.[261]

로마 제국의 전성기에 안토니오가 태어난 알렉산드리아는 부와 권력이 집중되었으면서도 로마보다는 정치적, 경제적으로 자유롭고 여유로웠던 탓에 정신적으로도 그와 같은 도시였다. 그 때문에 그곳은 스토아 철학자들의 금욕주의와 더불어 초기 기독교의 교부들 간에 예수의 위격에 관한 교리 논쟁이 벌어지던 중심지 가운데 하나가 되기도 했다. 그곳의 부유한 가정에서 살아온 신앙심 깊은 안토니오가 복잡한 교리 논쟁 속에서 현실 도피적인 회심을 하게 된 까닭도 그와 무관치 않다.

㈐ 플로베르 증후군

19세기의 후반은 로마 제국에 버금가는 〈제국의 시대〉였다. 영국과 더불어 제국의 이데올로기에 취해서 아프리카와 아시아로의 식민지 확장을 주도했던 프랑스에서 소설가의 꿈을 실현시키려 한 플로베르에게 「성 안토니오의 유혹」에 관한 아타나시오의 글이나 그 많은 화가들의 그림은 예사롭게 보일 수 있는 것들이 아니었다. 하지만 누구보다도 풍부한 상상력과 공상력에다 신화와 종교, 철학과 신학, 예술과 과학 등 폭넓은 식견까지 겸비했던 그의 눈을 사로잡은 것은 마르틴 숀가우어의 작품(15세기)이나

---

261  성 아타니시오, 『사막의 성인 안토니오』, 최익철 옮김(서울: 크리스찬 출판사, 1986), 46~47면.

그것을 자신이 상상한 대로 채색한 미켈란젤로의 「성 안토니오의 유혹」(1488), 또는 폴 세잔의 작품(1875)이나 펠리시앙 롭스Félicien Rops의 작품(19세기 후반)이 아니라 1556년에 피터르 브뤼헐Pieter Brueghel이 그린 문자 그대로의 기상천외한 그림들이었다.

그에게 〈농민 브뤼헐〉이라는 아버지에 비해 〈지옥의 브뤼헐〉이라고 불리는 아들 피터르 브뤼헐(동생은 얀 브뤼헐이다)의 「성 안토니오의 유혹」은 치명적인 전류를 내보내는 이미지의 고압선이었다. 그 작품은 1817년 스탕달이 피렌체를 방문하여 귀도 레니가 그린 초상화 「베아트리체 첸치」를 보는 순간 다리의 힘이 빠지고 현기증을 느꼈다는 이른바 〈스탕달 신드롬〉과 같은 징후는 아니었지만 (유달리 플로베르에게만큼은) 그 이상의 깊은 인상과 영감을 제공한 것이었다. 그것은 자메뷔jamais-vu(이미 보아 왔음에도 생소한 기분)와 데자뷔déjà-vu(처음 보는데도 익숙한 기분)가 순식간에 충돌하며 자리바꿈하는 내적 환상 작용을 일으킨 탓이다.

플로베르는 제노아의 한 미술관에서 만난 이 작품을 보는 순간 일종의 〈도서관 환상〉과 문체 체험의 유혹에 빠지고 말았다. 환영과도 같은 아날로곤analogon으로 작용한 이 작품은 남과 다른 〈나만의 공간〉을 찾으려는 그에게 멈출 수 없는 가로지르기의 욕망과 〈헤테로토피아hétérotopie〉에 대한 환상을 불러일으키기에 충분한 것이었다. 한마디로 말해 한눈에 그를 유혹했던 이 작품은 그에게 환영들의 이미지 대신 〈환상의 도서관〉이 되어 이내 책(소설)의 주제를 착상할 수 있게 한 것이다.

마슈레도 공포와 환영, 탐욕과 죄악, 악마와 신들의 신화지神話誌이자 상상의 박물지博物誌, 나아가 그것들의 종합 도서관과도 같은 브뤼헐의 다양한 도판들이 가공할 세계상을 이미지화한 것이므로 플로베르의 소설은 그것을 문자로 더욱 허구화한 책으

폴 세잔, 「성 앙투안느의 유혹」, 1875
펠리시앙 롭스, 「성 앙투안느의 유혹」, 19세기 후반

로 간주될지라도 한 권의 책이라기보다 〈책의 총체〉를 의미한다고 주장한다. 다시 말해 그것은 개인의 의식 속에서 형성된 주관적 산물이라기보다 인류의 꿈과 사상이 응축된 하나의 문화에 관한 증언이자 그 흔적의 집합이나 다름없다고 호평한다. 〈세상은 책이다. 아니 그보다 세상은 책들의 종합〉이라는 것이다. 그가 플로베르의 『성 앙투안느의 유혹』에는 백과전서적 야심이 관통한다든지 (푸코의 표현을 빌려) 그것을 〈환상의 도서관〉같다고 말하는 까닭도 마찬가지이다. 푸코에 따르면 브뢰헐의 환상적인 도서관에 은둔한 플로베르는 책상에 앉아 삽화가 그려진 페이지들을 열심히 들여다보았다[262]는 것이다.

또한 마슈레는 그 소설을 〈상상력의 진화론〉이나 성장 소설로서의 특수한 문학적 집적 효과를 낳는 동시에 사변적 메시지를 전달하는 진화론[263] 같다고도 평한다. 그러면서도 그는 〈신화의 비교 대조 리스트에 기초하여 작성된 인간 정신의 착란 상태를 나타내는 일람표를 보는 것 같다〉고 꼬집기도 한다. 실제로 『성 앙투안느의 유혹』에는 곳곳에서 동서양의 원시적 범신론이 눈에 띄는가 하면 현실에 없는 시간인 〈유크로니아적인 순간들moments uchroniques〉[264] 속에서 벌어지는 각종 신화들이 여기저기에 자리 잡고 있다. 마슈레는 다음과 같이 말한다.

그것은 기독교의 이단적 아류의 행렬을 풍자하고 추월하는 여러 신들의 거대한 퍼레이드이다. 그런데 이 같은 전시의 배경에는 제종교에 대한 혼합적이며 비교주의적인 개념이 숨어 있다. 즉 그것이 그려지는 관점의 이미지에 따라

---

262  피에르 마슈레, 앞의 책, 256면.
263  피에르 마슈레, 앞의 책, 260면.
264  미셸 푸코, 『헤테로토피아』, 이상길 옮김(서울: 문학과 지성사, 2014), 12면.

모든 종교는 마치 정해지지 않고 서로 반향하는 눈부신 양상처럼 역시 부정형의 다양한 형식을 거치며, 그 내용을 허가하는 공통적 기반을 유포시킨다.[265]

이와 같은 마슈레의 지적처럼 플로베르는 『성 앙투안느의 유혹』에서 브뤼헐의 도판들보다 더 많은, 그리고 보르헤스나 푸코가 제시하는 상상 속의 동물들보다 더 다양한 공상 속의 존재(괴물)를 만들어 낼뿐더러 종교에 대한 혼합주의적 비교 연구도 나름대로 진행하고 있다. 이를테면 그가 제시하는 상상 속의 동물이나 괴물들만 잠시 소개해도 〈소의 머리를 가진 거대한 수사슴(사뒤자그)〉, 〈등이 검고, 목은 파랗고, 가슴은 오렌지색이며 흰 날개에 독수리의 부리를 가진 사자(그리폰)〉, 〈세 갈래의 볏을 달고 공중으로 몸을 곧추세우고 앞으로 나아가는 보라색의 거대한 뱀(바실리코스)〉, 〈붉은빛에 누런 기가 조금 섞인 사자의 몸에 인간의 얼굴을 하고 있고, 청록색의 눈에다 전갈의 꼬리가 달린 마르티코라스〉, 〈황소의 몸에 머리는 멧돼지인 카토블레파스〉 등이 있다. 그밖에 오안네스Oannes[266]를 비롯한 해괴망측한 짐승들에 대해서도 앙투안느는 이렇게 말한다.

많기도 하군! 대단한 형태들이야! 바다에도 있고, 공중에도 있구나! …… 다 볼 수도 없어……. 그들의 시선엔 깊이가 있어. 내 영혼이 그곳을 돌아. 이 모든 기관이 무엇에 쓰이는 거지? 어떻게 살지? 모두 왜 존재하지? 참 이상한 일이야! 이상한 일이야!

앙투안느 성인이 동물들을 응시할수록 동물들이 부풀

---

265 피에르 마슈레, 앞의 책, 254면.
266 수메르 신화에 나오는 반인반어의 물고기 인간이다.

고, 키가 커지고, 수가 늘어나고, 형태가 더욱더 무시무시하고 기괴한 것들이 나온다. 반은 수사슴에 반은 숫염소인 트라겔라푸스, 고래고래 소리를 지르다 자기 배를 터지게 한 핏빛의 팔만트, 자기 냄새로 나무들을 죽이는 커다란 족제비 파스티나카, 디스트에서 온 길이 5천 미터가 넘는 세나기온, 혀로 새끼들을 핥으며 살갗을 벗겨 내는 머리가 셋인 세나드, 앞은 사자에 뒤는 개미로 남성 생식기가 거꾸로 달린 미르메콜레오, 모세를 위협했던 3천 미터짜리 뱀 아크사르, 유방이 푸른색을 뚝뚝 떨어뜨리는 개 케푸스, 갈기 대신 여자의 머리 타래를 가지고 있고 콧구멍이 파란 암말 포에파가, 관능적인 흥분 상태에서 죽게 만드는 침을 가진 포르퓌루스, 접촉으로 얼을 빼는 프레스테로스, 바다 한가운데의 섬에 사는 뿔난 산토끼 미라그. 그리고 서로 다른 것들이 구분할 수 없이 온통 뒤섞여 번개처럼 스치면서 마른 잎처럼 실려 간다. 경이로운 해부학적 구조의 요란한 돌풍이 몰려온다.[267]

플로베르가 끝까지 비인칭 소설을 고수하기 위해 고안해 내는 금수성禽獸性에 대한 그의 상상력은 따라가기도 벅차서 그저 놀랄 따름이다. 만일 이것들을 읽고 브뤼헐에게 다시 그림 그리게 한다면 어떻게 될지 궁금할 정도이다.

또한 소크라테스 이전의 자연 철학과 원자론, 플라톤의 이데아론과 아리스토텔레스의 4원인설에 대해서도 플로베르가 보여 주는 사유의 흔적들이 도처에서 (앙투안느와 악마와의 대화를 통한) 〈논리적 충돌〉이나 의도적인 〈연역적 오류〉까지도 무릅쓰고 다음과 같이 독자들에게 존재론적 추리를 요구한다.

267  귀스타브 플로베르, 『성 앙투안느의 유혹』, 김용은 옮김(파주: 열린책들, 2010), 326~327면.

악마: 아무것도 없는 것은 없어. 공허는 자신을 거북하게 하는 모든 속성으로부터 벗어난 본래적 존재야. 순수 이데아가 형식에 의해 좀 더 명확해질까? 실체를 어떤 것 속에 가두어 둘 수 있다고 생각해?[268]

악마: 네가 원인을 거슬러 올라가고, 아무리 먼 곳으로부터 기원을 이끌어 낸다고 해도, 언제나 첫 번째 원인, 유일한 원리, 존재하기 때문에 존재하는 창조되지 않은 하나의 신에 도달할 수밖에 없어. 그러나 창조물을 설명하려고 창조물로부터 신을 분리하면서 신을 더욱 잘 설명할 수는 없어. 조금 전, 신 없이 피조물이 이해되지 않았듯이, 피조물 없는 신도 불가해한 것이지.[269]

악마: 만물이 움직이는 것은 이 무한 속에서이고, 보편성은 이데아 안에 포함되어 있지. 조금 전, 네가 천구들의 음악을 들었을 때, 별들이 돈 게 아니라, 조화가 네 안에서 일어난 것이고, 너는 그것을 들었다고 믿은 거야.[270]

또한 플로베르는 〈신 즉 자연deus sive natura〉을, 다시 말해 〈능산적 자연natura naturans〉과 〈소산적 자연natura naturata〉을 주장한 스피노자의 범신론을 비롯하여 신성성을 지닌 우상들이나 원시적 범신론과 훗날 그것들이 다양하게 발전한 다신교, 나아가 의지 결정론에 대해서도 논리적 연역이나 논증보다 자신이 의도하는 의미의 설득을 위해 현란한 수사를 주저하지 않는다. 이를테면 다음과

268   앞의 책, 345면.
269   앞의 책, 346면.
270   앞의 책, 348면.

같은 양자의 대화에서도 알 수 있다.

> 앙투안느: …… 그분은 악을 벌하고 선을 상 주지.
> 악마: 그건 질서에 따른 것이지, 신 자신의 의지에 의한 것
> 은 아니야. 이 질서에 따라 그가 존재하고, 이 질서가 그를
> 구성하기 때문이야. …… 네가 신이 악을 벌해야 한다고 생
> 각할 자유가 있는 것만큼, 신도 악을 벌하지 않을 자유가
> 있어. …… 따라서 신은 살아 있는 것 안에 살고, 사유 속에
> 서 자기 자신을 생각하지. 네가 있는 한, 그는 네 안에 있어.
> 네가 그를 이해하는 순간, 그가 네 안에 있지. 그가 너이고,
> 네가 그이며, 그렇게 하나만이 있을 뿐이지.[271]

(ㄹ) 유혹하는 「성 앙투안느의 유혹」

이제까지 회화에서 그리고 플로베르의 소설에서 보았듯이 초기 기독교 시대를 배경으로 한 〈성 앙투안느의 유혹〉이라는 텍스트는 여러 모로 〈유혹적〉이다. 그것은 〈유혹〉이 지닌 감성적인 유인력뿐만 아니라 이성적 판단조차 가려 버리는 치명적인 감염성 때문에 더욱 그렇다. 『천로역정』보다 더한 성인 안토니오의 출가와 고행의 역정이 빛나는 까닭, 그리고 가로지르기 욕망이 강한 많은 감성주의자들이 그것에 매혹되었던 이유도 거기에 있다.

　　대체로 유혹의 발동은 인간의 가로지르기 욕망에서 비롯되지만, 유혹의 발현은 정신적 〈여유〉와 〈물질적 풍요〉에서 나온다. 고대 그리스 문화에 매혹되어 시간적 역류를 마다하지 않은 르네상스가 그랬고, 약소국에로의 공간적 가로지르기(탈영토화와 재영토화)에 열을 올린 19세기의 제국주의가 그러했다. 다시 말해 스콜라주의를 앞세워 신권 통치를 강화해 온 교황들에 대한 진저

271　앞의 책, 347면.

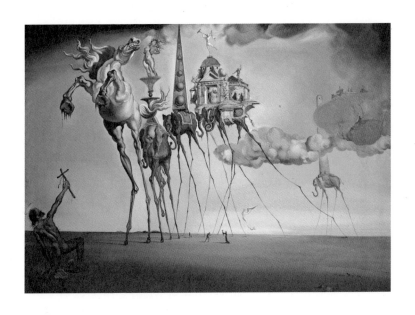

살바도르 달리, 「성 앙투안느의 유혹」, 1946

리와 피로감을 해소시켜 줄 15~16세기 르네상스의 감성적 여유로움이 「성 안토니오의 유혹」을 주목했듯이 아프리카와 아시아를 유린하는 제국주의의 욕망과 성과도 예술가들에게 또다시 그와 같은 〈유혹의 선물〉을 던져 주었다.

예컨대 마르틴 숀가우어의 「성 안토니오의 유혹」을 색칠하여 재탄생시킨 미켈란젤로의 작품이 파올로 베로네세의 「성 안토니오의 유혹」(1552)에 결정적으로 영향을 끼쳤던 경우가 그러하다. 요절한 작가 에밀 엔느캥Émile Hennequin의 권유로 플로베르가 겪었던 신드롬에 감염된 오딜롱 르동이 세 차례(1888, 1889, 1896)에 걸쳐 선보인 석판화집 「성 앙투안느의 유혹」을 비롯하여 「귀스타브 플로베르에게」(1889), 「유령」(1897) 등을 선보인 까닭도 마찬가지였다. 또한 살바도르 달리가 르동에게 영감을 받아 「성 앙투안느의 유혹」(1946)으로 응답한 이유도 그와 다르지 않다.

테제로서 그리고 텍스트로서 「성 앙투안느의 유혹」은 실제의 성 안토니오가 아리따운 아가씨에게 시달리며 이겨 냈던 유혹에 못지않게 〈옴파탈적〉이다. 철저하게 금욕 생활을 하며 수행에만 몰두한 은수사 성 안토니오와는 달리 많은 화가와 플로베르가 그 유혹에 그토록 쉽사리 넘어가 버렸기 때문이다.

⑦ 졸라와 세잔, 마네 그리고 르누아르

에밀 졸라Émile Zola는 『목로주점L'Assommoir』(1877)을 귀스타브 플로베르에게 바치며 인습적인 형식과 현전하는 시상視像에만 심취하는 〈취미를 몹시 증오한 나머지〉라고 적고 있다. 그는 〈고등 사범 학교école normale의 정신〉, 〈공쿠르 형제Goncourt의 예술적 문체〉와 더불어 그와 같은 취미를 누구보다 거부한 자연주의자였기 때문이다.

(ㄱ) 결정론자 졸라

에밀 졸라는 의지 결정론자이면서도 시대 결정론자였다. 실증주의가 풍미하던 시대에 활동한 프랑스의 자연주의 소설가 졸라는 콩트와 텐Hippolyte Adolphe Taine의 실증주의에 영향을 받아 결정론적 신념에 충실한 작가였다. 그것은 무엇보다도 실증주의를 창안한 오귀스트 콩트와『영국 문학사Histoire de la Littérature Anglaise』(1864)와 『예술 철학Philosophie de l'Art』(1882)을 쓴 실증주의 철학자이자 문예 비평가 이폴리트 아돌프 텐 그리고 발자크Honoré de Balzac의 96편이나 되는 방대한 소설『인간 희극La Comédie Humaine』(1830~1856)에서 받은 직간접적인 영향 때문이었다. 특히 텐이 인격의 구성 요소를 인종, 환경, 시대라는 세 가지 요소로 정하고 문예 비평을 시도했던 것처럼 졸라 역시 유전, 환경 그리고 시대를 세 가지 결정론적 원칙으로 정하고 그에 따라 작품에서의 인물 분석을 실험했다.

예컨대 1871년부터 1893년까지「제2제정 시대에 있어서 어느 가족의 자연적, 사회적 역사」라는 부제가 붙은 전 20권의 첫 번째 연작 〈루공 마카르 총서Les Rougon-Macquart〉 ―『목로주점』(알코올중독 문제)을 시작으로『나나Nana』(1880, 매춘 문제),『제르미날Germinal』(1885, 노동 문제),『대지La Terre』(1887, 농민 문제) 그리고 열네 번째 권인『작품L'Œuvre』(1886)과 마지막 권인『파스칼 박사Le Docteur Pascal』(1893) 등도 사회 생활에서 일어나는 다양한 문제들을 차례차례 조사하여 쓴 방대한 저작물의 일부이다 ― 나『실험 소설론Le Roman expérimental』(1880) 등이 그것이다.

특히『실험 소설론』은 19세기 실험 생물학의 방법을 적용하여 근대의 실험 의학을 창시한 생리학자이자 의학자인 클로드 베르나르의『실험 의학 입문Introduction à l'étude de la médecine expérimentale』(1865) ― 그것은 앙리 베르그송의 생기론vitalisme과 콩트의 실증

주의, 결정론과 생명체의 실험 결과에 기초해 있다 ― 에서 제기한 〈생명의 원리〉를 활용한 문학 실험이었다.

졸라의 실험 정신에 직접적인 영향을 준 베르나르는 생체 결정론자였다. 그에 의하면 〈나의 실험 속에서 하나의 절대적인 결정론(예: 간장 및 췌장)을 주장하길 원했었다. …… 과학은 어디까지나 결정론 속에서만 존재할 뿐이다. 그리고 이러한 결정론이 더 정확하면 할수록 과학은 더 실제적으로 되며, 또한 진실성을 나타내게 된다.〉나아가 그는 결정론적 원칙에 따라 생명(건강)의 원리를 〈내부 환경milieu intérieur〉의 안정성에서 찾는다. 한마디로 말해 〈내부 환경의 안정성이 자유롭고 독립된 생명체의 조건〉이라는 것이다. 그가 최초로 정의한 〈내부 환경〉의 개념을 오늘날 〈호메오스타시스homeostasis〉, 즉 〈생체 항상성〉이라고 부르는 까닭도 거기에 있다. 생명체는 외부 환경이 어떻게 변하더라도 내부 환경을 최적의 상태로 유지하기 위한 자율적 조절 작용을 한다는 것이다.

또한 베르나르의 생체 결정론에 못지않게 자연주의자 졸라도 19세기 들어서 아프리카와 아시아로 제국주의의 확장과 더불어 제기된 인종주의가 과학자와 의학자들에 의해 유전학이나 생리학의 문제로 구체화되자 〈유전이 인간의 본성을 결정한다〉는 믿음을 소설로 실현시키려고도 했다. 다시 말해 그는 내부 환경론과 유전학에 감염된 글쓰기로 당시의 지적, 이념적 분위기에 조응 照應하고자 했다.

그 때문에 솔니에르는 『19세기의 프랑스 문학Littérature francaise du siècle romantique』(1966)에서 그의 이러한 실험적 글쓰기 방법을 가리켜 〈문학에 적용된 과학적 방법〉이라고 평하기도 한다. 그의 주장에 따르면 소설가란 그 자신을 내외의 특정한 환경과 상황 속에 위치시킨 여러 가지의 환경적, 유전적 요소에 대한 반응을 연구

하는 사람이다. 그러므로 그가 생각하기에 과학이 실험실에서 인내심 강한 관찰자가 심혈을 기울인 실험과 관찰의 결과이듯이 소설 또한 그 소설가의 세 가지 결정론적 원칙에 준거하여 이뤄진 〈실험 기록〉일 수밖에 없다.

졸라의 관찰과 실험이 『목로주점』에서 보여 주는 내부 환경, 즉 폐쇄된 실험실(개인의 정신적 부패와 생의 종점을 재촉하는 알코올의 중독 현상) 안에서 이뤄지든 『나나』에서처럼 개방된 사회(천연두에 부패된 채 방치된 팜파탈의 매춘부 나나의 시체가 상징하듯 19세기 말의 데카당스를 대변하는 가장 부패하고 타락한 도시였던 파리)에서 이뤄지든 그 결과는 마찬가지였다. 이를테면 삶의 종말로서 죽음에로 안내하는 가난의 악순환과 심각한 알코올중독 현상을 현미경으로 관찰하듯 묘사해 낸 『목로주점』의 풍경이 그것이다. 특히 목로주점의 단골손님이 되고만 세탁부 제르베즈가 마침내 브뢰 영감의 개집에서 숨을 거두기까지의 비참한 과정에 대한 다음과 같은 묘사가 더욱 그러하다.

그녀가 뼈까지 얼어붙은 채 이를 딱딱 부딪치며 주린 배를 움켜쥐었던 것은 개집 속의 짚 더미 위에서였다. 무덤의 흙마저도 그녀를 원치 않음이 분명했다. …… 죽음은 그녀 스스로 만든 이 지독한 삶의 종점까지 그녀를 끌고 다니면서 조금씩, 한 조각 한 조각 그녀를 씹어 삼켰음이 틀림없었다. 오한이 원인이었다는 소문이 있었다. 그러나 확실한 것은 그녀가 비참한 가난과 망가진 인생 때문에, 그리고 그로 인한 쓰레기 같은 생활의 피로 때문에 죽었다는 사실이다. …… 어느 날 아침 복도에서 악취가 났을 때, 사람들이 이틀 전부터 그녀의 모습이 보이지 않았다는 사실을 떠올렸다. 그녀는 개집에서 이미 푸르죽죽하게 변한 상태로

발견되었다.

　…… 바주즈 영감은 그날도 거나하게 취해 있었지만 손님이 묵을 새집을 준비하면서 철학적인 감상을 내뱉었다. 〈모두가 거기로 가는 거야……. 그러니 서로 다툴 필요가 없지. 누구든 자리가 있으니까 말이야…….〉 영감은 아버지처럼 그 여자를 관 속에 눕히고서, 딸꾹질을 하는 사이사이 더듬거리며 말했다. 〈이봐. 잘 들으시게. 나일세, 부인네들의 위안부일세……. 자, 이젠 당신도 행복한 여자야. 잘 자시게, 우리 예쁜 아가씨!〉[272]

　이렇듯 졸라는 개인의 불안과 절망을 『죽음에 이르는 병Die Krankheit zum Tode』(1849)으로 간주한 실존 철학자 키르케고르와는 달리, 『목로주점』에서 〈세기의 병mal du siècle〉이 점점 심해 가는 시대에 살아야 하는 많은 이들로 하여금 가난과 알코올 중독이라는 인생에서의 항상성homeostasis을 위협하는 내부 환경의 악순환을 〈죽음에 이르게 하는 병〉으로 여겼던 것이다.

(ㄴ) 졸라와 세잔: 감성적 공감과 이성적 반감

이성적(지적) 가로지르기뿐만 아니라 감성적 횡단 욕망에도 사로잡혀 있던 졸라는 실험주의에 충실한 작가답게 폴 세잔을 비롯한 당시의 미술가들과 미술 작품들에도 가로지르기를 과감하게 실험한 미술 비평가였다. 실제로 19세기의 프랑스 소설가들 가운데 졸라만큼 미술과의 예술적 코비타시옹cohabitation을 시도한 인물을 찾아보기란 쉽지 않다.

　졸라와 세잔은 대나무로 만든 말을 같이 타고 놀았던 친구와 같은 죽마고우였다. 졸라에겐 더욱 그랬다. 그들 간의 우정은

272　에밀 졸라, 『목로주점』 하, 유기환 옮김(파주: 열린책들, 2011), 626~627면.

파리 출신의 졸라가 1842년 세잔이 살고 있는 엑상프로방스로 이사한 뒤 1852년 그곳의 부르봉 중학교에 입학하여 동급생이 되면서부터 싹텄다. 일곱 살 때 아버지를 여읜 졸라는 가세도 기울었을뿐더러 병약한 신체 조건이었던 데 반해 세잔의 형편은 그렇지 않았다. 서로 다른 삶의 처지와 생활 형편이 그들에겐 오히려 공감과 우정의 토대가 되었다. 유유상종보다 〈다름에의 관심〉이 도리어 타자와의 교감과 호감을 불러온 것이다.

게다가 졸라가 심한 근시안에다 약골이었고 내성적인 성격이었던 탓에 동료들에게 괴롭힘과 따돌림을 당하자 부유한 은행 설립자의 아들로 태어난 힘세고 덩치 큰 세잔은 졸라를 편들고 도우며 호의를 베풀어 줌으로써 그의 마음속으로부터 신뢰를 얻고 서로의 우정을 나누었다. 라르크 개울에서 졸라와 함께 멱감기를 좋아했던 세잔은 졸라에게 편지를 쓰면서 한 귀퉁이에 수영하는 그림을 그려 넣을 정도로 친밀감을 표시했다. 어느 날 졸라도 그의 배려와 우정에 대한 고마움의 속내를 드러내기 위해 세잔에게 (그 유명한 에피소드가 된) 〈사과 바구니〉를 선물함으로써 그들 간의 정감의 깊이는 더해 갔다. 법학을 공부하다 은행원이 된 세잔에게 화가의 길을 권유한 것도 졸라였다.

하지만 세잔에게 졸라가 준 그 〈사과 바구니〉는 우정의 징표 이상이었다. 〈사과의 화가〉라고 불릴 정도로 그 이후 사과 바구니는 그에게 지각과 상상의 중요한 물적, 심적 매개물이 되었기 때문이다. 다시 말해 세잔에게는 사과가 어느 때는 현전現前의 지각에 부여되어 있지 않은 사물의 이미지를 마음에 떠오르게 하는 상상 속의 〈심적 이미지image mentale〉가 되었는가 하면, 또 어느 때는 감각 기관에 직접 주어지는 경험적 자극(지각)에 의해 얻게 되는 정보와 더불어 대상의 성질, 형태, 관계 및 신체 내부의 상태를 파악할 수 있는 〈물적 이미지image matérielle〉가 되기도 했다.

실제로 미술사에서 세잔만큼 사과를 많이 그린 화가도 없다. 그가 눈으로 그린 사과들도 있지만 그는 그것들의 대부분을 마음으로 그렸다. 사르트르의 주장대로 이미지로서만 의식된, 즉 외계에 아날로곤analogon(유사물)이 존재하지 않는 심적 이미지만으로 그린 사과들이 그것이다. 예컨대 「정물-사과와 유리잔」(1873)을 비롯하여 「풋사과」(1873), 「사과가 있는 접시」(1877), 「스프 그릇이 있는 정물」(1877), 「과일 그릇, 유리잔, 사과가 있는 정물」(1879~1880), 「사과가 있는 정물」(1877~1879 외 다수), 「사과와 냅킨」(1879~1880), 「사과, 복숭아, 배, 포도」(1879~1880), 「네 개의 사과」(1880~1881), 「정물」(1883~1887), 「시트 위의 사과」(1886), 「사과와 배」(1885~1887), 「해골이 있는 정물」(1890), 「가지색 생강 단지와 정물」(1890~1894), 「사과 바구니」(1890~1894), 「과일 그릇과 물병」(1892~1894), 「페퍼민트 병이 있는 정물」(1893~1895), 「푸토가 있는 정물」(1895), 「지푸라기 꽃병과 정물」(1895), 「커튼과 정물」(1899), 「사과와 오렌지」(1895~1900) 그리고 죽을 때까지 이어진 「사과, 병, 의자 등받이」(1902~1906) 등이 그것이다.

이처럼 세잔에게 사과는 단순한 물적 이미지만을 표출하는 재현물이 아니었다. 그것들은 같은 해(1890)에 그린 「사과 바구니」와 「해골이 있는 정물」에서 보듯이 졸라에 대한 감성적 공감과 이성적 반감, 우정과 반목 같은 애증 병존의 양가감정이 작용해 왔음에도 불구하고 세잔이 죽을 때까지 졸라와의 공감대를 이어준 물적, 심적 혼성체다. 〈그림은 사유한다〉는 그의 주장처럼, 그리고 〈우리는 회화를 통해서 순수 사유란 없다는 것을 이해할 수 있다〉는 철학자 클로드 르포르Claude Lefort의 주장[273]처럼 그에게

273　그는 메를로퐁티의 『눈과 마음』(1964) 서문에서 〈철학이 스스로 자신의 길을 여는 유일한 방법은, 화가를 끊임없이 괴롭히는 수수께끼를 기꺼이 받아들이는 것뿐임을, 회화가 그렇듯 작품의 공간에서 인식과 창조를 결합하는 것뿐임을, 말을 사용하여 눈에 보여 주는 것뿐임을, 우리는 회화를 통해서 이해할 수

사과는 인식과 창조를 결합해 주는 철학적 사유의 매개물이었다. 그것은 졸라와의 관계에 따라 달리 보이는 반사체이자 내면을 조사照射해 주는 내시경이었다.

그 때문에 그의 사과들은 관계적 심상이 그대로 투영된 변화무쌍한 정물들still lives이나 다름없었다. 그가 그린 사과들이 구성도 제멋대로이고, 명암과 색채마저 고려하지 않은 탓에 맛없어 보이고, 대개가 관조적 이미지를 나타내고 있다. 심지어 해골과의 코비타시옹까지 이루고 있는 정물로서의 사과들, 제자리와 제 모습을 잃어 불행해 보이는 사과들에서 보듯이 그가 그린 많은 사과그림들은 단순한 재현 욕망에서 비롯된 것이 아니었음을 말해 주고 있다.

졸라에게 환경과 유전, 실험 생리학과 실험 의학이 자연주의 문학의 실험 방법이자 도구였듯이 세잔에게는 명암이나 색채의 표현을 포기한 채 그린 사과들이 새로운 구성 원리의 개척을 넘어 공감과 반감, 우정과 반목에 대한 심적, 물적 이미지를 표출할 수 있는 미학적, 기호학적 실험 대상이었다. 그가 졸라에게 우정의 선물로 사과 바구니를 받은 지 수십 년이 지난 1890년에 「사과 바구니」를 그린 까닭, 그리고 그것과 더불어 사과와는 동거할 수 없는 「해골이 있는 정물」을 그린 이유도 그와 무관하지 않았다. 그에게 사과는 기호이다. 〈욕망하는 기계〉로서 사과는 이미 시니피앙이기 때문이다.

실제로 세잔은 〈사과로 파리를 정복하겠다〉고 호언하며 일찍부터 각인된 무의식적인 집착과 집념을 실현시키려고 애써 왔음에도 살롱전에서 연이어(1864~1866, 1868) 낙선했다. 고대했던 1870년의 〈살롱전〉은 열리지 않았다. 그 이후 그는 1876년

있다. 이 방법이 아니라면 철학은 스스로 자신의 길을 열 수도 없고 열려고 해서도 안 된다는 것을 우리는 회화를 통해서 이해할 수 있다〉고 주장한다. 모리스 메를로퐁티, 「눈과 마음」, 김정아 옮김(서울: 마음산책, 2008), 18면.

부터 외광파 화가들이 광선과 색채 변화에 대해 새롭게 시도했던 표현 방법이 대상의 형태와 구성을 크게 변형시키거나 말살하는 행위로 간주하여 인상주의 전시회에도 참가를 거부했다.

그로 인해 그는 모네, 드가Edgar Degas, 르누아르, 피사로Ca-mille Pissarro 등 인상주의 화가들을 멀리했을 뿐만 아니라 대인 기피 증과 우울증을 보일 만큼 그동안 쌓여 온 콤플렉스에도 적지 않게 시달려야 했다. 무엇보다도『목로주점』이후 문단의 주목을 받아 온 졸라 — 이미 그는 레지옹 도뇌르 훈장도 받았고, 아카데미 프랑세즈 회원의 후보로 선출되는 등 저명인사의 반열에 올라 있었다 — 와는 대조적으로 후원자 쥘리앵 탕기Julien Francois Tanguy와 가셰 박사Paul-Ferdinand Gachet를 제외하곤 세잔의 작품을 인정하는 사람이 별로 나타나지 않았기 때문이다. (그를〈근대 회화의 아버지〉라고 극찬한 피카소의 평가는 나중의 일이었다.)

하지만 그보다 상처받은 자존심 때문에 그의 분노를 폭발하게 한 것은 평생 우정을 나눠 온 절친한 친구 졸라에 대한 배신감이었다. 1889년 4월 4일 세잔은 졸라가 보내 준 소설『작품』을 읽고〈《루공 마카르 총서》의 저자가 잊지 않고 기억해 준 것에 감사하네. 그리고 지나간 세월을 추억하며 저자의 손을 잡고 악수를 청하네. 흘러간 시절의 충동을 억누르지 못하며〉라고 쓴 편지를 끝으로 1852년(13세) 콜레주 부르봉 시절부터 이어져 온 두 사람의 우정은 결국 끝이 나고 말았다.

한때 졸라의 집에서「졸라에게 책을 읽어 주는 폴 알렉시」(1870)까지 그려 주었던 세잔은 졸라와의 절교를 결심하고 이 편지를 마지막으로 더 이상 만나지 않았다. 그는 졸라가 1902년 9월 29일 벽난로에서 새어 나온 가스 중독으로 어이없이 세상을 떠났을 때, 친구의 죽음을 알리는 하인에게 화를 내기까지 했다. 하지만 그는 졸라가 죽은 지 4년 후인 1906년에야 치러진 졸라의 흉상

제막식에 참석하여 내내 흐느끼며 친구의 죽음을 안타까워했다. 그리고는 자신의 삶도 그해를 넘기지 못하고 말았다.

졸라의 소설 『작품』은 1871년부터 쓴 것으로 19세기 후반의 프랑스 미술계를 배경으로 하여 실패한 미술가가 죽음으로 삶을 마감하는 처절하고 비극적인 내용이다. 이 소설의 주인공인 클로드 랑티에는 예술가로서 자연에 대한 예리한 통찰력과 직관력을 통해 후세에 남을 독창적인 작품을 그리려고 혼신의 노력을 다해 고군분투하지만 뜻대로 되지 않자 결국 목매 자살하고 만다.

클로드는 실패한 자신의 그림 바로 앞에서 커다란 사다리에 목을 건 채로 매달려 있었다. 그는 액자를 벽에 거는 데 사용하는 밧줄을 한 줄 들고 사다리 위로 올라가, 그 밧줄의 끝을 사다리 위에서의 안전을 위하여 못 박아 둔 떡갈나무 받침대에 붙들어 매고, 그 위에서 뛰어내린 것이다.[274]

졸라는 이 소설 속에서도 주인공 클로드가 살롱전에 마네의 「풀밭 위의 점심」(1863)을 연상시키는 「야외」라는 제목의 작품을 출품했으나 그것 역시 낙선하는 이야기를 주요한 모티브로 삼았다. 다시 말해 졸라는 『작품』에서 클로드가 낙선전에 출품하지만 (실제로 마네의 작품이 스캔들을 일으켰듯이) 인기나 호평 대신 야유와 조소로 괴로워하는 모습을 당시의 세잔이 겪은 상황 그대로 다음과 같이 묘사하였다.

클로드는 이렇게 자기 작품이 버림받고 있는 사실에 더할 나위 없는 고통을 느꼈다. 놀람과 실망 가운데 그의 눈은 사람들의 반응을 살피고 있었다. 그는 사람들이 서로 밀

---

274    에밀 졸라, 『작품』, 권유현 옮김(서울: 일빛, 2014), 490면.

폴 세잔, 「졸라에게 책을 읽어 주는 폴 알렉시」, 1869

치는 소동을 예상하였다. 왜 사람들은 그림을 욕하지 않는가? 아! 예전의 욕설, 조소, 분개, 이런 것들은 그의 마음을 찢어 놓긴 하였지만, 한편 활력을 주지 않았던가! 이제는 그 어느 것도 없었고, 지나가면서 침을 뱉는 사람도 하나 없었다. 그야말로 죽음이었다. 거대한 홀 안에서 사람들은 음울한 분위기에 몸을 떨며 빠른 걸음으로 지나가 버렸다.[275]

하지만 졸라는 비망록에서 자신을 소설가 상도즈로, 주인공 클로드가 좋아하는 선배 화가 봉그랑을 마네와 같은 인물로 등장시켰다고 밝혔다. 그러면서도 그는 화가 클로드를 세잔이나 마네, 또는 주변의 다른 특정인을 연상할 수 있는 인물로 그리기보다 그들의 개성이 뒤섞인 인물로 그려 놓았다.

그럼에도 세잔의 생각은 그와 달랐다. 늘 불안감과 강박증에 시달리는 성격에다 낙선의 고뇌에까지 빠진 소설 속의 주인공 클로드의 상황으로 미루어 보건대 졸라가 자신을 실패하고 좌절하여 마침내 자살하고 마는 화가로 그렸다는 것이다. 하지만 그것은 세잔이 앓아 온 우울증과 정서 불안으로 인해 자신이 졸라에게 조롱과 비웃음을 당하고 있다는 피해 의식과 피해망상delusion of persecution의 징후나 다름없었다.

이렇듯 심화된 우울증과 불안감에서 오는 정신적 피로감은 이미 중년의 화가를 정서 장애 속에 빠뜨리고 있었다. 무엇보다도 그것은 화가로서 마네 못지않게 성공하고픈 〈욕망의 가로지르기〉가 삶의 굴레들에 막혀 지금껏 제대로 이루지 못해 왔기 때문이다. 포기나 상실에 대한 상심傷心이나 피해망상뿐만 아니라 자폐적 심상心象마저 반영하듯 「귀스타프 제프루아의 초상」(1895), 「담배

---

275    앞의 책, 411면.

피우는 남자」(1895), 「해골과 소년」(1896~1898) 또는 「앙브루이즈 볼라르의 초상」(1899), 「조아생 가스케의 초상」(1896), 「발리에의 초상」(1906)처럼 침울하거나 무표정하다.

적어도 세상사에 더 이상 무관심하거나 인생의 무상無常함을 실감하고 있는 표정들로 일관한 초상화와 현존재Dasein의 피안이 곧 허虛와 무無임을 예고하는 해골 그림들은 그러한 내면을 감추지 못한 채 그대로 표상하고 있었다. 「목욕하는 여자들」(1898~1805, 1906)의 연작에서 보듯이 그가 그린 인물의 군집화들이 세상과의 분리된 고독한 군중들만을 표상해 온 까닭도 마찬가지였다.[276] 그러므로 그가 외광파의 분위기에 걸맞지 않게 정물화에 집착한 이유도 불안하고 우울한 마음을 자가 치유하고 싶어하는 잠재적 욕구에 따른 것일 수 있다.

(ㄷ) 졸라와 마네

봉그랑은 짧은 도자기 파이프를 입에 물고 쩌렁쩌렁한 목소리로 말하고 있었다. …… 아! 아직 산 밑에 있는 자네들이 얼마나 행복한 사람들인지, 아마 스스로는 잘 모를 거야! …… 이제 산 위에 올라갈 일만 남았잖아! 그런데 그 위에 올라가고 나면, 제기랄! 고통이 다시 시작되지. 그거야말로 진짜 고문이야. 주먹들이 날아오고, 너무 빨리 추락하면 안 된다는 두려움에 끊임없이 새로운 노력을 해야 된단 말이야! …… 봉그랑은 팔을 의자의 등에 걸친 후, 젊은 사람들이 자기를 이해해 주기를 바라는 마음을 단념하고, 천천히 파이프 담배 연기를 들이마셨다.[277]

276   전영백, 『세잔의 사과』(파주: 한길아트, 2008), 19면.
277   에밀 졸라, 앞의 책, 120~122면.

여기서 봉그랑은 마네였다. 『작품』에서 소설가 상도즈(졸라)는 주인공 클로드(세잔)가 좋아하는 선배 화가 봉그랑을 이처럼 성공한 화가로 그렸다. 한마디로 말해 마네에 대한 졸라의 평가가 그러했던 것이다. 주인공 클로드를 세잔에 비유했음에도 그 소설에서 세잔의 작품은 소설의 전반부에 1863년부터 연달아 네 번이나 〈살롱전〉에 낙선할 당시의 것들인 「자화상」(1861~1862), 「목욕하는 데생이 들어 있는 편지」(1869), 「유괴」(1867) 밖에는 찾아볼 수 없다. 오히려 그는 삽화로서 「튈르리 공원의 음악회」(1862)를 비롯하여 「풀밭 위의 점심」, 「올랭피아」(1863), 「피리 부는 소년」(1866), 「에밀 졸라의 초상」(1868), 「카페 게르부아」(1869), 「나나」(1877) 등 마네의 작품들을 가장 많이 등장시켰다.

특히 졸라는 그 소설에서 아카데미에 반대하는 화가들을 이끌고 있는 마네의 아틀리에와 인상파의 산실 카페 게르부아,[278] 누벨 아텐, 카페 드 바드가 있는 동네의 이름을 따라 붙인 〈바티뇰 그룹〉을 소개하는 판탱라투르Henri Fantin-Latour의 작품 「바티뇰의 화실」(1870)을 실어 당시 들라크루아에 이어서 리더로서 처해 있는 마네의 위상과 영향력이 어느 정도였는지를 간접적으로 예시하고 있다. 예컨대 마네가 캔버스 앞에서 붓을 들고 앉아 있고 그 왼쪽에 독일 화가 숄더러, 오른쪽으로 르누아르, 아스트뤼크, 졸라, 메트르, 바지유, 모네가 서 있는 광경이 그것이다.

그 밖에도 졸라는 1863년에 마네가 그린 「풀밭 위의 점심」과 「올랭피아」가 「뻔뻔스런 그림」과 「고양이와 함께 한 비너스」라고 혹평을 받자 마네를 지지하는 평을 발표했다. 평론가 아메르통

278   Le café Guerbois. 카페 게르부아는 바티뇰 그룹의 본부와도 같다. 마네를 비롯하여 졸라, 바질, 판탱라투르, 세잔, 모네, 르누아르, 드가, 휘슬러, 평론가인 이폴리트 바부, 에드몽 뒤랑티 등은 1863년부터 1875년까지 주로 그곳에서 만났다. 그들은 이곳에서 주로 살롱전에 관해 대화하면서 미술의 새로운 경향에 관해 토론했다. 매주 금요일이면 카페 주인은 입구 왼쪽의 두 테이블을 그들을 위해 비워 두었다고 한다.

이나 드가가 「철면피 같은 프랑스 예술가 마네의 그림은 조르조네Giorgione의 「전원 협주곡」(1508~1509)을 프랑스의 사실주의로 해석한 것이다. 비록 여인들이 벌거벗었지만 조르조네의 그림은 아름다운 색상으로 용서받을 만했다. 그러나 마네의 그림에는 사내들의 복장이 아주 해괴망측하고, 다른 여인은 슈미즈 차림으로 냇가에서 나오고 있으며, 두 사내는 바보 같은 눈짓을 한다〉[279]고 혹평하자 졸라는 다음과 같이 호평을 하여 여론의 반전을 시도한 것이다.

사람들은 화가가 뚜렷한 화면 공간의 배분과 가파른 대비의 효과를 위해 인물의 구성에서 외설적이고 음란한 분위기를 연출하고 말았다고 생각할지 모른다. 하지만 이 그림에서 주목해야 할 점은 풀밭에서의 오찬이 아니라 강렬하고도 세련되게 표현한 전반적인 풍경이다. 전경은 대담하면서도 견고하며 배경은 부드럽고 경쾌하다. 커다란 빛을 듬뿍 받고 있는 것 같은 살색의 이미지, 여기에 표현된 모든 것은 단순하면서도 정확하다.[280]

「올랭피아」에 대한 평가와 반응도 엇갈리기는 마찬가지였다. 이 작품은 기본적으로 1856년 마네가 이탈리아를 여행할 때 티치아노의 「우르비노의 비너스」를 모사하며 티치아노의 작품에서 잠든 개를 고양이로 대체한 것이다. 하지만 거기에는 〈마네는 어떤 곳에서도 영감을 얻으며 모네, 피사로 그리고 내게서조차 구한다. 마네는 붓을 놀랄 만하게 사용하지만 그는 자신이 받은 영감을 새롭게 하지는 못한다!〉는 드가의 말처럼 고야의 「벌거벗

279   김광우, 『마네의 손과 모네의 눈』(서울: 미술문화, 2002), 59면, 재인용.
280   앞의 책, 62면, 재인용.

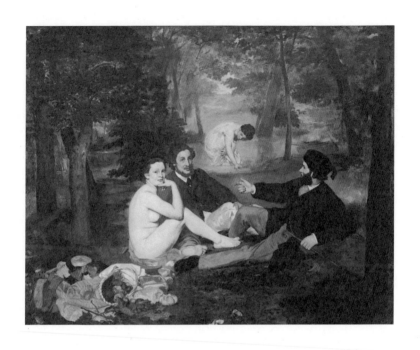

에두아르 마네, 「풀밭 위의 점심」, 1863

은 마하」(1800~1803)와 앵그르의 「그랑드 오달리스크」(1814)가 모사된 흔적들이 여기저기에서 눈에 띈다.

「올랭피아」에 대해서도 평론가 테오필 고티에Théophile Gautier 는 〈있는 그대로 봐준다고 해도 「올랭피아」는 침대 위에 누운 가냘픈 모델의 모습이 아니다. 색조가 더럽기 그지 없다. …… 반쯤 차지한 음영은 구두약을 칠한 것 같다. 추하다고 말하고 싶지는 않다. 하지만 아무리 뜯어 보아도 이런저런 색의 조합으로 인해 매우 추하게 보인다. …… 정말로 그림 속에는 아무것도 없다. 어떻게든 주목을 받아보려고 애쓴 흔적밖에는〉[281]이라고 악평한다. 이에 비해 「풀밭 위의 점심」에 대해서도 그랬듯이 보들레르와 졸라의 평가는 매우 호의적이었다. 보들레르는 1865년 마네에게 보낸 편지에서 다음과 같이 위로와 격려를 보냈다.

사람들이 자네에게 조롱한다고 그것 때문에 괴로워하는군. 요컨대 사람들이 자네의 진가를 알지 못하는 것이지. 흔한 일일세. …… 샤토브리앙이나 바그너도 한때 자네처럼 조롱당했다는 사실을 기억하기 바라네. …… 그들은 자네보다 위대했으며, 자기 분야에서 최고였고, 그들의 시대는 지금보다 훨씬 나빴네. 자네는 〈낡은 시대의 최고〉일 뿐이라네. 이렇게 허물없이 말하는 것을 용서하게. 내가 자네를 존중하고 있다는 것을 이미 알고 있을 줄 아네.[282]

보들레르의 격려는 그 편지만으로 끝이 아니었다. 그는 마네에게 이 작품을 그해의 〈살롱전〉에 출품하도록 권유했고, 마네도 「올랭피아」가 〈살롱전〉에 받아들여지자 그 기쁨을 보들레르에

---

281  앞의 책, 85면, 재인용.
282  앞의 책, 86면, 재인용.

장오귀스트도미니크 앵그르, 「그랑드 오달리스크」, 1814
프란시스코 데 고야, 「벌거벗은 마하」, 1800~1803

게 가장 먼저 알렸다.

그들은 카페 게르부아의 멤버일 뿐만 아니라 졸라, 말라르메와 더불어 마네의 작품을 호평하는 중요한 지지자이기도 했다. 실제로 마네의 「튈르리 공원의 음악회」(1862)에서 보듯이 졸라와 늘 동행할 만큼 친밀한 사이였다. 훗날 소설가 마르셀 프루스트Marcel Proust도 상징주의의 평론 잡지인 「라 르뷔 블랑쉬La Revue blanche」에서 〈마네는 거의 매일 두 시에서 네 시 사이에 튈르리 공원으로 가서 아름드리 나무 아래서 뛰노는 아이들과 벤치에 앉아 있는 사람들을 스케치했다. 보들레르가 늘 그의 곁에 있었다〉[283]고 밝혔다. 또한 「올랭피아」에 대한 졸라의 평가도 보들레르 이상이었다. 졸라는 이미 그가 근무하던 잡지 「레벤느망L'Evénement」의 1866년 5월 7일 자에다 마네의 「피리 부는 소년」에 대하여 다음과 같이 평했다.

〈소년은 정면을 바라보며 피리를 불고 있다. 이보다 더 단순한 기법을 사용해도 이 작품만큼 강력한 효과를 얻을 수 없을 것이다〉라는 글을 실었다가 회사로부터 쫓겨날 정도로 그를 지지해 왔다. 그러므로 그 이듬해에 발표한 글 「새로운 그림의 기법」에서 그가 「올랭피아」를 걸작이라고 까지 평가한 것은 이상한 일이 아니었다. 이를테면, 〈나는 감히 「올랭피아」를 걸작이라고 말하며, 이 말에 책임을 질 것이다. 「올랭피아」는 화가 자신의 피와 살이다. 다시는 이만한 작품을 내놓지 못할지도 모른다. 그 속에는 그의 모든 천품을 쏟아 넣었으니까⋯⋯. 파리한 빛으로 묘사된 몸뚱아리는 소녀처럼 매력적이다. 마네는 열여섯 살짜리 모델

283 앞의 책, 81면, 재인용.

에두아르 마네, 「올랭피아」, 1863

의 몸을 적나라하게 표현했다.[284]

이에 대해 마네는 이듬해에 초상화로 고마움을 표시한다. 방 안의 벽면에 「올랭피아」와 1860년부터 마네가 심취해 있던 일본 판화 우키요에가 좌우에 걸려 있는 그의 방에서 그린 「에밀 졸라의 초상」(1868)를 선사한 것이다.

하지만 평론가 고티에나 제프루아의 악평이건 보들레르나 졸라의 호평이건 그들의 비평에는 당시 아시아와 아프리카에서 우승열패優勝劣敗의 제국주의 이념을 주도적으로 실행하고 있던 프랑스와 프랑스인들의 지배와 착취의 단맛에 취해 있던 오리엔탈리즘이 작품마다에 도색桃色되어 있다는 사실에 대해서 침묵하고 있다. 정치적 강간이자 도색 행위인 오리엔탈리즘에서 보면 고야, 앵그르, 마네의 작품들은 물론 심지어 「동양 여자」(1895, 1897)를 그린 르동의 그 작품까지 모두 〈도색의 경연〉을 벌이고 있는 지배 이데올로기의 역사화일 뿐이다.

심지어 졸라는 「올랭피아」에서 마네가 꽃다발을 들고 있는 검은 피부색의 여인을 하녀 같은 모습으로 등장시켜 식민주의의 지배 권력이 조작하는 논리와 문법마저 정당화하고 있음에도 그에게 이에 대한 침묵과 위선을 강요하고 있다. 예컨대 〈밝고 빛나는 부분의 필치, 화환과 어두운 부분의 흑인 여인과 검은 고양이, 이것들이 모두 무엇을 의미하느냐? 화가인 당신조차 모른다고 말해야 한다. 내가 확실히 아는 당신은 훌륭한 그림을 그려 냈다는 사실이다. 당신은 생생하게 이 세상을 풀어냈으며, 빛과 어둠의 진실, 사물과 인간의 실재를 고유한 문법으로 표현해 냈다〉[285]는 것이다. 〈모른다고 말해야 한다〉고 공모共謀하는 마네와 졸라에

284  앞의 책, 87면, 재인용.
285  앞의 책, 87면, 재인용.

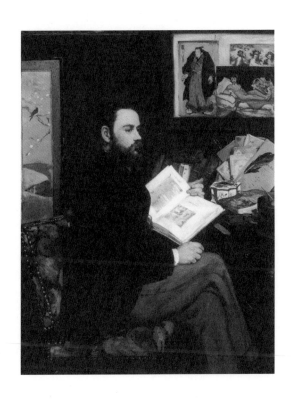

에두아르 마네, 「에밀 졸라의 초상」, 1868

비해 오히려 개인적인 흔적 욕망에 심취하여 오리엔탈리즘과 같은 제국주의 이데올로기에 비켜서 있던 세잔의 경우가 다행일 수 있다. 세잔의 작품들이 보여 준 성 의식이 앵그르나 마네처럼 도발적이거나 도색적이지 않은 까닭도 마찬가지이다.

「올랭피아」를 통한 졸라와 마네와의 이념적 공모와 예술적 코비타시옹은 마네의 작품 「나나」를 통해 더욱 두드러졌다. 마네는 졸라의 〈루공 마카루 총서〉의 9번째 작품인 『나나』를 먼저 읽고 『목로주점』에 나오는 쿠포와 제르베즈 사이에서 태어난 딸 나나를 미모와 육체미를 갖춘 여인으로 표상함으로써 소설과 콜라보라시옹을 시도하기까지 했다. 이것은 졸라의 속마음이 『작품』을 쓰기 시작한 1871년부터 세잔과는 애증 병존을 글로 표현하면서도 마네와는 그렇지 않았음을 보여 주는 물증이 되기도 한다.

(ㄹ) 졸라와 르누아르

경제적으로 어려운 생활을 하고 있던 르누아르는 한동안 장 프레드릭 바지유Jean Frederic Bazille의 도움으로 콩다민 가에 있는 그의 아틀리에를 빌려서 작업했다. 바지유는 아버지에게 그 사실을 〈제 집엔 지금 글레그 시절 같이 배웠던 한 친구가 숙박하고 있습니다. 지금까지 화실이 없는 친구죠. 이름이 르누아르인데, 그 친구는 대단히 열심히 작업합니다. 내 모델을 같이 쓰고 있는데, 그 비용에 보태라며 뭘 내놓기까지 합니다〉[286]라고 보고하기까지 했다.

그뿐만 아니라 바그너Wilhelm Richard Wagner의 음악에 심취해 있던 바지유는 인상주의 화가가 아니었음에도 부유한 형편이었던 탓에 카페 게르부아와도 가까이에 있는 그의 작업실에는 르누아

286  안 디스텔, 『르누아르: 빛과 색채의 조형화가』, 송은경 옮김(서울: 시공사, 1997), 23면, 재인용.

르를 비롯하여 마네, 모네, 시슬레와 같은 인상주의 화가들, 소설가인 졸라, 음악가인 에드몽 메트르Edmond Maître 등 많은 젊은 예술가들이 모여들었다.

일찍이 라파엘로의 「아테네 학당」을 비롯하여 벨라스케스의 「시녀들」(1656), 쿠르베의 「화가의 아틀리에」(1855), 판탱라투르의 「바티뇰의 화실」 등 화가들이 당시 사물의 질서뿐만 아니라 화가 자신을 포함하여 존재하고 있는 것과 더불어 시대와 예술, 그리고 예술가들까지 나름대로의 의지에 따라 화폭에 담아 반영하여 왔다. 이렇듯 마네를 비롯한 여러 명의 친구들과 대화하며 즐기는 모습을 그린 「콩다민 가의 아틀리에」(1870)도 그가 그와 같은 분위기를 인증하고 있는 것이나 다름없다. 그것들은 화가 자신의 초상화가 아니라 자신을 중심으로 한 주변인물과의 공시적(가로지르기의) 관계 지도이거나 자신의 사회 측정 도표sociogram일뿐더러 「아테네 학당」처럼 시간의 흐름을 편의적으로 재구성한 통시적(세로내리기의) 역사 지도이기도 하다.

졸라가 나중에 쓴 소설 『작품』에도 봉그랑(마네)의 아틀리에를 설명하지만 바지유의 아틀리에를 모델로 한 듯 그의 아틀리에 그림이 실려 있다. 예컨대 다음과 같은 졸라의 비유적 수사는 독자들에게 연상 작용을 기대한 것이다.

그의 아틀리에에서는 당시 젊은 화가들을 중심으로 유행하던 호화로운 벽지나 골동품에 대한 유행 같은 것을 찾아볼 수 없었다. 회색의 헐벗은 아틀리에는 액자에 끼우지 않은 채, 교회에 봉헌하는 그림처럼 촘촘히 걸어놓은 화가 자신의 습작들로 장식되어 있을 뿐이었다. 유일한 사치라고는 제정 시대의 큰 거울과 노르망디식의 큰 장, 닳아 떨어진 유트레히트 벨벳을 씌운 두 개의 의자가 고작이

었다.[287]

이 그림에서도 바지유는 르누아르와 졸라, 모네, 마네, 자기 자신, 메트르를 차례로 등장시켜 놓았다. 왼쪽 끝 계단에 서 있는 졸라는 그 아래 앉아 있는 르누아르를 내려다보며 무언가를 대화하고 있다. 한복판의 이젤 앞에서 설명하고 있는 인물은 마네이고, 그 앞에서 키가 큰 바지유가, 그리고 뒤에서는 모네가 그의 이야기를 듣고 있다. 오른쪽 끝에는 메트르가 음악가답게 피아노를 치고 있다.

또한 벽면에는 그림들도 촘촘하게 제멋대로 걸려 있다. 정면에는 르누아르의 커다란 그림 「서 있는 나체 여인」이 천장과 맞닿아 있고, 그 아래에 모네의 「과일 정물화」와 바지유의 미완성 작품 「화장」(1869~1870)이 소파 위에 위치해 있다. 왼쪽 벽에는 바지유의 또 다른 그림 「투망을 든 어부」(1868)가 눈에 띈다. 모두가 서로 어울리기보다 충돌하며 뒤죽박죽으로 걸려 있다.

그래도 아틀리에의 전경은 그것들을 배경으로 한 채 이제 막 커튼이 올라간 무대 위의 모습 같다. 메트르가 연주하는 바그너의 음악에 맞춰 계단을 걸어 내려오는 졸라와 르누아르의 대화를 시작으로 〈인상주의의 연극〉이 열리는 순간처럼 보인다. 회화적으로 환원된 가상 현실은 관객에게 해석을 요구하는 수사적 스토리텔링을 자아내며 저마다 공간 미학의 둥지를 만들어 내고 있는 것이다.

바지유는 졸라와 르누아르를 비롯한 예술가들이 서로 다른 화제에 관한 다양한 레토릭들을 하나의 평면 위에 응축verdichtung시키며 이미지로 대체verschiebung하는 미학적 중층화重層化를 시도하고 있다. 훗날 무의식적 욕망 결정론자인 프로이트가 『꿈의

---

287 에밀 졸라, 『작품』, 권유현 옮김(서울: 일빛, 2014), 254면.

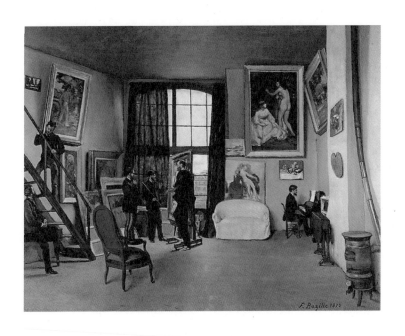

장 프레더릭 바지유, 「콩다민 가의 아틀리에」, 1870

해석』에서 보여 주었듯이 바지유의 가로지르기 욕망은 자신의 아틀리에를 소설가, 화가, 음악가 등의 예술가들과 그들의 작품까지 어지럽게 동원함으로써 프로이트보다 먼저 이미지들의 응축과 대체(전이), 또는 은유와 환유에 대한 의미 부여가 손쉬운 〈다원적 결정surdétermination〉의 현장으로 활용하고 있는 것이다. 이미 라파엘로나 쿠르베 등의 화가들이 한 폭의 그림에다 많은 이야기들을 묵시적으로 함의하고 있는 이른바 〈아틀리에의 미학〉을 추구해 온 까닭도 거기에 있다.

> 내가 볼 때 「리즈」(1867)는 클로드 모네의 「카미유: 초록색 드레스를 입은 여인」(1866)의 자매처럼 보인다. ⋯⋯ 우리의 아내들, 아니 우리의 연인들 가운데 하나를 아주 정직하게, 또한 현대적 양식을 훌륭하게 적용하여 그린 것이 바로 그녀이다.[288]

이것은 1866년 〈살롱전〉에 선보인 모네의 「초록 드레스의 여인」이 언론의 지대한 관심을 끌자 비평가인 졸라가 2년 뒤의 〈살롱전〉에서 대성공을 거둔 르누아르의 「리즈」에 대해 모네의 그림과 비교 분석하여 평한 글이다. 이 그림에 대해 비평가 쥘앙투안 카스타냐리Jules-Antoine Castagnary는 〈바지유의 《재결합한 가족》은 그 옆에, 모네의 「보트」는 가까운 위치에 있는 쓰레기와 함께 걸어 두었다〉고 혹평하기도 했지만 르누아르의 이 작품은 졸라의 호평 이후 별다른 논쟁거리가 되지 않았다.

이 작품에 등장하는 검은 머리와 검은 눈의 처녀 리즈 트레오는 르누아르에게 행운을 가져다준 「리즈」의 모델이었다. 르누아르의 여자 친구였던 그녀는 가난뱅이 화가와 7년간의 열애 속

---

288  안 디스텔, 앞의 책, 26면.

클로드 모네, 「카미유: 초록색 드레스를 입은 여인」, 1866
피에르 오귀스트 르누아르, 「리즈」, 1867

에서 그를 위해 기꺼이 모델이 되어 주었고, 이 작품의 성공을 계기로 르누아르는 다른 화가들과도 자주 어울리게 되었다. 26세의 연인 리즈는 마네의 제비꽃 여인 베르트 모리조와 32살에 요절한 모네의 영원한 애인 카미유처럼 르누아르에게도 우아미의 영감과 또 다른 조형적 열정을 자극한 영혼 속의 팜파탈이었던 것이다.

〈예술의 발전은 아폴론적인 것과 디오니소스적인의 이중성과 결부되어 있다〉[289]는 니체의 말대로 리즈에 대한 연정과 살롱전에 대한 계산된 기대감이 그 작품의 운명적 조건이었기 때문이다. 그 작품은 그가 말년에 그린 「앉아 있는 목욕하는 여인」(1914)이나 「목욕하는 거대한 여인들」(1919)처럼 목욕하는 여인들을 주제로 한 풍만한 몸매의 누드화들이나 「탬버린을 든 무희」(1909)와 「캐스터네츠를 든 무희」(1909)에서처럼 정신보다 몸으로 여인을 표현한 것들과는 사뭇 달랐던 까닭도 마찬가지이다.

〈신이 만일 여인의 가슴을 창조하지 않았더라면 자신은 화가가 되지 않았을 것〉이라고 주장한 르누아르는 리즈에게 영혼을 빼앗겼던 시기와는 달리 말년에 이를수록 작품에 대한 표상 의지vorstellungswille와 배후 의미hintersinn가 달라지면서 실증주의 철학자(콩트)와 자연주의 소설가(졸라)의 영향하에 동물적 특성만을 강조하려 했다.[290] 그러면서도 그가 고전적인 비례의 법칙을 고의로 무시하면서까지 여인네들을 정신이나 지성을 소유하지 못한 존재, 즉 본능에 지배되는 동물적 존재로 표현하고자 한 까닭은 이미 인상주의라는 탈정형 운동에 가담해 온 탓이기도 하다.

⑧ 통섭 인류 말라르메와 파타피지컬리즘: 드뷔시, 마네, 르동,

---

289  프리드리히 니체, 『비극의 탄생』, 박찬국 옮김(서울: 아카넷, 2007), 47면.
290  페터 파이스트, 『르누아르』, 권영진 옮김(서울: 마로니에북스, 2005), 89면.

# 고갱, 마티스

19세기 프랑스에서 문학, 미술, 음악 사이의 횡단성은 어떤 것보다도 파타피지컬하다. 그들에게 프랑스는 통섭인들pataphysical species의 통섭 도시pataphysical city와 같다. 대개의 문학인들이 미술 비평에 참여한 까닭도 그와 같은 시대적 정서에 있다.

이를테면 플로베르와 르동을 비롯하여 졸라와 세잔, 마네, 드가와의 상호성, 보들레르와 고흐, 고갱, 마네, 르동 등과의 유대 관계가 그렇고, 『현대 미술l'Art moderne』(1883)과 『어떤 이들Certains』(1889) 등의 미술 비평서를 쓴 위스망스Joris Karl Huysmans와 르동의 교류 그리고 말라르메가 가졌던 마네, 르동, 마티스, 드뷔시Claude Achille Debussy와의 친교가 그렇다. 또한 엔느캥과 르동의 인연, 베를렌과 소통했던 나비파의 펠릭스 발로통Félix Vallotton — 툴루즈로트레크Henri de Toulouse-Lautrec와 고흐의 영향을 받은 스위스 출신의 프랑스 화가 — 과의 우의도 마찬가지이다. 이렇듯 19세기 후반의 프랑스에서만큼 시인이나 소설가들이 화가들과의 콜라보레이션이나 코비타시옹을 활발하게 전개한 시기도 없다.

보들레르나 위스망스와 졸라를 비롯한 이들 시인과 소설가들은 화가들의 작품에 대해 〈살롱전 비평〉을 비롯한 각종 매체의 미술 비평에 적극적으로 참여하는가 하면 마네와 르누아르가 말라르메에게 초상화를 그려 화답한 경우도 허다하다. 특히 (앞에서 언급했듯이) 졸라는 『작품』이라는 소설의 형식을 통해 세잔(클로드)과 마네(봉그랑)를 나름대로 비교하기도 했다.

예컨대 졸라는 영광과 명예에 초연한 말라르메나 발레리와는 달리 그것들에 굶주리고 목말라했지만 살롱과 관객에게 늘 외면을 당해 온 친구 세잔에 대해 〈화가는 깊은 상처를 받고 분노로 울부짖었다. 그는 작품이 되돌아오자, 그것을 갈기갈기 찢어 불태

위 버렸다. 이번 그림은 그냥 칼로 찢는 것만으로 충분치 않았고, 그렇게 없애 버리고 나서야 속이 풀렸다〉[291]고 우회적으로 평하고 있다. 말라르메는 명예의 사원이란 단지 〈통계의 전당〉에 불과하다고 생각했는가 하면 발레리도 〈예술이란 고독한 아름다움이 지배하는 조그만 도시일 수밖에 없다〉[292]고 믿었기 때문이다.

또한 화가에 대한 작가들의 이런 직접적인 비평과 더불어 당시는 화가들이 작가들의 시집이나 소설을 위해 삽화를 그려 준 것도 흔한 일이었다. 〈화가 말라르메〉라고 불리는 르동은 말라르메와 보들레르가 번역한 미국의 시인 에드거 앨런 포Edgar Allan Poe의 시집 출판을 위해 그에 대한 진심 어린 오마주hommage로서 「에드거 포에게: 무한대로 여행하는 이상한 풍선과 같은 눈」(1882)이라는 제목의 석판화 6점을 삽화로 그려 넣었는가 하면 「플로베르에게」(1889)라는 석판화집을 선보이기도 했다.

(ㄱ) 말라르메를 만나다

프랑스의 정신 의학자 필립 브루노의 주장에 따르면 〈천재는 고아다.〉 그 때문에 그는 천재적 인간들에 관한 전기들 또한 대체로 사회 질서에 반항하고, 세상으로부터 물러나 창조의 유배지로 향한 위대한 창조자들과 예외적 존재들이 지닌 독립성을 상기하고 있다고 주장한다.[293] 이탈리아의 범죄 심리학자 체사레 롬브로소Cesare Lombroso가 천재라는 인간에 대한 연구의 기원이 되는 책 『천재적 인간L'Homme de génie』(1889)에서 심지어 〈사람들은 천재적 인간과 광인에 대해, 그들은 고독하고 춥고, 가족의 애정과 사회의 관습에 무심하게 태어나서 또 그렇게 죽어 간다고 말한다〉[294]고

291  에밀 졸라, 『작품』, 권유현 옮김(서울: 일빛, 2014), 329면.

292  폴 발레리, 『말라르메를 만나다』, 김진하 옮김(서울: 문학과 지성사, 2007), 193면.

293  필립 브루노, 『천재와 광기』, 김웅권 옮김(서울: 동문선, 1997), 73면.

294  앞의 책, 73면, 재인용.

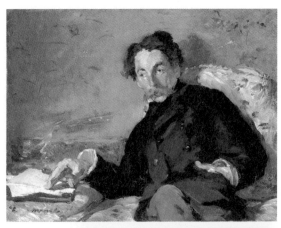

에두아르 마네, 「말라르메의 초상」, 1876

오딜롱 르동, 「에드거 포에게: 무한대로 여행하는 이상한 풍선과 같은 눈」, 1882

거칠게 언급하고자 했던 까닭도 마찬가지이다.

무엇보다도 그는 많은 천재적 존재들이 지닌 한결같은 두 가지 요소, 즉 창조적 행위가 필요로 하는 독립성과 세계로부터의 자발적, 비자발적 소외를 부각시키기 위해 그렇게 주장한다. 다시 말해 독창적인 창조자일수록 어떤 주변성marginalité이나 복종성과도 타협하지 않기 위해, 즉 동시대인들과의 단절을 시사하기 위해 비사회적 존재로 취급받기에 저어하지 않을뿐더러 관습의 테두리 밖에 머물기를 기꺼이 소망하는 것이다. 소설가 미셸 트루니에 Michel Tournier도 같은 이유에서 〈위대한 창조자들은 사막 속에 솟는 기둥처럼 거친 고립 속에서 일어선다〉[295]고 하여 그들이 지닌 국외적 천재성을 〈사막의 고립성〉으로 에둘러 강조한다.

이렇듯 천재들은 더불어 존재하려 하지 않는다. 그들은 주변에 섞이길 거부하는, 나아가 어떤 통계적 평균도 싫어하는 독립적, 자존적 특성을 지닌 자들이다. 그러므로 천재적 존재들 간의 우정을 드러내거나 앞세우지 않으면서도 진정으로 그들이 나누는 품격 어린 친교의 모범을 찾아내기란 쉽지 않다. 나이 차이가 적지 않음에도 불구하고 그와 같은 친교에 더없는 존경과 예찬이 곁들여진다면 내면의 우정과 속종은 더욱 오롯하다. 그뿐만 아니라 이심전심하는 그들의 속 깊은 마음 또한 (보는 이들에게도) 우접다. 그래서 그들의 향기는 무엇보다도 더 그윽할 수밖에 없다. 예컨대 말라르메가 그의 제자 폴 발레리와 주고받은 영혼의 교감이 그러하다.

짧은 기간(1890~1898)임에도 그들이 나누었던 각별한 대화와 교류에는 세상과 타협하지 않는 독창과 단절, 소외와 낯섦에 익숙한 천재적인 성주城主들이 나누는 예외적인 고매함이 배어 있었다. 1898년 말라르메가 세상을 떠나기 바로 전 해에 30년이나

295　앞의 책, 73면, 재인용.

고뇌하며 써 온 끝에 마무리한 가장 난해한 — 발레리는 가장 〈위대한〉 작품이라고 평했다 — 작품인 「주사위들 던지기」(1897)에 대하여 발레리가 다음과 같이 밝혔다.

말라르메는 세상에서 유일하게 저에게만 「주사위 던지기」를 읽어 준 다음, 더욱 큰 어떤 놀람을 위한 간단한 준비인 듯, 마침내 저에게 그 배열을 찬찬히 바라보도록 했습니다. 저로서는 우리의 공간에 최초로 자리 잡은 어떤 사유의 형상을 보는 것 같았습니다. …… 그것은 눈으로 보기에는 중얼거림이자 암시이고, 천둥이고, 온통 지면에서 지면으로 사유의 극단까지, 피할 수 없는 단절의 지점까지 이끌어 간 정신의 폭풍이었습니다. 바로 거기에서 마력이 만들어지고 있었습니다. 바로 종이 위에서, 내가 모르는 어떤 마지막 별들의 반짝거림이 의식 사이의 한결같은 공허 속에서 한없이 순수하게 흔들리고 있었습니다. 그 공허 속에는 새로운 종류의 물질처럼, 덩어리로, 질질 흘리는 흔적으로, 체계로 흩어져서, 말이 공존하고 있었던 것입니다.[296]

저는 정말로 제가 그 비범한 작품을 처음으로 본 사람이라고 믿고 있습니다. 그 작품을 끝내자마자 말라르메는 저보고 당신의 집으로 와달라고 부탁했습니다. 그는 롬 가(1875년 이후 그가 살았던 파리의 거리 명)에 있는 자신의 방으로 저를 안내했습니다. 그 방에는 고풍스런 걸개 그림 뒤에 공책 묶음들이, 그의 미완의 위대한 작품의 물질적인

---

296  폴 발레리, 『말라르메를 만나다』, 김진하 옮김(서울: 문학과 지성사, 2007), 18~19면.

비밀이 놓여 있었습니다.[297]

그리고 스승이 세상 떠난 뒤 그가 앙드레 지드André Paul Guil-laume Gide에게 보낸 편지에서도 사제 간의 나눈 정겨운 사랑과 믿음의 정경을 볼 수 있다.

> 그분은 온갖 종류의 사상을 이해하고 계셨고, 가장 독특했던 나의 괴리감들은 그분에게서 〈선례〉를, 또 필요에 따라서는 기댈 곳을 찾곤 했네. …… 우리는 얘기를 나누려 선생의 방으로 갔네. 선생은 작업 중인 「에로디아드」의 초고들과 또 여러 가지를 보여 주셨어. 그리고 내 앞에서 내 의를 갈아입으셨고, 손을 씻으라고 물을 주셨고, 그다음에는 당신의 향수를 내게 뿌려 주셨어.[298]

이것들은 상징주의 시인 말라르메의 제자이자 문학적 동료였던 발레리가 보여 준 흠모와 경외의 서사였을뿐더러 강한 개성의 소유자인, 그래서 소외(홀로서기)를 즐기던 ─ 오직 자기 자신으로부터만 도취를 기대하고 맛볼 줄 아는 그런 부류의 ─ 두 시인의 고매하고 독창적인 천재성이 보여 준 영혼 간의 대화이기도 했다. 소수의 애호가들 ─ 발레리는 그들을 기꺼이 추종자이자 비밀 결사의 입문자라고 불렀다[299] ─ 을 제외한 많은 사람들은 말라르메의 글들을 가리켜 〈난해함〉, 〈겉멋 부림〉, 〈의미의 빈곤〉이라는 삼중의 혐오적인 어법으로 비난한다.

자연주의나 사실주의에 길들여진 많은 사람들은 마찬가지

297  앞의 책, 17~18면.
298  앞의 책, 207면.
299  앞의 책, 92면.

이유로 아예 물리학의 방법들을 이용한 감수성의 연구, 감각들의 가설적인 상호 대응, 리듬의 에너지 분석에 대한 탐구 등 삼중의 혐오감을 일으킨 상징주의의 현학적인 특징들에 대해서 거부감을 드러내기 일쑤였다. 실제로 〈선생님, 저는 선생님의 그 말라르메가 쓴 음흉한 단어를 한마디도 이해하지 못하겠습니다〉라는 어떤 선량한 사람의 부정적인 반응에 대하여 발레리는 다음과 같이 응수했다.

이 말들을 내뱉는 사람들은 그다지 창의적이지 못합니다. 그러니 가운데에 있는 케르베로스 개[300]의 세 개의 머리의 이름을 불러 말을 시켜 봅시다.

그 세 입 가운데 하나는 우리에게 〈난해함〉이라고 말합니다. 다른 입은 〈겉멋 부림〉이라고 말합니다. 그리고 세 번째는 〈의미의 빈곤〉이라고 말합니다. 이상은 상징주의 사원의 정면에 새겨진 명구입니다. (그러면 이에 대해) 상징주의는 무어라고 대답하겠습니까? 상징주의는 용을 퇴치하는 두 가지 방법을 가지고 있습니다.

첫 번째는 입을 다무는 것입니다. 그리고 말라르메와 베를렌과 랭보의 간행물들의 판매 부수를 손가락으로 보여 주는 것입니다. 그 숫자는 처음부터, 특히 1900년 이후 끊임없이 증가하였습니다.

두 번째는 이렇게 말하는 데 있습니다. 당신들은 우리를 난해하다고 당신들에게 취급하십니까? 그러면 도대체 누가 우리에게 애써 우리를 읽으라고 강요하고 있는 것입

---

300  그리스 신화에 나오는 상상의 동물로서 헤시오도스가 『신통기』에서 케르베로스라는 이름을 처음 사용하였다. 헤시오도스는 이 괴물을 50개의 머리를 가진 검은 개라고 하지만 다른 신화에서는 대부분 머리 셋 달린 개라고 한다. 하데스가 다스리는 지옥을 지키는 문지기로 뱀의 꼬리를 제외하면 100퍼센트 포유류형이다.

니까? 만일 목숨을 걸고 당신들에게 그것을 강요한 어떤 법령이 있었다면, 당신들의 항의를 이해하겠습니다만.

(세 번째,) 당신들은 우리를 보고 겉멋 부린다고 말하십니까? 하지만 멋부림의 반대는 바로 추함입니다! 의미가 메말랐다고요? 하지만 당신들은 그것에 만족해야 합니다. 만약 우리의 의미가 공허하다면, 그 덕분에 세상에는 난해함과 겉멋 내기가 약간 줄어들게 될 테니까요.[301]

발레리는 말라르메를 비롯하여 베를렌, 랭보 등 상징주의 시인의 작품들을 어떤 영웅이라도 거쳐야 하는 괴물 케르베로스가 지키고 있는 〈지옥문〉에 비유하는가 하면 말라르메를 이해하는 소수자의 무리를 가리켜 〈비밀 결사의 입문자들〉이라고 부르기까지 했다. 실제로 말라르메는 1870년대 말부터 로마 거리의 자택에서 매주 화요일마다 모여 담론했던 동료들을 중심으로 1880년 겨울 〈화요회Les Mardis〉라는 문예 동아리를 만들어 나름대로의 무리 짓기를 즐기기도 했다.

그러면 이른바 〈의미가 빈곤한〉 사람 말라르메, 〈겉멋 부리는〉 사람 말라르메, 〈아주 난해한〉 정신세계를 보여 준 사람 말라르메, 그러나 〈가장 의식 있는 천재〉 말라르메, 〈가장 완벽한 시인〉 말라르메, 붓을 들었던 모든 사람들 중에서 자기 〈자신에게 가장 가혹했던 인물〉 말라르메, 〈문예의 가치에 대해 가장 적확하게 이해했던〉 파타피지컬리스트 말라르메, 그가 거기서 만난 사람들은 과연 누구였을까?

세간에서 부정적으로 삼중의 평가를 받을 만한 시적 언어의 구사와 의미의 동원을 마다하지 않는, 문예의 가치에 대한 의식과 규준의 〈다름l'autre〉에 대해 전혀 개의치 않는, 나아가 그것을 앞

301   폴 발레리, 앞의 책, 181~182면.

윌리엄 블레이크, 「케르베로스」, 1824

세워 문예 집단이 행사해 온 미시 권력으로부터의 소외마저 즐기려는 말라르메가 (홀로서기를 강조한 니체의 인간학적 신념에 견주면 실망스럽지만) 꾸민 출구와 곽외郭外의 또 다른 성채를 찾은 방문자들은 어떤 인물이었을까? 괴물의 상징 케르베로스가 지키고 있다는 명계冥界처럼 그곳은 비밀스런 군도群島였을까, 방언하는 자들의 교의로 뭉친 디아스포라diaspora였을까?

　　물론 우선 초대받은 손님들은 야훼의 신조를 파종하려는 유대인의 디아스포라인양 상징주의 문예의 동조자들이거나 입문자들이었다. 특히 베를렌과 랭보를 비롯하여 동업자 의식을 나눌 수 있었던 다양한 연배의 상징주의 시인들이 대부분이었다. 1887년에는 상징주의 시인이면서도 「젖어 있는 정원」과 같은 낭만주의 풍의 시를 쓴 앙리 드 레니에Henri de Régnier를 비롯하여 훗날 초현실주의자로 변신한 상징주의 시인 생폴루Saint-Pol-Roux, 「4월의 수확」(1886)을 쓴 미국 태생의 프랑스 상징주의 시인 비엘레그리팽Francis Vielé-Griffin, 영국의 유미주의 운동을 주도한 오스카 와일드, 그리고 독일의 상징주의 시인 슈테판 게오르게Stefan Anton George까지 참여하는 모임으로 발전했다.

　　말라르메 문하의 젊은 시인들, 1886년 9월 18일 『피가로』에 이른바 〈하나의 문학 선언〉이라는 상징주의 선언을 한 그리스 태생의 장 모레아스Jean Moréas, 벨기에 출신의 모리스 마테를링크Maurice Maeterlinck, 앙리 드 레니에, 시인이자 극작가인 마리 클로텔 이외에도 1892년에는 단골이 된 소설가 앙드레 지드, 작곡가 클로드 드뷔시의 친구이자 문학 평론 잡지 『라 콩크La Conque』(1891)를 창간한 시인 피에르 루이스Pierre Louÿs, 제자가 되길 자청한 시인 폴 발레리 등이 참가하며 화요회는 그 나름의 파타피지컬한 문예 모임으로 정착하게 되었다.

　　그 시인들뿐만 아니라 고갱과 미국 출신의 화가 제임스 휘

슬러James Abbott McNeill Whistler가 이 모임에 참가하기 시작한 것도 그 무렵이었다. 휘슬러는 말라르메에게 『시와 산문Vers et Prose』(1893) 의 출판을 기념하여 생동감 넘치는 초상화를 그려 주기도 했다. 말라르메는 화요회를 통해서뿐만 아니라 개인적으로도 일찍부터 10년 연상의 마네와 가까웠을뿐더러 그의 소개로 마네가 죽을 때 까지 연정을 품었던 롬 가에 있는 메리 로랑의 살롱에도 자주 드 나들었다. 또한 1885년부터는 위스망스의 소개로 상징주의 화 가 오딜롱 르동과도 친밀한 우정을 나누었고, 1890년부터 작곡가 드뷔시도 화요회의 멤버가 되었다. 오만한 천재 말라르메는 타인 과의 원만한 타협과 소통을 거부하면서도 부조리의 논리를 창안 하여 파타피지크pataphysique(복잡하고 기발한 넌센스의 논의)라고 불렀던 상징주의 시인이자 처음으로 「위뷔 왕Ubu Roi」(1896)과 같 은 반연극으로서의 부조리극을 선보인 〈연극의 무용성L'inutilité du Théâtre〉을 강조한 상징주의 극작가 알프레드 자리Alfred Jarry보다 더 파타피지크한 동아리 짓기를 보여 주었다.

말라르메의 주장에 따르면, 그는 〈무리(학파)를, 무리를 닮 은 그 어떤 것도 혐오한다.〉 그는 문학에 대한 전문적인 태도를 불 쾌한 것으로 간주한다. 문학은 전적으로 개인적인 문제라고 생각 하기 때문이다. 그가 〈나는 자신의 무덤을 조각하기 위하여 고독 을 찾는 그런 존재이다〉라고 주장하는 까닭도 마찬가지이다. 그 럼에도 그가 어떤 무리(상징주의자들)의 리더로 간주되는 이유는 언제나 젊은 시인들의 사고에 관심을 가져온 탓이다. 하지만 그는 늘 자신이 〈은둔자〉임을 강조해 왔다.

인간관계에 대한 말라르메의 배타적 사고방식은 부조리 하다. 그는 고독한 은둔자이기를 자처하면서도 그러한 모습과는 달리 (선택과 집중의 방식이기는 하지만) 다양한 분야의 관계망을 구축해 나갔다. 프랑스의 철학자 폴 앙리 돌바크Paul Henri Dietrich d'

Holbach가 1750년부터 30년간이나 매주 일요일과 목요일마다 두 차례에 걸쳐 다양한 분야의 저명인사들[302]을 불러 (파리의 자택에서) 살롱을 열었듯이 말라르메도 롬 가에 있는 자신의 집에서 화요일마다 파타피지컬한 살롱의 파트롱patron이 되기를 자처했던 것이다.

이렇듯 〈자신의 무덤을 조각하기 위해 고독을 찾는 고매한 존재〉라고 주장하는 말라르메는 〈인간에게 《만남》의 의미가 무엇인지?〉, 〈인간은 왜 타인을 만나려 하는지?〉, 그리고 그는 자신과 같이 〈오만하고 고독한 천재들이 집단의식을 버리지 못하는 까닭이 무엇인지?〉를 우리로 하여금 되묻게 한다.

그와는 달리 실제로 누구보다도 독존하기를 바라며 살았던 철학자 니체는 인+간人間이란 본래 〈간間 주관적inter-subjective〉이고 〈간間 문화적inter-cultural〉인 존재임에도 불구하고 〈단독자로서 홀로서기〉를 인간들에게 강조한 이유가 무엇인지를 되새기게 하고 있다. 니체의 주장에 따르면 인간의 역사에는 양면이 존재하며, 이에 따라 두 가지의 형태로 발전한 근원적인 도덕의 양상을 보여 준다. 하나는 〈주인의 도덕〉이고 다른 하나는 〈노예의 도덕〉이다.

주인의 도덕에서 보면 선은 언제나 넓은 도량의 영혼을 소유한다는 의미에서 고매함을 의미했고 악은 비열함과 저속함을 의미했다. 〈고매한 인간〉은 가치의 창조자이며 결정자이길 자처했다. 이를테면 말라르메가 주창한 시인으로서의 인간학적 이데아가 그것이었다. 그런 유형의 인간들은 그들 자신의 외부에서 자신의 행위에 대한 지지를 구하지 않는다. 말라르메가 그랬듯이 그들은 자신에 대해 스스로 판결을 내릴 뿐이다. 그들의 도덕은 일

---

302　돌바크의 철학 살롱에는 디드로, 루소, 달랑베르, 엘베티우스, 콩디야크 등의 계몽주의 철학자뿐만 아니라 경제학자 튀르고 등이 참여했다. 해외에서도 영국의 경험론자 데이비드 흄, 고전 경제학자 애덤 스미스, 로마 제국 쇠망사를 쓴 에드워드 기본, 소설가 로렌스 스턴, 이탈리아의 법학자 체사레 베카리아, 미국의 건국의 아버지로 불리는 벤저민 플랭클린 등이 초대되었다.

종의 스스로를 영광스럽게 하는 행위이다. 발레리가 말라르메가 생각한 〈영광은 분별없는 대중의 수에 달려 있지 않습니다. 그것은 서로 닮지 않은 단독자들로 이루어져 있습니다〉[303]라고 적고 있는 까닭도 거기에 있다.

하지만 이와는 대조적으로 노예의 도덕은 자신들을 확신하지 못하는 자들로부터 유래한다. 그들에게 선은 고통받는 사람들의 존재를 경감해 줄 수 있는 모든 특징들의 상징이다. 예컨대 공존, 공영, 우정, 단결, 화합, 박애, 자비, 근면, 인내, 친절과 같은 행위들이 노예의 도덕을 구성하는데, 니체는 이것을 본질적으로 실리(이익 추구)의 도덕이라고 주장한다. 여기서의 선은 약자와 힘없는 자들에게 이익이 되는 것만을 의미하기 때문이다.

니체가 기독교 사회인 서구를 지배하는 도덕에 대해 강하게 반대했던 이유도 그 도덕이 우매한 대중의 평범한 평균적 가치들 ─ 〈힘을 향한 본능적 의지〉나 내적 충동이 부족한 약자들의 집단적인 생존 논리이자 법칙인 다수결주의majoritarianism나 동지 의식을 선의지로 간주하듯 ─ 을 추어올렸다는 점에 있다. 근본적으로 부정직의 책임을 기독교에 돌린 니체는 기독교를 지금까지 존재했던 어떤 거짓말보다도 가장 치명적이며 유혹적인 거짓말이라고 생각했던 탓이다. 그가 〈보라! 보잘 것없는 사람들의 도덕이 만물의 척도가 되지 않았는가?〉라고 한탄한 이유도 그와 다르지 않다.

니체의 애독자였던 발레리가 대중들에게 난해하고 의미가 빈곤하다고 비난받는 말라르메의 시어들에 비해 〈대다수의 사람들은 언어의 우주 안에서 눈이 멀고, 스스로 사용하는 단어들에 귀가 멉니다. 그들의 말은 단지 임시방편일 뿐입니다. 그리고 표현은 지름길일 뿐입니다〉[304]라고 공격하는 의도도 마찬가지이다.

303  폴 발레리, 앞의 책, 27~28면.
304  폴 발레리, 앞의 책, 83면.

말라르메의 시적 수사와 시론에 대한 그의 각별한 신뢰와 존경의 마음은 그뿐만이 아니다. 그는 다수자의 평범한 가치에 비해 〈말라르메의 소소한 글들이 계시한 것은 우리에게 얼마나 굉장한 지적 영향들과 도덕적인 영향들을 주었겠습니까! 어떤 이들은 자신의 내면에서 너무나 아름답다고 생각한 나머지 《초인적》인 것이라고 불러야 할 것에 대한 열광과 숭배를 스스로 형성하고 있었습니다〉[305]라고까지 주장한다.

아마도 (발레리의 주장처럼) 새로운 수준의 창조적인 활동에 매진하는 좀 특출한 유형의 인간, 예컨대 니체가 말하는 〈초인Übermensch〉의 출현을 니체보다도 먼저 성급하게 상상하거나 고대했을 말라르메는 스스로 그 표현형phénotype이 되고자 하는 욕망을 상징주의에 실려 신념화했을 것이다. 문학은 전적으로 개인적인 문제임에도 시인이 개인적으로(나 홀로) 살 수 있기를 허용하지 않는, 〈노예 도덕〉이 지배하는 〈옳지 못한〉 사회에서 독창적인 인간형의 말라르메에게 집단적 주관성을 길러 주었다. 그뿐만이 아니다. 시 문학은 그에게 고매한 시인으로서의 〈부르디외적 아비투스habitus[306]와 더불어 이른바 〈구별 짓기 의식distinction〉[307]도 갖게 했다. 나아가 주인의 도덕으로 무장한 주관적인 시인 정신은 그를 소집단의 성주의식에 젖어 들게까지 했던 것이다.

본디 〈만남의 존재〉인 인간의 존재 방식은 모두가 〈집단적 주관성〉을 지닌 소집단적 방식이다. 그런데 크거나 작거나 모든 집단들의 구별 짓기가 가능한 까닭은 저마다의 주관적인 아비투

305  폴 발레리, 앞의 책, 46면.

306  라틴어 habere(~상태에 있다, ~을 가지고 있다)에서 유래한 아비투스는 습관적으로 몸에 새겨진 상태나 행동 양식을 가리킨다. 이는 프랑스의 구조주의 사회학자 피에르 부르디외가 특정한 사회 구조 속에서 개인에게 육화(肉化)된 것을 일컫는다.

307  구별 짓기distinction란 본래 피에르 부르디외가 개인의 타고난 기질이나 성향이 아닌 후천적으로 길러진 문화적 취향으로 인해 구조와의 연결 가능한 아비투스의 행동과 역할을 의미한다. 부르디외의 구별 짓기에 따르면 사실주의든 상징주의든 아비투스의 통계적 규칙성을 통해 개인의 행동도 예측 가능하다.

스 때문이다. 하지만 말라르메의 화요회처럼 그 아비투스가 곧 집단을 출현시키기도 한다. 〈집단적 주관성〉에는 자신을 하나의 전체성 속에 자폐시키는 것이 아니라 오히려 분할하고 증가시켜 상통하려는 욕망과 경향성이 내재되어 있기 때문이다. 구성원들에게는 집단에의 무의식적 욕망이나 집단 환상이 작용하여 상징적 차원의 특수성에 찬동하거나 그것에 대해 존중하는 이유, 나아가 그들이 그렇게 함으로써 정신적 기질화마저 공유하게 되는 까닭도 마찬가지이다.

집단은 어떤 제도와의 결부가 불가피하더라도 저마다 세계에 대하여 무언가의 전망이나 관점을 가지고 수행해야 할 사명을 가지고 있다. 정신 분석학자인 펠릭스 가타리Félix Guattari는 『정신 분석과 횡단성Psychanalyse et transversalité』(1972)에서 이러한 집단을 가리켜 〈주체 집단〉이라고 부른다. 그의 주장에 따르면 주체 집단, 또는 소명을 지닌 집단은 스스로의 행동에 영향력을 발휘하려 하며, 또한 그 대상을 밝히는 동시에 해명의 수단을 분비한다. 이를테면 시인, 소설가, 화가, 음악가 등 화요회의 구성원들이 다양하게 배설해 낸 문예의 분비물들이 그것이다.

주체 집단은 무언가를 언표하려는, 즉 말을 하려는 사명을 가진 주관성의 입장을 가진다. 하지만 주관성에 대한 사려 깊은 성찰에 게을리하지 않아 온 그 집단의 구성원들은 다른 집단과 더불어 계급적 구조화가 적합하게 이루어진 사회적 타자성 속에서는 스스로 소외되려는 입장도 보인다.[308] 말라르메처럼 생각이 깊은 사람들은 타인의 열광이라는 우회로를 통해서 찬사받기를 거부하기 때문이다. 발레리가 말라르메를 가리켜 〈그는 오직 자기 자신으로부터만 도취를 기대하고 맛볼 줄 아는 그런 부류의 사람,

---

308    펠릭스 가타리, 『정신분석과 횡단성』, 윤수종 옮김(서울: 울력, 2003), 140면.

두 눈을 가린 채 입을 다물고 있는 사람〉[309]으로 평하는 까닭, 그리고 그의 태도와 입장을 지지하는 이들이 매주 화요일 저녁마다 로마 거리에 있는 그의 작은 성곽으로 모여들어 〈집단적 횡단성trans-versalité collective〉을 과시하려는 이유도 거기에 있다.

시인이든 화가이든, 아니면 음악가이든 화요회에 모여드는 이들이 과시하려는 집단에서의 횡단성은 그 소집단의 무의식적 주체가 존재하는 상징적 이유이자 그 주체를 만들어 내는 객관적 법칙을 넘어선 아비투스이며, 집단적 욕망의 경향성이나 다름없다. 발레리, 고갱, 마티스, 마네 르동, 드뷔시 등이 모두 말라르메의 궤도를 따라 자신들의 욕망을 가로지려 했던 것이다. 집단적 횡단성은 다양한 다른 레벨 사이에서 오히려 여러 가지의 다른 방향으로 최대한의 커뮤니케이션이 실행될 때 비로소 구체화되기 때문이다. 가타리가 〈횡단성은 상이한 수준들 사이에서, 그리고 무엇보다도 상이한 방향 속에서 최대한의 소통이 이루어질 때 이루어지는 경향이 있다. 그것은 바로 주체 집단이 탐구할 대상이다〉[310]라고 주장하는 까닭도 마찬가지이다.

(ㄴ) 「목신의 오후」: 교향악적 시와 드뷔시의 가곡

베르 루이 솔니에르Verdun-Louis Saulnier는 말라르메Stéphane Mallarmé가 쓴 시 「목신의 오후Le Faune」(1875)를 가리켜 교향악적 정성의 소산이라고 평한다. 관념idea을 모체로 한 그 시는 지성의 마술적 효과로 장식된 매혹적인 음악의 표현이라는 것이다. 발레리Paul Valéry도 다음과 같이 말했다.

그 시는 일종의 문학적 둔주곡fuga이 되었습니다. 거기

309   폴 발레리, 『말라르메를 만나다』, 김진하 옮김(서울: 문학과 지성사, 2007), 60면.

310   펠릭스 가타리, 앞의 책, 146면.

서는 몇 가지 주제들이 놀라운 기교로 교차하고 있습니다.
시학의 모든 자원들이 심상과 관념과 더불어 삼중의 전개
를 유지하는 데 사용됩니다. 극도의 관능성, 극도의 지적
능력, 극도의 음악성이 이 비범한 작업 속에서 결합하고 뒤
섞이거나 대립합니다. 거기서 우리는 다음처럼 세상에서
가장 아름다운 시구를 발견하게 됩니다.

그대는 내 열정을 알지, 자줏빛으로 벌써 익은
석류는 저마다 벌어지고 꿀벌들로 잉잉거리고……[311]

이렇듯 말라르메는 이 시에서 비실재적 대상인 목신을 상
상의 매체analogon로 하여 인간의 조건인 성적 욕망의 발현을 아
름다운 시어들의 성찬을 통해 나름대로의 절대미로 승화시키려
한다. 그는 발레리의 말대로 유사적 대리물représentant analogique에 대
한 은유적 서사로 어울리기 쉽지 않은 현시적인 관능성과 음악성,
게다가 저변에 지적 매력까지 겸비된 삼중 요소들의 조화를 푸가
식으로 작곡하고 있는 것이다.
　　그 가운데서도 눈에 띄는 것은 인간의 〈관능성〉이라는 은
밀한 주제에 대한 말라르메의 〈관음 미학적〉 견해이다. 이를테면
〈욕망을 영원한 꿀벌들의 둥지에 흡수시켜 흘러가느니……〉와 같
이 말라르메는 천박에 빠져들기 쉬운 함정들을 미적 향기와 품위
를 지닌 시어들로 덮어 가며 〈응답과 대위〉라는 연속적인 (푸가
식) 방법을 동원한다. 그는 욕망의 향연을 다양한 코데타codetta(주
제와 응답 사이의 연결 부분)로서 장식하고 있는 것이다. 특히 다
음의 구절에서 보여 주는 환상적이면서도 노골적인 관능미마저도
욕정의 번뇌에 머무를 겨를 없이 어느새 미끄러질 듯 흘러내리게

311　폴 발레리, 앞의 책, 110~111면.

하는 시어들의 리드미컬한 음악성이 그러하다.

> 그대를 찬미하노라, 처녀들의 분노여,
> 오 성스러운 전라의 짐이 주는 미칠 듯한 감미로움이여,
> 번갯불이 몸을 떨듯, 불타는 내 입술의 목마름을 피하려
> 그대는 미끄럽게 달아난다.
> 살의 저 은밀한 몸서리침이여,
> 무정한 여자의 발끝에서부터 수줍은
> 여자의 가슴에까지,
> 광란의 눈물에, 혹은 보다 덜 슬픈
> 한숨에 젖은 순진함은 벌써 옛날 얘기.[312]

　　그럼에도 불구하고 말라르메는 이 시에 매혹된 드뷔시가 자신의 시를 위해 악보를 쓰는 것을 보고 그다지 만족해하지 않았다. 발레리가 생각하기에도 말라르메로서는 자신의 음악만으로도 충분하다고 믿었던 탓에 드뷔시처럼 황홀한 감동과 가장 훌륭한 의도에서 비롯된 것일지라도 음악을 자신의 시와 병치하거나 짝지우는 것은 그의 시에 대한 일종의 공격으로 여겼던 것이다. 뮤즈의 신에 대한 그의 이와 같은 도발은 시가 음악의 도움을 받거나 음악과 상리 공생mutualism해야 할 이유가 없다는 자존감, 나아가 굳이 한 켤레일 필요가 없다는 독단의 단면이나 다름없다. 한마디로 말해 그의 시 정신은 이처럼 〈편리 공생주의적commensalistic〉이었던 것이다.

　　하지만 「목신의 오후」가 보여 준 뮤즈의 미학에 매료되었던 클로드 드뷔시는 말라르메의 생각과는 달리 작곡에의 충동을 감추지 않았다. 1890년부터 화요회에 참석하며 말라르메의 시혼에 빠져들기 시작한 그는 님프들과 사이에서 표출되는 목신의 욕

---

312　스테판 말라르메, 『목신의 오후』, 김화영 옮김(서울: 민음사, 2015), 42면.

망과 발정을 환상적으로 시화한 이 작품으로부터 받은 영감과 더 없이 아름다운 이미지를 전주곡, 간주곡, 피날레 등 세 개의 관현악곡으로 작곡하기로 마음먹었다. 이 곡은 그가 애초부터 시의 낭독과 음악 그리고 무용이 함께 어우러진 대규모의 공연을 계획했던 것이었음을 추측할 수 있다.

하지만 1892년에 작곡을 시작한 드뷔시는 2년간의 노력 끝에 전주곡Prélude à l'après-midi d'un faune만 완성하여 발표했다. (조베르라는 출판업자가 가지고 있는 26페이지의 자필 관현악보에 적힌 제목 옆에, 그리고 마지막 부분에 이 연도가 적혀 있다. 이렇게 전주곡만으로 그친 이 곡의 악보는 프로몽이라는 출판업자가 1895년 10월에 간행하였으며, 드뷔시의 친구였던 화가 레이몽 보뇌르Raymond Bonheur에게 헌정되었다.)

이 곡은 신화적 환상과 시적 서정을 빌어 인간의 성적 욕망을 자극하는 아름다운 시어들(가시적 언표들)을 청각 이미지로 전환시켜 이중적인 미학적 효과를 기대하는 인상적인 작품이었다. 초연 때의 악보에 적혀 있는 해설에는 다음과 같음 메모가 있다.

이 전주곡의 선율은 말라르메의 아름다운 시를 자유롭게 묘사한 것이다. 그렇다고 시 전체를 총괄적으로 해석한 것은 아니다. 그것은 일련의 배경이며, 목신의 갖가지 욕망과 꿈이 오후의 열기 속에 헤매고 있다. 그리고 겁을 먹고 달아나는 님프, 물의 요정 나이아데스를 뒤쫓다 지쳐서 목신은 또 잠이 든다. 평범한 자연 속에서 모든 것이 내 것이 된다는, 결국은 실현될 것이라는 꿈에 부풀어서……

이렇듯 도망가 버린 님프를 애타게 그리워하는 목신을 회화적으로 묘사한 시의 서정이 그윽하게 흐르는 이 곡은 실제로는

짧은 발레곡이었다. 플루트로 시작하는 이 곡은 다음의 메모 속 내용대로 이어진다.

무더운 어느 여름날 오후 머리와 몸은 사람이고 허리 아래는 동물인 목신이 호숫가 언덕 위에 누워 있다. 잠에서 깨어난 목신은 불현듯 어제 오후 나이아데스들과 만났던 일이 떠오른다. 그러나 그것이 현실이었는지, 아니면 환상이었는지 잘 분간이 가지 않는다. 어쩌면 목욕을 한 것은 백조의 무리들이었는지도 모른다. 그렇지 않으면 백합꽃이 핀 것일까? 이러한 생각에 잠겨 목신은 멍하니 회상을 더듬는다. 몽롱한 육감 그리고 관능적인 희열, 얼마 지난 후 회상 속의 요정은 사라지고 온화한 날씨에 싱그러운 풀 향기가 감도는 고요한 오후, 목신은 다시 잠에 빠져든다.

드뷔시의 세심함이 돋보이는 이 곡의 초연은 1894년 12월 22일 국민음악협회의 주최로 파리에 있는 살 다르쿠르Salle d'Harcourt 의 음악회에서 스위스의 작곡가이자 지휘자인 귀스타브 도레의 지휘로 이루어졌다. 이 곡은 전체적으로 시의 내용을 따르고 있지만 실제로 맛보기 어려운 관능적인 희열과 환상적인 꿈을 자유롭게 표현하고 있다. 주요 주제를 플루트로 연주하는 이 곡은 세 대의 플루트를 오보에와 클라리넷이 이어받아 나가며 두 대의 하프와 조화를 시도한다. 그밖에 이 관현악곡에는 파곳이 각 두 대, 한 대의 잉글리시 호른과 네 대의 호른 등의 악기들이 편성되어 있다. 특히 이 곡은 주로 플루트와 하프로 몽환적 분위기를 이끌며 자유로운 소나타 형식이 융합을 이룬다. 또한 아늑한 음색이면서도 즉흥적인 변주를 보이는 특징을 나타내듯 목신의 환상과 관능의 정념이 가장 달아오른 중간부에서 멜로디는 클라이맥스에 이른다.

우아하고 포근함을 정교하게 표현한 이 곡을 더욱 돋보이게 한 것은 신비롭고 환상적인 발레곡으로 사용되면서부터였다. 특히 1912년 5월 29일 세르게이 디아길레프Sergei Diaghilev가 이끄는 러시아 발레단인 뤼스Ballets Russes 소속의 전설적인 발레리노 바츨라프 니진스키Vatslav Nizhinskii의 안무로 극장 샤틀레에서 공연했고 이 전주곡은 발레곡으로서 자리 잡게 되었다. 시의 내용을 대체로 재현한 이 공연에서도 호숫가에서 낮잠 자던 일곱 명의 님프들이 목욕하다 목신이 잠에서 깨어나 님프들을 유혹하자 스카프를 떨어뜨리고 떠나 버린다. 목신은 스카프에 입맞추며 집으로 돌아와 그 위에서 잠자고, 성행위하는 동작까지 표현한다.

결국 〈머리칼 뒤엉킨 깊은 숲속 같은 포옹을, 신들이 그리 잘 맺어 준 포옹을 떼어 놓은 것이 나의 죄〉와 같이 관능과 정념의 분출을 신화적인 관념에 환원함으로써 문제를 은폐시켜 버린, 음흉하고 겉멋 부린다고 평가받는 말라르메의 시와는 달리 성행위의 사실적인 묘사 장면 때문에 그 발레 공연은 중단될 위기까지 맞이한다. 하지만 니진스키를 지지하고 옹호하는 지식인들이 욕망 표출의 임계점에서 인간의 조건을 반추하려는 예술 행위임을 강조하고 나섬으로써 이 공연은 무사히 끝났다.

한편 말라르메가 군이 음악으로의 재현을 원치 않았음에도 드뷔시가 감미롭고 포근한 음악으로 작곡했듯이 니진스키는 이 음악을 배경으로 관음에 대한 성적 콤플렉스의 해결을 사회적 수준에로 통합하려고 시도함으로써 말라르메의 애초의 의도와는 전혀 다른 결과를 만들어 낸 것이다. 이를테면 다음에서 보듯이 서정적 아름다움과 시적 암시와 같은 내공을 상징하는 시어들의 구사로 〈시적 성감대〉의 배치에 성공한 말라르메의 시도 — 발레리의 평가에 따르면 〈말라르메는 완전히 새로운 언어 배열을 추구하였다.

한쪽 여자의 행복한 몸 주름 속에 내 불타는 기
쁨의 웃음을 감추려 하자마자, (온몸에 불을 켜는
작은 동생, 순진하고 얼굴도 붉히지 않는 저쪽 여
자의 흥분에, 정숙한 그네 흰 깃털이 물들도록, 한
손가락만 꼭 잡고 있는 동생), 어렴풋한 죽음으로
풀리는 내 팔에서 나의 포로는 끝내 덧없이 사라
져 버린다. 내 아직도 그로하여 취해 있었던 가엾
음의 눈물도 남기지 않은 채.[313]

그가 가진 대범함과 재간에 어떤 이들은 두려움으로, 다른
이들은 감탄으로 탄성을 올렸다. 시는 의미 작용과 음향 효과, 단
어들의 특징 자체에 등가의 가치들을 부여해야 한다는 것을 그는
놀라운 성공을 통하여 증명하였다〉[314]는 것이다 ─ 와는 달리 니
진스키의 발레는 은밀한 것으로 취급받아 온 관음 콤플렉스를 의
식적으로 현대 사회 속에 노정시키는 역할을 위탁받았음을 고지
하고자 했다.

㈜ 말라르메와 마네의 상리 공생
〈물상物象을 명시하는 것은 시흥詩興의 3/4을 몰각하는 것이며,
…… 암시는 환상이 아니다〉라고 하여 〈시詩의 수도사〉라 불리는
말라르메는 보들레르와 졸라가 그랬듯이 르누아르와 모네의 작
품에 대해서뿐만 아니라 마네와 르동 등의 작품에 대해서도 일가
견을 감추지 않았다. 이미 미술에서 인상주의가 〈탈정형deforma-
tion〉을 위해 재현주의로부터의 궤도 이탈을 감행하기 시작한 이
래 프랑스의 문예 사조는 문학에서도 〈시인은 보편적 유추의 해

313   스테판 말라르메, 앞의 책, 44면.
314   폴 발레리, 앞의 책, 191면.

독자이어야 한다〉는 보들레르의 말처럼 반상고적, 반보편적, 반자연적, 반사실적 변화의 징후들이 하나의 신드롬으로 이어질 태세였다.

미술가이건 문학인이건 그들은 암암리에 〈상징주의〉를 새로운 하늘로 삼아 그 아래에 모여 의기투합하며 신인류의 길을 모색하고자 했다. 시인이건 소설가이건 그들이 저마다 자신의 뜻에 맞는 대상(화가와 작품)들을 찾아 논평하면서 그것으로써 상리공생을 도모했던 까닭도 거기에 있다. 이를테면 발레리는 다음과 같이 주장했다.

> 우리는 《문학의 하늘》을 탐험하면서, 이 문학적 세계의 일정한 지역에서, 다시 말해 프랑스에서 1860년부터 1900년 사이에 아마도 어떤 것을, 딱히 구별되는 어떤 체계를, (다양한 인사들을 놀라게 하지 않기 위해 내가 감히 빛난다고 말하지는 않겠지만) 어떤 별무리를, 다른 것들로부터 구별되며 집단을 형성하고 있는 작품들과 작가들의 무리를 발견합니다. 그 무리는 〈상징주의〉라고 불리는 것 같습니다.[315]

또한 〈화요회〉의 무리가 낳은 작곡가 드뷔시가 인상주의 음악을 상징하는 대표적인 인물로 간주되는 이유나 인상주의 화가 르누아르와 마네가 상징주의 시인 말라르메에게 (시기는 다르지만) 초상화로 존경과 감사의 마음을 전하려 했던 까닭도 그와 다르지 않다. 이렇듯 당시에 파리의 하늘 아래서는 문학, 미술, 음악, 무용 등을 망라하여 예술가들의 가로지르기 욕망이 나름대로의 〈수용 미학〉을 창조하기 위한 파타피지컬한 분위기를 자아내

315 폴 발레리, 앞의 책, 151면.

고 있었다. 그들은 장르의 월경과 횡단이 독창적인 이미지나 상상력을 길러 준다고 믿었던 탓이다.

마네와 말라르메가 처음 만난 것은 1866년 『현대 파르나스』에 열 편의 시를 투고하여 시인으로서 자신의 존재를 알린 지 6년이 지난 1873년 4월이었다. 『목신의 오후L'aprèsmidi d'un faune』(1876)를 완성하고 출판사를 물색하던 당시 말라르메는 문단에 별로 알려지지 않은 31세의 젊은 시인이었다. 하지만 시간적 장애물과도 같은 파르나스파의 상고 미학에 진저리쳐 온 그의 상상력과 횡단성은 이듬해 보들레르와 함께 프랑스어로 번역하여 출판한 미국의 환상 문학가 에드거 앨런 포의 시 「까마귀The Raven」에서 보듯이 곽외(프랑스 밖)의 새물결에로 눈 돌리는 한편, 자기중심적 시 문학 정신의 추구에만 머물지 않고 눈에 띄는 새로운 미술 작품들 속에서도 영혼의 갈급함을 해갈하려 했다. 그와 같은 가로지르기는 자기 발견과 예술적 창조로 이상 실현의 새로운 지평을 만들기 위한 노력의 일환이기도 했다.

예컨대 「까마귀」를 번역하던 해에 말라르메가 발표한 「마네의 1874년 그림들」이라는 글이나 1876년 런던의 한 신문에 실린 「인상주의와 에두아르 마네」라는 평론이 그것이다. 특히 그는 후자의 글에서 1875년에 마네가 자연주의(정형)에서 인상주의(탈정형)로 변신하려는 시도를 드러내 보인 작품이기도 한 「빨래」(1875)에 관해 다음과 같이 호평했다.

> 화가로서의 마네의 삶에 한 획을 긋는 것으로, 어쩌면, 아니 틀림없이 미술사의 한 시대를 대표하는 작품이다. …… 투명한 빛으로 반짝이는 대기는 얼굴, 옷, 나뭇잎에 내려와 걸린다. 이때 사물은 자체의 실체를 확고하게 붙들고 있는 듯하지만, 이내 정체를 드러내지 않는 햇빛과 거대한

에두아르 마네, 「빨래」, 1875
에두아르 마네, 『까마귀』의 삽화, 1875

공간이 그것들의 윤곽을 침범해 들어가면서, 실체를 방어하는 껍질에 불과한 윤곽은 무참히 녹아 대기 속으로 날아가 버린다. 예술이 고집스럽게 드러내고자 하는 모든 것의 실체를 바야흐로 대기가 완전히 지배한다.[316]

말라르메가 마네를 처음 만날 당시는 1871년부터 근무해온 파리의 생라자르 역 근처에 있는 퐁탄 고등학교의 교사였다. 하지만 그는 마음에 들지 않은 영어 교사보다 시인으로서 예술가의 길을 선호했다. 그것은 그가 미술에 관심 갖기 시작한 이유들 가운데 하나이기도 했다. 1875년 롬 가의 아파트로 이사한 뒤부터 그가 퇴근길이면 매일같이 근처에 있는 마네의 작업실에 들렀던 까닭도 마찬가지였다.

앞에서 언급했듯이 당시 말라르메는 마네의 그림들에 대한 호평을 글로 발표하는가 하면 마네도 그가 번역한 포의 시집 『까마귀』에 포의 초상을 비롯하여 삽화들을 그려 넣었을뿐더러 1876년 4월에 출간된 작품집 『목신의 오후L'après-midi d'un faune』(1876)를 위해서 여러 점의 목판화를 제작하기도 했다. 조르주 바타유가 〈위대한 두 영혼 사이의 애정을 표현하는 작품〉이라고 극찬한, 마네가 붓이 가는 터치마다 덩어리mass로 — 입과 수염을 고의로 뭉개며 — 힘주어 자신의 마음을 숨김없이 강렬하고 도발적인 기법으로 표현한 초상화 「말라르메의 초상」(1876)도 이때의 작품이었다. 1868년에 무관심하고 무표정한 모습을 그린 「에밀 졸라의 초상」에 비하면 더욱 그렇다. 이 표현주의 기법의 그림 속에는 바타유의 주장처럼 두 사람이 무언가에 관해 대화하는 듯하다. 색조에서나 사색하는 젊은 시인 말라르메의 표정에서나 말라르메의 초상은 두 사람의 서로에 대한 관심과 애정을 강하게 드

316    김광우, 『마네의 손과 모네의 눈』(서울: 미술문화사, 2002), 255면, 재인용.

러내고 있는 것이다.

마네와 말라르메 사이를 잇는 또 다른 징검다리로는 말년 (1878)의 마네가 만난 댄서 출신의 새 모델 메리 로랑이 있다. 금발의 여인 로랑은 화가와 작가를 좋아했던 터라 마네와 서로 첫눈에 반했다. 이 두 사람은 이내 연인이 되었고, 마네도 로랑에게서 활력과 에너지를 얻어 고질적인 마비증으로 불편한 몸인데도 작품 활동을 위해 마지막 정열을 쏟을 수 있었다. 그녀는 마네에게 물리적 이미지와 심리적 이미지를 모두 제공해 주는 실재적 대상이 된 것이다. 이를테면 「가슴을 드러낸 금발 여인」(1878)이나 「목욕탕에 있는 메리 로랑」(1878)에서 보듯이 말라르메가 「목신의 오후」에서 육욕을 자극하는 매체로 님프들을 등장시켜 목신의 성욕을 점화했듯이 마네도 뒤늦게 로랑을 통해 누드화에 대한 열정을 다시 드러냈던 것이다.

그 때문에 1872년에 그린 〈누드〉에서는 여인의 가슴을 미화하기보다 모델의 개성적인 얼굴 표정을 강조하려는 데 관심을 기울였지만 이번에는 그렇지 않았다. 풍만한 가슴을 도발적으로 강조하려는 여인의 관능미에서부터 이전의 누드화와는 전혀 달랐기 때문이다. 그는 모델이 아닌 연인에 대한 애정 표시와 더불어 성적 욕구를 누드에 대한 관음, 즉 간접 성행위로 대신하고자 했다.

그가 이제껏 그려 온 누드들을 통해 나타난 마네의 관음도觀淫度에서 보면 젊은 날 그린 「풀밭 위의 점심」이나 「올랭피아」보다 이 그림은 주로 여인의 가슴을 미화하려는 그의 관음적 욕구가 훨씬 더 강렬했음을 짐작케 한다. 그것은 무엇보다도 병마와 싸워 오며 위축되었던 삶에 대한 그의 애착이 육신의 마비가 심해짐에도 불구하고 그만큼 되살아난 탓이기도 하다. 그것은 모차르트Wolfgang Amadeus Mozart가 죽기 두 달 전에 선보인 오페라 「마술 피

리」(1791)에서 생의 좌절과 절망의 순간에 나타난 세 명의 요정들에 의해 삶의 의욕을 되찾은 파파게노의 경우처럼 로랑으로 인해 그에게 나타난 이른바 〈연인 효과papageno effect〉 때문일 수도 있다.

다시 말해 거기에는 로랑의 출현으로 인해 소리 없이 다가오고 있는 죽음의 그림자보다 생명력vitalité에 대한 욕망과 강박증이 교차하며 투영되어 있다. 좌절과 충동의 신경증적 양가감정 속에서도 충동의 설렘과 사랑의 열정을 불태운 탓에 작품에서조차 화가의 마음과 손, 모두에서 〈조급함〉을 감추지 못한 것도 그 때문일 것이다. 성급하고 고르지 못한 숨소리가 느껴질듯 불안정한 호흡만큼이나 그의 붓놀림 또한 재촉받고 있었다. 그가 죽기 2년 전에 상복 차림새와도 같은 모습의 로랑을 그린 「가을: 메리 로랑」(1881)과 비교하면 더욱 그렇다.

하지만 시간이 지날수록 메리 로랑이 더 호감을 나타낸 사람은 마네의 작업실에서 만난 말라르메였다. 말라르메도 마네가 죽을 때까지 롬 가에 있는 그녀의 살롱에 자주 드나들었다. 그 대신 마네보다 젊은(10년 연하의) 말라르메는 더 이상 마네의 작업실을 찾지 않았다. 마네의 새 연인이 등장하면서 작업실의 분위기에도 미묘한 변화가 일어난 탓일 터이다. 1878년 7월 암스테르담 77번지로 옮긴 새 작업실을 보들레르와 졸라가 즐겨 찾았지만 말라르메는 (마네가 죽을 때까지) 그곳에도 가지 않았다.

그럼에도 마네와 그의 작품에 대한 말라르메의 애정과 관심은 여전했다. 마네가 죽은 지 2년 뒤, 말라르메가 〈나는 10년 동안 거의 매일 소중한 마네를 보아 왔다. 그가 지금 존재하지 않는다는 것이 나로서는 믿어지지 않는다〉고 하여 죽음이라는 〈존재의 참을 수 없는 무거움〉에 대한 슬픔과 그의 부재에 대한 아쉬움, 그리고 상실의 낯섦을 토로할 정도로 마네에 대해 가졌던 그

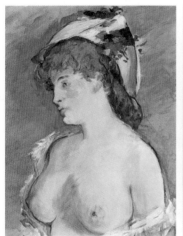 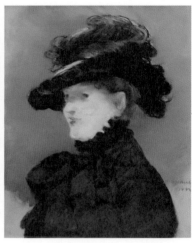

에두아르 마네, 「가슴을 드러낸 금발 여인」, 1878
에두아르 마네, 「가을: 메리 로랑」, 1881

의 정감은 각별했다. 시인이자 소설가 앙리 드 레니에가 〈말라르
메는 화가들의 천재적 소질을 알아보는 눈을 가졌을 뿐만 아니라
마네의 인간성에도 크게 매료되었던 것 같다. 그는 늘 마네에 관해
이야기했으며, 그의 말에는 마네에 대한 존경과 애정이 가득했다〉
고 회상하는 까닭도 마찬가지이다.

　　실제로 온몸이 마비되고 썩어 가던 마네를 마지막까지 지
켜본 사람도 말라르메였다. 지나치게 이성적이고 비타협적인 은
둔자 말라르메였지만 마네에게만큼은 남은 자가 떠나는 자에 대
해 보내는 속정과 경의를 그토록 다하고자 했다. 1883년 4월 30일
까지 마네의 모습을 말라르메는 남다른 감정으로 그렇게 소회所
懷했던 것이다. 그에게 마네의 죽음은 자신의 살갗에 와닿지 않는
추상 명사가 아니었다. 그것은 부재에 대한 시니피에signifié도 아니
었고, 보편적 상징어는 더욱 아니었다.

㉣ 말라르메와 르동의 상호 주관성

소설가이자 미술 비평가인 위스망스는 1881년의 〈살롱전〉에 대
한 평론에서 〈새로운 화가〉의 출현을 이렇게 예고했다. 〈최근 프
랑스에서는 환상 회화의 영역에서 새로운 화가가 한 사람 출현했
습니다. 그는 바로 오딜롱 르동입니다. 그의 작품은 예술 가운데
로 옮아 들어간 악몽입니다〉가 그것이다.

　　대중과는 달리 새로운 화가의 출현을 반기며 르동의 등장
을 주목한 위스망스가 이번에는 그를 또래 — 말라르메는 르동
보다 두 살 아래이다 — 의 주목받아야 할 또 다른 인물인 말라르
메 — 그 역시 위스망스의 소설 『거꾸로À rebours』(1884)를 통해 문
단에 알려졌다 — 에게 소개한다. 이렇게 해서 자신만의 환상 세
계를 신비롭게 그려 온 르동이 말라르메를 만난 것은 1881년이
었다. 대중에게 외면당해 온 르동도 자신처럼 (대중의) 영광에 목

말라하지 않는 말라르메가 쳐놓은 상징주의 울타리 안에 들어가기를 주저하지 않았다. 〈화요회〉의 참석이 그것이었다. 로즐린 바크의 말대로 상징주의 두 수도사들의 만남이라는 〈상징주의 역사에 있어서 대단히 중요한 사건 중의 하나〉가 이뤄진 것이다.

1885년부터 르동은 롬 가의 아파트에서 열리는 말라르메의 살롱(화요회)을 즐기기 시작했다. 대중의 인기와 명성으로부터 국외자이길 자처하는 말라르메의 정신세계 속에서 〈상징적 교감〉이라는 인식론적 동질감을 발견한 르동에게 그 무리의 모임은 어색하거나 낯설지 않은 곳이었다. 그의 내면에서는 이미 긍정적으로 상상하는 〈자기 암시autosuggestion〉를 통한 데자뷰(기시감)의 심리가 작용하고 있었을 터이다. 그는 〈암시와 환기의 미학〉이라고 불리는, 상징의 이미지들을 가득 수놓은 환상적인 시어들의 들판에로 동료들과의 산책에 나선 것이다.

당시 파리에서는 1875년 보들레르와 말라르메가 번역 출판한 『까마귀』를 통해 미국의 환상 시인 에드거 앨런 포의 신드롬이 소리 없이 일어나고 있었다. 이를테면 마네가 포의 초상화를 비롯하여 여러 점의 삽화들을 그렸는가 하면, 훗날 고갱이 그린 「네버모어」(1897)도 거기서 빌려 온 제목이다. 르동도 화요회에 가담하기 이전인 1882년에 석판화집 『에드거 앨런 포에게 바침』을 펴냈다. 이때 이미 그의 작품들을 주의 깊게 바라보고 있던 이들이 바로 위스망스와 에밀 엔느캥이었다.

르동이 화요회에 참석하면서 선보인 작품은 「고야 예찬」(1885)이었다. 하지만 르동은 말라르메보다 먼저 미국의 환상 시인 포나 스페인의 계몽주의 화가 고야에게 눈 돌린 강한 개성의 별난 화가였다. 그는 〈악한의 시대〉라고 불린 펠리페 3세 치하에서 신음하는 민중의 몽매함을 자극적인 작품들로 일깨우려한 일루스트라도스ilustrados(계몽주의자들) 가운데 한 사람이었다. 그는

역사가, 경제학자, 철학자들과 함께 기독교와 야합한 절대 왕정의 허영과 사치, 즉 부패뿐만 아니라 비이성과 광기, 무지와 광신에 사로잡힌 시민의 몽매함에 대한 이성적 계몽에 몰두한 화가였다. 예컨대 1799년에 완성한 판화집 『로스 카프리초스Los Caprichos』의 80점 가운데 43번째 것인 「이성의 잠은 괴물을 낳는다」가 단적으로 그러한 정신을 표상하고 있다.[317]

이처럼 고야는 타락한 절대 권력에 저항하는 화가였고, 누구와도 비교할 수 없이 인간의 야만성을 고뇌하는 예술가였다. 또한 고상한 가면들 뒤에 숨겨진 야수성이나 표리부동한 인간성의 이면을 그린 그의 수많은 에칭화들은 말할 것도 없고, 금기 사항을 고의로 어김으로써 재판에 회부될 것을 예감하면서도 굳이 그리는 화가였다. 그는 당시의 누구보다도 주체적 자아의 본성을 반어법적으로 끊임없이 물으면서 실존의 의미를 눈으로 직접 깨닫게 한 〈철학하는 화가〉이기도 했다.

말라르메보다도 먼저 보들레르가 잡지 『르 프레장』(1857)에서 〈고야는 언제 보아도 위대하지만 가끔은 무섭기까지 한 화가다. …… 그것은 극단적으로 대조되는 것들에 대한 느낌, 본질적으로 공포스러운 것에 대한 느낌, 그리고 외부 환경의 영향으로 짐승 같은 성질을 가지게 된 인간의 모습에 대한 느낌이다〉[318]라고 평한 까닭도 거기에 있다. 그토록 거침없는 그의 저항 정신은 〈행복한 순교자가 될 각오를 하여라〉는 젊은 날의 스승 고랭S.S. Gorin의 가르침에서 비롯된 것이기도 하다.

에드거 앨런 포가 보들레르와 말라르메에 의해 르동에게 감염되었듯이 이번에는 보들레르와 르동에 의해서 고야가 말라르메에게 일종의 아날로곤이 되었다. 1885년 2월 르동이 말라르메

---

317   이광래, 『미술 철학사 1』(서울: 미메시스, 2016), 212~213면.
318   앞의 책, 214면.

오딜롱 르동, 「늪지의 꽃」, 『고야 예찬』, 1885

에게 석판화집『고야 예찬*Hommage à Goya*』(1885)을 선물한 것이 그 직접적인 계기가 되었던 것이다. 판화집을 받은 말라르메는 르동에게 보낸 편지에서 다음과 같이 극찬하며 화답했다.

> 나는 작품을 천천히 감상하라고 말한 그대의 말에 따랐다고 할 수 있소. 그래서 이틀 동안 6점의 이상스러운 석판화 연작을 계속해서 감상하고 있다오. 어느 작품이든지 모든 작품들을 이런 방법으로 완전히 감상했다고 할 수는 없겠지만, 이제는 고정 관념에서 벗어난 것 같은 생각이 드는구려. …… 「꿈 속의 얼굴」과 「늪지의 꽃」은 그 작품만이 지닌 빛, 결코 언어로는 표현할 수 없는 빛에 의해 기괴한 비극성을 생활에 반영시키고 있소. …… 그러나 나의 감탄은 그 위대한 순교자에게로 향하고 있소. 실존하지 않음을 알면서도 신비를 집요하게 추구하고 있는 순교자 당신 말이오. 나는 그 조용한 얼굴만큼이나 지적인 공포감과 경이를, 또한 공감을 전달하는 데생 작품을 여태까지 본 적이 없소.

그것은 은둔과 순교의 차이만큼이나 가늠할 수 없는 경의였고, 은둔자가 순교자에게 보내는 더없는 찬사였던 것이다. 대중의 몰이해와 무관심 속에서도 르동이 일부 엘리트들에게 주목받기 시작한 것은 1879년에 최초의 석판화집『꿈속에서*Dans le Rêve*』(1879)를 파리에서 출판하면서부터였다. 〈인상주의는 대상에 기생하는 기생충이다〉라고 단언하는 르동은 고야와 같이 현실에 저항하는 계몽주의자가 아니었음에도 누구보다도 언어로는 표현할 수 없는 기괴한 비극성을 표현하려는, 다시 말해 그가 상징하려는 실재가 〈현존재*Dasein*〉로서, 또는 〈세계 내 존재*In-der-Welt-Sein*〉로

서 〈실존하지 않음을 알면서도 그 신비를 집요하게 추구하는 순교자〉로 나서기를 자처한 탓이다. 그가 말라르메로부터 깊은 이해와 공감을 얻을 뿐만 아니라 그와 쉽사리 상징적 교감을 나누며 상호 주관성을 보여 줄 수 있었던 것도 언어적 현실의 경계 너머를 암시하고 있는 그와 같은 작품 세계 때문이었다.

르동에게 시인은 (랭보의 말대로) 화가보다 더 예지력을 가진 선지자이고 투시자voyant이어야 했다. 또한 그가 생각하는 시인은 환상 욕망의 노예이어야 했다. 그가 순진무구한 영혼이 주체하지 못하는 순수에의 열망을 불사르기 위해 보들레르나 말라르메와 정신적 교감을 도모하고자 했던 것도 「이상한 꽃」(1880)에서 보듯이 자신이 그려 온 〈영혼의 눈〉이 그들이 강조하는 〈깨어 있는 영혼〉과 접신하듯 마주치기를 바랐기 때문이다.

『꿈속에서』 이후에도 계속된 그의 석판화집들 ―『성 앙투안느의 유혹: 제1집La Tentation de Saint-Antoine: Première Série』(1888), 『귀스타브 플로베르에게A Gustave Flaubert』(1889), 『악의 꽃Les Fleurs du Mal』(1890), 『몽상』(1891), 『성 앙투안느의 유혹: 제3집La Tentation de Saint-Antoine: 3ème série』(1896) 등 ― 이 저마다의 암시와 환상을 극단까지 추구하는 여러 선지자와 투시자들에게 포와 고야에 이어 또 하나의 신드롬이 되었고, 그 석판화들이 그들에게 〈되먹임 효과feedback〉를 가져다줄 수 있었던 까닭도 마찬가지이다. 이를테면 1888년 12월 말라르메가 르동의 또 다른 석판화집 『성 앙투안느의 유혹: 제1집』을 선사받고 다음과 같이 답신했다.

이 작품은 그대가 무한히 넓은 환상의 세계를 지니고 있다는 것을 보여 주고 있소. 벨벳과 같이 대담한 흑색과 조금도 창백하지 않은 백색으로 표현되고 있는 이 작품은 악마적인 전율을 느끼게 하오. ······ 화가가 여러 가지의 절

대적인 영상을 시인과 같은 방법으로 표현한다고는 생각하지 않소. 하지만 그대의 아주 먼 곳에까지 미치는 상상력과 시인의 환상은 결국 같은 것을 뜻하는 것이 아닌가 생각하오.

그는 르동의 상상력과 자신의 환상이 상징적으로 교감하며 상호 주관성을 나타낸다고 생각했다. 특히 전율마저 느끼게 하는 〈벨벳과 같은 흑색〉의 암시가 더욱 그렇다는 것이다. 실제로 르동도 〈흑색은 가장 본질적인 색채입니다. 흑색은 생명의 깊은 원천으로부터 얻어졌습니다〉라고 하여 창조의 존재론적 섭리와 우주론적 신비를 흑색(암흑)에서 찾으려 했다. 말라르메가 「에로디아드」에서 〈태초에 대지의 어두운 잠 아래 그대들의 고대의 빛을 간직하고 있는, 알려지지 않은 황금이여〉라고 주장하듯 르동에게도 창조란 〈암시暗示에서 명시明示로〉, 즉 카오스에서 코스모스로의 일대 전환이었다.

반자연주의적인 그의 판화들이 접신과 신화적 신비를 암시하고 있는 까닭도 마찬가지이다. 그 때문에 접신론과 다윈의 진화론이 풍미하던 시대 상황을 반영하는 그의 작품세계에는 상통할 수 없는 두 가지의 주장들이 혼재되어 있다. 「에로디아드」에서 〈선지자들도 잊어버린 어떤 아침이 멀리서 죽어가는 것들 위에 그 서글픈 축제를 쏟아붓는지, 나라고 아나요?〉라고 반문하는 말라르메와 같이 르동도 배아와 진화의 신비를 암시하는 범신론적 그림들을 그려내고자 했다.

예컨대 선지자나 투시자들조차 영혼의 눈으로 알아낼 수 없는 그 비밀을, 즉 「이상한 꽃」이나 『고야 예찬』에서 보듯이 꽃에서 인간이 생겨나는 불가사의를 신비롭게 상상해 냄으로써 곤히 잠든 영혼들을 깨어나게 하고 있다. 르동은 꽃과 인간이 생물학적

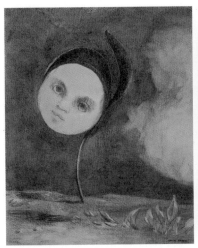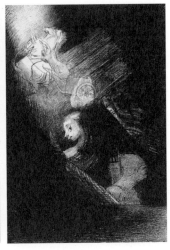

오딜롱 르동, 「이상한 꽃」, 1880
오딜롱 르동, 「성 앙투안느의 유혹: 제1집」 중, 1888

으로는 서로 다른 종種임에도 신과 보이지 않는 끈으로 연결된 채 〈꽃에서 사람으로〉 진화한다는 자기 나름의 범신론적 신지학을 만들어 내고 있었던 것이다.

다시 말해 푸코가 19세기를 수놓은 인식의 주름pli을 가리켜 철학마저도 선험성과 경험성 사이의 빈 공간에서 깊은 잠에 빠져 있다고 간주한 나머지 독단의 잠이 아닌 〈인간학적 잠〉에서 깨어나길[319] 요구하듯 르동도 말라르메와 마찬가지로 관습과 타성에 잠든 영혼들의 각성을 요구하고 있다. 그는 소산적 자연natura naturata인 꽃 대신 그 자리를 능산적 자연natura naturans인 영혼의 눈들이 차지하여 세상을 새롭게 투시하기를 바라고 있는 것이다.

㈁ 말라르메와 고갱: 같음과 다름

1891년 3월 23일 말라르메는 타히티 섬으로 떠나는 고갱을 위해 환송연을 베풀면서 〈우리가 축배를 들려는 것은 무엇보다도 고갱이 하루 빨리 우리의 곁으로 돌아오기를 기원하는 뜻입니다만 아무튼 자신의 재능이 절정에 이르렀을 때 머나먼 땅으로 자의의 망명을 선택하여 스스로의 부활을 시도하는 예술가의 고고한 양심에 경의를 표하는 바 입니다〉라고 축배를 제안했다. 그는 타히티로 떠나기 전해에 이미 르동에게 보낸 편지에서도 원시 생활을 위한 자신의 결심을 토로했다. 1890년 9월에 다음과 같은 사연을 보냈다.

마다가스카르가 좀 더 유럽에서 가까이 있지만 타히티로 가려고 하며 그곳에서 여생을 마치려고 합니다. 선생이 좋아하는 저의 예술이 먼 곳에 심어지고 저 자신의 즐거움을 위해 원시적이고 야만적인 상태에서 성장되도록 하겠습

---

319  미셸 푸코, 『말과 사물』, 이광래 옮김(서울: 민음사, 1987), 390면.

니다. 그렇게 하기 위하여 저는 고요와 평안의 상태에서 지내야만 합니다. 사람들이 〈고갱은 끝났어, 그가 보여 줄 것이란 더 이상 없어〉라고 말하면서 저의 명예를 훼손하더라도 상관하지 않겠습니다.[320]

마침내 타히티 섬에 도착한 뒤 아내에게 보낸 편지에서도 그는 〈내가 평생 찾아다니던 곳이 바로 여기구나! 하는 생각이 들었소. 섬이 가까워질수록 어쩐지 처음 오는 곳이 아닌 것 같았소〉라고 하여 이상주의자가 지닌 현실 이탈의 성벽性癖을 그대로 드러냈다. 그를 질식시키는 유럽의 도시 문명에 대한 거부감과 도피 욕망, 게다가 어떤 원시에도 데자뷰에 빠질 만큼 원시에 대한 강한 편집증이 그를 항상 도시 생활에 대한 도피 강박증에, 동시에 원시에의 노스탤지어와 원시 환상에 시달리게 했다.

이처럼 그가 기피하려는 것은 평균화된, 노예 도덕화된, 객체화된, 반자연화된 도시의 대중문화 — 본래 문화는 반자연이고 몰개성이다. 거기에 순종이란 있을 수 없기 때문이다 — 이므로 그는 대중으로부터의 자유를 위해 말라르메가 고립이나 화요회와 같은 소집단의 무리 짓기를 선택한 것과는 달리 아예 도피와 이탈을 감행했다. 그는 말라르메가 대중화나 도시화, 보편화나 객관화된 문화를 기피하기 위해 은둔의 길을 택한 것과는 달리 그것으로부터의 망명과 순교를 원했던 것이다.

그가 추구하는 환상은 간접적인 암시나 상상을 시사하기보다 실존하는 원시와 현전하는 기원에 대한 명시적 갈망에서 비롯된 것이었다. 그 때문에 그를 짝사랑했던 고흐까지도 고갱의 첫 번째 이상향인 마르티니크에 대하여 〈고갱이 나에게 들려주는 열대 지방 이야기는 황홀하다. 그림의 위대한 부활이 거기서 우리를

320    김광우, 『성난 고갱과 슬픈 고흐 2』(서울: 미술문화사, 2005), 836면, 재인용.

기다리고 있다〉고 말할 정도로 고갱의 원시에 대한 환상과 집착은 병적이었다.

　　말라르메는 고갱이 타히티로 떠나기 직전인 1891년 2월 평론가 옥타브 미르보Octave Henri Marie Mirbeau를 설득하여 『에코 드 파리』에 고갱에 대한 평론을 쓰도록 부탁했다. 미르보는 1891년 2월 16일자에 기고한 글에서 고갱을 〈화가, 시인, 사도, 악마〉라고 적으면서 그를 회화의 그리스도라고 추켜세웠다. 미술 평론가 알베르 오리에도 고갱을 회화에서 새로운 상징주의를 개척한 〈축복받고 영감을 가진 예언자〉라고 하여 회화에서 상징주의의 선구자라고 극찬했다.[321]

　　고갱도 2월 23일 『에코 드 파리』의 기자 쥘 위레와의 인터뷰에서 〈그곳으로 떠남으로써 평화를 누릴 수 있으며 문명의 영향으로부터 나 자신을 구제할 수 있다. 나는 오로지 단순한 예술을 창조하기 바란다. 그렇게 하기 위해서 처녀림의 자연으로 가서 오직 야만인들만 보고 그들과 같은 삶을 살며 어린 아이와도 같이 다른 생각은 하지 않고 보는 대로만 그리고, 원시적인 예 재료만을 사용할 필요가 있다〉[322]고 피력했다.

　　이렇듯 떠나는 이와 보내는 이들은 모두 상기되어 있었다. 그 가운데서도 특히 말라르메는 3월 23일 타히티로 떠나는 고갱을 〈문명의 피난민〉이라고 부르면서 그를 위해 상징주의의 성지로 불리는 카페 볼테르에서 열린 환송회의 사회를 맡을 만큼 각별한 애정을 과시하기도 했다. 이듬해 고갱도 그에 보답하기 위하여 현재 말라르메 미술관에 전시되어 있는 「목신의 오후」(1892)를 제작해 줌으로써 말라르메의 속 깊은 우정에 화답했다.

　　시대와 대중으로부터 세속의 명예나 영광에 개의치 않는

---

321　앞의 책, 837면.
322　앞의 책, 838~839면, 재인용.

이 두 사람의 환상 욕망은 이렇듯 달랐다. 각자의 환상을 저마다의 예술로 승화시키려는 두 예술가는 서로 다른 모험과 결단에 주저하지 않았기 때문이다. 일찍이 에드거 앨런 포의 신드롬에 감염되었던 고갱이 말라르메의 상징주의와 예술적 혈연성을 보인 것, 그리고 그가 추구하는 환상 시학과 친연성을 가지게 된 것도 모두 우연한 일이 아니었다.

에드거 앨런 포를 아날로곤(매체)으로 한 심적 이미지와 상상이 외계의 이미지, 즉 물적 이미지로 전화될 수 있었던 것도 말라르메를 비롯하여 르동과 마네, 드뷔시와 발레리 등이 참여한 〈그의 추종자와 비밀 결사의 입문자들〉[323]인 화요회 멤버들이 만들어 놓은 매개적 역할 덕분이었을 것이다. 본래 생태계에서 공생symbiosis은 세균에 감염된 뒤 공생자가 세균을 옮겨 준 숙주의 보호를 받는 관계를 가리킨다. 다시 말해 공생자가 숙주가 만든 집안에서 생활하거나 숙주의 체내에서 생활할 경우를 말한다. 이렇게해서 숙주를 통한 감염은 공생자 군집을 형성하게 되는 것이다.

감염은 일정한 기간 동안 공생 관계를 거친 뒤에는 변이된 유전자를 발현시키는 단계에 이르게 된다. 정신적, 정서적 감염의 경우도 그와 크게 다르지 않다. 이를테면 고갱의 타히티 작품 가운데 걸작으로 꼽히는 「네버모어, 오 타히티」(1897)의 경우가 그러하다. 이 작품은 본래 에드거 앨런 포의 시 「까마귀」의 주제를 이루는 죽음에 대한 음산하고 음울한 정서와 이를 상징적으로 표현하는 부정적인 암시어 〈네버모어nevermore〉에서 빌려 온 것이다. 암시suggestion, 暗示는 상징의 수단이다. 명시적 설명을 숨긴 채 이해와 동의의 반응을 요구하는 묵시적 전언이자 의사소통의 방편인 것이다.

부정과 은폐에는 앎에의 호기심을 유발하는 인력이 작용

---

323 폴 발레리, 『말라르메를 만나다』, 김진하 옮김(서울: 문학과 지성사, 2007), 92면.

하므로 매우 유혹적이다. 그 시는 단락이 끝자락마다 〈네버모어 nevermore〉라는 부정과 은폐의 자력磁力을 장치한 탓에 무의식중에 세뇌당할뿐더러 빙의에 들기 십상이다. 그러므로 상심에 빠져 허우적거리고 있거나 영혼의 공허로 자기 현전에 허기진 사람일수록, 그래서 공감으로 위로와 치유를 원하거나 채움(현전)을 준비하고 있는 자일수록 먼저 거기에 이끌리게 마련이다. 예컨대 「까마귀」에 유혹당하는 고갱의 심상이 그것이었다.

「까마귀」는 괴기스럽고 공포감마저 주는 시이지만 굶주린 영혼들을 유혹하는 시이다. 그 시는 12월의 어느 날 〈과학적으로 해명할 수 없는 신비스러운 초자연적 현상occult〉을 연구하던 사람(화자)이 까마귀에게 영혼을 지배받게 된다는 미스터리한 내용이다. 다시 말해 화자는 갑자기 머리 위에 날아든 까마귀와 이야기를 나누지만 까마귀가 계속해서 〈네버모어Nevermore〉라는 말만 할 뿐 그의 머리를 떠나지 않자, 자신이 까마귀에게 지배되어 영원히 벗어나지 못할 것이라는 자기 암시에 사로잡혀 한탄하는 시이다.

> (……)
> 죽은 레노어에 대한 슬픔을 잊으려 했으나 헛된 일이었지.
> 천사들이 레노어라 이름 지은 둘도 없이, 찬란히 빛나던 그 소녀는
> 지금은 여기 영원히 이름 없이 누워 있네.
> 자줏빛 휘장마다 비단결 흐릿한 슬픔이 스치는 소리는
> 나를 떨리게 하네. 한 번도 느껴 본 적 없던 공포가 나의
> 마음을 가득 채우네.
> (……)
> 내가 덧창문을 활짝 열자 펄럭이며, 파닥이며
> 들어서는 것은 성스러운 태고의 위엄 넘치는 까마귀였네.

새는 아무런 인사도 없이 잠시도 주저치 않고,

공작이나 귀부인의 몸가짐으로 내 방문 위에 올라앉았지.

문 위에 놓인 팔라스(지혜의 여신)의 흉상 위에 날아올라 걸터앉았지.

그뿐이었네.

이 흑단처럼 새까만 새가 엄숙하고도 준엄한 표정을 지었기에

슬픈 환상을 속여 미소를 짓지 않을 수 없었네.

그래서 나는 말했지. 〈깃털을 잘라내고 밀어 버렸는데도, 두려워 않는

구나

밤의 기슭에서 날아온 음울하고 해묵은 까마귀로다.

밤의 명부의 기슭에서 어떤 당당한 이름을 지녔는지

내게 말해다오〉

그러자 까마귀는 말했네. 〈더 이상 안 돼요.O! Nevermore〉

그렇게 때맞게 나온 대답으로 정적이 깨어진 데 깜짝 놀라

나는 말했지. 〈분명히 저것이 말하는 것은

어떤 불행한 주인에게서 배운 유일하게 간직한 한마디. 무자비한 재

앙의 신에게

쫓겨 더욱더 빨리 쫓겨 그 노래는 마침내 하나의 무거운 짐으로만 남

았지.

그의 희망이 여신의 슬픈 노래도 음울하고 무거운 짐으로만 남았지.

〈끝이야 ─ 이젠 더 이상 안 돼요Of, Never ─ nevermore〉라는

그러나 아직도 까마귀는 나의 슬픈 환상을 속여 미소로 변하게 하네.

(……)

그리고도 까마귀는 날아가지 않고 아직도 앉아 있었네.

나의 침실문 바로 위 팔라스의 창백한 흉상 위에 아직도 앉아 있었네.

그의 두 눈은 꿈꾸고 있는 악마의 온갖 표정을 담고

새를 훑어 내리는 등잔불빛이 마루 위에 그의 그림자를 던져 주는데

마루 위에 누운 채 떠돌아다니는 나의 영혼은 그 그림자를 떠나서는

두 번 다시 들리우지 못하리라 ─ 더 이상은 안 돼요!nevermore

540

541

이렇듯 죽음이 드리워진 포의 「까마귀」는 어둡고 음산하다. 고갱이 뒤늦게 포의 주문呪文인 〈네버모어nevermore〉의 빙의에 걸려든 까닭도 마찬가지였다. 지상 낙원으로 여기고 찾은 타히티에서 겪은 고독과 불행이 오컬트Occult의 시를 연상시켜 자기 투영과 자기 암시로 이어지면서 공생 ― 빙의는 정신적 기생이라기보다 공생이다 ― 의 음울한 정서에 자양분이 되었을 터이다. 「네버모어, 오 타히티」는 타히티를 더 이상 낙원으로 그리는 작품이 아니다. 오히려 그 반대인 것이다.

고갱이 친구인 조르주다니엘 드 몽프레George-Daniel de Monfreid에게 보낸 편지에서 〈원시의 풍요함을 잃어버린 한 소녀의 누드를 그리려고 해. 밝고 화려한 색조도, 실크나 벨벳, 금빛 질감도 쓰지 않을 거야. 일부러 어둡고 슬픈 색조들을 사용할 참이지. 대신 여러 가지 테크닉을 써서 그림을 풍부하게 보이게 할 거야〉라고 심경을 토로한 이유도 거기에 있다. 그의 마음을 덮고 있는 어둡고 슬픈 색조가 그대로 화면을 채우고 있는 것이다. 〈내 몸은 하나의 자아다. …… 내 몸이 자아가 되는 것은, 혼란을 통해서요, 나르시시즘을 통해서요, 내속inhérence을 통해서다. 보는 이가 보는 것에 내속하고, 만지는 이가 만져지는 것에 내속하고, 느끼는 이가 느껴지는 것에 내속한다〉[324]는 메를로퐁티의 말대로 「까마귀」의 어둡고 음산함이 화면에 그대로 내려앉아 있다.

「네버모어, 오 타히티」는 제목부터가 암시적이다. 거기에는 죽음에 대한 우울함과 절망감에 시달리는 고갱의 실루엣이 드리워져 있다. 나아가 그의 삶이 죽음의 숙주 속에서 공생하듯 함께 자리 잡고 있다. 그는 삶에 대한 회한마저 그리고자 한 것이다. 그림의 색조부터가 검붉고 음산한 죽음의 빛깔들이다. 더구나 그림 왼편 상단에는 죽음을 상징하는 커다란 까마귀가 내려앉아 드

---

324   Maurice Merleau-ponty, *L'oeil et L'esprit*(Paris: Gallimard, 1964), pp. 18~19.

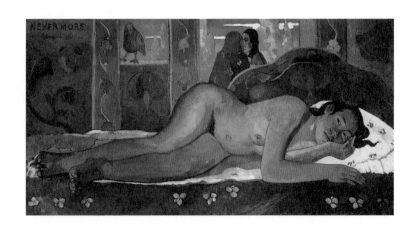

폴 고갱, 「네버모어, 오 타히티」, 1897

러누운 타히티 여인의 누드를 내려다보고 있는 것이다. 포가 〈밤의 기슭에서 날아온 음울하고 해묵은 까마귀〉라고 한 그 까마귀였다.

누운 채로 까마귀를 곁눈질하는 여인의 표정은 불안하고 침울해 보인다. 포의 화자는 〈슬픈 환상을 속여 미소 짓지 않을 수 없었네〉라고 위장하지만 그림 속 앳된 얼굴의 여인은 그렇지 못하다. 배경의 한 가운데 서 있는 두 여인들도 무언가를 알고 있는 양 염려스러운 대화를 나누고 있다. 이렇듯 배경에서조차 까마귀와 더불어 암시의 장치들이 이중 상연되고 있는 것이다.

이 그림의 누드모델은 고갱이 타히티에 온 지 4년이 지난 뒤부터 동거하기 시작한 파후라였다. 그녀는 열네 살이던 1896년부터 고갱과 동거 생활을 시작했고, 이듬해 12월 고갱의 딸을 낳았다. 하지만 아기는 태어난 지 몇 주 후에 죽고 말았다. 침대에 누워 있는 파후라의 표정이 넋을 잃은 까닭 또한 그 때문이다. 등 뒤의 까마귀도 공포스러운 암시 기호로서 분신의 죽음이 몰고 온 고통과 참을 수 없는 무거움을 상징하고 있다. 그뿐만 아니라 그녀의 표정은 자타가 미분화된, 모자 융합의 주체였던 어머니의 정체성에 대한 상실을 말하는 상징 기호태이기도 하다.

하지만 〈네버모어nevermore〉의 메시지는 절망이 곧 〈죽음에 이르는 병〉임을 반사적으로 암시하고 있다. 그림은 당시 고갱의 삶이 그토록 절망적이었음을 (파후라를 아날로곤 삼아) 고백하고 있기 때문이다. 고갱은 타히티에 온 지 2년 만에 파리로 돌아가 전시회를 열었지만 관객의 반응이 냉담했을뿐더러 가족의 반응도 마찬가지였다. 다시 화요회에서 만난 고갱의 모습을 두고 앙리 드레니에는 다음과 같이 적고 있다.

다시 타히티로 돌아가기 전까지 고갱은 화요일 모임에

여러 차례 나타났다. 뱃사람이 입는 바지, 가무잡잡한 피부, 주름진 얼굴, 솥뚜껑만한 손은 강인하고 거친 인상을 풍겼으며, 말라르메의 준수한 용모, 세련된 교양미와는 대조되었다. 말라르메가 고작해야 센 강을 오르내리거나 할 뿐 항해다운 항해를 해보지 못한 가냘픈 유람선 선장처럼 보였다면, 고갱은 멀리 폴리네시아의 바닷물에 씻기는 해안선에까지 가본 원양 어선 선장처럼 보였다.[325]

하지만 고갱은 1895년 타히티로 다시 돌아갈 수밖에 없었다. 무엇보다도 파리에서의 재기와 재회가 불가능해졌기 때문이다. 이제 그에게 타히티는 낙원도 아니고 희망의 땅도 아니었다. 그곳은 오히려 어둠의 땅이었고 단지 슬픈 열대였을 뿐이다. 건강마저 잃은 그는 자식을 잃은 동거녀의 슬픔에 못지않게 홀로 서기에 실패한 〈현존재〉로서 〈지금, 그리고 여기에hic et nunc〉의 의미를 노예의 도덕이 가져다주는 고독감과 우울함으로 대신 새겨야 했다. 결국 〈네버모어nevermore〉는 포의 주문이 아니라 자신에게 거는 〈내속의 주문spell of inherence〉이 되고 만 것이다.

사실상 파리에서의 패배와 좌절감에서 미처 벗어나지 못한 고갱에게 파후라와의 사이에서 태어난 딸의 죽음만큼 그를 더욱 나락으로 떨어지게 한 것, 자신에게 주문을 걸어야 한 것도 없었다. 우울증과 자살 충동에까지 빠진 고갱은 마지막 유언이 될 만한 그림을 남겨야겠다는 생각까지 하게 되었다. 급기야 죽음은 그를 「우리는 어디서 와서, 무엇이 되어, 어디로 가는가?」와 같이 실존에 대한 의문에 사로잡히게 했다.

예컨대 그가 이 작품에 대하여 친구 조르주다니엘 몽프레와 모리스에게 보낸 편지에서 〈이것은 인간의 운명의 다양한 행로

325    Ibid., p. 919, 재인용.

와 의문을 상징하는 그림이었다〉고, 〈이 커다란 그림에서 우리는 어디로 가는가? 죽음이 임박한 늙은 여인 한 사람. 낯설고 우둔하기 짝이 없는 새가 종료시킨다. 우리는 누구인가? 일상의 존재. 이것이 의미하는 모든 것에 놀라워하는 본능의 남자. 우리는 어디에서 오는가?〉[326]라고 적어 보낸 까닭이 그것이다.

결국 고갱은 1901년 9월 마르키즈 군도의 작은 섬 히바 오아로 옮겨, 그곳에 〈쾌락의 집〉이라고 새긴 조각들로 출입문을 장식했다. 하지만 이듬해 5월, 〈나는 과거의 고갱이 아니다〉라고 몽프레에게 알릴 만큼 쾌락 대신 고통이 찾아온 이 집에서 그는 병마(심장병과 매독)와 싸우며 홀로 외롭게 살다가 1903년 3월 그곳의 가톨릭 공동묘지에 묻혔다.

그가 죽기 얼마 전, 〈야성을 송두리째 잃고 본능과 상상력마저 바닥을 드러냈다. 예술가들은 자신이 감히 창조할 자신이 없던 생산적 요소를 찾아 이 길 저 길을 헤매고 다녔지만 궁극적으로 그들은 혼자 있으면 소심해지고 당혹감에 빠지는 무질서한 군중처럼 행동하게 되었다. 그래서 고독은 아무에게나 권할 만한 것이 못 된다. 고독을 견디고 자기 의지대로 행동하기 위해선 끈기가 있어야 한다〉[327]고 토로한 마지막 글에서 보듯이 그가 생과 사의 갈림길에서 뒤돌아본 자신의 삶은 감당하기 어려운 고독에 대한 회한뿐이었다.

고독한 삶에 대한 준비도 없이 홀로 남겨진 탓에 실패한 그의 의지가 표상하는 세상은 견디기 힘들었고, 그의 삶을 내리누르는 죽음의 무게 또한 참을 수 없었다. 마지막으로 남긴 글대로 그의 곁에는 마네의 임종과는 달리 말라르메도 없었을뿐더러, 아무도 그의 곁에 남아 있으려 하지 않았다. 단지 그의 장례식을 주관

326  Ibid., p.1008, 재인용.
327  Ibid., p.1100, 재인용.

한 주교 마틴만이 교회의 주보에 〈그는 유명한 예술가이며 신의 적이고, 솔직한 사람이었습니다〉라고 적어 놓았을 뿐이었다.

하지만 그는 죽은 지 10여 년 만에 영국의 소설가 윌리엄 서머싯 몸William Somerset Maugham에 의해 소설 속의 주인공으로 환생했다. 소설 『달과 6펜스The Moon and Six Pence』(1919)의 주인공 찰스 스트릭랜드가 바로 그이다. 여기서 서머싯 몸은 고갱을 한마디로 말해 〈광기에 찬 열정적인 예술가〉로 묘사한 것이다. 몸은 이 소설을 통해 한 인간이 겪는 예술가와 생활인 사이에서의 갈등을, 즉 예술가에게 그가 추구하는 예술과 현실적 삶이 이상적으로 양립될 수 있는지, 또한 예술가에게는 내면의 예술 정신과 외적 규범들, 즉 도덕이나 관습 가운데 어느 것이 우선하는지, 다시 말해 예술가는 도덕적 인간의 굴레에서 얼마나 자유로울 수 있는지를 묻고 있다. 왜냐하면 예술가로서 고갱의 일생이 이러한 물음 속에서 광기와 천재성을 열정적으로 발휘해 왔기 때문이다.

화가로서, 그리고 생활인으로서 보낸 고갱의 일생은 〈경계인marginal man〉으로서의 삶 그 자체였다. 그의 정신세계와 생활 세계가 어느 한 곳에 속하거나 정착하려 하지 않았기 때문이다. 그의 예술과 삶을 하나의 단어나 개념으로 규정하기 어려운 까닭도 마찬가지이다. 이렇게 보면 환상 욕망에 사로잡힌 상징주의자 랭보나 말라르메가 영혼의 방랑자였거나 은둔자였다면 고갱은 현실과 이상의 어느 쪽에도 정착하지 못한 경계인이었다.

또한 그는 자신이 그리는 세계에 대한 표상 의지에 따라 이상 세계와 현실 세계를 모두 넘나들며 떠돌던 낭인이었다. 게다가 그는 예술적 열정과 광기를 발산하기 위해 현실로부터의 탈주는 물론 가족의 해체도 마다하지 않았던 천재적이고 독창적인 예술가 가운데 하나였다. 그의 영혼은 종교적으로도 예수이든 붓다이든, 「히나와 파투」(1893)와 「저기에 사원이 있다」(1892), 「저승사

자」(1892)와 「신의 날」, 「신상」(1898) 등에서 보여 준 타히티의 여신 히나이든 저승사자 투파파우이든, 마우리 족의 신 티키이든 타카이이든, 또는 기독교이든 비기독교이든 동서양을 가리지 않고 그들과도 자기 방식대로 혼용하며 접신하기 위해 시공의 방랑을 죽을 때까지 멈추지 않았다.

이를테면 「황색 그리스도」(1889)나 「설교 후의 영상, 천사와 씨름하는 야곱」(1888), 「브르통 이브」(1889)나 「황색 그리스도가 있는 자화상」(1889), 그리고 부처상을 배경으로 한 「우리는 어디서 와서, 무엇이 되어, 어디로 가는가?」, 「위대한 부처」(1899) 등이 그것이다. 그는 오로지 세상을 가로지르려는 환상 욕망과 원시에로 회귀하려는 예술적 열정만을 신들린 듯 불태우려 했던 탓이다.[328]

(ㅂ) 마티스의 예술적 가로지르기와 말라르메의 『시선집』

탈정형의 모티브를 야수적 이미지에서 찾아온 앙리 마티스가 평생 동안 시도해 온 해석학적 지평 융합은 시, 음악, 무용 등 예술의 여러 장르를 조형의 평면적 공간 위에서 융합하거나 콜라보레이션하려는 실험이었다. 특히 그는 미의 여신 아프로디테와 시, 음악, 무용의 여신 뮤즈가 만나 유희하는 신화적 이미지를 상징하는 조형적 이미지의 공간을 창출하고자 했다. 한마디로 말해 그것은 예술적 가로지르기(융합이나 콜라보레이션)를 통한 〈은유에서 상징에로〉 의미론적 전환의 시도인 것이다.

특히 그의 시적 상상력은 그것을 이미지화하기 위해 시인 보들레르, 말라르메, 아라공Louis Aragon과의 (시적) 공감과 (예술적) 정서의 공유를 줄곧 작품으로 표출하고자 했다. 이를테면 보들레르가 세 번째 연인 마리 도브렝에게 바친 시 「여행에의 초대L'Invita-

---

328  이광래, 『미술 철학사 1』(서울: 미메시스, 2016), 813~814면.

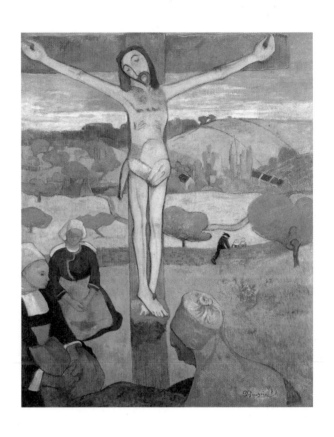

폴 고갱, 「황색 그리스도」, 1889

tion au Voyage」의 제1, 2연에서 얻은 시적 정서와 영감을 회화로써 표상하고 있는 「사치, 고요, 쾌락Luxe, calme et volupte」(1904)이 그것이다.

나의 사랑, 나의 누이여

꿈꾸어 보세

거기 가서 함께 사는 감미로움을!

한가로이 사랑하고

사랑하다 죽으리

그대 닮은 그 나라에서!

그 뿌연 하늘의

젖은 태양은

나의 마음엔 신비로운 매력

눈물 속에서 반짝이는

알 수 없는 그대 눈동자처럼

거기에는 모두가 질서와 아름다움

사치와 고요 그리고 쾌락

세월에 씻겨

반들거리는 가구들이

우리 방을 장식해 주리라

은은한 향료의 향기에

제 향기 배어드는

희귀한 꽃들이며

화려한 천장

그윽한 거울

동양의 현란한 문화가 모두

거기서 속삭이리, 마음도 모르게

상냥한 저희 나라 언어로

앙리 마티스, 「사치, 고요, 쾌락」, 1904

거기에는 모두가 질서와 아름다움
사치와 고요 그리고 쾌락

또한 「사치, 고요, 쾌락」이 보들레르의 포에지poésie와 이미지로 상통相通한다면, 「삶의 기쁨」은 상징주의 시인 스테판 말라르메의 『시선집Poésies』(1887)과 에칭으로 화통和通한다. 마티스는 1932년부터 2년간 말라르메의 『시선집』에 29점의 에칭화로 삽화 작업을 하면서 시상詩想에 공감하고 그의 시어詩語들과의 대화를 시도했다. 여기서 마티스의 삽화들은 사유의 흔적을 형상화한 언어적 〈공백의 중요성〉을 강조해 온 말라르메의 시작詩作 의도에 화답하는 듯하다. 그는 선의 공백을 통한 간결한 선묘법으로 시각적 효과를 높이려 했기 때문이다. 특히 페이지마다 그는 질료적 직관으로 흑백의 삽화를 한쪽에 배치함으로써 (발레리가 정신의 폭풍이라고 평한 「주사위들 던지기」에서 보듯이 이미 『시선집』에서도) 말라르메가 독특하게 시도한 어군語群의 이미지들과 외관상으로 조화를 이루려 했다. 드뷔시에 의한 음악과의 융합이 아니라 이번에는 마티스에 의해 삽화와의 예술적 콜라보레이션(가로지르기)이 시도된 것이다.

언어 표현의 마술사로 일컬어지는 말라르메가 1898년에 죽은 지 얼마 지나지 않아 마티스가 「삶의 기쁨」을 완성한 1907년 초현실주의 시인인 기욤 아폴리네르Guillaume Apollinaire는 그 작품이 보여 준 탈정형의 주술적 이미지 때문에 마티스에 대한 첫 번째 글 (1907. 10. 12.)에서 그를 가리켜 〈아무도 거부하지 못할 야수파 중의 야수파〉라고 하여 그에 대한 찬사 아닌 찬사를 드러냈다. 아폴리네르는 『라 팔랑헤La Falange』에 기고한 글에서도 〈마티스는 괴물일 것이라고 짐작했지만 알고 보니 그는 프랑스의 가장 섬세한 특성들이 결합된, 치밀한 화가였다. 그의 특성은 단순함에서 오는

앙리 마티스, 말라르메 『시선집』의 삽화들, 1932

힘과 명징함에서 오는 원숙함이다〉라고 평한다.

하지만 1905년 가을, 〈살롱 도톤〉전이 개막되면서 야수파의 등장에 대하여 비난과 반발이 비등하던 시점에 그리기 시작한 「삶의 기쁨Joie de Vivre」[329]을 두고 시냐크는 〈마티스가 거의 정신이 나간 것 같다. 마티스는 2.5미터의 캔버스를 엄지 손가락만한 굵은 선으로 둘러싼 이상한 인물들로 채우고 있다. 그리고는 전체를 비록 순수 색채이기는 하지만 정떨어지는 색채로 칠해 버렸다〉[330]고 혹평한다. 실제로 시냐크의 점묘주의의 영향에서 벗어난 마티스의 작품들 가운데 이것만큼 다양한 해석을 불러오는 작품도 드물다. 왜냐하면 거기서는 누구보다도 그 자신의 조형 욕망이 가로지르기를 더욱 다양하게 시도했기 때문이다.

그 작품은 한편으로는 당시 마티스가 받은 다양한 영향에 대한 이해Verständnis와 해석학적 지평 융합Horizontsverschmelzung의 능력을 보여 주는 것일 수 있지만 다른 한편으로는 (37세에) 아직도 새로운 양식의 미성숙 단계이거나 모색의 과정임을 드러내는 것일 수 있다. 해석학자 가다머Hans-Georg Gadamer의 주장에 따르면 행복이건 기쁨이건 인간의 삶의 의미는 영향사적 지평들에 의해 결정된다. 삶의 일상이 곧 역사적 영향에 대한 이해와 해석의 과정이기 때문이다.

그에 의하면 개인의 삶의 의미를 결정하는 〈영향사적 지평은 우리가 그 안으로 들어가서 우리와 더불어 전진하는 어떤 것이다. 우리는 닫혀진 지평에서 살 수 없으며, 하나밖에 없는 유일한 지평에서도 살고 있지 않다. 역사적 의식이 그 자체 안에 가지

---

329  이 그림에다 마티스가 붙인 제목은 〈삶의 행복bonheur de Vivre〉이었으나 소장자인 알베르 반즈가 붙인 「삶의 기쁨」이 더 유명해졌다. 「마티스의 부인: 녹색의 선」을 야수파의 시작으로 간주한다면 이 작품은 마티스가 아직도 고전주의와 상징주의 등에 대한 조형 욕망에서 완전히 벗어나지 못했거나 강한 노스텔지어에 시달리고 있음을 보여 준다.

330  Alfred H. Barr, *Matisse: His Art and His Public*(New York, 1951), p. 82, 김영나, 『서양 현대미술의 기원』(파주: 시공사, 1996), 153~154면.

고 있는 모든 것을 포괄하는 유일한 지평에 따라 역사적 현재와 과거 사이의 단절과 긴장을 회복하는 것이 지평 융합이다. 더구나 이해는 스스로 존재하는 지평의 융합 과정인 것이다.〉[331]

　　실제로 마티스에게서 그러한 지평 융합의 과정은 숭고하고 사려 깊은 관념적 삶의 기쁨을 증언하는 고귀한 증인이 되거나 고독하지만 행복한 순교자가 되길 바랐던 시인 말라르메를 발견한 이후 〈인간에게 행복이란 무엇인지〉에 대한 나름대로의 이해와 해석을 제시하는 텍스트로서 그린 「삶의 기쁨」에서도 찾아보기 어렵지 않다. 지평 융합이란 〈현재와 전승과의 역사적 자기 매개의 과제〉[332], 즉 과거와 현재와의 계속되는 대화 속에서 일어난다는 가다머의 주장처럼 「삶의 기쁨」의 경우에도 그 속에는 현재와 전승과의 다양한 대화가 융합되어 있기 때문이다.

　　그 작품 속에서는 여러 가지 유연성類緣性뿐만 아니라 〈많은 것을 의미하는signifier plus〉 다양한 은유적 해석들도 아울러 작용하고 있다. 거기에는 멀리는 고대 그리스의 신화에서부터 가깝게는 당시의 회화적 분위기와 「목신」이나 「에로디아드」처럼 말라르메의 작품들 속에 은밀하게 배어 있는 고대 지향적 문학 정신과 시학 이념, 그리고 당시 널리 퍼진 무용과의 대화가 융합되어 있는 것이다. 이를테면 우선 관념적인 시적 회화 「삶의 기쁨」의 한복판에서 춤추고 있는 미녀들의 카르마뇰carmagnole[333]풍의 군무群舞에 대한 기원으로서 고대 그리스 신화가 그것이다.

---

331　정기철, 『해석학과 학문과의 대화』(서울: 문예출판사, 2004), 39~40면.

332　H-G. Gadamer, *Wahrheit und Methode, Grundzüge einer philosophischen Hermeneutik*(Tübingen, 1975), S. 355.

333　1789년 프랑스 혁명 당시, 민중들이 광장에서 춘 춤으로 유명하다. 현재는 그 이름만 유명할 뿐, 춤 자체는 쇠퇴하였다. 프랑스 혁명의 분위기에서 민중의 혼에 혁명의 승리를 새겨 주고, 독재 정치의 패배를 가르쳐 주기 위한 춤이었다. 많은 사람들이 원형을 그리거나, 서로 마주서며 활기차게 8분의 6박자 음악에 맞추어 춤을 춘다. 이탈리아의 피에몬테 지방의 카르마뇰라Carmagnola에서 전해 들어온 것이라고도 하고, 프랑스군이 그 지방에 진주하였을 때, 입성식을 위한 춤으로 만든 것이라고도 한다. 『두산백과』참조. 파가니니가 9살에 데뷔한 곡도 카르마뇰의 변주곡이었다.

그것은 제우스와 에우리노메 사이에서 태어난 세 차매, 즉 기쁨, (축제의)즐거움, 광휘를 의미하는 에우프로시네, 탈리아, 아글라이아를 삼미신으로 여기는 고대 신화가 르네상스 초기에 산드로 보티첼리에 의해 회화로 이미지화된 「프리마베라」(1476)를 연상케 한다. 새라 화이트필드Sarah Whitefield는 그것을 당시 파리에 등장한 이사도라 덩컨의 새로운 자유 무용의 영향으로 간주하기도 한다. 고전 무용과 다른 그녀의 무용은 이집트, 힌두, 동양 무용을 접목하여 상당한 인기를 끌었고, 그것이 앙드레 드랭André Derain의 「황금시대」(1905)와 마티스의 「삶의 기쁨」에 커다란 영향을 주었다는 것이 그녀의 주장이다.[334]

하지만 「삶의 기쁨」과의 유연성에서는 드랭의 「황금시대」보다 앵그르가 말년에 그린 「황금시대」(1862)나 퓌비 드샤반의 「쾌적한 땅」(1882)이 더 적합할 수 있다. 나아가 지평 융합의 과정에서 보면 마티스가 1899년 볼라르 화랑에서 구입한 세잔의 「목욕하는 세 여인」이 자신의 「삶의 기쁨」에 더 직접적이고 현재적인 융합 대상이었을 것이다. 실제로 마티스는 세잔을 〈우리 모두의 아버지〉라고 부를 정도로 그를 누구보다 흠모한 화가였다.

하지만 그의 이와 같은 지평 융합의 과정은 비자발적 감염에 의한 것이라기보다 말라르메의 『시선집』에 그려 넣은 삽화들에서 보듯이 자발적 수용에 의한 것이므로 의도적 습합習合이자 습염習染의 과정인 셈이다. 마티스는 누구보다도 당대와 고대에 걸쳐 통시적-공시적으로 습합하거나 습염하려는 기질이 강한 화가였다. 주디 프리드먼Judi Freedman도 이전 세대들이 남긴 풍부한 유산을 현대적 시각과 결합시키려 한 야수파들의 시도를 두고 한 전시회의 카탈로그에서 〈이것은 가까이는 세잔의 영향으로 지적할

334    Sarah Whitefield, *Fauvism*(1991), p. 153. 김영나, 『서양 현대미술의 기원』(파주: 시공사, 1996), 154면.

앙드레 드랭, 「황금시대」, 1905

수 있지만 좀 더 멀리 17세기의 니콜라 푸생이나 클로드 로랭Claude Lorrain에 의해 이룩된 《전원풍》의 프랑스 고전적 풍경화의 현대적 계승이라고 볼 수 있다〉[335]고 주장한다.

물론 이러한 야수파들 가운데 가장 두드러진 계승자이자 습염주의자는 마티스였다. 예컨대 「삶의 기쁨」에 이르기까지 고전의 현대적 계승과 같은 통시적通時的 습합은 물론이고 1906년 봄 알제리의 아제, 콩스탕틴, 바트나, 비스크라 등지를 여행하면서 이슬람의 정취를 체험하며 이슬람 문화를 주목하게 된 뒤, 죽을 때까지도 그의 작품에는 (세잔의 유전 인자형이 엿보였듯이) 이슬람의 영향이 적지 않게 배어든 공시적 가로지르기의 경우가 그러하다.

그 때문에 만년에 이르기까지 그가 보여 준 시나 시집, 음악과 무용에 대한 마티스의 구애와 열애는 쉽사리 그치지 않았다. 이를테면 보들레르가 남긴 단 한 권의 시집 『악의 꽃Les Fleurs du mal』 (1947)을 비롯하여 피에르 르베르디Pierre Reverdy의 『얼굴들Visages』 (1946), 『포르투갈 편지』(1946), 샤를 도를레앙Charles d'Orléans의 『시집Poèmes』(1950), 피에르 드 롱사르Pierre de Ronsard의 『사랑의 사화집 Florilège des Amours』(1948)에 그린 삽화들이 그것이다. 그밖에도 마티스는 이미 호메로스의 『오디세이』를 흉내낸 제임스 조이스James Joyce의 소설 『율리시스Ulysses』(1935, 미국판)에도 삽화 〈오디세우스와 나우시카Odysseus and Nausicaa〉를 그렸는가 하면 앙리 드 몽테를랑Henry de Montherlant의 희곡 『파시파에Pasiphaé』(1944)에도 삽화를 그려 넣었다. 한편 초현실주의 시인인 루이 아라공은 1941에 출판된 마티스의 화집 『주제와 변주Thème et variations』(1941)에 서문을 써주기도 했다.

---

335    Judi Freedman, The Fauve Landscape, Exhibition Catalogue(Los Angeles County Museum of Art, 1990), 김영나, 『서양 현대미술의 기원』(파주: 시공사, 1996), 135면.

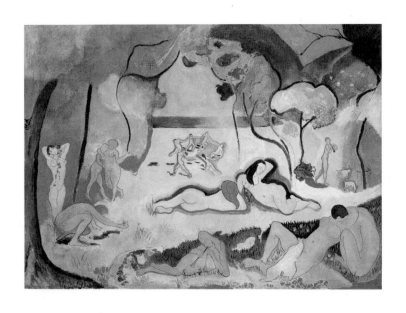

앙리 마티스, 「삶의 기쁨」, 1906

그뿐만 아니라 음악과 회화와의 융합이나 콜라보레이션, 즉 미술의 지평에서 음악을 융합하려는 음악의 회화화에 대한 마티스의 열정 또한 시 문학과의 혼용 의지에 비해 못지않았다. 이를테면 그는 「음악」이라는 제목의 작품을 1907년, 1910년, 1939년에 걸쳐 선보일 만큼 음악에 대한 본질적 반성을 거듭해 올 정도였다. 특히 두 번째 그린 「음악」(1910)은 러시아인 친구이며 그의 작품을 꾸준히 구입해 온 세르게이 슈추킨Sergei Shchukin이 주문한 것이다. 1908년에 사들인 「붉은 조화」 등 여러 작품에 만족하여 모스크바의 저택 계단에 장식할 작품으로서 음악을 주제로 한 것을 주문하자 (바이올린 악사를 등장시킴으로써 마네의 「늙은 악사」(1862)를 재구성해 보이긴 했지만) 마티스는 주저하지 않고 그에게 그려 준 것이다.

　　이렇듯 음악에 관한 그의 작품들은 음악 자체를 캔버스 위에 이미지화하기 위한 것이라기보다 「춤」의 연작에서 보듯이 무용과의 연관성을 지닌 것이 적지 않았다. 심지어 그는 예술과 인생에 관한 자신의 생각을 담은 책 『재즈Jazz』(1947)에서는 화려한 색채 삽화의 기법[336]을 선보이기까지 했다.

　　하지만 음악에 관한 열정을 조형적으로 표현하고자 하는 그의 노력이 「춤」이나 「피아노 교습」(1916)에서처럼 캔버스 위에서만 실현된 것은 아니다. 그는 1920년 런던에서 디아길레프가 이끄는 러시아 발레단이 공연할 이고르 스트라빈스키Igor Stravinsky의 「나이팅게일」(1914)의 무대 장식과 의상을 맡는가 하면 1938년엔 드미트리 쇼스타코비치Dmitri Shostakovich의 교향곡 1번을 바탕으로 안무한 레오니드 마신Léonide Massine의 교향곡 발레 작품 「적과 흑」의 무대 장치와 의상을 맡기도 했다. 그것은 캔버스 밖의 입체 공

---

336　그림에 들어갈 소재를 색종이로 잘라 내 풀로 붙이는 기법이다. 그것은 이른바 〈가위로 그린 소묘〉라고도 부른다. 만년의 작품들에서 마티스는 이 기법을 자주 사용했다.

간에서 음악과 무용(시간 예술)을 미술(공간 예술)과 융합하는 실험을 실연實演해 보기 위해서였다.

야수파로서 마티스가 조형 예술의 본질 이해를 위해 시도한 예술적 융합이나 또 다른 미학적 콜라보레이션의 실험은 시와 음악을 거쳐 조각과 도예를 통해서도 나타난다. 예컨대 〈나는 회화에 대한 이해를 보완하려는 시도로서 조각을 했다〉는 말대로 그는 「춤 I」(1909)에 나오는 인물들의 동작을 생동감 있게 표현하기 위해 특히 〈발〉의 조각을 통해 인체의 동작에 따른 형태 변화를 탐구해 보려 했다.

하지만 마티스는 발의 조각 작품 이전에 이미 온몸이 울퉁불퉁하여 야수적인 모습을 나타내는 「농노農奴」(1900~1904)를 조각했다. 그것은 무엇보다도 상징주의의 영향을 조각으로 확인해 보기 위해서였다. 또한 그는 아프리카 조각의 영감을 살려 각 부분의 비례를 변형시킨 인체를 조각함으로써 로댕과의 차별성을 시도해 보기도 했다. 예컨대 「곡선의 여인상」(1901)이 그것이다.

그의 조각 실험은 1906년 겨울부터 더욱 가속화되었다. 그는 그때부터 「비스듬히 누운 나부 I」(1906~1907)을 조각하며 입체감과 양감의 이해를 위한 탐구에 열을 올리기 시작했다. 그것은 평면에서의 입체감과 양감에 대한 존재론적 결여와 결핍을 좀 더 실체적으로 천착해 보려는 계기에서 비롯된 것이다. 대개의 경우 융합의 계기motive란 부정적인 내부 상황, 즉 결핍이나 결여와 같은 형이상학적 부재에 대한 반작용의 동인動因이다.

이를테면 말라르메의 『시선집』에 무려 29점의 에칭화로 삽화를 그려 넣을 정도로 문예의 경계를 넘나드는 가로지르기의 열정에 사로잡혀 있던 마티스에게 조각의 계기는 이차원(평면)에서는 원천적으로 제한적일 수밖에 없는 입체감과 양감의 표현을 삼

차원에서 자신만이 새롭게 느낄 수 있는 감각적 체험 속에서 기법상 새로운 그리고 순수한 모티브를 찾아보기 위한 탐색 과정이었을 것이다.[337]

　　실제로 10년 뒤 발레리가 말라르메만의 시어 세계에 대하여 〈어떤 은밀하고 고상한 목적에 완전히 맡겨진 말라르메의 그 표현, 눈길, 응대, 미소, 침묵들보다 더 고귀한 것은 아무것도 없습니다. …… 모든 것이 순수함으로부터 발생하고 있었고, 모든 것이 존재의 가장 무거운 음계에 맞추어져 있는 것 같았습니다. 그 음계란 그가 유일하다는 것, 그리고 결정적으로 존재한다는 감각입니다〉[338]라고 평하는 까닭도 그와 다르지 않았다. 마티스는 그로부터 10여 년이 더 지났음에도 발레리의 평을 확인시켜 주듯 말라르메의 『시선집』에 에칭화로 화답하며 그에 대한 가로지르기의 열정을 발휘하기에 주저하지 않았다.

⑨ 말라르메 증후군과 현대 철학

앞에서 열거했듯이 19세기 후반 이래 상징주의 시인 말라르메는 문예 사조의 신드롬이었다. 그 시작은 소수의 무리들이었지만 시인들을 비롯하여 소설가, 평론가, 화가, 음악가, 무용가 등에게 적지 않은 〈밴드웨건bandwagon 효과〉를 나타내 왔기 때문이다. 이른바 〈화요회 증후군〉이 나타난 것이다.

　　하지만 시간이 지날수록 파타피지컬한 그 파장은 그 직업군의 무리들에만 머물지 않았다. 『저자의 죽음La mort de l'auteur』(1968)을 쓴 롤랑 바르트의 주장에 따르면 〈저자의 제국〉을 붕괴시킴으로써 저자를 제거하려 했다는 말라르메의 기호학적 통찰력

---

337　이광래, 『미술 철학사 2』(서울: 미메시스, 2016), 157면.
338　폴 발레리, 『말라르메를 만나다』, 김진하 옮김(서울: 문학과 지성사, 2007), 75면.

과 철학적 사유는 20세기 중반(제2차 세계 대전) 이후에 일어나는 지적 변화에 따라 인식론적 단절과 인식의 새로움에 목말라하는 기호학자나 철학자들에게도 (저마다 그것에 동의하건 반대하건 간에) 새로운 이정표로서 이목을 끌기에 충분한 것이었다. 이를테면 사르트르의 변증법적 문학 비평을 시작으로 하여 롤랑 바르트와 쥘리아 크리스테바의 기호학적 반응이나 푸코, 데리다 그리고 정신 분석학자 라캉에게도 그 웨건(신선한 텍스트들)의 밴드 소리는 흥미롭고 의미 있는 것이었기 때문이다.

㈀ 말라르메의 글쓰기와 사르트르의 반감과 공감의 문학 비평
프랑스의 헤겔주의자 에드몽 셰레Edmond Schérer가 헤겔 철학의 전성기였던 1864년에 쓴 논문에서 헤겔의 절대적 존재론이 플로베르를 비롯하여 19세기 후반의 프랑스 문학에 어떤 영향을 끼쳤는지에 대해 피에르 마슈레는 다음과 같이 밝혔다.

　　에드몽 셰레는 두세 개의 잡지에서 헤겔과 헤겔주의에 대한 사실을 다음과 같이 쓰고 있다. 절대적인 것, 헤겔은 그것에 대해 명백히 말하고 있다. 그것은 움직임 내의 휴식이다. 그러니까 휴식 자체에 다름 아닌 움직임이다. 마치 대양이 그 한가운데로 나와서 그 속으로 다시 들어가는 물살과 존재상 구별되지 않듯이, 마치 시간이 그 자체가 돌아오면 더 이상 그 이전의 것이 아닌 순간의 연속들로 이루어지듯 바로 그런 것이 절대성이다. 사물의 바닥, 마지막에 도달하려면, 사물들이 약간 솟아나온 듯하자마자 벌써 다른 것들에게 자리를 빼앗기는 이 영원한 흐름 속에서 사물을 명상해야 한다. …… 이 생산 과정과 끊임없는 파괴 과정, 이 연속의 연쇄, 그것은 이 모든 것으로부터 밝혀지는

것, 이 움직임의 법칙, 그 변화들의 이유, 그것들을 서로 연결시키는 관계, 그것들이 형성하는 총체, 그 속에서 나타나는 생각, 그것이 사물들의 핵심이며, 현실이자 절대성인 것이다. 이 같은 절대적인 운동과 절대적인 휴식의 부딪힘은 일종의 허무주의로 열리게 된다.

…… 투르농의 교사였던 말라르메는 에드몽 셰레의 텍스트의 열정적이며, 혼란스럽고, 그것에 완전히 사로잡힌 독자가 된다. 셰레의 이 같은 무néant의 틀에서 말라르메는 일종의 신비한 공포를 느낀다. 모든 사물의 핵심과 기본을 이루는 틀, 사물이 그들의 제한된 동일성을 포기할 수 밖에 없는 틀, 사물들을 실현시키는 운동 자체 속에서 스스로 소멸하는 말라르메는 그것을 문학적 경험의 선구적 요소로 삼는다. 따라서 글쓰기란 이 그늘 속에서 특성을 세상 위에 〈재구축하는 행위〉에 다름 아니며, 이러한 글쓰기의 세상에서 모든 인간 존재는 그들의 거짓된 존재를 포기하고 지금껏 존재의 기반이었던 그것으로부터 나와 그들의 모든 진실을 이루는 이 무無로 되돌아야 한다. 플로베르의 산문과 말라르메의 시는 몇 년의 차이를 두고 바로 이 같은 〈우주론적〉 담론을 발전시켰으며, 이 두 작가가 모두 세상과 그 환상에 대한 〈금욕적 포기〉를 최상의 문학 행위로 간주했다.[339]

마슈레의 지적에 따르면 플로베르의 소설에 기반이 되는 비현실성뿐만 아니라 말라르메가 글쓰기에서 포기한 동일성에 대한 신앙도 모두 절대성의 끊임없는 생산 과정과 파괴 과정이 안겨

---

339  피에르 마슈레, 『문학은 무슨 생각을 하는가?』, 서민원 옮김(서울: 동문선, 2003), 264면, 각주 재인용.

주는 허무주의에 대한 깨달음에서 비롯된 것이다.

셰레는 이와 같은 무의 틀에 대해 일종의 존재론적 공포를 느낀 말라르메의 글쓰기가 절대성 속에 유한한 현실을 유입시키면서 현실의 한정성을 제거하려는 헤겔의 〈무우주론〉에 빠져들게 되었다고 생각했다. 말라르메는 헤겔에 의해 문학사에서의 인식론적 단절을 감행할 수 있는 틀과 요소를 마련할 수 있었고, 그의 글쓰기도 그 새로운 에피스테메(인식소)에 따라 주저하지 않고 써내려 간 최상의 문학 행위가 되었다는 것이다.

한마디로 말해 셰레는 말라르메의 글쓰기를 이렇듯 존재에 대한 헤겔적 일탈로 규정한다. 그가 말라르메도 헤겔식의 인식과 사유의 틀 안으로 들어옴으로써 저간의 문학이 신앙해 온 동일성의 연쇄 반응, 이념의 재구축 행위, 기만적인 존재의 기반, 세상(역사와 사회 현상)에 대한 환상과 욕망의 신학을 저버리게 되었다고 믿기 때문이다. 말라르메는 그동안 문학이 신앙해 온 역사철학적이거나 문학 사회학적 신화의 포기와 제거를 오히려 자신의 시와 시학이 갖춰야 할 선결 과제로 받아들였다는 것이다. 그의 주장에 따르면 헤겔과 헤겔 철학은 말라르메에게 결국 문학의 본질에 대한 철학적 반성과 회심回心을 유혹하는 탈구축의 상징체계와도 같은 것이었다.

하지만 반세기 이상 지난 뒤 사르트르와 더불어 바르트나 푸코는 그 당시의 셰레와는 전혀 다른 의미에서 말라르메의 내적 의식 세계로의 회심과 문학적 일탈에 주목한다. 그들은 저자의 이단, 도주, 분리, 제거, 거부, 파괴, 죽음 등과 같은 반감의 단어를 쏟아낸다. 사유의 반전이나 해체를 모색하던 제2차 세계 대전 직후의 신지식인들은 말라르메의 회심에 대해 저마다의 에피스테메와 레토릭을 동원하며 비판적인 일갈에 나선 것이다. 이들 가운데서도 먼저 사르트르는 작가마다 지니고 있는 글쓰기의 진정한 동

기와 기원을 밝히려는 데서부터 비평의 단서를 찾고자 한다. 그가 특히 주목한 인물은 〈무의 기사들〉이라고 부른 플로베르, 말라르메, 보들레르, 주네Jean Genet 등이었다.

　플로베르나 말라르메의 글쓰기를 포스트구조주의자들보다 먼저 비평의 대상으로 삼은 실존 철학자 사르트르는 작가 개인이 지닌 글쓰기의 동기와 문학에 대한 인식 태도를 문제 삼았다. 그 때문에 그가 『존재와 무』에서 제기한 물음은 플로베르나 말라르메가 왜 폭력이나 현실 도피, 연애 행각이나 성적 타락과 같은 세상사에 관한 글쓰기로 욕망을 충족시키지 않고 〈상징적인 내면화에서 만족을 찾기로 했을까〉하는 것이었다. 또한 상징과 환상에서 만족을 구하려는 그들의 의식은 무엇 때문에 오로지 문학이라는 글쓰기의 형태로 나타났을까, 즉 그것이 그림이나 음악이 아닌 〈글쓰기로 나타나게 된 까닭은 무엇이었을까〉와 같은 것이기도 하다.

　사르트르는 그것을 무엇보다도 그들이 1848년의 혁명과 반혁명의 광풍을 체험하거나 목격하며 겪은 자기 시대에 대한 좌절과 인간에 대한 깊은 회의에서 비롯된 선민의식의 반응이었다고 생각했다. 실제로 엘리트 의식이 강했던 그들은 시대 상황에 대해 서정적 탄식이나 값싼 감상주의에 빠지기보다 무관심했고 관조적이기까지 했다. 도리어 그들은 시대적 부조리에 대한 권태와 우울이라는 내재화된 병적 무의식을 탈이념적이고 비현실적인 글쓰기로 대신함으로써 스스로에게 만족했다. 또한 그렇게 하여 심리적으로 보상받기도 했다.

　나아가 그들의 자존심과 이상주의는 기발한 상상과 내면화 작업을 통해, 즉 환상적이거나 몽환적인 상징화 작업을 통해 현실 도피에 대한 면죄부를 주려 하기도 했다. 그들은 현실에 대한 욕구 불만 ─ 영어 교사직에 대한 말라르메의 불만족에서 보듯

이 ― 을 스스로 치유하며 자신들의 상징적이고 환상적인 글쓰기를 위해 이렇듯 변명하고 싶어 했기 때문이다.

사르트르는 그들의 이와 같은 글쓰기에 대해 매우 시니컬하게 반응했다. 반감과 공감이라는 양가감정을 보여 온 그는 『문학이란 무엇인가*Qu'est-ce que la littérature?*』(1948)에서 그들의 글쓰기를 가리켜 〈가장 고양된 형태의 순수한 소비에의 기여〉[340]라는 애매하고 빈정 섞인 수사로 대신했기 때문이다.

그러면 거기서 그가 말하는 〈순수한 소비〉란 무슨 의미일까? 그가 그들의 글쓰기를 굳이 〈소비〉라고 한 이유는 무엇이었을까? 〈순수한 소비〉는 순수하지 않은 소비와는 어떻게 다른 것일까? 그는 그들이 보여 준 글쓰기의 동기를 왜 가장 〈순수하다〉고 했을까? 그리고 그것을 가장 고양된 형태라고 말한 까닭은 무엇이었을까?

사르트르에겐 현실에 대한 지적, 정서적 〈참여냐, 아니면 도피냐?〉하는 문제가 의식의 생산과 (비생산이나 절약이 아닌) 소비의 의미를 가른다. 여기서 말하는 소비란 의식의 내재화, 즉 자기의식화이다. 그런 점에서 소비는 의식의 자기 소비인 것이다. 그것은 이데올로기에 대한 적극적 참여에 비해 그것으로부터의 의도적인 분리이고 거리 두기이다. 그것은 결국 무상無常을 향한 도피나 마찬가지이다. 한마디로 말해 그것은 이데올로기에 대해 소극적인 자기 무화self-néantisation인 것이다.

그러므로 적극적인 현실 참여가 생산적이라면 탈이념적인 현실 도피는 참여에 대한 의도적인 자기 부정과 다르지 않다. 실제로 〈화요회〉에서 보듯이 〈시의 수도사〉라 불리는 말라르메를 비롯한 상징주의자들은 시인이건 소설가이건, 화가이건 음악가이건 저마다 현실이나 현상에 대해 소거의 논리로 배제의 심리를 노

340 장 폴 사르트르, 『문학이란 무엇인가』(서울: 민음사, 1998), 160면.

출시키며 카타르시스(배설)를 즐기려 했다. 그들에게는 배설이 곧 소비인 까닭도 거기에 있다.

사르트르는 그와 같은 인식 태도를 가리켜 〈가장 고양된 순수한 형태〉 ─ 배설이 곧 순수를 위한 고양의 과정이기 때문일 것이다 ─ 라고 말한다. 플라톤의 이데아나 현실의 어떤 이데올로기로부터 도피하고자 하는 말라르메 ─ 사르트르도 말라르메를 〈플라톤의 이데아들이란 어디에도 존재하지 않는다〉고 생각한 철저한 유물론자로 간주한다[341] ─ 의 글쓰기는 세상사의 일상적 욕망에 오염되지 않거나 탐닉하지도 않은, 매우 절제된 생각과 정제된 언어로 이루어진 작업인 것이다. 실제로 글을 쓰고자 하는 그들의 의식 자체가 선동적이고, 그래서 순수하지 않은 허위의식에 비해 현실의 이데올로기와 무관한 상상이나 추상을 상징하는 언어를 선호한 탓에 글쓰기 또한 이념에 물들지 않은 순수한 것일 수밖에 없다. 비유컨대 그것은 백색의 모노크롬으로 환원하려는 의식의 회화화 작업과도 같은 것이다.

특히 그들은 글쓰기에서 순수하지 않은 언어와 수사를 될 수 있는 대로 배제하거나 그것과 분리함으로써 더욱 상징화했다. 이를테면 발레리가 말라르메의 글쓰기에 대하여 다음과 같이 표현했다.

절대적인 듯한 그의 작품 속에는 마술적인 능력이 들어 있었습니다. 그의 작품은 존재한다는 사실만으로, 마치 주술이나 양날검처럼 작용하고 있었습니다. 그의 작품은 단번에 독서할 줄 아는 사람들로부터 모든 민중을 떼어 놓았습니다. 수수께끼 같은 그 외관은 순식간에 학식 있는 지성

---

341    J-P. Sartre, *Mallarme, or the Poet of Nothingness*(The Pennsylvania State University Press, 1986), p. 140.

인들의 삶의 마디를 자극하였습니다. 그것은 …… 알 수 없는 어떤 자기애라는 놀라운 무거움이 존재하고 보존되는 곳, 이해하지 못한다는 것을 묵인할 수 없는 자가 머무는 바로 그 중심을 지나칠 정도로 자극하는 것 같았습니다.[342]

실제로 말라르메의 지적 상상력은 「백조Le viegre」라는 시에서 자신만의 지적 언어와 문법으로 일상의 질서에 대해 〈저의 날개깃이 매여 있는 이 땅의 공포를 어쩌지 못하네〉라는 탄식과 더불어 그것을 〈하얀 단말마의 고통〉[343]의 장場에 비유하여 표현하기도 했다. 그가 그 시에서 기존 질서의 전도나 파괴, 규칙의 부정, 나아가 현상의 부재나 무의 상태를 상징하는 무상의 원형과 그 공백의 아름다움을, 그리고 무의 공백을 통해 관념 속에 다가올 미래의 현상을 불길하게 예단하는 까닭도 거기에 있다. 예컨대 그의 또 다른 시 「미래의 현상Le phénomène futur」에서 다음과 같이 넋두리했다.

몰락하여 종말을 고하는 세계 위에, 창백한 하늘이 아마도 구름 떼와 함께 떠나려는 모양이다. 햇살과 물에 잠긴 지평선 근처의 잠자는 강 속의 석양의 낡은 자줏빛 누더기들이 빛을 잃는다. …… 숱한 가등街燈이 황혼을 기다리면서, 영원히 죽지 않는 병과 수세기의 죄악에 정복당한 불행한 군중, 이 땅과 함께 멸망한 가련한 과일들을 뱃속에 잉태한 허약한 공모자들 옆 인간들의 얼굴에 생기를 불어넣는다. 절규 같은 절망감과 함께 물속으로 빠져드는 저기 태양에게 애원하고 있는 모든 눈들의 불길한 침묵 속에서 들

342  폴 발레리, 『말라르메를 만나다』, 김진하 옮김(서울: 문학과 지성사, 2007), 47면.
343  스테판 말라르메, 『목신의 오후』, 김화영 옮김(서울: 민음사, 2016), 23면.

어 보라. 이 단순한 감언이설을.[344]

사르트르는 이렇듯 (금욕주의자의 것처럼) 절대 순수를 지향하며 시대와 군중의 부질없는 욕망을 부정하는 말라르메의 언어의 마술(글쓰기) ― 그는 르동에게 보낸 편지에서 〈자신의 예술이 《사기》라는 사실을 완벽하게 알고 있기 때문에 그것 또한 진리일 수 있다고 말할 수 있다〉고 적었다[345] ― 을 가리켜 〈백색 글쓰기〉라고 하는가 하면 바르트도 〈글쓰기의 0도〉라고도 부른다. 그들은 〈백색〉과 〈0도〉라는 추상적이고 암시적인 절대어로 말라르메의 순수한 시어들과 분리나 파괴도 주저하지 않는 상상력 넘치는 주제들이 보여 온 상징적인 묵시 효과를 에둘러 지적하고자 한 것이다.

하지만 그것은 마치 신생아의 마음이 백지 상태와 같다는 한 경험론자의 주장이나 존재와 공간의 상대성과 다원성에 대한 실험에서 벗어나 그것들의 무화無化를 시도한 말레비치의 〈절대주의supramatism〉 미술 철학과도 같다. 특히 존재와 공간의 절대성을 실험하기 시작한 말레비치는 일체의 구상적 재현을 거부하고, 그 대신 흰색의 사각형과 검은 원만으로 존재의 다양성과 공간의 다원성을 극도로 무화시키는 소거와 배제의 논리 통해 존재와 공간의 순수한 절대성을 암시하려 했던 것이다.

예컨대 그가 1913년에 처음 선보인 「검은 원」(1913)이 그것이다. 그는 1915년 12월 모스크바에서 열린 〈0, 10〉 전시회에 일체의 구상적 존재(구체적 대상)가 소거된 〈부재의 절대미〉를 추구하려는 이른바 〈회화의 0도〉, 즉 회화에서의 절대주의 작품인

344  앞의 책, 61면.

345  J-P. Sartre, *Mallarme, or the Poet of Nothingness*(The Pennsylvania State University Press, 1986), p. 146.

카지미르 말레비치, 「절대주의 구성: 흰색 위의 흰색」, 1918
카지미르 말레비치, 「검은 사각형」, 1915

「검은 사각형」(1915)을 공식적으로 선보였다. 그가 회화의 0도를 주창하는 「검은 사각형」이나 「절대주의 구성: 흰색 위의 흰색」(1918)은 말라르메의 백색 글쓰기들처럼 관람자들로 하여금 회화를 상대적 구상(재현)의 강박과 집착에서 벗어나 절대미의 상상의 세계로 인도하기 위한 상징적 의미의 작품이었다. 그것은 〈있음〉의 재현이 아닌 〈없음〉에로의 소거를 통해 순수한 〈무〉에로 환원함으로써 원초적 부재나 사상事象의 일체 무와 같은 절대성의 자유를 향유하기 위한 시도들이었다.

1864년 약관 22세의 말라르메가 순수와 순결의 미학을 완성해 보이려 (했지만 1898년 그가 죽을 때까지 끝내 종결짓지 못한) 「에로디아드」를 쓰기 시작했듯이 말레비치는 이때(1913)부터 화폭 위에서 미지수 X가 부재하는 절대적인 게임을 벌이기 위해 모리스 블랑쇼Maurice Blanchot가 말하는 엔드 게임으로서 이른바 〈x 없는 xx sans x〉라는 순전한 〈무의 조형화〉를 시도하기 시작한 것이다.

그것은 블랑쇼가 〈만물의 생성의 토대가 되는 본질적인 무無만 있는 순수 부재l'absence pure ― 그것은 특정한 것의 부재가 아니라 그 안에 모든 존재가 고시되는 만물의 부재이다 ― 의 영감〉을 주장하는 것[346]과 크게 다르지 않았다. 그의 절대주의가 상징하는 〈백색 공간〉은 〈존재의 결여나 부재가 존재 방식을 구성한다〉고 생각했던 말라르메의 부정의 논리와 백색 글쓰기처럼 비대상, 무, 질서의 원천 등을 상상하는 〈절대성의 장〉으로서 존재의 근원을 상기시키고 있었기 때문이다.

이렇듯 추상화에서 〈회화의 0도〉로 불린 말레비치의 백색 신화는 은둔자의 미학도 아니었고, 소수자의 집단의식으로 치부되지도 않았다. 도리어 제로의 형태를 통해 회화의 절대적 한계를

346    이광래, 『해체주의와 그 이후』(파주: 열린책들, 2007), 152면.

암시하는 그 신화가 지닌 배제와 소거의 논리는 그 이후 상당 기간 동안 현대 미술의 주류를 형성하는 미니멀리즘의 원리로 발전해 나갔다. 다시 말해 〈부재의 절대미〉에 대한 그 신화는 20세기 전반을 지배하는 현대 미술의 시대정신이 되었고, 미술사의 흐름마저 바꿔 놓은 주류의 미술 철학이 되었다.

하지만 상징주의 문학은 그렇지 못했다. 기독교 문화의 타락상으로 인해 어수선하고 문란할뿐더러 광기 넘치는 19세기 말의 데카당트한 분위기는 말라르메의 글쓰기가 추구하는 순수와 절대를 난해함과 겉멋 부림, 그리고 의미의 삭막함이라고 비난했다. 니체와 슈펭글러는 〈신은 죽었다〉고 외치거나 급기야 〈서구의 몰락〉을 선언하기에 이를 정도였다. 그런가 하면 사유의 용법을 적나라하게 실험하는 말라르메의 기발한 직관력과 극단적인 독창성도 쓸모없는 창안물이나 보잘것없는 것만을 생산한다고 비하하기 일쑤였다.

사르트르는 말라르메의 사유의 일정한 엄정성에 따른 치밀한 구상과 온전한 성실성 — 그 때문에 발레리는 〈서른 몇 살에 말라르메는 이미 완벽함이라는 관념의 증인이자 순교자였습니다〉[347]라고 평한다 — 을 추구해 온 글쓰기들이 잘못투성이였다고 지적한다. 그뿐만 아니라 롤랑 바르트가 플로베르 이래 아방가르드 문학은 퇴화되었다고 주장하기 이전에 사르트르는 이미 상징주의에서 초현실주의와 그 이후에 이르기까지 백색 글쓰기 문학이 그 이전보다 오히려 퇴화되었다고도 주장한다. 그들의 문학이 역사 및 사회와 생기 넘치는 관계를 맺지 못했기 때문이라는 것이다.[348]

그러면서도 사르트르는 0도에 이르는 순수와 절대에로 환

347　폴 발레리, 앞의 책, 75면.
348　조나단 컬러, 『롤랑 바르트』, 최미숙 옮김(서울: 지성의 샘, 1995), 33면.

원하려는 〈무의 기사〉 말라르메가 보여 준 글쓰기의 열정에 대해 반감만을 드러낸 비평가는 아니었다. 그는 역사와 현실에의 참여를 기피하는 말라르메의 글쓰기가 자신의 이른바 〈참여 문학론〉에 배치되거나 대립되는 것으로만 보려하지 않았다. 사르트르는 정치적, 사회적 이데올로기를 의도적으로 외면함으로써 당대성의 구속으로부터 자유롭고자 하는 말라르메의 글쓰기도 이데올로기의 백색화白色化나 무색화無色化라는 부정을 통한 〈역설적 참여〉로 간주하려 했기 때문이다. 사르트르의 참여 문학론에서 보면 말라르메의 비현실적이고 상징적인 시니피앙들이 설사 글쓰기의 배반으로 보일지라도 그와 같은 위반적인 도발과 부정적인 공격 또한 일종의 〈역설적 참여〉임을 부인할 수 없다는 것이다.

더구나 〈실존이 본질에 선행한다〉고 천명해 온 실존 철학자 사르트르에게 실존은 상징주의 문학도 공감할 수 있는 최소한의 토대이어야 했다. 부정이 긍정보다 더 강한 의지와 큰 힘을 요구하듯 현실에 대한 무화의 의지가 내면에서는 오히려 더 강인한 참여 동기와 실존의 표상 의지를 요구하기 때문이다. 실제로 현실 참여에 대한 어떠한 부정과 거부도 참여 의지의 이면일뿐더러 실존적 주체의 다른 한 짝임에 틀림없다.

사르트르도 이미 『존재와 무』에서 이러한 의지를 가리켜 〈자유를 원하는 자유Une liberté qui se veut liberté〉[349]의 의지라고 규정한다. 그런가 하면 말라르메가 추구하는 비존재나 무의 존재론에 대해서도 〈원초적으로 참여되어 있는〉 존재로 간주한다. 다시 말해 그는 〈존재하지 않는 것으로서 존재하기〉, 또는 〈현존하지 않는 것을 추구하는 존재, 즉 현재 있는 것이 아닌 존재l'être-ce-qu'il-n'est-pas et le n'être-pas-ce-qu'il-est〉[350]라고 표현했다.

349   장 폴 사르트르, 『존재와 무』, 정소성 옮김(서울: 동서문화사, 2009), 692면.
350   위의 책, 692면.

더구나 사르트르는 발레리가 〈말라르메의 진귀한 작품들
에는 많은 독자들을 길들이고 시인과 친해지도록 은근히 다독거
리는 그런 허술함이란 전혀 없다. ……그것은 대부분의 사람들과
절교하는 것이었다〉[351]고 주장하더라도 주변과의 절교가 곧 역사
와의 무관계를 의미한다고는 생각하지 않았다. 사르트르에게 역
사의 중립 지대란 있을 수 없기 때문이다. 실존하는 주체에게는 더
욱 그렇다.

그러므로 그는 〈남과 더불어 사는 존재l'être avec les autres〉인
우리 모두에 대해서도 이미 〈역사 안에 있는 존재〉이고, 〈상황 속
에 던져져 있는 존재〉, 즉 〈세계 안에 있는 존재être-dans-le-monde〉임
을 강조한다. 한마디로 말해 사르트르에게 현존재로서의 실존이
란 그 자체가 세계에의 참여이다. 그것은 정치적, 이념적 참여가
아닌 당위론적 참여인 것이다. 〈상황 속에 있는 인간l'homme situé〉은
누구라도 참여로부터의 중립이 불가능하기 때문이다.

(ㄴ) 말라르메와 바르트: 〈저자의 죽음〉
독일의 사상가이자 문예 비평가인 요한 고트프리트 헤르더는 『인
간 정신의 인식과 감각에 관하여On the Cognition and Sensation of the Human
Soul』(1778)에서 〈저자의 삶이야말로 그가 쓴 글의 가장 뛰어난 주
석이다〉라고 주장한다. 이는 글쓰기écriture의 주체로서 저자와 그
의 삶이 텍스트의 해석에서 결정적인 열쇠이자 지평이 된다는 뜻
이다. 글의 의미에서 저자의 삶을 결정론적 요인으로, 또는 의미
가 융합 생성되는 지평으로 강조하는 이러한 주장은 이후 실증주
의적, 심리학적, 문학 사회학적, 해석학적 방법론에서도 계속되
었다.[352]

---

351  폴 발레리, 앞의 책, 11면.
352  최문규, 「낭만주의의 저자성」, 『저자의 죽음인가, 저자의 부활인가?』(서울: 한국문화사, 2015), 84면.

하지만 그와 반대로 프랑스에서 포스트구조주의와 해체주의가 역사를 재단하기 시작하는 20세기 중반 이후 〈저자의 부재나 죽음〉이 논의되고 있는 까닭은 무엇인가? 로버트 그리어 콘 Robert Greer Cohn은 말라르메를 인식론적, 우주론적, 언어적 관점에서 이탈자divagator[353]로 간주한다. 그는 말라르메의 텍스트를 일종의 〈이탈divagation〉이자 단절로 여기기 때문이다.

프랑스의 상징주의 시인 말라르메가 미국에서 별로 주목받지 못하던 에드거 앨런 포를 의심할 여지없이 경외하는 까닭도 마찬가지였다.[354] 오늘날 조너선 컬러Jonathan Culler가 당시의 플로베르나 말라르메 문학을 〈전문화되고 비참여적 문학이 되었다〉고 평하는 까닭도 마찬가지이다. 시대와 이데올로기에 굴복하지 않기 위해 그가 주체적인 주변인으로서 쏟아내는 고의적인 엇박자가 자신도 모르게 노예 도덕에 길들여진 독자들로 하여금 그의 시들에 귀기울이지 않게 했다는 것이다.

이를테면 〈1848년 이후 부르주아지가 그들의 새로운 지배적 역할을 수호하고 정당화시키기 위해 이데올리기를 전개시켰을 때 작가들은 부르주아 이데올로기에 굴복하거나 그것을 거부하고 스스로 정치적으로 무능한 이방인들이 되었다. 그 이후로 〈진보한〉 문학은 적합한 독자가 없는 주변적 활동이 되어 버렸다. 플로베르와 말라르메는 전문화되고 〈비참여적인 문학을 선택했다〉[355]는 주장이 그것이다.

바르트의 주장에 따르면 문학을 비롯한 예술은 역사적, 사회적으로 타협하고 있다. 저자의 언어는 물려받은 것이며, 문체는 개인적인 것으로 언어 습관과 강박 관념의 무의식적 밍에서 유

---

353   Robert Greer Cohn, *Mallarme's Divagations*(Peter Lang, pub. 1990), p. 1.

354   Ibid., pp. 83~84.

355   조나단 컬러, 앞의 책, 32면.

래하는 것이다. 17세기부터 19세기 중반의 프랑스 문학은 단일한 고전적 글쓰기, 즉 언어의 표상 작용에 주로 의존하던 글쓰기를 행해 왔다. 다시 말해 그러한 고전적 글쓰기는 문학이 지시하는 익숙한 질서 속에서 인식 가능한 세계를 가정한다는 것이다.

하지만 19세기를 가르는 이데올로기 혁명 이후 플로베르나 말라르메의 글쓰기에는 근본적인 차이와 간극이 존재한다. 그 이전의 작가들은 글쓰기에 보편성을 전제했던 데 반해 플로베르나 말라르메 같은 그 이후의 몇몇 작가들은 바르트가 지적한 대로 〈더 이상 수많은 문화의 원천에서 이끌어 낸 일단의 인용문들로 짜인 피륙에 불과한〉, 그래서 의미를 설정하지만 계속해서 증발시켜 버리는 글쓰기를 거부한다는 것이다.

또한 그들의 글쓰기는 역사와 사회 현실에 참여를 욕망하지도 않는다. 그들은 〈저자의 제국〉을 허용하지 않는다. 오히려 그들은 참여를 거부하는 글쓰기 ― 바르트는 그들의 글쓰기를, 나아가 카뮈의 중성적이고 감정이 배제된 글쓰기를 가리켜 최초의 저서에서 〈글쓰기의 0도le degré zéro de l'écriture〉라고 부르는가 하면 사르트르도 〈백색 글쓰기écriture blanche〉라고 비판한다. 그런가 하면 푸코는 이를 두고 〈저자가 사라진 글쓰기〉로 규정한다 ― 를 고집한 것이다.

다시 말해 그들은 새로운 글쓰기의 실험을 통해 저자와 독자의 정체성에 대해, 글쓰기와 텍스트의 본질에 대해, 나아가 그것들 자체에 대해 근본적인 성찰과 철학적 반성을 하려 했다. 그들은 글쓰기와 저자를 둘러싼 문학의 생산성에 관한 본질적인 문제들에 대해 철학적 물음을 제기하고자 했던 것이다. 그들은 글을 쓴다는 것이 역사의 바다에 닻을 깊이 내리거나 현존재로서의 현실을 조응하는 일종의 〈앙가주망〉이라고 생각하기보다 문학과 내면의 자기와의 의식적 투쟁이라고 생각했기 때문이다.

이미 사르트르에 의해 반감의 문학 비평에 대해 안내를 받은 바 있는 바르트도 플로베르나 말라르메가 문학적 언설discours과 글쓰기écriture에서 저자에 대한 고전적 의미의 해체를 누구보다도 적극적으로 실험한 인물로 지목한다. 하지만 바르트는 사르트르와는 달리 그들이 시도하는 이데올로기와의 무관계를 자유 의지와 실존적 주체의식에서가 아닌 빙충맞은 심술에서 나온 것이라고 비판한다. 1848년 이후 문학에 대한 사유는 자기의식적이고 불확실하며 실험적인 문학을 지향함으로써, 즉 비자각적이고 표상적인 문학으로 대체됨으로써 문학에 대한 이야기를 복잡하게 만들었다는 것이다.

이를테면 바르트가 〈마지막 강의〉에서까지 〈고전 문학의 가치는 더 이상 전달되지도, 더 이상 유포되지도, 더 이상 감동을 주지도 않는다. 문학은 신성함을 잃었고, 문학을 보호하고 그것을 강제하는 데 무기력하다. 말하자면 그것은 문학이 파괴되었기 때문이 아니라 문학이 더 이상 보호되고 있지 않기 때문〉[356]이라고 한 주장이 그것이다.

나아가 바르트는 상징주의 시인들(말라르메와 발레리 등)의 전복적 글쓰기를 가리켜 고전적 저자의 제국을 붕괴시키려 한 예로 간주하여 〈제도로서의 저자는 이제 죽었다. 시민으로서, 정념적, 전기적인 인간으로서의 저자는 이제 사라졌다〉고까지 단언한다. 그는 〈정념적 인간으로서〉, 사회에 발을 디디고 있는 시민으로서, 역사에 참여하고 있는 전기적 저자들로부터 분리되기를 바랐던 그들을 새로운 글쓰기를 시도한 자발적 이단자로서, 자생적 이방인으로서, 그리고 19세기의 아방가르드 저자들로서 자리매김하고자 했다.

그는 1967에 발표된 논문 「저자의 죽음La mort de l'auteur」에

356 조나단 컬러, 앞의 책, 150면.

서 말라르메의 모든 시학은 글쓰기를 위해 저자를 제거하는 데 있었다고 주장하는가 하면 『텍스트의 즐거움*Le Plaisir du texte*』(1967)에서도 〈그림자도 없고〉, 〈지배적 이데올로기를 떠난 텍스트〉를 원하는 사람들이 있다고 지적한다. 한마디로 말해 그들의 글쓰기는 〈생산성이 없는 텍스트〉, 〈불임의 텍스트〉라는 것이다.

다시 말해 바르트에게 공감할 수 없는 말라르메를 비롯한 상징주의자들의 글쓰기는 〈우리의 주체가 도주해 버린 그 중성, 그 복합체, 그 간접적인 것, 즉 글을 쓰는 육체의 정체성에서 출발하여 모든 정체성이 상실되는 음화이다. 아마도 그것은 항상 그래 왔던 것 같다. 하나의 사실이 현실에 작용하기 위해서가 아니라 자동사적인 목적으로 이야기되기만 하면, 다시 말해 상징을 실천하는 것 외에 다른 어떤 기능도 가지지 아니하면, 그때 이런 분리가 나타난다. 목소리는 그 기원을 상실하고, 저자는 그 자신의 죽음으로 들어가며 글쓰기가 시작된다〉[357]는 것이다.

이렇듯 그는 이미 상징주의자들을 비판의 먹잇감으로 삼아 부정의 의미 생성태, 주체의 도주, 정체성의 상실, 기원을 상실한 목소리, 욕망의 정지와 피학성 등과 같은 새로운 에피스테메들을 내세운다. 이를테면 〈저자의 죽음〉이 그것이다. 하지만 텍스트에 있어서 〈저자는 죽었다〉는 그의 선언은 곧 독자를 위한 변명과 자유의 선언에 다름 아니다. 독자는 이제 어떤 방향으로부터도 자유로이 텍스트에 진입할 수 있게 되었다. 더 이상 텍스트에 이르는 정도正道는 존재하지 않는다는 것이다. 독자는 텍스트의 의미 작용 과정을 마음대로 열고 닫을 수 있게 되었다. 시니피앙이 시니피에에 얽매이지 않게 됨으로써 언어의 제국 속에다 자신의 마음에 드는 건설 부지를 확보할 수 있게 되었다. 그는 저자의 의도를 무시하고 자유롭게 텍스트의 의미 체계와 결합하며 〈텍스트의

---

357  롤랑 바르트, 『텍스트의 즐거움』, 김희영 옮김(서울: 동문선, 2002), 27면.

쾌락〉을 즐길 수 있게 되었다[358]는 것이다.

하지만 말라르메가 죽은 지 반세기가 지난 뒤의 포스트구조주의자들에게도 〈저자의 죽음〉은 낯설지 않다. 말라르메의 재발견과 더불어 〈신의 죽음〉을 선언한 니체 르네상스 — 그들이 같은 시기에 말라르메와 니체를 주목하고 자신들의 선구로 삼은 것은 결코 우연이 아니다 — 주도해 온 그들의 주장 안에는 이번에도 저마다 그와 같은 의도와 사고들이 내재되어 있기 때문이다. 그들의 탈구축적 발화(파롤)는 비개성적인 체계(랑그)의 거부를 한목소리로 주창하고 있는 것이다. 그럼에도 사르트르 이후 상징주의를 쓸모 있는 매개체로 한 바르트의 텍스트 이론은 크리스테바를 비롯하여 푸코, 들뢰즈, 데리다, 라캉 등과 더불어 기호학에서 정신 분석에 이르는 탈구축déconstruction의 경계 지대를 폭넓게 형성하는 데 선구적 모드가 되었던 게 사실이다.

특히 바르트가 주장하는 부정 표현사否定表現辭의 텍스트로서 말라르메의 백색 글쓰기는 푸코나 데리다를 비롯한 니체와 프로이트의 후예들에게뿐만 아니라 그들보다도 먼저 인식론적으로, 존재론적으로 독창적인 〈다름〉의 욕망이 남긴 흔적들을 찾던 헤겔주의자나 말라르메의 글쓰기에 대해 애증 병존의 입장을 보인 사르트르에게도 기시감을 제공하기에 충분한 것이었다.

(ㄷ) 말라르메의 텍스트와 크리스테바의 『시적 언어의 혁명』

『시적 언어의 혁명La révolution du langage poétique』(1974)은 「19세기 말의 아방가르드, 로트레아몽과 말라르메L'avant-garde a la fin du XIXe siècle: Lautréamont et Mallarmé」라는 부제와 더불어 쥘리아 크리스테바가 파리 대학에서 받은 국가 박사 학위 논문이 1974년 출판되면서 알려진

---

358    Roman Selden, *A Reader's Guide to Contemporary Literary Theory*(Brighton: Harvester, 1993), p. 132.

책의 제목이다.

이 책에서 크리스테바는 19세기 말 프랑스의 시인 말라르메와 로트레아몽의 시어를 분석하면서 혁명적 위기의 상황에 이른 당시 유럽의 문학적 언설을 〈이론적 전제〉(제1부)에 이어서 시적 텍스트의 의미 생성 장치에 대한 분석(제2부)과 그 텍스트들을 사회나 역사와의 관계 속에서 다시 파악하는 작업(제3부)을 전개하고 있다. 그녀는 특히 제2부와 제3부에서 언어의 혁명을 가져온 그 시어들의 해체적 논리(언어의 내부)와 사회 현실(외부의 물질적 현실)을 지배하는 이념과의 대치나 갈등을 분석하고자 한다. 다시 말해 크리스테바는 시대 상황과 어긋나고 있는, 즉 탈정형화, 탈구축화해 있는 두 시인의 텍스트에 대해 정신 분석 이론, 해체주의 철학, 구조 인류학, 메타 역사학 등의 방법과 관점을 통한 기호학적 분석을 제1부보다 더욱 폭넓게 시도한 것이다.

『시적 언어의 혁명』은 프로이트의 정신 분석 이론 가운데 특히 〈무의식〉의 개념을 이론적 기반으로 동원함으로써 말라르메의 시어들이 보여 준 〈기호학적 실천의 유형〉을 이른바 〈기호의 해체학〉인 『세메이오티케Sémiotique』(1969)보다도 더 정신 분석학적인 기호론으로 발전시키고 있다. 나아가 라캉의 정신 분석 이론을 반영하면서 기호학에서 정신 분석학에로 전회를 시도한 그녀는 이른바 〈트랜스언어학〉으로서 기호 분석학을 세상에 내놓고자 한 것이다.

(a) 시니피앙의 경제와 해체적 의미 생성 과정

크리스테바는 기호 분석을 위해 활발하게 생성되는 의미의 경계 영역에서 말라르메의 시어들을 변증법적으로 바라본다. 해체적 의미의 생성이 활성화되어 있는 시어들을 분석하기 위해서다. 이를 위해 그녀는 기호와 그것의 의미, 그리고 주체의 양태에 대해

기술하는『시적 언어의 혁명』의 제1부에 이어서 제2부는 말라르메와 로트레아몽의 텍스트에 대한 분석을 주제로 삼고 있다.

크리스테바의 주장에 따르면 헤겔과 마르크스의 변증법 논쟁을 체험한 지 얼마 지나지 않은 19세기 말, 두 시인에 의한 시적 언어의 변혁은 그것이 언어 전체 속에서 주체의 변증법적 조건이 되었다. 시적 언어의 변혁transformation이 문학이라 불려 온 것에 대해 새로운 시대를 열어 놓았던 것이다. 그러면서도 그녀는 말라르메에 의한 그와 같은 변혁을 굳이 〈혁명la révolution〉이라고 부른다. 그녀는 거기에 권위주의적 언설들을 분쇄시킬 만한 급진적인 사회 변화의 가능성이 담겨 있다고 생각한다. 말라르메의 시적 언어는 사회의 닫힌 상징적 질서를 종횡으로 파괴하는 〈해방성openness〉을 지니고 있다는 것이다. 그녀가 보기에 무의식 이론을 추구하는 그의 시적 언어는 사회 질서 내에 있으면서도 사회 질서에 맞서 있기 때문이다.[359]

나아가 그녀는 그러한 시적 언어의 혁명을 이른바 〈착란으로서 시의 종언la fin de la poésie-délire〉이라고 부른다. 또한 그와 동시에 이런 착란으로서의 시에는 문학을 그것과 분리해서 생각할 수 없는 이면의 논리 질서에 복종시키려는 시도도 있다. 그녀는 그것을 광기도 아니고 리얼리즘도 아니라고 주장한다. 그녀의 주장에 따르면 그것은 그들 나름의 〈비약saut〉에 의해 착란과 논리를 유지하는 것이다. 이를테면 19세기 말 그들의 작업이 우리에게 보여 준 의미 생성 과정에서 나타나는 주체의 변증법적 시도가 그것이다. 그것은 다름 아닌 〈광기 어린 도주로서의 시la poésie comme fuite folle〉의 거절과 〈페티시즘fétichisme과 같은 시〉(언어유희, 작품의 실체화, 회피할 수 없는 레토릭의 용인)와의 〈투쟁〉을 의미하기 때

359  Ibid., p. 142.

문이다.[360]

　　이렇듯 두 시인은 페티시즘과 광기가 맞서 벌이는 투쟁에 기꺼이 합류함으로써 그 논리가 요청하는 장에 참여하고 있다.[361] 하지만 그와 동시에 의미 생성 과정에서 그와 같은 투쟁은 상대의 논리, 그것의 배치 그리고 그것의 공유를 역설적으로 수용해야 하는 불가피성을 의미하기도 한다. 물론 그로 인해 말라르메의 시어들에서 〈시의 의미는 그 반대물에 의해서, 그 증오의 감정에 의해서 완성된다〉는 바타유의 주장을 도외시할 수 없게 한다.

　　또한 크리스테바는 말라르메의 시어들이 지닌 변증법적 논리뿐만 아니라 음소를 이용한 통사론적 해체 작업에 대해서도 그 이상으로 주목한다. 그녀에 의하면 특히 말라르메의 텍스트는 의미 생성 장치로서뿐만 아니라 〈시의 음악성〉을 결정하는 음성, 즉 미소微少한 음소 단위의 배치를 단어 수준의 의미와는 다른 의미로서 생성되는 경우도 분석한다. 텍스트에서의 시행le vers들이 음으로 분해되어 있기 때문이다.

　　이를테면 「목신의 오후」에서 지면의 맨 앞에서 시작되는 다른 행들과는 달리 둘째 행의 〈Si clair〉와 다섯째 행의 〈Aimai-je un rêve?〉를 지면紙面의 오른쪽 끝에다 배치한다든지 「유추의 악마」에서 〈La Pénultime〉와 〈Eŝt morte〉를 지면의 한복판에 배치한 경우들이 그러하다. 그는 잭슨 폴록이 회화의 리듬을 직관적으로 표현한 「푸른 기둥들」(1952)에서 색과 선을 반복적으로 드리핑하며 에너지의 확장 흔적을 보여 주려 했듯이 지면의 흰 공간(여백)을 이용한 에너지의 확장과 리듬의 비가시적 흔적남기기를 시도하고 있다. 그의 〈백색 글쓰기〉는 소리의 부재나 차이와 더불어 의미의 지연(차연)작용을 하며 시어들의 음악적 효과를 고취시키고 있는

360　Julia Kristeva, *La révolution du langage poétique*(Paris: Seuil, 1974), p. 80.

361　Ibid., p. 82.

것이다.

로버트 그리어 콘은 말라르메의 완벽을 향한 감각이 드뷔시처럼 그를 흰 지면과 묵언의 가치를 발견하게 했다고 평한다. 말라르메는 음악에서 오케스트라의 세부 연주 뒤에 자리하고 있는 묵음의 순수함, 즉 〈소리 없는 소리〉, 거기에는 음악에서 일상적이지 않은 특별한 메시지가 있다는 사실을 알아냈다는 것이다. 그는 시행에서의 묵음을 통해 음악에서의 그것과 마찬가지의 효과를 만들어 내고자 했던 것이다.[362]

크리스테바가 보기에도 그와 같은 시어들이 지닌 다양한 소리는 물질적 음향성을 통해 별종의 의미 작용을 하고 있다. 그가 배치한 시어들은 폴록의 드리핑dripping의 기법 ― 이젤화의 절차를 파괴하는 회화적 발상과 논리의 변혁이다 ― 을 통해 색과 선의 반복적 조응을 만들어 낸 「푸른 기둥들」을 비롯한 그의 작품들처럼 동일음의 반복을 핵심으로 하여 가까운 소리와 먼 소리가 서로 호응하게 함으로써 논리적인 의미를 보강하고 있다. 다시 말해 시어들은 리듬을 통해 의미의 복선률複旋律을 연주하고 있는 것이다.

또한 그녀는 구성 요소 간의 관계에 대한 통사적 변형 조작이 글의 의미를 다수화함으로써 일원적 의미의 결정을 불가능하게 하는 양태를 분석하기도 한다. 특히 말라르메가 〈사유의 적나라한 용법〉을 시험하기 위해 〈해체주의자의 퍼스펙티브〉에서[363] 의미 생성을 시도해 온 미완성의 산문시 「주사위들 던지기」에 대한 크리스테바의 통사론적 분석이 그것이다.

또한 굳이 그녀와 같은 통사적 분석이 아니더라도 이미

---

362  Robert Greer Cohn, *Mallarmé's Divagations: A Guide and Commentary*(New York: Peter Lang, 1990), p. 166.

363  Ibid., p. 166.

1913년 앙드레 지드가 〈시는 이 순간, 지면 분할에 관한 한, 내가 구상했던 그대로 인쇄되어 있습니다. 모든 효과는 여기 있습니다. 굵은 글자로 된 그런 단어는 그 자체가 비어 있는 한 면 전체를 요구합니다. 그리고 내 생각으로는 그 효과를 확신합니다〉[364]라고 쓴 말라르메의 편지를 공개한 까닭도 그 산문시의 구성 요소 간의 의미적 관계가 나타낸 형태에 주목했기 때문이다. 그 시를 구성하는 요소들의 통사적 형태에 대한 다음과 같은 발레리의 감탄도 마찬가지이다.

> 하나의 작동은 일상적인 방식으로, 다시 말해 모든 형상과 공간의 거대함과는 독립적으로 한 편의 시를 쓰는 데 있고, 또 다른 작동은 결정적으로 종료된 이 텍스트에 적당한 배열을 부여하게 됩니다. …… 그 시도는 구상의 순간에 위치하며, 구상의 한 방식입니다. 그것은 미리 존재하는 지성의 선율에 시각적인 조화를 덧붙이는 것으로 축소되지 않습니다. 그것은 특별한 단련을 통하여 얻게 되는, 극단적이고, 분명하며, 치밀한 자기 자신의 소유를 요구합니다. …… 저는 단지 그의 마지막 작품이 오랜 기간에 걸쳐 정확하게 숙고된 어떤 경험의 온갖 특성들을 담고 있다는 것을 보여 주고 싶었을 뿐입니다.[365]

발레리는 「주사위들 던지기」를 오케스트라 곡으로 해석해 연주하려는 말라르메의 계획을 직접 듣고 크게 놀랄 정도였다. 하물며 반세기 이상 시간이 지난 뒤 기호 분석학자 크리스테바에게 「주사위들 던지기」의 리드미컬한 의미 생성 과정에서 상징(억압된

---

364  폴 발레리, 『말라르메를 만나다』, 김진하 옮김(서울: 문학과 지성사, 2007), 25면, 재인용.
365  앞의 책, 26면.

무의식을 의식화)하려는 것은 더더욱 놀라울뿐더러 단순해 보이지도 않았다. 그것은 무엇보다도 통사적 변형을 혁명적으로 시도한 시어들의 기호적 배열 ─ 크리스테바는 『시적 언어의 혁명』에서 「주사위들 던지기」의 일부를 부록으로 제시할 정도였다[366] ─ 을 통해 보여 준 시인의 과감한 결단 때문이었다. 예컨대 백색 지면 위에 다양한 글자체로 아래와 같이 악보처럼 배치한 시행들이 그것이다.

UN COUP DE DÉS

JAMAIS

*Quand bien même lancé dans des*

*circonstances éternelles*

*du fond d'un naufrage*

*soit*

*que*

*l'Abîme*

*blanchi*

*étale*

*Furieux*

*sous une inclinaison*

*plane désespérément*

*d'aile*

*la sienne*……[367]

---

366   Julia Kristeva, *La révolution du langage poétique*(Paris: Seuil, 1985), pp. 295~313.

367   Stéphane Mallarmé, *Un coup de dés' in Oeuvres Complètes*(Paris: Gallimard, 1945), pp. 57~60. 이 시어들은 통사적 구문이 전적으로 유동적이기 때문에 문자적 번역이 거의 불가능하고 무의미하다.

크리스테바가 이와 같은 〈욕망하는 기계〉로서 기호화한 시어들에 대한 분석을 위해 프로이트가 내세운 정신의 지형학적 유형인 〈의식〉(=현재의 의식), 〈전의식〉(=기억처럼 자료로서 저장되어 있는 의식, 따라서 관심에 의해 다시 의식될 수 있다), 〈무의식〉(=전의식을 포함하여 꿈처럼 의식되지 못한 채 자료로서 〈억압되어 있는〉 의식, 따라서 노력을 통해서만 의식될 수 있다)을 이론적 토대로 삼으려 한 까닭도 거기에 있다.

크리스테바의 주장에 따르면 말라르메가 보여 주는 리듬감 넘치는 시어들의 의미 생성 과정이란 시니피에에(의미되어 있는 것), 즉 〈전前의미나 무無의미로부터 시니피앙(의미하는 것)으로서의 의미에로〉의 이행 과정을 지시한다. 또는 거꾸로 〈의미로부터 무의미나 전의미에로〉의 이행 영역에서 시니피앙과 시니피에 사이의 고조되는 갈등으로 인해 〈욕동으로부터 기호에로〉 시어를 빌어 이뤄지는 과정을 가리키기도 한다.

그녀는 이러한 리듬 과정 — 크리스테바는 리듬의 활용을 일차적으로 성적 충동과 관계지어 분석한다. 예컨대 마마와 파파의 대립을 비음 m과 파열음 p와 대치시킨다. 전자는 모친의 구순성orality을, 후자는 부친의 항문성anality을 상징한다[368]고 주장한다 — 을 거쳐 기호가 지향 대상을 나타낼 수 있는 가능성을 획득하고, 이어서 의미의 전달과 교환이 이뤄지는 통사 구조와 더불어 상징태le symbolique를 탄생시킨다고 믿는 것이다.

의미 생성 과정은 이처럼 생성과 붕괴의 도상에 있는 일체의 기호, 의미, 주체가 반드시 위치시킬 수 있는 경우를 말한다. 다시 말해 그것은 의미의 생성과 해체가 동시에 진행되는 과정에서 이뤄지는 일체의 언어 활동인 것이다. 크리스테바는 여러 언어 활동 가운데 특히 말라르메의 시적 언어 활동을 음소론적, 통사론

---

368 Raman Selden, *A Reader's Guide to Contemporary Literary Theory*(Brighton: Harvester, 1993), p. 142.

적, 기호론적 부정성이 최대의 활성도를 보이면서 의미의 해체=생성의 부정이 일어나는 특성을 지닌 경우로 간주한다. 그녀는 억압과 거세가 동시에 일어나는 〈승화의 경제〉라는 의미 생성 과정에서 〈페노텍스트pheno-texte〉로서 말라르메의 텍스트의 특성이 나타난다고 생각하기 때문이다. 말라르메의 텍스트에서는 〈언어 놀이의 에코노미〉로서 분절 장치의 특성을 지닌 시어들의 무의식적 의미 작용이 정신 분석적으로 다양하게 전개되고 있다는 것이다.

(b) 크리스테바의 텍스트 이론과 말라르메의 시

크리스테바는 『시적 언어의 혁명』에서 말라르메의 시적 언어 혁명의 실태, 즉 해체적 의미가 생성된 〈현상으로서의 텍스트phé-no-texte〉[369]가 보여 준 양태를 다루고 있다. 그것은 〈현상으로서의 텍스트〉의 다양한 변형 속에서 혁신적으로 배치된 문채文彩를, 즉 혁신적인 리듬으로 배치된 새로운 양태를 통해 그 이면에서 이뤄지는 무의식의 작용까지도 분석해 내기 위해서다. 그녀는 그것을 〈생성으로서의 텍스트géno-texte〉의 증인, 또는 현상으로서의 텍스트 속에 들어 있는 〈생성으로서의 텍스트〉의 존재 표시로 간주한다. 그녀는 그것을 〈텍스트의 생산을 일으키는 욕동적 포기의 유일한 증거〉이자 억압과 거세를 분절적으로 수용하는 승화의 에코노미, 즉 미분적 차이화의 장치(=세미오틱한 장치)라고 부른다.

크리스테바는 기호 분석학인 Σημειωτική(séméiotiké)의 마지막 장인 「정식의 산출L'engendrement de la formule」에서 텍스트란 표층 구조화된 의미 작용의 언어 자료체가 아니라고 주장한다. 한마디로 말해 텍스트는 의미 작용을 산출하기 때문이다. 〈현상으로

---

369  phéno-texte/géno-texte는 유전학에서 빌려 온 개념이다. 멘델이 제시한 분리의 법칙에서 생물체의 유전자 구성을 나타내는 결정소의 유형을 〈유전자형geno-type〉이라 하고, 한 생명체에서 관찰 가능한 특징을 나타내는 결정소의 유형을 〈표현형pheno-type〉라고 한다. 로버트 타마린, 『유전학의 이해』, 전상화 외 옮김(서울: 라이프 사이언스, 2003), 19면.

서의 텍스트〉는 거기에 기재된 언어 현상 속에서 작용하는 의미를 산출한다. 〈현상으로서의 텍스트〉는 인쇄된 텍스트이지만 그것을 읽음으로써 그 언어의 카테고리를 창출해 내고, 의미를 생산하는 행위의 지형topologie을 창출하는 것이다.

　　이렇듯 의미의 산출은 언어 직물의 산출이고, 의미 산출을 제시하는 구조의 산출이다. 다시 말해 의미의 산출은 〈현상으로서의 텍스트〉의 〈생성génération을 위한〉 언어적 조작인 것이다. 그녀는 이러한 조작을 가리켜 〈생성으로서의 텍스트〉[370]라고 부른다. 따라서 크리스테바의 〈텍스트〉의 개념은 phéno-texte와 géno-texte, 비유컨대 지면과 땅의 관계와 같다. 그것은 의미된 구조와 의미를 낳는 생산성이라는 이중의 의미를 함의하고 있다.

　　하지만 그녀의 주장에 따르면 텍스트는 phéno-texte와 géno-texte가 만나는 지점에서 성립한다. 실제로 〈텍스트〉의 의미는 전달적 언어와 그것의 통사적 선상에 출현하는 의미 생산적 언어라는 이중의 기반 위에서 성립하는 것이다. 이렇듯 의미를 생성하는 텍스트를 분석하는 것은 의미 체계의 생성 과정이 어떻게 〈현상으로서의 텍스트〉에 나타나는가를 입증하는 작업이다. 이 과정에서 〈생성으로서의 텍스트〉는 언어 기능의 활동 속에 있는 추상적 수준에서 문장의 구조를 반영한다기보다 그 구조에 선행하는 것이다.

　　대개의 경우 〈생성으로서의 텍스트〉는 〈현상으로서의 텍스트〉를 상기시킨다. 〈생성으로서의 텍스트〉는 구조도 아니고 구조화시키는 것도 아니다. 그것은 텍스트의 주체도 아니고 존재되어 있는 것도 아니기 때문이다. 그것은 오히려 텍스트 내에서 주체를 무화無化하는 부정항不定項이다. 그것은 아직 주체의 시간 밖에 있는, 그래서 〈주체의 타자〉라고 말할 수밖에 없다. 그것은 단지

---

370　Julia Kristeva, Σημειωτική: Recherches pour une sémanalyse(Paris: Seuil, 1969), p. 280.

일종의 생성과 산출의 에너지로서 무한한 인자적因子的 시니피앙일 뿐이다.

또한 구조를 현전시키는 역할을 담당하고 있는 〈생성으로서의 텍스트〉는 시니피앙의 복수성만큼이나 시어의 의미를 복수화, 다중화시킨다. 그것은 의미를 생성하는 복수성 속에서 시어들의 구조를 관통하고, 전이시키며 설정한다. 그것은 모성성maternité의 상징태로서 비재현적 신체인 〈코라chora, 受容器〉와도 같다.[371] 그것은 언어 현상 자체의 씨앗과도 같은 〈현상으로서의 텍스트〉 속에서 발아 작용을 하기 때문이다. 크리스테바는 그것을 가리켜 생물학적, 유전학적 〈욕동의 포기rejet〉를 통해 유기적 신체의 가동성을 관철시키는 〈코라의 회전la rotation de la chora〉에 비유한다. 그녀는 그와 같은 〈신체의 분신화(해체) 작용〉으로 인해 기호적sémiotique인 운동을 나타낼 수 있는 의미 생성 과정이 시작된다[372]고 믿기 때문이다.

또한 〈생성으로서의 텍스트〉는 현상으로서의 텍스트를 다층화, 공간화, 동태화함으로써 텍스트 자체를 복수의 음역을 지닌 공명체共鳴로 만든다. 그것은 〈생성으로서의 텍스트〉가 무한한 시니피앙으로서 의미의 차이화 작용을 끊임없이 하기 때문이다. 하지만 문학적 텍스트(시)에서의 그것은 일의적 의미 작용의 분할이고, 단일 로고스가 아닌 복수의 로고스, 즉 다수 로고스polylogos에 의한 의미의 미분적 절단(자기 동일적 욕동의 부정, 포기, 제거)이나 다름없다. 그것이 이른바 〈시적 언어의 혁명〉을 상징하는 까닭도 거기에 있다.

특히 〈문자와 음성 간의 대화〉라는 〈디알로그dialogue〉의 양태를 지닌 「주사위들 던지기」의 시어들에서 보듯이 그것들이 세분

---

371　John Lechte, *Julia Kristeva*(New York: Routledge, 1990), p. 129.

372　Julia Kristeva, *Polylogue*(Paris: Seuil, 1977), pp. 79~84.

화, 미분화로 다수의 소리가 교차하는 이른바 폴리로그polylogue를 형성하는 이유도 마찬가지이다.[373] 크리스테바에 의하면 폴리로 그의 시간은 중층화되고stratifié, 리듬화된rythmé 시간이다. 그에 비해 남근의 선상적線狀的 시간 속에서 재생산, 세대 교체, 생과 사 등이 일어나는 〈가족의 시간〉은 가족 내의 주체=아들=딸을 연상케 하는 일련의 자기 동일적 시간이나 다를 바 없다.

하지만 〈코라의 회전〉과 더불어 일어나는 가족의 시간은 욕동의 포기라는 부정성에 의해, 즉 〈가족의 작렬l'éclatement de la fa- mille〉로 인해 자기 파괴와 미분적 절단을 겪게 된다. 가족의 작렬 은 다성적多聲的으로 리듬화된 폴리로그 속에서 그러한 일련의 선 상적 시간에 종지부를 찍기 때문이다.[374]

크리스테바의 주장에 따르면 이러한 폴리로그의 시간은 언어의 의미 생성 과정에서도 마찬가지로 작용한다. 앞서 보여 준 「주사위들 던지기」의 경우가 그러하다. 거기서는 시니피앙, 시니 피에의 고정 관계에 의한 글을 형성하는 단일 논리의 로고스는 반 복하는 욕동의 부정성이 분절하는 다원적인 구속에 의해 소리나 리듬의 항목이 세분화, 무한화되는 다수 로고스로 해체되기 때 문이다.

동일성의 논리를 거부하는 푸코의 〈이성의 권력화〉, 들뢰 즈의 〈욕망의 정주화〉, 데리다의 〈이성의 제국화〉에 대한 비판처 럼 크리스테바의 폴리로고스도 파괴적으로 작용하는 욕동의 부 정성을 일으켜 단일 로고스의 권위적 폐역화를 허가하지 않는다. 나아가 그로 인해 단일 로고스(동일성)는 존립의 위기 상황에 놓 이는 동시에 무한한 로고스에로 경신될 계기까지 맞이하게 되는 것이다. 그 때문에 크리스테바는 말라르메의 시어들에서 나타나

373   Ibid., pp. 186~187.
374   Ibid., p. 204.

는 의미 생성 과정이야말로 그 이전까지 권력화되어 온 고정적이고 일의적인 의미를 해체시키는, 나아가 자기 동일화를 위해 욕동하는 일자적 주체의 형성을 해체시키는 폴리로고스의 산출 과정이나 다름없다고 생각한다.

실제로 「주사위들 던지기」에서 보듯이 죽음에 이르기까지 말라르메가 이른바 〈0도의 글쓰기〉나 〈백색 글쓰기〉로 시도해 온 시어들의 즉 다의적, 다성적으로 분절화된 시어들의 의미 생성 과정이 그러하다. 특히 시어들의 독특한 통사적 배치에는 이미 고전의 권력화, 정주화, 제국화에 대한 탈구축과 탈주, 거부와 저항, 단절과 불연속의 의지가 니체의 후예인 해체주의자들 못지않게 음악적 리듬으로 무의식화(내재화)되어 있고, 다성으로 중층화(구조화)되어 있기 때문이다.

크리스테바도 말라르메가 이처럼 시어들의 의미 생성 과정에서 보여 준 파괴적이고 차별적인 〈데포르마시옹deformation〉과 〈정합성의 종언〉에 대한 강렬한 의지와 결과로 인해 그가 고독하게 추구해 온 일련의 변혁 작업들을 가리켜 시적 언어의 〈혁명〉이라고 명시하고자 한 것이다. 말라르메의 시어들은 시 문학을 〈정체된 언어langage stagnant의 잠〉에서 깨어나게 할뿐더러 〈부동의 언어 덩어리〉를 파기하게 했기 때문이다. 폴 발레리가 다음과 같이 극찬한 것도 마찬가지 이유이다.

> 말라르메는 자신의 전 존재를, 자신의 모든 생각들 중에서도 가장 고귀하고 가장 대범한 것에 거는 걸 감행함으로써 그 생각들 앞에서 당당해졌다. 꿈을 발화로 옮기는 일은 기이할 정도로 예민한 한 지성의 모든 결합들인 이 한없이 단순한 일생을 차지하였다. 그는 감탄스런 변형들을 자기 내면에서 실현하기 위하여 살았다. …… 어느 누구도 그

러한 정확함, 그러한 집요함, 그런 영웅적인 확신을 가지고
시의 탁월한 품격을 고백한 적이 없었다.[375]

(ㄹ) 푸코의 〈말라르메론〉과 〈저자란 무엇인가?〉
미셸 푸코가 선택한 말라르메에로의 접근로는 두 갈래two tracks
였다. 하나는 장피에르 리샤르Jean-Pierre Richard가 만든 통로, 즉 그의
〈말라르메론〉을 밟아 가는 〈추체험의 길〉이었고, 다른 하나는 바
르트가 제기한 〈저자 비평론〉에 참여하는 〈논쟁의 길〉이었다. 그
는 말라르메의 〈문학적 철학philosophie littéraire〉, 즉 그가 문학의 자기
성찰을 위해 던진 철학적 질문에 대해 포스트구조주의의 문제의
식 속에서 성찰하는 나름대로의 〈문학 철학philosophie de la littérature〉을
모색하고자 했던 것이다.

(a) 말라르메론
우선, 그가 택한 길은 말라르메와 바로 만나기보다 리샤르를 통해
접근하는 돌아가기의 방법이었다. 다시 말해 말라르메에 관한 푸
코의 논의는 우회적이었다. 그것은 1964년 『아날5Annales 5』에 발표
한 「J.P. 리샤르의 말라르메론La Mallarmé de J.P. Richard」을 통해 리샤르
를 편들기하며 말라르메와 만나는 이중 회로였기 때문이다. 이렇
듯 푸코는 리샤르의 말라르메에 편승함으로써 포스트구조주의자
들이 일으킨 〈말라르메 신드롬〉을 외면하지 않으려 했다. 그 역시
말라르메의 시 문학과 언어 속에서 해체의 선구적 흔적이나 단서
를 찾으려 했던 것이다.

　　　푸코는 문학적 철학의 매개체이자 대리물로서 리샤르의 주
장을 변호하고자 했던 탓에 말라르메에 대해서 그의 작품이 결국
〈저자의 죽음〉을 결과했다고 비난한 바르트보다는 덜 부정적이

375　폴 발레리, 『말라르메를 만나다』, 김진하 옮김(서울: 문학과 지성사, 2007)』, 13~14면.

었다.

　리샤르가 말라르메의 「무덤Tombeau」를 대상으로 한 아름다운 분석을 보라. …… 무덤의 형태-기호forme-signe는 그 자체로부터 사라진다. 기념물을 이루던 말들은 해체되고, 동시에 죽음이 존재하는 공동 또한 말들과 함께 실려 가 버린다. 결국 무덤은 언어의 중얼거림이 되고, 사그라질 수밖에 없는 가냘픈 소음이 된다. 무덤은 비형태의 번쩍이는 형태에 지나지 않았고, 또 말이 죽음과 갖는 끊임없이 와해되는 관계에 불과했던 것이다. 그러므로 형태들을 절대적으로 가소적이고 연속적인 것으로 만듦으로써 그 엄격함을 교묘하게 회피하였다는, 리샤르에 대한 비난은 옳지 못하다.[376]

　무엇보다도 말라르메의 그 작품에 대하여 형태들의 해체와 끊임없는 와해를 말하는 것이 바로 리샤르의 의도이기 때문이라는 것이다. 푸코에 의하면 〈리샤르는 형태와 비형태 사이의 유희(작용)를 말하고 있다. 즉, 문학과 중얼거림이 서로 결합되고 다시 해체되는, 표현하기 극히 어려운 그 본질적인 순간을 이야기하고 있다.〉[377] 리샤르는 말라르메가 문학의 본질주의에 충실하기 위해 시적 유희 작용을 통해 절대적 무의미를 노정시키는 문학적 철학을 실험하고 있었다고 생각했다는 것이다.

　리샤르에 의해 푸코에게 투영된 말라르메는 하이데거가 시인 프리드리히 횔덜린Johann Christian Friedrich Hölderlin ─ 하이데거는 1934년 이래 자신의 철학적 궤적에 그를 끊임없이 위치시켜 왔다

376　미셸 푸코, 「J.P. 리샤르의 말라르메론」, 『미셸 푸코의 문학 비평』, 김현 편, 심재중 옮김(서울: 문학과지성사, 1989), 166~167면.

377　앞의 책, 166~167면.

— 을 문학과 철학의 중간 지대에 위치시킨 것처럼 그것들 양자 사이의 어느 한 편에만 속해 있지 않은 중간 지대의 시인이었다. 말라르메는 (비록 언어의 의미에 관한 것이지만) 생성과 내재성에 관한 사색을 통해 작품 속에 문학 이데올로기를 내장시키는 문학 행위, 즉 문학적 철학의 실천가였다. 이질적 사유의 언어화(기호화)에 주저하지 않은 그의 시어들이 짜놓는 직물들은 문학의 무의식을 투영한다기보다 문학자의 무의식을 투영하고 있기 때문이다. 그것들은 애초부터 일종의 〈이화異化, 또는 소외 효과Verfremdungseffekt〉를 기대하고 있었던 탓이기도 하다. 푸코는 다음과 같이 말하고 있다.

> 리샤르가 자신의 분석을 참조시키는 그 말라르메는 순수한 문법적 주어도 아니고, 두께를 지닌 심리적 주체도 아니다. 그것은 작품, 편지, 초고, 초안, 속내 이야기 속에서 〈나〉라고 말하는 자이다. 그 끊임없는 언어의 안개를 통해, 결코 완성되는 법 없는, 언제나 미래인 자신의 작품을, 멀리서부터 조금씩 접근해 가면서 시험하는 자이다. 그는 항상 자기 작품들의 경계에 걸쳐 있는, 그 가장자리에서 서성거리는 자이다. 한계에 다가가면서도, 가장 가까이에서 철저하게 거부당하는 불침번처럼, 그는 한계에 이르자마자 이내 거기에서 밀려난다. 그러나 역으로, 그는 작품의 씨실 속에서 그리고 깊이의 측면으로 작품에 접근함으로써, 작품 자체에서 그 자체로부터 출발하여, 언어가 갖는 미래의 가능성을 발견하는 자이다.[378]

이처럼 리샤르에게는 말라르메의 〈이화 효과〉에 대한 씨뿌리기播種 실험이 현재가 아닌 미래에 기존의 것과는 다른 언어적

378   앞의 책, 167~168.

지형을 나타낼 가능성으로 보였다. 그는 말라르메가 「주사위들 던지기」에서처럼 시대로부터의 〈문학적 거리 두기espasment littéraire〉를 하거나 자신을 기존 문학의 〈곽廓 외에 두기〉 위해 시도한, 의도적이고 자발적인 소외가 시어들의 독특한 씨뿌리기 작업으로 인해 고립이 아닌 해체와 더불어 그것에로의 통합을 결과할 것이라고 생각했던 것이다. 리샤르가 보기에 말라르메는 고립과 고독을 자처한 작가임에도 언젠가는 필연적으로 단편적일 수밖에 없는 작품의 〈잠재적 통합점〉이자 유일하고 〈무한한 수렴점〉이 될 것 같았기 때문이다. 푸코도 다음과 같이 평했다.

> 리샤르가 연구하는 말라르메는 자기 작품에 대해 외재적이지만 그 외재성이 너무나 근본적이고 순수한 것이어서 작품의 주체 이외의 그 누구일 수도 없는 그런 존재이다. 그러나 그의 모든 내용은 작품뿐이다. 그는 작품이라는 고독한 형식하고만 관계를 유지한다. 말라르메조차도 이 언어의 면 위에서는 접혔다가는 이내 그 주위로 펴지는 안쪽의 주름, 즉 작품이라는 형태의 가장 안쪽에 있는 정도이다.[379]

푸코가 생각하기에 말라르메의 시어들은 자신을 이화, 또는 소외시키기 위해 공간상 외재화, 즉 곽외에 위치시키면서도 형태상으로는 주름의 안쪽에서 동심원처럼 밖으로 소리 없이 펴져나간다. 글쓰기가 규칙 밖으로 나가고 마는 놀이처럼 전개되듯이 시어들의 주름도 끊임없이 사라지는 공간의 열림인 것이다.[380] 그

---

379　앞의 책, 168면.

380　미셸 푸코, 「저자란 무엇인가?」, 『미셸 푸코의 문학 비평』, 김현 편, 장진영 옮김(서울: 문학과 지성사, 1989), 243면.

것들의 효과는 〈다름l'autre〉을 자기 전개하며 표상présentation함으로써 현전présence하는 데 있다. 그 때문에 해체적 해방성을 지닌 그의 문학적 사유에 못지않게 「주사위들 던지기」와 같은 작품에 내재된 탈구축 방법은 안에서 밖으로 전개하는 〈주름 펴기식〉이었다. 주름이 펴질수록 그 〈현상으로서의 텍스트phéno-texte〉로 인해 어떤 형태로든(1865~1895년 이후의 모든 시인이 관계하는 언어의 역사적 통합이든 수렴이든) 데포르마시옹의 변화 현상이 일어날 것이기 때문이다.

리샤르를 비롯한 여러 작가와 문학 비평가들 그리고 사르트르와 푸코를 포함한 포스트구조주의자들에게 그의 작품들이 〈전복적으로subversivement〉 보였던 까닭도 거기에 있다. 특히 푸코는 진정한 작품 속에서는 복잡하고 애매한 존재, 즉 〈언어라는 존재〉와 〈말하는 주체〉와의 관계가 언어의 존재를 다시 문제 삼고 전복시킨다는 점을 드러냄으로써 리샤르가 말라르메론에서 보여 준 분석 방법을 모범적이라고 칭찬하며 다음과 같이 말했다.

그는 낯선 개념들을 사용하지 않으면서도 아직까지 잘 알려지지 않았던 문학 비평의 영역, 〈작품의 공간성〉이라고 부를 수 있는 영역을 연구한다. 추락, 분리, 창, 빛의 솟아오름과 반영 따위를 시 속에 비친 상상 세계의 차원들로 해석하지 않고, 리샤르는 훨씬 더 은밀하고 모호한 경험으로 해석한다. 결국 마주치게 되는 것은, 혹은 드러나는 것은 사물들인 동시에 단어들, 빛인 동시에 언어이다. 「주사위들 던지기」가 단 한번의 움직임으로 백지 위에 철자들과 음절들, 산만한 문장들과 현상의 우연한 번쩍임을 투사하는 영역, 분리 이전의 영역에 리샤르는 다시 도달하고자 하였다.[381]

381    미셸 푸코, 「J.P. 리샤르의 말라르메론」, 앞의 책, 171면.

푸코가 리샤르의 말라르메에 대한 분석의 업적으로 간주하는 것은 〈작품의 공간성〉이다. 다시 말해 말라르메와 동시대인이었던 모네를 비롯한 인상주의 화가들이 반사되고 굴절되는 빛의 파면波面과 더불어 형성되는 물성들의 이미지를 〈색의 덩어리들masses〉로 표상하며 모사적 재현과 주관적 인상의 경계 지대에서 조형의 데포르마시옹 — 고질적인 살롱전의 전통과 권위에 저항하기 위해 1874년 첫 선을 보인 모네의 작품 「인상: 해돋이」에 대해 당시 비평가 루이 르로이Louis Leroy는 도발적 기행으로 간주하여 〈유치한 벽지〉만도 못하다고 혹평한 바 있다[382] — 을 시도했듯이 리샤르도 말라르메의 시들은 주체의 목소리와 삼차원의 공간이 관습적인 단위들에 의해 각각 나뉘지 않는 〈입방체의 언어 덩어리〉로 취급하려 했다는 것이다. 그는 그것을 크리스테바가 시적 언어의 혁명 이전의 〈정체된 언어〉라고 지적하는 〈부동의 언어 덩어리〉가 아니라 말라르메의 시어들이 보여 준, 작가의 흔적이 사라지며 새롭게 열리는 초월적 언어의 덩어리로 간주하고자 했다.

왜냐하면 리샤르도 말라르메가 결과한 〈부재로서의 글쓰기〉 속에서 말에는 부재하는 듯한 주체의 목소리를 다시 찾으려 했고(초월적 언어는 저자에게 죽음을 넘어서 생명을 유지하게 하는 특권을 부여하므로), 사유의 캔버스에다 그 임계점을 상징하는 이미지들을 그리려 했으며, 세계나 단어들의 공간성보다도 (말라르메가 백지 위에서 보여 준) 더 깊은 가시적 공간성을 그 역시 추체험하며 분석해야 했기 때문이다.

푸코는 말라르메의 작품들에 대한 리샤르의 분석 방법이 이렇듯 〈내재적〉이었다고 주장한다. 리샤르는 분석 모델을 정신 분석에 의존하여 지평 융합해 본 크리스테바와는 달리 말라르메의 작품 안에서 찾아내려 했다는 것이다. 이를테면 〈작품들을 통

382   이광래, 『미술 철학사 1』(서울: 미메시스, 2016), 685면.

해 가시화되지만 매 순간 빛나는 가시성 속에 작품들을 가능케
하는, 언어 존재에 대한 그 관계가 모델이었던 것이다. 내가 보기
에, 리샤르의 책이 자신의 가장 깊은 역량을 발견하는 것은 바로
그 점에서다. 그는 모든 비평 담론 고유의 대상이 무엇이어야 하
는지를 밝혀 냈다〉[383]는 푸코의 주장이 그것이다. 결국 리샤르는
언어라 불리는 존재와 말하는 주체와의 관계에로 다시 돌아감으
로써 〈말라르메(말)로 말라르메(언어)를〉 비평하고자 했다는 것
이다.

더구나 푸코의 「리샤르의 말라르메론」은 그 이후 그가 『말
과 사물』을 통해 〈말의 덩어리들des masses verbales〉을 분석하게 했고,
나아가 비평에 있어서 〈저자의 소멸〉을 정당화하는 「저자란 무엇
인가?Qu'est-ce qu'un auteur?」(1969)를 말하게 했다. 이를테면 다음의
『말과 사물』에서의 주장이 그것이다.

19세기를 지나 오늘날에 이르면서 ― 횔덜린에서 말라
르메를 지나 아르토Antonin Artaud에 이르기까지 ― 문학은
자율적인 존재를 확립했으며 다른 언어들과 깊이 단절되
었다. 말하자면 문학은 일종의 대항 언설contre-discours을 형
성했으며 언어의 표상 내지 기호화의 기능으로부터 벗어나
서 16세기 이래로 잊혀 왔던 이 생생한 존재에로 되돌아갈
수 있는 길을 발견했기 때문이다.[384]

문학은 점차 관념적인 언설로부터 분리되어 근원적인
자기완결성으로 자신을 감싼다. 문학은 고전주의 시대에
문학을 유통시킬 수 있었던 모든 가치들, 〈취미, 쾌락, 자

383  미셸 푸코, 「J.P. 리샤르의 말라르메론」, 앞의 책, 173면.
384  미셸 푸코, 『말과 사물』, 이광래 옮김(서울: 민음사, 1987), 72면.

연스러움, 진실〉과 결별하고, 자기 고유의 공간 내에서 그 가치들에 대한 우스꽝스러운 부정을 보증할 수 있는 모든 것을 탄생시켰다. 문학은 표상의 질서와 합치되는 형태로서의 장르의 모든 정의와 관계를 끊고, 자신의 험준한 실재 — 언설의 여타의 모든 형태와 대립하여 — 를 긍정하는 이외의 어떠한 법칙도 소유하지 않는 언어의 순수한 드러남에 불과하게 된다. …… 문학은 글쓰기의 주체로서 자기 자신과 대화를 하거나 문학을 탄생시킨 운동 내에서 문학의 본질을 재파악하려고 노력한다. 따라서 문학의 모든 연결선은 가장 예리한 첨단 — 특이하고 순간적이며, 절대적으로 보편적인 — 즉, 글쓰기라는 단순한 행위를 수렴한다.[385]

다시 말해 문학이 대항 언설을 형성하여 〈언어에로 회귀le retour du langage〉를 감행할뿐더러 글쓰기라는 단순한 행위들을 그것에로 집중시킨다는 것이다. 그는 이렇듯 리샤르가 앞에서 이른바 〈말라르메 효과〉로 규정한 〈수렴convergence〉[386]의 예후를 받아들이고 있었다.

그 때문에 리샤르와 푸코의 말라르메론을 경험하는 사람에게는 〈말의 덩어리들〉을 분석하는 『말과 사물』이 낯설지 않을뿐더러 기시감마저 느끼게 한다. 그것은 선이해先理解되어 있는 그들의 말라르메론이 일종의 아날로곤으로서, 그리고 『말과 사물』에 이르게 하는 지남指南과 지평으로서 작용해 온 탓일 터이다.

(b) 저자란 무엇인가?

---

385   앞의 책, 348면.

386   Michel Foucault, *Les mots et les choese(Paris: Gallimard*, 1966), 313면.

1960년대 들어서 니체 르네상스 운동보다도 먼저 말라르메 신드롬을 적극적으로 일으킨 인물은 (포스트구조주의자들 가운데서도) 탈구축 의식을 공유한 바르트와 푸코였다. 그것은 그들이 던진 부정적이고 탈구축적인 강한 메시지 때문이었다. 예컨대 일자적 주체의 형성을 해체시키려는 말라르메의 글쓰기를 가리켜 〈저자의 죽음〉이라고 평한 바르트와 〈저자의 소멸이나 실종〉으로 규정한 푸코의 주장들이 그것이다.

특히 푸코는 〈저자란 무엇인가?〉에 관한 강연에서 직문직답하며 바르트와 연대한다. 그 역시 한편으로는 니체 철학의 격세유전 운동을 철학적 대항 언설의 선구로, 그리고 다른 한편으로는 말라르메 작품들에서 보여 준 문학적 이화 효과를 〈저자의 부재 l' absence d'auteur〉 현상으로 간주하며 해체주의의 아방가르드로 나선 것이다. 그는 오늘날의 글쓰기에서 저자가 부재하는 까닭을 적어도 〈저자에 대한 무관심〉이라고 생각했다. 부조리극 『고도를 기다리며 Waiting for Godot』(1953)의 작가 사뮈엘 베케트 Samuel Beckett에게서 차용한 〈누가 말을 하건 무슨 상관인가? 누가 말하는가는 상관없다와 같은 무관심 속에서 이제 저자의 소멸은 비평에 있어서 일상적이 주제가 된다〉[387]는 것이다.

푸코는 (바르트에 이어서) 말라르메의 글쓰기에서는 저자에 대한 위상, 즉 〈저자와 저자성〉이 변했다고 판단했다. 이러한 이화 현상의 원인을 진단하기 위해, 나아가 그것에서 얻은 통찰의 피륙을 피력하기 위해 「저자란 무엇인가?」에서 저자라는 인물에 대한 역사적, 문화적 분석을 거부한다. 그러한 고루한 분석 대신 그는 현재의 텍스트와 저자의 관계만을, 적어도 텍스트의 외부에 위치하고 텍스트에 선행하는 저자를 텍스트가 어떤 방식으로 가

---

387  미셸 푸코, 「저자란 무엇인가?」, 『미셸 푸코의 문학 비평』, 김현 편, 장진영 옮김(서울: 문학과 지성사, 1989), 238면.

리키고 있는가의 문제만을 다루고자 했다.

오늘날의 글쓰기는 표현의 테마로부터 벗어났다는 것을 말할 수 있습니다. 글쓰기는 그것 자체만을 근거로 삼고 있습니다만 내재성의 형식으로 파악되지 않습니다. 그것은 오히려 자신의 전개된 외면성과 동일시됩니다. 이 말은 글쓰기가 의미되어진 내용보다 의미하는 것의 성격에 따라 배치된 기호들의 유희라는 것을 의미합니다. …… 글쓰기는 필연코 규칙들을 넘어서서 마침내 그 규칙 밖으로 나가고 마는 놀이처럼 전개됩니다. 이처럼 글쓰기에서는 글쓰는 동작의 표시나 글쓰는 동작의 찬양이 문제되지 않으며, 언어 속으로 한 주체 un sujet의 개입이 문제되지도 않습니다. 문제는 글쓰기는 주체가 끊임없이 사라지는 공간의 열림입니다.[388]

이처럼 푸코는 우선 현재의 글쓰기에서는 저자가 사라졌다는 〈저자의 소멸〉에 직시해야 한다고 주장한다. 그것은 무엇보다도 말라르메 이후 저자의 이미지가 중성화되어 온 탓이다. 말라르메의 자기 이화적 글쓰기 이후 하나의 사건이 되어 그치지 않고 있는 저자의 소멸은 초월적인 것에 의해 구속되어 있다는 것이다. 하지만 그는 〈저자가 사라졌다〉는 공허한 구호만 반복하는 것으로는 충분하지 않다고 충고한다.

회색의 불빛 속으로 사라지는 저자의 이미지에 대한 감상보다 우리가 〈해야 할 일은 이처럼 저자의 소멸로 인해 남겨진 빈 공간의 위치를 정하는 일이고, 틈새와 균열을 눈으로 추적하는 일이며, 이 소멸로 인해 나타난 자리들과 자유로운 기능들을 감시하

388  앞의 책, 243면.

는 일〉[389]이라는 것이다. 고유 명사로 불리는 저자의 이름과 그것이 지칭하는 것 사이의 관계는 이미 동질의 형상이 아니며 똑같은 방식으로 기능하지도 않기 때문이다.

그러면 텍스트의 저자가 누구이든 상관없다와 같이 소멸된 저자의 개념은 텍스트 내에서 어떻게 작동하는 것일까? 그것은 무엇보다도 분류의 기능을 담당한다. 그것은 마치 〈홍길동〉이라는 개인의 이름이 그렇게 명명되는 자(홍길동)의 것이거나 그의 정체성을 의미한다기보다 그에게 부여되는 순간 그 주체를 떠나 타자들의 것이 될뿐더러 그가 속한 사회 속에서 타자들과 구분하기 위한 분류 기호로서 존재하고 통용되는 기능을 하는 것과도 같다. 로트레아몽이건 말라르메이건 누구의 이름이라도 (저자로서의) 그것은 〈주체가 끊임없이 사라지는 공간의 열림〉에, 즉 〈비어 있는 장소lieu vide〉에 던져진 채 기능하기 때문이다.

푸코가 생각하는 저자의 기능도 그와 크게 다르지 않다. 그는 저자의 기능을 글쓰기의 의미론적 주체로서 간주하기보다 그가 속한 사회 내에서 텍스트가 존재하고 유통하는 방식을 기능적 특징으로 여기고자 했다. 그는 결국 저자를 그가 쓴 텍스트의 의미론적 최종 담당자로서가 아니라 그것을 사회적으로 분류하거나 재배치하고 통합하는 기능적 작용으로만[390] 규정하고자 했던 것이다.

하지만 포스트구조주의의 이론 틀을 마련하기에 몰두하던 당시의 푸코가 분석한 그와 같은 저자의 기능은 그의 반反과학적이고 불연속적(단절적)인 포스트구조주의의 퍼스펙티브를 구성하는 근본적인 토대로서의 〈에피스테메épistémè〉 개념을 선행 조건으로 한 것이었다. 이미 레비스트로스의 구조주의 인류학에 매료

---

389  앞의 책, 247면.
390  김희봉, 「저자 담론 밖의 다른 사유 가능성」, 『저자의 죽음인가, 저자의 부활인가?』(서울: 한국문화사, 2015), 49면.

되어 있던 푸코는 존재하는 〈사물의 질서〉를 인식하기 위해서는 그에 앞서 우선 〈지知〉의 틀이 필요하다고 생각했기 때문이다. 바로 이러한 틀을 가리켜 그는 그리스어에서 〈지〉를 의미하는 〈에피스테메〉라고 불렀던 것이다.

예컨대 『말과 사물』에서 〈인간 과학의 고고학〉이라는 부제가 시사하듯 그는 에피스테메를 고고학적으로 분석함으로써 중세 이후 서양 사상사의 각 시대마다 그 특징을 결정하는 불연속적이고 공시적인, 즉 구조적 원인[391]을 세 개의 에피스테메로 크게 나누어 이해하고자 했다. 중세와 르네상스의 에피스테메(유사성), 17세기 후반 이후 고전주의 시대의 에피스테메(동일성과 상이성), 그리고 19세기 초부터 시작하는 근대의 에피스테메(역사적 주체로서 인간의 종언)가 그것들이다.

하지만 푸코는 에피스테메(인식소)의 개념을 사상사에 대한 인식과 이해에만 국한시키지 않았다. 그는 단절적인 세 개의 에피스테메로 서양 사상의 역사를 분류하고 그 특징들을 인식하려 했듯이 〈저자의 기능〉에 대해서도 특정한 개인(주체)을 부정하고 그것을 구조들로 대체하려는 〈분할partage〉과 〈차이distance〉라는 에피스테메를 통해 다음과 같이 네 가지의 특징으로 설명하고자 했기 때문이다.

첫째, 저자의 기능은 담론의 세계를 둘러싸고 한정하며

---

391  이미 실존주의자 사르트르와 구조주의자 레비스트로스가 〈역사와 구조〉라는 주제하에 벌인 역사 인식에 관한 논쟁에서 사르트르나 르페브르는 〈구조주의는 역사적 발전을 설명할 수 있는가?〉고 묻는다. 사르트르에 의하면 구조주의는 현재에 존재하는 공시적 구조를 해명할 수는 있어도 구조의 이행인 사회와 역사의 능동적인 운동을 분석할 능력이 없다. 따라서 구조주의는 현 질서를 변호하는 이데올로기에 불과하다고 비판한다. 그들은 역사의 주체와 그 능동적 실천으로 인해 역사가 발전하고 변혁한다고 믿기 때문이다. 이에 대해 구조의자 알튀세르는 주체는 결코 자립적 실체일 수 없으며, 오히려 그것은 구조의 결과에 지나지 않을뿐더러 구조의 담당자 이상일 수 없다. 다시 말해 주체가 관계(구조)를 만드는 것이 아니라 구조가 주체를 구성한다고 응수한다. 이광래, 『미셸 푸코: 광기의 역사에서 성의 역사까지』(서울: 민음사, 1989), 32~33면.

분절하는 사법적, 제도적 체계와 연결되어 있다. 둘째, 저자의 기능은 모든 담론들에 대해서, 또 모든 시대와 모든 형태의 문명에서 획일적이고 동일한 방식으로 수행되지 않는다. 셋째, 저자의 기능은 담론 산출자의 자발적인 귀속에 의해 정의되는 것이 아니라 특수하고 복잡한 일련의 조작에 의해 정의된다. 넷째, 저자의 기능은 순수하고 단순하게 실제의 한 개인을 가리키지 않으며, 따라서 몇 개의 자아를, 각기 다른 개개인들이 차지할 수 있는 몇 개의 주체-위치positions-sujets를 동시에 야기할 수 있다.[392]

이처럼 말라르메의 작품들이 등장한 이래 빠르게 삭제되거나 소멸되어 왔다고 간주하는 저자와 저자의 기능에 관해 부정적인 관점에서 분석하는 푸코의 이론 틀은 (『말과 사물』에서 만큼은 에피스테메를 직접적으로 강조하지 않았다하더라도) 〈분할과 차이〉라는 인식소認識素를 배태시키는 구조의 특징을 드러내려 한 점에서 역시 구조주의적이었다. 그것은 무엇보다도 저자(주체)의 소멸과 같은 이화 현상을 인식하고 분석하는 그의 불연속적 관점과 공시적共時的 방법, 즉 구조주의적 방법 때문이었다.

『말과 사물』에 이어서 밝힌 푸코의 이러한 관점과 분석 방법에 대해 발생론적 구조주의자인 뤼시앵 골드만Lucien Goldmann도 그를 우회적으로 구조주의 진영 안에 위치시키려 했다. 이를테면 그가 〈저자란 무엇인가?〉의 주제를 두고 1969년 2월 22일 콜레주 드 프랑스에서 푸코와 벌인 토론에서 〈푸코가 근본적으로 반과학적 철학(반反진화론적인 포스트구조주의)의 입장에서 역사가로서의 주목할 만한 작업을 (저자의 기능과) 결합시키고 있다〉고 하는

392   미셸 푸코, 「저자란 무엇인가?」, 『미셸 푸코의 문학 비평』, 김현 편, 장진영 옮김(서울: 문학과 지성사, 1989), 256면.

평가적 발언이 그것이다.

하지만 어떤 이념적 진영에도 배치되기를 원치 않는 푸코는 그와 같은 골드만의 주장에 반발하며 〈나로서는 《구조》라는 말을 결코 사용한 적이 없습니다. 『말과 사물』 속에서 그 말을 찾아보십시오. 아마도 찾을 수 없을 것입니다. 그러므로 나를 구조주의와 쉽게 연결시키는 경향들이 없어졌으면 좋겠습니다〉[393]라고 응수한다. 그럼에도 불구하고 골드만은 푸코가 역사를 구성하는 문화적 차원에서는 주체라는 개념을 거부했지만 그렇다고 해서 일체의 주체라는 개념을 제거하는 것은 아니며, 단지 니체의 초인과도 같은 〈초개인적 주체〉라는 개념으로 그것을 대치하는 데 불과하다고 지적한다.

이를테면 〈구조들에 대해서 보자면, 그것들은 자동적이고 다소 궁극적인 현실로 나타나기는커녕 이러한 관점 속에서는 모든 실천과 모든 인간적 현실의 보편적 속성일 뿐입니다. 구조화되지 않은 인간의 현실은 없으며, 또 의미심장하지 않은 구조도 없습니다. 요컨대 주체(인간)가 있다는 이러한 입장에는 세 가지 중심 명제가 있습니다. 먼저 역사적, 문화적 차원에서 이 주체는 언제나 초개인적입니다. 또 주체의 모든 정신 활동과 행동은 언제나 구조화되어 있고 의미가 깃들어 있습니다. 다시 말해 기능적입니다〉[394]라는 골드만의 대꾸가 그것이다.

실제로 이처럼 저자(주체)의 정체성에 대한 반성적 논의를 촉발시킨 말라르메와 그의 작품들이 지닌 의미가 그러하다. 일찍이 말라르메의 제자 폴 발레리가 다음과 같이 주장했던 것도 마찬가지다.

393 앞의 책, 270면.
394 앞의 책, 267면.

그 당시 말라르메의 소소한 글들이 계시한 것은 우리에게 굉장한 지적 영향들과 도덕적인 영향들을 주었겠습니까! 그 시대의 풍조에는 무언가 종교적인 것이 있었습니다. 어떤 이들은 자신의 내면에서 너무나 아름답다고 생각한 나머지 초인적인 것이라고 불러야 할 것에 대한 열광과 숭배를 스스로 형성하고 있었습니다.

…… 절대적인 듯한 그의 작품 속에는 마술적인 능력이 들어 있었습니다. 그의 작품은 존재한다는 사실만으로, 마치 주술이나 양날검처럼 작용하고 있었습니다. 그것들은 단번에 독서할 줄 아는 사람들로부터 모든 민중을 떼어 놓았습니다.[395]

그것은 발레리가 훗날의 포스트구조주의자들보다 먼저 말라르메와 「목신의 오후」, 「에로디아드」, 「소네트」, 특히 독자의 지성에 도발하는 난해한 수수께끼 같은 시 「주사위들 던지기」[396] 등 그의 지적이고 암시적인 시들이 미친 〈이화 효과〉, 즉 뛰어난 작가의 초인성과 그의 글쓰기가 지닌 구조적(시대적, 문화적) 기능성에 대해 어느 정도 간파한 탓일 것이다.

결국 〈저자가 사라졌다〉는 푸코의 저자 소멸론이나 저자 부재론에 대해 골드만의 주장을 따르자면 저자는 〈글쓰기의 구조 속으로〉 사라졌을 뿐이다. 저자의 사라짐이나 소멸 뒤, 즉 저자가 부재함에도 거기에 에피스테메라는 글쓰기의 흔적(구조)이 여전히 남아 있게 되는 이유도 마찬가지이다. 골드만도 푸코가 저자와 저자성에 관한 토론에서 글쓰기 문제를 다루는 것 또한 〈글쓰기

395  폴 발레리, 『말라르메를 만나다』, 김진하 옮김(서울: 문학과 지성사, 2007), 46~47면.

396  Malcolm Bowie, *Mallarmé and the Art of Being Difficult*(Cambridge: Cambridge University Press, 1978), p. 118.

écriture〉가 무엇인지에 대해 다양하게 문제 제기한 데리다의 해체주의적 사유 체계를 머리에 떠올렸기 때문이라고 지적한다.

이처럼 골드만은 푸코를 포함한 우리 모두가 의미의 〈씨뿌리기dissémination〉 ─ 데리다는 이 개념을 언어의 다의성polysémie의 해석학적 개념으로 대체해서 사용했다[397] ─ 를 강조하는 데리다와의 접점을 피할 수 없다고 생각했다. 다시 말해 그가 굳이 〈우리는 데리다가 주체(저자)를 완전히 부정함으로써 글쓰기의 철학을 확립하려고 애쓰고 있음을 알고 있습니다〉[398]라고 말하는 까닭이 다른 데 있지 않았다.

실제로 데리다는 저자와 글쓰기에 관한 푸코와 골드만과의 토론회(1969. 2.)가 벌어진 지 3년 뒤에 이를 실증해 주는 저서를 선보였다. 그가 펴낸 저서 『씨뿌리기La Dissémination』(1972)에서 데리다는 말라르메의 환상illusion이 아닌 암시allusion의 글쓰기를 〈이중 상연la double séance〉[399]의 본보기로 다루며 포스트구조주의자들의 〈말라르메 신드롬〉에 참여한 것이다.

데리다는 이 책에서 전체적으로 어떤 단어가 처음 사용된 곳에서부터 떨어져나가 곳곳에 흩어지고 새로운 의미 작용을 어떻게 해나가는지를 밝히려 했다. 말라르메의 산문 「Or」에서 or이라고 하는 철자가 그것이다. or는 〈황금〉이라는 의미의 명사, 또는 〈그래서〉, 〈그런데〉의 의미를 지닌 부사이지만 말라르메의 텍스트에서는 그런 의미에 머무르지 않고 다른 여러 가지 단어 구성의 일부분으로서 텍스트의 여기저기에 있는 여러 단어 속에 뿌려진다. 「주사위들 던지기」에서 보여 주는 or의 유희는 각 단어의 의미 내용에로 환원 불가능한 텍스트의 효과를 산출한다.[400]

397  Jacques Derrida, La dissémination(Paris: Seuil, 1972), p. 294.
398  미셸 푸코, 「저자란 무엇인가?」, 앞의 책, 268면.
399  Jacques Derrida, La dissémination(Paris: Seuil, 1972), pp. 248~255.
400  Ibid., pp. 294~297.

데리다는 이 단어가 리샤르의 이른바 테마주의thématisme 비평의 집대성이라 할 수 있는 『말라르메의 상상적 세계L'Univers imaginaire de Mallarmé』(1961)에서 〈테마〉라는 개념에 의해서는 파악될 수 없다고 잘라 말한다. 리샤르가 근본적으로 시도하는 비평 작업인 〈의미의 확실한 개시〉는 항상 어떤 방법으로 텍스트를 초월하고, 텍스트에 선재하는 상상적 세계 또는 의도나 체험과도 같은 어떤 진실이 텍스트에 반영되고 재현되고 있다는 사실을 전제하기 때문이다. 실제로 리샤르의 비평에서 핵심 개념인 다의성은 본질상 숨겨진 동일성을 탐구하는 개념이다. 그것이 해석학적 개념일 수밖에 없는 것도 그러한 테마주의의 한계 때문이다.

그에 반해 데리다는 테마 비평을 유지시켜 주고 있는 다의성, 또는 텍스트를 초월하는 잠재적인 것의 재현이라는 단어 대신에 그것들보다 더 능동적인 해체의 의미를 지닌 단어인 〈씨뿌리기dissemination〉에 주목한다. 말라르메가 보여 준 시어들의 유희에서 씨뿌리기의 구체적인 흔적과 효과를 목격한 데리다는 글쓰기에 관한 다의적 논의를 위해, 즉 다양한 배열이나 유사성의 결과를 낳는 의미론적 처리를 위해 polysémie 대신 dissémination이라는 단어를 선택한 것이다.

실제로 그것은 모든 사항을 적어도 잠재적으로 보충하고, 본질적으로 무한히 치환케 하는 이론의 구축 과정인 동시에 그것의 이중 상연을 위한 그의 구체적인 실천 전략이었다. 이때 해체주의자 데리다가 semence(종자)와 같은 어근을 갖는 sémie라고 하는 단어를 서로 겹쳐 사용하는 것도 마찬가지 의도에서 비롯된 것이다.[401] 앞에서 말했듯이 이를 간파한 골드만이 저자의 소멸과 부재를 강조하는 푸코에게 동의를 요구한 대목도 바로 그것이었다.

---

401    이광래 편, 『해체주의란 무엇인가』(서울: 교보문고, 1989), 382~383면.

# 찾아보기

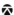

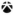
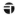
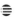

## 이광래

고려대학교 철학과를 졸업하고 같은 대학원에서 철학 박사 학위를 받았다.
한국일본사상사학회 회장과 국제 동아시아 사상사학회 회장을 지냈다.
강원대학교 철학과와 중국 랴오닝 대학교 철학과 그리고 러시아 하바롭스크
대학교 명예 교수로 재직 중이다. 프랑스 철학, 서양 철학사, 사상사에 대한 여러
책을 쓰고 번역했다. 현재는 국민대학교 미술학부 대학원(박사 과정)에서 미술
철학을 강의하며 미술사와 예술 철학에 관해 저술과 강연 활동을 하고 있다.
지은 책으로 『미셸 푸코: 광기의 역사에서 성의 역사까지』(1989), 『해체주의란
무엇인가』(편저, 1990), 『프랑스 철학사』(1993), 『이탈리아 철학』(1996), 『우리
사상 100년』(공저, 2001), 『한국의 서양 사상 수용사』(2003), 『일본사상사
연구』(2005), 『미술을 철학한다』(2007), 『해체주의와 그 이후』(2007), 『방법을
철학한다』(2008), 『미술의 종말과 엔드게임』(공저, 2009), 『미술관에서
인문학을 만나다』(공저, 2010), 『韓國の西洋思想受容史』(御茶の水書房,
2010), 『東亞知形論』(中國遼寧大出版社, 2010), 『마음, 철학으로
치유하다』(공저, 2011), 『東西思想間の對話』(法政大出版局, 공저, 2014),
『미술 철학사』(2016, 전3권) 등이 있고, 옮긴 책으로 『말과 사물』(1980),
『서양철학사』(1983), 『사유와 운동』(1993), 『정상과 병리』(1996), 『소크라테스
에서 포스트모더니즘까지』(2004), 『그리스 과학 사상사』(2014) 등이 있다.

# 미술과 문학의 파타피지컬리즘
## 욕망하는 미술, 유혹하는 문학

**지은이** 이광래 **발행인** 홍유진 **발행처** 미메시스
**주소** 서울시 종로구 평창11길 20 미메시스 아트 하우스 B101
**대표전화** 02-391-4400 **팩스** 02-391-4404
**홈페이지** www.mimesisart.co.kr
Copyright (C) 이광래, 2017, Printed in Korea.
ISBN 979-11-5535-104-8 03600
**발행일** 2017년 4월 25일 초판 1쇄

이 도서의 국립중앙도서관 출판시도서목록(CIP)은
e-CIP 홈페이지(http://www.nl.go.kr)에서 이용하실 수 있습니다(CIP제어번호: CIP2017009194).

이 책은 실로 꿰매어 제본하는 정통적인 사철 방식으로 만들어졌습니다.
사철 방식으로 제본된 책은 오랫동안 보관해도 손상되지 않습니다.